轻与重
FESTINA LENTE

姜丹丹 何乏笔（Fabian Heubel） 主编

# 艺术的客体
## 18 世纪法国幻觉理论

［英］玛丽安·霍布森 著　胡振明 译

Marian Hobson
The Object of Art
The Theory of Illusion in Eighteenth-century France

华东师范大学出版社

华东师范大学出版社六点分社　策划

# 主 编 的 话

1

时下距京师同文馆设立推动西学东渐之兴起已有一百五十载。百余年来,尤其是近三十年,西学移译林林总总,汗牛充栋,累积了一代又一代中国学人从西方寻找出路的理想,以至当下中国人提出问题、关注问题、思考问题的进路和理路深受各种各样的西学所规定,而由此引发的新问题也往往被归咎于西方的影响。处在21世纪中西文化交流的新情境里,如何在译介西学时作出新的选择,又如何以新的思想姿态回应,成为我们

必须重新思考的一个严峻问题。

## 2

自晚清以来，中国一代又一代知识分子一直面临着现代性的冲击所带来的种种尖锐的提问：传统是否构成现代化进程的障碍？在中西古今的碰撞与磨合中，重构中华文化的身份与主体性如何得以实现？"五四"新文化运动带来的"中西、古今"的对立倾向能否彻底扭转？在历经沧桑之后，当下的中国经济崛起，如何重新激发中华文化生生不息的活力？在对现代性的批判与反思中，当代西方文明形态的理想模式一再经历祛魅，西方对中国的意义已然发生结构性的改变。但问题是：以何种态度应答这一改变？

中华文化的复兴，召唤对新时代所提出的精神挑战的深刻自觉，与此同时，也需要在更广阔、更细致的层面上展开文化的互动，在更深入、更充盈的跨文化思考中重建经典，既包括对古典的历史文化资源的梳理与考察，也包含对已成为古典的"现代经典"的体认与奠定。

面对种种历史危机与社会转型,欧洲学人选择一次又一次地重新解读欧洲的经典,既谦卑地尊重历史文化的真理内涵,又有抱负地重新连结文明的精神巨链,从当代问题出发,进行批判性重建。这种重新出发和叩问的勇气,值得借鉴。

3

一只螃蟹,一只蝴蝶,铸型了古罗马皇帝奥古斯都的一枚金币图案,象征一个明君应具备的双重品质,演绎了奥古斯都的座右铭:"FESTINA LENTE"(慢慢地,快进)。我们化用为"轻与重"文丛的图标,旨在传递这种悠远的隐喻:轻与重,或曰:快与慢。

轻,则快,隐喻思想灵动自由;重,则慢,象征诗意栖息大地。蝴蝶之轻灵,宛如对思想芬芳的追逐,朝圣"空气的神灵";螃蟹之沉稳,恰似对文化土壤的立足,依托"土地的重量"。

在文艺复兴时期的人文主义那里,这种悖论演绎出一种智慧:审慎的精神与平衡的探求。思想的表达和传

播,快者,易乱;慢者,易坠。故既要审慎,又求平衡。在此,可这样领会:该快时当快,坚守一种持续不断的开拓与创造;该慢时宜慢,保有一份不可或缺的耐心沉潜与深耕。用不逃避重负的态度面向传统耕耘与劳作,期待思想的轻盈转化与超越。

4

"轻与重"文丛,特别注重选择在欧洲(德法尤甚)与主流思想形态相平行的一种称作 essai(随笔)的文本。Essai 的词源有"平衡"(exagium)的涵义,也与考量、检验(examen)的精细联结在一起,且隐含"尝试"的意味。

这种文本孕育出的思想表达形态,承袭了从蒙田、帕斯卡尔到卢梭、尼采的传统,在 20 世纪,经过从本雅明到阿多诺,从柏格森到萨特、罗兰·巴特、福柯等诸位思想大师的传承,发展为一种富有活力的知性实践,形成一种求索和传达真理的风格。Essai,远不只是一种书写的风格,也成为一种思考与存在的方式。既体现思

索个体的主体性与节奏,又承载历史文化的积淀与转化,融思辨与感触、考证与诠释为一炉。

选择这样的文本,意在不渲染一种思潮、不言说一套学说或理论,而是传达西方学人如何在错综复杂的问题场域提问和解析,进而透彻理解西方学人对自身历史文化的自觉,对自身文明既自信又质疑、既肯定又批判的根本所在,而这恰恰是汉语学界还需要深思的。

提供这样的思想文化资源,旨在分享西方学者深入认知与解读欧洲经典的各种方式与问题意识,引领中国读者进一步思索传统与现代、古典文化与当代处境的复杂关系,进而为汉语学界重返中国经典研究、回应西方的经典重建做好更坚实的准备,为文化之间的平等对话创造可能性的条件。

是为序。

姜丹丹(Dandan Jiang)

何乏笔(Fabian Heubel)

2012年7月

# 目 录

致中国读者 / 1
序 / 1
导言 I 幻觉与近似 / 1
导言 II 幻觉:新瓶旧酒 / 24

## 第一部分
### 幻觉与艺术:从模仿的真相到真相的模仿

第一章 幻觉与洛可可:"炫目"理念 / 3
第二章 艺术与复制品:真实模仿 / 26

## 第二部分
### 小说中的幻觉与形式

第三章 排斥虚假 / 61
第四章 虚假的包容:小说中的小说 / 117

## 第三部分
### 幻觉与戏剧：戏剧、观众与演员

第五章　戏剧 / 145
第六章　观众 / 207
第七章　演员 / 229

## 第四部分
### 幻觉与诗歌理论：从虚构到伪造

第八章　幻觉与诗人的声音 / 256
第九章　为何诗人用自己的语言？/ 283

## 第五部分
### 作为主体性的幻觉：音乐理论

第十章　音乐与幻觉 / 324
第十一章　音乐与模仿 / 350

结论 / 390
参考文献 / 403

# 致中国读者

我的专著《艺术的客体:18世纪法国幻觉理论》是关于18世纪法国表现主义理论的阐述。尽管我因此时法国文化具备某种主导性而聚焦法国,但实际上本书多与德国、意大利、西班牙文化有关,相形之下,涉及英国文化的部分不多。

我的论述基于大量阅读之上,但也由一系列假设构建。首先,理论家研究的实际语言至关重要。借用深受雅克·德里达(Jacques Derrida)及英国哲学家奥斯丁(J. L. Austin)影响的方法,我总是沿用已被他人使用的现有术语,而不是假以他词,也没有用我认为是更早期作者本意的现代术语来概述。往昔的确是另一个国度,如时下流行语所述。

但我就此增添另一个假设或原则,即在西方艺术中存在一系列已被建构的问题,尽管这系列问题随着时间而发展,并有自身历史,但非常稳定。贯穿西方哲学的表现问题基于真实问题,自古希腊哲学家柏拉图(约公元前427—前347年)以来,某些哲学家已指斥艺术整体而言是不真实的,且与"现实世界"为对。在柏拉图

看来,艺术似乎被不当地比作我们人类视为"现实世界"之物。但这个世界本身可能只是洞穴墙壁上的倒影,与之相对的整体真实,"真实存在"可能会被感知,但未曾目睹。美学意象因此只是自身仅为表象之物的表象:"并非真实之物,但仅看似真实"(柏拉图,《智者篇》[Sophist],348b)。该美学观点的发展因此基于某种否定之上。一个关于艺术感知的复杂历史由此演变,我们可能开始对艺术作品有如此兴趣,以至于忘了艺术作品并非真实,仅为真实之物的意象;或相反,我们在欣赏画作、阅读小说的同时,我们隐约意识到它们并不是向我们展示真实之物,而是真实之物的某个意象。

中国书法、艺术、美学以截然不同的方式发展,这与我借助阅读而了解到的过程大相径庭。一位中国朋友致信于我,告知发轫于西方的透视画法(从光学及数学视角衍生的技巧)在中国艺术实践或思想中并不存在。相反,她写道,艺术作品或小说并不能再现,或试图再现世间"客体"之物的意象,"我们视此为理所当然之事"。汉学家及哲学家让-弗朗索瓦·毕耶特(Jean-François Billeter)在自己的专著《论中国书法艺术及其理论》(*Essai sur l'art chinois de l'écriture et ses fondements*)(巴黎,2010)中写道,"中国精神……将现实视为一个持续过程,视为一个永恒的、从虚拟到事实的过程,视为一个源于某无形之处,未受侵扰的图形或外形延续过程,一个无根之物,一个现实自身的内在之物"(第335页)。他继续写道:"在此构想中,可被感知的现实从某个毫无差别的地方突显。首先它以胚胎形式出现,随后具化,最终完全定型。这个循环在某处发生,且没有外在限制。"

毕耶特认为,"象"这个中国汉字不是被恰当地理解为意指从

模仿或再现某外在客体意义层面的某个意象,而是被理解为甫一出现的事物本身。他认为,这与事关"模仿"或"幻觉"的西方概念有本质上的巨大不同。

中国读者置身于如此深厚、古老,且与西方如此不同的文学、艺术传统之中,我希望他们在将本书中关于艺术的不同思考方式与中国思想进行对比时饶有兴趣。并非假定诸如"幻觉"或"模仿"这样的概念拥有某类跨越不同文化的精准对应词,但此番对比仍有意义,因为它们可以帮助我们在被视为整体且具备难以置信的复杂与丰富发展过程的人类文明中,更好地理解我们自己以及他人。

玛丽安·霍布森
2016年11月29日

# 序

本书并非 18 世纪美学纵览,因为舒耶(J. Chouillet)近期在《启蒙美学》(*L'Esthétique des Lumières*)(1974)中已出色完成此项工作。本书将 18 世纪幻觉理论作为研究对象,目的不是为读者呈现欧洲人艺术观中的一段历史,而是试图用构想人类历史观的方式来描述某种历史变革。显然,两类历史不能等同一致,尽管它们不能分而化之。既然人类艺术观总的来说是一种实践,那么对它的研究必须从心理学、经济学(艺术市场)、人类学(社会为艺术提供的场域)、建筑学(画作展示之地、音乐会表演之地)等等之处着手。因为我们对这些艺术观的构想必须从语言学角度展开,它必须是理论层面的,即便是出于无心或无意之故。因为语言具有包容性,那么艺术观涵盖了认识论与文化假设,甚至对我们那些非语言表述的艺术构想也是如此。可以通过对音乐的阐述来评价一首乐曲,通过模仿来评论一幅画作。但即便有言语相伴,难道不是把艺术作品拉回到感知的轨道,而非将其与充斥概念的世界相结合吗?(可能是紧密结合的那种?)本书首先研究了评论家的语言,的确从

"幻觉"一词的历史阐述入手。但感知及关于艺术感知的构想必然交织在一起，前者必然被用于后者的阐述之中。坦率地说，这是理解评论家所言之物的最佳方式。另一方面，艺术作品呼求某种感知类型，而不是其他的类型（这个术语就是伟大的艺术评论家罗杰·德·皮莱[Roger de Piles]所说的"吁求"[appeler]），它指导着我们，改变着我们的概念，无疑，我们的这些概念又反过来改变感知方式。

我已尝试揭示某种历史变革，而这绝大多数情况下是在18世纪法国艺术理论领域中发生的，这需要提请三处方法论层面的注意：

艺术概念的变革既激进又循序渐进。文化的延绵移位顺着可以追溯到古代的应力线（lines of tension）推进，正是在由这些应力线构成的当前情境之中，我们得以展开研究。

历史并不等同于年代表。在我看来，某些后继作者们好似漂块，完美地阐述了更早的艺术趋势。这一点也不让人吃惊。1980年英国就有一个叫"扁平地球学社"（Flat Earth Society）的组织。历史可以跳跃式重复前进，一般来说这不需要自证；讨论必须以个人实例阐述为中心。出于类似的考虑，我根据情况列举了两位德国作家，莱辛（Lessing）与赫尔德（Herder）。这不是出于他们自己赫赫声名为虑，而是因为他们用特别清晰的文字阐述了法国作家未能明确点破的艺术趋势。例如，莱辛一直有意批判狄德罗的著作。

我无法，而且其他人也无法穷尽最基本意义上的文献来源，并展开阅读。但此方法的运用尝试可能已遭致远比几近不可能更坏

的缺陷。它也许早就假定了自己的领域与客体。在历史上,它是一束投在客体上的光,使之为人所见。那么正是这些客体可以揭示光是否来自正确的光源角度。

我在注释中列出诸多文责,并表致谢。例如,我沿用将段落与引用归结于那些首先展露自己学术价值与兴趣的 20 世纪评论家们的实例,尽管事实上我已阅读绝大多数的原版文献。

因此,在这篇序言中,我对个人所负文责表示致谢:首先是拉尔夫·利(Ralph Leigh),这不仅是因为他对我论文予以的高要求,有时令人畏惧,但总是友好的指导,而且是因为他予以我的针对性教育与学术训练,尤其要感谢他。尽管我是让·斯塔罗宾斯基(Jean Starobinski)与乔治·斯泰纳(George Steiner)的助手,并理应提供相关辅助工作,但他们的言传身教及建议让我受益良多。此外,若没有编辑马尔科姆·鲍伊(Malcolm Bowie)的慷慨与耐心,本书书稿亦恐怕永难完成(事实上也的确几乎如此)。我对杰夫·本宁顿(Geoff Bennington)见证我艰辛时期时予以的鼓励与评断表示感谢;对曾帮助我查考某些参考书的西蒙·哈维(Simon Harvey)以及对我付出伟大和持续关爱的安(Ann)与马丁·沃尔夫(Martin Wolfe)表示感谢。最后,我尤其对一位从未空谈女性解放,而是身体力行的某人表示感谢,此书便是献于他之作。

# 导言 I
# 幻觉与近似

生活在 20 世纪的人们常常不屑地把艺术的幻觉描述为一种迷恋,一种站在一幅清除所有创作痕迹,以直接给定或仅仅在场的方式自我呈现的作品之前的被动恍惚;一种麻痹受众所有批判精神,甚至所有行为,将他裹住、隔离的资本主义毒品交易,就像一个探潜到幻象时发挥作用的潜水钟;一种对各类矛盾和稀泥的行为,一种事关理想化和谐的祈求(例如参阅 Brecht, 1966, 第 217、249 页)。① 20 世纪的确以如是言辞否定了 18 世纪时期观众与艺术关系的描述。幻觉现在被认为是无意识愿望的美好期待,放任观众的情感四溢:"当我们得以沉浸在索福克勒斯(Sophocles)的精神洗礼,拉辛(Racine)的牺牲,莎士比亚(Shakespeare)的疯狂,并试图以此把握这些故事中主要人物善良与强烈感受时,我们愿意忽视

---

① 除狄德罗与卢梭作品之外,本书文献参考使用作者-日期的简明形式。可在书后的参考文献目录中找到完整出处,方框内的日期用来指明该书的实际完成日期,如果该书出版日期明显很晚的话。

这些矛盾"(Brecht,1966,第209—210页)。① 布莱希特(Brecht)从社会与实践角度谴责了19世纪戏剧的自行中断运用(onanistic use),以及作为中介的幻觉:进入他人心灵,运用他们的经验,仿佛他们是真的,确信发挥作用的情感从未指向外部世界。他提出的"间离"(Verfremdungseffekt)旨在将之打乱。

柏林的马克思主义要素在巴黎已成为形而上学。新批评(nouvelle critique)极力排斥或限制幻觉,指责其为西方思想中"存在玄学"(metaphysics of presence)的一部分。对于弱势的艺术受众来说,这是一种类母体版本的寻找,寻求自发的直觉存在,这被恰如其分地视为某种欧洲哲学特点。批评反映了实践,新小说(nouveau roman)总是干扰叙述,提醒我们注意这种媒介,通过迫使我们关注形式的方式阻止内容的吸纳。

这便是幻觉现有恶名。显然,它不是那些据此被诉为产生状似毒品幻象的"非现实"艺术形式,不是象征主义,不是超现实主义,但它更是自然主义、现实主义,它们的后继者,火车站书摊文学技巧被认为是思想的吗啡。幻觉的敌人和朋友都相信在现实主义与幻觉之间存在某种关系。敌视者与友人都接受了一种或另一种的说法,诸如"艺术越接近自然/真相/现实,幻觉的力量就越强大"。某些复杂的敌视者会通过提出对真相或现实更高要求的方式从这种不令人满意的惯例中脱身:情感艺术最终是不现实的,或

---

① [作者自译]这正是弗洛伊德在其不为人知的论文"舞台上的精神病人物"(Psychopathic characters on the stage)(1905?)中描述的悲剧愉悦,见《标准版》(Standard Edition),第7卷,他生前未将此文发表。

比那些令人快乐满足的艺术更不现实(Leavis);资产阶级艺术更不实用/现实,因为它并不产生真正的效果(Brecht);真实的艺术不能运用了无新意的技巧(Boulez)。

我们在区分看似截然对立的真实/逼真或现实/幻觉时遇到的困难受历史所限,并从18世纪演绎而来。"幻觉"是18世纪美学的大众通用词,就幻觉而言,18世纪回答了关于表现的某些普通问题。但这个特定回答已塑就我们现在提出的那些问题,所以我们现在所能用到的任何美学涉及这些问题时,都或明或暗地运用"幻觉"。对上述措辞论及的幻觉予以拒绝就是继续局囿于知识范围之中,其间,如德里达所言,"幻觉"一般被用来创造:

> 假如想立即摆脱以前的标记,按规定用某种简单的方式进入传统对立的外在,这就是说,除无止尽的"反面神学"危险之外,忘记这些对立并不构成某个指定系统,即一种反历史的,完全同质的图表,而是构成不对称的,具有等级秩序的空间,各种力量穿越其间,并在由它遏制的外在构成的围墙内运作(Derrida,1972a,第11页)。[①]

于是,在某个现代批评中,人们可能发现幻觉或替代概念被

---

① 参阅 Derrida,1967a,第51—97页,了解对与某些哲学术语有关的如是问题的阐述。提问题的过程受所用术语的历史之累,德里达当然在此处表述的更多些。实际上,问题就是人们如何可以从某个智识体系中抽身出来?(当然,不是用对立的方式,而是更多留于其内。)

视为不受欢迎的外来物,并从现代写作中被排斥出去:但是,这种排斥行为未曾考虑表现与形式,想象成分与创作意识之间的辩证关系。当这种辩证构成推动排斥行为的理论基础时,失败便更为严峻。或者,在另一方面,幻觉的概念可能未在当前得到认可,却显然在朝着另一个不同方向发展的理论中暗自发挥作用。

## 幻觉被扔至门外,但攀窗重入

里卡都(Ricardou)、朱莉娅·克里斯蒂娃(Julia Kristeva)还有其他一些人都曾尝试过排斥幻觉。在他那本内容丰富的小书《新小说》(*Le Nouveau Roman*)中,里卡都将小说的所指维度(dimension référentielle)与文字维度(dimension littérale)进行对比,简言之,故事与作为形式的文本没有意义。作为新小说特点的文学性(littéralité)得到极为细致与创造性的分析,而所指维度则没有。我们猜测,这种维度与魅力(fascination)几近联系,可能彼此等同,对可靠性(Crédibilité)而言亦如此。[①] 人们认为这源自一个错误:"要求故事讲述得当,这就是要求它能尽可能完美地给我们那种莎乐美(Salomé)突然步入大厅时的*幻觉*……故事的良好叙述需要文字的排列,这样读者能轻易地缓慢阅读,把莎乐美视为一个有血有肉的人",这番话与"让读者相信文字维度的

---

① Ricardou,1973,第 76 页:"某个故事发展产生的魅力与普通过程的限制成反比";第 91 页:"故事从某个所指幻觉中提取可靠性"。

缺失"相同（Ricardou,1973,第30—31页）。所指幻觉（illusion référentielle）以及把文本视为某种物质、安排的意识被想当然地认为彼此不兼容："实际上,至少临时将对方去除时,读者的注意力并没有看出彼此的损益"（Ricardo,1973,第29页）。并没有给这种不兼容指出原因,这可能是因为冈布里奇（E. H. Gombrich）的《艺术与幻觉》（Art and Illusion）一书的影响。但如果读者对这个故事的反应几近错误,那这种不兼容显然只能得到维系。里卡都的"幻觉"定义实际上是个起钉器,如果幻觉被干扰,并被强力驱逐出去,那么它必定极为可笑。① 在他的定义中,他认为幻觉与文学性是不可分割的对立。但辩证法,即在错误幻觉与真实文本之间被排除的中间互动从未发挥作用。它们不可分割性

---

① 然而,"参照"概念有目的性,且不完全,是通过托多罗夫（Todorov）(1977)的引用,这个二手资料进行定义。"所指对象应该像语言以外的现实那样被人理解",这潜在地与现成的,预先存在的事物联系起来；而它的对立面,"文学性"则是由作品自身产生,这"成为被当作寻找的过程,最终以这种方式具备了现代性的主要特点之一"（第27页）。在弗雷格（Frege）对感知与参照作出区分的70年后,这种定义不复存在的可能。托多罗夫的"语言以外的现实"将这个区别减为单项,它把意义视为参照、固有名称以及确切描述（在某个语境下"那儿的那把椅子"）；然而,非常清楚的是,句子不应该以这种方式进行参照,但可能创造出自己的意义,而这是理想的,非语言以外的现实（如果它是语言以外的现实,它就不可能是语言形式）。此类语义导致迈农（Meinong）与罗素（Russell）对具有存在性但并不存活的实体进行假设。弗雷格实际上给过"奥德修斯在沉睡中被冲上伊萨卡岛（Ithaca）"这样的句子实例,这句话有完美的感知但没有参照,因此它也就没有真值（参阅 Haack,1974）。杜梅特（Dummett,1973）不会接受这样的"感知"运用。他将其定义为认同参照的标准。文学实际上似乎利用了各真值之间的差距,根据弗雷格的观点,这是自然语言中的不幸失败,因此此类声明并不能从拥有某个参照物的数学层面以及按照里卡都观点的意义进行阐释。

的条件并没有得到研究。①

在朱莉娅·克里斯蒂娃富有洞见的论文中,她早就言及某个相关对立,即"文本生命力"(la productivité dite texte)与"文学"、"近似"(le "vraisemblable")之间的对立("近似"是幻觉的先驱)。"近似"获得双重定义。首先是语义方面的定义,即"近似"就是与此处已经存在的某个事物相似(参考里卡都的观点),克里斯蒂娃论述的价值在于她对该定义采用的遵从过程感兴趣;其次是句法方面的定义,即对新小说的隐性抨击,由此被定义为部分与整体之间的反身关系(类似概率),其间,话语顺序可以源自作为整体的话语。然而,这后者"近似"很快影响到所有言语:"社会习俗(自然原则)与修辞结构的同谋,近似是更深刻的话语同谋,所有语法正确的表述都是近似的"(Kristeva,1969,第 214—215 页)。为了让"近似"能够继续保持贬义,必须将作为孪生概念的"感觉"(sens)引进来以取代语言、文本的生命力。在克里斯蒂娃的论述中,正是作为形容词的"修辞"扮演着剃刀的角色,将似不可分割的事情割裂开来:"近似是修辞表现的内在,并在修辞中自我显现。感觉对语言而言是恰当的,一如对表现那样"(Kristeva,1969,第 215 页)。这个重要区别最终被简化为语言行为的时间顺序位置。近似因阅读某部"作品",理解某个"效果"的公众之故

---

① 例如,从未探讨过以下声明描述的情境:"对每一个变体来说,故事只是按照严格的条件进入现实,并在别处对此入口展开竞争,在此与其他变体随意结合。这样以某种方式,故事对自身产生厌恶之情。吸纳与排斥的悖论结合。不可能的故事:故事,因为一系列事件接踵而至;不可能,因为这些事件彼此排斥"(Richardou,1973,第 97 页)。

而看似为"文本阅读之必须"。因此,正是创新艺术家与被动读者之间的差距彰显了感觉与近似之间的区别。在这方面我们有达达(Dada)的传统,即艺术受众容易上当受骗。评判过程中,人们把在某个层面被恰当地宣称为"构成全部言语的矛盾"消除,此举近似里卡都所为。①

在这些评论家们看来,幻觉或其先驱"近似"被确定为辩证法中的一个术语,但随后又被剔除出去:这导致论证的崩溃。在某个涉及现实主义,或更通常涉及表现的不同理论类型中,幻觉并没有得到夸张的界定与剔除。它完全没有被界定过,而是作为一个未被认可,或近似认可的因素发挥作用。因此,菲利普·哈莫(Philippe Hamon)试图重新界定该问题的术语,以此阐述一个更为有效的答案。(此举使他的论文成为现存为数不多的,有价值的现实主义研究。)哈莫拒绝"文学如何模仿现实"这个问题,倾向于"文学如何让我们相信它在模仿现实"此种问法(Hamon,1973,第421页)。该问题模棱两可:它对文学或对我们有关文学的看法产生影响吗?直到提出这个含糊问题时,它还在重复18世纪幻觉定义:"因此艺

---

① 可能从胡塞尔对语义的态度着手理解里卡都反对幻觉,克里斯蒂娃反对近似的举措。根据德里达的分析,胡塞尔将符号分成表述与指示。表述只是语言层面,它是符号中先验自我的即刻存在。而指示是间接的,不可预知的,是揭示不受控制的符号,而这可以是非自主的。"相反,在指示中,存在的符号,一种经验主义事件重回到存在至少是假设的内容中"(Derrida,1972b,第47页)。就此而言,新批评排除参照的愿望似乎类似于胡塞尔尝试发现摆脱指示的语言之基的努力。为了创造一个源自自身的文本,这似乎是一个与作为自我独言的表述简化有关的计划。胡塞尔将指示删除,即删除面向经验主义存在,不受控制的主体性的超主体段落。所论及样例中的"幻觉"与近似与小说自身生成的外部世界约束有关,这一方面是物理层面的,另一方面是意识形态与社会层面的。

术主要在于自想象之时看似真实,通过联系以及事情的近似来得体地欺骗"(Passe,1749,第104页)。

于是,哈莫从读者的相关看法方面界定现实主义。但他把此状态中的含糊归结于这些看法,即它们是真实的吗?显然,这是个难以立足的立场:我们中的大多数人甚至没有把现实主义艺术视为现实。或"看法"的确对事关习俗的概念起作用吗?也就是,我们假定文学旨在模仿现实,随后以此假定解读所有作品吗?甚至在真实看法与习俗之间的这种犹豫中,哈莫的表述与其18世纪起源相符。

罗兰·巴特(Roland Barthes)在反驳某种结构主义的苛责与反主体性时也重新引介了读者,介绍了读者的注意力转移及其在文本内容中间接获得的乐趣:

> 某些人想让文本(一件艺术品、一副画作)没有阴影,没有"主导意识",但这是期望一个没有深意、没有生命力、贫乏的文本(读读"没有影子的女人"这个神话)。文本需要自己的阴影:这个阴影就是那么点意识,那么点表现,那么点主体:幽灵、口袋、条痕、云朵、箱子。颠覆会产生其自身的阴暗对比(Barthes,1973,第53页)。

对哈莫而言,文本的"阴影"并不是"现实",这没有造成错误。幻觉不等同于存在,而是等同于存在的消失。巴特转用"幻觉"术语的其他传统意思,将艺术视为不在物,转用其思想在主体与客体之间游弋的幽灵似的性质。因此,读者的阐述不是错误,而是一种

自愿-不自愿的引诱。"许多阅读都有反义,暗含着分裂。正如儿童知道他的母亲没有阳物,但同时相信她会有那么一根(弗洛伊德已展示这个缺失的可取性)。同样地,读者可以不断地这样说:'我非常清楚只是这些话语,但同时……(我感到激动,仿佛这些文字把现实表述出来)'"(Barthes,1973,第 76 页)。① 这种阐述再次与 18 世纪术语近似:"我非常质疑牧歌中的牧羊人并不如描述的那样。如果我愿意的话,我会很清楚所说之言只是出于想象,但我不想了解这些,我会让自己沉溺于它给我带来的,能让我得乐其间的愉悦中"(Rémond de Saint Mard,1734,第 48 页)。读者经历的内心分裂,他对文本的爱与施虐态度是某种动摇:介入与意识并行,在巴特那部关于身体情欲区的出色隐喻剧作中接踵而至。如此概括正是幻觉的总结,想象的不在场让人感觉身临其境:"正是这种闪烁其辞让人着迷,或者说,就是这出一会儿有,一会儿无的场景"(Barthes,1973,第 19 页)。

里卡都和克里斯蒂娃拒绝幻觉或其前身"近似"(vraisemblance)这个概念。如此一来,他们削弱了自己的论点,除去了一个已被研究的矛盾因素,而不是将其隐瞒,因为作为他们建构的系统负极,它不可避免地塑造了这个系统的结构。哈莫与巴特两人都把自己运用的幻觉概念想当然。如果我已经把他们分开,这是因为本书中的部分内容谋求探讨造成他们之间不同的条件。对哈莫来说,幻觉就是同质经验;对巴特来说,则是一系列参与其中的活动以及从艺术作品的想象层面退缩。

---

① 相同描述可参阅 Mannoni,1969,第 10ff 页。

# 艺术与幻觉

苏格拉底(苏)对泰阿泰德(Theatetus)(泰)

苏:会有人认为自己完全不必去想些什么吗?

泰:不,他必须想些什么。

苏:如果他想了些什么,那这不必是真实的东西吧?

泰:显然如此。

苏:正在绘画之人不必画些什么吗?在画些什么的人不必画些真实的东西吗?——那么,请告诉我,绘画的对象是什么,是某人的绘画作品或是这幅画作所绘之人?

维根斯坦(Wittgenstein),《哲学研究》(*Philosophical Investigations*),第 518 页

哈莫说过,"文学如何让我们相信它在模仿现实呢?"对于他这番阐述,我们可以附上怎样的意义呢?我已问过它是否构成一个与文学或对我们关于文学的观点有关的问题。这个问题可以通过询问如下问题加以扩展,即它是否与艺术及自然之间的关系有关,与西方人对此关系的看法有关,或两者都有关?这是冈布里奇《艺术与幻觉》的伟大之处。该书公开提出这个问题,并完全接纳有助于将它们首先框定的"幻觉"历史。冈布里奇总是将视觉的自然历史与文化历史结合起来。他指出,如果自然可被视为"我们真实所见",我们就既看不到视网膜印象,也看不到视野,甚至看不到纯粹表象。这么一来,声言模仿"纯粹视觉"的艺术就是无稽之谈。但

这意味着艺术的表现只是一种风格,或一组风格,是文化之果吗?将表现的意图视为理所应当,那这不是自古希腊以来西方艺术的奇特表述吗?如冈布里奇所想,因为如果绝大多数西方艺术性质的关系可以从传递信息的意图方面加以界定,那么这就是文化关系,但不可避免地与自然条件相连。冈布里奇认为,生理学与文化决定我们对作为某客体再现的画布上某些线条的布局理解。我们根据自己期待所见加以阐释。将眼睛所见适应期待所见的过程会在并不中立的可能性框架中发生。这是一个被等级化了的音阶,并且充满情感,音调与意义可以通过一系列复杂的对立元素来获得。西方透视学因此是准确的,"自然的",如果视觉是单眼,眼睛不会转动,即受到窥视洞眼的限制。(但眼睛有转动的自然倾向,如果它不这样的话,最终视觉会丧失,如与隐形眼镜有关的实验展示的那样。)我相信冈布里奇低估了这些限制性假设的文化力量。它们并不是"自然的"。它们可能是空间几何化发展中难以避免的简化。但正如此,它们有历史,是某特定社会造成的某特定发展,①暗示着个人与画布之间的特定关系。事实上,文化与生理学之间的互相贯通程度非常深,如果我们接受似乎揭示生活在圆形文化的人们(例如祖鲁人),并不以完全相同的方式看待视角的实验的话(Gregory,1966,第161ff页)。

那么,对冈布里奇来说,视角有一个自然基础,但把一个图形从三维空间投射进二维空间就会涉及一个内在的含糊概念。根据视觉角度及客体在画布上被展现的角度,这可能以很多不同方式

---

① 参阅 Panofsky,1975,第174—175页。

发挥作用,如失真图像展示的那样。我们自然与文化的经验让我们期待三维客体可从某些特定角度,而不是从其他角度得以观察。然而,很多是我们所见之物的可能的几何阐释。"我们从未看到模糊之处","我们总能在远处看到某个客体,从没看过不确定意义的表象"(Gombrich,1962,第 219 页)。① 这适于涉及客体的绘画,也适于客体自身。维根斯坦曾有过一次著名的恶作剧,让从另一个视角绘制的鸭子可能看上去像只兔子,而且同一时间永远不能从两个角度察看。冈布里奇认为这个绘画案例同样如此:一个人不能同时看到战马或风景画作的平面及所被表现的那面(Gombrich,1962,第 237 页)。"幻觉"这个术语正是以这种方式才得以正名。它就是当我们看到绘画内容时发生的事情。"该幻觉的性质就是,在某些情境中,我们无法否认错觉具有'真实性'——除非,也就是说,我们可以通过触摸或改变我们角度的方式进行某些行为测试"(Gombrich,1962,第 233 页)。这又是 18 世纪的定义,这一次是有意采用,尽管它因与冈布里奇其他洞见冲突而处于不利地位。② 他在描述绘画发展时无疑是正确的:画家已教会我们以与著名视觉幻觉所起作用有关的方式解读形态与深度的暗示。但将特定的视觉幻觉与画作整体同化当然过分了些。此举忽略了泰阿泰德提出的问题:"请告诉我,绘画的对象是什么,是某人

---

① 我对这部出色专著的论述主要得益于两人的书评,即 Klein,1970,第 394—402 页与 Wollheim,1963。
② 我们学会解读艺术家所做的注释;在了解如何欣赏画作时有从传统中获得的元素。画作中的自然主义可从其提供的事关其参照物的信息真实性方面获得典型特征。

的绘画作品或是这幅画作所绘之人?"观众可以看到人像画,不仅仅是人或寥寥几笔画。在所有这些意象中有某种内在的叠覆。我们未曾"看到某个表象",但意象所做的就是让我们意识到"某物的表象",这可能是它们力量的源泉,人们带着敬畏之情来欣赏的原因所在。因为,某个意象"揭示了自己……也揭示了它所孕育之物"(Heidegger,1962,第98页)。这个被给予的过程及以表象而被呈现的过程是无限传递的。任何意象可以包含另一意象:"可能从这样的再现中产生一个新的再现,例如,某人可以拍下死亡面具的照片。这个第二次再现立即再现了死亡面具,因此也就揭示了死者自己当下的'意象'。作为再现的再现的死亡面具照片本身就是一个意象,但仅仅因为它提供了死者的'意象',即展示了死者会看上去如何,或更确切地说,是曾经看上去如何"(Heidegger,1962,第98页)。因此,思想可以从某物的意象摇摆到意象之物,但冈布里奇只是考虑到了对后者的沉思,这与他从感知,而非想象的方面讨论视觉结构相符。

对冈布里奇来说,看到一幅画的主题及看到它的外表是两种类型的感知,但它们彼此排斥。胡塞尔(Husserl)认可幻觉的封闭性,但不是从某个感知角度来反对,而是作为对想象之作的感知。这种反对并不在主题与外表之间,而是在错误感知与看到某个意象过程之间,即"只要我们被欺骗,就会体验到一个极为完美的感知;我们看到一位女士,而不是一个仅仅再现某位女士的蜡像……同样的一件事情某个时候事关感知,另一时候则只是感知的虚构,但显然两者不能结合在一起。某个感知也不能把它所见之物虚构出来,而虚构也不能看到自己建构之物"(Husserl,1970,第2卷,第

609页)。① 意象的指涉应该超越自身,这是冈布里奇自己阐述古希腊艺术,即西方艺术重要转折点时的重要观点。他认为旁观者得到持续鼓励,从作为再现,而不是存在的表象方面欣赏艺术。罗伯特·克莱(Robert Klein)有这样的评论:"艺术层面的现实主义是模型与作品之间相关的非现实性的首要结果,也就是说,表象与想象在精神层面都属同一类型"(Klein,1970,第 399 页)。② 作为艺术目标的幻觉只有在作品再现某物时才有可能,而不是当有既有。

画作不能同时从平面角度及从主题角度来欣赏,在冈布里奇看来,这是精神层面上的不兼容。对胡塞尔,也对萨特来说,彼此不兼容的是感知与想象。想象将所见假定为被表现,而非现实,并将其包含在自身之内。这种不兼容既是逻辑方面的,也是本体论方面的。对冈布里奇来说,现实效果的产生成为问题所在,如哈莫在分析现实主义或现实主义意图时那样。对萨特以及巴特来说,作品是某种幻影。根据萨特的观点,"想象意识",把所见当作再现的假定是无效的。艺术作品被"假定为非现实的",这种假定是作品引起的想象参与中不可或缺的部分,而不是通过反射将想象的环形截断。这个意象在意识中并不是无所不在(萨特此处认同胡塞尔对休谟的批评),思想并不是一个有内置图片的盒子。意象是幻影客体。"它们似乎自我再现,就像是对世界存在条件的否定"

---

① 在某个有关德雷斯顿美术馆(Dresden Gallery)的著名段落中,胡塞尔讨论了想象的重复性,该美术馆收藏了但耶斯(Teniers)的一副画馆之作(Husserl,1967,§100)。

② 关于作为批评工具的表象概念,参阅 Kowalska-Dufour,1977。

(Sartre,1940,第175页)。① 冈布里奇认为的将画作既视为客体,又视为意象的感知无能事宜,在萨特看来就是产生非现实的能力,它最终成为想象的定义及人类解放的源泉。"我们因此看到为了画出查理八世意象的作品,意识应该能够否定画作中的现实,并且它只知道通过与从整体层面把握的现实保持一定距离的方式否定这种现实"(Sartre,1940,第233页)。的确,从整体层面把握现实并假定艺术作品是超越整体性的非现实物,这等于否定了整个世界。"想象的艺术同时既有组建特征,又有孤立特征及穷尽特征"(Sartre,1940,第230页)。因此,作品同时既是非现实又是现实。② 然而,作品主题是现实的与非现实的,这一次不是从与外部世界的辩证关系,而是从与想象意识的关系着手。画作,查理八世的画像指涉的是非现实事物(一个早就去世的人),但我们看到了他:"这就是我们看到的他,而不是画作,但我们感到他不在那儿,我们只是通过画作的中介而从意象中获得感知。人们看到意识存在于想象态度之中,并在画作与本人之间建构一种关系,而这个关系的确很有魔力"(Sartre,1940,第38页)。对此处的萨特来说,主题的表象是某种顿悟,他提及"流露",画作是"意象造访的物质。"

这些事关我们对艺术、绘画或小说关注之特性的理论因此构

---

① "丰富的幻想形式,大多数绘画、雕塑、诗歌等艺术表现的客体,幻想与幻觉的客体仅仅以可感知的、有意识的方式存在,即它们并不完全以真实的意义存在,只是带着自己真实的、有意图的内容的表象的相关行为存在"(Husserl,1970,第2卷,第869页,引自Saraiva,1970,第165—166页,注释52)。

② 似乎可能把艺术作品并非现实的意识与构成艺术的意识混淆起来,这样一来,某种作为宗教的艺术(Kunstreligion)潜藏于该理论之中,而萨特绝不会公开接受这个观点。

成两个极为不同的类型。对冈布里奇与哈莫来说,在画作或小说的表面与我们解读的方式之间存在一股张力,但他们只是把艺术作品描述为一种复制品,一种物质非现实性在我们感知中被忽略的作品。在第二类型中,正是在理解艺术作品过程中存在双重性。对巴特来说是一种心理双重性,意识的摇摆,艺术作品引发的某种诱惑及对该作品产生的某种沉溺;对萨特来说是一种整体双重性,我们所见,所经历的是一种再现,同时既现实,又非现实,不是通过事物与意象之间的任何冲突,而是在意象自身之内。

## 幻觉理论:"幻觉"历史

第一种类型的理论(冈布里奇、哈莫)将艺术经验视为两极:一次给我们呈现的要么是艺术作品的物质形态,要么是其想象的构成。第二种类型的理论具有双峰性质:物质形态与想象的构成可能同时存在或近乎如此(巴特的"消失"一词从拉康那儿得来),或再现自身可能就有双重性(在萨特看来,画作的想象现实与其主题的不在场或不存在相对,画作的非现实性,其意象品质与其真实形态有关系)。但这两个理论都把意象概念化为"表象":"不是真实的,而只是像真实"(Plato,《智者篇》[*Sophist*],第 348b 页)。冈布里奇与克莱已显示这种领悟如何源自流行意象的表象层面松动:它只是通过"现实主义是可能的"这样的否定来实现。马龙尼(O. Mannoni)则更进一步。正是幻觉的矛盾才使作为艺术的艺术成为可能:"人们将承认,对成人来说,面具及戏剧效果的可能性部分原因在于此过程与否定效果(Verneinung)相结合。这不该是真

的,我们知道这不是真的,这为的是让无意识意象获得真正自由"(Mannoni,1969,第165—166页)。这种双重思想此处被表现为一张拦截网。但另一位精神分析学家,温尼柯特(D. W. Winnicott)不只是把这个矛盾理解成使矛盾行为成为可能的半意识机制。健康婴儿在经历幻觉与幻灭过程中成长:幻觉是万宗归一,并神奇地创造出环绕自身的所有事情;幻灭是一个逐渐衰减、挫败的过程,并了解其所能承受之量。正是这个过程在主体与客体之间拓展出一个为适应现实提供缓冲,而非纯粹逃避的空间(Winnicott,1974,第15页)。这个空间与其说得到某种双重思想的守护,不如说从内外之间的张力中得到释放。其间,在没有幻想的情况下,"孩子说出潜在梦想的样本,并在某个来自外部现实的碎片指定背景中与该样本相伴"(Winnicott,1974,第60页)。这是一个没有矛盾,但又是创造之源的悖论空间。此处幻觉与幻灭之间的张力是想象中的现实与外部现实神奇结合之中的张力。用精神分析术语来说,它是艺术的构成部分。这样,它类似于艺术作品自身的张力,想象成分与物质的、形式上的或传统的因素之间的张力。用阿多诺(Adorno)的话来说,整个艺术的发展是"模仿"与"理性"之间冲突的延展:"陷于复回原意魔力与物状理性的模仿冲动消退之间的艺术困境限制了其整个发展"(Adorno,1973,第87页)。艺术中的"模仿"是其神奇的宗教膜拜起源的残留。"理性"被表现为"那些成为建构现代艺术、构成文艺复兴的元素是并非客观知识领域的逻辑与因果关系的位置标志"(Adorno,1973,第91页)。这两种倾向都终于僵局:"理性"倾向于将主体性与想象整合起来,随后通过否定后两者的方式结束辩证思考过程;"模仿"倾向于仅导向

消费者艺术,并否认其自身真实。这种自我否定的想象空间已成为阿多诺美学观点中以艺术为具化的核心张力。

解放想象的否定,辩证地限定自身发展的艺术内的张力,以及既构成幻觉,又抵制幻觉的艺术,这些阐述都来自柏拉图,①这是因为艺术是他弃绝的矛盾。在《智者篇》中,艺术是众多方式之一,即某些事情可能不是现实的,某类虚无,智者成为主人的部分技巧,然而会是某人迫使哲学家在某种意义上承认非现实的现实:"并非存在让反驳之人陷于这样的困境:当他尝试对此予以驳斥时,他被迫使自己自相矛盾"(《智者篇》,第239d页)。柏拉图创立的框架由认识论、道德、整体论的不同对立构成:真实/虚假、可信/不可信、现实/非现实,在场/不在场。可用很多方式填充这个矛盾:"现实"与"非现实"可以归结于艺术本质的不同成分,②如前面讨论展示的那样。首先,与被用来驳斥诡辩的技巧相符,通过将模仿类型一分为二的方式否认矛盾,即可信与不可信,真实与虚假,仿像术(mimetikè eikastikè)与幻相术(mimetikè fantastikè)(克里斯蒂娃在自己对感觉/近似的区别中也采用这个方法)。但似乎困难并没有因此而即刻消除。就是在近似或意象的理念中,矛盾置身其间,——"我们所称的近似,尽管不是真的一直存在,但的确存在"(《智者篇》,第240b页)。

然而,《理想国》(*Republic*)认为如果艺术是真实的,它也是衍

---

① 参阅 Panofsky,1968;对柏拉图所言做的列表参阅 Pfühl,1910,第12—28页。

② 这可能是与意象(冈布里奇)相矛盾的物质或意象自身(萨特)之中的矛盾,可能是阿多诺之言:"因为艺术作品存在着,它们对未存在某物的存在加以假设,这就与后者现实的无从获得性构成矛盾"(Adorno,1973,第93页)。

生而来,"与君王及真理"隔了三层,是现实世界毫无意义的复制。如果艺术是不真实的,虚假的,如果它具有欺骗性(但它只是欺骗孩童或无知者),它只是戏法和巫术手段(《理想国》,第602d页;参考《智者篇》,第235a页);它利用了"远离智识的更弱机能",并作为能被揭示为不在场之物的表面真相而呈现。柏拉图使艺术成为进退维谷的受害者,它要么无足轻重,要么具有危险性。①

《理想国》中的艺术被同化为具有欺骗性的表象。它模仿幻影,并不是作为真实的状态,是以它看上去的表象而存在(598b)。艺术因此利用了表象的接替结构,②表象的表象,可以无限延续的系列。但具有欺骗性的表象再一次从矛盾层面得到进一步分析:"因为有关色彩的类似视觉讹误之故,对于那些分别从水中与水面或凹处与凸处看同一物的人来说,该物看上去是弯的或直的,在我们的心中显然也有各种此类混乱。所以,风景画在利用我们这种禀赋的弱点时,它并不亚于巫术与戏法,以及任何其他类似的把戏"(第602c—d页)。于是,排中律原则得以引入:"在某个时间内,对同一事情不可能拥有矛盾的观点"(第602e页)。此时排中律法则,即 $Pv\bar{P}$ 是重要的,它被用来否定作为看似真实与虚假表象的艺术。这个矛盾证实了艺术的讹误与谬误。艺术不只是骗局与

---

① 德里达在一个长注释中指出了这种进退两难的处境,并率先展开探讨(Derrida,1972a,第217页,注释8)。

② "接替"这个术语暗示替代过程及此间的阶段。德里达使用过这个术语,并请与克里弗(Cleaver,1969)的最后几行出色话语进行对比:"慢道上的路站上,游人从容信步"。作为概念的"表象"独特性精确地将所表现之物与表象掩饰之物结合起来,这已经被替代,即被接替。

谎言,它既虚假又真实,与排中律原则矛盾。然而,尽管事情的状态被认可,但没被接受。人们用 PvP 将艺术简化为谎言,既然艺术不是真实的,那它必定是虚假的。①

从作为真实与虚假的艺术到作为真实或虚假的艺术,并因此而虚假,因为它不是真实的(在这种类型的其他理论中,更好的方式是保持它"更高的"真实性),柏拉图的阐述已构成西方艺术思考的逻辑框架。如前所示,由真实与虚假理念构成两端的艺术天平的支点就是事关相似的概念。

对柏拉图来说,相似就是像什么,假装像什么,某个不是真实之物。但假装的行为可以有两种类型,或朝着两个方向(Austin, 1961,第 208—209 页)。既然艺术是某个表现的意象,它可能会假装,可能通过装作只是表象的方式隐藏或否定其自己的物质现实(参考 Caillois,1960)。然而,艺术也可能是在模仿不在场的东西。这样假装离开了艺术作品本身,它是一个幻觉,因为它并非如其所示。在模仿中,艺术将自己与另外某物的表象等同。一个是将自身的在场掩藏,另一个是通过在场把被模仿之物的缺场隐藏。所模仿之物将现实的自身清空,以填充别物,但模仿是用一个被模仿的现实填充自己,将被模仿之物清除。②

---

① "柏拉图的艺术批评因此并不具有操作性,因为艺术否定了物质内容的文字现实,而他视之为谎言"(Adorno,1973,第 129 页)。
② 德语中这些语义非常明显,表象(Erscheinung)与假象(Schein):"艺术作品是假象,因为它们帮助那些自己所不成的事物成为某种第二类修正存在;它们是表象,因为非存在的要素(出于这个原因而存在)可以通过美学理解以构成存在,然而是碎片性的"(Adorno,1973,第 167 页)。

这些假装与模仿的方向都受某些,且仅有某些"表象"意义的控制。因为,"看上去"可能意味着看似某物展示的是并非某物的自己,它仅仅是看上去如此。但这反过来意味着表象与看似之物要么是真实的,要么是虚假的。或者表象可指向超越自己的某物,被表明但没有展示自身之物。① 在这个例子中,表象是真实与虚假的,虚假是因为它并不是所揭示的,真实是因为它是揭示的那样。在这些不同的相似(模仿与假装),以及表象(看似与指示)模式之间可以确立某种关系:它们可以通过真理的两个不同理论进行建构。第一个是真理相符论;第二个是揭示论,对隐藏之物的揭开或公开。②

$S_1$ 模仿                      $A_1$ 外观

使自己看似                艺术作品似乎

不在场的某物             非现实

---

① "此项反对事关普通艺术元素的无价值性,即其纯粹的表象与欺骗。此反对当然有自己的合理性,如果纯粹表象可被称为某种错误之事的话。但表象自身对本质而言至关重要。真相不会是真相,如果它不显示自己并显现,如果对某人与自己而言不是真相,也不是一般意义的精神的话"(Hegel,1975,第1卷,第8页)。海德格尔对"表象"进行长篇分析:"我已把'看似'称为假象,我所称的'表象'以与此处不相关的诸多方式得到进一步分析"(Heidegger,1967,第51—55页)。

② "对任何新事物的揭示从不是在完全隐藏的基础上展开,更多地是以假象的模式从真相着手。实体看似……也就是,它们以某种方式已被揭示,但仍然被掩盖。真相就是必须总是并率先从实体中抢夺的某事"(Heidegger,1967,第265页)。我给"存在"下的第一个定义就是真相的标准定义之一。如上述引用所暗示的,第二个定义源自海德格尔(尽管有显著不同)。正是在德里达作品中(Derrida,1972a),海德格尔已对这些理论与美学的关系展开研究。

| 存在(Adequatio) | 非存在 |

$S_2$ 假装　　　　　　　　　　　　$A_2$ 看似
　将自己掩藏　　　　　　　　　　显示自己
　通过某些转换注意的行为　　　　指出此外之物
　非真理　　　　　　　　　　　　真理(Aletheia)

在 $S_2$ 与 $A_2$ 的接替结构中,上述分点就是对"真理"定义的思考;我们的关注通过对所指向的表象来传递。正相反,"存在"寻求着复制品,模仿,并把虚假排除,呈现替代物,$TvF$,$Pv\bar{P}$。(这是支撑冈布里奇与哈莫作品的"近似"理念。)但复制与"真理"共存,同样的事情可以既是表象,又是外表之物的揭示。这个意象就是可以被叠覆的再现:它就是 T 与 F(萨特与巴特提出的"近似"概念)。

作为模仿/假装、真实/虚假、表象/外观的艺术,这些对立并不因为与艺术本质有关而成为一个框架,也不永恒。相反,它们显然具有文化特殊性,大部分与以诸如原始艺术等而出名的形态无关。如当前讨论暗示的那样,它们只发挥作为"近似"的艺术定义,它们是从柏拉图设立的模型产生之物,可能是应在其出生之前的造型艺术伟大发展而生。但如果西方美学从某个方面来说如德里达所言(Derrida,1972a,第 213 页)是一部运算出柏拉图观点影响的逻辑机器,那么每一个概念会在不同时代接受不同的定义,并继续如此。对这台有支点,可以开工运作,而不只是一个模型的机器来说,它必须拥有历史定义。显然,前面论及的模型成分会在不同历史时刻采用不同的相互关系。(社会、政治、经济因素对这些不同

历史时刻产生的影响不是本书研究内容。)这部分是因为机器自身的运行在任何一个特定时期的美学思想中产生了特别张力。随后这些张力塑就了后者艺术理念的发展。我们溯本清源地进行审视,从19世纪与20世纪的视角来看,这股张力正是在18世纪出现。

因为在18世纪,"近似"的定义是从"幻觉"的角度加以理解。这并不只是为前面讨论的模型提供某个特别形态,某组特别张力。我已暗示运用这个特别术语解答某个关于表现的普遍难题已塑就可被称为19、20世纪美学的问题,我提供的证据显示,人们已明确运用"幻觉"或关联概念,甚至那些否定其有效性的美学家也是如此。当美学的"幻觉"运用相对而言的确成为近期行为时,"幻觉"塑形力量的重要性得到增强。在17世纪,这是创新之举,而仅在18世纪才被持续运用。任何对"近似"逻辑机器运作的探讨必须将此事实记在心中。本书的目的就是对该术语新意予以阐释,并探讨其意义。对此问题的回答必须始自对"幻觉"一词本身语义传承的研究。

# 导言 II
# 幻觉:新瓶旧酒

柏拉图在《理想国》中把艺术视为一种矛盾。艺术暗示着 $Pv\bar{P}$,是对排中律原则的否定,因此艺术整体上来说是错误的,是一个具有欺骗性的意象。普林尼(Pliny)讲述了著名的宙克西斯(Zeuxis)与帕拉修斯(Parrhasius)比赛画技的故事,此间,欺骗已经只是一种知觉。[1] 这个故事具有示范性:动物被骗上当的故事影响着自文艺复兴以降的艺术评论。宙克西斯用自己绘制的葡萄把鸟儿给欺骗,但帕拉修斯用一个画出来的帷幕蒙住了宙克西斯。普林尼的故事再现了柏拉图陈腐的观点:当画作因其卓越而使我们愉悦时,它也就把这些成功之处禁围在了狭窄的错觉视野之中。人们对所见之物性质犯下的错误只有那么一刹那,而且还是与居家之物有关。艺术家地位的明显变化伴随着这个陈腐的观点。欺骗的把戏只是竞技中的一部分,并用来证实画家的能力。艺术不

---

[1] Pliny,第 25 卷,第 65 页。人们用"如此忠实表现的画纸"(linteum pictum ita veritate representata)这样的措辞来描绘帕拉修斯所画的帷幕。

是针对表象与本质的割裂所展开的不当阐述,而是在两者之间进行的令人着迷的游戏。

普林尼的故事从错觉的角度解释了观众对艺术的忠诚。但错觉自身是绘画把戏的结果,一种欺骗,正是这一点,事实上构成了"幻觉"的首要意义。

## 幻觉与魔法

普林尼笔下的把戏的意思,因表现而起的错误在"幻觉"这个经典拉丁语义中正式得到定型。它是一个修辞比喻,昆体良(Quintilian)将它与讽刺以及部分寓言类别联系。它是掩藏、揭示(真理)的某种表象,演说家所要表达的意思是一种含蓄与揭示,"要么通过演讲过程,演讲者的品格,要么就是主题的性质"(Quintilian,VIII,vi,第54—57页)。① 比喻暗示正被言说之物的表象与实际所说之物的本质之间不易掌控的缺口。

这种不易掌控在基督教早期神父作品中得到强化,此时的"幻觉"意味着嘲弄、笑讽,是魔鬼给正义蒙上失败与讥讽的表象,并以此为胜,鄙视奚落之作。"我们会给身边邻居蒙羞,被周遭的人们轻视与嘲笑。"圣哲罗姆(St Jerome)在《赞美诗》中如是说(《赞美诗79.4》)。圣奥古斯丁(St Augustine)甚至把撒旦、魔鬼说成是为供天使嘲讽而造,他引用约伯的话:"这是在上帝创世之初,是为愉悦

---

① 福尔切利尼(Forcellini)(1858—1860)把幻觉描述为"模仿"(simulatio)的变体,在基督教早期神父作品中,魔鬼的幻觉被描述为"神的模仿"(simulatio Dei)。

众天使而造",这与《赞美诗》中所言相符:"那里有一条魔龙,上帝造它是为供人嬉戏之故"(St Augustine,1973,第 11 卷,第 15 章)。①

"Illusio"(嘲讽)开始拥有"讥讽"以外的意思,它是魔鬼引诱与欺骗的方式。② 塞维利亚的圣依西多禄(Isidore of Seville)写过题为"昼伏夜出的幻想"(De nocturnis illusionibus)一章(Migne,第 83 卷[1850],第 1163 页)。幻觉是导致差错的骗人表象,对其本性的察觉为时过晚。所用欺骗是真理的对立面,它是被揭露的,不可弥补的错误,而不是真相,但仍然是真理的结构,是意象指向自身之外,并因此具有欺骗性的叠覆结构。我们有大量关于艺术膜拜与宗教起源泛泛之谈或严谨求证的著作,但在基督教传统中,艺术与魔鬼所用的虚假表象有关,754 年召开的君士坦丁堡公会议将艺术称为被魔鬼操纵的人类创造,是这个擅于用意象嘲讽、欺骗世人的魔鬼之作(de Bruyne,1946 年,第 1 卷,第 263 页)。对于用"幻影"(柏拉图用此术语指代艺术的表象,《理想国》,598b)进行欺骗的魔鬼们来说,对那些基督教早期作品作者来说,这既是内在

---

① 圣奥古斯丁把戏剧斥责为人们为魔鬼所创的娱乐,一种以邪恶的想象行为献祭之举(第 8 卷,第 14 章)。

② 瓦特伯格(Wartburg)所写的文字史尽管只是关于字词确认用法的字典(不免落后于实际用法)的描述,这暗示新近的美学用法:"在想象之前漂流的某类音乐或幻觉,约 1223 年;看似把玩我们感知的错误具体表象,见帕尔斯格雷夫(Palsgrave)版,1530 年;幻想引起的精神混乱,见科特格雷夫(Cotgrave)版,1611 年;骗人的把戏,见雷斯(Retz)版,1660 年。《法兰西学院字典》(Dictionnaire de l'Académie),1718 年,让人们将某种现实归于我们知道并不真实之物的手法,美术:戏剧,见《百科全书》,1765 年(Wartburg,1962,第 4 卷,论文《嘲讽》[Illusio])。

状态,又是外在幻象,是确实在外部存在的想象之物。因此"幻觉"只是在主体与主体间,在转瞬即逝的内在状态与外在无形形态之间的流动与模糊领域中运行。魔鬼施展其幻觉的边缘领域就是早期基督教作品与晚期罗马宗教、新柏拉图主义与巫术共存的复杂结点中的"元气"(pneuma)领域。元气在很多时候与灵体、精神外壳、微妙身体(corpus subtilis)相等同,①它的现代衍生就是被认作透视、梦、死者之灵的本质以及魔鬼行为方式的灵媒外质(mediumistic ectoplasm)。它一半是精神,一半是物质,受想象的影响(想象是各感觉之间,涉及事物、灵魂、精神的功能)。正是通过它们自己的想象作用,魔鬼被认为对自己的形体产生作用(孕妇的想象亦被认为对肚中的胎儿有影响)(Dodds,1933,第313ff页)。

拜占庭时期的作家普塞罗斯(Psellos)是典型的元气、想象、魔鬼效果等理论支持者:"喘息中,魔鬼会与我们想象的气息接触,它们会向我们暗示某些话,但它们不会用真实的声音……这是它们的想象实质,魔鬼会利用这些不同的形式、颜色、外表,并使之进入我们灵魂的气息中"(Svoboda,1927,第32页)。因此可以从两个方面来影响元气:"于是元气起到屏障作用,两个对立面的意象被投射在屏障上,周围世界的物体将自己的轮廓投射于其上。另一方面,在魔鬼身上,想象的再现根据其自身形体轮廓改变了元气实质"(Verbeke,1945,第372页)。此处的表象模仿了两种真相形

---

① 我在此处并不尝试区分奥利金(Origen)、西内修斯与波菲利(Porphyry)的各自学说。参阅 Verbeke,1945;Dodds,1933;Walker,1958;本章特别受益于 Klein,1970,第65—88页的论文。

式,即"存在"(adequatio)与"真理"(aletheia)。从实际物体印象而生成的元气模仿了那些非真实("存在"的反面),或它通过指涉他物的方式假装其魔鬼起源("真理"的反面)。因为它是表象,它与现实的参照并没有得到运用。对于那些通过物质方式产生精神效果,并在"思想与物质的边界"(Dodds,1933,第319页)①发挥作用的通灵者来说,问题就是将好与坏的魂魄区分。招魂之人可能有时候指明应该是神,而不是魔鬼显露自己的形体(Verbeke,1945,第378—379页)。表象是接替的:任何看似指向现实的表象可能只是指向另一个表象。杨布里科斯(Iamblichus)在论及魔鬼与诸神显像之间的不同时运用了能让人想起柏拉图关于弃绝欺骗性艺术的标准。危险的魔鬼幻影,即幻觉(phantasmata)"是错误与假象的原因,对信徒来说这会让沉思者远离上帝真正的知识"(Iamblichus,第94页)。② 如此幻影的确切危险在于它们是衍生的副本,而不是可以使自身显现的灵魂。任何表象都可能是显现或假象,是神性的直接显现或欺骗与误导他人幻觉的衍生行为。无疑,这

---

① "幻觉"这个术语被用来指示以如此方式提升的半具体、半实体的物质;"幻觉同样处于物质与精神如是神秘局限之间,灵魂在此与事物保持接触,但不丧失其本性"(Gilson,1930,第23页)。

② 参考:"我们现在说的是幻觉这同一事情。如果它并不是真实,但其他某物看似真实,它并不秉承近似本真的精神,而是就像本身那样自我展示;它参与谎言、欺骗之中,就像在镜子中看到自身相似之形那样。同样地,它也徒劳地从将不再为高级文类的思想中提取所需,且将像其自身那样有错误偏差。现实的模仿被隐晦地表现,而成为错误之源,这对任何真实与清晰的文类不利。但上帝及其信众揭示了他们自己的真正副本,他们并不以任何方式提出像在水面或镜面产生的反射之形那样的自身幻觉"(Iamblichus,1966,第94页)。在复制真实以此误导的直接展示、神灵显现、幻觉的衍生行为之间的区别中存在着早期教会反偶像崇拜倾向的缘由。

是早期基督教毁神像时的动机,以及早期基督教神父对戏剧的态度。

仿佛戏剧是某种将想象的光环作为祭奠献给神祇,或魔鬼。这正是圣奥古斯丁所谴责的:

> 魔鬼……与神祇一样拥有永恒躯体,但有与人类一样的思想情欲。从某方面来说,它们热衷戏剧的淫亵、诗人笔下的虚构也就不足为奇,因为它们也屈从于人类情欲,而上帝则远离于此……无论我们何时断论,这是魔鬼行为,而不是至善与尊贵的上帝所行之事,柏拉图斥责并禁止诗人的虚构,以此将戏剧作品中的愉悦剥离(St Augustine,第 8 卷,第 14 章;参考第 11 卷,第 7 章)。①

魔鬼在演员所投射的情欲表象中得到愉悦。因此,戏剧是双重邪恶,因为它是复制邪恶情欲的表象,而且这种复制是献给魔鬼的祭品。

圣文德(St Bonaventure)清楚地阐明了魔鬼影响模式:"魔鬼可以通过显示不在场的事物或用其他方式显示某物,或将在场事物隐藏起来的方法欺骗我们的感知"(St Bonaventure,1885,第 2 卷,第 228b 页)。第一个是"模仿",最后一个是"假装"。表象的逻辑控制着幻影的模式,但表象不再客观。圣文德通过动物灵魂,通

---

① 参考 Porphyry,《哲学家波菲利致妻子玛塞拉》(*Pros Markellan*),其间,"世界舞台"的隐喻被用来指明借用讽刺的形式将生活在神祇面前表演与展示。

过体液来否定更为直接,且有利于实施的魔鬼行为。圣托马斯·阿奎那(St Thomas Aquinas)与早期基督教神父同样地有所不同:他认为魔鬼的幻觉不是客观的。魔鬼并不是从外部存在的精神体中构造客体,而只是将同一个意象放在不同人的心灵之眼中(St Thomas Aquinas, P. I. q. 114, a. 4)。① 在这些 13 世纪圣人中,主体与客体之间的关系已经改变,外在与内在的界限得到巩固,魔鬼幻觉施以欺骗的中间区域已被并入主体性之中。

然而,进入文艺复兴时期,人们仍然相信魔鬼幻觉的客观存在与力量。② 伊拉斯塔斯(Erastus)通过否定意象可从人的头脑中移出并印入另一人的头脑这个方式证实了信仰的力量:"头脑清楚的人都不会认为根据我的幻想灵魂塑就的意象可以离开我的大脑,并进入另一人的脑中"(Walker,1958,第 159 页,注释 6)。③ 同样,伟大的瑞士医生诺阿罕·威尔(Johannes Wier)阐明了幻觉的主体化过程:在《幻觉的历史、争议、讨论与魔鬼的欺骗》(*Histoires, disputes et discours des illusions et impostures des diables*)(1579)(拉丁文版,1563)中,他解释了因主观欺骗而起的魔力效果。意象具有误导性,但它纯粹是内在的。甚至一个外在的表象可从自然,而非魔力的角度进行解释。蓬波纳齐(Pomponazzi)相信他在对圣徒神迹显

---

① 圣托马斯引用圣奥古斯丁之言:"'人类的想象,思考或做梦采用了无数事物的形式,看似其他人的感知,假如是具化在某种动物的近似之中的话。'仿佛想象自身等同于那些看似在他人感知中具化之物,但在人类想象中构成意象的魔鬼能向他人的感知提供同样的图景,并不是这样来理解的"(Bundy,1927,第 222 页)。

② "幻觉:幻想,错误所见;模仿或欺骗",Cotgrave,1611;Pajot,1670 将"幻觉"界定为"无意义的光谱"。

③ 引自伊拉斯塔斯之言似乎对阿奎那的观点进行再加工。

像进行自然的解释,他暗示这可能是通过传递人群想象气味印记而发生的(Walker,1958,第108页)。元气与魔鬼幻觉发挥作用的空隙领域被排除,这在宗教概念的改变中得以体现。身为新教徒的伊拉斯塔斯坚称,基督教仪式并非表演,而是再现:"在仪式中没有力量,只有再现的力量"(Walker,1958,第162页,注释2)。宗教仪式经历从魔术到再现,从行动到行动的替代,从神灵显现到假象的变化。艺术的发展也同样如此,巫师的欺骗成为那些魔术师的手法,以及戏剧装饰师的把戏。

## 魔法、机器、视角

圣文德驳斥的魔鬼幻觉理论之一就是,魔鬼利用某个既能吸纳,又能保存自己印记的镜状媒介。因此,针对众多叙利亚士兵共睹的海市蜃楼的解释就是,魔鬼通过一面镜子将此景展示给士兵们,以此进行欺骗与误导。圣文德反驳道,士兵们应该早就看到了景色与镜子(St Bonaventure,1885,第2卷,第229a页)。在魔术中运用镜子是件平常的事情,确切地说,这是因为透视意象被视为某种幻影,某种真实地在某奇特空隙之中存在的事物,恰如人们看到很多为人所知的"真实"镜象被投射到空间,而非镜子之中。詹巴蒂斯塔·德拉·波尔塔(Giambattista Della Porta)的1558年著作《自然魔法与自然事物的奇迹》(*Magia naturalis sive de miraculis rerum naturalium*)中有关于反射光学的重要章节。诚如其书名所言,他关注通过自然魔法,而非魔鬼力量产生的透视。这一章节是关于幻觉产生的指南,例如,将意象投射于空气之中的方式,这在19

世纪戏剧中被广泛运用,以达到幽灵显现的效果。

16、17世纪的科学家们在技术层面上将光学视为通过机械方式再现神奇效果方案中的一部分,并加以运用。例如,所罗门·德·科(Salomon de Caux)写过一篇于1612年发表的有关视角的论文。该论文"就像一篇关于世界奇迹的宏伟论文中的一个章节,其间,声音与形态的和谐、透视机制、水力机械在同一张平面图上得到展示"(Baltrušaitis,1969,第39页)。正是他设计了著名的海德堡花园,创建了音乐洞、音乐喷泉以及由气动控制,能说话的雕塑(Yates,1975,第114页)。年轻的笛卡尔高兴地畅谈了这个机械取代魔术的事件:

> 数学中的某部分,我称其为科学奇迹,因为它教我们像借魔鬼之力让幻觉显现的魔术师一样,通过与空气、光亮有关的方式让同样的幻觉再现(Descartes,1897,第1卷,第21页)。

但如果机械因之链从远处取代了魔术,这个奇幻经历必然见证新的时刻。当魔术表象可能导致令人不快的上当受骗之感时,此处消除欺骗之举会令人惊愕:"您可能已经对最强大的机械,最稀奇的自动装置,以及这个机器装置创造出来的最昭然的视野与最微妙的欺骗赞叹不已,我会给您揭开这些秘密"(Descartes,1908,第10卷,第505页)。[①] 表象的揭示不再导致从所涉行为的退却,但是意识通过某种回流达至近似的美学欣赏。

---

① 引自Rodis-Lewis,1956,第468页,注释35;第466页,注释29。

17世纪歌剧与假面剧建立在魔术的机械替代基础之上。王侯般的庆典借助魔术的再现成为无限王权的象征。但正是这种对技术方式加以完善的意识提升了王侯的气场,由此创造出来的幻觉并不等同于错误,也不等同于表述的完善。相反,此举构成奇迹所在,其脆弱和转瞬易逝的性质至关重要。在赫塞林(Hesselin)为瑞典克里斯蒂娜女王(Christina)准备的庆祝活动中,所有的装置都是活动的,因此创造了一出介于幻觉与现实的表演。女王被带入一个奇幻世界:"这儿的一切都是虚幻的,一切都在恍惚之中,一切都在变形之中。墙消失了,人们可以看到一间间连着的巨大厅堂,可以看到托起热气弥漫的城市的云朵以及信使女神(la Renommée)马车,'诸多寓所之门排成一排,第一扇门由两位瑞士士兵把守,人们相信他们只是假扮的',但这两位士兵与墙壁区分开来,而且翩翩起舞"(Baltrušaitis,1969,第59页)。看似真实之物消失了,看似虚幻的瑞士士兵成为"真实"的人,尽管只是扮装的演员。

这样的庆典更多的是动态表现,而非景观呈现,但它与诸如托雷利(Torelli)设计的机械景观(spectacles à machines)等密切相连。[①] 此间,观众始终受虚幻与真实之间更替速度所控,但在观众

---

① 参考 Lawrenson,1957,第6章与 Schöne,1933:"他的发明不只具有技术方面的重要意义。他已使改变的瞬间、不确定与转变的瞬间成为可能,这将成为巴洛克时期戏剧最具吸引力的特性之一,最初是片刻悬念,而原来的清晰观点消失,随后是一个新构想的突然出现。观众们得以共享这个改变的实际时刻,体验作为某种想象刺激的变形,正因为它不能借助理性而获得清楚理解"(Bjurström,1961,第110页)。

与此庆典关系及其与剧场景观关系之间存在一个重大区别。在前者中,他是观众与演员。他实际上被纳入引导自己从虚幻到貌似真实,再到真实的场景转变之中。在后者中,特别是自克莱称之为"幻觉景观戏剧"(le théâtre illusioniste perspectiviste)发展以来的剧场景观并不是帕拉迪奥(Palladio)想象的透视全景,而是有背景幕的舞台,在王侯包厢处有一个理想的固定视角,他在框定演员表演的图景框中欣赏。仿佛需要一个舞台口来抵消舞台的深度,并将其转化为意象。而观众对感知幻觉的刺激反应强烈,并通过剧场的自身形式被排除在舞台之外(Klein,1970,第309页)。因此,正是这个视角通过文艺复兴时期光学方面的伟大作品部分完成了将客观与主观模糊界限消除的工作。光学幻觉接替了魔术幻觉,并在16、17世纪的字典中被界定为"无意义的光谱"(inane spectrum),其意义从客观转至主观,从外在之物转至被骗者的思想状态之中。[①] 诸如阿尔贝蒂(Alberti)、布鲁内莱斯基(Brunelleschi)、开普勒(Kepler)、笛卡尔这样的大师通过确定透视意象所在的方式设法将"无意义的光谱"定位。幻觉因此获得某种主观的,或主体间的意义,这样它与错觉区分开来,但在其与思想的整合中,它带有某种欺骗、讥讽的邪恶意义。

正是在关于透视的作品中出现了"欺骗眼睛"(L'inganno degl'occhi)这个措辞。[②] 这不是讨论那些研讨中心视角观点之人

---

[①] 凯鲁(Cayrou)(1923)暗示,这种用法直到17世纪才在法语中得到完全运用。

[②] 参考 Accolti,1625。

的内在分歧,除非说欺骗理念并没有早早显现,相反,"合理的结构"(costruzione legittima)这个名字就暗示了阿尔贝蒂、布鲁内莱斯基与莱昂纳多(Leonardo)的科学关注。甚至在中心透视原则被确定之后,艺术家们自己所做的选择仍然各不相同,例如帕诺夫斯基(Panofsky)已经阐释,贝尔尼尼(Bernini)与布鲁内莱斯基作品中的建筑空间处理中明显相关的意图实际上暗示了对幻觉及与观众关系截然不同的态度(Panofsky,1919)。然而,从其幻觉与观众的暗示视角来看,并没有系统的绘画与建筑透视处理发展史。

中心视角成为主体与客体之间关系的象征,并在两者之间的主要冲突中起到调停的作用。这不只是某个处于危机状态的特定透视画法。画作被视为一扇窗户,即画作表面被否定(Panofsky,1975)。观众被置于视觉金字塔的顶端,并被迫将画作空间视为自己身体空间的延续。他被限制在不动的眼睛上,这样单眼视野成为观众得以看见的外在。观众被置于与几近真实的模仿之物对立的地方,这让他处于另一个空间的入口处,而不是将他纳入其中。

"合理的结构"这个名称表明它极力避免模糊,但可能它的目标并不是摆脱这种模糊。作为视觉金字塔的交集,画作表现了假设被再现的客体与眼睛之间的表象,如此展示了所有表象的循环性质。所见之物就是被假设的现实之表象吗?或者表象-交集的表象,对于画家来说,问题就是:

> 如果可见的表象预设了印象的主观转变,那么人们应该……忠实地解读此过程的结果,例如,光学幻觉;或人们通过推理,把脱离相同转变的元素以及源自某个模型的直观印

象的运行关注呈现在人们眼前,以此使"原因"得以重组吗?(Klein,1970,第272页)①

如克莱所言,两种解决方法彼此矛盾。力求客观性的解决方案并没有将主观视觉并入其中,以此将观众排除在外,而是被迫依赖观众对该作品的理解。在绘画过程中将观众纳入其中的解决方案正是通过得自实际感知的事实而将观众排除在外(Klein,1970,第271、275页)。

画家们运用变形画法将观众排除在外,这不免极端了些。最著名的例子就是居于霍尔拜因(Holbein)的《大使们》(*The Ambassadors*)画作显著位置的变形骷髅,此处视觉金字塔斜倒一边,这样从正中间看,这个意象无从理解。他们主要的理论家是尼塞农(Niceron)。人们找到一个正确的视角,对原本以扁平面出现的系统变形意象因此而瞬间转为有深度的形体而感到惊奇,尼塞农把这种惊奇比作魔鬼般的幻觉(Niceron,1652,第147页)。② 意象把自己掩藏,直到从某一处显现。画作表面的意识先于将其视为意象的过程,正如此,变形是错觉的反面。

卡拉奇(Carraci)后来在法尼西纳(Farnesina)发展了这种将观众包括在内的对立方法(Panofsky,1919),但圣伊格纳佐(St Igna-

---

① 参考《法兰西学院字典》(1762),"透视"(persectif)词条,"透视平面"与"几何平面"之间的对立:"将物体所在地表现,并固定,不考虑产生如此距离的幻觉。"这看似是1666年左右雕刻师亚伯拉罕·博斯(Abraham Bosse)与美术学院之间更早争议的基础。

② 本段指的是镜子,但这些被广泛地用于各种变体的建构之中。

zio)的波佐(Pozzo)尤其如此。此处,通过将距离点(point de distance)与没影点(point de fuite)直接联系起来的系统,观众的空间与画作的空间合而为一。他被圈入一个按透视画法绘制的形体迫使观众进入对话的戏剧空间中(Klein,1970,第276、271页)。然而,这种极具启发性质的装饰能够以稍微奇特的方式得到展现,因为教堂里的一块铺路石标示着以"正确的"透视法观看天花板的唯一点,其他点所见的印象及描述彼此差异太大。所以,波佐的"泛幻觉主义"(panillusionism)以所见即为表象的恒久意识为代价席卷观众。观众被框入四方天花板画(quadratura)之中,然而,正是这种包容与作为表象的表象意识共存。

伊夫·博纳富瓦(Yves Bonnefoy)已经说明表象的这种召唤同时有精神与美学意义:"事实上,存在的经验与幻灭的经验,绝对的经验与相对的经验都是在同一时刻产生。"他将其比作笛卡尔的夸张质疑:"古怪的好并不是坏的对立面,而是怀疑的对立面。甚至生活像梦一样显露,这样在错误的证明中把恩典的必然性荣耀彰显"(Bonnefoy,1970,第179页)。① 导致《沉思录》(*Cogito*)成书的笛卡尔的质疑在当时看似一种从表象至现实的旅行变体。这样的旅行之所以成为可能是因为存在证实幻觉有效性的点,更确切地说,幻觉真相的点,《沉思录》、圣伊格纳佐的铺路石。这个点就是先验主义观众的内在化(在《沉思录》这个例子中如此[Hobson,

---

① 贝尔(Bayle)描述了从质疑到相信的类似转变:"如我感到自己生而自由那样,我相信为了更好地利用自身自由,我该质疑一切,直至有令人信服的证据让我真正相信"(引自Gossiaux,1966,第282页)。这种模式直接进入美学信仰的表述中。

1977a]),或信仰所供之点(在巴洛克艺术的例子中如此)。表象的意识召唤着真相。① 灵魂可以从幻觉与幻灭中而起,与神交通。但对表象有所意识就是成为表象的观众,灵魂同时是观众与演员。②

世界舞台(theatrum mundi)中的"幻灭"(desengaño)主题是在剧中剧形式的当代运用中得以具体化。在罗特鲁(Rotrou)的《真实的圣杰内斯特》(Le Véritable Saint Genest)中,主人公在基督教殉道者与异教徒自我两个身份之间摇摆,最终使两者融合,在担起这个角色的同时使之为人所知。真正的观众被并入一出在上帝面前上演的戏中:

> 尘世易朽,荣耀无常,
> 此吾忘形之戏也。
>
> ——Rotrou [1647], vv. 1303—4

戏中戏,表象中的表象,这些叠覆固定成形,成为表演与存在合二为一的上帝的终极现实。③

然而,戏中戏的形式并不必然意味某个更高现实,其通过被认

---

① 然而,在年轻的笛卡尔的心中,没有在表象中自我揭示的先验主义现实的表象意识就是"真理"的反面,"模仿";参考本章注释关于著名的"戴着假面前进"(larvatus prodeo)观点。

② 这就是信徒在圣日教堂神圣戏院中所处位置的样例。而这神圣戏院是透视布景,在信徒参与的仪式圣剧中呈环状(Bernheimer, 1956)。

③ 巴罗(Baro)在高乃依(Corneille)及罗特鲁之前就已用这种形式,见《塞林德》(Célinde),1629;见古格热(Gougenot)的《演员之戏》(La Comédie des comédiens),1631 或 1632 年上演,1632 年斯屈代里(Scudéry)同名上演。参阅 Lancaster, 1932, 第 2 部分,第 1 卷,第 107 页。

作幻觉的表象而得以揭示,并因此而真假并存。因为如果超越点(transcendental point)或眼睛得以成立,那么终极现实无以超越。相反,可能存在着对立,现实与幻觉可能彼此对立,两者之间所做的选择可能是随意的。表象要么是真实的,要么是虚假的。贝尔尼尼于1637年在罗马画了一幅著名的素描《两场剧中的幕间剧》(*The Intermezzo of the Two Theatres*)。当帷幕拉起时,观众看到另一群观众坐在舞台上,他们中一部分人是真观众,一部分是扮演的,舞台上下的观众彼此对视,仿佛是在看对方演出的戏。舞台上的两位插科打诨的演员假装各自招呼着真实的观众与假装的观众。两人交谈后才意识到彼此的观众是对方的幻觉。他们最终把帷幕横拉穿过舞台,将两组观众隔开,各自表演。在真实观众面前表演的喜剧时不时传来帷幕另一边的笑声,仿佛假扮观众被自己所欣赏的喜剧逗乐(Bernheimer,1956;Leclerc,1946)。因此,所见的要么是真实的,要么是虚假的。在世界戏剧中,先验主义观众就是幻觉与现实的区分点,甚至是和谐点。对年轻的笛卡尔来说,这是个面具,是表象与本质的区分点。贝尔尼尼没有给出这样的点。①

正是将叠覆的结构可能性与反转结合起来,才会有作为非现实隐喻的戏剧向作为自身隐喻的戏剧的转变,即一个真实的深度表演。在高乃依(Corneille)的《戏剧幻觉》(*Illusion comique*)中,一位寻找儿子的父亲向魔术师求助。魔术师唤起幽灵,在父亲面前把那人

---

① "如那些让自己有所预备,为避免羞涩出现在脸庞而带上面具的演员一样,我径直来到这个世界舞台之上,直至此刻我还是一位观众,进而继续隐藏自己"(Descartes,1907,第10卷,第213页)。

儿子的故事表演出来,随着表演的推进,结局看似悲惨。但最终显示儿子及其妻子是在这个悲剧中表演,而不是置身于外。正如莎士比亚常用的手法那样,用魔力召唤起来的幽灵被比作演员(《仲夏夜之梦》[ A Midsummer Night's Dream ]、《暴风雨》[ The Tempest ]),这是圣奥古斯丁控诉演员的反转。剧中虚假悲剧的叠覆逆转为演员的现实,成为戏剧背后的镜像。通过这种双重性,魔术幻觉回调为美学幻觉:表象的现实与现实的表象呈现在我们面前。

## 说变就变:幻觉与认识论

如何设法抓住这个我们似乎看不到、似乎消失在空间光学构造中的东西?这总是传统论争关注之处。从康德上溯直至柏拉图,阿兰(Alain)是此间最后一位就此方面展示最出色哲学阐释的哲学家。自他以后的哲学家们都是就感知的所谓欺骗进行研究,同时,他们总是这些研究的主导者,使如下事实有所价值:感知找到此处所在的客体,以平行四边形呈现的立方体面精确依据构成我们同等感知基础的空间割裂,而这种感知让我们将其视为立方体。所有的游戏,围绕感知的经典辩证法的说变就变取决于其所涉及的几何视角,也就是其所身处的某个空间的视觉,而这个空间就其本质而言并非视觉空间(拉康,《第 11 次研讨会》(Séminaire XI),第 87 页)。

在笛卡尔的《沉思录》阐述中,绝对质疑与怀疑可能都是表象,而这无力反抗某种确定,意识的确定:表象导致真相。对帕斯卡

(Pascal)及贝尔尼尼来说,幻觉与现实互换,彼此反转。在《思考集》(*Pensées*)中,将它们之间关系稳定下来的固定点无法赢得到,只能被给予:

> 此外……除了信任外,没人有信心去判断他是否清醒,熟睡。鉴于人们相信在睡梦中与在工作中同样清醒,人们相信看到了空间、形体以及运动,感受并知晓时间的流逝。最终,这同样也是清醒。因此通过此间所显示的那样,我们承认生命的一半是在睡眠中度过,我们没有一点真实的理念,因此我们的所有情感是幻觉的,我们知道这种生活的另一半,我们清醒、思考不是与前述睡眠有那么点不同吗?(Pascal,1904,第2卷,第342—343页)

形而上的幻觉要么采用叠覆的形式,要么采用替换的形式,即逼近真相的过程,真与假(T&F);或两者之间的摇摆,真或假(T v F)。伽桑狄(Gassendi)否定了笛卡尔对世界的质疑,即世界与所有经验可能都是"幻觉",而这完全出于该词语义的嘲讽传统。他的否定确实是因为笛卡尔的戏剧化表述之故:"真诚地简单讲述,而不是对我们提出反驳,借助这种器械产生幻觉,寻求这些方式与新事物,难道前者不比后者更配得上哲学家们的坦诚与寻求真理的热情吗?"(Gassendi,见 Descartes,1963,第2卷,第708页)对伽桑狄来说,我们的知识可能是不确定的,但不是虚假的。

笛卡尔的光学幻觉研究是以截然不同的方式展开。在研究中,他将科学家们所用的感觉与智力知识之间、普通经验的第二特

征与可用数学表述的首要特征之间的分割引进视觉问题中。笛卡尔驳倒了学术传统的"实体形式",视觉是符号语言解读的结果,在外部世界中,这些符号越更好地再现客体,也就越不像客体(Descartes,1963,第1卷,第685页),正如在画作中,椭圆代表了圆形那样。

此处透视及其数学化过程的影响是难以估量的。空中透视的科学研究遭到忽视,颜色遭到轻视,这显然有着如此强的身体效果,最终在18世纪末法国普桑派(the Poussinistes)与鲁宾斯派(the Rubénistes)之间的争论中达到高潮。在这场争论中,所有人都见证了画作中的明亮与暗色被搁置一旁的过程,光线被当作展示线性投射规律方式而得到研究。笛卡尔确实用盲人模特以及他探路的木棍来阐释这种线性,梅洛-蓬蒂(Merleau-Ponty)(1964a,第37ff页)对这种悖论进行了出色的研究。中心透视已逐渐将正在观察的主体限制在视觉金字塔的顶端之处,在"自然透视",即光学中,这个透视点内在化了(正如洛克在论及思想时所用"暗箱"隐喻明示的那样),借助附有许多准确批评实例的人造透视加以表现,在这些实例中,可以被重新建构成视网膜意象的事物并不与所见之物相符。

所见之物与视觉过程之间的分割越来越多地具有马勒伯朗士(Malebranche)与伯克利(Berkeley)作品的特点。马勒伯朗士把所见客体视为"自然判断"多样性的结果。客观上来说,它们都是错误的,但自相矛盾的是,它们又不具备欺骗性。它们在我们观察过程中必不可少。上帝让我们作出这些自然判断,因为他是直接感知的唯一所在。笛卡尔的"邪恶天才"(Malin Génie)已经成为马勒

伯朗士笔下的善良的偶因论者(occasionalist):"光学让我们看到理念及其表现的客体之间的极大不同,只有无限的智力能在转瞬之间产生无限的即时推理。所有这些都受几何学及灵与肉结合规律的控制"(Cassirer,1906,第 1 卷,第 606 页,注释 87,引自 Malebranche)。

认识论研究设法确定纯粹视觉感知的可能形式。伯克利的观点与马勒伯朗士的观点相反,他认为,看似无意识的推理,例如"自然判断",即深度感知实际上是诸如视觉疲劳这类其他感知。可触、可见的客体是异质的,甚至平面不是视觉的直接客体(immediate object)。我们以一幅画作类比,似乎我们的判读把平面转换成了三维形体。这种类比吸引我们这么来思考。但是平面与立体一样,唯有通过视觉才能立即可见。唯有通过触摸,我们才知道平面是平的(Berkeley,1964,第 1 卷,第 235 页)。

洛克是如此描述这个普通过程的:"出于某种习惯性风俗,判断立即将表象转为它们的原因"(Pastore,1971,第 61 页)。[①] 传统中的这个关注与"存在"有关,视觉过程必须与我们所见之物相配。正是在此处,本节题词中所言及的"说变就变!"这个变戏法手段才得以介入,因为这些理论遗漏了很多内容,犹如梅洛-蓬蒂所言(Merleau-Ponty,1972,第 295 页)。例如,舞台平面布景中的深度被认为与所考虑的宽度相类似,这显然是画家们首先提出的限制

---

[①] 此引用的剩余部分揭示了透视的影响,伯克利(1964)加以反驳:"因此,这真的是某种阴影或色彩,将此形象聚集,进而使之被人视为某种形象的标记,把凸面形象的感知及某个统一色局局囿在自身,而我们由此得出的理念此刻只是一个如在绘画中显见的、留有多种色彩的平面。"

性假设的结果,而这些假设导致空间的同质化。因此,深度无法可见,只可推断。只有无所不在的感知,即上帝可以直接感知深度。的确,莫利纳(Molyneux)在 1692 年所写的《折射新星》(*Dioptrika Nova*)中明确提到深度的不可感知性:"对于距离自身而言,它是不可感知的;因为这段距离是以朝向我们的结点呈现在我们面前的,因此它必须只能是一个点,是不可见的"(Pastore,1971,第 68 页)。

换言之,人们研究光学幻觉以改进直观印象(sense-data)所指之物。结果就是元素-感知(element-sensation)被视为现实的基本构成以及科学的建构。因此它具有双重可靠性,光学谬误可以在这种判断中得到定位:"我们拥有的感觉从各个方面来说都是真实的,谬误就在随后的错误判断之中"(Malebranche,1965,第 1 卷,第 25 页,注释 7)。事实上,认识论研究站得住脚,因为关于幻觉的论证正被用来设立一组对立,即"直观印象"与"物质体"(material things)。在两者之间,存在着幻觉空间,以及促使我们看到"弯曲的"棍子,"圆形的"四方塔这样的判断空间。奥斯丁(J. L. Austin)已经阐明,这个自柏拉图到艾尔(A. J. Ayer)都用的论点现在被用来"证明"我们只能直接观察到直观印象;"直观印象"概念如何只是作为"物质体"概念的陪衬物而运行(Austin,1964,第 8 页)。

这种认识论传统用幻觉确立"对立面"(a contrario),而这是奥斯丁最无可驳斥的观点。"表象",所见之物以及视网膜印象的现实必须彼此区分,它们的相宜性应该得到评测。[①] 17、18 世纪的结

---

[①] 参考 Merleau-Ponty,1964b,第 63ff 页,因为对这种方法的批评源自奥斯丁观点的不同视角。

果就是将已被视为主体间的经验推动成主体性,推到感知边缘领域被人忽略之处,即眼角所见之物以及我们在自我定位时的所见之物。① 美学领域的幻觉概念驱动的行为重复了这种模式:人们将会发现,"幻觉"是从指明某个主体间游戏转移到要么用于某思想状态、主观幻想,要么用于被视为副本、复制品的艺术作品真相的适配过程中。因此,"幻觉"在美学中重复了稍早认识论理论里面"直观印象"获得的双重价值。自洛克起,物质体已成为奥斯丁所说的"干货的中号样本",它与直观印象之间设立的彼此界定的对立使思想陷于某种进退两难之地。真实的就是所看见的,即物质体以及直观印象具有纯粹的或仅有的主观性。18世纪这种幻觉争论效果就是真实性与不真实性都归结于同样的事情这一事实。"直观印象"同时是不可补救的主观性,是我们拥有的评测经验主义观点,即科学事实之根的唯一方式。休谟把直观印象从这种冲突中解救出来,但它不可避免地在运行层面,而非元素层面中重复。

因为休谟采用了感觉经验的严格定义,他拒绝在传统官能心理学或的确笛卡尔与洛克心理学中运用这些基本粒子结合方式。1739年成书的《论人性》(*Treatise of Human Nature*)带来的阅

---

① 关于此类现象的出色理解,参阅 Gombrich,1974,第84—89页。在古典认识论中,幻觉被用来质疑感知;在吉布森(Gibson)看来,这是由于表象与现实之间的错误区分。冈布里奇进而揭示,在某些情境中,这种区分与其说是错误的,不如说是早过时的:"帕诺夫斯基对直线的真实曲度的坚信可能是一个恰当的例子。如果我是对的,曲度并不代表我们真实所见,而是我们的确未曾之见。这标示向我们检视以寻找方向之场域的转变"(第89页)。

读兴奋取决于解构与建构之间的张力,前者为针对事关世界的普通,甚至哲学假设的解构,后者为这些观点为存在之必需的建构。哲学研究就是严谨解读它们的建构过程。是"想象",我们"装假的习性"创建了我们的思想世界、我们对因果关系的认可,以及我们实体、确切存在、身份的看法。这些观点被称为"虚构"或"幻觉"。休谟用这样的术语坚持它们的双重性质,这些理念在逻辑上并不是必然的,但实际上是必须的。我们需要借助它们得以生存。因此,对笛卡尔来说,"幻觉"并不与个人对立,而实际上是由个人创建。想象成为思想创造活动(幻觉)所在。① 休谟为主体性的现代概念展开了认识论基础研究:"虚构"与观念之间的差别源自某种印象,非现实与现实之间的差别并不是在思考本身之间的定性差异中具体化。使之有所区别的标准就是并不必然与现实联系的灵动。② 休谟可能发展了首先在美学中得以详述的某种信念定义,

---

① "因此,当思想从某主体的理念或印象转向另一主体的理念或信念时,它不是受理性,而是受某些原则的决定,这些原则把这些客体的理念在想象中联合起来"(Hume,1967,第 92 页)。肯普·斯密斯(Kemp Smith)(1941)是关于休谟思想的最出色评论者,他承认休谟对诸如"假装"或"幻觉"这类术语的"双重运用"产生的"不幸"后果,但他对休谟的双重运用加以区分,而不是加以阐述。

② "理念总是表现它们得以衍生的印象客体,并可能从未虚假地表现他者或被用于他者身上"(Hume,1967,第 37 页)。"建构关于某客体的理念与建构某个理念仅为同一件事;用该理念指涉某个客体,一个就其自身而言没有标记或特征的外来名称的客体"(第 20 页)。生动性可能是源自现实,或相反源自兴奋或疾病的感知标记。之前并没有指出,某个现实印象的生动性与某个想象印象的平淡之间的区别的确就是 1719 年迪博所做的,与艺术有关的区别。迪博假定艺术从未有过如现实那么强的效果,也没有激起如现实那么深的笃信(参阅第 40 页)。休谟阅读迪博的作品,并在此做笔记,尽管不是就此方面(参考 Mossner,1948)。

并以此覆盖整个思考过程,但这是另一个故事了。①

因此,就其第一个嘲讽意思来说,"幻觉"被用于魔术及魔鬼的戏法之中。幻觉表现了某种半物质、半精神的实体,可以无限延展,在场与缺场。然而,正如内外之间分割的空隙那样,"幻觉"开始被视为一种主体性,尽管也可能是主体间的,而且客体原因得以分析。人们发明了机器,制造出光学效果,使之成为自然魔力的一部分,最终替代自然魔力,因此用于戏剧中。光学效果本身及其创造出的出其不意,无论是出于自身,还是通过人为揭示,而非魔鬼的操纵的再现在戏剧中倾向于采用剧中剧的形式。(魔术师在舞台上驾驭了《戏剧幻觉》与《暴风雨》中的假面剧。)但剧中剧被用来质疑现实理念,其形式并不是叠覆,而是更替。戏剧并不是指向不同的现实,它要么真实,要么虚假,要么是幻觉,要么是真相。这种更替成为 17 世纪认识论的分裂所在。现代英国哲学中被确认的"幻觉论点"(argument from illusion)如其发展那样是逐渐开始忽略幻觉的迷恋,进而关注其谬误之处。这种关注在我们的知识领域中就是将不能被质疑之事物与我们思想与习俗的建构区分开来,这个观点得以发展的伟大世纪恰好也是"幻觉"成为当时观众与艺术之间关系描述词的世纪。

## "幻觉"与"近似":孪生或对立?

在 17 世纪,"现实"逐渐按洛克的方式被界定为物质存在与外

---

① 休谟的信念概念看似植根于当时的美学幻觉论述:在给定的诸多美学样例中已暗示了某种起源,特别参阅原书第 98 页,他回到附录中的问题,并重拾这个诗歌批评案例,这才令人恍然大悟。

在之物。相关的精神生活失去某类现实,成为内在、"主观"之物。这种发展在18世纪美学领域中重复发生。但在17世纪,运用于艺术的"幻觉"首先如魔术一样。这不是某种主观状态,而是欺骗的方式。例如,多比涅克(d'Aubignac)谈及同时代舞台时,称其"用画布与可人的幻觉做装饰"(d'Aubignac,1927,第356页)。① 它常常得到批判性的运用。勒穆瓦纳(Le Moyne)因此不赞同阿廖斯托(Ariosto)的观点:"将魔法加在魔法之上,将幻觉加在幻觉之上,如阿廖斯托所为,这不是在写诗,而是等同于《阿普勒生平》(*Vie d'Apulée*)或浮士德作品的魔法狂想曲"(Le Moyne, *apud* Bray,1963,第236页)。

"幻觉"通常被用于舞台装置中。但多比涅克在描述装置效果时展开了一个重要的分析:

> 的确,场景装饰构成灵巧魔术那最易让人感受的魅力,让人们想起往昔的英雄世界,可以让我们看到新天新地,以及无限奇迹,我们相信把确信与被骗在同一时间内表现出来(d'Aubignac,1927,第355页)。

此处的相信与不相信同时出现。某种强迫力量创建我们所称的双峰态度。"观众,尽管他们非常明白这只是机器发明所产生的虚假

---

① 未能辨别这种区别,尽管它在凯鲁(Cayrou)(1923)论述中已经得到明确阐述,这已误导评论家们对多比涅克的看法;例如,参考诺施拉夫尔(Neuschläfer)版的多比涅克作品,1971。

恐怖,但他们忍不住感到既害怕,又欣赏"(勒诺多[Renaudot]评皮埃尔·高乃依《仙女》[Andromède]中的场景效果,见 Corneille, 1862,第 5 卷,第 285 页)。这种双峰体验显然与歌剧相联,与"近似"稍有对立:

> 如果精神没有感到满足的话,那么耳朵与眼睛享受到的愉悦将是空谈。我的灵魂与智力以及精神、感觉一同构成针对灵魂能接收印象的秘密抵抗力,或至少灵魂未对此予以得当认同,而没有了这个,最令人赏心悦目的物体也不知道如何给我带来极大的愉悦(Saint Evremond,1709,第 2 卷,第 215 页)。

在对双峰经验的抨击中,感觉以相似的名义与智力的更高官能对比。尽管在其他评论家那里,这个分析可能会被颠覆,感觉被视为绝对必须,即便如此,正如在所有此类抨击中的那样,这是双峰经验的极大可能性,即被否定了的真与假(T&F)。展示与指向其他人的动作可能并不是同时产生,我所称的"真理"成为不可能:

> 如果诗人局限于自身悲剧中整整一年,一个月,一周,他如何能让观众相信经过这么长时间后仍没有人离去?……我非常清楚戏剧是一种幻觉,但它应该欺骗观众,这样观众不会想象它的存在,也不会知道它;在幻觉欺骗观众时,观众的意识对幻觉有所了解,不该是这样,但只在反射时如此。在这些交流中,眼睛一点也没被欺骗,想象是幻觉缺场的产物,因为不能对此进行欺骗,如果感觉不能让这种方式获得便利的话

(d'Aubignac,1927,第 209—210 页)。

同时,将意识包括在内的"幻觉"此处与"近似"对立,这种对比所需的是连续性。因为近似评测的是"真实"与戏剧之间的配对,它评测"存在"。多比涅克倡导的经验是双极的:意识就是在参与之后,而非伴随参与。

实际上,"幻觉"有意识地与古典时代的核心批评概念(即"近似")进行对比。① "近似"就是利用貌似可信的东西进行的某种魔法迷惑,用"看似真的"东西取得令人惊异的效果。致力于"看似"的内容就是社会共识基础之上的理性判断内容。沙普兰(Chapelain)将"近似"定义为"根据在对此预测、决断之善意中萌发、发展的人类判断,看似拥有未来之事物的某种表现"(Chapelain,1936,第 87 页)。正是如此,近似与历史真相相对立,看似真实,但历史频频看似虚假,必须以事实报道为支撑。

大约在 1630 年后,貌似可信的"近似"与"合宜"(bienséance)相联系(devoir 一词的两个语义):"应该将这种性质的历史素材简化为以真相为代价的合宜术语"(Chapelain,1936,第 165 页)。此处这个概念有着严格的,甚至是压抑的社会意义:"西内修斯(Synésius)强调诗歌与其他建立在模仿基础上的艺术并不是真相

---

① 更早的用法显明更深层度的不确定性。例如,沙普兰在《论诗歌的表现性》(*Discours de la poésie représentative*)中说过:"借助奇迹得以发生的意外方式,难题与近似自行辨明"(Chapelain,1936,第 131 页),此间,"近似"与"奇迹"相联。另一方面,斯屈代里从与幻觉有关联的方面界定"近似":"如果这种有魅力的欺骗在故事中并没有欺骗精神,这种阅读让人感到恶心,而不是愉悦"(Scudéry,1641)。

的表现,而是人类的观点和普通情感的表现"(d'Aubignac,1927,第76页)。他最后说:"近似完全与民众的观点相符"(Rapin,1674,第53页)。① 弑君或革命的主题并不合宜,应该被禁(d'Aubignac,1927,第2卷,第1章)。对"合宜"与"近似"的需要被表现为受过教育之人的需求,看见并不是相信(Le Bossu,1675,第136页)。② 尽管在多比涅克的例子中,"合宜"这个词被定义为准确,有时候甚至是艺术作品与模型之间一对一的契合,实际上这是一种理想化了的、甚至具有抽象性质的相宜性:"真实的事情或被认为是真实的事情,确定的场地,自然性质,必然行为,依据秩序与理性的所有场景"(d'Aubignac,1927,第34页)。它与规范,而不是现实相宜。多比涅克反对用约翰·伊夫琳(John Evelyn)在驳斥透视中不同视角时用的话,即"它们令人迷惑"来反对行动的多样性。③ 剧中关于现实的理性、有条理的阐述并不具有魔力。相反,

---

① 参考 Bray,1963,第208—209页;"最终,所有与时间、道德、情感及表述规则违逆之事都与近似对立"(Bray,第215页)。

② 勒博叙(Le Bossu)坚称,俗人满足于奇迹,这是对卡斯泰尔韦特罗(Castelvetro)观点的直率颠覆,即俗人如此没有想象力,以至于如果戏剧并不完全近似,他们都不会对此相信。但奥尔巴赫(Auerbach)这样提及近似:它是一种"文明社会的典型理念。它将拒绝被想象的幻觉所骗的傲慢理性主义与对那些完全乐意被骗的'懒笨俗人'的轻蔑结合起来"(Auerbach,1959,第158页)。此番评论忽略了这一事实,即"近似"可以两种方式得到运用,古典戏剧之所以高度准确是因为它高度抽象。

③ "当然,戏剧只是意象,但不可能从两个不同的原创起源得出某个单一意象;也不可能两个行为(我认为是重要的行为)会通过某出单独剧作而得到理性表现……人们不能辨别何为所有这些不同行为的秩序,谁使故事无限晦涩,为人所不知"(d'Aubignac,1927,第83页)。参考"随后的绘画常用方法便是透视中的判断缺失,把较之于某方面合理之物更多的事宜带入历史中,而没有把眼睛转向特定的每一个形象,没有复制视点"(Evelyn,1668)。

它被冷静地判定为是合适的:

> 我非常清楚诗人……花费时间,随意将其延长、缩短;诗人选择场地,这样可以在整个世界里与其近似;为了想出这些花招,他根据自己想象的力量与对象进行创造……然而……当人们愿意赞同或谴责舞台上的表现之物时,我们猜测那是真实的,或至少它应该是这样,或它可以说这样,对于这个假设,我们赞同所有可做可说的行为……因为在此情况下,我们相信的确是这样做了,或至少它可以,应该这样行事(d'Aubignac,1927,第35—36页)。

"近似"是建立在假设之上,其后果必须加以详述。

但"我非常清楚……"这样的措辞并不只是阐明了"近似"与"幻觉"的对立,而且流露出这样的意识,即从词源意义上来说,"近似"是让两者对立的观点,这样在"经典学说"中涵盖的内容与其对立面一样没有逻辑感。在有关《熙德》(*Cid*)的争论中,这已经是亲高乃依派的论点。24小时内发生的事情应该在两幕戏中表演出来,他们认为这与24小时内发生事情的实际情况一样没有近似性。《与克利托的谈话》(*Discours à Cliton*)的作者将"近似"表现为某种毁损,一种想象的牺牲(sacrificium imaginationis):"我首先对他们说,他们愿意当庸俗的人,以大量可能的,对正常大脑来说普通的方式剥夺他们知性的行动能力,因为在观看戏剧表演过程中,时间的替代,行动的假设以及地点的想象都是精神活动,真相只能通过表象得以完成"(《与克利托的谈话》,1898年,第267页)。多

比涅克用同样的方式将阐释性序言斥责为具有毁坏力的惊人之举,但又声称之前读过的剧本可以在剧场中得到欣赏。① 他在对舞台指示"此幕发生在阿尔戈(Argos)"进行评论时,再次坚称舞台必须表现某一个确切地方,尽管舞台外发生的事情可以在任何地方发生。他因此在缺场与在场之间做了定性区分,因为后者与我们所见,即"存在"相符。人物角色要么缺场,要么在场,但并不适合我们将可见投射到不可见之上,以及"真实"模糊成"想象之物"(真理)的方式。多比涅克以"近似"的名义只承认剧中的"立场",如果人物有时间离开并形成这些立场的话。高乃依回答道,这些"立场"或多或少就是"近似"吗?当整部剧作是用亚历山大诗行写就的话,它或多或少像散文一样吗?(Corneille,1965,第147页)

高乃依揭示了"近似"的虚假。例如,整体的各组成部分常常与"近似"作对,但它们又属于他所称的"必然之物",——"诗人为达到自己的目的或为了让演员们实现此目的时之需要"(Corneille,1965,第59页)。然而,历史自身常常就不是近似的,而是不言而喻地具有可能性。高乃依甚至暗示在合法虚构规则中应该有"戏剧虚构"一项,这样把剧作家从迫使自己精确表现的压力中解放出来,而令人感到自相矛盾的是,这种精确要求使得时间与空间变得抽象。

因此,"近似"并没有保证观众的主观状态,在17世纪中期只是用"诚实"、"信任"、"可信"这样的术语来指涉。正是"表象"这个术语从视野转指似是而非。勒诺多(Renaudot)提到"24小时规

---

① "他们的想象并没有放任对诗人技巧的欺骗,他们的愉悦永存"(d'Aubignac,1927,第139页)。

则"得到普遍遵守之前的一部剧本,他说该作"远非将主题通过表象的方式在感觉中呈现,而是将所有的信任移换为一种只是通过华丽衣着,琴瑟和谐而让眼睛与耳朵满足的表现"(Corneille,1862,第5卷,第279页)。

"幻觉"由此与"近似"构成鲜明的对立。作家们意识到它那具有魔力的传承,他们用场景,或用歌剧,两者都是通过自然方式对魔力进行某种重新建构。这就是拉·布吕耶尔(La Bruyère)为歌剧所作的辩护:"机器使虚构得到提升与润色,在观众心中支持这种构成所有戏剧愉悦的温柔幻觉……场景的合宜之处就是让精神、眼睛与耳朵保持在同等的狂喜之中"(La Bruyère,1962,第103页)。如此成型的表象掩饰了构成表象的木板。此处的"幻觉"是"真理"的类别,它是指在让表象与被表现之物相宜的"近似",这种相宜通过与某些抽象,某个规范的表象接近来获得。

然而,尽管"近似"与"幻觉"对立,但它并不是其反面,因为如我所言,它并没有言及观众的状态,而只是提到了艺术作品。它并没有指明观众的经验,而是将之正常化。因此,如果需要考虑艺术对观众的影响的话,需要找到"近似"的主观支持。正是如此,动词"se tromper"(欺骗)无疑在绘画与透视理论中首先得到运用,并被引进来达到如是目的。诸如费利比安(Félibien)、弗雷亚尔·德·尚布雷(Fréart de Chambray)这样的理论家们(两人都深受普桑的影响)[①]执

---

① Félibien,《论古今最出色画家之作及其生平》(*Entretiens sur les vies et sur les ouvrages des plus excellens peintres anciens et modernes*),1666;Fréart de Chambray,《关于完美画作的理念》(*Idée de la perfection de la peinture*),1662。

意于寻求和某个规范的相宜,很少使用这个词。但"欺骗眼睛"频现于后继者与反对者的作品之中。伟大的艺术评论家罗杰·德·皮勒斯(Roger de Piles)就是一位反对者,并掀起了有关色彩的争论。在皮勒斯的观众经验描述中,或受其影响的其他描述中,判断并不与幻觉构成对立,相反,是被其克服:

> 人们把泰阿廷(Théatin)派马蒂厄·扎克利诺(Mathieu Zacolino)神父在蒙泰卡瓦洛(Monte Cavallo)的圣西利维斯特(Saint Silvestre)教堂穹顶所绘的透视画视为罗马不朽之作。他用这样的技法在这个教堂唱诗班穹顶处把大教堂表现出来。他的技法将最明察秋毫的眼睛都给蒙蔽,判断力未能校正眼睛所犯的错误(Lamy,1701,第 194 页)。

此处在判断与幻觉之间建构起来的张力在 17 世纪后期的文学理论中采取了不同模式。文学词汇的重要性发生了改变。一如"近似"那样,"我不知所云"这个流行的概念替代了理性的观众经验假设,把无知表述出来:这个措辞将艺术作品的魅力解释为判断的困惑。在布乌尔(Bouhours)的作品《精神作品的良好思考方式》(*La Manière de bien penser dans les ouvrages d'esprit*)中,菲兰特(Philanthe)为"虚假总是得益于此的""所有绽放,所有耀眼"而道歉(Bouhours,1971,第 13 页)。事实上,在布乌尔作品中,"近似"的两个组成部分被拆开。但这么做只是为了将中间术语插入其间,这样虚假的定义在与谬误及真相的对立中突显出来。人们假设了"出色的系统",标准是内在的一致,而不是真相:"出色的系统确保这

类思考自身有误,这是应许的,授予以如此巧妙方式进行骗人的诗人的同等荣耀"(Bouhours,1971,第16页)。真实并不总是近似的,这个旧观点意味着令人不快的真相不得不被改成某些近似,这样就没有谬误可言。布乌尔的研究说明这种将变形自身合理化的过程转变成一种从谬误到真相的有意思的调整过程。"根据昆体良的观点,夸张是不带欺骗的撒谎;而根据塞内克(Sénèque)的观点,夸张通过谎言把精神带回到真相之中"(Bouhours,1971,第31页)。艺术并不依从规则,对受过相关教育的人来说,总会出现"我不知道"的情况,而这会像诱饵一样牵引着思想。美是诱人的,可能也是虚假的,它不是从"存在",而是从"真理"的方面得到界定。观众的经验,他坚持的动机的确令人困惑,是因判断受阻而产生的摇摆。

## 迪 博

大约在18世纪初期,布乌尔举例说明可被称为迷人虚构美学之观点的发展过程。此时的艺术是一种在真实与虚构之间渐变的经验,是一种动摇不定,真实与虚构之间的互动。但这将在1750年后有所改变。经验的主体间领域已被分为"确凿事实"或主观感觉-印象,在堪比认识论所探讨的这类思考中,正如我将要阐述的那样,1750年后的幻觉不再与艺术和观众之间的领域有关,转而要么描绘观众的主观思想状态,要么就是艺术作品与其临摹对象相宜的途径,并因此成为作品的真谛所在。

1719年,迪博(Dubos)神父发表《有关诗歌与绘画的批判性思

考》(*Réflexions critiques sur la poésie et sur la peinture*)时,他仿佛预见了这个发展。因为他的整个美学旨在阐述艺术作品,以及不诉诸于幻觉理论的观众,也没有将作品视为某个客体(这是 1750 年后的典型美学观点)。

然而,他既没有接受迷人虚构理论,也没有接受将诗歌的愉悦视为寄居于"被克服的困难"之中的解释,而这是同时代的典型观点。① 迪博否定专家对诗歌所作评判的有效性,并因此拒绝将当时的艺术愉悦界定为业内行家对技术事宜的鉴赏。他与卡尔托·德·拉维拉特(Cartaud de la Vilate)、雷蒙·德·圣马尔德(Rémond de Saint Mard)一同对将几何原则运用于品味赏析一事加以讽刺,这在 18 世纪 30 年代已经成为陈词滥调。他认真对待艺术,而不是像他同时代的拉莫特(La Motte)、丰特内勒(Fontenelle)那样对美学只有极为肤浅的认识。对他来说,艺术对观众的把控源自其对情感刺激这种基本人性需求的回应:"忙碌以此逃避空虚的必要性……人类激情所需的诱惑"(Dubos,1719,第 1 卷,第 5 页)。这种对人性中的焦虑所作的假设可能出于洛克的影响,然而,在帕斯卡对人类缺乏自足性的描述中有着近似的要素。② 如是需要的重要性已经在人们对角斗士表演、斗鸡、拳击赛、打猎

---

① 关于迪博影响的细节,参阅 Lombard,1913;Dieckmann,1964。

② 迪博已与洛克相见,并保持通信,参考 Bonno,1950:"给他们带来最愉悦快乐的激情也让他们饱受持久及忧郁的痛苦;但他们也担心紧随无为之后的无聊;他们发现在事物发展中,在激情的迷醉中有一种让他们牵挂的情感。在孤独中,被激起的悸动仍然保持清醒,从而阻止他们彼此面对面的交流,可以这样说,即带着此番情绪而同时处于痛苦或无聊之中"(Dubos,1719,第 1 卷,第 9—10 页)。

等等的热衷中得以证实。对他者所遭苦难的同情比寻求这种情感流露的方式更为隐性化。"当我们看到他人遭遇危险与不幸时,我们会无意识地产生这种自然的情感,它并没有其他成为震撼灵魂并持久的激情的其他诱因"(Dubos,1719,第1卷,第11页)。迪博观点的原创性也正是源自于此:他对艺术震撼力的坚持并不与"内容"这个概念一致,因为无论是作为实质与方式的艺术效果已经被内在化了。① 这个内在化的效果就是将构成同时代艺术阐述的两个阶段,即介入(involvement)与间隔(distance)结合在一起。如我们所见,这两个阶段在17世纪相关分析中就已经流行了:

> 最终,诗歌与绘画描述的行为越让我们的人性遭受困扰(如果我们真切地看到这样的话),艺术在给我们展示的过程时,模仿就越有吸引我们的力量。所有人都在说,这些行为都是令人高兴的话题,因此我们在画家与诗人明白如何落笔模仿时附加某种秘密的魅力,同时,自然通过某种内在的颤栗证明自己反对其自身的愉悦(Dubos,1719,第1卷,第2页)。

正如在大多数更早及当时的理论中那样,此处的摇摆不是在功能之间,也不在真实与谬误之间,它是反应品质的一部分。痛苦与愉悦被视为某种第二等级的情感,并一道构成覆盖所有其他情感的某种薄层。因为痛苦与愉悦都将情感指涉自身,效果就是将自我的意识注入所有情感反应之中。这将得到后期作者们

---

① 尤其他对诗歌效果的分析揭示了此点。

的强力发展,也遭到康德的抨击。因此,在某种将成为18世纪主体典型的方式中,判断、情感与感知一并融合:情感活动伴随着感知("感受"中的模糊性)。引发意识的情感表露解释了18世纪后期对脸红、眼泪与昏厥的关注。对迪博而言,"诗歌与图画只是与打动我们,吸引我们之事宜等比例的好作品"(Dubos,1719,第2卷,第305页)。

> 在我们身上注定有一种判断这些作品好坏的感知,它存在于对涉及其本质的客体模仿中。这种感知同样是评判画家、诗人或音乐家所模仿的客体的感知……当这只是事关了解我们在诗歌中呈现的模仿是否能够激起同感,令人感动,注定进行评断的感知同样就是将被感动的感知,就是被模仿客体将进行评断的感知……最终,这就是人们统称为情感的事宜(Dubos,1719,第2卷,第307—308页)。①

情感、感知与判断在此融合。迪博在这种融合与关于判断的某种有趣社会描述之间找到平衡:个人的,可能是奇特的判断构成被随后几代人重新界定的共识。②

那么,艺术与生活的区别是什么?这种作为某类情感的必然变动的主体性描述没有顾及激发情感之事宜的差异。艺术似乎

---

① 这并不如所认为的那样(例如Finch,1966,第86—87页),某种关于第六感觉理论的阐释。

② Dubos,1719,第2卷,第316页;参见第309页。

就像一剂毒品,能使激情得到调动而没有现实生活中随之产生的危险。尽管迪博提及"人为激情",他所做的区分不是质的,而是量的:最完美的模仿并没有将在现实客体中找到的那种力量与效果。① 这种区分预示了,也可能影响了休谟对虚假与现实之间区分的标准。迪博用老旧的功能等级支持了自己的观点:"因模仿而起的印象并不是严谨的,因为它从未直抵心灵,因为它在这些感知中没有幻觉"(Dubos,1719,第 1 卷,第 25 页)。在后来的版本中,他用"理性"取代"心灵"。但这是某种牵强的区分。这是被给定的本质,因观众的功能而将幻觉视为某种错误予以弃绝是可能的。对迪博而言,观众的功能建构了艺术体验,如它之于某些生活经历一样。观众的情感并不是他观看的那些人物的情感,而是稍有不同,充满着某种被压抑的自觉意识,可能在它们最终稳妥之处与愉悦结合。这就是折磨美学的开始,在萨德(Sade)之前的人们笔下得到发展。"聪明的人们相信幻觉是戏剧与图画给我们带来的愉悦之第一要素……这个观点在我看来站不住脚"(Dubos,1719,第 1 卷,第 62 页)。他承认,我们可能偶尔出于天真或疏忽而把艺术误作现实,但当他否认这种错误是我们愉悦的起源时,他就与自己同时代的人有不同观点。我们知道,我们正准备看一出戏,海报已这样告知我们了。我们可以自主地驾驭入戏的程度:"只要我们愿意的话,画家与诗人不会让我们感到痛苦;只要这让我们感到愉悦,他们就不会让我们爱上所创造的主角"

---

① 这个论点最终以引用昆体良之言收尾,在原话中指的是文体借鉴意义上的模仿(Quintilian,1963,第 10 卷,第 2 章)。

(Dubos,1719,第1卷,第28页)。迪博并不认为我们的情感源自与艺术人物的等同,因为他关注的是保留宣泄的理念:"我们的灵魂总是这些被诗句、图画激起的人为情感的主人"(Dubos,1719,第1卷,第30页)。①

迪博是第一位清楚且明确地把幻觉作为一种错误而与其他形式区分的人,这些其他形式更加掺杂观众对艺术的坚持。但如果他已把幻觉作为一种错误而排斥,他引入那些密切相关的概念:"这幅画就是将其本真放在我们的面前。如果我们的思想没有被骗,我们的感知至少在这方面被滥用……同样地,被伟大画家之作迷住眼睛之人有时候相信看到了画中人物的言谈举止"(Dubos,1719,第1卷,第376—377页)。在讨论相同的悲剧如何可以观看两次时,迪博说:"我们的回忆因此看似在剧中悬置"(Dubos,1719,第1卷,第278页)。② 为何如此?幻觉已被搁置,也就是说,还有这种后门可以进入这些密切相关的概念吗?他认为现实比艺术具有更强的效果,对其此番论述的可能反诘就是静物写生,其间,"我们对在图画中表现的水果及动物予以更多的关注,我们对同样的实物却没有予以同等的注意"。他通过驳斥我们只关注

---

① 显然,迪博焦虑地避开针对艺术道德的抨击,但大体不是说教性质的。艺术假设性地揭示激情的力量,更好地警示观众避开。"女犯人费德尔(Phèdre)本人只是个像巴屈斯(Bacchus)、德·米涅尔(de Minerve)那样出生的寓言人物。此后人们这样对我说,戏剧诗歌是道德的寻常及普适的药方。我难以不产生类似的想法"(Dubos,1719,第1卷,第629页)。

② 有人可能辩称,对迪博来说,我们关注艺术的本质问题与我们关注生活本质问题都是延续的。这因休谟的"信念"而得到强化,因此他将某个美学概念用于整个经验。

这位艺术家作品的方式如此回答:

> 在区分人们对艺术及对被模仿客体的两种关注时,人们总会发现我有理由提出这样的观点:我们对模仿的印象与对被模仿客体的印象差不多。在提及那些因其独有特性而非常珍贵的画作时,同样如此。绘画艺术如此困难,它只从某个感知入手吸引我们,而它在我们心灵中留下如此之强的印记,以至于某幅图画可能借助独立于其表现的客体的绘制独有魅力而让人愉悦。但我们的关注及评价因此对模仿者的艺术来说是独特的,这些模仿者知道如何在不触动我们心灵的同时让我们愉悦。我们欣赏并知道有如此出色伪造自然的画法。我们研究艺人为欺骗我们的眼睛而如何有所作为,直至使我们的眼睛把画布表层上的色彩视为真实的水果(Dubos,1719,第1卷,第623—624页)。

在低端流派绘画中,我们不能把情感视为通过题材而自动传播,结果就是"幻觉"被用来将物理特征的转型调停为对感知的效果。在讨论戏剧时有着某种类似的幻觉或相关概念的重新引入:"正是紧随近似精确性原则之后,我们才或多或少地让自己受模仿的引诱"(Dubos,1719,第1卷,第176页)。但为什么艺术中要求近似,而自然中则不要?需要将艺术的形式特点与其对观众的影响联系的某个概念,这在迪博事关极难令人置信的法国歌剧的讨论中非常明显:

> *最终感知被故事之歌,被伴随的和声愉悦时……随意放*

任自己受其愉悦引诱的灵魂将因幻觉得以察觉的定性而被迷住,也就是说,源自愉悦的信任(Ex voluptate fides nascitur)(Dubos,1719,第 1 卷,第 671 页)。

艺术的效果整体在此从心理效果内在化方面得到思考,它如何发生的问题可以被忽视。但当诸如静物写生或法国歌剧这类明显琐碎或难以置信的作品被考虑时,我们对此关注的性质问题就不能不再被规避了。随后的各章将确认此类艺术在幻觉概念发展过程中发挥的重要作用。迪博已对里卡都的问题提出了相反的问题:后者从其外在化方面考虑艺术效果,这需要关于如何解读某文本的一些论述。18 世纪作家摒弃幻觉,只是寻求相关概念。如果关于此错误的特定解决方案被拒绝,那反而会用"欺骗我们的眼睛"、"引诱"这些词。迪博对幻觉的摒弃与里卡都所为同样有力,也同样成功。所有这些暗示在使幻觉成为某种问题的框架中存在某种稳定性。

## "幻觉"与 18 世纪

作为美学术语的"幻觉"在 18 世纪是个新词,更确切地说,其用法上的强度与统计频率是新的。17 世纪评论家们使之与"近似"对立,一如歌剧之于悲剧那样,因为它拥有魔力主观内涵,这些内涵与理性社会规范并不兼容。然而,在 18 世纪,该词把"近似"吞并,这样后者被视为幻觉的先决条件,而非对立面。但"幻觉"使

我们关注艺术的性质成为问题所在,"近似"所借用的各种艺术表象的性质成为问题所在。它迫使我们面对这么个问题:我们被表象欺骗了吗?或者说,我们让自己被这些表象蒙骗了吗?这是哪儿的表象呢?18世纪从介入和意识两方面回答了这些问题,即我们介入艺术的创作,有时候是以错误的方式;我们对艺术有所意识。"幻觉"要么涵盖整个经验,两个部分彼此互补,思想在两者之间摇摆(双峰);要么幻觉只是用于经验的某一极,而从未沾染"艺术就是艺术"(双极)这样的意识。18世纪对这些问题的探索有着内在的兴趣。

但本书有更宏大的论点。"幻觉"通过其从魔术、光学及认识论的派生把普通"近似"概念中的改变引入艺术之中,即从"真理"到"存在",从看似到似乎,从假装到模仿,从表象到复制品的改变。本书旨在揭示"近似"的逻辑结构,"真理"与"存在"之间的对立如何从"幻觉"这个术语中获得特定的历史定义。的确是在该词的庇护下才会有近似概念的变化。因此,"存在"的历史定义不可弥补地被"幻觉"这个术语给改变了。对该术语的研究可能给这种历史改变带来准确性,然而,研究的领域必须扩大,以把该变化的符号与后果纳入其中。此间最令人瞩目的是许给观众的意识类型的改变。"幻觉"先吸纳意识,继而排斥意识,这个回退过程既意指,又产生主体与客体之间新区分的发展。观众越来越少地从表象及表象之后的本质双重方面理解此项研究。观众越来越被简化成一个单一,有时候是固定的视角。然而,如果观众越来越被简化为一个内在的,甚至是私人的视角,艺术作品相应地被视为某种外在的客体。它"复制"了自己的模型,不再是主体间的表象"接替",而是一

个副本。观众与客体之间的对立定位从理论上得到表述,正如我将展示的那样。但是任何一种艺术形式中的理论确切意义只需通过观看艺术实践就能得以确立,不同的艺术作品允许并暗示主客体之间的不同关系。对理论与实践关系的研究因此是本书的关键所在。

如我所言,受众与艺术作品之间的两种关系,即"真理"与"存在"意味着两种对真理的态度,第一种是近似可以是真实与非真实;第二种是它必须是真实或虚假。这两种态度可以再次与艺术实践相关,与艺术作品的形式相关。在第一种态度中,为了获得表象以及表象附着之物,形式不得不是叠覆的形式,作为艺术作品的作品与作为"现实"的作品必须涵盖在内。在第二种态度中,形式可以是反转的形式,所表现的要么是现实的,要么是非现实的,它在同一个时间内不能兼而有之。

观众与客体的定位以及形式是所有18世纪美学概念中重要改变的指示。在18世纪早期,"幻觉"是主体间的游戏。康德将范畴加以区分并非必须之举,因为如果真理的现实与艺术从智识层面来说彼此交织,那么对受众而言,它们在实践中的分离就的确是真实的了。但在18世纪末,幻觉已经固化了,它要么指明思想的或真或假的私人状态,要么指明作为某个模型或真或假之副本的艺术客体。正是此番举措使得作为主要个人的,拥有等同于爱情或死亡密切唯一性的美学经验理念在19世纪得以确立,但它也是构成现代艺术客体概念之物。居间领域,主客体之间的灰色领域被刻画成视为个人的经验以及外在的客体。只有诸如康德、席勒、黑格尔这样的最伟大现代美学思想家才会辩证地将这些分割开来

的领域联系起来。这个过程显然在 18 世纪前就已经开始了。既然"幻觉"清楚地,也可能是粗略地将这个过程阐明,那么它也加速了其完善过程。正如我要阐明的那样,这个效果是艺术等级的修正,显然是最为主观的音乐成为出色的艺术;相应地,对其他艺术形式,如绘画、戏剧有着越来越多的、严格的"客观性"需求,这些需求导致了后来被称之为"现实主义"的流派以及照相机的发明。

本书中的各章顺序就是要试图揭示这个过程。在绘画与戏剧这样的领域中,艺术作品成为"客体",它逐渐被视为某个预先存在的物质或社会世界的复制品。观众的关系也相应地被简化为窥视者的关系,他的经验依赖他在剧中或画作中的存在之处。但在考虑演员表演以及诗歌、音乐效果时,艺术经验成为某个内在的复制品(在演员的例子中如此),或某个极端内在的、个人的,甚至是幻想的经验。

# 第一部分
## 幻觉与艺术:从模仿的真相到真相的模仿

我已阐明巴洛克透视艺术似乎引发了关于所见之物地位的错觉。这是一个远非借助其自身暂时性而消除幻觉与真相之间对立的错觉,而是使之强化:表象的脆弱性暗示所见之物可能导致超越表象之物。表象因此不与谬误或真相一致,它允许我们窥见超越自身的外物,即我已称为"真理"的机制。但无论是在透视或是在哲学中,由此可能发生的定点始终在那儿,即视觉金字塔或"我思"(cogito)的顶端。然而,在新近的同时代艺术理论中,在普桑(Poussin)、弗雷亚尔·德·尚布雷、费利比安看来,"幻觉"一词及我将称为其附属概念之词都没有任何真实的场域:相反,这些评论家们关注的不是与自然的,而是与某个被理想化的范式之相宜。①

后来,在18世纪之交,与幻觉及其附属意思接近的一组概念被用在色彩画家反应之中,特别用于伟大艺术评论家罗杰·德·皮莱的作品中。1740年后,"幻觉"自身成为绘画理论普通内容中的一部分。

---

① 例如,瓦萨里(Vasari)总把近似自然视为评定画作成功的标准。参阅其生平第二部分导言中其他多处段落(Vasari,1890,第1卷,第312页)。

# 第一章
# 幻觉与洛可可:"炫目"理念

## 幻觉语言

在"幻觉"及其附属概念的范围内,我所称的艺术双峰与双极分析共存。然而,诸如"欺骗眼睛"、"引诱"、"愉悦双眼"这样的附属概念尤其在自身内部涵盖将艺术视为人为之作意识的指涉。"欺骗眼睛"这个措辞被罗杰·德·皮莱特别用来与"欺骗思想"这个理念明确对立,因此也就具化了感知与认知欺骗之间的区别。这种区别实际上起到将绘画重新定位为现实与观众之间的感官表象,并非通过对标准的关注而使之被弃(如在弗雷亚尔·德·尚布雷或费利比安中的那样)。

## 双 峰

在双峰幻觉中,介入与意识在某种经验中共存。正是这些附属术语有被用来表述这种共存的倾向。它们可能如此行事,因为

它们在意义上近似某种错误,但在其自身内部涵盖将艺术视为人为之作意识的指涉。"欺骗眼睛"这个措辞具化了实际上参照观众与现实之间绘画存在的感知与认知"欺骗"的区别。例如,皮莱写道,"其他的艺术只是唤醒不在场事物的理念,而绘画却借助其不仅使双眼愉悦,而且使其被骗的本质完全将这些不在场事物取代,并使之出现在眼前"(Piles,1708,第41页);夸佩尔(Coypel)写道,"原则就是欺骗"(Coypel,1721,第155—156页)。诸如"得当的欺骗"、"引诱"、"愉悦"、"强迫"等其他术语也在近似"幻觉"的语境中发挥同样的作用,然而,所有这些比纯粹错误具有更复杂的意思。它们似乎在"幻觉"这个术语内,从17世纪末开始的光学发现与"自爱"(amour propre)理论融合中衍生而来。例如,马勒伯朗士在《论真理研究》(*De la recherché de la vérité*)(1674)中将感知幻觉与因激情、自爱及想象谬误产生的智识讹误等同。尽管自爱具有自恋特点,其自我意识并不是全面的。且根据拉罗什富科(La Rochefoucauld)的观点,其用法也是如此。"幻觉"从寓意向美学的转变使之带有观众就是其自身幻觉的帮凶这样的理念。艺术欺骗了他,但他在自欺欺人中属于共谋:"画家与雕塑家这对姐妹总是走在相同的轨迹上,他们的目的总是借助对自然的某种完美模仿引诱我们的眼睛,使之被得当地欺骗"(Dézallier d'Argenville,1745,第1卷,第i页)。"引诱"这个被性欲化的隐喻说明对观众的吸引是与其迁就一道发生的,[①]某些18世纪小说探讨了这种模糊性。这种模式得到重申,尽管被"愉悦"这个隐喻

---

① 参考 Piles,1708,第307页;Dandré Bardon,1765,第1卷,第324页。

限制在触觉之内。"画作与诗歌在我们身上激起某种如此令人愉悦的感知,并如此得当地欺骗了我们,以至于我们相信看到画布在呼吸"(Du Perron,1758,第42—43页)。① 观众的顺从对应着被视为顺从所有意愿的画作圆通:"顺从某种依附所有欲望的、令人愉快的艺术幻觉"(Laugier,1771,第31页);"画作令人着迷,艺术诱人,是您用让我们对如此之远的客体存在感到愉悦且不复再有的这种魔力欺骗我们的眼睛:存在着让您愉悦,并使我们想起那些幸福时刻回忆的迷人画家"(Rouquet,1755,第30—31页)。② 观众"忘了自己",对此"狂喜不已"(Saint Yves,1748,第83—84页),③然而,条件时态可能就作者而言指明,替代经验中的任性可能扮演某种角色:"幻想对画在作品下端的苍蝇也是一样的,人们想把它赶走"(Estève,1753b,第xx页)。④ 卢克雷丘斯(Lucretius)在《论量物的本性》(*De rerum naturae*)中已将对一艘遭遇风暴的船抱有的同情基于观众对并未直接置身此灾难之中的释然的基础上,即基于对18世纪而言的"自爱"之物上。评论家们在某种纯粹美学语境中提及此事,这与约瑟夫·韦尔内(Joseph Vernet)所言的海景画有关:

---

① 参考 Starobinski,1971a。
② 被若古(Jaucourt)明确引用,但一般没有注明,见《百科全书》的"绘画"(peinture)词条。
③ 参考:"激情……让灵魂迷醉,给它带来得以思考的词语"(Piles,1708,第124页)。"观众……突然让自己入迷忘形"(Piles,1708,第115页)。
④ 关于巴谢利耶(Bachelier)的花朵画作,参考:"山鹑如此温顺,如此驯服,以至于我能够从容地从它身上拔些羽毛"(Gautier d'Agoty,1753,第62页)。

人们对令人叹服的暴风雨画作感到恐惧。幻觉的影响如此之远,以至于人们不禁对海上的那些船只捏一把汗。人们看到这令人恐惧的一幕时不免有同情怜悯之心,并一同感受到画作产生的惊惧时刻。意象消失了,自然仍留在极令人害怕的设置中(《信使》[Mercure],1757 年 10 月,第 2 卷,第 164—165 页)。

此处"不禁"这一措辞用反语表述了近似自觉的共谋。某种直接的反身元素被引入别处:"灵魂耽于自身体会到的感知中"(Le Blanc, 1747,第 154 页)。观众允许欺骗:"我们自愿但得体地欺骗自己……我们的眼睛及心灵如此迷恋于此,以至于愿意说服自己绘制的肉体在呼吸,虚构之物是真实的"(Piles,见 Meusnier de Querlon,1753,第 76—77 页)。① 这种美学共谋在 18 世纪的雇佣文人笔下成为"顺从幻觉"这样的措辞。②

## 双 极

双极幻觉坚称,观众对自己所见犯了错误,尽管只是暂时的。

---

① 参考:"灵魂有一千次机会意图顺从某门艺术的令人愉悦幻觉,上帝如此完美地模仿、修饰自然,并将其秘密泄露,借用其他形式重造了一个第二宇宙。我在此飞奔迎接一位如此生动相像的朋友……然而,幻觉之云消散了,感官不怎么受惊了,目标难以察觉地在所见之处发光,理性重掌大权"(Lacombe,1753,第 8 页)。

② 劳希耶(Laugier)如此直率地问道:"此幅画作意欲何为? 除了给我们某个如此近似事物的表述外? 因为精神陷于幻觉之中,只相信见到的相同现实"(Laugier,1771,第 84 页)。

这个观点提升了概念的困难,而这些困难在附属术语的语义场内并没有发生,确切地说,是因为它们把不同类型的意识集聚起来。这就不是可能被称为"硬性"幻觉之物的案例。关于所见之物性质的错误必定完全排除个人意识及这样的愉悦。出于这个理由,作家们颠覆了迪博的心理方案,其间,感官可能被欺骗,理性则不会,提及"可以这样说,理性从未使之困惑的某种幻觉"(Le Blanc, 1747,第152页)。面对可以感受的艺术这一无可辩驳的事实,它可能被描述为持续的幻觉(Dézallier d'Argenville, 1745,第1卷,第 iii 页),或可能被分发给不同的观众类型,将意识分发给业内行家,幻觉分发给幼稚之人(Caylus, 1910,第138页)。只有拉丰·德·圣耶讷(La Font de Saint Yenne)可以将幻觉描述成两种类型,即对被画客体的直接感受及被画客体的间接欣赏,以此将愉悦并入幻觉之中。①

从"硬性"幻觉方面思考的理论家们并不只是与美学愉悦理念过不去,他们在阐释艺术实践中遇到极大的困难。作为一种谬误的"幻觉"意味着被欺骗的观众并没有意识到艺术家的功绩:利奥塔尔(Liotard)详述了某位女性把一串绘制的葡萄视为真物,遭到暗算增添笑谈的轶事,他反而期待玛格丽特(Magritte)的画作《常识》(Le Bon Sens)。然而,很难坚称某个造型艺术,即雕塑的整个分支可以造就幻觉,雕塑也因其缺乏色彩而相应地遭到诋毁或被

---

① "就在这相同的刹那间,这在我们心中激起了双重愉悦,一个是看到整体完美的客体之愉悦,一个是对艺术,对如此得当欺骗我们的模仿者之魔法的欣赏而起的愉悦"(La Font de Saint Yenne, 1747,第91页)。

人同情。然而,凯吕斯(Caylus)指出,着色的雕塑完全不会产生幻觉(Caylus,1910,第192页)。[1] 人们反而提出用这早该毁掉如是理念(观众的反应是某种错误)之观点终结幻觉与完美模仿之间的普通关联。

我已将18世纪美学共存及叠加的特征区分,对伴随"硬性"幻觉的概念困难加以掩饰。如果我因此人为地把线绞出来,这就是更清楚地揭示了从"软性"到"硬性"、从双峰到双极的历史变化。作为谬误及同质经验的幻觉倾向于取代更早期概念的内在交互。第一部分的随后内容将揭示这如何是当时艺术及理论中某意识活动的一部分:幻觉被用作一种以作为复制品的艺术作品取代作为表现的艺术作品之工具。事实上,"幻觉"开始意味着某类自然主义。它当然不是这样开局的。

## "软性"幻觉与洛可可

对"软性"幻觉术语的分析将继续保持抽象性,除非它们可能与同时代艺术有关。人们借用源自崇高的概念描述将知觉包括在自身之内的幻觉。观众感到"吃惊"、"惊诧"与"心醉",如相关的"引诱"术语那样,所有这些术语暗示某种观众内在的抵抗,而这随后被艺术的力量征服。内在抵抗的感知被外在力量制服,这的确令人惊

---

[1] 参考 Wölfflin,1964,第35页:"给雕塑上色的实践就在此刻停了下来,即当画家风格开始,也就是当光影效果开始得到极度信赖以期达到最大效果的时刻。"

异,随后便是构成重归其余部分过程的满足:"画作使自然客体以如此完美的方式在视觉中显现,以至于它常令人感到吃惊,并得到令人满意的理解"(Gautier d'Agoty,1753,第 226 页,引自画家诺埃尔·夸佩尔[Noel Coypel])。当吃惊与满足之间的转变得到重申时,它便成为在被必然重回循环起点界定的维度中能够无限重复的"封闭游戏"。在 18 世纪前半叶的室内装饰中扮演如此重要角色的镜子被描述成正是引发如此转变之物:"数面镜子营造的重要魔力只是使客体重复,直至以令人满意的方式呈现在人们的眼前"(Laugier,1771,第 254 页;参考 Du Perron,1758,第 70 页)。当"自爱"及其幻觉把自我拆成碎片,将其反射并限制时,镜子因此也将房间分割,并反射。不对称的装饰依照 18 世纪 30 年代风格的蔓藤花状图案,并以开启常新的重复循环的镜子为补充:"对称遭到遗弃。装饰的构造与优雅从未提供最令人满意的方案:镜子的魔力也就是重复,似乎无限复制,这是令人愉悦的理念。"实际雕刻的缎带与装饰模制复制,且重复相同的主题:"最伟大的魅力就是既没有开始,也没有结束"(Blondel,1774,第 1 卷,第 90、104 页;参考 Starobinski,1964,第 39—41 页)。思想具有这种刻面的无限性,并一时困在镜子的空间中,但随后必然重归其余部分,重回镜子的表面。

重复与分割以同样的方式将观众带回到画作的表面。因为运用上面的门与墙板的画作可能表现的是一个花园、一处空地及鸟儿的飞翔:幻觉是外在的指涉,是墙板以外的东西(Le Camus,1780,第118—119 页)。明显洞悉彼岸空间的凝视实际必然停留在表面之上,困于房间的界限之内。表面与深度彼此交替,相互渗透。如查尔斯·包法利(Charles Bovary)的帽子一样,琐碎之事具有无限魅

力;艺术指涉更远的事情,它掩饰自己最终揭示的扁平性(此举是真理的对立面)。这种经验借助诸如"动人的"、"生动的"、"独特的"等这些将刺激与琐碎理念结合的一系列术语而被概念化。这样的术语表述了对新颖与细节的爱,而这是 18 世纪前半叶的品味特点。对瓷器人像、小青铜器,而非大型大理石的偏爱显示了对小型物品的兴趣,无数关于恶劣天气或四季的绘画实际上表述了对循环的品味、对外在行为,及重归其余部分的品味。仿佛双峰幻觉的词汇好似能直接与被称为"风景品味"的艺术发展有关,其在 18 世纪 20、30 年代中的强力支持者是梅索尼耶(Meissonnier)与奥珀诺赫(Oppenord),[①]并被夸佩尔这样界定:"得到理性支持的、以心灵与品味为佐料的自然效果的一个动人且独特选择"(Coypel,1721,第 13 页)。艺术客体中的"动人"可能采用的是令人瞩目的不对称形式:物质与用法之间的冲突形式,如样例揭示的那样,它被用在梅索尼耶为以银龙虾做王冠的金斯顿公爵(Duke of Kingstone)准备的银器中。或如众多霍加斯(Hogarth)版画中的那样,它可能采用因将被阐释的复杂细节网络而起的永恒刺激形式,[②]或相反,采用过分新颖及如是装饰运用:蔑视传统,拒绝成为一个符号,并因此炫耀自身的装饰特征,其自身的琐碎性:"只是装饰的装饰彼此交替,与龙、棕叶、蝙

---

[①] 参考 Kimball,1949 与他引自梅索尼耶的讣告(第 215 页),及布里则(Briseux)中的评论(《乡村宅院》[Les Maisons de campagne])(第 211 页),其间,转向极端的游戏被认为是不对称运用的理由。

[②] "与画作相比,语言描述总是冰冷的。而画作同时自我呈现,精神得体地关注猜测画家意图的某种热切,且每个客体因其自身解密而起的小小荣耀而变得越发有趣"(Rouquet,1746,第 1—2 页)。

蝠混杂在一起"(Blondel,1774,第1卷,第54页)。太阳,事关路易十四光辉的隐喻被蝙蝠及装饰性的花边金丝取代:复杂性与琐碎性再次联系,形式复杂性与意义,或至少是"深度"的弃绝联系。正如出其不意是一种外在行为及某种重返,这些参照最终不是外向指涉所指(signified),而是符号的现实:它们重回阐释过程的开端;它们坚持自己的意义缺陷。

然而,这种意识结构被称为"动人的"或"独特的""风景品味",并与稍微不同的他者有联系。因形式或阐释的复杂性而起的刺激花边金丝暗示着往返行为。这类复杂性被评论家们称为"炫目"(papillotage),这个词剥除其贬义暗示,概括了18世纪最初期的艺术。因为它表述了凝视,即对所见客体的接纳与眨眼,即将眼睛与世界脱离接触,在此过程中,让自身重回自我。它从色彩方面迫使眼睛移动:凯吕斯对"炫目"如是抨击:

> 构想人们如何放纵于并不完全搭配的色彩,即使主要形体或主导客体的眼睛转向,防止眼睛在没有反抗与羁绊的情况下被引导的色彩,这着实困难……被移位的如是错误同时也是影响音乐会最佳效果的令观众不满的乐器(Caylus,1910,第142—143页)。①

---

① "为了吸引对某个地方的注意,人们可能对此加以强调,使之在和谐搭配的色彩中停并,并犯使之陷入麻烦的危险,也就是说,将与之直接对峙之前的休憩"(Coypel,1721,第125页)。这是对相同举措、诱惑、潜在力量的正面描述,"加以强调",画家与观众之间的摇摆,这分别体现在一个尝试性的和另一个情感的样例中,所有都在暗示"炫目"。

洛可可绘画的"炫目"被非常明确地设定成被斯卡隆(Scarron)(还可能再加上狄德罗)用于叙事的中断技术的视觉版本。例如,勒加缪(Le Camus)这样写道:

> 所有的形式都是可以的;只要它闪耀,就能得到满足:没有和声,没有和弦,没有对称……人们用某株中国植物的名字为无法定义的装饰命名,借用植物之举的唯一风险就是催生这样的理念,在装饰线脚处闪耀,并达到最佳效果:最终,装饰越看似远离自然形式,就越显珍贵:这是画作中的迷乱,在瓦托(Vatteau)、卡洛(Callot)作品中出现过;在文学中,这种讽刺文类使斯卡隆及那些仿效之人日渐得到追捧(Le Camus, 1780,第53页)。

布歇(Boucher)也说明了这种关系的缺失。他的作品缺乏"这些精妙的类比呼召画布上的客体,并用难以察觉的细线联系"(Diderot,《1765年的沙龙》[Salon de 1765],第76页)。"炫目",无论是颜色或是主体层面都涉及迅速眨眼与快速反应变化:换言之,涉及观众注意力的碎片化,幻觉与意识的稍纵即逝。丹德瑞·巴登(Dandré Bardon)对勒葛罗(Le Gros)的浮雕作品予以以下阐述:

> 多样与完美的工作,普遍的动人之处,首要客体中的细致忧郁,巧妙忽略并几被抹去的技巧,轻巧,在渐远之处巧妙掩饰的模糊,真相恩典的修饰。人们相信看到萦绕物体四周的气体,所有的物体都在气体中运动。什么样的魔法能产生更

诱人的幻觉?不是人们借以揭示不同强调的勤勉将这种变化传递给客体吗?无疑,眼睛持续被借助丰满形体以表现不同之处吸引,并相信看到为纵览内中之美的缘故增添在自身上的运动。身处航船正中的游客相信看到海的边际在距离自己的远处消失,然而,却是游客本人正在远去(Dandré Bardon, 1765,第 2 卷,第 57—58 页)。

同样地,夸佩尔更早地提到"模糊"、"某种形式的优雅,可以说是类似火焰的一种不确定的、变化的形式"(Coypel, 1721, 第 74 页)。在这样的样例中,颜色的变化、蛇形线都与智识的不确定联系,是由 1707 年皮莱从"我不知道它为何"的概念化发展而来,并在 1715 年被理查逊(Richardson)界定为"恩典"。

这样的技巧遭到 1750 年左右开始起事的新一代理论家们,尤其是法尔科内(Falconet)、格林(Grimm)、狄德罗等人严厉抨击。打断观众注意的对比预先给他留下了深刻印象,[1]因为他们避免了情感的直白表述。格林将布歇比作法国歌剧,其间,情人相会时的愉悦通过舞者跳日格顿舞(rigaudon)来表现。[2] 同样是这些评

---

[1] 法尔科内坚称观众必须"自愿接受他人试图强加在其身上的印象",这在他"顺从幻觉"的运用中进行对比(Falconet, 1761, 第 12 页)。

[2] Diderot,《1765 年的沙龙》,第 81 页,格林增添了一句话。关于画家阿莱(Halle)的相同对比,参考第 85 页。如此经常被狄德罗诋毁的洛可可美化与价值观的相对性意识,及弱化自夸的结论有联系吗?例如,夸佩尔这样写到"优雅":"然而,一般而言,无论优雅应该如何感化世人,对任何如此看待艺术之人而言,它不失为真实之物,每个人根据自身的习惯、品味及国家得出自己的理念。对某个民族而言优雅之事,对另一个国家而言并不尽然如此"(Coypel, 1721, 第 76 页)。

论家们利用并反复利用丰特内勒(Fontenelle)提出奏鸣曲问题的轶事:"奏鸣曲,你想让我怎样?"并不只是法国音乐的奏鸣曲,而且是法国洛可可绘画的奏鸣曲。画家并不是用如室内装饰师那样给自己的画作添加比喻:"这些比喻应该自己在那儿,就像身处自然中一样……我不会像丰特内勒之于奏鸣曲那样说:'比喻,你想让我怎样?'"(Diderot,《论绘画》[ Essais sur la peinture ],第 717 页;参考《1765 年的沙龙》,第 76 页)狄德罗批评被这种技巧造成的碎片化印象与流行的公寓功能区分化及普通佃农的品味联系(Diderot,《1767 年的沙龙》[ Salon de 1767 ],第 56、318 页)。

驾驭"炫目"的大师是布歇,这位造作的年轻画家。他的主题是传统的,或夸张的:"多么花哨的各类物体",狄德罗厌恶地评论道。但狄德罗承认,布歇是一位凭借自己技巧起家的艺术家式画匠,因为他在超越"艺术难题"方面已卓有成就。他绘制的事件大多数情况下与其颜色一样失真。狄德罗讥讽地让他这样说道:"我自己并不担心看似真实。我用浪漫的画法绘制某个奇妙事件"(Diderot,《1763 年的沙龙》[ Salon de 1763 ],第 205 页;参考《1761 年的沙龙》[ Salon de 1761 ],第 112 页)。对狄德罗而言,布歇已把任意性转变为某种技巧。布歇在色彩、透视方面展示的明显随意多变的才能可能被出色的歌剧运用。实际上,他平时以室内装饰师为业,1748 年,他为歌剧《阿提斯》(Atys)创作了

> 一扇与若干建筑物柱子总是交相呼应的水顶门……光的碎片带入底端,断断续续地反射,同时,装饰的前端以更为晦暗的色调绘制,一眼看去就有静谧之美。这些柱子一半是洛可可

风格,并用贝壳与某种奇特的海洋植物类型为装饰,这构成某种令人惊叹的美图(Baillet de Saint Julien,1749,第50页)。

但"生动的品味"并不是严肃之语。拉丰·德·圣讷抨击那些在布歇画作中寻求诗意之人:"如果这样的诗意在于将相关诗人与画家的共同点聚合……只是需要回忆的属性,我断言,布歇先生是位伟大的诗人。但如果诗歌是神圣之火的话……"(La Font de Saint Yenne,1754,第40—41页)。[①] 他揭示,对新一代评论家而言,"诗歌"如何是"题材"的同等之物,并且是精确语意层面的"意义"。因为布歇的神话或田园诗没有任何超越其激发之感的意义。平面彼此嵌入,颜色的装饰运用强调了表面;正如在鲁宾斯(Rubens)的某些画作中,画作似乎完全存在于感知之中,但布歇对鲁宾斯画作涉及感知之处加以运用。光线在某些最伟大的油画中闪烁、折射,例如在《日升日落》(*Rising and Setting of the Sun*)中,大海与苍白的肉体在由光影互动建构的盘升中回旋,中间是空的,整幅画是从中空里绘制而成。甜蜜之感源自柯勒乔(Correggio)(布歇敬重的大师),其流畅的色阶得到极度敬崇:"诱人……柔和与悦目……所有一切流畅融合"(Coypel,1721,第40页);但一般而言,如布歇这类对其推崇的18世纪仰慕者提升了主题处理的含糊性,或通过不同等级强化递嬗之感。因此,布歇的肉欲之感源自柯勒乔的"悦目",弗拉戈纳尔(Fragonard)的"混乱"将大师的质感激发为画作笔触,

---

① 参考丹德瑞·巴登对诗人的定义(1765,第1卷,第130页),这正是拉丰·德·圣耶讷的抨击所在。

画笔在画布上翻腾、旋转,一如具备同名画作中一对苍白恋人向爱情之泉奔去的力量。

霍加斯设立令人困惑的复杂性与构成优雅起因的形式复杂之间的明确类比(Hogarth,1955,第 41 页)。这种用"炫目"来表述的感知间断闪烁是从形式或组织方面,而不是从画法方面进行调换。这些闪烁成为华托(Watteau)及后期霍加斯作品中更缓慢的蛇形。与彼此嵌入的明确对立的类似之物是彩虹。[1] 在霍加斯的画中,作为多样化之必需的各自部分因此聚合为一个弯曲的整体,刺激眼睛加以追踪。[2] 在《美之分析》(*Analysis of Beauty*)中,霍加斯的美学是以自由绘制的曲线及一个建构的形象——金字塔为基础。这种对比出现在其诸多画作中,并伴随其稳健的构造,这不仅构成面部及肢体语言细致差别的界限,而且也成为其参照物之神秘复杂性及曲弧的界限(例如,这极好地在《在谷仓中排练的女演员们》[*Actresses rehearsing in a Barn*]中得以整合)。受对比弧线引导的思想因参考之谜而陡然停下,并被已设计好的结构带回到其他部分。

---

[1] 安德烈神父(le père André),1843(1741),Coypel,1721 及狄德罗都借用过。

[2] 参考 Hogarth,1955,第 59 页关于某些叶子,三叶或五叶之美的文字:"当你可以勾勒一个由极为不同的部分组成的某个物体时,就让那些组成部分中的一些借助自身以及它们临近两者之间的极大不同加以区分,以此使它们中的每一个看似一个有良好形状的质或部分……(这些就像他们在音乐中称为"段落"之物。)"以及第 55—56 页:"那种蛇形线借助同时以不同方式弯曲波动,以一种令人愉悦的方式引导眼睛顺其类型的延续性移动……它以如此多样的不同方式弯曲,可能据说以不同的内容结束(尽管这只是一条单独的线。"他在第 118 页引用了德莱顿(Dryden)的诗句:
   光影渐暗,而非增亮,
   渐行消失,复又明炽。
此番关注是事关 18 世纪得到研究的数学分析问题的视觉解读。

他的作品看似引出所见与符号之间的思考,而不是眼神。

更早的时候,华托所用方法有所不同。他笔下的人物在旋转,或在不同中心线上移动,这创建了一个复杂的空间,这些人物肢体语言之线的投射(比较霍加斯的空间理念,它是由确定容量的一条线创建),但空间常好奇地延展到正在消退的远方:众多人物是从背部得以看见。被霍加斯只是当作其蛇形线样例而得以运用的舞蹈是华托众多画作中的核心形象。在华托的《吉尔桑画店的招牌》(*Enseigne de Gersaint*)中,优雅体态如一条缎带穿过画布;对男孩、狗、参照物(路易十四的画像被其中某位店童放置一边)、包厢构造等现实有独特及低调的理解。所有一切似乎预示着霍加斯。但此处的不同也是极为重要的。因为华托在由两个纵向对半中建构的画作正中间(这借助该画作后被一分为二的事实而得到强调)放置了一个面向窗户与光、从被画作遮蔽的商店而出的开放后部。两种空间类型得以创建:人物形象,即一边一个的三角形被置于由街道、商店前部与门后构成的系列框架之中。华托详述花园雕塑及活人之间曾经的对比。此处,安静的真正客户一本正经地身着黑灰色衣服,而店员看着极为壮观的画作藏品:左边可能是提香(Titian)的画像,右边可能是鲁宾斯的《西勒诺斯》(*Silenus*),荷兰风景画及18世纪的《圣家族》(*Holy Family*),对吉尔桑画店而言,这的确可能不是此艺术概述的藏品。在如此之多由饮酒者或窗边音乐家构成的荷兰画作中,没有如陷阱般的画作框架形式运用。相反,街道、商店、后门这些框架的接替迫使我们的目光在诸多表象与表象之表现两者之间、在被绘制的名作与华托的人物之间移动,这种并置的确表现了一个行将就木之人对自己成就的声言:真理,未曾

忘记,未曾遗忘。华托是将表象意识与表象"接替"融入画作核心的大师。

华托通过"画出来的自然"与"画出来的画作"之间对比而取得这种深度。这种对比被简化为理论家著述中的脚尖旋转:"唯独自然承担幻觉之后果"(Dandré Bardon,1765,第2卷,第52页);"正是艺术进而成为自然的模型"(Batteux,1746,第44页)。不仅是观众的注意力由幻觉与意识之间的摇摆构成,艺术客体将这种摇摆强加在观众身上,这个创建的过程本身以这样的术语得以阐述。

## 狄德罗对相宜的要求

我已暗示,狄德罗的沙龙批评大多如其戏剧批评一样要求艺术避免这种平凡化的盘升。在其关于维安(Vien)某幅画作的讨论中,他将持续的对比固定化,并明确消除了"炫目":

> 随后,一束柔光散落在整个结构之上,就像人们看到它在宽广的自然中以一种难以察觉的方式衰退或强化。发光片点,黑点,并伴随着一种真实,及您暗中欣赏的智慧。人们处于这种仪式之中,看到了这点,但未曾被此欺骗……此处的这些自然既没有诗意,又不宏伟,它就是同样的事情,几乎没有任何夸张。这不是鲁宾斯的手法,也不是意大利流派的品味,而是适用于所有时代及所有国度的真实(Diderot,《1761年的沙龙》,第120页)。

在难以察觉的光之散射中,此处的自然既真实,又正常:它是介于"诗意"意大利流派与"低俗"佛兰芒流派之间"同样的事情"。《沙龙》一书中屡次问及这样的问题,即"请告诉我,您在这些岩石那边发现的所在不是将您的关注倾于自然之中上百次的事物吗?"(Diderot,《1763 年的沙龙》[ Salon de 1763 ],第 225 页)在 1765 年所写,事关格乐兹(Greuze)的文章中,有一系列向格林提出的问题,这极容易让人想起《修女》( La Religieuse )结尾的《向文人所提问题》( Question aux gens de lettres )。这一系列问题将引诱读者或观众出错的幻觉与置身幻觉之外的美对立。然而,在某种逃脱艺术与自然盘旋的尝试中,这类将意识与幻觉剥离之举实际上只是使之回到另一不同层面:"没法欺骗您",狄德罗在上述引文中如此说道,并通过否定重新引介意识。

从意识中逃离,并与之重新组合的某类似模式与某相关概念,即"崇高"的概念一并发生。在关于马林(Marly)花园的信中,洛可可的盘旋并没有遭到批判,而是明显被取消:"但这种从自然到艺术,从艺术到自然的持续转变产生一种真实的魅力。将这个人类调动劳动及智慧,以如此精巧方式加以整饬的花坛去掉,您在这些高地传播。这是孤独、沉默、空虚与逃遁的恐惧,这就是崇高"(Diderot,《书信集》[ Correspondance ],第 4 卷,第 163 页,1762 年 9 月)。然而,向崇高的转变涉及相同的共鸣,不再只在艺术之内,而是在一个容纳艺术的经验之内。这个思想感受到了其自身的被动性:"因此,灵魂因愉悦而绽放,因恐惧而颤栗。这些感知将您的感受融于全新的环境之中,我们以完全奇特的方式理解崇高的真正意义"(Diderot,《书信集》,第 4 卷,第 196 页)。因此,崇高出乎意料

地没有将评论者及受众投入单一情感中,而是保留左右摇摆的结构,可能阐释狄德罗如何能在诋毁"炫目"的同时却写出《宿命论者雅克》(*Jacques le fataliste*)一书。甚至在狄德罗艺术批评中,在理论需求与实践之间存在某种张力,前者是对"存在",对某个排除观众意识的艺术客体创造需要,后者总是将画作与自身所不是之物参照,以此揭示艺术作品只是表象,进而加以区分。这种向统一方面所做的努力,及对左右摇摆的弃绝因情感的下层二元结构而被削弱,这在武断的狄德罗身上最为明显。狄德罗设法使读者屈从某种固定的情感,而此时双方意识到更为复杂之事危在旦夕。然而,矛盾由此产生,通常,明显左派观点在《1767年的沙龙》内论文《韦尔内》(*Vernet*)中得到举证及详细探讨。该论文更多的是一篇关于包括美学在内的某些普通问题的散漫论述,因为作为某种实际批判实践,在对比中,它反映了其讨论的主题。

该论文从在某位神父指引下的实际访问及漫步方面将一系列风景画描述成自然。但在何为推测之真实的描述中,引入了一些艺术术语。尽管韦尔内从未公开地,或可能从未有意识地被视为一位洛可可艺术家,及一位"炫目"的运用者,在他的画作中存在某种不真实之处,这可能已经导致狄德罗一直利用艺术与自然之间的对立与关系。论文《韦尔内》是被设计成一首华美乐曲?[①] 抑或以《修女》方式讲述的实用笑话?在艺术家与自然风景并置中,论文的开篇过于静谧:"我已经在书页上端写下这位艺术家的姓名,将用她的作品供您欣赏;然而,我要前往临近海边且因其美丽而闻

---

① 这些卷页在手稿中被分别编号,该论文显然就是可以拆分成页的。

名的所在。"在此番遁词开始之处,人们就有所意识。从自然方面描述艺术,随后从艺术方面描述假想的自然,由此创造的盘旋对读者而言成为在强制天真解读,及对该天真解读的强制审视之间的一种摇摆。读者不得不在自然与艺术术语之间摇摆,迈出不甚优雅之步,尽管并非某种"神秘化",但在这种分级与迈步之中存在某种嘲讽。故事中的向导问他韦尔内是否早就可以绘制如此场景:

> 啊,太好了! 我对向导说,您可以参加沙龙,并将看到因对自然的深度研究而受益的丰富想象,受我们艺术家中的一位启发而精确绘出了峭壁……可能还有大面积的天然岩石,以及坐着的垂钓者……神父,您不知道您会是怎样地愉悦(《1767 年的沙龙》,第 130 页)。

在即将到来的风暴中也有嘲讽之意,这与韦尔内笔下的海景如此契合,但仍然完全具有条件性及文学性。① 即将到来的风暴被描述为具有"诗意"。因此,这暗示狄德罗及其向导经历过的自然转变是真实的吗? 但这个整体是一个被想象出来的突发事件,一个关于某真实存在画作的故事。这种共鸣介于涉及真实的不同关系之间,并因绘画与文学之间的差异而复杂化,并可以借助重回"幻觉"之古意而得到描述,如我们所见,这是一个嘲讽取笑的修辞比

---

① "我只是向您阐述一件事情;在最具诗意的时刻,我大发雷霆……事实就是我们证明拥有维吉尔(Virgile)作品第一卷中的另一种暴脾气,神父的学生们将相关内容记下来,并向我们复述"(《1767 年的沙龙》,第 138 页)。

喻意思。然而,该论文更多的是令人惊异的复杂及优雅结构,一个与读者展开的躲迷藏游戏,更多的是对一系列非凡想法进行详述的托词:语言及其获得的问题,身体与大脑之间的关系,公众舆论的易变,如何在一个腐化社会中公义行事,道德与个人之间的关系。① 该论文看似超越了与读者展开的游戏,以期深入可赋予该游戏的哲学意义,及可赋予文本实践的意思。因为读者得以了解自己如傀儡般的摇摆,也因此意识到作者随意强加相关反应的自由。读者的意识实际上用对比法强调了论文中的主题处理,因为这进一步从必要与自由之间的对立方面探讨自然与艺术之间的关系。论文中的狄德罗将自然描述成艺术,被强调的描述随意性暗示了某幅画作的必要,一种既是形式层面,又是因果层面的必要,前者是因为艺术加以限制及选择,后者是因为此幅画作是由某人绘制的。但该论文中的情境是真正发生事件的反转。狄德罗真正一直从事的事情是从自然层面描述画作,这反过来被描述成艺术。这种艺术立即被重新整合进自然,其必要完全等同于整个世界之必要。例如,狄德罗及其向导遭遇的沙尘暴完全就是某件艺术作品之必须。从这个角度来说,美丽不是必要,而是稀缺,对创造性的引以为傲可能与对自然之物感到骄傲一样可笑:两者都是同样必要。

对"第一幕"言及太多。在随后的对话中,必要的漩涡得以创

---

① 所有这些主题都是《达朗伯之梦》(*Le Rêve de d'Alembert*)、《拉卡利耶夫人》(*Madame de la Carlière*)、《论克劳狄及尼禄执政》(*Essai sur les règnes de Claude et de Néron*)及《拉摩的侄子》(*Le Neveu du Rameau*)其他预期内容。

建。狄德罗与神父论及把船头首饰像视为真人的野蛮人,也论及对诗歌或故事的每个字都有生动回应的孩童:因此,这些都是被幻觉及艺术家欺骗之人。艺术家在除却这些受骗者自由时运用的花招实际上抵消了洛可可盘旋,及幻觉与意识之间的摇摆。借助一种反转,野蛮人或孩童之上当受骗成为一种自由:他们与直接情感及自然反应有接触。对已受教化的人而言,这难以获得,他因自己的愉悦及职业(因为甚至在该国内,他只知道社会的愉悦)之故而受制于城市,并进一步获得诸如韦尔内笔下的风景与海景,而这些景致被置于一个华丽的画框内,至少允许他与自发情感有替代接触。他可以借助艺术扮演一个自然人的角色。意识不可避免地伴随这位受教化之人身上的任何狂暴情绪,这恰是使艺术成为可能之物,特别是悲剧艺术,当与(被绘制的)他者之危难对峙时,它被描述成某人自身安全的意识。

直接情感的自由因社会而受挫,狄德罗这样说道:天才的自由被遏制,或被毁掉。然而,再一次因狄德罗运用的反转过程之故,自由在最深层面屈从平庸或机械反应中发生。道德自身可能是某种随意力量,狄德罗暗示:某个存在的本性之各种规律都是必要的,取决于其组织,并因此最终取决于事关其他存在的分类。(与传统道德有关的自由因此可能与某更重要类型的道德法规之必要顺从一致。)在社会领域之外,对想象及自我表述的更深远束缚因是否以粗略及舒适的常识形式的智力运用,或"哲学精神"形式的理性运行而起。因为这是最深层次束缚的领域,是塑就理性,甚至思想自身的语言之领域。如果思想将完全成为可能,词语必定就是符号:然而,这恰是将情感的直接性去除的所在,因为词语是表

现的形式。但狄德罗说道,这种对表述的最初自由的废止使第二创造性成为可能:如面部表情一样,声音的语调颇为独特:它们允许表述的个性,尽管必然有所泄露。

因此,艺术与自然不同,是自然的一部分:受教化的人从自然那里逃脱,但又顺从自然。在《韦尔内》论文中,最初看似轻微的摇摆之物得以发展成一种赋有哲学意图,并得到最大程度延展的结构。因为正是海浪的腾空分裂、下落聚合重复了这个结构,由此建构了人类波云诡谲的命运:

> 我发现自己处于树林与峭壁之间,一处因其静谧与幽秘而变得神圣的所在。我在此驻足,坐下。在我右边是一个矗立在峭壁之上的灯塔;它高耸入云,咆哮的大海拍打着峭壁。在远处,渔夫与水手各自忙碌。波澜壮阔的海面呈现在我面前,上面散布着各种大船。我看到有些海浪翻腾跃起,而有些则落下消失。在风帆与驾驭方式的助力下,每个人走着相反的航路,尽管都受同一股风的推动:这便是人类世相,幸福、哲学及真相亦如此(Diderot,《1767 年的沙龙》,第 146 页)。

在这篇论文中,艺术指的是自然,是超越其自身之物,也是其置身其中之物。这就是我界定为"真理"的结构。在《1765 年的沙龙》中,狄德罗对柏拉图的洞穴寓言加以改编,并探讨了"掩饰"(dissimulatio)这个对立面。这个改编构成他对弗拉戈纳尔的《科雷苏与卡利何恩》(*Corrésus et Callirhoé*)(现藏于卢浮宫)讨论的一部分。他将画作描述为梦的一部分,其间,他与其他人一同被囚禁

在一个洞穴中,看着由国王、神父及政客投影而构成的一出神奇灯影戏。因为这些"幻觉的艺术家们"用他们的木偶"表现生活中所有喜剧、悲剧、荒诞场景……如此自然,如此真实,以至于我们都把它们当真了……有时候我们捧腹大笑,有时候热泪盈眶"(Diderot,《1765年的沙龙》,第189页)。用柏拉图的话来说,艺术与现实隔了两层,因为它模仿了世界,而世界本身也是模仿。但在狄德罗的梦中,它不是在洞穴中所见的现实阴影,而是纯粹木偶的影子,一个神秘化过程。柏拉图的等级制循原路折回:所有都是掩饰,艺术只是掩饰的一种。关于真实的这个理念遗失了,因为哲学家抵达的现实只是了解此花招而已。画作(此处用柏拉图的话来说就是"阴影")就本性而言与被绘制之物(木偶)没有什么不同。它是"真理"的对立面。弗拉戈纳尔的作品只是指涉不存在之物的"一台大型机器"。

因此,狄德罗的批判实践在艺术与自然之间的永恒运用中再现了"炫目",尽管他的批判宣言可能对此如何诋毁。然而,他的批判论点具有18世纪后半叶的特点。艺术客体与自然之间关系的整体理念一直从参照的理念向复制的理念转变。

# 第二章
# 艺术与复制品:真实模仿

  尽管批评词汇可能会动摇,对幻觉、"软性"幻觉及艺术实践的"优雅品味"的双峰描述约从 18 世纪中叶起就遭受抨击。一种针对幻觉的迥异描述极力将意识排除在外,而不是囊括在内:"此幅画作意指为何?除了给我们某个如此近似事物的表述外?因为精神陷于幻觉之中,只相信见到的相同现实"(Laugier,1771,第 84 页)。已经显明,将意识排除在外使更早的模式反转,其间,诸感觉,而不是理性,可能被欺骗;同时也言及"也就是说,理性从未使之困扰的一个幻觉"(Le Blanc,1747,第 152 页)。[①] 1750 年后,将意识排除在外,对我已称为"硬性"幻觉之物的坚持是拉丰·德·圣耶讷、勒布朗(Le Blanc)、狄德罗等文人对绘画感兴趣的典型表现。在考虑他们关于雕塑的评论时,我已有所暗示:他们的态度有

---

  ① 参考:"令人愉悦的画作并没有寻求这种幻觉的帮助,后者只是画作给我们带来的愉快偶遇,是同样非常稀少的偶遇。画作令人愉悦,尽管人们有为灵魂准备的礼物,这些只是以艺术的方式将色彩画在其上的画布"(Dubos,1719,第 1 卷,第 624 页)。

自身困难之处。尤其是,画作是永恒的,这就难以将画作阐述为变化世界的复制品。勒布朗不得不称赞普桑的《凯撒之死》(*Death of Germanicus*),因为画中人物可能被设想为观众欣赏作品之故而已经静坐于此!(Le Blanc,1747,第149—150页)。对拉丰·德·圣耶讷而言,恰当时间的选择对画家来说至关重要,"为了对抗总是保持相同姿势,就像粘在画布上的雕塑一样的人物之固定,相同的眼睛知道不能长久凝视,除非它设法强加于此的幻觉不会消失"(La Font de Saint Yenne,1754,第19页)。关于幻觉的如是描述引向一个僵局,揭示如此悖论的卢梭,确切地说是其"苍白的幽灵",《蒙布瑞朗特夫人的故事》(*Histoire de Madame de Montbrillant*)中的勒内(René)指出:

> 他说画作、挂毯等等是模仿的艺术;在他看来,将人物织入靠护墙板撑起的挂毯似乎很荒谬:他说,恰好,在风景的远处有几个小人,从这个视角得到很好的观察,可能让我得到相关训练,并使我产生幻觉。我对他说,怎么您甚至不愿意让普桑把世界的秘密在四角撑起的空间中揭示……!(Madame d'Epinay,1951,第2卷,第403页)

## 科尚与幻觉

可能因为他们对幻觉有过"硬性"阐释之故,文人们在被绘制的人物态度中要求静止与庄重。他们当然对绘画风格有某种影响,无论是通过他们恩主的力量或借助他们本人的作品(参阅

Locquin,1912)。结果,他们可能认真考虑幻觉的意图在画家有意取得更具雕塑性效果(也从庞贝及海格立斯城[Herculaneum]的考古发现中获得力量)的尝试中有某些价值。这种作为谬误的幻觉概念之明显不足启发了雕刻师查理·科尚(Charles Cochin)。这位众多哲学家之友(他雕刻了《百科全书》的卷首插图)与马里尼侯爵(Marquis de Marigny)(蓬巴杜夫人[Madame de Pompadour]的兄弟,在推广新风格过程中扮演重要角色)为盟,所有这些人都抵制"炫目"。科尚的雕刻作品无疑是洛可可风格。那些因自己宣称的、令人不甚满意的幻觉理论之人将被科尚的理论抨击,一般是那些文人,业余爱好者尤为如此。① 他对这类理论的抵制更清楚地显明了风是从哪边刮的。

科尚的早期作品是在意大利之旅后写就的,当时他与"艺术资助之鱼"(未来的马里尼侯爵)、勒布朗神父(受蓬巴杜夫人惠助的另一人)及建筑师苏夫洛(Soufflot)同行。他的这些作品将"幻觉"认真地用作批评术语。② 然而,幻觉并不总能企及:"尽管在这些伟大事物中,画作不能达到可以欺骗人们的幻觉程度,这应该一直是他的目标,画家不应该自愿地无所作为,他可以修正谬误,因为他试图通过设计与色彩使谬误在所有剩余内容中存在"(Cochin,

---

① 他写过《地狱魅术》(*Les Misotechnites aux enfers , ou Examen des Observations sur les arts par une société d'Amateurs*),见 Cochin,1757—1771,第 3 卷,直接针对圣依福斯(Saint Yves,1748)。

② 参考:"列奥纳多·达·芬奇的一幅真实到足以欺骗眼睛的画像"(Cochin,1758,第 1 卷,第 137 页);"较之于我们的画作,人们在这些画作中并没有看到骗人的幻觉:人们甚至只是看到如此众多的视角讹误"(Cochin,1754,第 63 页,论罗马绘画)。

1758,第150页)。他在《论幻觉》(*De l'Illusion*)一文中指出此悖论,①这个悖论因某幅画作的幻觉力量(在这方面没有什么异议空间)与事关美学价值的共识之间运行的矛盾关系而变得更加声名狼藉,因为各种荷兰田舍风俗画可能比某幅拉斐尔(Raphael)的作品拥有更强的幻觉力量。②他把幻觉重新界定为一种在被稀释的贝克莱(Berkeley)认识论中的"为确保真实之故而加以运用之必须"(Cochin,1757—1771,第2卷,第45页),③而不是某种绝对的谬误。他说,甚至这种受到限制的幻觉可能只在某个情境中发生,被绘制的客体在此没有什么舒缓。这种幻觉因技术花招而起,在特殊限制中发生,且存在时间期限:期望的框架必须合适,予以的关注必须粗略。④

我们从经验中学会阐释指明距离的视觉暗示:画作中的阴影利用了这一点,并邀请我们将这些阴影当作形体来解读。但这可

---

① 关于与科尚文本有关联的文本问题细节,参阅参考文献。我现无法在《信使》(*Mercure*)中查找到《论幻觉》(*De l'illusion*)一文。

② "田舍风俗图"意味着一种画派,可能在风格上是讽刺画,源自意大利语"bamboccio",这个绰号给了此派画家彼得·范莱尔(Peter van Laer)(Bonnefoy,1970,第157页)。亦可参阅奇特的小书《田舍风俗图》(*Bambocciaden*)(1797)。

③ "有很多全由画家受其影响的幻觉构成的作品,但它们均被视为非常平庸之作"(Cochin,1757—1771,第2卷,第45页)。参考"在此艺术中,最伟大的骗子就是最伟大的画家"(Piles,1708,第347页),观众在建构图画时扮演某种角色,尽管相关阐述微妙地构成了"骗子"的语境。

④ 甚至静物写生仅通过将光线效果与大到足以迫使观众留在远处欣赏的主题结合的方式就可创造幻觉。他用与真人大小的剪画为例:"人们没有忽略这种幻觉,它只是源自惊诧与不经意,可能甚至因最糟糕的画作而起,正如它常在剪画的最初面出现,这些剪画表现了扫马路的女工或看门人,人们从未得出结论,它们已经达到艺术的真实目的"(Cochin,1757—1771,第2卷,第47页)。

能只是部分地毁掉我们对画作表面的感知,画作表面正借助与其真实距离有关的力量反射着光线。一幅画作因此向我们提供了矛盾的信息:"严格地来说,所有幻觉的期望都不能进入画作中,而它涉及这些事关各类突起,及敢在不同客体之中假设的距离等有些复杂的问题"(Cochin,1757—1771,第2卷,第49—50页)。"人们在未曾看到这只是块画布时可能不被蒙骗"(Cochin,1757—1771,第2卷,第54页)。①

因此,幻觉得到重新界定:"人们对幻觉的第二等级有不恰当的界定……这是能够如此恰当地唤起真实的画布……意象能产生如人们看到自然本身时的那种相同愉悦"(Cochin,1757—1771,第2卷,第55页)。这就是一个有缺陷的重新界定,因为它假设源自一个被绘制客体的愉悦与源自客体的愉悦相同;但可能这是有意出错之举。"幻觉",关于思想状态的重新界定之描述不只是与可能与之相连的图画类型有关,而且与之等同:"这是能够如此恰当唤起真实的画布"转为"这是画作受其影响的真实模仿"。因为科尚已推翻作为价值标准的"硬性"幻觉,他需要创建一个与现实、"真实模仿"有关的标准,以取代"硬性"幻觉功能,同时又能够拒绝其作为解读艺术的一种方式。"真实模仿"穷尽了画作的经验,因为它只阐述第一眼所见,但未能解释行家与没有相关技术知识之人之间的反应差异(Cochin,1757—

---

① 孩童的质疑要少些,他们更易受影响。参考狄德罗屡次引用的例子:野蛮人把船头首饰像当作一个真人(《论盲人书简》[*Lettre sur les aveugles*],第134页与《1767年的沙龙》,第241页,这是一个更合适的美学案例,因为"这种讹误当然不是源自很少观察的习惯"。)

1771,第2卷,第56页)。科尚有意语出惊人,他指出"真实模仿"与普通相连的画作评价冲突:"非凡的拉斐尔之作总是与之相隔甚远。"米开兰基罗(Michaelangelo)的《最后审判》(*Last Judgement*)是"不自然的",甚至令人不悦:"它的美在于伟大、热切想象的力量,把超人类的物体以最令人敬畏的角度呈现在我们的眼前,呈现得到过多描述与表现的画中人物";那些名气稍逊的画家,圭多·雷尼(Guido Reni)或彼罗·达·科尔托纳(Piero da Cortona)可能创造出更多的幻觉(Cochin,1757—1771,第2卷,第59页)。

对科尚而言,"艺术"是一种使伟大画家脱颖而出的素质;他将其如此界定:"天赋借以成为自然主人的某种诗意,为使之顺从,以催生艺术可能受其影响的所有之美。"例如,一位伟大的色彩大师可能消除某种光的质量,以提升画面的和谐度。科尚可能把布歇放在心上(布歇的色彩借此法而变得完全虚假),他声称被创造出来的愉悦补偿了真相表象的缺失(Cochin,1757—1771,第2卷,第65页)。科尚事实上把画家的技巧当作一种价值来辩护;"风格"是区别夏尔丹(Chardin)与乌德里(Oudry)二人静物画的所在:"幻觉在两张画作中都是平等的……两者的差异在哪里?除非人们把风格称为有魔力的、灵性的,几近没有可被效仿的艺术"(Cochin,1757—1771,第2卷,第73页)。[①] 科尚借用伏尔泰在普拉东(Pradon)与拉辛(Racine)所写《费德尔》

---

① 在后印象派人们看来,坚称乌德里在运用色彩方面与夏尔丹等同是件不可能的事情。

(*Phèdre*)之间的对比,其间,得到表述的情感可能是相同的,"但在表述方式中有所不同"(Cochin, 1757—1771,第 2 卷,第 72 页)。① 科尚因此通过"风格"的理念,和诸如消除形式、内容之间区分的视觉与想象等价值观加以展开,并通过令人生疑的类比问题用法重回他正在批判的、事关当时人们的智识假设。但他不得不这样做,以此解决构成其起点的悖论,并将"幻觉"重新整入一个事关艺术的阐述中:"幻觉"拥有启发价值,而不是美学价值。

> 因此得出结论,似乎有产生幻觉倾向的真相是首要重点素质;行家与公众有权利对此有所要求;所有相隔太远的作品都遭到痛斥,它在别处有某种美;然而,这不仅并非艺术独特之美,而且也不是将卓越艺术家与平庸艺术家加以最大程度区分之美;它最终并非构成神圣艺术之物(Cochin, 1757—1771,第 2 卷,第 74 页)。

科尚论文的意义具备艺术-历史及概念性维度。他批评洛可可是在"迎合金银匠"(Cochin, 1757—1771,第 1 卷),但并不完全使自己与反对洛可可之人为伍。他也是劳希耶(Laugier)所写《恰当评画之方法》(*Manière de bein juger les ouvrages de peinture*)

---

① 普拉东与拉辛之间的对比可能源自伏尔泰:"然而,拉辛与普拉东同样想到他们极为不同……当这事让激情讲话时,所有人几乎都有相同的思想,但加以表述的方式让有无思想之人区分开来",《玛丽亚姆内》序言(*Préface de Mariamne*)(1725),见 Voltaire, Kehl 编辑,第 1 卷,第 227—229 页。

(1771)的批评注释者。该书因为一直将极端的幻觉形式(即谬误)当作一种标准而运用,从而与洛可可美学对立。科尚关于"幻觉"的论文从其与自身职业关系的角度进行阐释,这意味着在该概念中存在某些变化。幻觉正在固化为一种谬误,并取代某个更为灵活的概念。这个不怎么僵化的幻觉概念与他抨击的、但身为其中一员的艺术相关。他对新古典主义化的文人劳希耶的评论是如此艺术家的评论,即他意识到劳希耶的整体理论明确旨在将美学评判得以制定之可能排除在外,见证了劳希耶的断言:"准备啄吃宙克西斯所画葡萄的鸟儿们更能确定该画之美,而不是那些纵谈光线、阴影与反射的学者们"(Laugier,1771,第12—13页)。法尔科内在自己与另一位文人狄德罗的争议中所持态度具备类似科尚之于劳希耶的模棱两可。如之前的行家理查逊那样,他只是把幻觉故事当作某画作价值的标示而摒弃。然而,不同于科尚,他在划定辩论点的焦虑中把该概念当作一种标准来运用,并揭示"幻觉"缩减到何种程度,以及意识运用到何种程度。普林尼有如是关于朱庇特坐像雕塑的描述:"他的头几乎触及拱门,这是愚蠢之举,极其愚蠢,因为如果他一起身,就将顶破拱门或把自己的脑袋弄断",这个批评仰赖把幻觉视为谬误的理念。此外,他运用一个更早暗示就观众而言的有意共谋的措辞批评此雕塑:"这个脑袋让恶人恐惧,但这只是恶人易受幻觉影响的条件。"一定不存在意识的整合。对狄德罗而言,不是通过详述赞同理念,而是通过强调幻觉的直接(如果是暂时的)效果来界定该雕塑:"重点是,它当时在那里,令人震惊、惊惧、颤栗"(《狄德罗与法尔科内》[*Diderot et Falconet*],1958,

第112、215页)。①

科尚抨击洛可可实践中的奢华,及"硬性"幻觉理论家们的愚笨。例如,在夏尔丹的实例中,他关注的是声明画家抵御"幻觉"独一标准的"风格"技巧价值观。如人们预期的那样,废除幻觉理念是在艺术家实践,及理论家们纵论的关键时刻到来:价值观一直向着更严峻的艺术发展,幻觉的概念正被限定成一种谬误。科尚处于两面夹击的境地。他抨击洛可可装饰艺术家们的过度之举,但又将文人关于"硬性"幻觉概念发展至逻辑的极端,以此昭示其不足。这是以"风格"之名,以某个得当艺术价值之名。相反,狄德罗已经批评以幻觉之名的洛可可;但如科尚一样,他既没有接受文人的绘画理论,也没有接受"硬性"幻觉。他既不在批评实践中(因为他在伟大的《韦尔内》一文中运用了"炫目"结构),也不完全在理论中支持后者。因为他也承认"风格"的价值。科尚与狄德罗在这方面几乎是众多评论家中的异数。因为幻觉正在缩减为一种谬误,意识伴随着对技巧的欣赏而得以运用。

## 幻觉与低端流派:"风格"

大约1750年后,"真理"因"存在"而被弃用。天花板曾以之为装饰,并在更早期从幻觉方面得到正名的主题现在因无力在画作

---

① 法尔科内用稻草人的恰当例子赶走了普林尼的鸟儿,第217页(参考 Richardson,1728,第2卷,第141页)。然而,法尔科内准备在别处用浮雕的"幻觉"(Falconet,1761,第47页)。

中得到足够表现(因缺乏幻觉)而遭到抨击。迪博已暗示耶稣教堂(Il Gesù)天花板不如所宣扬的那样成功(Dubos,1719,第1卷,第386—387页)。[①] 18世纪中期评论家们倾向于将"天花板上的灯"顺从"近似"的严格规则,运用在天花板上的唯一主题就是那些不能在人间发生的事物。因为被绘制的天花板与室内装饰中的镜子拥有相同的效果;两者暗示空无一物的空间。"绘制天花板的方法近似将镜子置于烟囱之上的滥用;被绘制的天花板与镜子再现了应该充实的管道,并构成错误的幻觉"(Du Perron,1758,第70页)。科尚的确用"幻觉"的理念批评幻觉化的措施。[②] 这种装饰带来了错误的表象:"因此,人们不再有放弃这种自然装饰的倾向,因对其予以取代而深感满意……一个想象构造的表象不是建筑的真实构造,没有给其带来错误的看法"(Kaufmann,1968,第211页)。

然而,一如镜子那样,低端流派、风景画与静物写生都与洛

---

[①] "最终,最现代的某些画家被建议将圆雕人物组成部分放入注定从远处观察的构图中,这些组成部分构成一种秩序,并如置身其间的那些其他画中人物那样着色。人们认为眼睛能清楚地看到这些圆雕组成部分从画布中翘起,或者更轻易地被画作部分引诱,这些都是真正平坦的,其最后部分因此更容易构成我们眼中的幻觉。但那些已看到热讷的天神报喜堂(l'Annonciade de Gennes)与罗马耶稣堂(le Dome de Jesus)的穹顶(人们可在此将浮雕人物按秩序排列)之人只是发现效果有时极令人震撼"(Dubos,1719,第1卷,第386—387页)。关于耶稣堂的研究,参阅Pirenne,1970。

[②] 参考Cochin,1758,第1卷,第226页,关于通过改变与其得以观察的周边关系的人物比例而对壁画进行改造,第2卷,第121页,关于某幅画内之画作手法的评论:"这些类型的主题有被认为是画作与被认为是现实之作同样真实的谬误。"格林也用"幻觉"批评歌剧的"内部装饰"。

可可品味有关。劳希耶因为弃用意大利杰作的伟大风格而讥讽这类品味,这些杰作"受荷马、维吉尔的悲伤文类影响,并用可爱的荷兰田舍风俗画(即流派绘画与静物写生)替代,较之于人们对玩偶、小丑或女帽的喜爱,这更近似温柔之爱"(Laugier, 1771,第 197 页;参考 Cochin,1757—1771,第 1 卷,第 139 页对业余人士品味的抨击)。但不同于具备严肃假象的幻觉化装饰,这种低端流派在 18 世纪 50、60 年代被控诉轻浮,即便如此,人们从幻觉层面对此赞颂。乌德里笔下的动物,托克(Tocqué)笔下的画像、拉图尔(La Tour)、佩罗诺(Perronneau)、巴舍利耶(Bachelier)笔下的花朵及罗兰·德·拉波特(Roland de La Porte)绘制的浮雕:所有这些都被平庸的记者们及严肃的评论家们视为引发幻觉之作(Diderot,《1761 年的沙龙》,第 135—136 页,在其作品中的诸多其他事例中)。"幻觉"已成为一个流行的颂扬之词,正如源自狄德罗的《1771 年的沙龙》(*Salon de 1771*)评论的羞怯暗示的那样:"幻觉是这方面最伟大的力量,我已看到不只一人被其所骗。在我看来,似乎人们可能这样论及夏尔丹与布封,自然已使他们洞悉内在秘密"(Diderot,《1771 年的沙龙》,第 178 页;无疑,此番评论并不源自狄德罗,而是源自其剽窃而来的小册子)。

因此,幻觉摒弃了一个高端流派,转而颂扬各类低端流派。如是理由胪陈如下。在 18 世纪,风景画、静物写生及画像被视为逊于历史、宗教、神话主题的画作。既然低端流派的画家们不能在相关画院执教,这就带来了收入与名望方面的损失,也解释了格乐兹为自己的"些许接受"而绘制历史主题

的原因。① 然而,这个等级与18世纪艺术中的12世纪价值定位存在明显矛盾,是画像、静物写生、家具得到欣赏,正如小说与故事得以留存那样,而非1715—1789年间法兰西喜剧院出品的两百部以上"古典"悲剧。事实上,自1750年以来的品味发展倾向于建构流派等级,艺术性价值的真实定位同步(Locquin,1912)。因此,"幻觉"甚至作为一个认可价值定位(尽管存在各种流派等级)的词而对敏感的评论家们发挥作用:"应该知道做些除一味复制已然绝美自然之外的事情",迪博已这样说过,并在后期版本中加上了斜体字。但他也辩称:

> 这些冷静的画家们因此有毅力借助无限尝试的方式始终探求色调、中间色调,并徒劳无功地反复,最终获得降低物体色彩的所有必要色差,因此他们得以绘制同一光线……在他们的表述中并没有什么创新:无法将自身提升到眼前自然之上,人们只是绘制卑贱的激情或自然丑陋的一面(Dubos,1719,第2卷,第65页)。

---

① Diderot,《1769年的沙龙》,第103页。甚至德扎耶·达尔江维尔(Dézallier d'Argenville)(1745)与更特别的德康(Descamps)(1753—1756)(其对伦勃朗的欣赏微妙且真实)仍然从等级层面评断特别与低端流派相连的佛兰芒画作。他感到遗憾的是伦勃朗并没有混迹更高层的社会:"他应该做出更美主题选择,他应该添入更多的高贵,应该完善自然的品味及画作流派"(Descamps,1753—1756,第2卷,第90页)。参考André Fontaine(1909,第193页)与Piles(引自Meusnier de Querlon,1753,第84页):"大多数佛兰芒画家在模仿自然方面与其他国家的少部分画家同样出色,但他们做了一个不好的选择。"

整个 18 世纪都在持续这种张力：

> 我会欣赏所有达到某种技巧与幻觉程度的自然模仿……最简单、最熟悉的人类行为之再现……田园景色、乡间节日、市集、乡村婚礼，最终直至厨房、酒馆、马厩、佛兰芒热衷且难看的主题，独特寻找，为在此欣赏某种诱人的模仿，诸多色彩之令人惊异的融合及新鲜感，某种画法的美妙。所有呈现在我们眼前的这些客体富有技巧，风景魅力必然会愉悦我们的视线，在我们的书房里有一席之地。但这不是相同的历史画……画作除了愉悦及幻觉的娱乐功能外，也应该是一个道德流派……(La Font de Saint Yenne, 1754, 第74—75页)。

"幻觉"因此表述了一种补充的理念：在主题被忽视的情境中，正是画作的幻觉力量得到赞扬。如拉丰·德·圣耶讷一样，狄德罗在本人众多艺术评论中将"幻觉"当作便捷的赞词来使用，强调了这种技术非凡伟力的纯粹灵巧。"幻觉"可能被认作为某类正统价值观规则无法轻易融合的艺术提供某种隐秘的美感。相反，我已阐明，"幻觉"常在 18 世纪被用来批判绘画中的幻觉主义。夏尔丹、罗兰·德·拉波特(Roland de La Porte)运用的被绘制的雕塑或浮雕可能被视为一种诸如罗马鲍格才家族别墅(the Villa Borghese)这类幻觉化整体的一个独立作品，雕塑、被绘制的雕塑与浮雕混在其间。但正是这种独立的可能性标志着差异：幻觉主义指涉遥远所在，它是缺场之物的某种意象，或其存在只是被模

仿。但对低端流派错觉而言,没有另世超越:这个世界已经宣示了现实。画作远非希望创造艺术与现实之间的差距意识,而是设法加以弥合。

低端流派运用的"幻觉"表述了这类画作的透明性:"这是同一事情。"但这种透明性将观众遗漏,因为画作与客体的视觉意象等同。正是出于这个原因,新批评运动反对指涉观众或自我指涉。人们认为,画布本身之外什么也没有:"画布将所有空间封闭起来,除此之外没有一个人。"与新戏剧理论的类比是惊人的(参考《关于画作的独立思考》[ Pensées détachées sur la peinture ],第792页)。① 狄德罗如众多戏剧评论家一样在自己艺术评论中将某个实际错误的标准用作情感效果的证明(《1763年的沙龙》,第233页)。②

与观众不存在共谋。图画独自存留于世(参考玛格丽特的某些画作,例如一幅摆放在被绘制场景之中画架上的画)。将观众排除在外之举在画家实践中通过18世纪末期画作的主导水平变化得以反映:浮雕的硬质与静止成为一种模型;画作空间不再在观众面前缩退,邀请其跟进,而是如横饰带那样在他面前展开。例如,格乐兹同时构思自己的后期画作《圣子》( Le Fils prodigue )及《塞维

---

① 这是对其引源之一的哈格多恩(Hagedorn)之言有意思的改写:"莱雷斯(Lairesse)认为……给予艺术特别的许可,这样它以幻觉为目标,在想象中将观众运到被再现的场景中。"狄德罗:"在我看来,这与某位演员对着花坛表演之举一样有着差品味。"

② 参考《书信集》,第5卷,第230页中关于一位年轻女孩对格乐兹的《瘫子》( Paralytique )及塞代纳(Sedaine)的剧作《不了解此事的哲学家》( Le Philosophe sans le savoir )的反应:"我非常希望这位小女孩就此有和我一样的品味。"

鲁与卡拉卡拉》(*Severus et Caracalla*),效果仍在大卫作品中更加明显。评论家们要求的是静止,而不是"噪音"与力量,一门"严肃的艺术",而不是"微小外表……方式与矫饰"(Diderot,《1765年的沙龙》,第76页论布歇)。他们一再抱怨18世纪艺术具有拉斐尔、普桑典型特点的恢弘简洁与高贵悲怆相距甚远,且一般与古典艺术品味极为不同(例如参阅Saint Yves,1748,第24—25页)。此番声明无疑加速了庞贝室内装饰风格,现在似乎只与洛可可稍有区别。他们也加速了象征主义的运用,正如大卫的伟大作品《马拉之死》(*Marat*)中的那样,象征主义内向指涉本事件,而不是外向指涉观众:如棺木般的浴缸,边上是墓石般的盒子。

这种新风格倡导者采用的最令人瞩目的智识观点就是他们在事物与处理之间予以的区分,拜"幻觉"所赐,他们得以如此。低端流派运用的"幻觉"是艺术家在创造无价客体的透明视角时所做之工的价值。但如果这个观点是透明的,那么它就必须有取消其自身生产过程的倾向,即使之成形的"风格"。"风格"并不是在画作主题与观众之间进行调停,而是设法消除自身。当"幻觉"意指这种艺术透明性时,它的确作为文人们对洛可可艺术家抨击的一部分而发挥作用,尤其是在1745年沙龙的常规画展重启之后发生。"幻觉"确保业余爱好者,而不仅仅是艺术家或行家有能力评判:"在您身上施以同样强大幻觉之人是一位伟大画家。但因为您证明了自己对此的了解无过多之处",行家是多余的,"幻觉"就足够(Le Blanc,1747,第124—125页;参考Diderot,《关于画作的独立思考》,第765页;Laugier,1771,第2页)。

对艺术家而言的"风格"对文人来说就是"机械的":它可能补

偿了佛兰芒画作中的低端主题;①但甚至这种角色都被诸如劳希耶这样的评论家否定:"他的画作是完美的创作,即使它画法平庸,也会远远胜过以最出色的画法绘制的平庸构思之作"(Laugier,1771,第110页)。"风格"或"机械"与"理想"对立,在此对立之后潜藏着鲁宾斯派与普桑派之间更早的对立,这已提示17世纪末期的学院之争,其间,色彩与"构图"对立,并常被一语双关地阐释为目的与意义。那些在18世纪为色彩辩护的德波特(Desportes)与布兰查德(Blanchard)从幻觉的方面如是行事,正如他们的17世纪前辈之于错觉那样。甚至了解艺术家技巧困难,及其加以描述能力的狄德罗也常常满足于诗歌与画作之间的圆滑区别(例如《1763年的沙龙》,第226页)。② 尽管当他站在某幅具体图画之前,有时候会有所超越,在其大量《沙龙》评论中,他的态度是"去掉特尼耶(Teniers)的风格,那他是谁?存在色彩发挥主要作用的这种文类与画派"(Diderot,《1767年的沙龙》,第208页)。对狄德罗而言,技术效果是除绘画主题表述思考之外思虑的牺牲:"让我感动,让我震惊,让我顿悟;让我颤栗、流泪、发抖,首先让我愤慨:如果你可以的话,随后你将重造我的眼睛"(Diderot,

---

① 参考Diderot,《1767年的沙龙》,第284页。然而,英国评论家理查逊甚至把低端流派描述成某种经验的延展(1728,第1卷,第4页)。他也暗示存在着视觉的不同:"可能阿尔布雷特·丢勒(Albert Durer)发展了自己拥有的物体理念,又与拉斐尔一同进行了准确的勾勒,这位德国人也与意大利人一样看到了该层面所见,但这两位大师有着不同的构思,在两人看来同一自然似乎并不相同"(同前,第1卷,第118页)。

② 法尔科内准确地就此批评了狄德罗:"只要您将画作思考与落笔成画混淆,我就会向您不断地重复,您将身处该物的一千处所在"(《狄德罗与法尔科内》,1958,第194页)。

《论绘画》,第 714 页)。① 模仿的概念与技巧的贬损及作为透明性的"幻觉"一同从其更早、更广泛的感知中回退,直至它开始确保意思及最终指涉或题材。正是这个题材确保绘画意味着什么事情,一幅画作是某种"模仿",其参照被其模型阻隔。既然得当的艺术关注有被淘汰的倾向,题材自身的理念变得更窄。凯吕斯不是一位卑鄙的评论家,而且又是华托的朋友,他可以坚称后者的画作"没有任何客体"(Caylus,1910,第 18 页),这是一个美学的,而非道德的评断。主体被明确地认作参考客体,世界或经验中的间断元素(观众与世界之间因忽视艺术调解技术而使延续性受阻,可能因此之故)。有用的文人们编撰了主题名录;②如在戏剧理论中的一样,存在诸如没有新主题这样的抱怨(La Font de Saint Yenne,1747,第 6—7 页)。狄德罗是否在某个自然风景中或在某幅绘制的风景画之前,当这位哲学家冥思溪水、林木之美时,他想象到由这些林木而成的船桅,群山中蕴藏的金属,溪水转动的磨轮(Diderot,《论绘画》,第 737 页)。③ 此外,罗伯特(H. Robert)与卢泰尔堡(Loutherbourg)绘画的后期发展远离他们最初的理想化

---

① 参考 Saint Yves,1748,第 39 页:田舍风俗画"只对色彩有要求……一位画家只向我们展示高尚之举,微妙的激情得到有力表现,我们让微妙的感知得以证明,而对集市、小酒馆、乡村婚礼的再现从未引发这种感知。"

② 劳希耶(1771)暗示用这种编撰法纾缓画家的想象;源自普雷沃(Prévost)的《游记》(Histoire des voyages)的突出摘录将确保地理与参考文献的准确性(第 87、220 页)。凯吕斯从这方面呈现《源自伊利亚特的画作》(Tableaux tirés de l'Iliade)(1757)。它也作为诗歌优势的权宜证明而发挥作用,因为"人们总是确信,诗歌提供越多的行动意象,它就越具备诗歌的优越性"《告读者》(Avertissement),第 v 页。

③ 另一方面,当卢梭发现群山风景画中有一个小工厂时,喜悦之感顿失(Rousseau,《作品全集》[O. C.],第 1 卷,第 1071 页)。

风格,并向一种工业化的风景发展。

画作一看就懂,这是18世纪的老生常谈:"画作对我们的感知产生一如自然客体的印象"(《音乐之思》[*Réflexions sur la musique*],1754,第7页)。作为主体与客体之间调解的画作概念正在消失,画作表面现在将成为一个复制品。相应地,某幅画作主题的构思正收缩为一则被限制的名列目录的轶事。但它如何得以传播?对迪博而言,"画作运用其力量并不取决于教育的自然符号。它们从如是关系中获得力量,即自然本身留心将其置于外部客体与我们的感官之间,以此得到我们的保护"(Dubos,1719,第1卷,第378页)。与当时认识论的关系就明显了:对贝克莱而言,感知印象是符号,但符号是由自然制定的,因此具备直接性。画作表面被废除,因为它等于是视网膜印象。但题材如何可以获得相同的直接性?"为使敏感性变得可以触摸与可见,应该将它们放入其对感官影响之中考虑"(Estève,1753a,第2卷,第91页)。目录中的主题列举在肢体语言、表述及社会功能特点层面得到延续;夸佩尔甚至提倡针对聋哑人的研究(1721,第162页)。

当主题被认为独自可辨认,并因此可被罗列时,人物或社会角色符号亦如此。如是理论的极端具象就是讽刺画。18世纪见证此类型的极大发展,这并非偶然之举,也非伟大艺术评论家温克尔曼(Winckelmann)不以反抗,以此支持更高贵、更普通的风格所为,也非这种反抗会采用否定画作特殊化表述能力的形式:

在这方面,我们的艺术家们发现就如身处一个荒芜之地。野蛮人的语言里丝毫没有用来表述认识、期限、空间理念的术

语,这门语言缺乏的莫过于我们现代画作具备的、可赋予抽象思考的符号(Winckelmann,《异国日记》[*Journal étranger*],1756,第149页)。

低端流派没有多少价值;然而,作家们一再悲叹,较之于低端流派,高端流派画作在技术层面越发不精确,并从同时代诗歌,即对某现实事件予以精确指涉层面而言,越发不具备历史感。"历史画作"这个术语及其暗示的历史时期意识与这类评论家们一同获得所有力量。[1] 服饰,甚至面部表情都将从勋章、古典画像那里复制而来。科尚本人给劳希耶的论著作注时,恶意地将此理念与合宜(decorum)理念对立:

> 有很多的主角,他们的面貌对应着历史画像,我们可以将他们的秉性追溯至此……这就说明所有画作再现了圣徒,最令人不悦的处理就是那些圣文森特·德·保罗(Saint Vincent de Paul)的画作,不幸的是,他人为我们谨慎地保留了近似之处(Cochin,见 Laugier,1771,第93页)。

他既抨击了如是精确的艺术价值,又质疑了这从方法论来说是否有可能。评论家们明确将他们的态度与同时期戏剧"戏服"改革尝试联系起来(Saint Yves,1748,第169页;Richardson,1728,第1卷,第

---

[1] "历史画作"这个术语并不在18世纪更早期的理论中出现。例如,夸佩尔运用"英雄画作"这个措辞。

4页);两本关于沙龙的小册子和对沙龙进行评论的狄德罗注意到了历史精确性方面的讹误(Diderot,《1767年的沙龙》,第86页;《1763年的沙龙》,第215页)。劳希耶带着自己一贯的谨慎将美学评判排除在外,并说起这样的标准:"对你们而言,这些客体将是评论家对画作流派予以裁断的素材"(Laugier,1771,第97页)。

尽管遭到诋毁,低端流派借助幻觉理念把对作为某种复制品的模仿及相宜之发展至关重要的理念转到物质世界中某个确已存在的客体。正是通过低端流派,独立的历史精确性、对地点、面貌与服饰忠实的理念被建构。也正是通过低端流派,作为自相抵消的幻觉,作为通向现实之透明窗口的画作等理念可以得到传递。但悖论是,低端流派画家们因他们的幻觉,因使技术无形的技术能力而得到称赞:"什么都骗不了您。"那么,流派的低端性可以被拒绝,而他们的技巧得以保留吗? 在《演员的悖论》(*Paradoxe sur le comédien*)及《沙龙》中的多处,狄德罗以钳形方式运用高端、低端流派的过量界定可能介于两者之间的"真实的"某物。合适的画作既不是佛兰芒,也不是意大利风格;既不是平庸的,也不是夸张的;既不是卑贱的,也不是理想化的。此处如在戏剧中一样,狄德罗需要一个中间流派;也正如在戏剧中一样,①需求有助于界定它得以

---

① 狄德罗早就看到因技巧而起的问题,因为这似乎调停了艺术与自然之间的关系。他在致里科博尼夫人(Mme Riccoboni)的信中写道:"您的构图会在戏剧表演中产生与自然时远时近的技术事物,除非在此之外没有任何固定点,人们能就此称其为虚弱、夸张,或谬误、真实吗?"(Diderot,《作品全集》[O. C.],第3卷,第678页)。在这方面存在某种艺术关注,这可能得以证明,例如项狄(Tristram Shandy)的"忽快忽慢"(Sterne,1938,第73页)。

运用的现实理念:

> 我认为正是在第三等级的间隙中,最美自然的肖像画家行列有时是作为整体,有时是作为局部存在,并将所有获得赞誉与成功的可能方式,所有好的、更好的及卓越之物难以察觉的差异包括在内。我认为所有这些上层之物都是虚幻的,所有下层之物都是贫瘠的、平庸的、邪恶的。我认为不寻求自我将确定的理念,人们会永远宣示夸大之词,贫瘠与平庸的品性而没有清楚的理念(《1767 年的沙龙》,第 63 页)。

其他评论家们也表明寻找一个中间地带需要的意识,只要借助他们将"理想流派"与"低端流派"对比。如果"低端流派"自行解散,那么"理想流派"越发被认为在艺术层面具有危险性,因为其对自然的修饰可能只是为艺术家的"实践"正名。雷诺兹(Reynolds)描述了在画室偶遇布歇一事,当时布歇正依据想象勾勒一幅大型画作,为此遭到雷诺兹的批评(Reynolds,1887,第 209 页)。狄德罗坚称一幅画像与从"实践"想象绘制出来的作品存在区别(Diderot,《1767 年的沙龙》,第 168 页,关于拉图尔所绘画像)。雷诺兹与狄德罗谴责画作中理想与现实的混淆(Diderot,《1781 年的沙龙》[*Salon de 1781*];Reynolds,1887,第 240 页,论威尔逊[Wilson]的画作)。如狄德罗那样,拉孔布(Lacombe)明确揭示了人们正在寻求一个不尽如人意的居间流派,一个针对非现实或遥远事件及人物的、类似画像的再现,这个愿望将直接引向 M. G. M. 笔下的古罗马:

人们能够区分多种类型的真实:简单真实就是针对摆在眼前的客体的忠实模仿;这就是人们在此推荐之物;理想真实源自实践,也来自想象:它总有瑕疵,总是冷淡;人们希望看到它较少得到运用。最终,复合真实是各种完美的综合体,并不总是在某单独模型中聚合,而是从多种模型中汲取(Lacombe,1753,第 18 页;参考 Piles,1708,第 31—34 页)。

此处,真实已被界定为"摆在眼前的客体",一个极端模仿;然而,"理想真实"被批判。评论家们寻求的是一幅关于伟大事件的画像。作为物质客体与人物复制品的艺术作品概念已经得到建构。这种态度将对艺术作品概念产生极大后果。作为一个复制品,副本或真或假,但它是客体。相应地,它得以观察的思想状态是私人的、主观的。

## 复制品与画法

幻觉与现实这些相关定义有引领画家尝试对既不"理想的",传统的,也不受限于静物写生的真实进行模仿的倾向。但如果他们成功了,那么其技巧必定是透明的,画家的方法将成为一则丑闻:"自然全无方法可言"(Dézallier d'Argenville, 1745, 第 xx 页)。[①] 因为在 18 世纪,自然超越了艺术家与艺术,正如先验之于

---

① 参考 Baillet de Saint Julien,1749,第 64 页:"如果画家自行发展一种方法,幻觉就不再完美了;自那以后有更多的真实。"亦可参考 Diderot,《论绘画》,第 673 页。

自然那样;艺术作为人类与自然之间的调停者而取代宗教体制。人们知道,画家的风格"彼此之间,且与自然之间如此迥异",因此"他们对讹误有着不可冒犯的迷恋,如此之多的相关确凿证据借助固执己见而转化为自己眼中得到确认的真相"(Hogarth,1955,第25页)。在扰乱复制品与模型、艺术与自然之间关系透明性的方法中,这是错误的:"在构思与调色中没有方法可言,如果只是一味模仿自然的话"(Diderot,《论绘画》,第673页)。但这些并不仅是绘画层面的习惯,它们影响的正是自然得以观察的方式:"他们看到自然并不是如其实际那样,而是如他们习惯绘制与着色的那样"(Piles,1708,第262—263页)。对评论家们,特别是对狄德罗而言,画法是一种诀窍,是一种如其所称的"规则"。但"纯粹模仿只是产生镜子般的效果"(Caylus,1910,第185页)。技巧显然就是使某位画家与他人极为不同之物,也是行家受训得以察觉之物(如果这位行家能够区别不同"手法",他甚至会因此得到相关报酬)。作为通向复制品之透明窗口的"幻觉"无法对诸多事实加以描述,它并不能解释画法,更糟的是,也不能阐释技巧。在其负面展示(作为魔术盒),或在诸如引发观众错误的"风格"的正面展示中,如此行事是无力的。

为解决这个困境,自然中的各种创立技巧方法得以演变。例如,一个独立主题如何从镜子的延续空间,或从被视为透明的画作表面得到表现?这是一个技术问题,与我更早时期论及的题材问题相似:评论家们试图建构线条与色彩的目录,正如他们区分主题那样。霍加斯谈到艺术家可以运用的线条"字母表与语法"。但它们的地位是模糊的。它们看似在自然中存在,并将被发现。霍加

斯也把它们说成一个在可见之纸上的模仿的、权宜的转录方法,这暗示它们都具备传统性。(这是18世纪普通科学问题的特殊阐述:分门别类,或人类认同问题是自然的吗?)至于色彩,艺术家们有将"彩虹",而不是"字母表"当作其基础的习惯。"彩虹"是中断色彩延续之色调等级,而事实上常被用作一个使色差得以运用的规则(参考 Diderot,《论绘画》)。再次敦促与音乐建构相关的类比:"我们赋予画作的愉悦被视为一种无声艺术,类似我们给予音乐的那些特点;画作的美丽形式、色彩与和谐在眼前呈现,就像音调、和声在耳畔一样"(Richardson,1728,第1卷,第4页);"画作的第一色调是随意的,但它决定了所有其他的一切,就像音乐会第一小提琴的音调主导所有声音的音调一样……这个最初细微差别取决于周遭的一切;它只具有使其与自身对立面对比的其他价值"(Dandré Bardon,1765,第1卷,第174—175页)。

18世纪初期,卡斯特尔(Castel)神父已试图在自然色彩与声音之间建构一种关系。他的"视觉钢琴"(clavecin oculaire),即同时代之人着迷嘲讽的客体,常作为一个19世纪联觉(synaesthesia)理论更早具化而得到阐释;然而,同时代的人们采纳的是直接对立观点。很多人将其作品理解成认定关于所有感知提供相同信息的认识论理论之极端阐述。[1] 但他是笛卡尔学派的追随者,他那关于"视觉钢琴"的评论倾向证明,正如思想中有某种内在结构一样,

---

[1] Castel,1763,第 xx—xxi 页:"人们证明,在这些色彩之间存在与声音类似的比例,从而视觉钢琴能够影响视觉器官,就像听觉钢琴影响听力一样,因此灵魂就能证明两方具有几近相同的感知了吗?"参考 Hogarth,1955,第176页。

各种色彩之中也有内在结构,并可与声音中的结构相提并论。他遵从牛顿的《光学》(*Opticks*)(1704)与拉摩(Rameau)的《论和声》(*Traité de l'harmonie*)(1722),较之于声音与色彩之间的对比,他更关注从色彩延续中建构一个有逐阶等差,并将色彩和谐的理念认真对待:"和谐从未追求过数量、尺度、关系"(Castel,1735,第1451页)。经过实验,牛顿的彩虹给出八度色彩,蓝色作为构成其他色彩的主音而得以固定:[①]红色是第五度,黄色是大三度。半音音阶音符被用来应对12种色彩,延续的自然色彩转变受某种更低界限所限(Castel,1735,第1462—1463页)。黑色与白色是所有色彩的结合,这再现了将染色工的实践与牛顿的理论结合起来的有意尝试。他希望为画家提供"主低音"(basse fondamentale),如拉摩之于音乐那样。在其系列论文的结尾,他不仅暗示了应该设法对舞蹈进行标记(弗耶[Feuillet]已经提出这种观点),而且可以为画家寻求某种类似的"主低音"或基本关系体系(Castel,1735,第2742ff页)。同时代的人们对"视觉钢琴"予以嘲讽,这说明卡斯特尔尝试为色彩和谐赋予科学基础之举并不成功,也不被人们接受。技术地位及艺术家画法的问题仍然是完整一块。

## 夏尔丹的实例

对18世纪而言,正是伟大流派与静物写生画家夏尔丹具化了题材价值问题及其相关问题,即技巧性质。以诸如《被剥皮的鳐

---

① 参考歌德,对他而言,泛红的蓝色构成了所有其他色彩。

鱼》(*La Raie écorchée*)"低端"主题为内容的画家普遍因其"风格"而获得赞誉,且是颂扬与批判的焦点,因为正是他最直接威胁到题材与价值之间的联系。

评论家越敏感,夏尔丹作品的问题就越危险。拉丰·德·圣耶讷从谴责演变到更为温和的赞同,这不仅是因为夏尔丹在处理光线与色彩时的非凡技巧,而且也是他的远见:"当然,他附加了在自然中看到别人未能看到的天真与得体的特殊才能,以及带着总是看似新鲜,独立地将平庸添入主题的幻觉真实而使之产生"(La Font de Saint Yenne,1754,第 124 页)。因此,画作表面并不是透明的,而是在自然客体与视觉意象之间转换。在一段著名引文(或被狄德罗抄袭)中,拉孔布预期:

> 实际上,什么也比不上使自然具备这种构成所有功绩与合宜的辛辣真实更困难的事情……正是这种劳动,即只是在某个距离临近发挥它的效果,画作只提供一看似囊括所有客体的气体类型……这种实践具有诱惑性,但它当然需要极大的耐心与充裕的时间(Lacombe,1753,第 23—24 页;参考 Diderot,《1763 年的沙龙》,第 223 页)。

但正是由于狄德罗,夏尔丹提出的问题加速了某种美学变化。他运用幻觉语言描述画作、利用时间的认识论难题及触摸与目睹之间的关系:"如果您口渴的话,您会在瓶颈处拿住瓶子;桃子与葡萄唤起了食欲,让人不禁伸手去拿"(《1759 年的沙龙》[*Salon de 1759*],第 66 页);"这是同一个自然;客体在画布之外,并具有欺骗

眼睛的真实"(《1763年的沙龙》,第222页)。然而,仍然存在这样的事例:"如果技术的崇高不在于此,夏尔丹的理想之物将是可悲的"(Diderot,《1765年的沙龙》,第108页)。正是夏尔丹的画作与交谈迫使狄德罗承认这种技巧的必要性,即承认艺术是一种调停,而不是一种透明性。可能是夏尔丹引发了关于技巧的重新评估,这导致狄德罗陷入在《演员的悖论》中表述的困难之中(参考Hobson,1973),其间,技巧既是必要的,又是可耻的。狄德罗对夏尔丹作品的处理具有矛盾的含义。夏尔丹没有艺术之感,"这就是自然本身";夏尔丹充满艺术之感:"丝毫没有方式,我自欺欺人,他有自己的方式。尽管他有某种方式,他应该在某些情境中犯错,但他从未如此"(Diderot,《1765年的沙龙》,第114页)。

如果狄德罗因此在其对夏尔丹的态度上摇摆不定,这是因为他对技术感到恐惧:"我非常担心胆小的画家们不会为笨拙地遏制艺术的边界而由此起步,而是自行得出容易且受限的微小技术,这就是我们内部之间所称的规则"(Diderot,《论绘画》,第678页)。然而,当他与艺术家们亲近时,他拾起皮莱(Piles)的定义,并加以改造:"绘画是一种平面,并在欺骗眼睛,让人有所犹豫时消除这个平面"(Piles,1707,第36页)。[1] 狄德罗了解到某个指定色彩并不是绝对的,而是从绘画的其他色彩中获得其价值;[2]他利用和声的

---

[1] 参考科尚(Cochin,1757—1771,第2卷,第25页)的方法描述。在该法中,借助脑部运动与长期经验,客体的视网膜投射变得清晰,而画布上的"所有一切都是真实的"。

[2] 参考乌德里关于自己画作的评论(见Jouin,1883,第386页):《白鸭子》(Le Canard blanc)将这种方法运用于实践。

隐喻,使之发展成预备并解决杂音的音乐理念:"在无数自负与勇猛对抗之间引入一种将两者联系,并以渺小的形式解救作品的某种普遍和声是件多么难的事情。有多少得以准备与缓和的视觉杂音"(Diderot,《1763年的沙龙》,第226页)。正如和声源自各种声音之间的一组自然关系那样,因此,他暗示,画家的技巧自身可能甚至以某种自然结构为基础。"我没料到在艺术中颠覆天穹的规则。绘画中的天穹就是音乐中的主低音"(Diderot,《论绘画》,第678页)。这种色彩的自然结构对应着我们的视觉经验:

> 看远方客体,通过视觉测量的永恒习惯已在我们的感官中确立一种音调、半音调、四分之一音调的同音异符等阶,所有其他得到延展,所有一切都与供用耳聆听的音乐同样严格,人们在眼前画错,正如人们对着耳朵唱错一样(Diderot,《关于绘画的独立思考》,第806页)。

无论技术是以自然,抑或习惯为基础,它们都是必要与不可避免的。但作为复制品的模仿构思因此变得不为人接受。这就是《1767年的沙龙》序言中的主要观点,内中存在模仿理念的归谬法。相信自己模仿自然的画家,甚至是画像画家是个傻瓜。一幅画像通常被认为是静坐模特的精确模仿,但狄德罗说,手、指、指甲的画像是永远无法企及的某种无限后退的目标。一位伟大的画家实际上完全不从事模仿工作,而是在详述一种理想之美,"美丽之线"(《1767年的沙龙》,第61页)。这条线通过设定更高与更低界限构成的过程而缓慢得以接近:画家既不夸张,也不传统;既不造

作,也不卑贱。因此,被界定的领域是一个"将现实美丽与理想美丽区分的界限,在此基础上存在各种不同流派"(Diderot,《演员的悖论》,第340—341页)。夏尔丹的艺术从狄德罗在《1767年的沙龙》序言对柏拉图进行解读的层面得到重新界定,其间,艺术与真相隔了一层:

> 夏尔丹处在自然与艺术之间:他将其他模仿者降到第三级。在他身上能有挥笔作画之感。这是一种和谐,除此之外,人们并不梦想加以改善。它以不为人知的方式潜入画布每一块延展部分之下的构图中;正如谈及灵魂的神职人员一样,整体而言微妙,单独而言私密(《1769年的沙龙》,第83页)。

然而,即便夏尔丹也处在自然与艺术之间,艺术可能只是滞后:可能出于这个原因,狄德罗在其批评理论中一如更早期得到讨论的《韦尔内》文中评论实践一样玩味从艺术到自然的回归。

> 最好的画布,最和谐的作品只是……一种彼此覆盖的虚假成分。存在一些正在发展的客体,也存在灭失的客体,伟大的魔术在于以非常接近自然的方式让所失与所得保持一定比例;尽管这只是比人们所看到的现实与真实场境没多多少,但这并不是说是为了翻译之故(Diderot,《1763年的沙龙》,第217页)。

然而,艺术回归自然真的是一个循环:画作继续是一种调停,一种

翻译,一系列将自身替代成自然,而非加以模仿的近似之物。在追溯到罗杰·德·皮莱(Roger de Piles)的如是理论中,画作并没有给予与实际客体相同的印象:"完全加以取代"(Piles,1708,第41页),这是一个并不导致错误,而是取代其客体的替代品。

狄德罗实际上在其对夏尔丹与对大体艺术的态度中摇摆。夏尔丹的画作是"相同的自然";它也是"虚假成分"。狄德罗关于夏尔丹的研究最终将"幻觉"、"风格"与低端流派之间关系中的核心问题公之于众。因为如果在欣赏画作时,观众有某种幻觉,那么艺术就是透明的,他不是观察艺术,而只是画作构成其客体。但如果在低端流派中,"幻觉"是某种欣赏之源,那么它等同于并非完全自我抵消的"风格";艺术因此并不是透明的。

但从狄德罗对峙夏尔丹这个方面而言,两种判断模式如18世纪后期批评用法中针对幻觉的双重态度那样,它们是我已称为"存在"与"真理"之物的阐述。在第一重态度中,艺术是透明的,画作是原物的某种真实/虚构复制品(T v F)。在第二重态度中,关于自然的真相借助并非自然的艺术得以调解,即拉丰·德·圣耶讷措辞中的"幻觉真实",因此艺术既是真实,又是虚假(T & F)。绘画中的狄德罗美学如在其他艺术形式中一样既被两者之间的行动赋予力量,又受其限制。

在18世纪,绘画理论发展如绘画实践发展一样可被当作一种幻觉理念限制物来理解:从意识与介入的结合,即"炫目",它被简化到一种将指涉排除在画作之外的介入,这种介入谋求让副本与模型同时发生,这也就构成了复制品理念。

# 第二部分
小说中的幻觉与形式

绘画理论与画作本身在18世纪经历了从"真理"到"存在"的转变。至18世纪末期，出现了一个关于"表现"的特定概念，即绘画就是复制，即便其模型为想象之物。然而，在小说理论中并没有可资比较的时间进程，一如小说家创作实践那样。18世纪末写就的诸如《宿命论者雅克》(*Jacques le fataliste*)(1778—1780)、《福布拉斯》(*Faublas*)(1787)等最伟大的作品当然不能被视为实现某个模式而进行的尝试。小说不同于绘画、戏剧、诗歌或音乐，它抵制这种历史化处理。

然而，可能有所争议的是，18世纪小说涉及两个方面，一个显然事关复制，另一个可能涉及年代处理。第一个方面是对真实性的关切，显然将小说视为真实的回忆录或文集；第二个方面是，"越来越精确的生活再现"，"对人类经验的忠实再现"，写作技巧的进步，"作者们纷纷发现并学会利用描绘现实生活的有效方式"(Mylne，1965，第2页；参考 Stewart，1969，第5页)。我希望揭示这种将某些18世纪法国小说中的特点诠释为"存在"的方式过于简单。而且，如我将阐述的那样，这以远比18世纪本身更粗俗的艺术消费现象学为基础。

## 关于"真实性"

"虚假回忆录"甚至更愿意去假装,而不是模仿、复制。仅在有明确认同感之需时模仿才有可能。但"历史"在18世纪并没有明确的认同感。小说事实上是一个跨界文类,而且人们也这样认为。小说存在于传奇与历史之间。有人认为小说正是通过身处两者之间的事实在随后时期界定了这组配对。18世纪初,出于我们即将探讨的原因,小说给诗人的问题提出了一个客观阐述。关于诗人的问题是这样的:"他在说什么?他有何权利去说自己所说的?"但小说家必须面对的问题是:"小说中所言之物是怎样的情态?"——它是历史吗?如果它不是历史,那它就不真实吗?——也就是说,是虚假?(有人可能会辩称小说是在戏剧之后,在电影之前,而电影被认为是以最危险的、可能具有颠覆性的形式将幻觉表象集聚一身的艺术。)

## 关于现实

依循18世纪定义与实践的19世纪艺术主要寻求让近似"看上去像":即去除表象的幽灵状性质。如我所言,18世纪绘画中的反"炫目"现象寻求将这种显现纳入自身之中,将其当作某真实存在之物的复制品(要么是外在,要么如真实情感那样的内在)加以理解。

但对小说而言,事情并不是这么简单。与绘画相比,小说中的"真实"似乎不怎么合理地限定为"中型干货样品"。只有在与"可能是,或可能早就是非现实的特定方式"(Austin,1964,第70页)对比时,它才得以界定。如今甚至那些声称自己是真实的小说都

已认可这一点。因为在声言自己是真实时，它们否认自己是小说。但在提及小说不真实时，"真实"定义的反身性质动摇了它们在文本与现实之间寻求的相宜。这仍然将自己界定为表象，因为它指涉自己并非如此的一面。只有当小说从理论层面被称为虚构时（"虚构比真相更真实"）或作为幻觉的虚构被主题化时，才会有某种稳定性。有人可能想知道为何在所有艺术形式中是小说用"非现实"界定真实，并因此揭示甚至"存在"只是某种近似的形式（如柏拉图所言，"不是真相，但仅仅类似真相"）。可能是，真实或虚假的可能性在书写语言的每个样本，进而在文学作品中以比戏剧或绘画更不明显的方式得以铭记。而且，我们近来已经通过将小说置于评论真空的方式对真实/虚假可能性进行中和，其间，我们声言真实/虚假的问题是幼稚的，但根据某些评论家所言，除非真实碰巧意味着"有益身心"，部分实践或其他什么。

如果小说从"真理"、"存在"方面抵制年代处理，那么它可能采用这些概念之后事关真相态度的方式，进行正式处理。因为18世纪小说形式可以被视为受可能在现实与非现实之间建立起来的两种关系主宰。在第一层关系中，被界定为小说的非现实被排斥，或在此基础上，被界定为历史的现实被排除。这种小说类型可能似乎声言"存在"（或其反面），但在其他方面则被视为非现实（或现实）。这样，它类似贝尔尼尼写就的插曲，或帕斯卡描述的梦。在第二个形式中，现实/非现实的割裂在小说中完成（通常是作为故事中的故事），这样，小说既是真实又是虚假，现实与非现实，将虚构的现实与虚构的表象囊入其中，以此构成"真理"的结构。而这是我在随后两章要用的两种小说形式模型。

# 第三章
# 排斥虚假

## 幻觉与"现实主义"

在18世纪,任何论及批评理论与小说创作实践的尝试必须面对这两者之间存在的巨大差异。直到18世纪60年代,诸如狄德罗的《理查逊的颂词》(*Eloge de Richardson*)与卢梭为《新爱洛绮丝》(*La Nouvelle Héloïse*)所写的序言这些关于小说的论文只是继续对此文类予以谴责或高度质疑,帕斯(Passe)、德斯莫勒(Desmolets)撰写的论文与朗格莱·迪弗雷努瓦(Lenglet Dufresnoy)所写的淫秽作品除外。期刊中的评论与讨论更为有趣,但现代学者最多只是支鳞片爪地加以使用,而且这些评论大多又是采用大加挞伐的形式。正是从小说遭受的抨击方面,乔治·梅(Georges May)已经尝试对小说的发展进行阐释。小说被抨击为既不真实,又无道德,这让我们想起17世纪对戏剧的抨击(May, 1963)。相关评论甚少,这当然是因为人们普遍认为小说是没有文学家世的新贵文类(如在其他方面一样,小说可据此被

比作市民喜剧)。① 小说是美学领域的跨界文类,被指摘为突破传统文类界限;它僭越了社会规则,因其道德沦丧及利用女性读者思想弱点而广受欢迎之故遭到抨击(参阅 Desfontaines,1757,第 1 卷,第 223 页;Granet,1739,第 9 卷,第 49 页)。多年以后,更有意思的是,马蒙泰尔(Marmontel)暗示小说的发展与成功事实上源自诗歌的衰退及极难的法国诗体学(prosody)(Marmontel,1819—1820,第 3 卷,第 568 页)。这种社会与美学层面的僭越可被视为"现实主义"运动的证据吗?"作家们纷纷发现并学会利用描绘现实生活的有效方法了吗?"我已暗示对建构小说目的论史的"现实"非批判性运用并不足够。英国小说史学家伊恩·瓦特(Ian Watt)(1963)显然运用了诸如"对人类经验的忠实再现"、"对现实生活的誊写"等类似概念。然而,他提供个人应被认真视为个体的标准,以此使这些定义成型。瓦特已揭示所有有关"个体"受时间、空间所限并被认可的概念都得自洛克。幻觉世界的巴洛克理论把现实置于他处,而在洛克的理论中,现实就是表象:表象使我们相信这是现实,是其本真,从某种意义上说,我们不能超越现实。(在这番描述中有一两个得到详细阐释的例子,例如水中木棍的曲折现象。)可能 19 世纪现实主义小说以同样的方式阻止了任何如是尝试,即将小说当作只是足够应对以具体、精准定位时空术语构想的"现实"的阐释。个体观念是较近意识的一部分,是在 18 世纪成型

---

① Abbé de La Porte,《现代文学评论》(*Observations sur la littérature moderne*),1749,第 1 卷,第 14 页。参考 Desfontaines,1757,第 1 卷,《传奇》(*des Romans*)章,Frain du Tremblay,1713,第 174 页,Madame Dacier,1714,第 28 页。

的意识。将其视为与18世纪小说史相关的评判标准并不只是让人顾此失彼,忽略了另一个同等重要的过程。它有把标准甚至可能不合时宜的这一事实清除的倾向。因为尽管18世纪作家从事严肃作品的写作,而不只是淫邪地关注那些社会阶级的习性,这些人仅仅通过讽刺的方式就进入"文学"领域(或的确是警方档案以外的文字),"现实主义"不是18世纪评论界所用的术语,显然如此。的确,现代评论家们没耐心寻找18世纪理论与批评实践中的"现实主义"本质痕迹,并不总是理解关于低俗生活的描述令人感到如何不现实。因为在故事讲述者的层面,完全没有它们得以描述的动机:

> 对其进行描述的作者出于某个重要原因而有意把它写出来,要么因为充斥其间的经历独特性,要么因为行为的严肃性,或他在自我欣赏,及为后人树立美德榜样而描述之事的准确性,或对他描述某人生平的后人予以保护,进行补偿(《受罚的妖姬》[*La Coquette punie*],1740,第3页)。

换言之,18世纪不只是关注故事,而且关注故事讲述的条件。如果这些听起来不像真的,感觉不像真的,那么故事也就不是真的。

诸如上述引用之言把我们带回乔治·梅的描述中去。他认为,18世纪小说在无道德、不真实这两个低层端级之间摇摆,但这是存在,似乎无法表述的低层生活自身,因为文本似乎不能被当作真实的回忆录。的确,如果"幻觉"与现实主义不能毫不犹豫地关联,"幻觉"与"真实性"可以吗?

## 幻觉与真实性

自 1670 年以降,有这么一件事,蒂耶(Tieje)在一篇重要论文中称之为法国小说发展"特别时期"(Tieje, 1913)。此时期大量涌现声言真实的虚假回忆录,声称真实的文集,有"来源"出处作为支撑的想象旅行。蒂耶,最年长,其学术贡献最不为人所知的评论家(1912,1916)、米尔恩(Mylne)(1965)、斯图尔德(Stewart)(1969)等人对此时期进行了深入研究。后两位学者从作为谬误的幻觉这个方面进行阐释。作者们预计希望自己的作品被视为真实事情,因为这是他们貌似真实之作品的终极测试。据说此时期为小说成长阵痛期的一部分,是让全知的叙述者成为可能的必要技术测试,检验为使叙事可信必须拥有何种构成叙述者观点的假设。

这些虚假回忆录的确因为误导读者而在 18 世纪遭到抨击。例如,评论家们抱怨,后人无法把历史与虚构区别:

> 至于这些故事,感谢上帝,我们只读了想象出来的名字,我们不会陷入担心后人把寓言拾遗当作我们故事的珍贵片段的情境。对我而言,我深信这一天会到来。奇遇的近似、某些情境的关系,具备普通故事最著名特点的想象,谎言与事实的娴熟持续混合,这一切都会让那些几个世纪来有意写下我们时代发生之事的人失误犯错。那位随后把某些冠以加蒂安·德·库尔蒂(Gatien de Courtilz)著名人物之名的虚假回忆录的轶事视为不可估量的宝藏之人无懈可击(《法国图书馆》

[*Bibliothèque françoise*],1741,第33卷,第355—356页)。

这些担心并非妄言。库尔蒂·德·桑德拉(Courtilz de Sandras)的小说《阿塔格纳的回忆录》(*Les Mémoires d'Artagnan*)如《葡萄牙修女书信集》(*Lettres d'une religieuse portuguaise*)(Guilleragues,1962)那样被视为真实之作。显然,那些重要书目所列的,被称为"书信集"、"回忆录"的作品并不总被确定为真实的或虚假的(Jones,1939;Martin,Mylne and Frautschi,1977)。斯威夫特(Swift)(或斯蒂尔[Steele]?)以伊萨克·比克斯塔夫爵士(Sir Isaac Bickerstaff)的名义写作,确凿断定:"回忆录一词就是法语中的小说之意"(Stewart,1969,第235页)。这个问题因当时历史所处地位而复杂化:小说的辩护者们常常指出历史学家们对自己的材料夸夸其谈,塞入个人动机,通过他人之口说自己的话(Baculard d'Arnaud,1782,第1卷,第vi—vii页)。① 因此,贝尔(Bayle)的研究倾力关注针对历史文献来源的批评,他抱怨小说正在使确定历史真相的唯一方法,即文本的交叉阅读成为不可能,而且他还预测性地加了这么一句:"我相信最终这会迫使新小说家们不得不选择建构秩序的力量,即要么是写纯粹的历史,要么写纯粹的小说"(May,1955,第160页)。这个困难因小说如变色龙般地吸纳历史技巧而复杂化。斯威夫特评价了《格利佛游记》(*Gulliver's Travels*)中的手稿地位,《塞瓦朗布

---

① 在18世纪某些作品中存在某种真实的地位模糊之感。圣雷亚尔神父(Abbé de Saint Réal)的作品被现代及18世纪评论家们视为历史,而他之前的作品《堂卡洛斯》(*Don Carlos*)运用了类似的技巧,则被辩称为小说(Dulong,1921,第1卷,第156页;Bricaire de La Dixmérie,1769,第384页)。

的历史》(*Histoire des Sevarambes*)声称把一部手稿内容加入了书中。普雷沃斯特(Prévost)在其伟大小说中为自己的"编辑"确定了一个家谱,《贵族》(*Homme de Qualité*)一书的成功据说已让克勒弗朗(Cleveland)之子与基勒里教长(the Doyen de Killerine)继承人前来寻求手稿准备方面的帮助。① 但普雷沃斯特在一部关于真实历史的作品中提出了这个编辑与自己文本关系之间的问题。他的确说过《德索先生的回忆录》(*Mémoires de M. de Thou*),他是这样编辑的:"人们可以通过里戈(Rigaut)序言判断这会是德索先生生平回忆录作者。然而,与近似一起的共同问题是德索先生本人写了回忆录,尽管看上去是他的一位朋友所写。"他回忆起因在小说中掩饰自己而遭批判的小说家,以此抨击德索的间接自我表扬:"德索可得体地以第三人称多说,如凯撒论述那样,但在我看来,他应该避免让读者产生幻觉,过多地用除他以外的作者口吻说话,如其寻常所为。无疑,这是为了增强这种幻觉效果,或为了掩饰自己常陷于个人回忆录溢美之词的不利"(Prévost,《普通历史》[*Histoire universelle*],1734,第 xxv 页)。

从"现实主义"层面考虑的小说介于低俗与不真实之间,就"真实性"而言,则处于传奇与历史之间。但两者之间的空间是因"虚假回忆录"历史方法的模仿而恒久不变吗?作者们在设法消除我

---

① 拉布里奥勒(Labriolle)提及在手稿存在时期流传的理论:"我在过去的秋季完成了这部作品,当时我正前往作者在此隐居的修道院"(Prévost,《贵族》,1728—1732)。参考《编辑之信》第 3 卷,编辑在此讲述了侯爵之死如何使他出版回忆录的最后部分,而侯爵曾因个人原因秘不发表。亦可参考《克利弗兰》(*Cleveland*),1777,序言,第 iii 页。

们所读的就是小说这个意识吗？对这种阐释的最初反对就是这种技巧有着久远的根基："作者"对真实性的宣告追溯到希腊小说,并在骑士传奇与意大利散文故事(novella)主导时期广为所见,但正是主要在17世纪,主导真实性的三个动机得到广泛的认同,即撒谎的邪恶、得到证实的叙事有用性及真相给读者带来的愉悦感(Tieje,1912,第415页)。在小说的生存权利得到确立的18世纪后期,这些动机翻转过来,虚构是有用的。因此,问题并不是技巧本身,而是它们在1670年后的广泛使用:"1670年后,没有出现一部对序言与最初章节予以惊人修饰的作品"(Tieje,1912,第415页)。第二个反对就是类似拉斐特夫人(Madame de La Fayette)与圣瑞艾(Saint-Réal)小说的这类作品并没有显示勉强超越的技术难题迹象,在全知叙述者成型中没有什么难处,且这些作品在"虚假回忆录"流行之前。根据目的论阐释,小说被认为将其似有道理的技巧改进,这难以反驳对方。亨利·库莱(Henri Coulet)已暗示(Coulet,1967),可能大量的"虚假回忆录"更应该与"意识危机"有关,如保罗·阿扎尔(Paul Hazard)所言(Hazard,1935),这似乎已在17世纪末发生:即,在西方对经验的忧惧及事关经验如何得以分析问题所持的不确定性存在极大改变。此处不能对这种关系展开进一步详述。明显之事,及小说发展相关证据就是"真相"概念,及"现实"概念的急剧改变,真相事实上开始意味着历史真相。历史与传奇被有意区分,小说在两者之间游弋。它们的共同定义在朗格莱作品中得到阐述。

朗格莱·迪弗雷努瓦的作品《传奇的运用》(*De l'usage des romans*),这部为小说辩护之作写于1734年,以戈登·德·佩瑟尔

(Gordon de Percel)的笔名出版。就在他写作的第二年,他以自己的真名写了一本名为《抵制传奇的得当历史》(*L'Histoire justifiée contre les romans*)的书抨击之前的那部作品。现代评论家们已经完全认真地接受了为小说所做的辩护(参阅 Sgard and Oudart,1978)。但《传奇的运用》必须根据其讽刺书名页及其好比是配套之书来加以解读。它涉及的是传奇,而非小说,重复小说是散文体史诗这样的陈旧理论,并将流行的短篇小说仅仅视为某传奇被截取的片段。为小说所做的辩护利用了其虚构性:"刚开始阅读时,我知道所有都是虚假的,它们向我倾诉,我让自己被说服;有真实性在内就更好,这也就是我得以了解它们的好处",或再一次"我知道他们向我讲述的,并让我视其为真实的奇遇中的一切都是虚假的;然而,所有一切都是如此近似,以至于我愿意相信这都是真实的"(Lenglet,1734,第 59、62 页)。他抨击历史,小说更真实,因为它揭示了女性的政治力量。如此为小说辩护之言的真诚度可能遭到质疑,特别是当《最受喜爱的历史》(*L'Histoire des favorites*)被推荐给年轻女孩时。但《抵制传奇的得当历史》及其为历史所做的辩护同样可疑。它坚持因"真实及事实确定性"而起的满足(Lenglet,1735,第 33 页),但又因其不精确而抨击历史学家巴里利亚斯(Varillas)[①]:对

---

[①] 17 世纪历史学家巴里利亚斯是多部历史的作者。"巴里利亚斯的最初作品在文学界引起极大反响。在其序言中,他提及自己查阅的国王图书馆内大量手稿,已经对他开放的沙尔特斯(Chartes)的珍宝,他相信每一件都能引出无尽的历史秘密及宫廷权谋……人们发现他将讹误与真实混在一起,其书目、指示、数字、回忆及关系的引用是最觉见的想象之物,其年代表是错误的,人们最终发现他宁愿愉悦读者,而不是训诫读者"(《新普通书目》[*Nouvelle Biographie générale*])。

小说而言,他的作品是合适素材。尽管朗格莱对小说文献感兴趣,且很认真,但这不能天真地解读成为小说正名。两部理论著作不仅彼此对立,而且在各自文本中,小说与历史对立。事实上,文本通过彼此对立和彼此界定的方式在传奇与历史之间建构空间。朗格莱自己将此付诸实践:《传奇的通用文献》(*Bibliothèque universelle des romans*)将朗格莱的小说《卡坦女人》(*La Catanoise*)(1731)称为"历史与虚构的不易理解之混合"。朗格莱的理论声名狼藉,"因此某先生通过对自己而言特别的权利找到了事关对错的不同思考方式"(《特雷武的日记》[*Journal de Trévoux*],1734年4月,第678页),应该注意到,在《抵制传奇的得当历史》出版之前,如我们将要看到的那样,这反映了小说在两种模式之间的摇摆:"真实的"历史以"不真实的"小说为衬托,或"真实的"小说以虚构的历史为衬托。① 朗格莱的理论著作通过参照"不真实"界定"真实";他那关于历史与传奇的对立观点各自包含了它们自身之内的对立性。这种双重具象可与小说理论与实践相关,正如我们将要看到的那样。

## 小说与历史:进退两难

贝尔对历史与传奇之间明确区分的持续关注说明实践有忽略如此区分的倾向。结果,18世纪早期的小说理论或各类理论起到

---

① 这则关于朗格莱的信息源自杰拉尔丁·谢里顿(Geraldine Sheridan)未发表的论文《朗格莱·迪弗雷努瓦生平与作品》(The Life and Works of Lenglet Dufresnoy)(Warwick, 1980),我从此博学之作中受益良多。

在小说与历史之间划分界限的作用。然而,置身于某个重要认识论转变之中的"真实"似乎成为历史真相:"只涵盖真实内容的某个叙事是一则历史;带有虚构的文字是寓言;寓言与历史的混合造就了传奇"(Desmolets,1739,第193页)。

无论被表现之物是否貌似合理,小说家们把它们当作真实的事情来呈现。我已暗示,实际上这些技巧从历史借鉴而来,但正是这些技巧的寄生性质造成了贝尔的问题。更早的时候,评论家们会坚持与历史真相的渐近关系,以此就诸如"虚构是小说之必要"的批评为小说辩护,因为这就是将文类与真相区分所在:

> 如果我们同意被欺,我们愿意它具有这种技巧……但当我们看到一位作者从自然深处获得所有自己想象之物,或至少他使想象之物与所接受的理念相符,当我们感受到他描绘的画像与人物的真实时,当我们看似将所有这些事情彼此相连时,那么我们远非警惕抵制幻觉,而是几乎相信在我们阅读的作品中没有什么编造的东西:因此,技巧主要体现在看似历史学家,甚至人们想象通过事实之间的联系或近似恰当地加以欺骗(Passe,1749,第104页)。

(这就是关于复制品的普通问题的特殊阐述:如果某艺术客体取代了其模型,那么它与其模型不是同样好吗?因此就不是模仿了吗?)小说必须继续是一个寄生物,而不是转为宿主。涵盖意识的幻觉被用来防止小说被完全纳入历史之中:"它就像歌剧一样:当

人们前来此地时,完全不是来到自然景物之前"(Passe,1749,第105页)。或虚构与技巧相等:创造愉悦也是毁灭愉悦,如果它揭示自身的话。① 与历史的渐近关系通过双重幻觉分析得到确保:这是"在人们栖息之地上的一种善意类型"(Bridard de La Garde,1740,第34页);它也是以默许为基础,并以关于虚构并非真实的意识为基础。"人们知道,在传奇中存在某种虚构,是书名开始吸引人们展卷阅读。相形于好奇地看到结果,人们并非更愿意看到开始。情节得当地将读者精神悬置"(《受罚的妖姬》,1740,第3页)。这就像观看一出比赛,或风暴中的一艘船,然而,只有当读者"想象所有这些虚构同样是真实的"(《受罚的妖姬》,1740,第2页)时,愉悦才是可能的。此处的"幻觉"将传奇与历史撬开:然而,幻觉只能通过真实得以创建。小说处于进退两难之中:它必须接近历史真实,但又必须不是历史真相。②

普雷沃斯特的著作解读了这种困境。凭着自己接受过的耶稣会(Jesuit)、本笃会(Benedictine)训练及想象热情,他写出了展示虚构到历史进阶中每一步的著作:他笔下的两者融合是"特殊历史",是《安茹的玛格丽特》(*Marguerite d'Anjou*)、《征服者纪尧姆》(*Guillaume le Conquérant*)虚构化自传。这两部自传承认历史的伟大,但包括可能看似幼稚的细节。他说,尽管它们"取得了最详尽

---

① Desmolets,1739,第199页引用了在歌剧中见到的绳索例子,但也预示狄德罗的《演员的悖论》,即"在我们情感城堡中,悲剧终结了自己的角色,为的是让我们对因远离现实情感之故而自行软化感到羞愧"。

② 比较狄德罗在《1767年的沙龙》中的描述,他以此揭示绘制一幅画像是不可能之举,并谴责画作运用一种并非复制品(对狄德罗而言即为谎言)的表现方式。

回忆录的合宜"(Prévost,《安茹的玛格丽特》,1740,第1卷,第 xi 页)。客观真相与主观幻觉得以和谐:这种小说的道德与顺从柔性立即遭到评论家们的谴责,这些评论家们"从未惠及真实标记之下曲折诱人的谎言,他们中的某些人把关于历史主题的书籍称为传奇"(Bridard de La Garde,1740,第31页)。普雷沃斯特的作品引发了德方丹(Desfontaines)的讽刺之言:"作者完全没有构想幻觉的意图。他把自家的历史写得像传奇一样,为的是没人会被欺骗"(《现代作品评论》[*Observations sur les écrits modernes*],第28卷,1742,第284—285页)。

然而,这种小说批评因为太接近历史("真实标记之下曲折诱人的谎言")、这种历史批评因为太接近小说而只能成为在历史与传奇之间摆渡的阐述,理论上来说是与朗格莱有关的讨论。因为如果小说家们并没有把自己的作品当作"真实"历史呈现,并因此毁掉幻觉,那么他们可能遭到批判:"普通传奇,及那些有阅读意愿之人的最大不足就是看上去非常像传奇;直到其作者们常做在作品开篇告诫读者这样的蠢事。在此之后,他们打算建构何种幻觉?"(Desfontaines,1757,第1卷,第220页)或相反,小说家们可能宁愿写一部"真实的"小说,而不是虚构的历史,其中,主角是著名的历史人物;作品是小说,这番承认可能很有必要,为的是避免其成为虚假回忆录(更多的是作为一部小说)的投射。拉斐特夫人与埃德梅·布尔索(Edmé Boursault)因此在他们所写的两篇序言中公开承认个人之作是小说。他们需要如此精确行事,因为主角是一位历史人物,蒙庞西耶公主(Princesse de Montpensier)的名字如此著名,以至于作者必

须说这部著作

> 并不取自任何手稿,我们生活在她所提及的那些著名人物的同一时代。作者为了自己愉悦的目的而愿意写些虚构的奇遇以搏一乐,并认为最好把著名人物的名字写入我们的历史中,这样起到让读者们阅读传奇时确信蒙西耶夫人的名声未因明显虚假叙事而受损的作用(La Fayette,1674,第 iii 页)。①

作品是小说,此番承认抵消了其他小说,公开承认的虚构比暗中掩饰的虚构更真实。

如果评论家们鼓励小说的历史技巧寄生性,同时坚称两种文类必定分开,对作者而言,这已成为一个问题。技巧的明确成功具有自我抵消功能:"传奇作者们让精神遭受磨难,为的是编造某种能说服读者接受的情境,即作者们费劲写就的作品并不属于他们本人"(Béliard,见 Mornet,1925,第 1 卷,第 40 页)。② 然而,正是这种寄生性的变化性质被评论家与作家利用。不是任何一套可被使用的技巧,而是它们得以利用的可逆意义。如

---

① 参考 Boursault,1675,序言:"尽管在这部短小作品中存在足以让人当作真实之物的历史情境,如果可能的话,人们愿意愉悦读者,而不滥用或预防他信任在此发现的所有事关自身事件的讹误。"

② 参考 Bougeant,1735,第 148—149 页:"正是他让我欣赏我们现代年表编者中的某位谨慎之处,在他的历史作品之前准备一篇有理性的序言,以此为其讲述的事实极为严肃地正名,好像人们并不知道就传奇年表编者品质而言,他有权利说最不近似的事物,无此,人们有相关论述。"

之前已指明的那样,"近似"理念为某典型可逆观点框定范围。在某次(想象)旅行中,因为船长不愿意说明自己财富的来源,文中缺失的精确地理名称就证明了其虚构性了吗?或更准确的说,证明了其叙事真实地位了吗?"但人们能够把这种隐瞒本身视为对作品其余部分抱有良好信心的品质,即便这种隐瞒是人们足以达到后悔程度的自愿行为,因为对轻易用想象填补而来的真实而言,人们较少有敬畏之心"(Prévost,引自 Stewart,1969,第 276 页)。虚构中的"非近似"就是现实中的"真实",因此借助转变而成为虚构中的"近似"。在 17 世纪理论中,在真实与看似真实之间存在一个稳定区分,看似真实,即"近似"足以符合某标准,此处是一个寄生关系。如果真相已被意外删除,正如"近似"就是真相遗留物那样,那么甚至最不可能的叙事可以借助其已遗漏的更加不可能而界定其真实性。因此,兰伯特(Lambert)笔下的"贵妇",即不因其似有道理而出名的回忆录之假定作者声明:"我常牺牲真实,迁就近似;我想说,我没有过度删除非常真实、确凿的事实,因为这些可能看似不怎么近似"(Lambert,1742,序言)。因为这个例外可能不像真的:"只要稍微思考下就很容易得出这样的看法:我没有欺骗公众的理由。如果我有意写一个故事,就不会写如此简单的叙事,写如此平凡的事实。我会像传奇作者那样写作,正如我在其他作品中描写那样,我没有考虑人的因素"(Doppet,1789,第 vii—ix 页)。或这些事件令人惊奇的性质可能正是导致它们得到详述的原因所在,并保证了写作行为的真实性:"如果人们在这段历史中找到某些令人吃惊的奇遇,那么应该想到正是如此才值得向公众通报。寻常之事难吸

引人,也不怎么值得记下"(Prévost,《贵族》,1731,第2页)。① 或者说,对一部好小说而言,令读者吃惊是必要的,但不可避免地使其具备虚构的印记:

> 如果在每个特定人物的历史中,人们能够找到为使该书有趣之故足以令人敬佩与吃惊的英勇事迹,就不得不从寓言中借鉴奇异主题,以此编造传奇。但也有如此少的真实人物,人们在他们身上同时能找到令人敬佩与真实的历史,人们无法避开给历史读者一个这样的印象,即作品有真实的表象,因而就是足够虚构的(《受罚的妖姬》,1740,第3页)。

因此,逼真性如历史一样将小说置于进退两难的境地。承认小说就是小说,这或多或少就是"近似性"吗?或描述非凡事件?通过在著名人物生平中讲述虚构事件以"延展"历史,或通过将虚构生平放入某历史背景之中以创建相关替代,哪一个是更佳选择?我的观点是,众多18世纪小说利用了这个困境,与其说促使我们犯下关于正被阅读之物(作为"存在"的幻觉)地位的错误,不如说引出如此质疑:可能它不是一部小说吧?可能它更胜过一部小说?(作为"真理"的幻觉)。小说利用了传奇与历

---

① 参考 Béliard,《扎拉斯金》(Zelaskim)引用 Coulet,1967,第2卷,第154页:"这差点迫使他想起理性之人,对写就某部作品的某作者而言,这可能是荒谬的,他只有普通及统一的事情,结果这些可能此时此刻面世,不是这样的吗?"

史之间的差距,与其说占据这个差距,并使之殖民化,不如说在这两极之间移动:它们借助语言特征这样行事,尽管困难但在绘画中复制是可能的(比较从画中的窗户中看到玛格丽特作品)。在任何表述中,与声明一样,总有或明或暗的声明发布者。真实与虚假的问题因此可能被用于一个关于声明发布者、声明的或明或暗表述。结果,成套真假值(truth value)不仅可被归因为作为声明的小说,而且是关于小说,或关于声明发布者("元声明")的声明。

狄德罗的《宿命论者雅克》最为娴熟地运用了这种真假值转换,但甚至在那些看似将虚假排除的形式中,借助声明发布者关于真实讲述的断言,如是排除行为将质疑,或事关虚构可能性的意识重新引入。这看似"虚假回忆录"的真实一面,如我现在揭示的那样。

| 事实 | 声明 | 关于声明或声明发布者的声明 | |
| --- | --- | --- | --- |
| 是的 | 真的<br>(即不是小说) | "这不是小说"<br>"他提到自己所知之事" | 真实 |
| | | "这是小说"<br>"他在编造" | 虚假 |
| 不是 | 假的<br>(即这是小说) | "这不是小说"<br>"这的确发生了"<br>"他没有编造" | 虚假 |
| | | "这是小说"<br>"他正在编造小说" | 真实 |

## 幻觉与"虚假回忆录"

让小说如此类似被视为真实回忆录形式,这似乎就是将作为讹误的幻觉理念付诸于实践,或至少是实用的对应物。但真是这样的吗?作者们当然从"多样事实"中妙笔生花。巴屈拉尔·达尔诺(Baculard d'Arnaud)的《不幸的丈夫》(*Les Epoux malheureux*)与穆伊的《安妮-玛丽·德·莫拉斯》(*Anne-Marie de Moras*)利用了著名的宫廷事例。然而,这不是被假装成虚构,而是将历史传奇化。这位伟大作者在心理层面如此行事。当普雷沃斯特借用《一位现代希腊女子的历史》(*Histoire d'une Grecque moderne*)中艾斯(Aissé)小姐的故事时,是读者,而非叙述者必须决定何为真实:"我应该相信我让读者自行判断的表象"(Prévost,《一位现代希腊女子的历史》,1965,第4—5页)。在这部小说中,叙述者的观点并没有证实,相反,它被公然认作是片面的,可能是虚假的。结果,叙述者自身的判断被限制了:"激情一点也没有改变借助我的双眼或双手验证事情之性质吗?……此处的这些理由应该让读者警惕。但如果读者得到明示,他会如此坦率地立刻对所言之事进行判断,我确信可以借助另一个许可立即消除这个印象"(Prévost,《一位现代希腊女子的历史》,1965,第3页)。因此,这位伟大的作者将现实的表象转为表象的表象。

在这些进行验证的尝试中,许多事并不如看上去那样简单。甚至被贝尔引为危险事宜的库尔蒂的案例也并不是非常清楚。亨利·库莱已经准确地质疑自己的小说是否欺骗了所有人(米尔恩

与其他人都视其为将"虚假回忆录"当真的纯粹实例)(Coulet,1967,第1卷,第213页)。其作品序言为它们的真实性提供了证据,的确如此:对那些已经知道认定作者之人的诉请;对他为何希望写就回忆录的阐释(Courtilz de Sandras,1687,序言)。然而,所有序言都包括显然被米尔恩遗漏的奇特措辞。在其中一篇序言中,编辑这样说起回忆录中的部分内容:"如果 C.D.R. 先生在与以资娱乐的故事极为近似的叙事中表现出同等真诚,我们应该如何有更充足的理由对他在别处提及的事情抱有信心";①在别的系列回忆录中:

> 它时不时地以书籍的形式出现,在此,精神发挥作用,公众把这类成功当作真实来接受,而所谓的真实常常不过是一个寓言。我认识这类人中的某些人,事情彼此相连,并具有居于欺骗表象与人们了解的真实之间的近似性(Courtilz de Sandras,1701,序言)。

(后者的评论伴随着关于质疑者只需咨询某些知晓所述真实性之贵族的声明。)此处,"欺骗的表象"是那些小说的表象:"真实"被用于历史。此番声明看似通过排斥真实表象,通过将它们适用于小说阐释的方式旨在明确真相。这似乎将表象/真相的区别合并,以

---

① 参考 Mylne,第43—44页。观点就是库尔蒂承认非近似性,他详述了类小说人物,随后又断言了《回忆录》的历史价值(例如,在1687年序言中三次提及)。换言之,他让读者在被编造的整体之悬置与真实故事性质之断言之间辗转。

期更好地将表象、对表象的意识从回忆录中排除。当然,这也起到对立作用:让读者改变这种合并,将此番表述运用于小说自身技巧中。库尔蒂借助"这不是小说"这样的确信声明了自己作品的真实性。这与其说是让我们相信其真实性,不如说让我们好奇虚构的价值为何。库尔蒂正在散布怀疑,而不是确信。① 这种将"虚假"小说及真实"历史"随后定义排除在外之举实际上是让我们质疑自己正在阅读之作的地位,而不是使文本与某些外在模型匹配。② 想象之旅的作者也发表过类似声明。因此,在《塞瓦朗布的历史》中,瓦伊拉斯·达莱(Vairasse d'Alais)将这部作品的真实与柏拉图的虚构理想国、培根的《新大西岛》(*New Atlantis*)、莫尔的《乌托邦》(Vairasse d'Alais,1702,序言)对比。或借助对比,真实与虚假的定义甚至可能被形式化:关于历史真相的声明可能在小说主体中得到阐述,而序言将事件当作小说来讨论。因此,在厄斯塔什·勒诺贝(Eustache Le Noble)的《挪威女王伊德格尔特》(*Ildegerte, reine de Norwège*)(1694)中,序言段落坚持所述内容的历史真实性,而《致读者》已讨论了小说中法国品味变迁的方式。

小说可能被当作历史来读,历史可能被当作传奇来读,当人们想到狄德罗与多佩特(Doppet)的实例时,这就变得很明显了。狄德罗与格林将德皮奈夫人(Madame d'Epinay)的传奇化自传删减,

---

① 第一等级的幻觉理论,即 Mylne,1965,与 Stewart,1969 中的理论并不能应对这些评论。例如,斯图尔德仅能注意到莫伊的《苍蝇》,他进一步通过承认自己已遗漏难以置信事件的方式贬损其文本(Stewart,1969,第 182 页,注释 11)。

② 将更为简单的《格拉蒙伯爵回忆录》(*Mémoires du Comte de Grammont*)与如此论断比较:"此处感觉像传奇"(Hamilton,1964,第 35 页)。

因此,在随后的编辑们操纵下,直到最近它才被视为一套完全真实的回忆录,如果说其具有令人质疑的真实性的话(d'Epinay,1951)。但如此删减的目的为何?他们并没有增添人名:(可能的)读者们在引导下填入了这些参考。他们有意用读者所写的这部作品抹黑卢梭。这两人事实上利用了公众对小说的运用,而不是对回忆录真实性的粗略信赖。公众会读到虚构文字背后的(虚假)历史。不久之后,多佩特将回忆录解读为虚构,虚构解读为回忆录,从中开始了整个职业生涯。他的小说《瓦朗夫人回忆录》(*Les Mémoires de Madame de Warens*)将卢梭的《忏悔录》(*Confessions*)抨击为一部诽谤小说。在模仿关于被告知之物真实性的传统评论中,他不仅仅让自传真实与虚构位置转换,而且利用了将小说当作"真实"回忆录,"虚假回忆录"当作小说这一解读过程。

将读者在《忏悔录》所见与他们在回忆录所读进行比较的话,人们可能相信想象之物吗?卢梭带着一种坦率的口气(人们只知道这比他更会掩饰自己)迷住了所有人的眼睛,引诱了所有人的思想;人们习惯把他视为超越所有人的非凡人物,对他而言,什么都不是神圣的;人们原谅了他的差距,欣赏他洒落在地球表面的光辉;我们所有读者都对他有好感;我们同样相信为验证自己将大白于天下的名称真实性之故而做长篇论述是极为浪费时间之举,甚至人们通过与正常逻辑相连的真实所暗示的全部方式,可能努力论证的同时,又对其加以削弱(Doppet,1786,第 xiv—xv 页)。

我们并不是否定卢梭的回忆录,而是对其有随之而来的运用,将真相与新真相对立,在《温兹瑞德》(*Vintzenried*)的序言中得到进一步辩护。在这部流浪汉题材小说中,一位年轻的、货真价实的浪子最终成为瓦朗夫人的门客之一。多佩特通过将《忏悔录》转为小说的方式获得一定真实性,这是典型的"虚假回忆录"方式。较之于针对回忆录的有意依附用法力度,恶作剧的力度更弱些,通过界定"不真实"的方式有意利用界定真实的需要。此外,这样的小说远非被当作现实作品,或甚至视为"如此真切地近似真实的虚构世界,以至于读者并没有注意到差别"(Stewart,1969,第 5 页)之作来解读,如此小说是以某种极为复杂的方式得到解读,读者从历史真相转到被模仿历史的层面,用的也是多佩特使《忏悔录》生成一系列小说的相同方式。被捏造的真实性与被承认的欺骗之间的交互在此处变得复杂起来。将表象的诸多表象排除就是把小说排除,因此也就是排斥这种意识;不过这种欺骗可能性(借助其延展将书面小说宣告为"真实的")因此已具有真相的表象。但被排除在外的小说作为真实表象的表象而得到呈现,所以关于小说的意识有所恢复。①

总之,甚至明显清楚的"虚假回忆录"实例通过界定自己所不

---

① 在 18 世纪,人们后来用同样的方式批判幻觉中的这种动摇,一如艺术或戏剧理论中的那样。巴屈拉尔·达尔诺说过,从历史层面而言,自己是正确的:"虚构只在未被察觉之处得到谅解,这是令人信服的。欺骗一旦泄露,便失去了诱惑性,它曾激起的兴趣也就消失了,理性重回所有自身判断的严肃认真,并以某种方式批判、宣示与情感愉悦对立处;幻觉被消灭,作者完全失去自己的对象"(Baculard d'Arnaud,1782,第 v 页)。

为的方式自我界定:它们并不是小说。在说此话,在证实它们历史性质时,它们在弃绝传奇。但在如此行事时,它们对自己的状况予以质疑。它们比小说更真实吗? 或已对历史中的某个情节投去虚构之光了吗?

## 狄德罗的"修女"

狄德罗的《修女》,及的确是短篇故事的《波旁的两位朋友》(*Les Deux Amis de Bourbonne*)似乎将成为我正在论述之论点的特别强大的反例。这两部作品似乎始于把文本当作现实,当作恶作剧的行为。狄德罗似乎已发展了在某紧密圈中对其中某个成员施以恶作剧的"讽刺"(la burla)传统。① 此处的"幻觉"是一个实际谬误,也重新获得了其更早的"嘲讽"意思。狄德罗的《修女》一书于1770年出版的《文学通讯》(*Correspondance littéraire*)中发表,格林在其对《修女》起源的描述中提及作为碎片式的小说:他说,这是作为以德皮奈夫人为核心的圈子编造之书信的副产品而写就,旨在诱使克鲁瓦斯马尔侯爵(Marquis de Croismare)这位朋友回到巴黎。这些书信据称来自一位修女,她申请取消自己的誓言,但败诉了。她描述了自己的困境并恳求侯爵施以援手。如乔治·梅所言(May,1954),这位修女真的存在。然而,格林对恶作剧的描述并

---

① Castiglione, *Il Cortegiano*,第2部;《堂吉诃德》第二部分包括了关于女公爵出演讽刺剧的详细内容。参考 Diderot,《拉摩的侄子》(*Le Neveu de Rameau*),1950,第150页中弗雷伦(Fréron)身边的圈内人对"神秘人"普安西内特(Poinsinet)开的玩笑。

不令人信服,正如维维恩·米尔恩(Vivienne Mylne)正确指出的那样(Mylne,1962):如果目的就是让侯爵回到巴黎的话,那么为何这位修女看似焦急地离开巴黎,并恳求在侯爵的乡村宅院借住?不过,狄德罗清楚地想到了(至少暂时地)侯爵的回信是伪造的,他本人就是这个恶作剧的受害者(Diderot,《书信集》,第3卷,第18页,1760年2月10日信件)。对成为幻觉对象的任何人而言,无论是侯爵,还是狄德罗,这个游戏不会在此终止。格林出版了《文学通讯》中这位修女的虚假信件及明显"真实"的侯爵信函。(小说文本自身只是出现在1780—1782年出版的《文学通讯》中。)当狄德罗开始修改自己的小说时,他也在修改格林对这个恶作剧的叙述,现在这作为"序言-附录"而为人所知,并显然有意让两者同时发表。他借此意欲何为? 小说意在从读者那里强索同情,正如这些书信意在让侯爵代表只是在狄德罗书信中虚构存在的修女行事吗?"序言-附录"有意揭示被动或主动的同情已通过某种把戏而获得吗?① 狄德罗将"序言-附录"与小说并列,借此说明他的确有意揭示这个启示至关重要:恶作剧如此完美,以至于它仍然不为人所知,这便是最不完美之处。《1767年的沙龙》中的《韦尔内》一文各类主题付诸于实践;读者不得不承认自己的讹误,以此承认小说的力量:他必须被引诱,运用幻觉的词汇,但必须存在关于此种幻觉的意识。幻觉的暂时性是复杂的,这借助现在作为"序言-附录"

---

① 紧随这种把戏之后的是揭秘,这类似狄德罗剧作《是好,是坏?》(*Est-il bon, est-il méchant?*)中的主人公阿杜安(Hardouin)所用技巧。他有意用令人不快的方式行事,随后让别人知晓原因。

而为人所知的题目得到确认,正如它在被称为《之前作品的序言》(*Préface du précédent ouvrage*)(Dieckmann,1952)手稿中的那样。

如果在狄德罗的实例中,"幻觉"是一个赢得驾驭读者力量的问题,这也是一个美学问题,如"序言-附录:向文人发问"中的附录揭示的那样:

> 狄德罗先生花上数个早晨构思到极好书写、极佳思考、极为哀婉、极具传奇的书信后,他,根据他的女人及邪恶友人的建议,用上几个白天以删除的方法将其毁掉;这些书信从突出、夸张与对立转为极为简单及最终近似;以至于如果人们在大街上拾到最初的几封,他们会说:"这很美,非常美……";如果人们拾到最后的几封,他们会说:"这的确是真的。"这些女佣是谁? 她们可能得到尊敬吗? 那些确实应该生成幻觉的人在哪?(Diderot,1963,第 207 页)

但"幻觉"的过程,让读者把只是欺骗之物接受为现实的过程并不在此终止。狄德罗似乎希望通过将"序言-附录"与小说并置的方式对神秘化予以揭示,这本身就是一个把戏,一个神秘化过程。"序言-附录"详述了一位名叫达莱维尔(d'Allainville)的先生如何发现狄德罗在构思小说过程中坐在书桌前流泪,询问为何后被告知:"我为自己所写的故事而流泪"(1963,第 181 页)。多年来,此事被评论家们用作狄德罗多愁善感的证明。经过手稿的查阅及文本研究,结果便是,事实上,狄德罗把此事放入格林的文本中(Dieckmann,1952)。这个神秘化过程的揭示只是进一步神秘化

了。这通过运用"一分为二"的方式而发生。① 一分为二的狄德罗可笑形象("我为自己所写的故事而流泪")不仅呈现在读者面前,而且在阅读小说自身过程中对自己感情模式的可能描述也呈现出来。然而,狄德罗并不可笑,因为他并没有"一分为二"。他甚至完全不在那里,因为相反,他通过格林自说自话的方式在远处影响格林,并通过这种把戏影响读者。现实与表象并没有得到清楚的区分,情感在此触发,且并非自发的,而是源自反身展示(他因本人正在讲述的故事而伤心),或源自某种把戏。然而,对这种把戏的揭示是进一步举措,且没有催生真相。因为真相并不与公开性及坦诚等同。在18世纪早期的小说中,对真相、公开性、欺骗之缺失的论断产生了一种虚假之感。在《修女》中,对不真实的揭露并没有产生真相,但因为这个揭示本身就不是真实的,因而我们陷入更深的疑问中。

在小说主体中存在一种类似行动。修女苏珊娜(Suzanne)的强势修辞近似刚被引用的《向文人发问》(Ellrich,1961)弃绝的雄辩书信中某种几近混淆的程度,尽管小说从传统的18世纪意义而言并没有得到很好的创作,这也是真的。此番修辞的强制战术通过著名的错误而被强调:修女母亲在来信中声称这封信是在写好之前的一天送到的;"忘记"友善的修女于尔叙勒(Ursule)将要辞世;声言不了解同性恋女修道长的意图,尽管当时苏珊娜被认为在写信,她已在告解时倾听,并完全理解。这些有时通过不同阶段的

---

① 这种"一分为二"有趣地考虑了现实小说的主体部分,及诸如《演员的悖论》等狄德罗其他作品。

构思,或日记形式(其间,叙述大致与所述事件同时)与追溯往昔的回忆录形式之间的形式冲突加以阐释(May,1954)。最初的假设可以被消除:让·帕里什(Jean Parrish)出版的手稿揭示了类似的"讹误"(《狄德罗-帕里什》[*Diderot-Parrish*],1963)。第二个假设已被用来暗示:

> 狄德罗不是一位为讲述已发生的历史而如此客观之人。他随时准备让自己成为笔下人物,也抓住每次对自己有利的机会运用自己的无知及临时幻觉,但直到该叙事感已形成文字时,也没有想到它们与已经发生的未来并不兼容(Mauzi,见 Diderot,《作品全集》,第 4 卷,第 ix 页)。

第二个假设与"序言-附录"在读者心中引发的幻觉意识状态冲突,小说的"真实"起源结果浸润于令人焦虑的虚构中,且更糟的是,这个假设未能阐释读者如此焦虑之情:苏珊娜为博得侯爵的同情与欣赏而装腔作势;也未能阐释"讹误"只是强化这个意识。读者意识到苏珊娜为达到效果而做的努力,但她也是如此:如《演员的悖论》中的演员一样,她本人在他人身上观察到效果:"我不知道在观众的心中发生了什么,但他们看到一位被带到祭坛的年轻受害者。"她用表明"我不知道"的方式给观众、读者留下反应的自由,她强调自己在被迫所发誓言中的道德缺失(Lewinter,1976),但这是一种幻觉自由,因为事实上效果已经得到了描述。在描述自己从昏厥中醒来时,她说自己仿佛来自外界(Ellrich,1961)。她在描述自己的时候很温顺,但在行动中很勇猛。该书的整体基调被认为

是激发他人同情,说服他人采取行动。因此,这直接映照了她在小说中描述的经验。因为她自己被迫做某些事情,无论是借助欺骗(第一女修道院)、意志转变(莫妮夫人[Madame de Moni],精神层面的修道长)、强迫顺从(修女克里斯蒂[Soeur Christine],虐待成性的修道长)与引诱(女同性恋)。这个主题在形式中得到具化:借助呼求同情而寻求力量,此举与她意识到自己对他人有所影响一并源自自己失去自由的事实。

包括小说与"序言-附录"在内的整个作品运用了内在形式反思原则。苏珊娜对权力的屈服反映了读者对其修辞的顺从。她与自己的疏离正是与自身自由的疏离,同时也是相关保护:假如她与自身一致,早就没法幸存下来了。但这起到了吸引读者的作用,读者对此予以同情(在小说的影响下)并拒绝这种被扭曲的同情(保持自己的自由)。事实上,每一个得到映照的关系都遮蔽了虚构与虚假真相之间的关系:读者在它们之间游弋。这种结构阐释了令人好奇的矛盾矫正:"最自然的忧伤"(《狄德罗-帕里什》,1963,第61页)成为"得到最好研究的忧伤"(Diderot,1963,第6页);"身体层面的疏离"取代了"道德层面的疏离"(《狄德罗-帕里什》,1963,第86页与Diderot,1963,第35页)。体验时间质量的跳跃:"人们已经向我的修道院姐妹们捐赠了大量财产;我打算让众人平分,脑中满是各种诱人的想法,而她们让我到客厅问话"(Diderot,1963,第5页);人物塑造中的跳跃:母亲的告解神父"有人性:他入神职时间晚",但却扮演了一个令人生厌的角色;敦·莫雷尔(Dom Morel)保护苏珊娜贞洁的方式只是对此加以抨击。苏珊娜的"意识层面"也是"意识陷阱"。狄德罗在苏珊娜这个人物中即在场,又

缺席,她以修女的躯体存在,因为她被囚禁在修道院中,正如她在修女的灵魂中缺席一样,她因违逆自己的意志而被囚;她的缺席与在场再次在将此句话植入"序言-附录"过程中得到体现:"我对自己所写的故事感到痛苦"。这并不是情感的通报:狄德罗用这句话让我们中计,他在自己看似在场之处缺席。

小说看似引发幻觉,有意催人泪下,但却只是强行如此。如《1767年的沙龙》中的《韦尔内》一文一样,读者与作者之间的关系是从权力的角度加以构思:对这种将被看到的权力而言,它必须被揭示。因此是个恶作剧。但小说通过暗中将苏珊娜与读者双方的疏离对比的方式深化了权力与顺从的结构。如在《韦尔内》一文中那样,我们此处已经运用外在的参照,运用了"炫目"(而不是"存在"),运用与某模型的相符。这个令人发笑的框架强化了在权力运用时的卑鄙意识,这远比任何笨拙处理所及之事强大得多。

## 戏仿,真实性的矛盾

迄今,我已论证,"虚假回忆录"与其说通过与真实回忆录模型相宜,不如说通过断言它们不是小说的方式声明真实性。它们寄生在历史技巧之上,并通过将虚假排除在外的方式及与传奇的关系自我界定。因此,它们并不是被一位天真的18世纪读者"直接"阅读,而是被当作真实与虚假之间的游戏来解读。在复杂化的阐述中,例如在狄德罗的《修女》中,历史与传奇两极之间的游戏成为诸叙述层面之间、"序言-附录"中虚构化的"真实"事件与主要小说的虚构化虚构(极强的修辞)之间的游戏。

一整套小说看似与"虚假回忆录"原则矛盾。如果小说声明的真实性是朝着自己断言本非如此的虚构方向"侧目"造就,其他的小说只是声言其滑稽:"我给公众提供一个与自身历史极为近似的作品,完全没有混为一体。我将考虑把某些发生在我认识之人身上的若干奇遇算在自己身上。我会撒点小谎……因为出于一种天性,我爱撒谎"(Stewart,1969,第306页,引自《弃教者的爱情》[*L'Amour apostat*]序言,1739,可能由德尔马斯[Delmas]所写)。这就是把虚假囊括在内,排斥真实,坚持读者的意识,即他正在读的就是小说。这让我们质疑是否存在一个作为支柱而发挥作用的现实,或本身就没有。这种类型的诸多小说可能有更进一步的发展,并成为"虚假回忆录"的镜中意向:它们向真实回忆录眉目传情,正如"虚假回忆录"之于虚构一样。"我只是一位穷书商,丝毫不知道这是何物;但公众可能把我的书当作传奇来买,如果他并不打算将其视为历史而买的话"(Montesquieu,1949,第1卷,第416页),孟德斯鸠所写《真实历史》(*Histoire véritable*)开篇的书商这样说,其间,书名所用术语完全与其意对立。因为"真实历史"是在惊人假设基础上建构的:一位东方食客讲述了自己从四处游历的收税员到卫道士至医生之转世,及从希腊到大夏(Bactria)至印度,横穿亚历山大大帝国境的移居。回忆录原则的多样化与其变形的随意性加速了这种间断性。不存在逐渐上升或下降的张力,只给著作提供一个与"炫目"、幻觉闪烁有关结构的永恒改变。然而,在人们对小说寄予的寻常期待与所描述的事件(某种程度上是这些期待的对立面)之间存在第二等级摇摆。在这令人赞赏,未经出版的故事中,美学意图在这则讽刺中得到反映。速度与万花筒体验使得

"英雄"仅为个人的延续:"在我的一生中,能够自比为那些看似生死多次的昆虫,尽管它们只是不断从自己的壳中蜕出"(Montesquieu,1949,第1卷,第443页)。然而,他是从这些持续循环中建构而出(关于实证经验概念的个人主义借助生命单元的隐喻而传递),他缺乏既持续,又个体的这种个性基础,因此是完全的普遍性:"我并不把自己视为一个个体"(Montesquieu,1949,第423页)。关于这是一个"真实历史"的断言凭借其荒谬与轻率似乎突出了人类道德性质的现实。他的身份只是不同事件的集合。虚构的戏仿不是以逊于它看似之物自行呈现,而这正是"英雄"的经验结构。正是相同的结构以源自《格尼德之殿》(*Le Temple de Gnide*)措辞的核心形式出现,即孟德斯鸠所写的另一个"青年传奇","恩典只是现实本身"(Montesqueu,1949,第1卷,第401页)。这显然是对锡巴里斯人(the Sybarites)粗俗性欲现实主义的批判,对这些人而言,经验的第二特质被同化进第一特质。然而,事实上这个措辞自我消解,"恩典"这个遁词暗示只有锡巴里斯人确认的现实主义。两部小说构成虚构戏仿与道德及性欲等现实之间的对比,前者留下供读者否定,后者被暗示为一种现实。[①] 同样地,孟德斯鸠对作者身份的否定并不是它们看似之物:它们只是出于不被相信之意。"人们会徒劳地说这只是个玩笑,作者完全证实了这一点;它无意说服任何人,也未曾让人信服;公众一度未曾质疑他本人并

---

① 参考《波斯人信札》(*Lettres persanes*):"所有相宜存在于现实事物与人们看到的新颖或奇特、独特方法之间的永恒对立之中"(Montesquicu,1949,第1卷,第130页),其中,"现实事物"是政治现实具有表率性质的具体样例。显然,如是言论暗示了"炫目"。

非所言希腊文作品的作者,而他自称为该书的译者"(Rousseau,《作品全集》,第1卷,第1030页)。

这些戏仿需要一个复杂化的闪烁阐释,因为这必定是以对立的方式构成。从此意而言,它们映照并逆转真实性技巧。"虚假回忆录"常通过其确信自身并非小说的方式对虚构眉目传情。如果借助某部小说将其排斥在外的矛盾效果没有得到承认(如米尔恩或斯图尔特[Stewart]那样),那么讽刺序言就不能得到阐释。更糟糕的是,讽刺也不能如此。但讽刺寓言或诙谐小说在18世纪出版物中占据主导,参阅诸如《精选及娱乐书籍》(*Bibliothéque choisie et amusante*)(1745)这样的小说期刊合辑便能得知。许多讽刺事实上就是诙谐技巧的延展。

内尔(Néel)的《圣克劳德的旅行》(*Voyage de Saint-Cloud*)[①]可能是理查逊式细节的讽刺之作:这部作品今天读起来像18世纪小说《莫洛伊》(*Molloy*)。其他诸如布里凯尔·德·拉迪克斯梅瑞(Bricaire de la Dixmérie)的作者们写出透明的历史寓言及无关痛痒的政治寓言,例如《沉默的岛屿与欢欣的岛屿》(*L'Isle taciturne et l'isle enjouée*)(1759)、《女高卢预言者》(*La Sibyle gauloise*)(1779)。其他人再次写出寓言之作,但将虚构排斥的眉目传情覆盖了将现实排斥的眉目传情,这极为常见:

> 我们并不知道作者宣称的寓言以何为基础;人们只知道

---

① 参见《精选趣味藏书》(*Bibliothèque choisie et amusante*),1749,第1卷(参考Mortier,1971)。

怀疑这种历史在其源头并没有涵盖一个非常明显的符号。作者是一位如此正直之人,不会欺骗公众,就像童话作者每天行事一样。童话作者如此快乐、充满活力,满足我们这个世纪的品味,为了加快这些令人着迷的小册子的销路,他们答应加上个人非常清楚未曾添入的一则寓言:敦·安雷尔·埃尼姆(Dom Anrel Enime)没有能力对自己的读者们运用相同的手法。他的离世让我们难以明了其书中寓言是哪一则,这是个极大的损失:可能他因我们的时代与道德之故而将这则寓言藏起来;让比我聪慧的读者猜一猜吧(La Solle,1740,序言)。

阐释游戏的支持存在,即寓言背后的某固定现实的表象一被人提起就被除去:小说被牢牢地锁入虚构之中,但却是一个将我们带回到表面肤浅的虚构。

隐藏本意并加以揭示的寓言被比作一张面纱:"轻盈、若有若无的纱布,什么也遮不住,只是起到挑惹人们好奇与欲望的作用"(Bérard de la Bérardière,1776,第386页)。如此美学内在"炫目"从"挑惹"一词中显现。当读者的关注在所揭示的与被揭示的之间移位时,他的意识将会兴奋。被假定意在掩饰之物事实上更明确地揭示(纱布);我们回到了最初所见之物。①

---

① 德方丹在自己所写的斯威夫特续作《新格列佛》(Le Nouveau Gulliver)(《想象之旅》[Voyages imaginaires]第15卷,1787—1789,1730年第1版)序言中阐述了关于讽刺技巧的更传统论述。但这仍然以嘲讽为基础,是所言与如何进行阐释之间的差距。他将幻觉的力量归结于斯威夫特:"有以某种方式使明显不可能事物之间有近似之感的技术,用某种得到详细论述及研究的事实安排欺骗想象,(转下页注)

## "影射"阐释与小说的排斥

"虚假回忆录"小说以声称真实、排斥小说的方式迫使读者寻求虚假。另一方面,戏仿与寓言承认其虚构性,似乎鼓励读者寻求真相。较之于诸如《高卢的爱情历史》(*Histoire amoureuse des Gaules*)(1660)这样的作品,小说中对"影射"暗示的运用,让面纱落下,可能在法国并没有更进一步的回退。有人可能会说,诸多小说谋求(设法谋求)成为"影射小说"的名声,从杜克洛(Duclos)的《某伯爵的忏悔》(*Confessions du Comte de ＊＊＊*)到拉克洛(Laclos)的《危险关系》(*Les Liaisons dangereuses*)(或甚司汤达[Stendhal]的《红与黑》[*Le Rouge et le noir*])。但在小说诸等级实例中,得到阐明的是,这个名声是值得的,它们的确常以某种系统方式运用这种参照。这特别适用于革命的故事与小册子(Cook,1982)。

自乔治·梅的《19世纪传奇的困境》(*Le Dilemme du roman au dix-huitième siècle*)(1963)出版以来,[①]似乎小说一度在18世纪30年代遭禁,只有那些被仔细筛选或得到强力庇护的作品才能出版。

---

(接上页注)引诱读者的判断"(Desfontaines,1787—1789,第15卷,第24—25页)。但德方丹自称意识是以源自叙述技巧与被叙述内容的对立差异为基础。"在第24章结尾处,人们会读到费里尼(Ferrigine)医生的信,这有助于造就对所有事件的近似之感。这些事件在作品中已以非凡的方式出现,其间,人们讲述它们时就像真事一样。这位医生在古今书籍中爬罗剔抉,成就了极深的学问,为的就是从中设法让构成该书主体的戏谑理念得以严肃立足,并可能展开合宜的对比"(Desfontaines,1787—1789,第15卷,第23—24页)。

① May,1963,他对F.C.Green,1928更早论文中的线索展开研究;亦可参考Mattauch,1968。

(1737年后,以特权或默许方式出版的小说数量急剧下滑了一段时间。)对梅讨论的小说予以的抨击(揭示其因缺乏近似性,或无道德,或两者兼具而如何遭到猛烈批评)应该与在18世纪30年代达到高潮的第二轮"古今之争"联系起来(如同时代评论家们所认为的那样)。小说被视为一种商业权宜之计,因"文学"的衰败而成为必须:"传奇使书商在作者辞世后仍存活下来。我们的现代缪斯是位年轻的女子,严肃的教育、严苛的禁锢已使她极为放纵"(Desfontaines,1757,第1卷,第223页)。另一方面,在《传奇的运用》中,朗格莱与自己把小说半诙谐地辩称为史诗之举保持一致,并哀叹小说是以活语言写就:"唉! 我们美丽的传奇不是以希腊或拉丁诗文写成的,人们把它们当作美文的神谕。正是在此,人们相信汲取英雄主义的特点……但不幸的是,它们是以法文写就"(Lenglet Dufresnoy,1734,第51页;参考"古今之争")。

因此,小说是作为一个危险的新贵而遭到抨击:它看似是1737年恢复索镇(Sceaux)守卫一职并把禁言付诸于行动的达盖索(Daguesseau)。这些抨击的高潮便是1736年波雷神父(le père Porée)的著名话语(参考May,1963)。[1] 然而,应该指出的是,早于1736年的两位作者提及禁止小说的尝试。1734年,朗格莱确定了这些抨击的出处,说它们源自詹森教派(Jansenists)与耶稣会:

---

[1] 伯瑞(Porée)神父的兄弟写过一部讽刺修道院的小说,即《拉吕西奥·达勒特斯的自传历史》(*Histoire de D. Ranuncio d'Alétès, écrite par lui-même*),Venise,1736。

看到如此激烈反对传奇是件令人吃惊的事情;似乎大多数人加以延伸,予以抨击。然而,他们只是较少读到而已,所有这些夸张运用对他们而言只是起到纾缓作用。应该看到,人们发现极多的合宜之处,因为人们为了查禁它们做了力所能及的事情(Lenglet,1734,第2—3页)。

在始于1731年,甚至更早时期的文献作品中,布鲁森·德·拉马蒂尼耶(Bruzen de la Martinière)如此辩护:"如果有人愿意将所有这些传奇纳入一个整体禁令之中的话,那么此人就是我要向其恳求宽恕之人"(Bruzen de la Martinière,1756,第267页)。

法国小说史中的这一幕远不清楚。然而,它势必与警察对书业的某类兴趣一同得到了研究。"赫梅里文件"(fichier d'Hémery)不幸只在1741年成型,常提到"为警察辛劳工作的作者"。雇佣文人与操纵新闻办公室的记者们、手稿期刊的分销商共同建构了一个复杂的、常为不同官员服务且彼此竞争的警察眼线体系。这个世界的典型代表便是莫伊(Mouhy),他在"赫梅里文件"中被称为"贝里耶(Berryer)先生的警察眼线"。莫伊,这位小说家定期以日记形式记下自己在咖啡馆得知或偷听到的事件,并提供给警方:它以"普索(Poussot)日记"之名问世。但他也出版日记,在他及其他实例中,窥探行为逐渐变为下流的流言蜚语专栏。他几次入狱。在诸如《苍蝇》(*La Mouche*)(书名本身就很有意义)这样的小说与诸如《对某人秘史有益的轶事》(*Anecdotes pour server à l'histoire secrète des ébugares*)的讽刺(归结于他及其为警察所做的工

作)之间存在密切关系:"有人向他建议,影射传奇非常符合公众品味,如其关系那样,只要公众的品味每天打开那些更加封闭的门,他就会用自己一路道听途说来的轶事赚钱"(d'Estrée,1897,第197页)。①

"赫梅里文件"显然揭示,对一位被困于或被囚于文森斯(Vincennes)及巴士底狱的作者而言,其中一个重要原因就是他写过冒犯某位当权者的文字。将当局为小说的出版设定的困难只是归因于道德或美学考虑是困难的。我希望强调50年前格林(F.C.Green)的暗示,即小说几近被禁的原因就是某些小说涵盖对当今事件的影射。如我将揭示的那样,当时对小说的批评常隐晦地对它们涵盖的影射加以评论,这不仅适用于戏仿,而且适用于"直白"小说。此番(假设)禁止的催化剂可能是奎内尔(Quesnel)的《魔鬼日历》(*Almanach du diable*)。对作者的查找自然构成了1737年警察文件。② 德吕荣(Drujon)把这本珍稀著作描述成一部"关于宫廷众多要人及高级教士与思想的,充满事实、商人轶事及讽刺特点的作品,它引起极大轰动:警察追查这本书,并把能够查到的所有副本毁掉,很多书商感到不安"(Drujon,1885,第1卷,第25a页)。奎内尔在巴士底狱上吊自杀。这个尤其充满恶意的小册子引发了最大程度的骚动。但不少人认

---

① "他步入咖啡馆,进入人家,收集所有人们所言,并在当晚回家把采集到的轶事融入自己所写的传奇中。他从自己的作品中获得极大的收益。这些作品在各地推销,让他赚了大钱。他本人四处兜售作品,迫使他人不得不买上一本,以此摆脱他的纠缠"(d'Estrée,1897,第235页)。

② 我在随后内容中将进一步延展这个论点。

为《马拉巴尔的公主们或单身的哲学家》(*Les Princesses malabares ou le célibat philosophique*)(1734)的作者是朗格莱或身为康蒂(Conti)家族成员的路易-皮埃尔·德·朗格(Louis-Pierre de Longue),当1734年12月31日议会下令焚烧这部书时,[①]它已经借助将亵渎与讽刺结合的方式动摇了警察体系。显然,读者们在解读指涉内容方面有经验,作者们也仰赖于此。但我认为,这些指涉内容并不是作为某个"真实的"、最终为虚构授权的支持而发挥作用。更确切地说,它们是引诱读者在历史与传奇之间航行的惊鸿一瞥。正如"真实的"小说及戏仿一样,对它们否定之物眉目传情激起了读者的疑虑,所以众多此类主题指涉并不成体系,而是刺激人解密,这种刺激可能是幻觉的,但支撑了具有"炫目"典型特点的瞬间意识。

克雷比永(Crébillon)的儿子们与莫伊是两位被用作或被当作使用影射指涉的作家。无疑,克雷比永的儿子们都在《漏勺,或坦扎与内埃达赫内》(*L'Ecumoire, ou Tanzai et Néadarné*)中运用了影射,将政治指涉与解密影射结合:"除了在《漏勺》一书了解政体外,人们愿意在此找到整个宫廷的画像。"[②]实际上,克雷比永因此番言论而被囚于文森斯。甚至在12世纪读者看似戏仿体神话故事的读物中存在某种暗示,这可能并不令人吃惊。更有趣的是,克雷

---

[①] "这是一个隐喻叙事,充满谜语与寓言,如此难以理解,放荡之言与渎神之语混糅"(Drujon,1888,第2卷,第809a页)。

[②] Day,1959,第182页,引用1735年1月3日勒布朗(Le Blanc)神父向博耶尔(Bouhier)写的信。《宪章》就是1713年的教皇诏书,这导致了横亘18世纪前半叶多年的法国"高卢人"与亲教皇派之间的摩擦。

比永最伟大的小说《心灵间隔》(*Les Eagrements du Coeur et de l'esprit*)(1736—1738)借助了解实情之人而得到如此阐释。正是在提及禁令,且得到梅之引用的《法国图书馆》内同一文章中,人们未曾注意作者预言克雷比永的儿子们不会完成《心灵间隔》一书,因为公众恰好发现该书涵盖了不少影射。作者也指出,这是不可避免的:"人们把传奇归于喜剧的名下,并使之成为人类生活图景",①即确切地说是当时的阅读模式。

更早的小说《坦扎》是一个东方神话故事。接替指涉的游戏借助接替源头的戏仿而得到暗示。据推测,这源自从车尚文(Chechian)、日文、中文、荷兰文、拉丁文、意大利文、法文的依次翻译。这个故事本身将性与政治混在一起(两者都用了具有实体与隐喻外在的"面纱"这个意象)。坦扎王子可避免因违逆一位仙人的训命坠入爱河而遭受到的,仅是将一个巨大的滤网(宪法)强行塞入主教喉中这样的惩罚。当这失败后,他将滤器挂在阳具所在位置,以此遭受惩罚。对他而言,唯一的疗法就是与仙女孔科波(Concombre)同床,而其妻子内埃达赫内则与容基耶(Jonquille)共寝。这个怪诞的象征,"漏勺"及情色主题与政治指涉鲜明对比,这种间隙类型可能与当时艺术的"炫目"有关。在叙事层面,同一类型的把戏也得到了运用:神话故事的"幻觉"明晰可见,在用其细节

---

① 关于克雷比永未完成《心灵间隔》一书预言之后的整个段落是这样的:"自人们把传奇归于戏剧的名下,使之成为人类生活图景,并以如实绘制人类为目标,较之以往,这些传奇更令人相信这些机敏的关系。事实上,这些有些讹误及可笑之处的肖像画源于自然深处,这些画作更应该近似那些可笑及谬误之人;如果它们不像人物原型,那么就没有什么价值"(《法国图书馆》,1738,第28卷,第147页)。

(其中一些是令人愉悦的)挑惹读者的同时暗示其身后的性欲及政治现实,本章的标题强调了这种对比:"应该提防发生之事完全扰乱其本身存在"。在主题层面,再次存在一种类似的分歧,因为内埃达赫内王妃关于自己受仙人引诱的动机之幻觉一目了然。她无法确认自己的欲望,但被迫如此行事,她的思想因情感半真半假而富有活力。

在克雷比永的《坦扎》中,在摆放于某个深思熟虑的人工背景中的"指涉之物"让读者"感到不快"。这些背景"只是让关注度与好奇心不快的轻柔面纱"(Desmolets,1739,第195页)。正如性欲指涉挑拨人心那样,读者的共谋游戏交替被利用与揭示。如果在"现实"指涉与牵强故事之间的这种间隙游戏在《坦扎》的主题与叙事层面得到利用,在克雷比永的其他小说中,这种游戏需要读者的共谋得到进一步运用,因为他在愤世嫉俗地把幻觉当作幻觉那样揭示时已有所默许。与马里沃(Marivaux)的对比是绝对的:然而,后者将明显微不足道之事,即每日事件之后运行的本能与严肃性及深度一并呈现,克雷比永的作品将琐碎性当作其本身来揭示。表象与现实在分析中得到区分,仅在这样的措辞中得以同时发生:"简单的表情成为思辨的主题,得到严肃处理,具备可能成为最具重要性之事实的深邃;一个准确的分析,直抵内心讥讽,某位女性的善变与小心机"(Crébillon,《幸福的孤儿们》[ Les Heureux Orphelins ],1772,第5卷,第289页)。"表情"背后的现实被揭示为一种可鄙的表面。与布歇的关系似乎很清楚。如画家的"反思"那样,与某现代关系的参照在给出指向别处的恒动闪烁印象时,这事实上意味着幻觉就是道德与

美学层面的现实。①

仿佛从小说的表面,从"指涉之物"到幻觉的主题化,再回到表面,到仅作为幻觉而出现的幻觉这种演变由未完成的《心灵间隔》叙述内接替结构创建。叙述者梅库尔(Meilcour)回忆自己的青年时代,并对周遭社会予以讽刺。在与幻觉对立的腐蚀推动中,语带讽刺的"我"必须也被嘲讽,不是通过如马里沃的《暴发户农民》(*Paysan parvenu*)中复杂的讽刺层面,而是通过后续叙事者,浪子韦萨克(Versac),他接替梅库尔,以一位有阅历的年长者的身份向年轻人直言。他成为被讽刺的对象:"谈吐优雅之人让位于粗俗之人,屈从于思考的顾虑,对错误思考的恐惧"(Crébillon,《心灵间隔》,1772,第 1 卷,第 300 页),但也被讥讽,例如参考其试图取悦霍顿斯(Hortense)的粗俗之举。被人讥讽,又讥讽他人:"我并不是唯一感到应该如此,或至少看似如此之人,一点也不是当作可笑之言"(Crébillon,《心灵间隔》,1772,第 1 卷,第 304 页);"只是看似让自己顺从某种鲁莽,并没有从他处逃避"(Crébillon,《心灵间隔》,1772,第 1 卷,第 286 页)。在

---

① 克雷比永观点的逻辑在其早期故事《精灵》(*Le Sylphe*)中得到阐述:"我向您如此夸赞的愉悦并不是梦幻,但对我们而言,幻觉是一种真实的幸福;令人愉快的回忆更多地有助于我们的幸福感,而不是持续循环的习惯愉悦"(Crébillon,《儿子们》[*fils*],1772,第 1 卷,第 8 页)。一位以幻觉为乐的女性通过精灵向一个能洞悉他人心思的永恒灵魂示爱:"女人们相信理想的美德与真实的愉悦"(Crébillon,《儿子们》,1772,第 1 卷,第 15 页)。这是对话中最为微妙的鲁莽之处,其间,男性的行为有意揭示天真表面之下是欲望的自然现实。如狡诈之人一样,小说通过眉目传情的参照揭示某个真相。读者如将被引诱的这位女性一样被人驾驭。参阅《索帕》(*Le Sopha*),这部事后顿悟之作的序言。该书的窥淫癖与性暗示可能对社会有用吗?确切地说,它只在矫揉造作之人构成的圈子内传阅。

这种令人目眩的自我意识与社会表象区分中,韦萨克没有施展的空间:他没有深度或真实性,只有关于幻觉的意识。他的愚蠢表象就是其现实;叙事观点的接替不是导向深层,而是引向表面。

影射小说或对其自身严肃性的寓言式否认在《坦扎》中得到运用(如在《八卦首饰》[ Les Bijoux indiscrets ]及众多其他东方神话故事中的那样),此处已转为某种更深层、更难懂的事情。

## "虚构比历史更真实":18世纪后期小说理论

影射小说通过虚假与诙谐姓名及造作的情境来暗示现实;"虚假回忆录"以真实姓名叙述虚假事件,但如我所言,两者都用了一种动摇,这是达到其效果的幻觉建构结构。与真实相关的指涉一方面看似验证了其效果,另一方面对其予以削弱。但这种削弱构成了真实:"这就是小说",是真实的,似乎揭示了内容的真相。但通过声言这是真的(因为它将虚假排除在外)方式支持小说似乎暗示不真实之处:"这不是小说",是虚假的,用虚假玷污了内容。

在18世纪后期,把虚构当作虚构,这种接纳被用来暗示通过某些小说辩护者暗示更高程度的真实。在加切特·达尔蒂尼(Gachet d'Artigny)那里已成为《传奇的运用》中朗格莱·迪弗雷努瓦论点的讽刺概要——"在历史中,我发现无数被人们当作真实事件的虚假之处;我在寓言面纱示人的传奇中读到无数的真实事件"(Gachet

d'Artigny,1739,第 81 页)[①]——成为 18 世纪后 30 多年关于小说的严肃辩护。"传奇作者……在他看似完全投入想象时,图景痕迹离现实越远,虚构借用历史之名就越名至实归"(Mercier,1784,第 2 卷,第 328 页)。这种对虚构的假定伴随着对具有 18 世纪后半叶典型特点之小说的更高预估。1760 年后开始的小说及想象之旅合辑指向关于小说的普通观点的相同变化:"但在哲学引领下,这种相同解读接受了虚构的普遍性,成为最确凿的研究,并借助它收集到的那些被其解密的秘密之事实,以最秘密且最忠实的历史展开最真切的研究"(《传奇总图书概要》,[ *Prospectus à la Bibliothèque universelle des romans* ],1775,第 6 页)。[②] 发表在《思想期刊》(*Esprit des journaux*)的一篇文章将这种关系界定为"哲学真实"关系:"当人们把哲学真实当作两种文类的明确特点时,传奇与历史的关系易于明辨。传奇是真实的,历史是成问题的。在传奇中,所有事件的起因总是事出有因,其发展具有哲理性"(《思想期刊》,1794 年 1 月,第 178—179 页)。[③]

---

① 整个段落是这样的:"人们在历史中能发现无数的事实,无数的不确定。传奇让我对包括时间、地点、人物及人物自身思想在内的一切感到满意。我在历史中只看到政治允许其使之得以出现的这等人物;在传奇中,我看到他们就是如此。历史给我们呈现了几乎总被压迫的美德,我在传奇中总是看到它得胜;在历史中,我发现无数事实是错误的,而人们使我认为这是真实的。我在传奇中读到无数寓言面纱之下的事实"(Gachet d'Artigny,1739,第 81 页)。

② 此段引文后续如下:"传奇是所有国家的第一本书。它将该国道德中最忠实的理念,及其用法、美善一并包括。它就像再现被虚构掩饰或修饰的真相之寓言画一样";参考 Baczko,1978,特别是第 46ff 页。

③ 我将此引言归于 Cook,1982;参考 Béliard,1765,第 1 卷,第 xv 页:"我认为历史与传奇之间最大的不同就是,传奇在虚构的表象之下极具真实性;而历史在真实的表象之下拥有极多的虚构。"参考 Dorat,1882,第 15 页:"尤其是,这种文类不该被忽视,它符合我们的道德准则、品味与性格,在愉悦的面纱下隐藏的是道德寓意。"

虚构可能比历史更真实,因为在道德层面"更真实":在逆境中,有效谎言的缩影就越令人宽慰,这就是马蒙泰尔、多拉特(Dorat)的观点,及修改过的瑞体弗(Rétif)的观点。虚构比现实更真实,这就是关于两部18世纪伟大法国小说之一,即狄德罗的《理查逊的颂词》(另一部是卢梭的《新爱洛绮丝》序言)的讨论中宣扬的观点:"历史是一部糟糕的传奇;传奇如其证明的那样是一部出色的历史"(《理查逊的颂词》,第40页)。他笔下的理查逊诰以传统的为小说之辩开篇,常被普雷沃斯特所用:小说是"付诸于实践的道德"。随后,小说日渐认同好人,远离坏人,直到他把小说理解为一个私人剧场。读者享受自己的统领视角,并用来驾驭情节中被设定的对立力量。他的反应不只是认同,而且也是某人不由自主涉入其间的判断:"尽管读者有自己的本分之责,但他们会在作品中选定一个角色。"如戏剧中的孩子们一样,"我通常镇定……喊着'别相信这个,这是骗人的'",这个关于幻觉的典型证明已调换进小说。通常,狄德罗从权力的层面展开自己的阐述。这明显的小说介入事实上是相反之举:小说已经影响了读者。在理查逊的小说中,"我们栖息的世界是这个场景所在地;这出戏剧的本质是真实的;人物完全具有现实可能性;其特性完全属于社会"(Diderot,《理查逊的颂词》,第30—31页)。小说的真实性确保读者具备正被强制顺从之倔强灵魂之感。虚构的强力之享用在狄德罗本人的诸多小说中得到积极运用,在此则是被动的,并暗中与转变对比。狄德罗说,正是大量的细节强过抗拒,大坝溃堤,情感肆流:"因此,要么因悲伤而消沉,要么因愉悦而欣喜,您无力阻止随时流下的眼泪,您会告诉自己:但可能这不是真的"(《理查逊的颂词》,

第 35 页)。这种感觉的模型具有自我满足的性质;理查逊为在独自情感流露中找到愉悦之人写道:"人们喜欢栖息在隐蔽阴影之内,在沉默中有效地让自己感动"(第 34 页)。小说引发的替代经验并不是客观的,它们夹杂着庆祝重回自身之感:"我是何等出色! 我是如何正直! 我对自己满意! 您解释后,我就是那位把一天的最后时间用来行善之人"(《理查逊的颂词》,第 30 页)。在小说用以充斥读者身心的"崇高情感"的经验中,现实责任潜于其间:"您得非常谨慎地打开这些巫师所写的作品,同时,您要肩负起相关责任。"对这种替代经验的反应成为人类真实本性的一块试金石。这种介入的力量,"着魔"的力量因此得到探究:道德书籍的道德效果就是取代个性,因此道德责任无从涉及……这种模糊性确切地发生,因为读者的反应不是一种辨别,而是承担某个与本书人物有关联的角色,该小说已提供的一个介入角色:"人们参与交谈,赞同、责难、激赏、烦恼、发怒"(《理查逊的颂词》,第 30 页)。读者感到自己已获得相关经验:但实际上他已被幻觉俘获,一个已经重新获得其更早道德寓意大体内容的幻觉。小说已经完全被内在化了,然而,角色扮演,真实性核心之源的缺失意味着被主观化之物也是幻觉,运用想象物质加以填充,如新柏拉图理论中的那样,但现在完全是内在的。小说比历史更真实,因为其想象的范围更宽广(《理查逊的颂词》,第 40 页)。

此类其他理论并不是用这种方法玩弄含糊之词,而仅是顺从于此。例如,马蒙泰尔声言,色诺芬(Xenophon)的《居鲁士的教育》(*Cyropaedia*)是一部小说。该作是真实的,因为具有示范性:

我断定所有这一切都无法由波斯人传递而来;但只要把居鲁士的伟大品德、其远征与征服视为卑微之事,就会让他思考,表述,并做出他判定适合作为样板与训诫的合宜之举(Marmontel,1819—1820,第 3 卷,第 590 页)。

这在马蒙泰尔的小说史中得以体现。他并不是使小说源自历史:第一种叙事形式存在于史诗之前,当前的小说借用某个倒转的步骤而源自于此,源自"堕落的诗歌"。①

从这个视角写就的小说有意开始提供逃避现实的幻觉:"对哲学家而言非常珍贵的某种传奇,正是这位哲学家在思想上提供了一种公众及国家福祉方案,一个令人宽慰的梦"(Mercier,1784,第 2 卷,第 331—332 页)。默西埃(Mercier)明示自己倾向的作品《2440 年》(An 2440)着手如此行事。马蒙泰尔是这类理论论述最热切的支持者:其理论欲以支持的实践将在后期得到评论。历史或小说引发的不是对它是什么,而是对它可能是什么的反应。关于"近似"的旧有定义成为某极为不同理论的关键:"让别人信服并不是唯独取决于事情的真实性,而在于相信的需要,人们知道有相信自己能很好践行的需要"(Marmontel,1819—1820,第 3 卷,第 595 页)。善与真彼此有异且不同,如多尔托斯・德・迈拉姆

---

① 对小说的日渐欣赏在其衍生过程的改变中得以体现。小说不再被视为从历史中发展而来,而是有时被归于受阿拉伯文化的影响。例如,《传奇的通用文献》将古代史诗《埃多斯》(Eddas)包括进来。参阅 Rivet de La Grange,1742,第 6 卷,第 12—17 页;《法国信使》(Mercure de France),1779 年 1 月,第 127 页。这种衍生将形式的更大自由结合进小说之中。

(Dortous de Mairan)在短篇故事《短途旅行》(*Le Petit voyage*)中向年轻的哲学家解释那样:

> 人类是真相之冰,
> 谎言之火。
>
> 拉封丹这样说过。我斗胆提出不同想法:因为如果真相如谎言那样如此真切、深刻地影响了我们,我们同样热切,甚至更为热切地喜欢上它,抓住了它。但如果它对我们而言是陌生的,那么我们便无动于衷。如果它对我们而言是令人生厌的,有害的,我们有权利宁愿选择让我们得以宽慰的幻觉、有所受益的虚构,以及鼓励我们正直行事的谎言……(Marmontel,1819—1820,第3卷,第596页)。

令人宽慰的虚构有良好效果,此番理论为美学幻觉的瞬息性正名。虚构与我们的幻觉一并消失;宽慰如残渣一样留存:

> 如果为了自己的愉悦,一时投入虚假的幻觉之中,那么他不总是自身拥有提醒自己构想的梦并没有丝毫真实可言的秘密情感吗?无疑,他拥有这种混淆的情感。当思考来临时,一切幻觉尽毁。因此,这种魔法还留下什么?留下的就是无可毁灭、无可改变的真相。当所有其他剩余都消失殆尽时,它还留在如坩埚底部那样的心中。在它那里还留存着诗性道德和传奇道德(Marmontel,1819—1820,第3卷,第594—595页)。

因此,幻觉仅是一种短暂的逃避,让人得以进入一种并不与任何借助想象的经验对应的道德,但这并不认为是满足促成逃避,"相信的需要",乐观看待事物之必要的动因。道德就是逃避的真相。表象与本质一致,两者都是幻觉。

因而,并不令人奇怪的是,《道德故事》(Contes moraux)中的道德令人生疑。这就是某个社会希望听到的内容。例如,马蒙泰尔的《苏莱曼二世》(Soliman II)详述了一位苏丹如何试图落实自己的计划:"正是在被自由本质滋养的内心中,让人爱上奴隶制是件愉快的事情。"但一位法国奴隶使这位苏丹成为了奴隶:政治与个人自由之感此处有意与某位天生娼妓的厚颜无耻混合。人们发现了促成"伟大事件"的"微小动因"(Marmontel, 1819—1820, 第2卷, 第17页),因此确认愤世嫉俗之辈总是希望相信爱情与历史。苏格拉底本着相同的悖论原理在《阿尔西比亚德斯或我的观点》(Alcibiades ou le moi)中向阿尔西比亚德斯证明,他的愿望就是被人所爱,因为他自己从哲学层面来说就是错误的,不只是与世界之道对立。他的才能、等级、青春、美丽都是一种修饰点缀:"我的观点将这些合宜之处汇聚,并不是在您身上造就挂毯画布,是刺绣成就了挂毯的价值"(Marmontel, 1819—1820, 第2卷, 第16页)。因此,这些故事具有虚假的道德,它们也是虚假的天真。在序言中,马蒙泰尔声称自己正在运用的"简单"且"熟悉"的事件实际上就是惯例的高度。"阿尔卑斯山的牧羊人"就是乔装的侯爵;向她求爱的牧羊人是某位意大利贵族之子;被她当作鸟鸣之音的是这位牧羊人从著名的演奏家贝苏齐(Besuzzi)那里学来的高音双簧箫之音,因为"在这些山丘上放牧羊群之人从未让她明白这些乡村号角

之声"(Marmontel,1819—1820,第2卷,第136页)。但《新道德故事》(*Nouveaux Contes moraux*)(1790—1793)的道德使正在刮起的道德之风更甚,且不再模棱两可:它们此次公开揭示对读者有益之言与读者想听之言两者之间的全面且危险等值,即在个人逃避现实与公众对应被告知之言的判断。《动物寓言》(*Bélisaire*)是这种等值的杰作,甚至具化了公众舆论与政府之间的差距,而这差距基于一组对立基础之上,即皇帝本人对《动物寓言》的理解,以及聆听皇帝训谕之人民的英雄论。所有这些导致如此之多的反动陈词滥调,只有索邦大学才在1767年对此发难(Renwick,1967)。①

雷蒂夫·德·拉布雷顿(Rétif de la Bretonne)与萨德(Sade)都是这种观点的延续者,尽管他们在美学层面盖过了前人。雷蒂夫不断地写自己的生活,写自己拥有过但失去的女人,或分手后又复合的女人,但总是以极为着迷的品性进行虚构重建,这使其作品看似真实。萨德则有意用传奇故事笔法:不同的放荡人物,男男女女,尽管近似,但必然在小说中有所不同。他们代表永恒的新颖,而不是相同的再现。交媾与残酷行为在不同装饰中,借助总是不同的客体而完全一致,由此衍生相异与恐惧,并有意拒绝早就限制主角的情境,假如它甚至通过将虐待者与受害者连接的限制,如果

---

① 马蒙泰尔天真解读的缺陷通过伦威克(Renwick)以下关于《动物寓言》中马蒙泰尔态度所言而得到明确昭示:"从神学及道德角度来说,马蒙泰尔极为虔诚,但相反的,索邦大学已运用对哲学作品尤为独特的技巧知识,看到了应受谴责的主题,并拒绝相信其真诚度"(Renwick,1967,第186页)。这个观点确切地说就是,马蒙泰尔正在运用某个含糊的形式。这是有意之举,且难以质疑,特别是在《爱神的九日祈祷》(*Neuvaine de Cythère*)出版之后,这首放荡的诗歌(参考Kaplan,1973)或多或少地与《道德故事》同一时代。

他们的关系得到延续,如布朗绍(Blanchot)已揭示的那样,这对萨德式器械而言至关重要(Blanchot,1967,第46—47页)。

如马蒙泰尔一样,萨德声明美德的道德效果并没有可胜之地。与马蒙泰尔一样,事实与设想都被表示为同一事物。《关于传奇的理念》(*Les Idées sur les romans*)宣布了传奇故事式意图:"作品应该让我们看到人类,不只是他们为何,或他们表现为何,那是历史学家的工作,而是他们可能为何,应该使之对恶性进行矫正,及所有激情的震撼"(Sade,1966—1967,第10卷,第12页)。对传奇故事笔法所做的一个传统辩护(即它将人类描绘成他可能的样子)采用了更深度的意义,当它从《罪恶之城索多玛的120天》(*Les Vingt Jours de Sodome et Gomorrhe*)的作者笔下写就时:

> 自然比道德学家们未曾向我们描绘的那些更为奇特,不时避开原本对其设限的政治堤坝;在平面上整齐划一,但效果各尽不同,总是波动的核心汇聚火山之焰,一阵阵地将人们视为奢侈之物的宝石迸射而出,或喷出毁灭人类的火球(Sade,1966—1967,第10卷,第19页)。

当萨德提及哥特式小说时,他对能量的释放及隐藏可能性的文献做了一个历史类比;这是一个胜过历史,超过革命事件速度与可怕性质的尝试。对自然或历史能量的颂扬被源自扬(Young)的题铭抵消:

> 你问我为何执着于只给你看死亡的理念。知道这种思考

>  是能让人类从尘土中而起,自行站立的杠杆;且它将内心灵魂的可怕深洞填满,我们借助更缓的坡道进入墓穴(Sade, 1966—1967,第10卷,第1页)。

此处尽管存在缓坡的无力之处,但不是历史,而是"内心灵魂的可怕深洞"呼召出小说具有毁灭性的狂怒。

直接运用《关于传奇的理念》对其自身小说而言有如此吸引力,它忽略了萨德对小说缘起的阐述。小说源自原有谎言、宗教:"人类一俟被怀疑是不朽者,他们就使之有所言行;此后,这就是变形、寓言、比喻、传奇,一句话,这就是虚构的作品,虚构夺取了人类的精神"(Sade,1966—1967,第10卷,第4页)。小说无可挽回地具有虚构性:一开始它是宗教的工具,即某个体系的工具,其动力就是"恐惧、希望与精神的无序"。小说最初是一种神秘化,随后是某个幻觉的工具(因为英雄故事,半历史传奇随后以此方式到来)。小说是人类弱点的结果:"它无处不祈求,无处不爱慕"(Sade, 1966—1967,第10卷,第5页)。因此,它是人类幻觉的产物与仆从。在人类既是受害者,又是虚构创造者同谋的这个如此短小环形内,萨德式小说的攻击性成为可能。如这些人物本身一样,它有意同时引诱,并"展开攻击"。作为某个文类的小说源自这个最初的谎言。同样地,在小说自身之中,在传奇故事与现实之间并没有对立,在欲求之物与真实之间没有张力。相反,有设法延续最初虚构的徒劳之工。朱丽叶(Juliette),最伟大的女主角在欧洲行色匆匆,从罪案到巧合,再到罪案;从强盗到部长至教皇达老鸨。这些事件之恐惧远胜过哥特式小说,这使得读者有所反应:但这些受害

者的傀儡一个个被消灭,他们与刽子手之间关系的缺失在开篇就被假定,这些罪案的机械创造性削弱了恐惧,并加以提升。幻觉是首要的,但它也只是幻觉。

## 卢梭、幻觉与想象

卢梭关于已经写就之小说的窘迫因同时代小说不确定的地位而提升。他为《新爱洛绮丝》写过两份序言,并在第二份序言中设定了一位检察员 N,以预防事实批评。尽管 N 被小说的情节吸引,但他仍对其予以批评。他因说教之故而接受朱莉(Julie)堕落的事实:"如果您笔下的爱洛绮丝始终是明智的,那她的教育效果就极为弱化了"(Rousseau,《作品全集》,第 2 卷,第 26 页)。当马蒙泰尔修正《克利夫斯公主》(*La Princesse de Clèves*)的情节时,他的观点是:如果公主顺从内姆斯(Nemours)的殷勤,这就更有道德寓意了。然而,N 总是把人物当作传奇故事人物来批判。尤其是,他纠缠着 R,让后者告诉自己小说是否真实,书信是否真实。卢梭把 N 关于作为传奇故事的小说之批评言论翻转过来。是的,它是传奇故事写法,因为虚构比真相更真实。迄今为止,我们似乎都在相似的地方。但这种虚构恰好是真实的:情人们逃避到事实上存在的某种幻觉之中,R 这样说道:

> 他们本人拒绝令人气馁的真相:并没有发现自己感知之物,自我封闭起来;他们与整个世界隔离,在他们之间创建了一个与我们不同的小小世界,并在此造就真正新颖的现象

(Rousseau,《作品全集》,第 2 卷,第 16—17 页)。

虚构比真相更真实,因为故事人物在此生活。1760 年左右,还存在关于幻觉之传统态度的其他要素,并以相同的方式得到运用,以削弱可怜的 N 的影响。作为检察员的 N 的确切存在让人想起狄德罗运用诸如《1767 年的沙龙》中《韦尔内》一文所描绘的神父那样的浪荡子。例如,在序言中,存在关于书信是否真实的神秘化过程,也关于"极大变更的印刷"是否为"编辑"无知编造,或试图掩饰、伪装书信作者之结果的神秘化过程。狄德罗与同时代讨论的另一附和则为如是两者之间的对立,前者是"得到很好构思"的书信,后者是"真实",那么在文风上必然不构成典范的书信。例如,这种对立在《修女》结尾的《向文人发问》中找到。但总是与卢梭一样,与狄德罗的差异在处理如此对立中极为明显。对狄德罗而言,对立的术语是"显著与夸张"之于"极度简化"、"终极近似"。对卢梭而言,则是"短暂且冷淡的激动"、"愿意迸发的良好思想"之于"懒散、杂乱的冗长、无序、重复"。卢梭继续自己的描述:

> 你的心充满某种肆意的情感,总是重述相同的事情,且从未停下来;正如一直流淌的活水源泉从未干涸过。总是恬静,从不显著。人们没有回想起文字、表述、措辞;人们什么也不喜欢,并未曾受过影响。然而,他们感受到温柔的心灵,体会到不知所以然的感动。如果情感的力量并没有打动我们,那么真相触动了我们,正是如此,一颗心才知道如何向另一颗心倾诉(Rousseau,《作品全集》,第 2 卷,第 15 页)。

在序言-附录中,狄德罗把书信设定为神秘化过程,仰慕者找到这些书信,拾起来,说道,"这非常美","这非常真实"。在卢梭的作品中,这些书信从意识中淡出,只有通过损耗的过程,而不是通过雄辩之形式传递的情绪,感情的新鲜度是真实的,是"一封被爱情真正主导的书信",而在狄德罗作品中,却是旨在让疏忽之人犯错的模仿书信。

傀儡 N 根据"虚假回忆录"传统及虚构书信集而设法明确它们是否真实。他看似察觉了 R 的错误:一幅肖像画因其逼真度而有价值,即便没什么人对此感兴趣,因为没人知道原型人物是谁。"一幅想象的画作"让每个人感到愉悦,但必须受某种个人标准统辖,R 得出这样的结论:"如果书信是肖像画,那它们一点也不有趣;如果这是画作,那画得一点也不像"(Rousseau,《作品全集》,第 2 卷,第 11 页)。但事实上,正是这位检察员被人抓错:他对相同的书信做出完全对立的判断。关于它们真实性的问题掩饰了与其不兼容的批判之言。R 用萨德将采用的陈情加以反驳。艺术与道德两者的规则一样限制人类可能性可创之物:

> 您知道人类彼此不同的程度吗?性格是怎样对立的?道德、偏见如何根据秉性、地点与年龄而有所不同?谁敢给自然划定确切的界限,并说,这就是人类能抵达的界限,不得逾越?(Rousseau,《作品全集》,第 2 卷,第 12 页)

然而,当他力陈人类的无限性时,他承认这些事件都是平凡的:"所有这些事先早就预设好,并如预期那样发生。记录下在你家,或邻

居家整天见到的人与事是件麻烦事吗?"(Rousseau,《作品全集》,第2卷,第13页)。如我们所见,这就是关于18世纪法国小说困境的论述。如卢梭假定"虚构比真相更真实"那样,为了能够将其当作某种逃避而使之主题化,他因此驾驭小说在传奇故事与历史之间的航程。

N是对的。小说同时是理想的逃避现实的幻觉与真实,一系列的家庭事件。但这是谁的理想形式?在马蒙泰尔式幻觉中,道德同时令人宽慰,又具欺骗性:生命可能不是鲜花铺道,但理应如此。《新爱洛绮丝》的个体及文学起源可能早就导致了相同的逃避主义类型。小说的某些部分仍然留有这种痕迹,但整体而言早就超越了。这种寻求逃避的态度在小说中成为主题,而不是被谨慎限制在读者的阅读过程中。朱莉与圣普鲁(Saint-Preux)这两位主角渴望具有理想热烈程度的生活,但必须面对欲望无法理喻的现实。让·斯塔罗宾斯基已揭示小说在这方面如何受益于田园传统,但也揭示了这种"传奇故事",这种对理想的探求如何通过被重置于真实之中或真实边缘而被重新评估。对巴黎人而言,瑞士既是异国,又是现实(Starobinski,1971b)。幻觉此处正成为小说的主题,作为想象慷慨之举的幻觉,其试图抓住真实之举,并有着关于现实符合人性情感与经验之可能性的要求。在马蒙泰尔作品中,对读者的些微操纵之举此处成为一种方式,读者可借此与书中人物一起重现虚构事件,且没有如幻觉一样示人的替代经验之内在危险。面对现实的奋斗在其最高贵之处体现:想象就是用价值填实经验之物,可以通过在回忆中具化方式固定时间之物,但也是将生命揭示为令人不满之物。以朱莉具有毁灭性力量的书信文字

而言：

> 实际上，人类贪婪狭隘，是为渴求一切，收获甚少而造，并从上天那里获得令人宽慰的力量。这种力量让他接近自己的渴求之物，让他顺从于自己的想象，让他生活在当下且有所感知，并以某种方式顺服；赋予他更温柔的想象特点，根据他的激情加以修饰。但所有这些威望在同一客体面前消失；在所有者眼中，并没有更多地修饰这个客体：人们无法想象自己所见；想象并没有对人们拥有之物进行修饰，幻觉在愉悦开始时就消失了。幻想之境在此世是唯一值得栖息之地，这就是人类事务虚无之处，除了上帝自有存在外，再没有如他一样的美善（Rousseau，《作品全集》，第 2 卷，第 693 页）。

《新爱洛绮丝》转为 18 世纪小说自身发展游弋于真实与虚构之间的主题。因为想象在小说中得到双重珍视：它既是人类奋斗之源，又是充分生活的失败之源，因为它提供了替代经验。在朱莉的信中，想象既赋予价值，又否定价值，这是一个可怕的综合。只有那些已被想象深度经历过的事情才值得拥有：但想象仅对不在场之物及无法拥有之物发挥作用。这种欲望模式及不满既具美感，又有道德："不存在之物也就没有美丽之处。"读者期待着对如此理想的渴求，但小说令人厌倦的冗长模仿着琐碎平淡之事，这规诫着针对人物的理想化之举。在这部可能被人称为 18 世纪法国唯一的悲剧中，想象的幻觉得到重新评估。限制幻觉的镜子被抬起，成为创造良善或邪恶的想象。

传奇故事与真实在《新爱洛绮丝》关于人类限度的深刻且令人困惑的论断中得到神奇融合,这些限度总受其欲望的考验。精神维度让位于传奇故事,凭借的就是通过使其成为自己寻找理想行动一部分的方式,这使它得以探究真实。这种远离核心之举如此具备"炫目"特点,便不再是"炫目"了。传奇故事现在再现了逃避主义及对理想的探求,它已经被主题化为关于人性弱点与奋斗的问题。

# 第四章
# 虚假的包容:小说中的小说

至此,我已阐明,"虚假回忆录"声言是"真实的",而不是小说。它们似乎极力从最符合字面意义的层面让读者产生一种幻觉,让他犯错误。但是在排斥非现实时,这种形式也将其界定为小说。这种定义引导了小说的某种眉目传情,一种温和的"炫目",一个读者正被戏弄的暗示。它们的镜像、戏仿、诙谐小说声言只会是一部小说。它因此看似避开幻觉、排斥现实,而这通过参照或寓言影射加以界定,并一直将其带入读者的思想之中。从结构上说,这是接近本书第一部分已讨论过的造型艺术"炫目"的某个过程。第三类小说同时声言是小说,且是真实的,在马蒙泰尔的例子中,该声言以含糊确认其为何与人之所想为基础,而在萨德身上,这个谎言完全承袭,并使小说得以生成。然而,在卢梭的《新爱洛绮丝》中,"存在"的美学问题被转入形而上层面:它更多的是关于差异的声明,而不是关于差异的如愿以偿,其所是,并不是其所欲。小说作品以这种方式获得某种主观真相,甚至当它还是幻觉状态时:将艺术经验解读为个人体验的过程得以完全。

那么,在卢梭的小说中,幻觉被融入某个更高程度的真相:关于可信度的美学关切(人物是否取自现实?)融入形而上的质疑(他们经历过的是否真实?关于经验的想象效果为何?)。此处,主题化获得《堂吉诃德》更早通过不同形式方式取得之物。在塞万提斯的小说中,故事与小说的叠覆迫使我们在(田园的或乏味的)不同现实之间辗转。这种结构在情节层面借助传奇对堂吉诃德思想的影响效果而得到加强:他显然糊涂了,让自己成为游侠骑士,似乎把旅店当城堡,视娼妇为处子。现实似乎与堂吉诃德认为真实之物构成对比,并以关于骑士的书籍为基础,这如在库尔蒂·德桑德拉作品中的一样,它们表现了非现实。但小说比此更复杂。堂吉诃德不仅尝试将总是决裂的两个世界保持一致,例如,他知道真实的埃涅阿斯(Aeneas)并不如人们所说的那样虔诚,贵妇也不如所说的那样贞洁。传奇表现的非现实应该是真实的。堂吉诃德并不只是犯错误,他尝试匡正讹误,一如古代骑士那样。我们始终在表象与幻觉的不同层面之间辗转,这些不同层面只是通过被视为"或多或少"的"真实"层面的对比而被界定。同样地,美学层面的"真实"是以文本传递的不同层面而被界定的(该书是由摩尔人西迪·哈迈特·贝内格利[Sidi Hamete Benengeli]翻译成西班牙文),但从文本的"历史"而言,最直接的层面,堂吉诃德的经验也是相隔最远的,因为我们所读的被认为是关于一部在托莱多(Toledo)集市捡到的,由某位摩尔人近似当场翻译之作的评论。美学与形而上的两者幻觉融合在一起,世界就是一套小说合集,这套小说集是模仿伟大俗世舞台的世界。

《堂吉诃德》是对18世纪故事中的故事施加极为重要影响的两

部作品之一。另一部作品的作者便是塞万提斯的效仿者,斯卡隆。在《喜剧故事》(*Roman comique*)中,斯卡隆只是运用彼此对立的文风,以及"讽刺"、恶作剧主题。被插入的故事不仅让表象与现实对立,而且让各文风对立,行为的近似与文风的严肃性成反比。这一系列故事讲的是关于一群巡回演员的事情,且由他们来讲述。这些关于演员的故事可能被视为最初的文风功能。它们是"低俗的";"讽刺"或恶作剧以戏仿的文风得以阐述,允许叙述者及如此可笑的书名加以中断,即"如果您有心读它,它就有您所想要的",这将在18世纪留下一种恒定的遗产。第二叙事水平,演出团中主要演员的故事是极为不同的。讽刺事件都消失了;社会水平既不高,也不低;故事具有掩饰及认可的性质。最高层的文风水准,西班牙-摩尔风格故事再次是伪装、讹误与出其不意。然而,此处令人瞩目的是,两个故事都被作者承袭,因为尽管故事实际上是故事人物的故事,但作者用自己的语言取代了他们的话语。在其他两个故事中,他允许人物自述。其中一位人物伊内兹拉(Inezilla)因此在某个场合让自己的话语被替代,并在另一个场合留下来。在这场文风与情节之间的游戏中所运行的交错配列有某种固定效果,其保留了各文类的等级,并允许对它们之间的关系加以运用。就此而言,叙述者人物是必要的,并可能会一直在这种将传奇故事与"现实"置于同一临近区域之举中令人不快地移除。此处的"作者"真的如作者行事。

## 马 里 沃

在马里沃(Marivaux)的早期作品中,他拓展了戏仿及见于斯

卡隆《喜剧故事》和源自《堂吉诃德》想象与现实对比的嘲讽。这两条线总体而言在马里沃的早期作品中是分开的,且在《玛丽安的一生》(*La Vie de Marianne*)中一并出现,提供了一部拥有无与伦比的心理深度的小说。而《暴发户农民》(*Paysan parvenu*)比《玛丽安的一生》更不成形,很难说两者相同,尽管可以提供同一案例。

早期小说运用前章中讨论过的形式:有的把虚假包括在内,有的将虚假排斥在外。它们要么通过借助故事中的故事系统化方式将传奇故事包括在内,要么通过曲解的方式将其排斥在外(戏仿形式的延展在更早时候已经得到探讨)。其第一部小说《同情的惊人效果》(*Les Effets surprenants de la sympathie*)(1713)就运用了故事中的故事形式,以此令读者出其不意。小说嵌入传奇故事达到第六层功能(某人遇到某位向他讲故事之人,在故事中,他又遇到一位向自己讲故事之人……),这创建了一个得到讲述的叙述之娴熟的华而不实之语,通过事件自身中反转及重复的严格模式结合,使小说如回响室一般。在《同情的惊人效果》中得到阐述的永恒命运跌宕被叙事层面的变化印照,正如一位叙述者以接替的方式取代他者。在绘画中,这种"炫目"关系似乎非常明显:"辛辣的",即得到更新的新颖效果既是主题的,又是形式的。在某部讽刺早期作品《乔装的荷马》(*Homère travesti*)序言中,马里沃勾勒出可被称为出其不意的美学之物:

> 因此,所有魅力之事都是英雄荷马的历险……这些历险刺激着我们具有最初愉悦特点的精神,并使之成为人们无法以任何方式预测的历险,以一种越令人惊异,越始终新颖的方

式彼此萌发(Marivaux,1972,第966页)。

在这份辩护书中,讽刺作品用各类文风混合的出其不意取代了情节中的出其不意。

后者的技巧在《乔装的特里马可》(*Télémaque travesti*)(约1715年,1736年出版)中得到。此处的传奇故事被排除在外,因为是在费奈隆(Fénelon)所写的《乔装的特里马可》文本中,该作品不只是在情节中被曲解(寻父),而且逐行逐字如此。[①] 此处的出其不意与反转是在将低俗语言讽刺运用于高雅情节之中。然而,对比的术语,即针对《乔装的特里马可》作品本身的乐观古典化消失了,我们读的小说因其语调的丰富与冷峻而出类拔萃。然而,如果这种模型是在外围,并在如今熟悉的某种模式中,那么这种参照已经得到接替,另一方面,政治参照也已通过最温和的影射将自己的小说降为外围,但被马里沃完全整合进去。仅此而已。这种戏仿不仅是风格方面的:它必定与现代人将崇高抨击为一种可笑的符合某种准则之举有关。在崇高模式中,英雄呈现"重要且光辉的一面",但他们的美德"说真的,只是迎合具备可预测激情之傲慢的邪恶"(Marivaux,1972,第718页)。将讽刺含义透露之举(斯卡隆曾这

---

① "您看到这些仙女……她们与西普(Chypre)岛上的女子有多么不同。后者的美貌因自己的不检点而惊世骇俗。这些美丽的仙女展示了一种纯真、谦卑与令人着迷的质朴"(Fénelon,1968,第173页),随后便是"您看这些美丽的女孩是否像那些来自举办舞会城市的浪女?我的好老师,那些人袒胸,流着汗的脑袋,长着胡子,脸上涂脂抹粉,且流着公牛的血。但这些丽人都是谦卑之人,她们的领饰贴在自己的胸脯上,人们可以清楚地看到她们的乳头,但那是透过将它们藏起来的紧身衣才窥视到的"(Marivaux,1972,第797页)。

样做过)被弱化(因为《乔装的特里马可》中被排斥客体或至少该书作者似乎已经得到马里沃的欣赏),但对起源与符合某种准则之举的寻觅却遭到嘲笑。当《玛丽安的一生》与《暴发户农民》得到更精确定位的社会背景时,正是上述之举将以某种完全新颖方式得以运用。通过这种讽刺行为的弱化,尤其是通过它们的主题化,马里沃将探究幻觉与现实,故事人物为何与他们自身证明为何之间的关系。然而,在《乔装的特里马可》中,被暗示的现实就是马里沃小说的现实,而被暗示的幻觉(更高远,更高贵,但不真实)是被戏仿的,被排斥在外的小说之现实。①

这种明显不兼容的讽刺与传奇故事传统实际上在《玛丽安的

---

① 早期的《乔装的荷马》(1715,1717年出版)将自己的意图与斯卡隆在《乔装的维吉尔》(*Virgile travesti*)中的意图区分。拉莫特声称(马里沃在自己写的序言中也赞同此言)是模仿荷马的思想,而不是模仿其文风:"拉莫特先生的表述并不是放任活泼。但这种鲜活并不在她自身,她完全在自己表述的理念中;由此得出,也就是说,较之于那些根据想象来感受的人们,她给那些根据纯粹思想而思考的人们留下了更多印象"(Marivaux,1972,第963页)。同样地,马里沃声称并不是追随斯卡隆(其讽刺属于言语层面),他自己的讽刺将存在于思想中。马里沃将拉莫特的诗歌当作讽刺来重写,从某种意义上来说,这已经是针对荷马的批判。

另两部关于青年的传奇运用了故事中的故事这个更早期策略,这次是进入幻觉的不同逃避类型。《法尔萨蒙》(*Pharsamon*)(约1712,1737年出版)"或传奇故事般的疯癫"将两者并置,前者关于主角行为的讽刺(他已读过太多的小说),后者关于在严肃层面将每个具有传奇故事特点的事件整合为遭到诽谤的小说事件。仿佛该叙事偶尔模仿法尔萨蒙进入幻想之举。这种被合并的故事比法尔萨蒙那被讽刺化的解读故事"真实"不了多少。然而,在后来的《陷入泥潭的车子》(*Voiture embourbée*)中,这次逃跑源自因车轴断裂,满车名流不得不与某位乡村神父共度一夜那令人不快的现实。于是,这种巧妙的"低俗"事件并不是讽刺干扰,而是与由被延误的旅客们讲述的传奇故事层级对比,这个层级贯穿东方魔力之中(借助虐待特点,直到人群中的这位女孩通过把所有一切转为梦境的方式使之得以披露)直至一个乡村通奸的图景,据称,这的确发生过。关于马里沃,参阅Coulet,1975。

一生》中得以增添。无可比拟的心理深度通过对想象经验赋予何种身份之问题的内在化而实现。对我们而言,何为小说非凡"现实主义"之物无疑源自我们对马里沃将高雅、低俗文风叠加之举,及讽刺的终极产品(讽刺及其目标一并推出)的部分无视。那么在情节与文风之中存在一种摇摆。这在马里沃同时代人的反应中极为明显:对他们而言,这种文风"闪烁其间",在高雅与低俗两个领域中快速移动。人们在针对斯卡隆讽刺的有限出其不意之培育中阐述两者特别连接的"新词文风"。① 在他们的思想中,这也与构成全体农场主文风特点的"炫目"相连(参考 Le Camus,1780,第 52—53 页,以上引用见第 52 页)。那些"低俗"历险,例如伪君子克利马(Climal)给她购置的内衣,布料商杜符夫人(Madame Dufour)与马车夫之间的著名争吵都与该讽刺的揭秘历险有关。"作者"的干预,斯卡隆的自觉叙述者技巧就是如此,但这些现在由关于年轻女主角的更早阐释造就。也就是说,它们完全被整入小说文本之中,强化,而非彻底改变该效果。因为是这位老妇人,而非"作者"对年轻时的自己予以讽刺评论。

传奇故事女主角的传统轨迹便是她符合某种准则过程,这也就是她成为自己的过程。② 她的历险是年轻人思想的觉醒,总是对历险所见感到惊诧。早期技巧就是这样得到深化。故事中的故

---

① 《理性书目》(*Bibliothèque raisonnée*),1736,第 378—379 页,关于韦特施泰因(Wettstein)与斯密特(Smitt)的斯卡隆版本,根据 Morillot,1888,其编者是布吕曾·德·拉马尔提涅(Bruzen de La Martinière)。

② 在 Poulet,1952 与 Spitzer,1953 之间关于此点的著名批判争议因此并不必要。

事，另一种将非现实并入小说的方式从主题层面被用来对玛丽安的历险与修女泰尔维尔(Tervire)通常被忽略的故事保持平衡。泰尔维尔的历险印照玛丽安的故事，并使之反转：两者之间，路径是清晰的：社会地位上升，退隐修道院，同时在这种框架内，变化与出其不意(玛丽安被抛弃，泰尔维尔也是如此)发挥作用。如玛丽安一样，泰尔维尔拒绝婚姻(但因为未来丈夫轻信她不好的一面，而那位后来的追求者相信玛丽安好的一面，尽管都只是听他人之言)；泰尔维尔在不知情的情况下帮助自己的母亲，而玛丽安得到将替代其母亲地位的女性帮助。然而，在玛丽安的例子中，现实与期待的关系向前看，而在泰尔维尔的例子中，它是向后看的(再次是出其不意与反转的结合)。玛丽安对存在觉醒，但对泰尔维尔而言，生命的条件弱化："悲伤缩在使之枯萎的心灵深处"(Marivaux, 1957，第446—447页)。在两者中，自然而发的感情沿着人们认为命定的路途发生。这种知道故事将采取何种弧度的感觉借助传奇故事框架运用而获得。但尽管女主角命运发展似乎确定无疑，逆向情境曾以柔软且"真实"的气势(玛丽安)，也曾以严厉且更新颖的气势(泰尔维尔)得到处理，这使得自然流露的情感随着既定轨迹延展更加脆弱。

作为虚构的小说已经完全内在化了：它提供一种命运之感，及玛丽安可在此延展的想象剧作的范围。然而，被逐层叠加的传奇小说、泰尔维尔的故事在与玛丽安经验对比时，使她为摆脱自己平民背景所做的传奇努力更为"真实"。故事中的故事，这种形式(一个是直接的，一个是更早叙述者评论)的双重运用创造了一个将意识并入的幻觉，它在各叙事层面之间移动，彼此对立。但这种结构

可能只是从水平层面塑形,可以创造一系列事件,但不是某种结束(更多的是处于静止状态)。可能这就是《玛丽安的一生》及《暴发户农民》未曾完稿的原因,也是唯一原因。

## 福布莱斯

故事中的故事也被用作《骑士福布莱斯的爱情》(*Amours du Chevalier Faublas*)中得到更被强化的平衡点。在巴黎人情节中引入一个以波兰为背景的故事,并具备所有传奇故事特点:燃烧的城堡、强盗与政治。如泰尔维尔故事一样,关于福布莱斯岳父洛温辛斯基(Lovzinski)的波兰故事与玛丽安的故事有关,并类似主角本人的故事,但以另一种基调叙述。基调的改变极为重要。因为福布莱斯的故事就是极为幼小的小天使般形象的历史故事,他进出巴黎,上床下床,苦寻自己的真爱索菲娅,但又被嫉妒的丈夫或情人们追逐。他的女性化妆容使他在变换外表的世界中得以逃脱与有所作为。他是名字更换世界中的"两栖动物":"一些人给您取名福布莱斯,寓意漂亮小伙;另一些人给您取名波尔塔伊(Portail),并断定您会是非常美丽的女孩"(Louvet,1966,第89页)。他生活在假面世界中:

> 我的眼睛首先因为新颖的景色而得到极大愉悦。这些优雅的习惯,华美的装饰,奇装异服的独特性,巴洛克异装的丑陋,所有这些漫画式脸庞的奇特表现,颜色的混淆,百多种混音的低语,物体的多样性,永恒的运动,这些使整幅画始终处

在变化之中,并使之鲜活,所有这一切结合起来令不久就感到厌烦的我大出意外(Louvet,1996,第 84 页)。

这里存在着昏厥、复活与掩饰:"这就是舞池,人们不在此跳舞,但在伪装;您把它当作一种盔甲吗?这就是交流的方式"(Louvet,1966,第 116 页)。掩饰被当作理所当然之事:

> 一位贵妇……随后乔装自己,在粗布衣上展示自己的魅力,并经历一位装扮成高级神父的粗俗农民,或一位扮装如此自然,以至于人们将其视为农民的粗俗神父带来的那些极令人不堪之事;人们也同样如此待他,既然某人没有自知自明,他也就不会对谁尽责任(Louvet,1966,第 116 页)。

这是一个偷听与窥视的世界:巴黎是一个易变、假象、掩饰的国度(该小说就是献于"我的化身")。此处的福布莱斯并不代表某种威胁,但只是一位从"黑夜与此时"获利之人,其吸引人之处便是这让他免于引诱的指控。这些掩饰在与散漫但活跃的巴黎世界对立中发生:"总伴随着一位年轻女傻瓜的轻蔑嘘声,总被热情之人的汹涌人流席裹"(Louvet,1966,第 91 页)。这种易变因他自己及其父亲拈花惹草经历之间的比较而得到延续与提升。结果就是,这就是当时转瞬即逝、不真实的巴黎情节;在传奇故事极端性中,波兰故事表现了小说中的现实,正如波兰女孩苏菲(Sophine)是福布莱斯的真爱(参阅 Crouzet,见 Louvet,1966)。(孟德斯鸠在《波斯人信札》中运用得到着重描写的后宫争宠情节,谨慎地赋予了巴黎讽

刺的连贯性与深度,与他此种方法作比较。)

在《福布莱斯》中,故事中的故事将传奇故事并入,并通过交错配列揭示真实的巴黎是一处贫瘠、不真实的所在。这部小说的美学观点,即"虚构比历史更真实"将构成18世纪后期的特点,并在此处借助故事中的故事的形式而成型。并不令人吃惊的是,情节的解决方法处于疯癫状态:在情感真实可能成为自己情感之前,福布莱斯必须从不真实的现实转入疯狂。

## "宿命论者雅克"与幻觉

本书第二部分围绕涉及传奇故事的两重关系而得以建构。一个是将小说排除,并声言真实性(或通过戏仿倒转将现实排除,这只是声言虚假性)。另一个就是将其包括在内,将小说中的现实与虚构之间的区别重新定位。这些结构对应着"硬性"、"软性"幻觉,或左右摇摆的幻觉,正如之前关于绘画的章节中界定的那样。然而,声言真实性的小说通过对自身并非小说之观点的坚持而引发事关其身份的质疑。相反的,这在18世纪后期借助理论转变而得以避免。对寓言及戏仿真相的潜在态度现在明确了,并得到极为严肃的辩护:评论家们断言,虚构比历史"更真实",声称的是真实性,而不是历史真相。卢梭的《新爱洛绮丝》借助将这种针对想象"真相"之声言主题化,通过将小说与真实性关系彻底主观化的方式稳定此关系。相应地,以某个被人讲述的传奇、被人读过的小说之形式插入"虚构"的小说可能运用这两种形式对小说予以讽刺,玩弄现实为何这一问题。然而,有人必定会问,某个被插入的故事

如何可以引起这个问题。叠覆的结构如何发挥作用,因而框架性的故事与被插入的故事彼此抵消? 这个效果并不是自动的,例如,可能在《新爱洛绮丝》中的爱德华·布斯顿(Edward Bomston)老爷故事中得以显见。

18世纪法国故事中的故事之运用最佳典范就在狄德罗的《宿命论者雅克》之中,该小说提供了针对这些问题的一系列回答,在微妙性与创新性方面堪称经典。因为,《宿命论者雅克》讨论了解读某部小说时采用的态度。何为"幻觉",在无所不知、几近隐形的叙述者之前,对评论家们重要问题的假定已被确立。这本身暗示在此阶段,他们对小说的观点存在某些错误。如果虚构的各种情境可以被讽刺,它们就可以得到承认,被评论家们(他们用了发展主义者的台词)称为18世纪小说中的不当或"非近似"实际上另指他物。①

如今,《宿命论者雅克》,一部复杂的传奇合集完全利用了故事中的故事这些讽刺可能性。当雅克与主人一同在乡间驿道缓步前行时,他讲述自己的爱情故事,建构了回声与反回声:年轻人雅克的乡野低俗与拉波默里耶(Madame de la Pommeraye)夫人因自己

---

① 这同样适用于《项狄传》。伊恩·瓦特(1963)不得不提及斯特恩(Sterne)的"技巧早熟",第303页。《项狄传》已被视为按约翰逊标准区分的"天性人物"与"习俗人物"的重构之作。这种关于人物的内在与外在方式因此在主角思想中得到妥协。当然,这是真实的。但在小说建构中的悖论如何? 例如作者时间的悖论? 它们是针对真实性(天性)所做某种尝试的证据吗? 但因为项狄的古怪之举(习俗)而变得奇特吗? 当然,它们是戏仿,写作中的真实性之极端后果也是归谬法。此法与狄德罗关于肖像画的归谬法的过程,因此也是某种模仿概念的近似性在《1767年的沙龙》序言中极令人瞩目。

被辜负的爱情而决意报复对方构成对比;盖恩(Gaine)与库特莱(Countelet)的下流寓言紧随着自我引用的、针对人性不忠的凄美哀叹。① 但向读者倾诉的某位"作者"之存在(以此将雅克向自己主人谈起此事的旅程结构复制)允许更复杂的讽刺效果:小说通过强调其他小说的缺席而对其戏仿,因为"作者"将《宿命论者雅克》可能已经为何一事在读者面前悬吊:"我本可以……但这本可以让克勒弗朗受影响"。他的作品看似其他小说,并比它们更好;"作者"迫使"读者"接受某些故事,但拒绝其他故事,例如人们从未发现那群被认为对雅克施加报复的强盗是:

> 您会相信这群人将扑向雅克及其主人,会有流血冲突,乱棒挥舞……他只是关注我,防止这些事情发生……但再见,历史真相,再见雅克的爱情故事。我们的这两位游客完全未被尾随;我不知道他们动身后在小旅馆里发生的事情(Diderot,《宿命论者雅克》,第 18 页)。

小说对肖像画、寓言、冗长的安慰予以明确的讽刺。存在某个事关其他作品的自我引述与讨论的复杂模式:哥尔多尼(Goldoni)的《行善的粗人》(*Bourru bienfaisant*)被重写,拉伯雷得到延续(第 298 页)。这里存在可能被人称为从《项狄传》(*Tristram Shandy*)剽窃而

---

① Diderot,《宿命论者雅克》,第 149、150 页。对人性不忠的哀叹在言语层面非常近似《布干维尔岛补充游记》(*Supplément au voyage de Bougainville*)中的某个段落,参阅《作品全集》,第 10 卷,第 216 页。

来的段落(《宿命论者雅克》,第 375 页)。关于文体化的问题通过与莫里哀的对比而被提出:

> 当我得知主人向其妻子大喊"见鬼,她是怎么上的门"时,我想到莫里哀笔下的守财奴,当时他是这样对自己孩子说的:"在这个苦境中,他打算做什么?"我认为这并不只是事关真实性,但它应该令人愉悦,这就是人们总会说到的一个原因:"在这个苦境中,他打算做什么?"这位农民所说的"她是怎么上的门",这句话并没有作为谚语而流传(《宿命论者雅克》,第 21 页)。

小说显然并不只是运用了讽刺技巧,而且也提出"何为真实"这样的问题,不是指形而上,而是指美学真实。"说一件就像已发生的事情"近似不可能。故事中的故事形式与总是否认《宿命论者雅克》是小说的言论——"这不是小说"结合起来,一种同等恒定与不兼容的提示,"我们正在读的就是小说"。这种讨论比可能总被当作"项狄生平与观点"之物更具破坏力,行得更远。新传奇之后,恒定的打扰不可能如它们之前那样令人惊异与困扰,直到最近如此。对"我们正在读的就是小说"予以否定与确认之间的游戏构成与近似的进退两难相仿之物,但从幻觉层面来说,幻觉的破灭或多或少可能使之强化了吗?"这不是小说,读者"是承认还是警告?如果这不是小说,这是真的吗?从 18 世纪美学层面阐释这种结构似乎已把幻觉的摇摆理论摆在我们面前,付诸于实践。人们允许虚构素材合并,只是为了得到阐释。仿佛我们将看到自己处于幻

觉影响下,确切地说,因为狄德罗心理的直接内省不可能,那就折回来,看着幻觉消失。

大多此种幻觉审视,这种对诸多小说条件的调研通过"作者"这个形象得以完成,可能看似如此。人们可能想到很多因素来支持这种观点。例如,提出了作者如何知道自己所做之事的问题。"作者"一方面声称没有雅克,自己就无法将故事延续下去;另一方面提出了作者及读者的时间与小说人物的时间之间的关系:"在我们提及他的时刻,他悲痛地大喊……"(《宿命论者雅克》,第34页)。小说与读者反应的关系也遭到质疑,这种反应一如主人对拉波默里耶夫人故事中那位娼妓诚实动机那般质疑吗?或如主人对行善之后的雅克命运大度之气那样热切吗?(《宿命论者雅克》,第107—108页)为淫秽所做的辩护源自蒙田,抄袭得到接纳。"作者"骚扰读者,威胁要离题万里,或语焉不详,声称自己的独立性,或询问读者自己所需:

> 读者们,如果我在此停顿,给人物故事穿上一件衣裳,因为他同时只有一个形体,我非常想知道您会对此有何感想?当我像伏尔泰那样身处困境,或通俗地说,陷于绝境,不知如何从中逃出,让自己陷于旨在令人愉悦以赢得时间,伺机从自己陷入的困境中走出的故事之中。那么,读者们,你们完全误解了(《宿命论者雅克》,第110—111页)。

(像在如此之多的其他狄德罗作品中那样,"作者"此处在对话中先发制人,把话放入"读者"这个傀儡的口中,并将如我们所见,掏空

真正读者自身的真实性。)但这种关于小说形式的讨论,这种自我评论因将人们熟悉的故事中的故事这种格式及在讽刺作品中常见的自我意识极端化而变得有可能。对讽刺作品而言,作者成为另一个故事,结构成为一个复杂框架系列的结构。"作者-人物"向"读者-人物"详述关于雅克及其主人旅行的故事。为了打发时间,雅克语无伦次地讲述自己的爱情故事,后来主人亦为如此。他们也遇到讲故事的其他人物。这样就形成了三个功能,《宿命论者雅克》的结构可以在以下图表中得以勾勒。①

该结构是旧有传奇故事形式的卓越处理。雅克讲述自己的故事,一如主人那样,但其他重要故事,那些拉波默里耶夫人及哈得孙神父的故事不是由主角本人讲述,而是事关主角阿尔西侯爵及其仆人理查德。阿尔西因此就是被提及的人物,又是讲述者,尽管他只是讲述其他人的,而不是自己的故事。关于故事中的故事之

---

① Mauzi,1964 中已研究《宿命论者雅克》的结构。

传统用法的最初变体是,狄德罗建构的不是一个故事套上另一个故事的中国盒子似结构。事实上,增添的故事彼此叠加。第二个变体是 f、f'、f''三者之间中断的复杂运用。这迫使读者通过快速从一个故事进入另一个故事的方式进行解读,并再次往返("炫目")。他可以勉强地在他人穿过自己路径之前"进入"一个故事之中。但这种插入与增添的复杂结构在不允许连续的纵向运动"进入"的同时,它的确迫使内向行动以阶梯方式从作者与读者的外在关系向雅克的旅行发展,穿过并"落在"拉波默里耶夫人故事极富色彩且相对完整的虚构之上。

如我所言,尽管 f 与 f'叙述层面是对称的,"作者"与雅克两人占上风,有说与不说的自由,有叨扰"读者"或主人的自由:"听与不听,我都会独自一人说话。"他们构成听众的互补者,这位"作者"的确需要一位听众,正如雅克及其主人彼此依赖的那样。两者之间的权力关系(即雅克在社会层面依赖自己的主人,但有时候他同样设法如操纵一个木偶那样驾驭自己的主人)是"作者"通过拒绝满足小说常用惯例的方式借以对"读者"施加权力影响的一面镜子。因为《宿命论者雅克》完全利用了源自扰乱我们期待的主导性,正是如此,提供了与小说中的宿命论主题有关的连接。雅克相信,他的一生是命定的,但通过像一位自由人那样行事的方式扰乱了针对源自此信仰的应有言行之预期。同样地,主人相信自由意志,自动行事。反过来,这印照该小说针对自身评论的一个方面。雅克相信自己的一生早已注定,的确是由"作者"预先决定,而作者视雅克为一种自主存在。雅克将自己的命运视为"大转轮"及"上天已定之事",这是关于作者意图的明显隐喻,因

为作者想赋予雅克的命运(因此对这部完整作品而言)存在于一个层面(它被印刷并装订),而不是从雅克的命运或我们对此相关解读的层面展开。这些意图如雅克一生中的诸多经历一样拥有完全随意的每一个表象。带雅克去任何地方的马儿与他路过的每一处绞刑架可能都是大祸临头的征兆,正如主人预言的那样(尽管他相信自由意志),但这是刽子手的马儿,只是遵循自己惯常的行进路线。然而,雅克的确似乎会有可悲的下场:他身陷图圄,却以非常不可能,但传统上属于传奇故事笔法的方式被强盗拯救。决定论与纯粹机会在此结合,"每一场舞会都有自己的票券",但因为小说中的事情发展轨迹(恰如子弹轨迹)大体而言不可预测,并仅作为事后之事而被确立,完全的决定论看似绝对的偶然。最整齐划一(即最显明的特点)之处也就是最为广布之处,明显仅因冒险而起。在关于小说的评论层面,宿命论主题成为作者权力的主题,甚至就是作者放弃对自己讲述之故事的责任所在。事实上,《宿命论者雅克》超越了斯卡隆及狄德罗本人在《八卦珠宝》(*Les Bijoux indiscrets*)(1748)中发展的戏仿故事之常见资源。因为"作者"在我们期待寻找他之处缺席,他可能否定自己在那儿,或断言他正在剽窃蒙田或模仿莫里哀。"读者"的引介使在论文《韦尔内》与小说《修女》中得以发展的技巧更为敏锐。"读者"也得以发展,超越了以往作者们赋予他的戏仿角色,因为他扮演的角色成为作者这个角色的互补。读者-听众的引介不仅仅是幻觉游戏中的更甚一步。

当人们讲故事时,这是以倾听者为对象。只要故事延续

下去,讲故事者有时候就会会被自己的听众打断。这就是为什么我在人们将读到的一个糟糕故事或并非故事的叙事中引入一位近似读者角色的人物,如果您对此有所怀疑的话(Diderot,《故事》[*Contes*],第124页)。

真正的读者在类似但又不相同的情境中被驾驭为一种真实性的缺失,其间,其答复的力量被预设,他被迫缺席。

狄德罗的一封信促使我的相关分析更进一步:

> 啊,我的朋友,在阅读故事与听人诉说之间存在着怎样的不同! 那些有趣的事情的确是另一回事。这种兴趣从何而来? 是叙述者的角色,还是倾听者的角色? 我们会对此类偏好及此种优势感到满意吗? 前者是我们在应对遭遇如此之多奇异事情之人时的偏好,后者事关他者,是我们借助自己获得的信任度,借助我们有权提出的要求之物而拥有的优势,同时我们从自身层面出发重述自己所听之言。人们在讲述时非常有信心能够加以增添:发生在某人身上的事情,我已经看到了;正是他本人,我们才有所描述。在此之上只有一个大脑而已:这就是可以言说的器官,我已经看到某事降临,我就是如此。我也并不知道相形于其直接证人,有时依靠关于某位重要人物直接权威的叙述是否更为得当? 较之于"我已经看到了"这类说法,某人在说"我具备替伦(Turenne)元帅或萨克斯(Saxe)元帅的素质"此话时不再过于轻信。任何人也可能在这方面及另一方面对此撒谎,似乎在我看来,较之于另一面,

至少我们发现自己更倾向于将其中一个谎言视为真实之物。在第一个例子中,应该存在两个骗子,我们在第二个例子中可能只有其中一个:在两个骗子之中有一个非常重要的人物(Diderot,《书信集》,第 3 卷,第 229—230 页;1760 年 11 月致索菲·沃兰[Sophie Volland]的信)。

这封信的确造就了本章更早期讨论过的移位,即寄居于轶事讲述者可靠性之中的真假值与轶事自身真相合并。这是如何发生的?仿佛介于听众与目击证人阐述之间的讲述者被忽视了。这是可能的,因为存在一种接替叙述("我从目睹某事发生的那人之处得知此事")。如人们指出的那样,狄德罗在《宿命论者雅克》中建构了更为复杂的某事。此处不仅存在接替叙述($f, f^i, f^{ii}$),而且在 $f$ 与 $f^i$ 之间存在必然互补性关系。作者与读者彼此依赖;雅克及其主人也是如此。因为读者如雅克主人一样被迫或多或少地扮演"读者角色",他倾听,并如"读者"一样在故事得以栖居的叙事功能程度层面忘了,叙事功能诸多程度的意识侵蚀在此发生,这就是读者如何进入故事的方式。换言之,我们有关于幻觉过程的分析。然而,任何《宿命论者雅克》的读者及雅克本人都知道故事在关键时刻,或在任何随意时刻中断了(在该书发展到一半时发生的这个重要近似例外是关于拉波默里耶夫人与哈得孙神父的故事)。人们有意操纵引入的对话结构,以期让我们予以相关注意。这两者结构,即讲述者的逃避,引起我们注意的引入是如何联系的?雅克及其主人,"作者"及"读者"等互补性关系仿佛与在 $f, f^i, f^{ii}$ 三者之间运行的增补性关系并列。如果某人在读小说过程中,顺着雅克讲

述的故事,暂时性地使处于旅行层面的故事缺失、消除。有人取代、替代途中的雅克及其主人。所有的关注都转向被讲述的故事(这种替代因此与人们熟悉地称为认同之物极为不同:因为认同旅行中的雅克就是将该旅行细节牢记在心)。被替代之物缺失了:为了恢复的目的,这种替代必须打破。这意味着在破除这种替代的时刻,所有叙事层面,从"读者"、"作者",通过雅克及其主人到被讲述的故事都可以被记住吗?不,它们代表着得到关注,但事实上并不再关注领域的纵向缺失。因为该领域具备同步性,它在增补性层面发挥作用,因此读者的思想转向水平对话中的对方存在。在诸如小说的某个体系内,"缺席"可以表现完全不在体系之内的事物,或不在感知领域之内的事物,尽管这在系统之内,并可以使之出现:正是后者提供了互补性关系,在小说中通过"被上天已定之事"而被主题化,这些得到建构的可能性通过小说的发展而变得可能。

《宿命论者雅克》的结构,互补性与增补性的结构在该小说中总是通过宿命论的处理而得到暗示。我已阐明,作者的权力与雅克关于自己命运已定的想法连接在一起,这个明显的桥梁成为雅克用以表述自己信念:"大转轮"与"上天已定之事"的隐喻。雅克及其主人的互补性在其关于宿命论的态度中得到强调,所用方式就是把他们称为"神学家",永远以人类命运是否由上帝决定这一问题为假想敌人。但增补性结构也是存在的:"和您一样,雅克听从主人的话;主人又像雅克听从自己那样听从自己主人的话"(《宿命论者雅克》,第63页)。每个人都有自己的主人,但主人们的多样性解释了每个人同时是仆人与主人的现象,这既和"并/或"关系构成矛盾,又加以确定。这种关系在小说众多事件中得到非常滑

稽与简洁的展示。因此,当雅克取回自己主人的表时,他被一群遭小贩追赶的农夫们追讨。他把马儿放走,理由就是如果他命中注定被抓,那尽快逃跑也没什么作用。但此举被这群农夫们解读为他清白无辜的证据,因为他们将自由意志归于他,并假定如果他可以,而且感到有此必要,他会着急逃跑。同一关系通过一系列关于决斗欲望的故事得到阐释:雅克的上尉与其朋友无法终止决斗;也讲过关于一位叫盖尔切(Guerchy)先生与其对手,最终是主人的一位朋友德格朗(Desglands)的相同故事。"并/或"关系是接替与矛盾关系之一,即增补性与互补性关系。正是通过这个既是互补性,又是增补性结构的运行,《宿命论者雅克》可以如此恒定地打乱任何叙事线,但又能吸引我们的注意。我们被打扰(互补性),在此期间,我们关注被提供的增补性叙事层。增补性与互补性的结构也可与宿命论主题有关。因为如果"作者"与"读者"如雅克与其主人那样似乎是必要的互补,滑向其中一个叙述增补层意味着任意与随意。

《宿命论者雅克》在处理宿命论时利用了真实与虚假之间的对立。"作者"总是断言"这不是一个故事",又带着似是而非的焦虑讨论虚构中的"真相"性质,并因此毁掉事关真相的确认。狄德罗小心地在这种真相与幻觉、真相与谎言的对立中留存,其间,其他作者们已经移出此地。因为真实与"真相"促使狄德罗在小说中把弄自由与必然性。真实就是发生之物,也是,或曾是必要之物,而"真相"就是"作者"编造之物,是 18 世纪"以资愉悦"的术语,因为它是偶然的,所以是随机的。

因此,《宿命论者雅克》是一部探讨幻觉的成功大作,是借助结

构得以完成的探讨,这迫使读者走过与该结构有关的历程。《宿命论者雅克》以互补性与增补性模式为基础,在"缺席的文字"(Lewinter,1976)中建构,因为增补排除了被替代之物。《宿命论者雅克》是关于狄德罗两方面关切的令人钦佩的深度阐释,前者是对我们无法在任何时刻得出一个以上想法事实之关切,即增补打断了替代,后者是关于我们就关注区域之外保持具备相关结构的可能性场域的必要性之关切(参阅 Hobson,1977a)。

因此,该小说如 18 世纪绘画一样揭示了可以被贴上"存在"与"真理"标签的两种不同表现概念。然而,人们认为小说不同于绘画,也不同于其他艺术,无法展示从"真理"到"存在"的发展。至多从时间顺序方面审视,提及存在向虚构的逐步演变是正确的,因为后期小说理论有坚称虚构比事实更真实的倾向。

小说相反利用了因"真实"与"虚构"相互界定的逻辑事实而成为可能的各种形式可能性。在第一种可能性中,"真实"被界定为并非小说之物,或反之亦然,小说被界定为虚构之作,我们读到的要么是真实的,要么是虚假的。这或多或少地对应了被理解成"存在"或其对立面的表现。在第二种可能性中,我们所读之作在与被纳入小说之中的某些元素(通常作为一种被插入的故事)关系中或多或少属实。小说在此处包括表象及某种与作为表象(并非作为现实)出现之物的对立之物。这与"真理"对应。

这两类最伟大小说揭示了共同的有趣特征:卢梭与马里沃把在他们美学中固有的关于现实与幻觉的假想视为主题。对卢梭而言,虚构比真相更真实。与幻觉及想象经验的关系是贯穿全书的主线。在《玛丽安的一生》中,马里沃运用故事中的故事之讽刺可

能性,但弱化了低俗生活"现实"与声言、渴求(传奇故事)之间的冲突,并使之主观化,所用方法就是使这种对立转为某个主题。

　　事实依旧是,小说是一种跨界文类:即便在它看似排除虚假,只是展示真实之处,它也揭示甚至"存在"都是以表象为基础:尽管"存在"会复制某种模型,并用其自身加以替代,它仍然接替表象。在所有表象中得以铭记的关于接替性的最令人目眩的探讨便是《宿命论者雅克》。在某个层面,该小说声称真实性,如"虚假回忆录"那样,"这不是一个故事"。但这种声称被植入一个由接替叙述者、故事中的故事构成的复杂结构之中,因此它似乎既真实,又虚假。"存在"被放在一个相对化的语境中,我们拥有表象及被不同叙事层面(即"真理")界定的表象"真相"。

# 第三部分
幻觉与戏剧：戏剧、观众与演员

戏剧在18世纪极受推崇。至少在18世纪早期,悲剧是一把社会万能钥匙,每一位有文学爱好的年轻人,甚至如马里沃这样敏锐的反传统主义者都一试身手。后期,据说狄德罗着手戏剧创作以期获得进入法兰西学院的入场券(Wilson,1972,第264页)。较之于七年战争(the Seven Years War),戏剧与歌剧中的危机及世仇更吸引民众。卢梭坚称,歌剧院上演的《丑角之争》(*Querelle des Bouffons*)阻止了一场政治危机,据说在大革命之前,戏剧从未如此成功过,但1715—1789年间没有一部悲剧在法兰西喜剧院上演,而当时的作品却有近两百部(Fabre,1958,第809页),在18世纪后期大量涌现而出的刊印剧本没有一部能比文学史留存时间更长。在18世纪,最初剧院是为演戏之故而建(Lawrenson,1957,第182页)。① 其间,女王们与国王情妇们上台演戏,从国王到情妇,再到省长都有自己的私人剧院(Bapst,1893,第420—438页)。戏剧首先是一个社交活动。观众如演员一样多地欣赏作品,歌剧院的设计师们明显将置身场景之中的女性观众包括在内:"没人会因场景愉悦之故而来,都是为了

---

① 1754年苏夫洛(Soufflot)设计的里昂歌剧院算第一个。

参加聚会,能够被他人看见"(Rousseau,《作品全集》,第2卷,第254页)。但随着时间的流逝,18世纪戏剧的社交"被他人看见"如我将阐释的那样,成为"被看到受场景的影响"。戏剧不再面向王室包厢,源自装饰角度的视角反过来成为其他观众的焦点所在。相反,存在视角的多样性,一个复杂的飞眼模式(即将因场景而起的外部情感端倪向观众传递)。如卢梭在《致达朗伯的信》(Lettre à d'Alembert)中指出的那样,这种沟通并不是在某种热情之中的个体情感之混合,但狄德罗在其早期戏剧中,或卢梭本人在自己关于日内瓦节日的描述中可能早就希望如此。相反,这是各种自我意识之间的交互。这种飞眼向外看着他者,但通过他人的反应而了解自身。自我意识因此被个体化。如果凭借技术方式,它因此在视觉金字塔顶端被孤立,观众成为"窥视者"。面对舞台,它越发把自己当作一个复制品来呈现,并设法将观众锁在其幻觉-谬误之中。观众的经验具备私密性,其享用也有私密性,这在自我与自我意识中得到反映。如果观众是一位正在窥视的旁观者,在他与舞台之间存在一个空间,但不是中介。结果,他必须与演员"等同",感同身受。而演员反过来与其演绎的角色"等同"。

第三部分居于本书中间,极为清楚地阐明了观众与剧作关系中的明显动态,但也阐述了受众与艺术作品之间关系的普遍变化。观众的关系随之改变,因为他的视觉客体变化了。戏剧及其理论从对场景的兴趣,或其自身非现实性的有意利用发展到作为某个副本的剧作概念,其装饰及建造技巧必定以观众的谬误形式激发幻觉。如在绘画理论中那样,留有从"真理"到"存在"的发

展。但因为观众的参与从人际关系层面转到私人层面,其经验必定是无中介的,透明的,因此如我已指明的那样,他将采纳演员的情感。

# 第五章
# 戏 剧

## 幻觉与场景

正是通过其与魔法的联系,"幻觉"首先被当作美学术语来使用,也正是通过歌剧,这种转变得以发生。17世纪,甚至18世纪,法国歌剧最初运用魔法与神话主题,其间,壮观效果极为重要。当意大利人已经放弃歌剧时,实际上法国人在歌剧发展中使该舞台得以延长(L. Riccoboni, 1738b; Nagler, 1957, 第128页)。"装饰"在18世纪众多大型歌剧中扮演一个主导角色。舞台设备的发明先于情节(Leclerc, 1953),或在诸如卡休萨克(Cahusac)这样的18世纪中期歌词作者例子中处于同一时间:关于其对拉摩的《奈伊斯》(Nais)之研究的评论如下:

> 巨人们把一座座山叠起来,一部机器将巨人与群山同时拎起来,以此造成的幻觉让人相信这是匍匐在岩石之上的大地之子,巨人们把群山叠起,这样攀爬到上天,与天神为战

(Nagler,1957,第 132 页,引自 Collé,《日记》[*Journal*],第 1 卷,第 70 页)。

因此,运用于歌剧的"幻觉"只是诸多源自神话的术语中的一个,如"幻觉、幻景、魔力"(Charpentier,1768,第 1 卷,第 93 页;参考 Patte,1782,第 191 页),这些都被用来描述作为装饰、照明、器械艺术融合的歌剧辉煌。因此,"幻觉"是"奇异"的产物,神话或超自然的情节被简化为器械与照明效果的纯粹框架,其最纯粹的表述就是 18 世纪 40 年代与 50 年代塞尔万多尼(Servandoni)在杜伊勒里宫(Tuileries)建构的系列场景。这些只由音乐、哑剧与情景效果组成。① 此处被指定为"幻觉"的内容是一种出其不意,眼花缭乱,不留时间给人思考的某种蓄意破坏(《百科全书》,"装饰"[Décoration]词条;Maillet Duclairon,1751,第 22 页)。

表演与情景转变因此对出其不意效果的延续而言至关重要:

> 一位诗人如果能将高明的创造与关于装饰领域的深度了解结合起来,他就会有无数常用的方法装饰自己的场景,吸引观众的注意,为幻觉做准备。同样地,对那座拥有王宫般壮观或无与伦比区域的华丽宅邸而言,它会替代荒芜的沙漠,陡峭的岩石,令人畏惧的洞穴。惊恐的观众会看到因美丽风景而中断的合宜视角取代了这些可怕客体的位置,

---

① 的确,《器械大厅》(*Salle de machines*)的演出时间如此之长,以至于观众难以听到演员的对白。因此,它特别适合展示场景。

因此感到令人愉悦的出其不意。也是由此观察渐变过程中，它向观众呈现了波涛汹涌的大海，如火光般的地平线，遍布云朵的天空，被狂风连根拔起的树木。随后，一处巍峨的庙宇将观众从上述场景吸引过来：所有古代华丽建筑部分都在此庙宇中汇聚，构成了一个巍峨的综合体，以及被自然、艺术与品味修饰的花园，并用一种令人满意的方式结束因使幻觉发生、延续而将被忽视的表现法（《百科全书》，"装饰"词条）。

可以这么说，观众必须驾驭自己的情感，在这种构想中存在某些极为被动之事，因为他必须顺从源自不同情绪延替的出其不意延续性。为了促使其发生，必须选定一个主题，"能允许最大程度的多变性，提供最鲜明的对比，实现从黑暗到黎明的迅速转变，带来最令人惊悚的愉悦，以及从可怖到优雅，令观众哑口无言的出其不意情境"（Servandoni，1740，第 7 页）。[1] 在情感两个极端之间的快速摇摆是 18 世纪"炫目"美学的核心要点。（此处描述之物是一种得到迅速解读的阐述，它介于相距甚远的两端之间，具备 18 世纪 30 年代新型戏剧类别流泪戏剧，即观众带着

---

[1] 参阅以下小册子：《关于潘多拉场景的描述》(*Description du spectacle de Pandore*)(1739)；《关于尤利西斯历险主题的信》(*Lettre au sujet des avantures d'Ulisse*)(1741)；《莱昂德尔与英雄》(*Léandre et Héro*)(1742)；《魔法森林》(*La Forest enchantée*)(1754)；《婚姻爱情的胜利》(*Le Triomphe de l'amour conjugal*)(1755)；《关于叛逆天使堕落场景的描述》(*Description du spectacle de la chute des anges rebelles*)(1758)。

眼泪观看的喜剧效果。)[1]幻觉的延续,从魔法层面被混淆之思想的延续被一个左右摇摆的不同元素系列创造,在此例中,"装饰"大体已在17世纪中期之前固化:"同样的天神下凡,同样的升天,同样的宫殿、魔法森林、海边之景"(Leclerc,1953,第263页)。[2]

"幻觉"因此在这个语境中作为场景美学发挥作用,一种奢华与铺张的美学,[3]一种动态,而非静态的广泛效果:"广阔的主题同样易受幻觉影响,人们可从构成丰富性的奇异与恩典中借用幻觉"(Servandoni,1742,第7页)。相反地,舞台设计师取得的成就可以被用来阐明这个概念。因此,不规则地分布,以承载布景之底盘的理念在由"装饰"而起的背景中因更为多样性而成为可能,而该底盘被认为是比别纳家族(Bibiena family)(Leclerc,1953,第273页)所创,并由塞尔万多尼引入法国。某些灭点(vanishing points)的引入给观众带来一种扩展之感,正是因为他无法使这些灭点同位。[4] 塞尔万多尼特别擅长使装饰看似宽广:例如,他在前景中运

---

[1] "喜爱变化,直到有愉悦之感,这就是自然的品味……人们从这个愉悦转到下一个,时不时地哭哭笑笑"(La Chaussée,《梅拉尼德的序言》[Préface de Melanide],引自Chassiron,1749,第16—17页)。

[2] 勒克莱克(Lerclerc)所言是其对高乃依《安德洛墨达》(Andromède)的理解,但她说道,同样的话也适应于18世纪的"装饰"。

[3] 参阅拉丰·德·圣耶讷关于塞尔万多尼建筑的抱怨,该建筑因其舞台设计而被毁:"习惯了把必要的美饰浪费在场景幻觉之中,浪费在装饰师的才华展示上。这些装饰师极大增添了构成富贵与奢华之气的美饰局部"(La Font de Sanit Yenne,1747,第47页)。

[4] "诸如比别纳家族这样的意大利高超艺术家敢从如是视角展示笔下的客体,即能让客体更美丽,为观众提供令人心仪的一瞥。消逝的线条朝向这个评论家们忽略的视角未得到判断。同时,随之而来的是,人们在如是线条中并没有看到更多的关系缺陷,即并不是被直接置于客厅中间的那些线条"(Cochin,1781,第64—65页)。

用巨大的圆柱之基,且不完全画出来,这样观众的眼睛得以引向无从想象的高度。他变换着诸"装饰"元素(同时也是作为元素自身的维度)之间的水平及垂直的空间。总之,他极大地改变了观众与舞台之间的关系。因为在始自 17 世纪末的设计中(例如,贝兰[Bérain]的设计),舞台是一幅演员在此表演的独立图画,拥有自己的视角,将观众的眼睛引至舞台后部的某独特点。塞尔万多尼使这个视觉金字塔反转,这样观众的眼睛被引至内向(Bjurström, 1959,第 155—156 页)。观众由此同时被融入其中,因为他们因建筑的宏大而变得矮小,同时通过想象空间而引至外部。一个亲密却广阔的关系得以确立。① 塞尔万多尼的主题强化了介入超现实之感:他的风景是想象的,"可怖的",他的建筑是奇幻的。

因此,似乎关于"幻觉"的心理分析(其间,理性与感知的愉悦对立)特别适用于歌剧与场景;相反,需要用歌剧的宏伟愉悦观众,让他们忽略极为重要的"近似"缺失。"所有的近似越被忽视,我们就越有此必要,即对我们感知的引诱并不允许我们运用自己的理性"(Rémond de Sainte Albine,1747,第 187 页)。② 因

---

① 参考 Hyatt Major,1964,第 vi 页:"在设计歌剧布景时,比别纳家族整一个世纪利用费迪南多(Ferdinando)的创新,后者甚至通过以 45 度视角绘制建筑物的方式将最微小的舞台呈现出未曾设想过的空间与高度。这些画在背景布上的建筑物之平面图会类似如船头那样直指观众的 V 型建筑物,或将其墙壁延展以拥抱观众的倒 V 型房间墙角,或两张平面图如 X 型交错拱廊那样结合,向外朝舞台前部扩展,也通过渐散柱廊向后引导。这些不间断的建筑柱梯以对角线在台下无限远地延展,这种给布景设计带来革命化的新法几乎主导了整个 18 世纪。"

② 马蒙泰尔坚称,如果歌剧涵盖"奇幻"元素,那它只是"近似之物",并以此把悖论进一步深化;参考 Nagler,1957,第 128 页,以及第 259 页关于达朗伯态度的内容。

此,这可能看似"感知的幻觉"战胜了理性,这就是恢弘歌剧的美学,但这也就是忽略诸如"引诱"这些词的力量(Rémond de Sainte Albine,1747,第48页)。引诱,战胜这个理念暗示着抗争。因此,对很多评论家们来说,"幻觉"暗示着其对立面,暗示着不仅作为随后思想状态,而且作为幻觉得以叠加之基础的意识。对那些评论家们而言,提及"幻觉"而不论述其虚幻是不可能的,正如恢弘歌剧语言("威望"、"魅力"等等)所展示的那样。最初看似对幻觉力量之称赞的措辞事实上将这种幻觉的双重性质融入一半得以实现的形式中:出其不意或欣喜若狂更多地是伴随着它们的对立面,即关于虚假的意识,而不是被其取代:"这些机器是奇异魔术的效果;人们常常需要借此想起戏剧的建构,人们看到的所有一切都由梁、粗绳、铁器、砝码支撑,以此为我们感知的幻觉辩护,自我安慰所见即真实"(L. Riccoboni,1738a,第44页;参考 Cahusac,1754,第3卷,第66页)。① 对这类评论家们而言,戏剧幻觉就是马勒伯朗士(Malebranche)式的"我们感知的幻觉",可以被感知,暂时可理解。关于表象的意识几乎同时就是对被视为表象之物的意识。

但为歌剧及场景而特别运用的"装饰"改善模式造成了一种矛盾。因为上述讨论的演出方法之改进暗示现实与舞台之间关系的理念也在变化。这些方法被一群包括卢梭、与塞尔万多尼有关的格林在内的法国歌剧支持者们阐释为一种尝试,即创造一个事关

---

① 参考 Algarotti,1773,第71—72页:"人们如何让情境看似变小,或某地宏伟宽敞;如何最终将欺骗眼睛的艺术推进到完美的最后程度。"

何为纯粹想象或奇幻之物的复制品。

> 奇异之物并不是为表现之故而创……奇异之物只是将此权利归于客观描述的史诗诗人,不是因我们所见,而是因我们想象之故。戏剧诗人及画家只是向我再现了这些客体,其模型存在于自然之中……一旦人们把我置于无法再现的眼神之下,魅力就消失了,幻觉就灭失了(《文学信札》[*Correspondance littéraire*],第2卷,第345页,1754年4月)。①

这样的场景是一种文类错误,一个被误导至有意将史诗上演的尝试。对诸如卢梭、格林、狄德罗与莱辛新一代评论家们而言,戏剧现实必须不能逾越。与最初三人绘画态度相似之处显而易见。没有必然远离主题,远离所见之物的参照物:必定没有这样的意识,即所见之物是表象,戏剧现实与被表现的主题之间不存在闪烁其词。他们运用从字面理解幻觉双重分析的方式抨击使情感与理性都未得满足的如是场景。② 对这些评论家而言,关于虚假的意识是使幻觉毁灭,而不是使之提升:"当人们看到一位天神下凡时……魔力开启,但大车刚刚弄穿天花板,绳索露了出来,幻觉消

---

① "我认为看到的最大过失就是宏伟的虚假品味,人们借此愿意把神奇之事再现,这只为能被想象之故而成就的神奇事物同样被置于史诗之中,也被可笑地在剧院上演"(Rousseau,《作品全集》,第2卷,第288页)。

② "我们歌剧的奢华与绚丽给观众的眼睛带来维系这个魔幻的愉悦幻觉,但器械的耗费常常极为可观,它产生的喧闹并不带来如因情感兴趣而起的同等恒定与鲜活愉悦"(Lacombe,1758,第52页)。

失了"(Patte,1782,第189页)。这种自拉封丹(La Fontaine)起就以布景调换人口哨为标示(Nagler,1957,第129页)[①]的不尽如人意表现技巧强化了对魔术表现的弃绝,但它可能看似存在更进一步、更重要的因素。布景的改进从关于现实的构想中得力,后者必定削弱这些改进得以塑就的文类之根本基础。这个可能将法瓦尔(Favart)的蛇表现为一种道具的、事关现实的理念(Nagler,1957,第135页)可能并不接纳歌剧内神话及魔法内容(Cochin,1781,第61页)。[②] 因此,正是这种作为艺术介入的"幻觉"未受被用来批判恢弘歌剧的意识影响,即"幻觉"的意义从仿佛借助魔法而实现的附魅意义转到错误的意义。关于戏剧中的近似之观念实际上从再现转移到了复制品。"幻觉"现在暗示的不是引诱,而是信任,无论是否得到明确确立。这种关于信任的观念可能从美学延展到认识论,一如休谟(Hume)式信任暗示的那样(Cochin,1781,第32页)。这通过马耶·迪克莱荣(Maillet Duclairon)关于歌剧"装饰"之贫乏的论述中一个奇特的措辞得以明示:"我们的想象并不足以取代,以达到提升客体的目的,我们相信只是看到构图"(Maillet Duclairon,1751,第24页)。"相信看到"通常适用于艺术中得到观察

---

[①] 1761年,法瓦尔写道:"在器械操作中有许多有待改进之处"(1803,第1卷,第208页)。在《新爱洛绮丝》中,圣普鲁(Saint-Preux)对歌剧"装饰"不足之处进行阐述(Rousseau,《作品全集》,第2卷,第282—288页);亦可参考Nougaret,1769,第1卷,第325—366页。

[②] 参考La Harpe,引自Nagler,1957,第136页:"戏剧表演也存在很多缺陷。妖魔、飞行、器械,所有这些都使眼睛产生幻觉,并造成可笑的效果。有时候是因器械师的失误,有时候所有奇幻设备完全不带来视觉的震撼,失去了其想象效果,开始过气。"

之物,及可能被用来指明如是虚假,即所见之物(例如在油画扁平场境内的风景)此处必定指涉知觉过程中的一个额外齿轮:我们并不是直接看客体,而是某个"信任"元素不可挽回地进入感知之中。

布景的改进、社会骄傲的客体及美学关注,这些通常从调动意识的某个幻觉层面得以正名。某些技巧只是那些已存在之物的完善方式,例如,关于"装饰"中视角的倡导被诺韦尔(Noverre)发挥到可笑的地步,他坚称,调配分等级大小的舞者会产生距离效果(Noverre,1760,第104—105页)。这个关于舞台最佳形态的讨论在18世纪后半叶极为盛行,并从幻觉的方面加以引导。特别是,帕特(Patte)引用阿尔加罗蒂(Algarotti)之言,对如是舞台予以批判,该舞台离观众太远,将演员与"装饰"隔离,因此毁掉了幻觉(Patte,1782,第22,132页)。然而,他希望创建的关系并不是融合的关系:他坚持以下事宜的必要性,即演员与观众隔离,观众空间的延续及彼此区分。事实上,1759年的改革已经落实了这种关系,随后,观众们不再坐在法兰西喜剧院的舞台上(Préville,1823,第115页;Patte,1782,第177页)。观众与场景现在完全隔离,这样它们之间的距离被否定,好像未曾存在。

这种观众与舞台关系的变化并没有产生排斥场景的效果。相反,歌剧影响舞台,戏剧效果被引入悲剧之中。在伏尔泰的《塞米拉米斯》(*Sémiramis*)排演过程中,持续的"装饰"从视觉上确认了角色与地点统一的解体(Bjurström,1956)。1763年《梅罗珀》(*Mérope*)的新排演最终解决了这一点。后台发生的事件在舞台上演(Lanson,1920,第134—136页):因此,《马拉巴尔的遗孀》(*Veuve de Malabar*)的火葬柴堆在1770年是没有的,而是直到1780

年才出现。然而,戏剧效果的运用确认了观众与戏剧之间的新关系。它有意将更早期发生在后台之事带回到舞台,不是开启表象与所见之物之间的差距,而是使它们保持一致。柯奈(Corneille)笔下的 17 世纪贺拉斯(Horace)在幕后追逐自己的姊妹,要杀她。1756 年,列凯恩(Lekain)敢从坟墓中走出来,双手浸染红色颜料。沃康松(Vaucanson)为马蒙泰尔的《克利奥帕特拉》(*Cléopâtre*)建构了一个机械蝎子。但从幻觉角度而言,对这种改进的满足感在涉及舞台服装时达到其顶峰(Dorat,1766,第 23 页)。① 处于舞台效果及哲学前锋的女演员克莱隆(Clairon)因其有勇气在舞台上如伏尔泰《中国孤儿》(*Orphelin de la Chine*)中的伊达梅(Idamé)那样没穿"裙环"而备受赞誉,尽管多年前,《喜歌剧》(*Opéra comique*)中的法瓦尔女士就这样做了。至于《巴雅泽》(*Bajazet*)中的罗克珊(Roxane)角色,她借用了法瓦尔女士从伊斯坦布尔那里得到的同一件后宫服装。然而,对服装准确性的寻求因其他考虑而被制衡。蓬帕杜尔夫人(Madame de Pompadour)为 1746 年克雷比永的《卡特琳娜》(*Catalina*)表演提供的服装的确是托加袍,不是通常用一些甲胄及"古式半统靴"为配备的路易十四时期服装,而是配以银饰、钻石与紫色的华丽托加袍(Bapst,1893,第 466 页)。拉吉马尔(La Guimard)身着农民服装跳着芭蕾,但那是一种布歇笔下的农民服装。这些过失再现了当时人们品味的局限性或当时人们在理解往昔时的局限性吗? 它们可能是某种"炫目":细节指涉根据社会协定被认为是表现现实之物,它们被传统规定驾驭,以在巴黎被

---

① 参考 Noverre,1760,第 162、190 页;Bricaire de la Dixmérie,1765,第 17 页。

接受为宫廷之物,在宫廷被视为农夫之物为基础。然而,一般而言,当"装饰"与服装有所变化时,这些细节并不指涉他物,而是在模仿。正是如此,它们被认为并不遵循传统。更老一辈人的批评证实了这一点。这些人抱怨此番"奇特"效果与约定的传统违逆,因此通过提请对其不受欢迎之处的意识,及破除某种类型的幻觉方式关注舞台。伏尔泰发现,悲剧及哲学中模仿自己的那些人过于超前:"一座坟茔、一间漆黑的房间、一个直角形支架、一把梯子、几个在布景上相互打斗的人,一些被人抬上舞台的死尸,这些足以在新桥上展示"(Lekain, 1825, 第 258 页, 伏尔泰来信, 1760 年 12 月 16 日)。这些细节的引入被体验为对各文类之间障碍的破除,因此被当作一种讽刺。舞台"装饰"及服装方面进行最彻底的实验在《喜歌剧》中得以上演,这并非偶然之举。马蒙泰尔说道,在《百科全书》中的"戏剧装饰"(Décoration théâtrale)词条中,伊莱克特(Electre)应该拖拉真实的链锁。这种"真实大象"类型的设施当然在 19 世纪与《艾达》(Aida)一同达到了高潮。但这种复制品如用"古法半统靴"的拉辛式排演一样既有想象力,又依据传统。更年轻一代视为副本之物在更老一辈人看来就是讽刺与碎片化的符号。并不令人惊奇的是,正是对这种戏剧效果予以支持之人独自调研这种"真实"物品的价值,并将其运用背后潜在的理性昭示。塞尔万多尼将托列利(Torelli)及维加拉尼(Vigarani)在舞台人群中摆放画像的实践倒置:

  所有主要神祇及其服饰,所有第二等天神将构成两千多的浮雕人像圈,其中将会有众多自然人像,这个精巧的混合,

这样说吧,会把生活向这伟大场景传递(Servandoni,1739,第9—10页)。

舞台上的真实之物并不是复制品,而是一个符号,将非现实之物污染,这样思想将在此之间摇摆。[①] 然而,塞尔万多尼的观点将被忽视,剧作家及戏剧场景的创造者们将越发为模仿与模型之间的一致性而努力。

## 幻觉与剧作

"幻觉"因此表述了恢弘歌剧的魔术效果:从快速变化的欣喜若狂、出其不意感知印象系列中混合的效果,到一种将场景的非现实意识融合为某重要意识的效果。然而,相同的术语越发被用来批判恢弘戏剧:不仅是此意识被否定,它也将从观众的经验中被剥除,因此极为不同的印象类型将得到创建,即一个不是在意识与介入之间快速摇摆的印象,而是融入戏剧表演的印象。"幻觉"因此有所收缩,意识将被剥除。正如在艺术理论中那样,创造意识之物被切除,对应的真理概念正从"真理"转为"存在"。

尽管"幻觉"范围的消减最清楚地呈现在关于"装饰"发展的讨论中,舞台装饰的时尚无法与剧作主题及其处理割裂。运用"装

---

[①] 现实与艺术的交互更进一步,达到诸艺术之间的交互。塞尔万多尼设计了圣叙尔比斯教堂(Saint Sulpice),并用废物绘制风景画,这遭到他人的批判,见 La Font de Saint Yenne,1747,第47页,并参阅之前的注释及 Cochin,1757—1771,第1卷,第108页。

饰"创建该剧作内容的舞台复制品的尝试密切依托关于现实的理念,因为一个人可能只是从已存在的某事物中建构一个复制品,它因此成为关于真实之物的定义。尽管在18世纪艺术与美学中解读"现实主义"理念是犯了一个严重的时代错误,但无疑,18世纪戏剧品味发展了某种关于物质及社会现实的关切。那么,作为某种讹误的"幻觉"不受艺术意识,即一种对这些发展予以概念化尝试的影响吗?这显然是一个悖论进化,因为"幻觉"这个更粗糙的概念适用于艺术与现实之间关系的后期形式吗?然而,如果这种受质疑的改变被界定为一种文类理念的崩溃(Auberbach,1953)或关于艺术形式之中传统认同的坍塌(Tocqueville,1951),这种悖论就被移除了。因为在此类情况下,如果关于何种意识将被纳入观众经验之中的认同是缺失的,因此,将其从该经验中切除的尝试是可以被理解的,且可能是不可避免的。如我将揭示的那样,在18世纪美学讨论中,美学传统问题与幻觉之中的意识角色结合在一起。

## 意识的切除

传说中的泰斯庇斯(Thespis)式悲剧从叙事中发展独白,从独白中发展对话。对布吕穆瓦(Brumoy)而言,这种发展是从模仿到某种真实形式的发展:

> 可以说,这将是某种真实的行为。至少,被更为高妙欺骗的观众们实际上将看到这一点,当某个单独或同一演员将阿

伽门农(Agamemnon)、阿基利(Achille)的双重角色逐次演绎时,观众们只能理解、猜测。被这幅图画引诱的眼睛与精神相信看到了同一事物(Brumoy,1730,第 1 卷,第 lxv 页;Méhégan,1755,第 30 页;Lacombe,1758,第 102 页)。

作为某复制品的戏剧概念力量似乎从雷蒙德·德·圣阿尔宾(Rémond de Sainte Albine)所做的关于画作"表现"与戏剧"再现"之间的区别中显现。他坚称,戏剧是更完美的艺术形式,因为观众不需要用自己的想象填充构成其他模仿艺术典型特点的力量缺失:"画家只能给我们表现这些事件。可以说,演员对此加以再现",这与中世纪及文艺复兴时期演员是作为影子存在的理念构成鲜明对立(Rémond de Sainte Albine,1747,第 14—15 页)。换言之,观众无需阐释自己所见。当戏剧被认作某种复制品时,幻觉可以作为某种标准发挥作用:一个所犯的事实错误就是该复制品是完整的这一证明,或否定地,如果幻觉并不发生,剧作便具有缺陷(Servandoni d'Hannetaire,1774,第 248 页;Marmontel,《百科全书》,"戏剧夸张"[Déclamation théâtrale]词条)。因此,路易·里科博尼(Louis Riconobi)尝试性地运用这个概念从喜剧艺术的立场批判浮华的法国夸张风格:

> 关于场景的伟大观点……就是给观众带来幻觉,说服他们;只要人们可以这样,悲剧一点也不是虚构,但这就是行事、言说的同一主角,而不是加以表现的演员。悲剧的夸张完全反向行事:人们听到的最初话语显然让人感到所有一切都是

虚构的,这些演员是以如此奇特,如此远离真相的语调说话,以至于人们只是有所误解(L. Riccoboni,1738b,第34—35页)。

里科博尼之所求不仅给幻觉带来真实性,而且带来思想流动性及自然性的措辞(L. Riccoboni,1738b,第31—32页)。

因此,"幻觉"只是已经取代了近似,以某类似方法作为某批评术语而得到运用吗?当然,在论证中需要大量的关于"近似"的双向力量(L. Riccoboni,1738b,第35、94页),如果场景变化的话,幻觉或多或少地可能发生吗?或应该选一个所有剧中事件已看似发生的背景(实际上的一处街角或某处宫殿入口)吗?[①] 行为的统一与时间的统一也得以正名。[②] 对幻觉而言,一个历史基础可能是必须的,或如狄德罗所言,这可能毁掉幻觉:"我并不指责人们在历史中探求自身结局的行为。然而,这不能出现差错,但观众不应该只是意识到虚假所在。他们会想起历史特点,并不再感到吃惊"(Diderot,《书信集》,第3卷,第21页,1760年2月23日或25日)。情节的发展速度可能再次为此负责:"关注发生事件的灵魂并没有时间之感,如果只允许我提及这种类型,反思人们行骗之事的话"

---

① 参阅 Lessing,1785,第1卷,第227页;Nougaret,1769,第1卷,第357页;Lacombe,1758,第109页;Brumoy,1730,第1卷,第lx页;Grimm,见《文学信札》,第6卷,第172页:"所有现代悲剧体系就是传统及在自然中完全没有模型之幻想的体系"(1765年1月)。

② 参考 Brumoy,1730,第1卷,第lviii页;Levesque de Pouilly,1747,第47—48页;《百科全书》,"协调"(Unité)词条。

(Nougaret,1769,第 1 卷,第 188 页)。

然而,"幻觉"与其说取代了"近似",不如说将其超越。因为幻觉远非就何为看似真实一事而再现观众与作者之间的社会认同,它事实上暗示对其删除。无意之间,狄德罗笔下《八卦首饰》中的女主角米左扎(Mirzoza)使之为人所知。未被扰乱的幻觉确保场景的完美:"场景的完美在于对某行为如此精确的模仿行为,始终受欺骗的观众认为自己参与其中"(Diderot,《作品全集》,第 1 卷,第 634 页)。然而,她对此番定义的阐释无意之中揭示,除复制品的完美之外,还有很多关于它为何可能被当作现实的诸多原因。她不得不假设,对于这种将要发生的幻觉,对这个国家完全陌生的某人,"一位在安格特(Angote)下船的人从未理解人们所说的场景之意"。如果幻觉未曾中断,剧院上演的整个社会活动必定不只是被忽视,它必须不为人所知。在米左扎的论述中,幻觉与意识之间的关系是持续交替的,对将被删除的意识而言,它必定从未首先发展过。

这些观点让位于狄德罗后期《论戏剧诗歌》(*Discours sur la poésie dramatique*)中更为实际的观点。关于戏剧的社会认同被界定为"自主的"幻觉,既然要求"一位在安格特下船的人"处于无知状态是不可能的事,那么可以通过把观众视为被迫犯错,即已消除社会认同的方式获得相等物:"幻觉并不是自主的。此人会这样说:我愿意让自己陷于幻觉之中,这将类似此番话语:我对生命之事有某种从未关注过的体验"(Diderot,《论戏剧诗歌》,第 215 页)。从任何简单意思而言,一个讹误当然不是自主的。但观众的戏剧体验能因此与一个错误等同吗?狄德罗再次如米左扎一样不得不以

揭示其不足的方式阐述此理念。他拒绝自主讹误,将其界定为拒绝往昔经验的一种决定,"一种事关我从未关注过事物的经验"。这显然不能实现。但此处狄德罗的论点具有某个重要含意。如果自主讹误是不可能的,那么观众关注非自主幻觉中的往昔经验:即他引导一个永恒的思想对比,这会排除关于作为被动讹误的思想状况的描述。然而,被动与非自主讹误是狄德罗对观众的要求所在。他用比喻的方式将其表现为等式,一端为恒量,另一端由肯定与否定术语构成之物:"肯定的术语表现了共同的场境,否定的术语则表现了特殊的情境,它们之间应该彼此补衬"(Diderot,《论戏剧诗歌》,第215页)。此处狄德罗对幻觉语义场消减的程度显而易见,因为纯粹的幻觉甚至没有介入的含义,这暗示想象朝着舞台表演发展。相反,观众已与舞台隔离,因为谬误已强加在观众身上:"诗人因理性及人类教诲的经验而高兴,正如一位家庭女教师因某个孩子的愚蠢而高兴那样。一首好诗就是一个值得向认真之人讲述的故事"(Diderot,《论戏剧诗歌》,第215页)。

然而,被简化为"非自主讹误"的"幻觉"不只是作为批判某些同时代戏剧形式的工具,且以该批判词汇本身揭示的方式而发挥作用。例如,是这样说起马里沃的:

> 他拥有在表演中缩短时间的奇特技巧,也就是说,借助所有不同方式让观众在两、三幕中感受到两、三年内的情感变化。这不是真实及处于自然之中的戏剧类别,非常近似幻觉(Collé,1868,第2卷,第289页)。

拉普拉斯(La Place),莎士比亚著作的译者,声称英语"具有天生的忧郁之情,相形于其他语言,它不怎么适于幻觉。关于真实的长期研究常常使心灵越发抵制近似之感"(La Place,1746,第1卷,第 xxxix 页)。此处存在针对双峰幻觉的拒绝("适于幻觉"),任何观众外向针对表象的行动都暗示回归自我("适于"),因此也就具备相关意识。对 18 世纪后半叶来说,这就是其中的一个标志,"近似"不足以阐释艺术与现实之间的关系:相反,需要的是"真实",① 并不需要让自己接近"真实",因为它将自己强加于其上。理论家们越发准备运用"真实"阐述美学要求:"这种情节之中的简单,对话中的自然,情感中的真实,连续情境中掩藏相同技巧的技巧构成戏剧幻觉的起源"(Marmontel,1763,第 2 卷,第 377 页)。在传统的等级中,艺术是幻觉的承载物,如伏尔泰为去世的女演员勒库夫勒(Lecouvreur)致辞中描述的那样。某位演员此处暗示,他的艺术因幻觉而生,并恳求获得别人的原谅,因为演员们走上前,"在您面前说……剥除我们支持的那些修饰与幻觉"(引自 d'Allainval,1822,第 252 页)。但艺术与现实之间的新关系极为不同。真相现在是一种把幻觉当作某种目的而进行生产的工具。因此,传统道德等级被反转过来,真相起到界定幻觉的作用:"我们在表现中最为渴求的完美就是人们在戏剧中命名为真实之物。人们借助这个

---

① 与传统对立:"真实有时候能够不具备近似性"(Boileau,《诗歌艺术》[*Art poétique*],第 3 节),如此阐述见 Nadal,1738,第 2 卷,第 193—194 页;Cailhava de l'Estendoux,1772,第 1 卷,第 433 页。

词来理解能起到欺骗观众作用的表象聚合"(Rémond de Sainte Albine,1747,第135页)。① 真相创建幻觉,幻觉自身就是真相的表象:这种表述只是就这位理论家而言的智识讨巧吗? 在介入与意识之间的摇摆曾经构成观众关于某理论类型的经验,此处则以不同形式重新复制。那些坚持非自主幻觉的理论家们将这种意识从观众的思想状态之中转移过来,以"真相"的外观将其植入艺术客体之中。相应地,观众的反应成为一个私人幻影。剧作胜任其表现之物,并以自己将其替代。但只要表现的内在参照不能完全被剥除,思想状态、"幻觉"、与剧作真相之间的对比就不能在此终结。因为造就幻觉的"真实"就是舞台真相,正是通过参考真实,它获得创建幻觉(关于真相之印象)的必要力量:"我试图……让自己接近真实,为的就是创建更多的幻觉"(Favart,1808,第1卷,第20页,引用Garrick);诺韦尔加以扩展:"这种真实类型具有诱惑力……剥夺了观众的幻觉"(Noverre,1760,第18页)。此处的"真实"扮演幻觉的角色:它具有诱惑力,将谬误之事掩盖,将指定为真相与幻觉的传统角色颠倒。因此,真实之物就是艺术家创新的产物:"越能让别人相信这不是虚假的,它就越是装假技巧中的能手"(Marmontel,1763,第1卷,第322页)。②

---

① 参考Lessing,1785,第1卷,第37—38页:"因为戏剧作者不是历史学家;他不是讲人们相信已经发生之事;他让事情重新在我们眼前发生;这不是因为历史的真实,而是完全出于别的更重要意图。他心中的真实并非如此;真实只是一个他用来实现自己目标的方法;他会让我们产生幻觉,并借此感动我们。"

② "交谈的热切,行为的夸张,人物的真实,让我们忘掉虚构的事物之自身虚构"(Sticotti,1769,第11页)。

真相与幻觉的这种盘旋分配(观众借此被真相所骗,但该真相本身只是真相的表象)仍然具有"炫目"及"真理"的结构。尽管剧作是"真实的",它仍然指涉自身外在之物。狄德罗关于戏剧的两篇宣言,即《私生子对话录》(*Entretiens sur le 'Fils naturel'*)与《论戏剧诗歌》的大部分是有意将这种外在指涉切除的尝试。在《论戏剧诗歌》中,他严肃地,也的确傲慢地将艺术比作权力与被滥用("欣悦"、"愚笨")的依赖(恰如保姆之于婴儿)之间的关系。傲慢与刻薄的融合成为《论戏剧诗歌》的特征,该书公开假称为一部严肃的论述,但轻佻地引用个人参考。然而,真相与幻觉之间的摇摆并不是被排除为"真相"的收益。因为,如果狄德罗不再将摇摆置于艺术客体之中,并与上文描述的洛可可盘旋一样,他仍然把可资比较的矛盾置于艺术家与观众之间的关系核心之中。艺术的谬误与其说存在于艺术作品之中,不如说存在观众与作者之间关系的失衡中。艺术家与剧作家都蒙骗了观众。狄德罗如在其艺术理论中那样拒绝了"炫目"的盘旋,但在某个不同层面重新建构。

对写就《论戏剧诗歌》的狄德罗而言,艺术作品由众多微粒组成:"谎言以这样的技巧掺入真相,观众在接纳时并没有显示太多的反感。"个体事实与个体虚构并置,纯粹并置在观众思想中成为污染物:"他创造的那些事物借助其被给予之物而接纳近似之处。"不同的真相与虚假原子以这种方式融入观众反应的幻觉之中。诗人的艺术就是对这些微粒进行审慎安排,在作品本身之中建构一个连贯性:"诗人有意在自己作品的结构中主导一种明显且可感知的关系"(Diderot,《论戏剧诗歌》,第 214 页)。

尽管他采用了"自然秩序……然而自然喜欢把非凡的事件聚集在一起"(Diderot,《论戏剧诗歌》,第217页),他用现存于世的各种关系论述这些事关类比的微粒。关注那些关系就消除了出其不意及难以置信之感,同时保留了这些事件的非凡性质。因此,对狄德罗而言,这并不是什么矛盾之处,他同时声言诗人戏弄读者,断言:"对读者而言,所有一切都应该是清楚的。读者对每个人物都了如指掌,被告知所发生及正发生的事情,有无数次这样的时机,即没有比直接向读者宣告将要发生之事这样更好的时机"(Diderot,《论戏剧诗歌》,第227页)。在观众身上消除这种因戏剧表演中出其不意而起的摇摆是狄德罗反对同时代戏剧之观点的重要组成部分,这与他否定人物中的"对比"、情节中的"戏剧手法"及绘画中的"炫目"相提并论。但因为他对一致性的始终坚持,将艺术客体个体化地构想为各真相与谬误并置,这意味着他保留针对观众的粗鄙戏弄观点。("幻觉"回到其更早的意义,即戏弄。)

卢梭与狄德罗两人的美学观点紧密相关,但前者并不对这种矛盾心怀喜悦。这不是艺术家与观众的关系,而是谬误的艺术客体自身。从这点来说,他可以得出两个对立的态度。对《戏剧模仿》(*Imitation théâtrale*)与《致达朗伯的信》的作者卢梭而言,当时的戏剧是虚假的,其座右铭就是"假如幻觉寄居于此,模仿的真实源自何方?"(Rousseau,《致达朗伯的信》,第82页);他因此将同时代的人们正试图连接起来的事物断开。然而,根据戏剧本身的性质,"模仿的真实"无法企及。然而,在《新爱洛绮丝》中,当圣普鲁(Saint-Preux)暗示同时代戏剧可被评判的某种美学观点时,他声

言:"法国人完全不是在布景中寻求自然与幻觉"(Rousseau,《作品全集》,第2卷,第254页)。"自然"与"幻觉"之间不存在矛盾。如果圣普鲁的批评可归于其作者名下,那么卢梭对艺术有双重态度。某些艺术可以是"更真实的"(自然与幻觉);艺术客体与其表现之物之间相宜。另一方面,真相借助作为社会体系的戏剧所需之表现及替代结构本身而从本体上遥不可及。

莱辛的作品在这方面具有启发性,因为他如此清楚地明白卢梭与狄德罗身陷的困境。他从两者那里获得所需,并解决了这个矛盾。如卢梭一样,莱辛提及"自然与幻觉的真正途径"(Lessing, 1785,第2卷,第143页)。自然、真相与幻觉辩证相配,最终分解为一个关于艺术真相的理想化构想。诗人并不只是因为确已发生之故而运用历史真相,因为那只是外在的似有道理。莱辛将所需要的一致性内在化:他提及"内在的似有道理"(Wahrscheinlichkeit),艺术可能与历史真相对立,但这不是基于谬误的描述:它有更高的真相类型。

## "真实"内容

那么,从概念层面而言,将意识排除在外的幻觉并不只是强调某艺术形式有误之处(那些艺术形式未能引发此点)。它被视为戏剧"真相"的结果。但对这种事关"真实"的需求该给予怎样的内容呢? 作者准备运用"真实"这个术语,这意味着艺术与现实之间关系得以构想之方式的改变。但根据艺术讨论的证据,这种改变难以与何为真实的概念转变区分。事实上,这可能看似两种改变类

型都在发生。① 重要的是,托克维尔(Tocqueville)将两者共同置于其关于戏剧在民主之中发展的评论中:"人们有意在此场境中重新找到不同情境、亲眼所见的各类情感与理念之混合;戏剧变得越发惊人,越发低俗及真实"(Tocqueville,1951,第86页)。格林抨击塞尔万多尼的场景,因其力图表现无法从视觉层面得以表现之物的缘故(Tocqueville,1951,第144页),这可能看似18世纪日益增长的事关各艺术彼此区分的意识之样例,一个通常尤与狄德罗及莱辛笔下《拉奥孔》(*Laocoon*)相关的意识。

然而,格林在史诗与戏剧之间予以的区分实际上是以如是假设为基础,即一出戏剧及一幅画作的确就是复制品,因此只可指涉现有或已有某种物质存在形式之物。结果,"真实"有获得物质存在复制精准性意义的倾向,但可能因此暗示借助其他时代及国度所形成的事件想象的参与:"如装饰一样,服饰中的真实提升了戏剧幻觉,将观众带到再现舞台人物生活的时代与国度"(Talma,见Lekain,1825,第xvi页,参考Noverre,1760,第18—19页)。或再次:

> 重要的是这样做可以让观众真正相信进入事件发生的时代与地点之中,他始终想到自己想象的痕迹,就像这事情是真实的,在此注意到相应的服饰、武器、民众的品味与不同的服

---

① 有大量的证据表明,古典法国戏剧艺术并不被认为与经验对应,用纯粹美学术语而言,这被阐释为超越拉辛与莫里哀成就的需要。参阅Lough,1957,第183页,了解这些作者成功的缺失所在。一度因观众人少之故而禁止上演莫里哀的作品。

装(Patte,1782,第188页)。

关于历史与地理情境的细致重构复制品将会引发幻觉。幻觉会把观众带回到往昔或置于不同国度之中。列凯恩因此可以论证戏剧将历史重演：

> 没有人不会同意戏剧再现只是我们经常绘制的历史事件的流动画作，有如此多的乏味之处，没人感兴趣。因此，对那些因其善恶兼备而享誉盛名的著名古代人物而言，戏剧倾力赋予他们某种新生命是绝对必要的。谁能给予比某位演员的天赋更为惊人的理念，并辅助这样的观点？即所有幻觉能够提供之物都是更加真实、更加宏伟的（Lekain,1825,第148页）。

这样的戏剧概念只有在如是场境中才有可能，即已获历史差异与地理独创性概念，[①]且被视为构成"真实"之处；现实是一个被时间与空间双轴界定点所在，一个远离17世纪概念的定义之处。帕特（Patte）对奇幻"装饰"的批判揭示了朝向某物质现实概念的倾向，这与从**魔力**到**幻觉**的视觉含义的变化有关：

---

① 关于悲剧演员，参考 Clairon, an vii,第250页："正是在世界全体人民的故事中，他才能汲取相关启发……他应该……适应所在国家具有原创性的每一个角色。"也参阅 Fréron,引自 Myers,1962,第59页："道德也有待于我们来描绘。他们为我们再现了真实的中国人，而不是像在《中国孤儿》这出没有色彩与人物的平庸悲剧中那样；他们让我们看到了日本人……每个国家的服饰都应该运用得体。"

特别应该避免这一点,即这些装饰看似某类建筑迷宫,一堆柱子危险地散布各方,没有任何坚固之感,而且其平面图极为奇异:因为这是与所提的目的对立;幻觉总是应该以现实表象为基础(Patte,1782,第189页)。①

何为真实的概念并不只是被改变:艺术与现实关系的概念已有所变化。路易·里科博尼在写给穆拉托里(Muratori)的信中这样解释尼韦勒·德·拉雪兹(Nivelle de La Chaussée)的原创性:

戏剧总是再现了资产阶级、有闲阶层,有时候甚至是艺人的家庭故事:古希腊与拉丁戏剧并没有为我们提供更多的此类当代人已模仿过的自然其他模式:然而,在这个群体中,有一类人被排除在喜剧表演之外;人们相信绅士与出身高贵的老爷们如此超俗,以至于不会进入家庭情境之中,而这些情境总是喜剧客体的一部分;他们不能在悲剧中进一步行事……这正是他们关注的,如果人们可以运用这些术语的话:某类孤立的壁龛,悲剧的高等级与喜剧的普通级之间的某处(L. Riccoboni,见 La Chaussée,1762,第5卷,第198—200页)。

这一段引文的兴趣并不在于其关于拉雪兹之论述的准确性,而在

---

① 参考 Bergman,1961,第7页,关于舞台装饰方法中的变化。

于艺术为社会绘制地图的理念。因为更早期的戏剧将国王或艺人视为自己的主题,并因此建构在艺术与现实之间完全不同的关系之上:因为这不仅涵盖艺术覆盖社会的理念,它没有必要阐述覆盖面应该是全面的这一要求。①

## "幻觉"是首要"现实主义"吗?

"现实"概念的改变为其带来更具物质性的社会历史内容,艺术与现实之间关系概念的变化可能使两者似乎从该术语的松散意思层面让更"现实性"的艺术成为可能。狄德罗关于已穷尽"人物"的戏剧应该转向"情境"的理论似乎成为如此要求的例证,即处于自身社会功能之中的人们应该在舞台上得以表现。然而,这不是在"直接的"剧院之中,而是在《喜歌剧》中,"情境"首先被当作戏剧素材而被使用。格林抱怨所有的行业很快都会搬上舞台(Grimm,《文学信札》,第 6 卷,第 175 页,1765 年 1 月 1 日)。② 这样的题材被很多评论家们视为"低俗",无疑,这构成《喜歌剧》的部分魅力,模仿下层社会语言之文类的较不彻底的现行版本,以行话为台词的短剧在集市上表演。正是在某位《喜歌剧》的评论者身上,人们发现了幻觉与低俗主题之间的潜在联

---

① 克莱隆关于自己已表演的不同角色之评论也揭示了关于何为真实的有趣概念:参考 Clairon, an vii。

② "人们刚刚在这意大利喜剧院上演了一出名为《锁匠》(*Le Serrurier*)的新喜歌剧。如果警察就此下达命令,所有行业都会在这剧院过审"(《文学信札》,第 6 卷,第 175 页,1765 年 1 月 1 日)。

系证据。努加雷(Nougaret)的《戏剧艺术》(*Art du théâtre*)尽管被认真对待,①它因其低俗主题处理而讽刺抨击喜歌剧。在此番抨击中,他将观众的思想状态、错误当作创建该状态之完美模仿的证据,并总是将其与模仿的低俗主题相连:

> 诗人再现了村民的行为,人们相信看到乡村真实居民的言行;被幻觉魅力欺骗的灵魂于是证明了它得以理解的相同情绪,当我们的耳朵被乡村芦笛之音吸引时……最终,场景从未如此之好地模仿自然(Nougaret,1769,第1卷,第133页)。

但将低俗主题与幻觉简单并列成一种错误的做法确切地说是有问题的,因为努加雷正在讨论的是《喜歌剧》。这仿佛就是艺术的媒介,歌剧之复杂性抵消了18世纪观众的低俗主题:与集市上的游行欢迎度一样,针对社会不体面之事令人心痒的愉悦通过其得以展示的高度风格化形式而成为可能。观众在介入与距离之间的摇摆再次看似已被区分,介入继续作为思想状态而存在,但与借助媒介风格化而创立的距离对立。然而,努加雷并不关注这特定的悖论,但只是关注其元素之一,微不足道的主题。他借用模仿其最远极端的理念对此予以讽刺:例如,他讲述这样的故事,一位国王应邀聆听模仿夜莺的表演,他回复道,自己已常听真正夜莺之音。他

---

① 该书已被视为《喜歌剧》的严肃嘉奖之作,参考沃尔夫·弗兰克(Wolf Frank)关于努加雷的评论论文,见Cabeen,1951。但努加雷本人在序言中写道:"读者因此回忆起,我对丑角歌剧的大多赞誉之声应该局限于那封书信而已"(1769,第1卷,第xx页)。

以此摆出模仿与艺术幻觉之间的粗鄙联系的系列不一致,进而削弱任何对某"普通"主题运用的推荐;因为,努加雷说,某人不会喜欢真正的鞋匠之歌,他们在《喜歌剧》中唱得更好听(Nougaret,1769,第1卷,第138页)。总之,他利用模仿与幻觉之间的粗鄙联系讽刺《喜歌剧》主题的轻浮。① 一般而言,他的讽刺步骤就是使如是论点自相矛盾,即他看似假设的内容就是歌剧的美学。但从讽刺模仿的角度而言,这也揭示作为观众反应描述的"幻觉"之不足。讽刺的是,他同时嘲讽马蒙泰尔与《喜歌剧》,并四处设法用其他方式为歌剧活动正名,并实际上得到这样的章节题目:"被比作自然主义作者的丑角歌剧诗人"。他们必须模仿《自然情境》(*Spectacle de la nature*)的作者普吕什神父(Abbé Pluche),或研究昆虫与动物,并予以分类的科学家们,他们还给艺人们编制名录:"让我们评点下我们城里的最新艺人"(Nougaret,1769,第1卷,第148页)。② 他甚至进一步坚持:"新戏剧诗人应该与自己的人物同在。实际上,如果他不曾与这群人常有来往,那如何能够知晓他们的情感及说话的方式呢?"(Nougaret,1769,第1卷,第152页)③

---

① 例如,他将歌剧与史诗比较,两者中的人物都在吃吃喝喝(Nougaret,1769,第2卷,第107页)。在"古今之争"中,在涉及希腊史诗的讨论中,常有人指责其琐碎。

② 他的目标正指向诸如《补鞋匠布莱斯》(*Blaise le savetier*)与《马蹄铁匠》(*Le Maréchal ferrant*)这样的歌剧。马蒙泰尔(1763,第1卷,第84页)已论述诗人不必成为自然主义者。

③ 参考 Marmontel,1763,第1卷,第83—84页:"在构图、研习古典方面最娴熟的画家从不会用产生幻觉的真实性表现自然,如果他不把自己的模型置于观众的眼下。他同样是位诗人";"为了人类心灵的发展,我会这样说吗?正是因为这些没教养的人,他才应该活下去,如果他愿意让这些人看到自然之物的话。"

事实上,努加雷明显的低俗(他以阐释粗俗主题为乐,以此谴责它们在歌剧中的运用)与其他低俗含糊并驾齐驱。在使模仿与幻觉的美学和丑角歌剧对立时,他对后者予以嘲讽,并揭示该美学的虚弱性:这反过来会毁灭其讽刺的根基。但他实现了这一点吗?我已阐述,意识与幻觉之间的摇摆可以在一个正式层面转义为严肃与戏仿之间的摇摆。这些端极几乎一致,确切地说,对努加雷而言,它们几乎无从区别。他的书是讽刺之作,但只是如此可以辨别。正如作为一组文学技巧的"现实主义"似乎已从讽刺中发展而成,所以现实主义理论也是从戏仿发展而来,可能是这样的吗?无论这可能是怎样的案例,显然从幻觉结果得出的统计图当被用于低俗主题时可能被视为如此指示:两个理念在评论家们的思想中联系在一起,尽管这如何不合理。

努加雷的戏仿有赖于关于何为最适合艺术之素材的假想。如已揭示的那样,他运用"模仿"戏仿《喜歌剧》中的低俗主题,这实际上揭示作为美学标准的"模仿"与"幻觉"某些概念上的不足,尽管并不明确这是否为其意图。然而,"幻觉"与低俗主题之间的联系的确存在于18世纪中期评论家们的思想中。这可能借助"自主"幻觉被赋予的功能反向揭示。如果幻觉是自主的,即对其而言,保留不完整性是可能的,那么令人烦恼之事也可以避免。对老与丑的模仿不应该进而到巧合地步,也不会引发某种错误。这样会看似成为如是愚蠢且冗长讨论之潜在意义,即某更年长或更年轻的女演员是否应该扮演一位老妇人。①

---

① 狄德罗拒绝自主幻觉,并因此坚称:"人们不愿看到丑恶扮演美善的角色"(《私生子对话录》,第106页)。

这些假设与作为错误理念之对立的自主幻觉相连,并在"美丽自然"(belle nature)这个概念中得到体现。正是以"美丽自然"之名,评论家们坚称艺术不应该令人震撼,幻觉应该保持自主,它不应该进而成为一种错误(Rémond de Sainte Albine,1747,第126—127页;Sticotti,1769,第53、56、74页)。"美丽自然"的概念是一个模糊的理念,在17世纪末得到发展,可能当时已揭示关于艺术地位的问题。这总是暗示自然与艺术客体之间的区分,无疑构成巴特(Batteux)在1746年写就的,坚持艺术虚构性的《被降格为同一原则的美术》(*Les Beaux Arts réduits à un même principe*)一书中加以运用的动力。这个区分可能与构成该概念的两个单词之一有关。因此,艺术家可能被视为模仿已经内化于自然客体的美丽,或将之收集起来。或他可能修饰自然,借助自己的艺术赋予其美丽(巴特驾驭两者:Batteux,1746,第24—25、27页)。甚至18世纪中期美学的摇摆结构都与"美丽自然"一同被揭示。艺术"也就是说比自然本身更自然",不是自然向艺术的转变,而是艺术转为自然:"这就是两个端极互为相似之处:达到顶端的艺术成为自然,被忽视的自然常常类似造作"(Sticotti,1769,第10页)。此处创建了另一处盘旋,这次不是真相与幻觉之间,而是艺术与自然之间的变化。①

---

① 马耶·迪克莱荣(Maillet Duclairon)(1751,第40页)的确使美化自然的概念具备真正的美学指涉,描述了明显遥远、无足轻重或想象的事件如何可以赋有意义的过程:"艺术修饰了自然只是粗略展示之物;只有付出巨大努力之后,人们才发现可用这样的方式,即借此将我们注意力关注在遥远的主题,让我们对那些可能永远只是存在于诗人想象之中的事件感兴趣。"

然而，一般而言，"美丽自然"尽管被视为仿佛涵盖了艺术中的广泛风格与成就，它实际上表现了艺术力量与范围的极端缩减。① 仿佛该概念的阐述因关于其他国家艺术的更多了解而起，且对法国艺术性质有更强意识的结果。在戏剧领域内，对评论家们而言，它将某特定法国传统（即拉辛及其追随者们）图示化：避免极端场景，一个如此依赖爱情的情节以至于近似"献媚"（拉辛的描述很难让20世纪评论家们感到满意）。"美丽自然"如此有限的运用创建了其无法描述的、事关艺术的敏锐意识："对共有自然的精确模仿"，借用圣阿尔宾的观点，这同样将两个概念融入相同的表述中（Rémond de Sainte Albine，1747，第216页）。对圣阿尔宾而言，"精确模仿"，甚至是某位英雄的肖像画可能有所冒犯，"共有自然"可能是乏味的，或甚至令人不安的："我非常谨慎地想到它会借助关于邪恶卑鄙道德的画作贬损我们的布景"，卡亚瓦（Cailhava）这样说（1772，第2卷，第313页）。况且，精确模仿被认为不怎么需要技巧（Clairon, an vii，第262页）。"被修饰的模仿"因此就是"将艺术与自然连接的纽带"（Brumoy，1730，第1卷，第lxxxi页）。因为"美丽自然"从其与"精确模仿"及"共有自然"对立中获得界定，并在纯粹揭示社会或道德层面的势利与表现风格化之胚胎概念之间摇摆。这种模糊特别在那些有强烈象征之感的作家们身上显现。因此，圣阿尔宾这样论及"低俗喜剧"（它可能被视为"关于邪恶卑鄙道德"的画作）：

---

① 尽管在巴特的例子中，保持某种传统的过程中，这起到强调艺术家自其开始在人造物上工作时具备的造型力量。

每一客体都受某完美类型影响,在布景中,重要的是不去表现任何与其本真状态一样完美的事物。你们的人物像处于自身情境中的人物一样,但从好的方面来说,他与这些人物近似。剧中的克莱特(Colette)与村民克莱特并不是同一人。他应该在自己与同伴的举止之间拥有正如自身衣着之于普通巴黎人衣着那样的差别(Rémond de Sainte Albine,1747,第305页)。

"低俗喜剧"的演员并不是要运用闹剧的奇特戏仿效果(F. Riccoboni,1750,第66—67页)。

"美丽自然"为何不该在观众身上产生幻觉,就此并没有概念上的原因。然而,理论家们并不认为它造成了一个错误,可能因为它只与某些艺术有关。对"美丽自然"而言,无论它作为关于素材选择的某势利形式,或与艺术家处理该素材方式有关的更妥帖美学概念,它表现了关于生活更严峻部分的美化需求,以此避免令人沮丧的一面。"美丽自然"开始只意指"美丽"。该表述的两个术语联系之物分裂,夸张或起美化作用的艺术与乏味或丑陋的现实构成对比,这可能反过来被认为在某个不同的"低俗"艺术类型中得到表现。对创新的18世纪评论家们而言,拉辛与莫里哀呈现了这些端极,他们设法拒绝,以此创建一个"中间文类"。

因此,狄德罗对戏剧改革的提议直接源自对拉辛的批判态度。拉辛运用的是史诗,而不是戏剧素材,所以必须将更多的行动从舞台中去除,并以"故事"的形式铸造,因为没有演员可以在厄里菲尔(Eriphile)牺牲之前让卡尔卡斯(Calchas)上场。但故事不可避免

地比表演在戏剧效果方面更弱些。然而,"在该史诗中,诗人变得比真实人物更伟大一些"(Diderot,《私生子对话录》,第151页)。这个暗示就是拉辛运用史诗素材以此造就夸张。况且,诗行甚至污染了古代戏剧:

> 尽管如此;尽管诗歌让戏剧夸张得以生成;尽管已经介绍了这种夸张的必要性,诗歌及其夸张表述都取决于场景;尽管逐渐成形的该系统已通过其组成部分的相配而得以延续,当然,戏剧表演拥有极大效果这一事实自行产生,并同时消失(Diderot,《私生子对话录》,第123页)。

针对拉辛的如是批评并不新颖:路易·里科博尼已就悲剧进行评论,"在悲剧中,我们看似有所组织,与其他人思考有所不同;我们从未有勇气去模仿,因为我们相信这些是虚构的,或超自然的"(L. Riccoboni,见 La Chaussée, 1762,第5卷,第212页)。实际上,狄德罗、格林与卢梭关于戏剧的批判都是有关联的,无疑源自他们彼此之间的交谈中。写就《致达朗伯的信》的卢梭将戏剧谴责为乏味或夸张之作。悲剧"向我们呈现了如此宏大、浮夸、虚幻的存在,它们的邪恶样例只比它们无用的美德样例多具传染性而已"(Rousseau,《致达朗伯的信》,第92页)。[①] 但喜剧将人类平凡化,这样戏剧在"过失与过分"之间,在理想化与讽刺夸张之间寻得平

---

① 一个已达到如此程度的普通评论,以至于它被人戏仿,参阅 Marchand,《感性的掏粪工》(*Le Vidangeur sensible*),1880,第22页。

衡。"严肃的缪拉尔特(Muralt)说,'期待人们将事物的真实关系忠实再现是错误的,因为一般而言,诗人只能改变这些关系,以此适应民众的品味"(Rousseau,《致达朗伯的信》,第 81 页)。卢梭极端地谴责那些诗人付出的努力,狄德罗首当其冲,后者已尝试从这个只是产生"几近说教"(Rousseau,《致达朗伯的信》,第 112 页)乏味剧作的两难困境中出逃。①

对狄德罗而言,特伦斯(Terence)已暗示出逃的方式:可以创建将避免当时悲剧与喜剧留下的夸张和琐碎的如是戏剧形式。"情境"并不是过度利用"人物"与诸王的不幸,而是将构成中间文类的题材。"情境"已被阐释为意指社会问题,向戏剧范围扩张迈出的一步。无疑,狄德罗的确暗示通过社会主题取代心理主题,但他所提议的戏剧应该再现的"情境"成为某特定社会现实的对立。它们反而揭示一种新的经验典型化:"文学家、哲学家、商人、法官、律师、政治家、公民、行政官、金融家、达官显要、管家。在此之上增添所有的关系:家父、配偶、姊妹、兄长"(Diderot,《私生子对话录》,第 154 页)。正如喜剧与悲剧的两极分化催生了中间术语,即"严肃文类",所以"美丽自然"与起到去势作用的修饰(与可怕的现实对立)的联系暗示如是规范:"情境"一词表述了该规范。对写就《私生子对话录》的狄德罗来说,该规范不是只被调至舞台的中间化社会现实,而是被比作雕塑中的裸体:

---

① 莫里哀也提出了一个类似的评论。1672 年,拙劣的画师已经批判了莫里哀,因为后者"让所有客体比其喜剧只是模仿自然之物还要宏伟"(Lough,1957,第 102 页)。

> 正是在这个严肃文类中应该首先表现出所有为此布景感受到才华的文人。人们向一位年轻的学徒传授如何绘制注定成为画作内容的裸体。当该艺术重要组成部分为其熟知时,他能够选择主题。当他将其运用于共有情境,或更高等级时,他可以随意给裸体人物着装,但人们总能感受到那件衣服下的胴体;他将在严肃文类练习中长时间研习人体,并根据自身天赋学画厚底靴或犁铧;他将给笔下人物披上一件王室大衣或宫廷长袍,但人物从未在这样的衣着下消失(Diderot,《私生子对话录》,第137—138页)。

"严肃文类"将基本人性类型呈现为喜剧或悲剧得以依附的文风。这绝非"现实主义":个人在独特情境中的"此处与当下"被明确否定(Diderot,《作品全集》,第3卷,第678页)。

正是这个规范的概念成为支持狄德罗关于运行某美学层面概念之否决的重要人性概念,该否决常常看似固执,甚至多愁善感:"如果我们已看到一位父亲在其幼子们围伴下辞世,这最终恰如苏格拉底在围绕着自己的哲学家们之间离世"(Diderot,《论戏剧诗歌》,第273页)。此外,他在提及某位农妇时写道:"您相信另一等级的妇人会更加悲戚吗?不。相同情境会给她启发相同的话语。她的心灵就是当时的心境,就是艺术家应该发现之物,就是在相同情况下所有人都会说的事情";或"如果伊菲吉妮(Iphigénie)的母亲一时扮演阿哥斯(Argos)的女王及希腊将军的妻子,在我看来,她只是最后那位人物。吸引我且令人意外的真正高贵就是在所有真实之中的母爱图景"(Diderot,《私生子对话录》,第99、91页)。

马尔昌(Marchand)很好地戏仿了这个效果,其笔下的"感性掏粪工"杀死了自己的儿子:

> 可能有时候女人们会为他导致的牺牲自责;但她们同时不能阻止对其坚忍的欣赏,有时候因该主题及这位不幸父亲所处的境遇而加以原谅。身处同一境地的布鲁图(Brutus)与凯顿(Caton)也会同样参与其中(Marchand,1880,第24页)。

更全面寻求规范之举坚称,是最小范围内受传统影响的普通民众将精力与自然结合起来;他们是"有力表述的真正模型"(F. Riccoboni,1750,第43页)。对塔尔玛(Talma)而言,革命使其坚定了这个信念:

> 心灵的伟大活动将人类提升到理想自然之中,进入命运已设定的某个等级。革命让如此多的激情迸发,难道没有因其举世无双之雄辩的高贵特质而令人震惊的大众演说家吗?(Talma,见 Lekain,1825,第 xxviii 页)

然而,狄德罗继续是一个分裂目的的受害者。规范,普通人性都是通过使之剥除偶然性,使之具有概括性而令经验富有意义。他用自己无法将其与"关系"概念予以区分的"情境"概念设法意指人类关系的基本模式。但在平时,心灵活动逆转,他看似希望将史诗情感注入每一天,并不可避免地降格为浮夸的平庸。

莱辛非常清楚狄德罗的美学困境,并指出错误所在。他的批

判指向理查德·赫德(Richard Hurd)与狄德罗共有的信念,即较之于喜剧人物,悲剧人物更少共性,更多个性。莱辛指出,这个信念是以两个意思层面的无意识"普遍性"运用为基础:

> 在第一层意思中,普通人物就是人们在众人或所有个体之中察觉到的统一存在的人物,一句话,即被赋予特点的人物。这与其说是人物的个性化理念,不如说是性格化人物。在其他意思中,普通人物就是人们在众人或所有个体之中观察到的人物,在某身居平均比例的环境中得以调整。总之,这就叫普通人物,不仅要求相同的人物是普通人物,而且要求其程度及方式是普通的(Lessing,1785,第 2 卷,第 201 页)。

该评论也同样适用于狄德罗的规范概念,并解释了被夸大的普通印象,而这通过诸如之前引用的关于伊菲吉妮母亲的一番评论而得到传递。狄德罗思想中的规范因此就是如某美学概念那样的寓意。它在"严肃文类"中得到运用,旨在剔除当时两极化人物及"对立人物"的缺陷。因此,在讨论特伦斯的《阿德菲》(*Adelphi*)时,狄德罗抱怨规范的缺失:"人们在不知道自己为何时结束一切。人们几乎都会渴望第三位父亲,他占据两位人物之间的位置,并知晓其中的邪恶所在"(Diderot,《论戏剧诗歌》,第 238 页)。莱辛指出,该规范被内在化,因此观众并不需要第三位父亲在场。况且,如果该规范的确在舞台上表现,根据莱辛的说法,这可能会造成不真实之感:"表现真实父亲的作品就是更加超越自然之作,但所有这一切都比再现不同观点的父亲们的作品更循规蹈矩"(Lessing,1785,

第 2 卷,第 150 页)。

然而,莱辛关于此问题的论述的确源自狄德罗。如果悲剧被夸装,传统喜剧就是在平凡化。他以类似狄德罗在《论绘画》与《演员的悖论》中所用的方法加剧两极化。如果"自然的模仿"是从字面上得到理解,那么后果便是:"在此意思层面的最具人为性质的艺术此处就是最糟糕的艺术;最具危险性的就是最佳的"(Lessing,1785,第 1 卷,第 143 页)。关于模仿之论述的两个方面,即"忠实模仿自然"及"使之美化"常与两类戏剧,即"哥特式"与希腊式戏剧相关。前者的支持者们阐释了甚至在某艺术之中的愉悦存在,这借助说其为令人愉悦的模仿,而不是被模仿的特别自然的此番言语表述这一令人忧心之事。其他人将"美丽自然"当作妄想:"一个比自然更加美丽的自然,而不是借此更加自然的自然"(Lessing,1785,第 1 卷,第 144 页)。对莱辛而言,成为"共有及日常自然的欣赏者"并不意味着接受混合文类;把自负比自然更美丽之物视为怪异而弃绝,这并不暗示对希腊戏剧的摒弃。更早的时候,拉普拉斯已讨论过相同的对立:

> 因此,我称为"情感真实"的戏剧真实并不是呈现事实及人物本性的真正真实,也不是揭示其可能为何的近似:但一幅表现它应该为何的画作处于它得以再现的时刻中,为的是给身处自己所见真实场景的观众留下印象(La Place,1746,第 1 卷,第 lv 页)。

此处的"情感真实"、"真正真实"及"近似"等术语就是该规范主观

地解决真实与理想,或乏味与夸张之间冲突的方式。莱辛解决此困境的方式同样是主观的,但预示了歌德与席勒(Schiller)的美学:自然的文字模仿只是复制现象,并没有将我们的感知或感官品性融合。因为受各感知影响的思想不得不从中加以概括,否则意识就无法成型:

> 艺术的用途就是在美丽的王国中给我们省下这种抽象,让我们促进事关我们注意力的运用。我们在思考中,在各客体组成的自然中,或在不同客体的联系中加以区分,要么出于时间的考虑,要么出于空间的考虑。我们所希望的就是能够进行区分;艺术在效果上加以区分,我们赋予客体,或不同客体的关系,与将要生成的情感同样纯粹与一致的关系使之所以然(Lessing,1785,第 1 卷,第 145—146 页)。

总之,努加雷的戏仿提供了关于低俗主题与"幻觉"之间现有关系的证据。但存在显然与之对立的更进一步联系:作为某规范的普通人性表述与"幻觉"的联系。这种规范与"幻觉"的关系对狄德罗事关戏剧改革的计划而言至关重要。[1]

## 自主幻觉与传统

在理论家们的作品中,"幻觉"常看似对戏剧技巧的评估:"公

---

[1] 参阅从某个非常不同观点考虑的讨论,见 Szondi,1979,第 91—147 页。

众……并不需要最微小的纵容,以轻信幻觉"(Cailhava,1772,第2卷,第190—191页)。如是剧作方为最佳之作,即至少其中一部不得不对它们与现实不符之处听之任之。如更早期的作家沙尔庞捷(Charpentier)(1768)一样,卡亚瓦写了题为"论戏剧幻觉"的一章。沙尔庞捷实际上将幻觉界定为戏剧技巧的累积:

> 戏剧幻觉在其身处的布景中就是情境的集合,让人将意向视为真实的关系组合。戏剧给观众带来的正是这柔烈,为的是吸引对表演的兴趣,并将愉悦之源藏于此(Charpentier,1768,第1卷,第64页)。

在这个阐述中存在若干处这样的特点,即暗示"幻觉"可能有比推荐戏剧技巧更复杂的功能。如狄德罗一样,后期的作者们,如努加雷、卡亚瓦、沙尔庞捷用"幻觉"暗示,例如,演员不应该迎合观众或对后者予以回应。但与狄德罗不同,他们揭示了常为冗长的幻觉讨论与用讨论支持的无足轻重推荐之间的奇特失衡。因此,这些作家对"幻觉"的处理超越了流行的意义吗? 是对时尚的学究式复杂顺从吗?

对这些作家来说,观众的幻觉是脆弱的:"对最轻率之处的忽视足以毁掉整个幻觉……一个被忽略的微小或再现不当的情境泄露了整个谎言",狄德罗提出警告(《论戏剧诗歌》,第233页)。观众的入戏是借助抓住任何可以破除幻觉之物的意愿加以强调的努力结果:

此外，我力求想象自己真正身处某个大厅，或该场景发生的别处所在，随后，这不是滥用我的良好意愿吗？这不是让自己处于最终失去所有幻觉的情境之中吗？我为感受到如此幻觉而着迷，且始终自发地推荐这同一作品(Nougaret,1769,第1卷,第216—217页)。

沙尔庞捷更进一步，似乎首先坚称戏剧在其生活的世纪里业已成为一个轻佻的活动:"如人们知道自己将无法获得游戏的组成部分那样，在现代戏剧中，这种幻觉更不该轻易产生如是结果，即戏剧不怎么适合增添内容，人们无法对此加以改变。"观众不得不与自己更明了的知识对立，相信自己所见之物的真实性:"迫使知道自己将要看到某虚构之物的观众相信这是真实的事情。"沙尔庞捷进一步界定观众的知识，这有碍人们将戏剧纳为某社会活动的幻觉之感。"我去剧院就像去朋友的公寓那样;应该废止这个观点:应该把我带到奥古斯都(Auguste)的宫殿中，带到苏丹的宫廷中，带到庙宇中"(Charpentier,1768,第1卷,第54、71页)。这个关于观众介入的描述就是对关于"装饰"与服饰的系列普通指示的正名:例如，对某出新剧应有新的布景。[①] 关于幻觉的分析与实际推荐之间的这类失衡意味着沙尔庞捷暗中应对一个完全不同的问题。他在自己关于观众猜测的描述中，比努加雷及狄德罗更进一

---

① 实际上，他在很多方面回复了圣阿尔宾。后者已有意暗示，如果表演足够好，观众可能忘掉糟糕的布景或如此事实，即一位年老的女演员也可能令人信服地扮演一位年轻女孩。

步,指明这可能是怎样的问题:"针对观众与演员之间对立的防范"(Charpentier,1768,第 1 卷,第 71 页)。但这种"防范"结果成为作为社会活动的戏剧之整体框架。在其论证中,他好几次重回关于幻觉脆弱性的坚持中,并因将被侵扰的、事关观众预先准备的某熟悉描述而正名:

> 这是因最轻微的一口气就会倒塌的纸质建筑。我们知道戏剧再现欺骗了我们;我们为被骗而高兴。但当看到愉悦随之而去时,这几乎让我们感受到自己的错误所在(Charpentier,1768,第 1 卷,第 74 页)。

因此,幻觉必须在表演期间不被打断,但这也被叠加在意识的基础之上,从任何琐碎的意思来说,不是因为"装饰"就是"装饰",或演员就是演员,而是关于何为艺术的整体社会传统的意识。那么,为何沙尔庞捷要求这种意识应被废止?他的相关讨论在理论层面比实践层面得到更好的阐释,因为他似乎正与自己合并的若干并未完全理解的问题为战:艺术是社会活动(较之于其他世纪的戏剧,这可能更显然且更平庸地适用于 18 世纪);戏剧是与生活并没有延续关系的活动;它是以传统为基础,即以艺术家与观众之间,就生活可能得以阐述之方式的默契为基础,尽管正是借助传统框架内的若干改变,艺术家们已经获得认可,并似乎已经更接近"现实"。因此,对沙尔庞捷而言,这可能看似某位剧作家不顾传统,必定实现自己的效果(即幻觉)。毕竟,他提及"迫使"观众相信剧作的真实性。因此,该问题成为创新与传统之间的关系:沙尔庞捷暗

示某种动态关系,因为人们熟悉的关系失去了产生幻觉的力量(Charpentier,1768,第 1 卷,第 76 页);塞尔万多尼·达奈泰尔(Servandoni d'Hannetaire)确定新关系自动具有更多的幻觉力量(Servandoni d'Hannetaire,1774,第 133 页);卡休萨克没有用"幻觉"一词,她暗示艺术变化具有深意,它不是内在的,而是从自己得以塑就的框架背景,或从表现其变化的框架背景中衍生而来(Cahusac,1754,第 1 卷,第 xxii—xxiii 页)。

## "幻觉"、"正剧"与悲剧

目前,我已阐明沙尔庞捷关于某幻觉的表述(不是被意识中断,但从某种意义上来说是自主的)是与艺术传统理念对立的理论观点,及创新必定在其间得以容身的方式。但创新在实践中是对传统悲剧与喜剧的弃绝。诸如"我能够引证,前去看喜剧的观众有意接受演员的旁白及不同的幻觉,他不得不这样做,为的是获得自己得当的满足:就像拿一块画布当作一座城市那样"(Cailhava,1772,第 1 卷,第 447 页)这样的声言成为传统与创新之争中的前者辩护词,并获得某个精准的、的确为规范性的意义,有鉴于 18 世纪后半叶艺术趋势中日益尖锐的对立。在所引述的案例中,卡休萨克正在为旁白正名,即遭到抨击的传统喜剧技巧中的一部分。博马舍(Beaumarchais)明确指出,"严肃文类"的目标相反就是"将滑槽运到如此远的地方,让所有演员的诙谐、戏剧道具在我眼前全部消失,这样它们的记忆不能一下子把我带到正剧中"(Beaumarchais,1964,第 16 页),尽管他坚称自己将意识排除在外,但意识以

戏仿的强调形式(博马舍及"诙谐"的典型用法)暗中重回。

如狄德罗所言,自主幻觉的弃绝,或双峰幻觉似乎与正剧有关,仿佛对此的接纳等同于对传统形式的辩护。马蒙泰尔严厉地驳斥狄德罗关于"幻觉不是自主的"这个观点,这个驳斥必定具有相同的阐释。他在某人看戏时的思想状态(自主幻觉)与观戏体验期间的意识介入之间做出建立在正确基础之上的概念区分:"观众非常愿意看到自己被骗,但他不愿意看到这一点"(Marmontel, 1763,第 2 卷,第 11—12 页)。① 如努加雷一样,他展示了简略的幻觉-模仿范式处于极端状态时的无聊之处,他把布景设计师视为类似剧作家之人:"无疑,布景师为了在剧中再现瀑布,他会用水,会放弃画家的荣誉,而归于幻觉之功。人们有理由这样说,这不再是类似,而是现实;这不再是艺术,而是自然。"然而,他以此番关于诗人价值的评估结尾:"越能让别人相信这不是虚假的,它就越是装假技巧中的能手"(Marmontel, 1763,第 1 卷,第 322 页)。这就是关于比自然更自然之艺术定义的自相矛盾对等物。此处的马蒙泰尔将意识与介入之间的摇摆从观众的意识移到评论家-观众关于艺术的描述中,这对应着其关于新兴"正剧"的态度:轻佻的弃绝。然而,他后来特地将关于演员艺术的意识与剧作中的介入

---

① "总之,戏剧幻觉是自主的:人们知道自己将要因此而被骗"(Marmontel, 1763,第 2 卷,第 153 页)。这看似与其在《百科全书》"喜剧"[Comédie]词条中的论述有矛盾(他在 1763 年的《诗歌》[Poétique]一书中又加以重复):"也应该看到,关于该布景的所有发生及所言就是一幅如此天真表现社会的画作,人们忘了自己身处此场景中……艺术的威望就是使之消失,达到不仅让幻觉先于思考,而且幻觉将思考推到一边,予以避开的程度。"

并和:

> 人们徒然地有预设的想象,眼睛在告诉自己身在巴黎,而布景却告诉他人是在罗马。人们从未忘记扮演该人物的演员,这个证明就在人们最为感动的同一瞬间存在,人们会大叫,啊! 这演的太好了! 因此,人们知道这只是一出戏,只会为奥古斯都鼓掌,这就是人们为布里扎尔(Brizard)欢呼的原因(见《百科全书补充》[*Supplément à l'Encyclopédie*],1777,"幻觉"词条)。

马蒙泰尔在别处描述了观众关于由对立原则构成的场景的态度:介入与情感相连,与和智力有关的意识相连。

> 人们给我们的场景带来两个对立的原则,即愿意被感动的情感,及不愿意被欺骗的精神。评判一切的假说造成人们无法获得任何愉悦。人们愿意同时预见这些情境,愿意融入,根据作者的需要与民众融合,感同身受;是否身处幻觉之中……每位行家都是双重的,在他的精神里,他的心灵有一个不便接近的邻居(《百科全书》,"结尾"[Dénouement]词条)。

马蒙泰尔显然运用于幻觉的社会结构化将以何种方式被人理解? 从18世纪实践而言,仿佛纷争的原则已经分裂:"正剧"可能被认为因"与民众感同身受"而得到指明,18世纪悲剧因"预见情境"、"根据作者的需要而融合"而亦如此。卢梭暗示,当时的悲剧

完全不是指向幻觉("法国人完全不在布景中寻求自然与幻觉,只愿意在此寻求精神与思考"),因此,相形于指定给歌剧的宽容,"似乎精神极力抵御合理幻觉,只是顺从那些怪诞与粗俗之感"(Rousseau,《作品全集》,第2卷,第281页)。这样的证据说明,在法国悲剧中,观众的态度有将介入排除在外的倾向。《八卦珠宝》中,曼戈古(Mangogul)在表演时向自己的魔法戒指求助,"为的是在人们能听到感人之处时不受讥讽"(Diderot,《作品全集》,第1卷,第626页)。至于"充斥意识的观众反应何错之有?为何意识或思考会被排斥在外?"这样的评论看似提供了一个简单的回答:观众不可能在情感上有所介入,因为幻觉被思考摧毁,而不是构成平衡,做梦者在梦中惊醒。① 因此,莱辛说道,"悲剧诗人应该避免所有能让人想起观众所见只是幻觉之事;因为一旦人们对此有所考虑,它就消失了"(Lessing,1785,第1卷,第205页)。但实际上美学理由越少受限制,它们就能得到更妥协的暗示。《八卦珠宝》就产生了这样的例子,即针对米左扎关于戏剧的批判,即不可能把戏剧表演当作现实,塞利姆(Sélim)反对幻觉是自主行为的观点:

> 人们带着这样的确信进入场景之中,即这是对某个事件的模仿,只是将要看到的同一事件。米左扎再次思考,这个确信应该阻止人们以最自然的方式再现该事件吗?(Diderot,《作品全集》,第1卷,第637页)

---

① "也就是说,某戏剧的再现就是在清醒时刻应该感到畏惧的梦想"(Nougaret,1769,第1卷,第188页)。

关于传统必要性的意识随后被留下来用作阻碍艺术性创新的论点，此处即为朝向"自然"的发展。因此，狄德罗的强调就是"幻觉并不是自主的"；因此，如卡亚瓦一样，伟大歌剧或古典喜剧支持者支持把包括意识在内的幻觉分析，无论思想是否作为与介入交替之物，或作为自主幻觉而构成其基础。

如果传统被认可，除保护创新的需要之外，创新看似难以进行辩护，一个更深远的问题出现了。对艺术而言，传统是必要的，然而它们使之"不自然"，因为一旦与自然的区分得到承认，艺术就变得专制起来，显然对于不自然的艺术可能为何这样的问题没有限制。狄德罗在夏尔丹的绘画中遇到了一个相关问题，其间，技巧，因此也就是使艺术成为艺术，而不是自然之物是完全重要的，这在《演员的悖论》中与传统问题构成对立（参阅 Hobson，1973）。狄德罗身上的困境之处通常成为针对以自然之名（对博马舍而言）之传统的简单弃绝：

> 一旦越过自然限制，人们能为人类精神迈出如愿意向奇异事物那样的步伐；因而主题更多事关诗性真实与传统，它与所有一切得当共存（Beaumarchais，1964，第15页）。

当同时代悲剧的性质得到考虑时，更深层次的意思可以同时赋予卢梭的陈述，即悲剧并不意指幻觉及对传统的弃绝。一般而言，它们绝不是生活的复制品，与真实事件也没有任何直接关系。然而，它们也不是传统的纯粹集合。在许多情况下，各类悲剧只是一种信号，其力量源自不同且普通元素的重新组合。可以说，它们

并不涵盖自身的意义;见证他们缺乏的行为,因此事件得到重述,情感通过语言,而非通过演绎而得以转录(如卢梭指出的那样,伏尔泰是个部分例外)。但因为法国悲剧传统将近期当下事件的公开指涉排除在外,间接指涉的完整体系不得不确立。例如,伏尔泰抱怨,对法国喜剧而言,当奥特韦(Otway)的《得以保存的威尼斯》(*Venice Preserved*)被拉弗斯(La Fosse)改写时,它不得不设为古代罗马的抽象情境(Voltaire,Kehl编辑,第1卷,第347页)。布兰·德·圣莫(Blin de Sainmore)将里洛(Lillo)的《伦敦商人》(*London Merchant*)改写为一出悲剧(Gaiffe,1910,第101页);①甚至法国历史都被掩饰,《埃及国王拉古斯》(*Lagus Roi d'Egypte*)将关于温厚的路易(Louis le débonnaire)的故事重新设定归于泰拉伊侯爵(the Marquis du Terrail)(Myers,1962,第62页)。伏尔泰本人"出于别的目的将报人置于悲剧中"(Lanson,1920,第118页)。将该事态做这样的阐释,即仿佛观众只是传统施加在悲剧之上的要塞受害者。它似乎更像大多悲剧要点,精确存在于这种参照体系的解码过程中。仿佛观众的愉悦正是源自某指定情节直接意义背后其他事情指涉之方式,即"掩饰"(dissimulatio)。针对宗教与教士的暗中抨击被掩饰为针对穆斯林狂热的抨击,或假借伊菲吉妮之口说出:例如,在《金牛座的伊菲吉妮》(*Iphigénie en Tauride*)中,她似乎不得不牺牲奥雷斯特(Oreste)。正如众多传统悲剧,及的确为喜剧的作品如何被解读为拥有公开政治意义那样,这也可以从伟大

---

① 伏尔泰本人将《伦敦商人》用作《穆罕穆德》(*Mahomet*)的第4幕,参考Kehl编辑,第3卷,第132页。

演员列凯恩为更自由的舞台表演而起草的陈情书内所列受审查剧目单中得到说明。①

很多情况下,悲剧是托词:它们公开的主题就是不同且更具颠覆性内容的符号,这与影射小说显然有近似之处。这也是某同时代喜剧的技巧,例如博马舍的技巧,其间,仿佛通过一个倒转的过程,一个遥远的,且具有风格化的结构并不充满着隐喻指涉,而是以西班牙背景为掩饰的明确同时代指涉(Beaumarchais,1964,第239页)。②

因此,观众的愉悦源自意识及针对某影射体系的解码:传统因自身缘故而得到欣赏,情节的意义只是一个基础,被琐碎化,且无足轻重。如果当时悲剧产生的情感得以考虑,相同的琐碎化过程就非常明显。正如"掩饰"那样,掩饰密码的解密暗示着符号与指涉之间的摇摆,因此,摇摆在剧作情感结构中明晰可见。在当时的歌剧中,得到很好运用,几乎已标准化的事件结合起来以产生出其不意的效果:"总是阴谋诡计,总是合法的国王被废黜,常被暗杀;总是暴君、篡位者、监狱、谋杀与刀剑游戏"(Myers,1962,第121页)。克雷比永笔下的父亲与伏尔泰一样,都把自己的故事情节建立在隐藏的诸多关系之上,要么只为观众所知,要么直接宣告。这些关系成为推动安危之间的秋千左右摇摆的动力,就像钟摆一样受机械控制,并构成各事件的发展力度。这也就被当时的评论家

---

① "勒米埃(Lemière)先生的《巴纳韦尔德》(*Barneveldt*),悲剧。因监狱事件而被警察逮捕;针对拉沙洛泰(La Chalotais)先生的诉讼,相关故事与这位荷兰首相的故事有很多近似之处"(Lekain,1770 年 5 月 9 日,见 Lekain,1825,第 232 页)。

② 他说,没人已注意到《费加罗的婚礼》是出悲剧。

们正确评断为小说影响的结果(Myers,1962,第72页)。喜剧中的女主人公抱怨,悲剧只是:

> 这样的一个大杂烩:不可能的事件,人们可以预测的熟悉事件,与主角如此忠贞相爱的公主们,而当这位主角无事可干时则被安排了一个被匕首捅死的下场;一个所有人都知道,但没人相信的箴言大合集,反抗权贵时受到的伤害以及这样那样的诅咒(Poinsinet,1765,第3幕)。[①]

伏尔泰的《梅罗珀》是从马菲(Maffei)的剧作衍生而来,莱辛对两者所做的出色比较明确地指出悲剧恐惧被简化为同时代悲剧的出其不意。他指出,伏尔泰的剧作如何利用了具有18世纪实践特点的反转结构,以此遏制恐惧,直至它可能明确变形为慰藉时刻(Lessing,1785,第1卷,第236—238页)。[②] 观众思想中的摇摆因其解码法国悲剧影射而起,其情绪关注中的摇摆是情节中的出其不意与可预见性结合有意刺激的结果,这些都借助事关诗人手法、演员技巧的持续意识而得以完全。才智的迸发与天赋的连贯一致构成对比:

---

[①] 然而,被伏尔泰当作极端简化存在来描述的相同戏剧借助同时代认识论的暗中指涉而得以正名,该认识论坚称,思想只是在任何单一时刻展开单次运用(Voltaire,Kehl编辑,第1卷,第92页)。

[②] 但参阅克雷比永剧作1772年版本序言:"如此之快的死亡只是产生令人震惊的效果,本质是如此悲剧的主题只是催发暂时的怜悯:观众离场时更多感到的是吃惊,而不是感动"(《克雷比永作品集》[*Oeuvres de Crébillon*],1772,第1卷,第3页)。

才智……只是寻求近似与非近似……只是对总不是同时发生,且彼此之间没有共同性的事件感到愉悦。以我们总是顾此失彼的方式将这些事件联系在一起,结成一股绳,使之弄乱:此处是才智知道如何行事,或仅此而已。他始终相信这些不同色彩的绳索,并会让处于诗歌艺术之中的组织得以孕生,穿绸子的工人借此在自己"可变"的衣着中命名人们不知道说它是绿色、红色、青色,还是黄色的布料(Lessing,1785,第1卷,第153页)。

在此分析中,闪色丝绸的隐喻有与狄德罗戏剧及艺术批判中"炫目"同等功能。在《八卦珠宝》中,米左扎已经坚持同时代的悲剧:"占据主导地位的夸张、才智与'炫目'和自然隔着很远"(Diderot,《作品全集》,第1卷,第635页)。狄德罗与莱辛对法国悲剧都有所反应,都坚持艺术中的连贯一致及完整性(Diderot,《作品全集》,第1卷,第636页),[①]关于消除出其不意、"夸张"与"才智",所有这些催生了对艺术的永恒意识。精妙的诗行,句子,波洛尼厄斯(Polonius)式的道德真相,它们的对立面,关于邪恶的警句式表述,这些都遭到抨击,不仅因为它们是"不自然的",而且因为它们在每一时刻都出卖了作者(《文学信札》,第3卷,第483页,1758年3月)。[②] 如此具

---

[①] 莱辛说过,一个故事是因其内在貌似真实而具有可信度,而不是因为事情已发生。

[②] 参考莱辛关于克雷比永心理非近似,及高乃依反向"句子"的观点,即借助英雄-恶棍之邪恶的警句式表述(1785,第1卷,第13、156页)。亦可参考莱辛的奇特论点,即古人并不需要借助舞台指示中断对话:"借助这些,作者以某种方式融入笔下人物之中"(1785,第2卷,第97页)。

有高乃依(Corneille)特点的风格主义遭到米左扎的指责:"作者设法躲避总是徒劳之举:我的眼睛能看到,我总是能看到这些人物背后为何。辛拿(Cinna)、塞多留(Sertorius)、马克西姆(Maxime)、艾米莉(Emilie)随时成为高乃依的喧闹所言"(Diderot,《作品全集》,第1卷,第635页)。《新爱洛绮丝》中的圣普鲁说过类似的话:

> 拉辛、高乃依及其天赋只是言说者的天赋而已……都是在得到精心安排及颇为浮夸的出色对话中进行,人们首先看到每个对话者总是语出惊人……相形于情感,句子给他们的消耗更小些……在言行中还存在某种造作的尊贵,从不放任精确运用自己语言的激情,也不让演员穿上自己扮演之角色的衣服,自行来到布景之中,而总使其拴在剧场里,在观众的眼皮子底下(Rousseau,《作品全集》,第2卷,第253页)。①

这些批判在《演员的悖论》中再次被狄德罗提及,格林也常有这样的评论:"是身处场景的诗人,而不是被表现的事物"(Grimm,引自 Gaiffe,1910,第19页)。

因此,莱辛对伏尔泰在《塞米拉米斯》中的幽灵运用予以的深度抨击说明,此处的幽灵并不是为自身之故,而是作为诗人美学勇气的符号,标示他太懦弱,以至于不能更进一步追求的勇气(Lessing,1785,第1卷,第40页)。莱辛从具备法国悲剧特点的

---

① 反对"句子"的抱怨极为普遍:参考 Fréron,引自 Myers,1962,第324页。

"炫目"远离的程度,(其间,意识有意地被植入狂热之中)这通过其首位法语译者附加的便条揭示。莱辛已批评伏尔泰在《梅罗珀》谢幕时出现在舞台上,接受观众掌声之举:"真正的文学大家凭借自身就足以彻底地让我们感到审美满足,以至于我们并不把该作品视为某人之作,而是自然本身之作";译者对此回复道,公众与诗人之间的此类相互恭维,"公众与诗人之间的熟稔与友好的证明"是狂热的一部分(Lessing,1785,第1卷,第171—172页,"译者的话")。

更早的时候已经提出了这样的批判。马菲就《梅罗珀》而致伏尔泰的信中已基于这些理由而批判法国戏剧表现风格:法兰西喜剧院就像观众室。观众在舞台上的存在消除了所有幻觉,"作为戏剧表现首要愉悦的幻觉消失了";换言之,基于某个僵化形式品性的理由,并伴随关于实体剧院的永恒意识。至于戏剧风格,韵文的运用有相同的效果。诗人可能用自己的声音在抒情诗或史诗中说话:

> 但韵文如何能够与悲剧相配呢?诗人从未提及悲剧,且他何以模仿或再现人类的自然对话呢?然而,忧郁、轻蔑及其他激情只是以得到仔细挑选的话语进行表述,韵文展示了思考,揭示了研习,并非常清楚地让诗人所言,而不是让疯子或悲伤之人所言为人所知(Maffei,见Lessing,第1卷,第266、297页)。

对马菲而言,韵文因此再现了美学愉悦的物质化过程,即几乎是针

对读者意识的强加行为。

对新戏剧支持者而言,观众身上的这个永恒意识必须被清除。莱辛与对16、17世纪戏剧至关重要的传统为敌,甚至希望切除戏剧的隐喻指涉:"这单独话语、寓言、戏剧已经如此不利,以至于它们正好把我们引上本该让我们远离的道路上"(Lessing,1785,第1卷,第205页)。传统将被废止:"提曼特人(les Timantes)、奥荣特人(les Orontes)、蒙多人(les Mondors)、里斯蒙人(les Lisimons)"必须消失,格林说道,尽管里斯蒙是其朋友狄德罗剧作《私生子》中的角色(《文学信札》,第8卷,第244页,1769年1月15日)。莱辛引用席勒所言:"当人物进入大堂或花园时,只是为了在剧中出场,悲剧作者最好说,'布景在剧中',而不是大叫,'布景在克林蒙(Climène)宅邸的厅堂里'"(Lessing,1785,第1卷,第216页)。当时的悲剧清除了其情节的自然意义,通过影射体系重建外在于剧作的意义,即"掩饰"。无疑,具备个人自主道德观的卢梭不喜欢这样的艺术。针对这样的戏剧,"正剧"的意义将在剧作中集聚,这样剧作不是指涉经验,而是经验的复制品。这就是对表面上令人惊异的事实,即哲学家格林批判同时代悲剧中的哲学内容所予以的阐释。[1] 人们用这种方式阐释了莱辛那明显失败的美学理解。他拒绝关于某剧作中任何事件的解读,而这涉及将它们视为符号,而不是具备内在意义的过程;至于迪博的评论,即《布列塔尼库斯》

---

[1] 《文学信札》,引自 Myers,1962,第66页,关于勒米埃(Lemierre)笔下的女主角伊多莫内(Idomenée):"这是一位极为聪慧的女性……但我不能在迷信笼罩的克里特岛受罪,那里神仙们用火山及瘟疫疾病与哲学家们辩论。"

(*Britannicus*)中的纳西斯(Narcisse)之死几乎无人关注,他答复道,出于这个原因,它早该被删除了。①

那么,传统化的悲剧占据舞台的情况又是如何?观众是如何应对的?从莱辛的译者反应来看,显然观众的参与并不只在智力层面与自觉意识方面。但我将论证的是,提升与力量,这种起到平衡作用的介入充斥着自觉意识,的确具有自我恭维的特点。主要的愉悦似乎已经是参与一次复杂游戏的愉悦:在《苏格兰人》(*Ecossaise*)(Fréron,《文学岁月》[*Année littéraire*],1760,第5卷,第209页)或《费加罗的婚礼》(*Mariage de Figaro*)首演夜,演员、作者、演出的文学-政治含义及剧作本身都赋予了狂热的意义。在游戏中,演员的台词总是适用于其自身;机智的俏皮话传统得以确立。《盖克兰的阿德莱德》(*Adelaïde de du Guesclin*)中的一位人物问道,"库西,你满意吗?"(Es-tu content, Coucy?)回答的是这样的俏皮话"库西库萨地满意"(Couci-Couça)(Voltaire, Kehl 编辑,第2卷,第135页)。显然存在与自觉意识小说近似之处。仿佛观众正在欣赏在舞台上通过旁观者将《塞米拉米斯》中尼尼亚斯(Ninias)的幽灵清除的方式,或正在欣赏"米特里代特(Mithridate)在我们熟悉的人中辞世……卡米尔(Camille)在熟悉的喜剧作者马里沃或圣富瓦(Saint-Foix)的怀中离世"(Bapst, 1893,第443页,引自Collé)。

---

① "如果他们的不幸不能立即促成悲剧的目的,如果他们与其他人物都只是简单的工具,诗人借以达到自己的目的,那么无可争议的是,如果该剧没有这些而仍有相同效果,那么它就是更佳之作"(Lessing, 1785,第2卷,第59页)。

法国悲剧中的愉悦是介于表象与背后实质之间,各传统之间,明确意指与暗中影射(这就是"掩饰"的结构)之间的摇摆,的确是享受差异的过程。① 根据其与此结构的对立,"正剧"被界定为悲剧的对立面;演员将被排除在外:"在范德卡(Vanderk)的沙龙中,完全没有演员,公众应该看不到"(Préville,1823,第174页);作者也是如此:"最微小的造作毁掉了幻觉。不应该是诗人看似为何,而是他只该表现其人物"(Lacombe,1758,第126页)。但这个文学争议的定义增添了拥有政治含义的、事关真实的观念:②"在这座拥有五六十万人口的巨大城市里,从未质疑此布景"(Rousseau,《作品全集》,第2卷,第252页)。现实是一个中等社会观念,诸如"事物中的普通过程"等措辞具备的相关特点(Mercier,引自Gaiffe,1910,第454—455页),作为再现的戏剧观念("一出戏就是生活的再现")(Landois,1742,第14页),这两个观念共同描述了"正剧",并为其正名。路易·里科博尼早期就"流泪喜剧"发表看法:较之于悲剧,它更具备道德效果,因为它应对的是接近观众的

---

① 文图里(Venturi)(1939,第126—127页)引用默西埃关于克雷比永的《儿子》(Fils)之于自己父亲剧作态度的论述:"他因某些戏剧表演与公众而笑出了泪,那些公众从未见过法国悲剧中的国王,也没有见过住在凡尔赛宫的国王。卫队首领的角色根据诗人的幻想有时候是心怀二意,有时候是忠贞不二,总是让人欣喜若狂……今天是土耳其近卫军士兵,明天就废黜了伟大的塔奎因(Tarquin),所有结尾处都是核心人物,他当年年终推翻的君王人数胜过自己护卫的君王人数。"我希望揭示接近这一态度的观点(与当今观看电视连续剧的态度相仿)是高度风格化悲剧让人普遍感到愉悦的原因所在。

② 参考 Collé,1868,第3卷,第22页,1765年2月,关于达扬公爵(Duc d'Ayen)对贝卢瓦(Belloy)的《加来之围》(Siège de Calais)之反应。这与其说是贵族对资产阶级英雄不满的表现,不如说是他们对某些作家为有意让恶棍成为贵族所做辩护的反应(参考 Beaumarchais,1964,第151页)。

事件(L. Riccoboni, 1738b),这样的断言可能具备几近政治层面的意义,①尽管它当然更多地与传统喜剧有关:卡亚瓦与弗努耶·德·法尔贝尔(Fenouillot de Falbaire)两人各有失败剧作,前者为《受控的喜剧》(*Comédie en règle*),后者为《严肃的喜剧》(*Comédie sérieuse*),两人坚称自己的失败是因为作品过于注重道德,结果在效果上让观戏的公众不安。② 一系列的创新因其与真实的关系而得以正名:诗文对激情表述而言并不合适,却太密切地与宫廷品味有关(Beaumarchais, 1964,第14—16页);而且用的是真名。技巧是从小说转移而来,说明了该文类对18世纪品味发展所做的更大程度适应。服装、举止及生活方式的细节与幻觉、熟悉的人物联系,而非对人物的清楚了解:

> 我打算画一幅简单、自然且完全真实的图画,内容事关一个陷入不幸的资产阶级家庭。我自言自语道:我开始先画自己创建的房屋内部结构,当很好地让自己的观众熟悉我笔下的人物时,我会尝试让居住在此的人物得到别人的喜爱。也就是说,当观众会与这些人物共同生活在熟悉的家庭环境中时,我会向他展示同一座宅邸中的不幸,观众更感同身受。这就是我为何在最初两幕中加入大量细节(Fenouillot de Fal-

---

① 在《伦敦的工场主》的序言中,弗努耶·德·法尔贝尔声称,我们良善动因难以被悲剧驾驭,因为只是不常看到我们可以同情的君王(第vii页)。

② Fenouillot de Falbaire,《道德学校》(*Ecole des moeurs*)序言,第 ix—x 页;"这是因为该作品是诚实之作,道德之作,读者希望这种坏的安排"(Cailhava,《利己主义》[*L'Egoisme*]序言,1777)。

baire,1771,第 viii—ix 页）。[①]

博马舍写过三部曲,两部为传统喜剧,一部为"正剧",并有意通过将《贝杰阿丝的复仇或雷昂的婚礼》(*La Vengeance de Bégearss ou le marriage de Léon*)增入的方式使之成为四部曲,以此将小说的分集技巧移入舞台。他尝试为人物创建往昔,以让它们的现实超越剧作的维度。尽管前两部剧作形式纷乱,他当然有意留下这样的印象:他的人物有持续的存在。这已借助其对剧作时效延续性的密切关注而在他最初作品《欧仁妮》(*Eugénie*)中预示:

> 戏剧表演从未停止过,我想到人们能够尝试将某幕与借助哑剧表演而展开的幕集联系起来,而这哑剧表演能吸引观众的注意,不让人疲惫,同时指明幕间休息期间布景之后发生的事情。我已在每一幕之间设计了这一点。举凡有提供真实倾向者在严肃戏剧中都是可贵的,幻觉更多关注的是微观,而不是伟大事物(Beaumarchais,1964,第 37 页)。

此处的幻觉不仅与不间断联系,而且与时效强度印象联系,关于

---

[①] 参阅 Myers,1962,第 175 页,查考评论家们就细节运用与"正剧"之间联系提出的证据。根据弗雷伦的观点,关于家庭琐事的过量细节正是弗努耶剧作失败的原因所在。

何为真实的新定义,及艺术与现实之间关系的新概念赋予其新力量。

如前所述,更早的戏剧形式(传统悲剧、歌剧)相反有意打扰观众,并造成间歇幻觉,其间,观众在狂热、魔力狂喜的介入与非现实、欺骗及传统的意识之间摇摆。但诸多"正剧"的可笑不靠谱情节又如何?例如《伦敦的工场主》(Le Fabricant de Londres)中制造商与贵族在泰晤士河岸同时有意自杀的情节。这是未能解决先前讨论过的规范问题,而不是一个精心算计的中断。寓意被注入事件之中,直至它们膨胀成一出情节剧。

然而,博马舍的作品暗示,某特定幻觉类型与某特定戏剧形式(持续幻觉与"正剧",包括意识在内的幻觉与悲剧)之间的这种简单关联并不足以阐释戏剧实践。至于其系列戏剧中的第三部分,《有罪的母亲》(La Mère coupable)远非成为稍微偏离"正剧"之作,类似默西埃(Mercier)的《醋商布鲁特》(Brouette du vinaigrier)的作品,而是充斥勒索、泪水与背叛的情节剧。就博马舍而言,这不仅仅是投机主义,如我所言,他的第一部作品《欧仁妮》也是一出"正剧"。将极为传统的喜剧与涉及相同人物的同一系列剧作中"正剧"结合起来的意义为何?存在更进一步的复杂性,这一次是在剧作本身。博马舍不得不从《欧仁妮》中删除过于喜剧化的元素;相反,法兰西喜剧院大幅度删掉马塞林娜(Marceline)关于《费加罗的婚礼》中女性从属的讲话,因为人们觉得此番演讲过于严肃。在由不同喜剧及严肃元素构成的相同剧作中,这种并置可借助触觉确信的缺失而得以阐释吗?这是艺术传统崩塌的结果,而这些传统建构了被认为可在艺术与现

实之间成型的关系。① 这种艺术不确定性可能与托克维尔的论点有关,即正是因为人们感到艺术与生活脱离,所以它不再是"真实的"。

这种阐释无疑是正确的,但并不足够透彻。对 20 世纪而言,何为美学不兼容之物与无礼及严肃的融合在伟大且同样不足的作品中显现,甚至如之前所言,在博马舍的某部作品,在其作品的范围内亦如此。但这种从严谨到讥讽的转变并不是美学意识缺乏之结果;相反,如狄德罗的《修女》一样,它是高度意识的结果。在伟大作品中,这已得到利用;例如,在《费加罗的婚礼》中,费加罗在第 5 幕的独白小范围地重述了自传,跨越了自己出任主角的两部喜剧:从医生到理发师,再到记者,最后是阴谋家。他关于自己真实身份的自问抛出纷乱形式的存在主义意义:"为何是这些事情,而不是其他事情? 是谁把这些强加在我身上的?"个性与看似被界定而又未如此行事的生命诸事件之间的关系为何? 该独白具备某种存在主义意义。但它也拥有美学意义,因为它对剧作形式进行评论,特别是对随后发生的场境评论,其间,被人抛弃的丈夫或情人们(如他们所想的那样)从花园亭榭里拽出别人的妻子或情妇。该独白通过评论纷乱的形式,其看似武断的结构拓宽了该剧作,且使之深化。

因此,喜剧极度传统形式之后是一种保持平衡的意义暗示,但

---

① 相关的意识可在雷蒂夫关于社会改良的无数计划中体现:《滑稽剧作者》(*La Mimographe, ou Idées d'une honnête femme pour la réformation du théâtre national*)(1770);《淫书作者》(*Le Pornographe, ou Idées d'une honnête homme sur son projet de règlement pour les prostituées*)(1769)。

博马舍不幸在别处使该平衡逆转。在歌剧《达哈尔》(*Tarare*)中，某严肃主题因喜剧暗示而被削弱。因为序言试图在为正直且淳朴之人(最终借助民众拥戴，而非公开叛乱而战胜自己所效忠的暴君)正名的故事中增添喜剧维度。然而，仿佛博马舍希望强调借助自己的情节(一个纯粹的私自进出后宫的一千零一夜式故事)及主角的名字(在整部剧作中回荡)而赋予普通人深层次意义的难度。这种自觉意识在《费加罗的婚礼》中是纯粹的美学意识，在《达哈尔》中已成为讽刺模仿。尽管是一出歌剧，《达哈尔》以这种方式与诸多"正剧"紧密相连，因为无人能始终决断它们是否为有意识或无知的戏仿。

然而，正是在为马尔昌的《感性掏粪工》(*Le Vidangeur sensible*)(与《论普通戏剧艺术》[*De l'art du théâtre en général*]的作者努加雷合写)这部戏仿之作所写的序言中，关于"正剧"目标的最清楚声言显现。莱辛的确将与狄德罗《八卦珠宝》中论述戏剧的首份宣言有关的矛盾指出来："但他随后是在某本书中解释(关于其正提出的新戏剧形式)，该书的嘲讽语调如此强烈地占据主导地位，以至于其涵盖的理性内容在大部分读者看来只是诙谐与嘲讽"(Lessing, 1785，第 2 卷，第 134—135 页)。在狄德罗小说中，语调与内容的几近不兼容性(莱辛抱怨了这一点)，可在戏剧本身之内显见。然而，某些 18 世纪悲剧被消减到传统基础的地步，以至于它们只是自己的戏仿，[①]意识是其中的一部分，在某些"正剧"中，常因美学愚笨而起的意识替代了信念与介入，因此愤世嫉俗与多愁善感并

---

① 参阅 Crébillon,《儿子》段落，引自第 200 页注释①。

置。正是在莫扎特与达庞特(Da Ponte)的《唐·吉奥瓦尼》(*Don Giovanni*)中,18世纪情感如是特点得到最深程度的体现:地狱的深渊是在丑角歌剧"装饰"之后。在该歌剧中,主角拒绝悲剧,正如18世纪将悲剧转为微不足道之物那样,因而具备悲剧的维度。

传统的悲剧远离其本身的指涉:它对并不在其内的某层意义眉目传情;如某些低俗小说一样,它常常影射某些人与事;它接纳戏剧传统,并将其提升为虚假极端;为其辩护者运用了自主幻觉理论。相反,戏剧改革设法让意义与剧作同步:将把符号清除,以有利于所指事物。但实际上,这种改革假定了戏剧与观众之间某个完全不同的关系。

# 第六章
# 观 众

## 观众-窥视者的趋势:幻觉与受众

至此,我已分析了幻觉与艺术客体之间关系,这个关系由诸多理论家创立,但戏剧实践对此补充,或与之相对。幻觉排斥意识与幻觉接纳意识的观点对立,理论家们将这些涉及幻觉阐释的重要区分与歌剧、悲剧、"正剧"相联。

> 我们的悲剧注定要配以那些本该夸张且极为不同的音乐。人们在此设法让感知比才智得到更多的幻觉,人们更愿意得到仔细观察后的近似行为,而不是一个迷人的场景(Lacombe,1758,第144页)。①

---

① 对皮西厄夫人(Madame de Puisieux)而言,歌剧类型是其吸引感知事实的必然结果;道德判断因此可以引入,如果戏剧吸引淫邪地思考其客体的灵魂的话(1750,第72页)。

拉孔布(Lacombe)此处看似在感知与认知幻觉之间予以区分,将前者与歌剧,后者与悲剧分别联系。然而,认知幻觉在实践中总受观众的侵扰,因为观众将意识投入其中。圣普鲁在已被引用的一段话中就此态度的反常之处予以评论:"似乎心智坚决抵制理性幻觉,只是愿意认定幻觉是荒诞的、粗俗的"(Rousseau,《作品全集》,第2卷,第281—282页)。如在歌剧中那样,意识并没有从传统那里得到担保,只是作为某种破坏而被放入。但随之而来的幻觉与总是受挫的介入两者性质为何?马蒙泰尔在一段话中回答了这个问题,这番话无意中将阐释当时"近似"幻觉相似身份的语义转变包括在内:"存在两种近似,一种是思考与推理,另一种是情感与幻觉"(Marmontel,《百科全书》,"结尾"词条)。与意识对立的幻觉可能是感知的或情感的,对它进一步分析时,它就具备三种形式:主角等同;18世纪末,借助对他人情绪之观察而得以折射的观众自身情感意识;最终,特别如狄德罗理论阐明的那样,将观众理解为某种窥视者的如是意识之内在化。

## 作为等同过程的幻觉

"我们所受影响,恰如幻觉引诱我们一样"(Maillet Duclairon,1751,第3页)。对18世纪认为如此重要的情感效果而言,幻觉是必要的。这种幻觉可能被界定为某种谬误,[1]然而,"引诱"的隐喻

---

[1] "公众只对苦难、某位名人的快乐、不同的场境感兴趣,这正如他自信看到某真实行动中的真实主角一样。对其讹误的教化,就是敦促他不要对想象的历险感兴趣"(Cailhava,1772,第1卷,第427页)。

即刻暗示半遮半掩的共谋,以及情欲而非精神的愉悦。理论家们的确被引诱:他们并没有看到幻觉未能阐释美学判断,更糟的是没能解释美学愉悦。因为迪博已指出这样事实,即人们可以看到一出剧作两次处理了如是主题:观众在演出中出错。后期的理论家们并不关心逻辑分析,而是开始对观众介入的热忱度感兴趣。这就把他们眼前实际情景以外(或阻止思考)之物排除。[1] 不同于迪博,18世纪中期的作家们将幻觉本身描绘成令人愉悦之事:愉悦并不只是源自戏剧进展(因为悲剧表演显然不是以任何普通方法令人愉悦),而且源自推进中的存在过程。马耶·迪克莱荣用一个含糊的隐喻加以描述:"戏剧是幻觉之殿堂,人们前来此处只为证明自己的魅力"(Maillet Duclairon,1751,第5页)。概念混淆是为谬误与意识之间轻佻摇摆付出的代价,是评论家们默认幻觉愉悦之描述的代价。他们接受了迪博的观点,即人们因自身情感之故而需要恒定刺激,然而没人会接受这样的观点:正是舞台表演的非现实性切除了在情绪中唤起的暴力。反过来,情感更为弱化,因为它们更加纯净:"情感更加微弱,直到忧郁的境地……因为它们是纯净的,并不会因为我们而掺入不安"(Rousseau,《致达朗伯的信》,第78—79页)。[2] 但当这种"纯净"得到分析时,其悖论的性质公之于众,正是"自爱"发挥作用。人们常引卢克莱修(Lucretius)为例:"他温柔地看着我们视为陌生的邪恶"(Brumoy,1730,第

---

[1] "公众一旦被召集起来,只会在事物当时看似为何时予以考虑,并不会比诗人给予更多的延展……他并不阻碍应该发生之事"(Cailhava,1772,第1卷,第505页)。

[2] 卢梭的确更改过迪博的名字(《致达朗伯的信》,第78—79页)。

1卷,第 lxviii 页)。① 这种愉悦构成一个思考元素:场景中的情感因具备必定涉及自身之愉悦的观众而得以强调。对这些作家而言,并没有诸如"美学"的范畴:意识并不是客体本身,无论是作为自然,或作为艺术(用迪博的话说,真实或虚假),而仅仅是该主题内的情感活动,及源自此活动安全性的愉悦。情感与愉悦可能彼此渗透,思考与情感可能因此同步。的确,在 18 世纪众多思想中,情感经验并不只是自觉感情的经验,而是起到伴随作用的痛苦或愉悦感知。情感刺激可能就本身而言是令人愉悦的:反身元素因此被植入甚至如憎恨这样的假设痛苦情感:"然而,有一种缓和痛苦的温柔。心灵对其的讨好,就如在一个最为适合当前情境,并以消灭构成威胁之物为目标的进程中"(Levesque de Pouilly,1747,第50页)。痛苦情感的代价因此并不只是慰藉;慰藉的确成为意识的愉悦,并被调回经验自身之中。这种宣泄的资产阶级化将美学元素融入道德经验自身之中。此处如在感知理论中那样,一系列从属人物已被植入,这使经验私人化。它们使其非现实意识缓和,这已转变为观众与场景的关系。在美学中(如在当时的道德理论中一样),怜悯就是对他人苦难的感同身受;这是自动且流行的:"这足以看到或理解一位因与她同悲戚而受苦的真挚、正直之人"(Rémond de Sainte Albine,1747,第 93 页)。但这种更多由理论家们阐释的"感同身受"并不是针对他人的行为,而是一种模仿,一种

---

① 如其同时代的路易·里科博尼一样,布吕穆瓦在《论戏剧改革》(*De la Réformation du théâtre*)(第 323—324 页)中接受了情感刺激的需要,但不同于迪博,两人都利用了幻觉的概念(也参阅 Lacombe,1758,第 103 页)。

在某人自身内的情感复制品的创建，其与真实苦难的区别是通过将自身视为观众、他人或本人而创建。悲剧经验并不是宣泄，而是施虐与受虐。

然而，观众不仅感受苦难，而且感受伟大。雷蒙德·德·圣阿尔宾提醒演员："当您在表演某位伟大人物时，您满怀他被赋予的卓越热忱，您会让这热忱传递给那些最普通的心灵"（迄今为止，我们至少有一个如昆体良的《雄辩术原理》[ *Institutio Oratoria* ]那样古老理念排演）。但"您把一颗软弱的心转为一颗慷慨之心，您的观众至少一时成为英雄"（Rémond de Sainte Albine，1747，第89页）。与高乃依式英雄主义相联的慷慨扩展已以可疑的方式从演员转至观众：

> 这是悲剧吗？……舒缓我们心灵贪欲的办法，暂时让心灵摆脱平庸琐碎的幸福方式，使之进入让人感到自豪，参与其中的情感之中……您认为他们有理由进一步说，她设法在幻觉中自我逃避吗？我认为，对我而言，她只愿意在此寻找而已（Granet，1738，第5卷，第245—246页）。①

与伟大人物感同身受的理论更多的是因坚持高乃依，而非拉辛的

---

① 格拉内（Granet）正在引用《玛丽安的情感》（*Les sentimens de Marianne*）。对此英雄主义的讽刺似乎具备"古今之争"中推今派作者的典型特点。卡尔托德（Cartaud）指出，观众可能在生活中想让别人成为波利克特（Polyeucte），自己成为费力克斯（Félix）："此外，所有这一切都在英雄主义高尚箴言中如是流动。两位要人说着同样崇高的事情，并彼此驳斥全然对立的观点"（Cartaud，1736，第204页）。

实践发展而来,这将同情的称赞归于他们的苦难之中,并将观众引到关于其自身灵魂力量的令人愉悦的感知中:

> 也就是说,心灵借助得体的发展超越了自身,并总是快乐地投入其中。人们于是就此心灵性质诘问,而它扎进了抓住心灵但没有困扰、打动心灵但没有困惑的狂喜之中:它并不对此回应:它感受到的慷慨与高贵情感只是一种确定的证明,如关于在世间围绕它之物的优越愉悦;唯独向其证明自身自然高度不可磨灭的品性,不是这样吗?(Seran de La Tour,1762,第91页)①

或,"人们在慷慨心灵等级中定位,对不幸的著名人物予以恰如其分的同情"(Rémond de Sainte Albine,1747,第96页)。这样的愉悦源自自我恭维:"在悲剧中,我们为那些让自己流泪、喜爱之人叹息;这种情感给我们带来与自己亲眼所见相配的情愫"(Sticotti,1769,第57页)。怜悯消解为慈悲与自爱。

灵魂通过与伟大等同,或怜悯人类苦难的方式实现其"自然高度":剧中的这种情感充斥着自我意识。这种感同身受只是与何为

---

① 参阅 Clairon,an vii,第365页:"我被说服,人们只愿看一出悲剧,为的是超越自身,为的是从古代伟人那里接受事关高贵、体面、勇气与高尚心灵的最佳样例",参阅凯尔(Kehl)编辑的伏尔泰作品集中关于"被拯救的罗马"一段文字:"这些作品总有可贵之处,给灵魂带来可贵的激励与力量;在演绎这些作品时,人们发现自己更愿意接受勇敢行为,更远离在权贵面前的阿谀奉承,或在不义与专制权力的卑躬屈膝"(Kehl编辑,第4卷,第194页)。

善良等同:"对我们而言,总是替代不幸与邪恶位置的同情将会扰乱我的心灵。这不会在艾琳(Irène)的心中发生,而会在我看到一把悬置晃动匕首时的心中产生"(Diderot,《私生子对话录》,第150页)。正是以这种方式,剧作可以说是拥有了道德效果:

> 当我看到被胁迫的美德时,邪恶的受害者总是光彩照人,炙手可热,甚至在不幸中也是如此,戏剧效果一点也不含糊……然而,如果我自己不幸福,如果低贱的嫉妒极力抹黑我……我如何对这种场景类型满意?我能从中得出怎样的美好道德感知?(Beaumarchais,1964,第12页)。

这种等同形式在其最无伤大雅的状态中借助"兴趣"、"愉悦"这类术语的运用阐述情感与"自爱"之间的混淆:

> 美丽自然应该在才智方面让我们感到愉悦,为我们提供其本身就是完美状态且能够延展、完善我们理念的客体;这就是美。它应该在向我们展示相同兴趣客体时让我们的心灵愉悦,而这些客体对我们来说是珍贵的,能保守、完善我们的心灵,能让我们恰当地感受到自身的存在:这就是善(Batteux,1746,第87—88页)。

这种理论产生了令人不安的美学要求。莱韦斯克·德·普伊(Levesque de Pouilly)明确拒绝亚里士多德关于应对美德不幸之情节的评论,并推荐了那些情节,即"我们对某贤德之人命运产生的

不安与日俱增到灾难地步,最终让位于看到他幸福的愉悦"。莱韦斯克坚称,相形于悲剧过失减损主角的良善,因某位正直之人的不幸场景而引发的愉悦更强烈:

> 借助悲剧的魔幻力量,这些不幸也让我们产生了更多的愉悦;它们极大地影响了我们;当诗人的艺术知道将愤怒隔离,并使仁慈占据主导时,这种影响变得非常美好。仁慈的秘密魅力足以强大到将忧郁转为愉悦,让眼泪比笑颜更恰当(Levesque de Pouilly,1747,第60—61页)。

与良善等同的愉悦,自我意识源于"客体的不同角度",如莱韦斯克所言,源自如是事实,即观众是对立的,孤立的,不同的,并创造了场景的虐待美学。在《论功德与美德》(*Essai sur le mérite et la vertu*)这部主要为沙夫茨伯里(Shaftesbury)观点的译作中,狄德罗详述并拓展了沙夫茨伯里的文本,就不幸美德的美感及它可能给观众带来的满足感进一步论述:

> 美德只与其光辉一同出现在风暴之中,云朵之下。这些社会情感只在其巨大的灾难中展示其价值。如果该情感类型得到巧妙运用,如它之于一出出色悲剧的再现一样,这就只有人们可以比作幻觉愉悦的持续平等愉悦(Diderot,《作品全集》,第1卷,第175页)。

观众已成为施以同情的虐待者。

因此,幻觉可能被界定为与主角等同的过程,但又享有摆脱其命运的愉快自由。这种介入-情感与愉悦-距离模式在此语境中成为经验的替代延展,及相关复制与刺激。因此,这为志得意满的自我思忖提供了理由。"自爱"因而在此理论中扮演三重角色:其他都涉及苦难,"自爱"是安全的,愉悦是可能的。① 巴特甚至声明:"品味是自爱的声音"(Batteux,1746,第77页)。我们借助考虑自身情感的方式提升自己的"自爱"。卢梭厌恶地反驳道:"具备未因任何不幸而遭受同情日子的悲剧,因此而起的抽泣。让我们为那具有自身全然没有的一切美德的自尊感到自豪,戏剧的创新令人钦佩"(Rousseau,《论语言的起源》[ *Essai sur l'origine des langues* ],第503页,注释1)。但"自爱"以社会参与、沟通等别的方式增添了悲剧中的愉悦。根据沙夫茨伯里的观点,即狄德罗的《论功德与美德》:"与心智有相对关系的社会情感目的就是将人们感受到的愉悦传递给他人,共享人们对此欣悦之事,为自己的预期及赞同而自得"(Diderot,《作品全集》,第1卷,第177页)。② 因某人自身怜悯而创建的自尊借助对他人的尊重与赞赏而确定;情感通过他人情感的场景而反映。因此,情感充斥着自我意识。

因为情感沟通中的愉悦与其说是在演员与观众之中,不如说

---

① "并没有因我们自找的爱情而起的困扰,他人之恶使我们针对所有善良之人的所为富有乐趣"(Levesque de Pouilly,1747,第62页)。沙夫茨伯里、莱韦斯克及早年的狄德罗都因这些有影响的文字联系起来,并在每一行文字中,美学理论成为道德的范式。

② 参考雅克·普鲁斯特(Jacques Proust)对此段落的出色评论(Proust,1962,第359—365页)。

是在观众自身中产生。就这点而言,此类美学以自然社交性与"普通社会"理论为基础:

> 正是在伴随心灵活动的秘密魅力对我们进行教导的这些相同场景中,我们也了解到人们完全不能在不与他者分享的情况下由此看到这一切。正是如是自然确定了该往来,其间,社会应将自身关系界定为最温柔的关系,绘画、诗歌、夸张与雄辩应该具备的最强大魅力(Levesque de Pouilly,1747,第61—62页)。①

人类本性展示的忠诚确保了这种沟通。这反过来指向一个恒定的价值体系,可从源自世间、事关秩序的简单检查中获得,因为

> 所有借助关于自身出色之处的考虑以提升心灵的思考,或有让人类提升倾向的思考,所有启发人类同情心的思考,这些都在自己心中留有权利,并有让心推向对秩序及其近似物所爱的权利(Chicaneau de Neuville,1758,第9页)。

这些运用于如此理论的概念既具有道德性,又具有美学性。根据这些理论家的看法,自关键理念"秩序"属于上述两个范畴以来,美

---

① "因此,他如何能够写出一部通常建立在虚构之上的喜剧?我们同样感兴趣的是,如果真的在由诸多事件构成的社会中思考,我们会成为戏剧的见证者吗?"(Nougaret,1769,第2卷,第114页)

学在道德基础中扮演一个核心角色。①

戏剧中的场景可以成为我们对世界场景反应的试金石:如世界的秩序催生我们的赞赏与热爱那样,戏剧阐明,我们能够具有这样的情感:"人们就被感受的情感本性方面巧妙地向欣赏悲剧表演的观众发问,并几乎猜到观众所思所想"(Madame de Puisieux,1750,第44页)。对皮西厄夫人(Madame de Puisieux)(狄德罗可能对她的书产生过影响)而言,对幻觉的敏感说明,在现实情境中,人们可能做同样的事情,因为"对良善行为所有价值的知晓几乎使其能够如此行事。言传身教"(Madame de Puisieux,1750,第43页)。② 演员与观众是一体的,因为戏剧小规模地阐明道德行为得以确认的过程:"但美德在让我们的善良与他人的善良保持一致时,能让我们个人受益,他们共同受益。利用人们对善良之人的兴趣进行判断,悲剧让这个兴趣在我们的舞台上重现"(Levesque de Pouilly,1747,第207页)。"兴趣"一词的含糊性概括并反映了该理论道德与美学元素的阐释:"兴趣"既是我们自己的私利,也是对他人不幸的愉悦关切。③ 但如果戏剧反映了世界道德秩序的运转,它也就此有所反应:美德源自幻觉,用梅黑干(Méhégan)含糊

---

① "好品味就是对秩序的习惯之爱。如我们前述,它在道德,以及才智作品层面延展。彼此之间组成部分的对称及整体也是某个道德行为及某幅画作之中的必须"(Batteux,1746,第124页)。

② "人们恐惧流泪,拒绝被感化,内心有一处邪恶所在,或有并不敢再次仰赖自己的强大理性"(Beaumarchais,1964,第12页)。

③ "为在第5幕传递这个益处,即并不是烈度益处,相关努力是不可能的,但这个如此温柔的益处将灵魂带到经历可怖痛苦之后,且危险业已过去的真实场所"(Beaumarchais,1964,第703页)。

的表述来说:"为启发民众之故,戏剧只该借助魔力虚构的魅力,构成社会良善的所有责任提升。幸福的幻觉仅是提供貌似带来愉悦的美德"(Méhégan,1755,第224页)。

这种理论让表象与现实之间关系问题特别敏锐,如莱韦斯克承认的那样:"美德的面具产生了与美德本身同样好的效果"(Levesque de Pouilly,1747,第207页)。戏剧就是人类道德行为的试金石,但任何以此意愿为基础的判断都是建立在情感符号、眼泪、叹息及其他情绪表达之上。此处在道德与认识论理论之间存在一个奇特的汇合:个人对世人所思所感的理解除借助语言之外,也通过面部表情与肢体语言来实现。眼泪获得表征意义:人们看到作为情感符号的眼泪涌出是件令人愉悦的事情:"正是这个兴趣让人们倾洒配有如此强烈愉悦的奇妙泪水。艺术的可感奇迹,忧郁的普通符号成为愉悦符号"(Seran de la Tour,1762,第206页)。然而,这样的符号可被模仿,因此沟通的真诚性并不确定;然而,何为该替代情感的价值?

> 我给夸张冠以魔法之名,并看到夸张引领我们饱受奇异空想之苦,有时候因让他们父母或朋友感兴趣的那些事件之故,此法比我们之间众多尝试之举更真诚些(Rémond de Sainte Albine,1747,第246—247页)。

这种经验更多的是真诚,而不是神奇吗?但关于真诚与情感符号之间关系问题的真实讨论从观众转到演员。演员情感表演的真实性问题,演员建构的表象是否与其现实相符的问题是在雷蒙德·

德·圣阿尔宾及狄德罗关于表演的论文中,而不是在事关观众经历之事的描述中得到热切讨论。此处它将从表演关系层面加以考虑。

## 卢梭与狄德罗

狄德罗与卢梭之间的争论围绕戏剧问题而在公众中自行定义,这并非偶然之举。卢梭将康斯坦斯(Constance)在《私生子》剧中这番话"只有邪恶之人才孤独"当作针对其本人之言:正是在《致达朗伯的信》,常称为《致达朗伯,关于戏剧场景的信》(*Lettre à d'Alembert sur les spectacles*)的序言中,他增添了一个宣告私生子与世界决裂的注释。因为他们的意识与个人差异集中在人类社交性问题,即作为同时代戏剧理论基础的主题。如果人类从本性而言具有社交性,那么社会是必要的,社会与理性与人类同时代,因为理性构成社会与自然规律的基础。卢梭开始看到这种理论极为保守。但就个人而言,卢梭也有理由质疑狄德罗予以社会中的存在,进而社会存在的道德重要性,这可能导致后者撰写诸如 1757 年 3 月 14 日的书信,用如此夸张的坚持敦促他回到巴黎。卢梭有理由质疑狄德罗强加于他的自觉仁慈价值。

《论功德与美德》从秩序与比例层面界定了良善与美丽。对秩序的欣赏是美德,也必然是自然的、理性的。美德的回报不是其本身,而是他人的敬重。自我恭维借助他人具有恭维性的思考而成为可能。因此戏剧就是宇宙秩序的范式,其美学秩序在观众心中树立敬仰之情。这些观众分享、传递自己的热情,美学秩序反映了这个世界

的道德秩序。戏剧的道德效果因此与其美学秩序的理解等同。①

剧作家用这种方式让邪恶之人为本人在戏外会高兴参与之事而悲戚,这个例子反过来被用来证明人性的根本良善。常用的例子就是流泪的暴君,通常是苏拉(Sulla):"出于情性的残暴,出于秉性的仁善,他在剧中为人类付出代价……他对本该具备的仁慈颂扬无所畏惧"(Levesque de Pouilly,1747,第59页)。在《论语言的起源》中,尽管卢梭对这些事件的价值有所质疑,他认为怜悯并不是草率之举,它基于自觉认同基础之上:"我们只是遭受与我们认为他所遭受的相同之事"(Rousseau,《论语言的起源》,第517页)。在《论人类不平等的起源》中,他拒绝常与怜悯等同的仁慈一说,因为它暗示着社交性与对他人观点的顺从,这实际上源自"自爱":"总是超越自己的社会人仅仅知道活在他人的看法之中,也就是说,正是从他人的评断中,他才能得出其自身存在的情感"(Rousseau,《作品全集》,第3卷,第193页)。对卢梭而言,社会美德不是与怜悯等同,而是可能由此衍生。因此,人类并不是天生具有社交性;怜悯是自发的,而不是自觉的,不是因沉思而起的。然而,让-雅克(Jean-Jacques)引用剧中苏拉哭泣的例子作为如是怜悯的证明:"这就是天生怜悯的力量,以至于最堕落的道德也有被摧毁的那一刻"(Rousseau,《作品全集》,第3卷,第155页)。

狄德罗无法抵制悖论式阐述,并在《论戏剧诗歌》中深化了此描述:"剧院正厅就是善良与邪恶之人眼泪混流的唯一所在。正是在

---

① 参考康斯坦斯关于道德戏剧成功的描述,这与狄德罗让剧作上演时遭遇的困难构成圆梦式对比(Hobson,1974)。

此地,邪恶之人会为自己造成的不公义而不安,怜悯那些因自己而起的苦难,对与自己相同品性之人愤怒";但他还是得出这样的结论:这些人"走出剧院后做坏事的意愿变弱了"(Diderot,《论戏剧诗歌》,第196页)。《致达朗伯的信》几乎与《论戏剧诗歌》同时发表,这反映了让-雅克对关于其与狄德罗不同之处的确切实质渐近意识,并采用一个对立场。苏拉的眼泪这次证明并不值得这种替代经验:"一种短暂且徒劳的情感比其产生的幻觉长不了多少"(Rousseau,《致达朗伯的信》,第78页)。其脆弱性通过其回到"幻觉"更早含义而强化。卢梭以出色的方式描述了社会人的虚假生活如何消除戏剧可能道德效果的过程,准确地说是因悲剧而起的自我恭维:

> 当某人开始在寓言中欣赏善良之举,为想象的苦难流泪时,实际上还能对他有什么要求? 他对自己不满吗? 他不为自己善良的心灵喝彩吗? 他刚向自己致敬,以此而完成自己对美德应尽之责吗? 人们会认为他应该做更多吗? 他本人践行了吗? 他完全没有扮演的角色,他不是位演员(Rousseau,《致达朗伯的信》,第79页)。

在《论戏剧诗歌》中,狄德罗无疑受与卢梭《论人类不平等的起源》相关讨论影响,承认戏剧的逃避主义价值,并肯定了此点。启蒙式剧作会允许好人从邪恶之人手中逃脱:"正是如此,他们会发现自己喜欢和谁生活在一起;正是如此,他们会看到本真的且将要与之和解的人群"(《论戏剧诗歌》,第192—193页)。但在《演员的悖论》中,被接受的悲伤真相更多归结于卢梭。戏剧并不能从道德

层面得到提升:"但经验已很好证明了这病不是真实的,因为我们并不是变得更好"(Diderot,《演员的悖论》,第354页)。尽管他继续声明与爱尔维修(Helvétius)及塞内加(Seneca)相反的某些美德想象一致性的价值,这与此番话相差无几:"将美德图画展示,他自己就会找到模仿者"(Diderot,《作品全集》,第13卷,第503页)。诸如《1767年的沙龙》这样的作品更多的是悲观之作,借用拉·罗什富科(La Rochefoucauld)所说的我们之于他人不幸的愉悦箴言:"我们追求美德,直至命绝,仅此而已"(《1767年的沙龙》,第143页)。他与爱尔维修的论点,即悲剧英雄冒犯了观众的"自爱"(Diderot,《作品全集》,第11卷,第586页)对立。相反,狄德罗坚称,"自爱"实际上涉及我们对英雄的推崇,但不同于其同时代的大多数人,他用如是阐述指出含糊所在:"某位观众突然成为作者或善举的对象;我们总是不能感受到自己能够从事伟大创举,我们选用其中部分来证明我们感受到了其所有价值"(Diderot,《书信集》,第5卷,第76页,1765年8月1日)。

迄今为止,不同理由看似严格,尽管并非无足轻重。当卢梭将"只有邪恶之人才孤独"这番话运用于自己身上时,他为此话的敏感性而内疚吗?除非整部剧作得以考虑。保罗·韦尼埃(Paul Vernière)已把《私生子对话录》中的多尔瓦勒(Dorval)比作卢梭;布兰丁·麦克劳克林(Blandine McLaughlin)已经论证,剧中多尔瓦勒角色的众多特点必定已经打动了卢梭(包括作为残忍改良方式的事关孩童的讨论)。[1] 但实际上,整部剧可以在与卢梭的关系

---

[1] 《私生子对话录》序言,见 Diderot, Vernière (1);1959;McLaughlin,1968。

中显见。因为副标题是"美德的证明",主题实际上事关质疑世界秩序良善的好人的正名。他正是借助在康斯坦斯指引下重新承认人类的社会本性(以自己未出生的孩子为标记)的方式脱离孤独与绝望。卢梭从未对宇宙绝望过,但狄德罗在自己写就《拉摩的侄子》(*Le Neveu de Rameau*)之前的任何思想阶段中都没有把世界秩序与社会秩序分开。假定卢梭的决定就是让自己与社会(确切地说,巴黎社会,对狄德罗而言,这是同一个词)分离,康斯坦斯的陈情对卢梭而言就是作为一种事关自己言行为何的傲慢指示出现。(该剧的主题当然与狄德罗的生活有同等但不同的相关性。)因为她运用戏剧的样例,其改革证明是社会的改良,"可感知存在的普通体系"的良善。

> 无疑还有野蛮人;什么时候不会有更多的野蛮人呢?但野蛮人的时代结束了。这是个开化的世纪。理性变得高雅。全国书籍充斥着相关箴言。人类的普遍仁慈得以引发之处几乎就是得以阅读之处。这就是我们戏剧感知的训诫,它们未能总是如此……不,多尔瓦勒,每天同情不幸美德之人可能既不邪恶,也不野蛮(Diderot,《作品全集》,第3卷,第92页)。

世界秩序将为好人正名(世界秩序就是一个精确的社会秩序,如事关"人民"指涉揭示的那样),正如其为剧作正名那样。此外,在整部作品的语境中,多尔瓦勒最终通过世界秩序得以正名,并对此有信心。此处有与如是方式相关的某种类比,即论证借以在相伴的宣言中,在《私生子对话录》中得以运用的方式。两者借助令人恼

怒的"仁慈伪装"(captatio benevolentiae)宣称,该剧可从美学角度得以正名,并假定该剧与其以之为基础的事件都是真实的,以此要求读者的认可。康斯坦斯的演说因此以主题形式包括该剧的美学与道德结构:它对自身予以评论,根据与社交理论相联的理念集群展开建构,并使之成为其主题。但核心的假设,即"世界秩序与社会秩序是等同的"从未被卢梭接受。他承认仁慈居于首位,更好的批判位居第二。卢梭通过诸如康斯坦斯演讲的方式在对观众的恭维中揭示了殷勤的智识敏锐实践。的确,戏剧的道德决不与社会的道德有所区分,他在《致达朗伯的信》中回复了狄德罗,社会与戏剧道德之间的等同阻止戏剧拥有某种道德效果。人们对道德之爱是与生俱来的,不是通过对世界秩序的理性思忖获得。道德规则从理性层面而言源自这种思忖,"如你将领受的方式那样行事"的流派规则同样失败:

> 他能让整个世界变得公义,唯独除他之外,这种论点是有怎样的有利之处。因而每个人都对他施以必要的效忠,而他则对任何人没有尽忠的必要吗?无疑,他热爱美德,但他爱别人身上的美德(Rousseau,《致达朗伯的信》,第77页)。

卢梭的确有理由在《私生子》中认出自己的形象,并把其与狄德罗之不同的起源从哲学与存在的层面定位于后者对人类社交性的态度中。

然而,除此类理论外,狄德罗在自己关于戏剧的著作中运用一种类比,其构想观众心理过程的方式有某种不同意义。在《私生子

对话录》中，它正在描述作为"真实"标准而发挥作用之物："戏剧表演应该也不是完美的，因为人们在布景中几乎没有看到任何能把可被接受的构图绘入画中的情境。的确如此！较之于画布，此处的真实就不怎么重要吗？"(Diderot,《私生子对话录》，第89页)这种观点在狄德罗的著作中屡次出现。但该类比更进一步：观众是在外面，正对画作。因此，根据这个类比，剧场观众身处局外，向内观看。舞台应该被作者视为一间房间，帷幕就是第四面墙："只是不再多想观众是否存在这一问题。想象下，就在剧院边上，一面巨大的墙将您与正厅隔开；把它当作一面未被挂起的画布那样摆弄"(Diderot,《论戏剧诗歌》，第231页)。这就是戏剧的极端私人化，比较狄德罗对在马赛取得成功的《一家之主》(*Père de famille*)的描述："一旦首幕开演，人们就相信自己在家庭之中，忘了是在舞台之前。这不再是露天舞台，而是特殊屋室"(Diderot,《书信集》，第3卷，第280页，1760年12月1日)。作者或演员并没有关注观众。如莫伊(Moi)一样，观众就是窥视者，藏在克莱维尔(Clairville)的沙龙里欣赏《私生子》，因为这就是《私生子对话录》如何开篇的："您很容易相信存在因某位陌生人在场而带来极大不便的某些场景"，多尔瓦勒在帮助莫伊躲藏时这样说道(Diderot,《作品全集》，第3卷，第36页)。在此方面，绘画，尤其是普桑的《厄达米达斯的遗嘱》(*Testament d'Eudamidas*)这幅画作可被用来为被提议的剧作《苏格拉底之死》(*La Mort de Socrate*)的兴趣正名(Diderot,《论戏剧诗歌》，第276页)，但更重要的是，它在狄德罗的论述方式中指明了一个恒量："那就是抓住客体的思想，将自然的客体转化到画布之上，从离我既不近，也不远之处加以审查"(Diderot,《论戏剧诗

歌》,第 195 页)。但画作类比的意义更具复合性,更为复杂,并与场景及观众的关系有关。与表演隔离的观众可以自主地逡巡在被当作感知的理念之上,而这些感知可具有美学地位,因为它们是"合宜的":"一个好场景拥有比整部剧作能够提供的情节还要多的理念,人们正是回到这些理念之上,正是如此,不厌其烦地去理解,并总在产生影响。"绘画被用来最终解决戏剧价值的判断:

> 以两部喜剧为例,一部属于严肃文类,另一部属于快乐文类。然而,一幕一幕地建构两组图画,并看到我们花费最长时间,出于最大自愿地在这组图画前流连忘返,我们将在此证明最强烈的、最合宜的情感,并最为急迫地重新回来(Diderot,《论戏剧诗歌》,第 200、195 页)。

美学经验被当作一种类比,以阐释道德判断的非武断性质;借助一个相反过程,寓意也因能够提供更强大美学经验而得到推荐。(在此方面,格乐兹[Greuze]可能扮演的角色目前未能得到很好理解。)这个充斥合宜感知的孤独行走也是卢梭作品的一个主题(Starobinski, 1978),但与狄德罗的不同是绝对的。对狄德罗而言,"行走"是假设的,心理层面的,站在一幅画前或在某戏剧场景之前。孤独并不是存在层面的,而是美学的,观众是孤独的,陷入因自己所听所见而起的情感中。关于戏剧表演,存在一处极其之新的观众场地。在实践中,当观众从舞台被赶到观众席时,这伴随着劳拉盖伊斯改革(the Lauraguais reform)。此后,观众在演出时自身不再是场景的一部分,而是与表演断然分开,他们只是无意聆

听,无心见到:"观众将看到托勒密(Ptolemée)、米特里代特、塞多留、穆罕默德,会藏在他们宫殿的深处独自决定王朝的命运……正是这位观众将成为他们决断过程中的唯一证人"(Lekain,1825,第142页)。

然而,狄德罗及其他作者们清楚地追求观众狂野与共有的情感:

> 这不是我愿意带入戏中的言语,而是一些印象……戏剧诗人真的赞赏您有意获取之物,这并不是在热切诗句之后突然听懂的手法,而是在长时间静默压抑之后源自心灵,让人宽慰的深深叹息。这也就是最狂野的印象……这就让人们感到不便(Diderot,《论戏剧诗歌》,第197页)。

作为公众情感及情感表述中一种(Diderot,《私生子对话录》,第115页)[①]的古代戏剧效果必须实现。这种共有情感效果常与幻觉联系:"在罗马,人们多次看到众人被幻觉束缚,机械地追随吸引他们的那些不同画作展示,大叫流泪,分享阿贾克斯(Ajax)的未来,或赫卡珀(Hécube)的温柔忧郁"(Cahusac,1754,第2卷,第61—62页)。但狄德罗如何可以将作为"窥视者"的观众所在与这种共有迷醉和解?"没有感到借助自己共享之巨大数目而提升其感知之

---

① 当狄德罗进一步分析此类效果时,发现它借助情感的等级规模而具备了某种进步类型的形式,并与这种在他人身上体现的情感展示效果意识配对(参考Diderot,《书信集》,第5卷,第177页,1965年11月17日;另参阅《作品全集》,第3卷,第677页)。

人有某些秘密邪恶"(Diderot,《私生子对话录》,第122页)。此处的个体经验因参与其中而增添。卢梭特别反驳当时被人们接受的如是观点:"人们相信自己在场景前聚集,正是在此,人们彼此孤立"(Rousseau,《致达朗伯的信》,第66页)。① 狄德罗实际上并不明辨作为"窥视者"的观众不可兼容性及被共有情感占据的观众,正如他并不得当地将自己剧作中的画室戏剧与自己也期冀的公民戏剧区分那样;正如他并不希望不得不借助"母亲"、"法官"、"一家之主"这样的主题将每天的运用与得以表述的永恒关系区分那样。这两种归结于观众的私人与公众情境尽管不受弱化幻觉的此类意识影响,但却充斥着其他意识。一方面,"窥视者"的愉悦不仅源自自身所见,而且源自自身隐藏的立场。另一方面,情感必定是公开显示的,如果它将通过他人而被察觉,但这反过来调停了自我意识。狄德罗相信纯粹的幻觉是在这两个实例中获得的,然而,实际上观众都没有在此失去自我意识。

---

① 卢梭立场的独特性得以阐释,例如参阅 Beaumarchais(1964,第11页):"为场景流泪的人是独特的;他越有这样的感受,就越恣意泪流。"

# 第七章
# 演 员

## 幻觉与演员-艺术家

狄德罗希望观众既在一旁窥视,又能参与共有情感。马蒙泰尔重述了这个问题,并将其置于观众与演员的关系中。

> 但对愿意产生相同真实效果的诗歌而言,这并不足以获得理性化信任,应该借助模仿的名望,并再现此言行,时空间隔消失了,观众并不只是成为与演员一样的人(Marmontel,1763,第 1 卷,第 369 页)。

此处的共有情感借助演员与观众之间沟通而在观众身上显现。观众与作为舞台人物的演员等同,共享其经验与情感。但如果观众的情感将是人物的情感,没有调停或调整,那么演员也必须与其扮演的角色等同。共有情感的保守引发了关于演员感受或应该感受的坚称。将意识从观众经验中排斥的企图导致关于演员也处于幻

觉状态如是坚称。另一方面,观众参与理论或明或暗地认为该理论充斥自我意识,并可与就某些理论家而言的如是坚持有关:演员融入其扮演人物的演绎距离之中。

关于演员的争议,就其本身而言与劳拉盖伊斯改革有奇特关系。劳拉盖伊斯伯爵因舞台上没有观众席而向法兰西喜剧院赔偿。1759年,这些观众席位都被移除。这些舞台上的席位必然总是提醒人们所见皆为表象,因席位被移除,相关提醒也就消失了,或至少极大弱化了。一般而言,劳拉盖伊斯改革只是废除艺术与受众之间起调节作用的主体间场域的另一样例。这再次说明,艺术作品正被建构成一个是否忠实于某模型的客体-复制品。相应地,如果观众将以直接方式对该作品有所回应,那么就必须以情感的非自觉直接性方式:必须相信自己所见之物的真实性。演员的技巧会在观众与演员之间调停,必定会因成为事关自己再现之物的信仰而被废除:"他足以能够……再现自己的角色,正如他本人对自己再现之物深信不疑"(Maillet Duclairon, 1751, 第14页)。或,为了将其推向悖论,演员的信念可能自行成为技巧。

## 演员的幻觉与情感

此讨论的历史远远追溯到18世纪,如赛维尔·德·考维尔(Xavier de Courville)在其关于路易·里科博尼的传记中阐述的那样(Courville, 1943)。尽管迪博否认看戏的观众参与其中,直至犯错,然而,他将幻觉归于演员(Dubos, 1719, 第1卷, 第37—38、395页)。格里马瑞(Grimarest)在其《论演讲中的宣叙调》(*Traité du*

*récitatif dans la lecture*)(1707)中相反坚持演员必须继续保持自控；他暗中反驳贺拉斯(Horace)，因为演员必须意识到眼泪，这可能防止自己情绪为他人所知。在《戏剧艺术》(*L'Art du théâtre*)(1744)这首匿名诗中，据说是某个角色的特点：

> 您不被此所骗，艺术即似如此
> 为避糟糕后果，它需忍受如此。
>
> ——《戏剧艺术》，1744，第 10 页

该讨论与雷蒙德·德·圣阿尔宾的《演员》(*Le Comédien*)(1747)一同引发了争议。1750 年，路易·里科博尼的儿子弗朗索瓦(François)公开予以反驳。雷蒙德·德·圣阿尔宾的理念采用了一个奇特的迂回路线，斯蒂科蒂(Sticotti)在《加里克，或英国演员》(*Garrick ou les acteurs anglois*)(1769)中将就此解述。当然，正是在狄德罗对斯蒂科蒂一书的评论中，《演员的悖论》得以发展。[①] 关于演员情感的论证是从修辞传统发展而来。圣阿尔宾让演员与观众的过程平行，并从幻觉的角度对贺拉斯重新阐释：

> 贺拉斯曾说过，如果您想让我流泪，请自己先流泪。他将此箴言用在诗人身上。该箴言同样适用于演员。悲剧演员们

---

① 赫奇科克(Hedgecock)(1911)、瓦塞尔曼(Wassermann)(1947)、舒耶(Chouillet)(1970)已经阐明斯蒂科蒂的作品是关于亚伦·希尔(Aaron Hill)的《演员》(*The Actor*)(1755)的转述，是对后者更早期作品的修改，这反过来是雷蒙德·德·圣阿尔宾的《演员》的转述。

愿意为我们制造幻觉吗？他们本该自己制造幻觉。他们应该想象自己在此，就是自己有效再现之人。幸福狂喜让他们相信正是他们被出卖，被迫害。这种讹误应该从他们的思想传到心中；在诸多情境下，虚假的不幸让他们流下真实的泪水（Rémond de Sainte Albine，1747，第91—92页）。

演员的"幸福狂喜"在观众身上引发了幻觉：它由"偏差、激情、自我的不自主遗忘……剥夺观众的研判时间"（Dorat，1766，第21页）组成。"虚假"之物产生了"真实的"眼泪，而圣阿尔宾在它们之间建构的剧作似乎近似涵盖意识的幻觉。诸如"偏差"这类术语的运用暗示重回演员"幸福狂喜"曾为偏离之处的所在，也同样地将意识包括在内。因为这种描述让演员的情感成为一种技巧，只有自然情感才能作为艺术而获胜，①"自然情感"无疑成为令人质疑且自相矛盾之物。（这一观点将在随后内容中得以展延。）

但一般而言，剧作中的演员与观众之间类似活动得以勾画之处，"幻觉"作为两者之间某种沟通模式的描述而发挥作用，并被界定为从认同演员到认同观众的灵魂状态之传递：

> 舞者与演员应该同等地用幻觉的力量拴住公众，让公众感受所有自己为之激动的情感。这种真实，这种热忱构成伟

---

① "当人们应该引发他者情感时，具有情感是件有利之事"（Maillet Duclairon，1751，第99页）。"唯独自然拥有根据本心行事的能力，让内心放开，收缩，使之感受……某位公主让我们对她自己完全感受不到的痛苦有所感触，她无动于衷地向我们讲述此间痛苦，这完全不自然"（d'Aigueberre，1870，第19页）。

大演员的特点。这位演员拥有美术的灵魂,如果我敢这样自我描述的话,那就是电击的意象;就是迅速燃起的大火,瞬间吸引观众想象,震撼他们的灵魂,让他们的心对此情感有所反应(Noverre,1760,第285—286页)。①

这极大超越关于幻觉的如是描述,即如果剧作是真实的,那么观众就处于应有的相同情感状态中。相反,幻觉已成为演员与观众之间强劲沟通的瞬间。其力量通过其不自主性得以恒量,至少就观众而言如此。效果,不自主性,即情感被力量引发的事实("震撼他们的灵魂,让他们的心……有所反应")成为情感自然性的标记。结果,人们认为,较之于语言,自然且自主的符号更能轻易传递情感。如果演员-舞者将自己足够明确地与其主体等同,表述其情感的肢体语言将自动产生某种效果(Nougaret,1769,第1卷,第350页)。这种肢体语言甚至不必得到阐释:"舞蹈方面的表演是一门借助我们言行、面部表情、及观众内心情感热情之真实表述加以演绎的艺术"(Noverre,1760,第262页)。肢体语言是自然符号,"借助自身,且独立于我们引发他者之中的某些近似物,将自己感受到的印象表现(使之为人知晓)之方式的选择"(Condillac,1947,第1卷,第19页)。肢体语言是首要的"自然"语言。最初舞步是按照作为向上帝致谢的表述方式之创造而得以发明。大卫在方舟之前

---

① 参考加里克对女演员克莱隆小姐的批评:"她的心完全没有那些瞬间感受,那种生命之血,那种立时从天赋中迸发的热切情感,恰如电火一样,穿透血管、骨髓、及至每一位观众"(引自 Wassermann,1947,第268页)。显然,正是从赫奇科克(1911)那里得知,诺韦尔(Noverre)受加里克的影响。

起舞,以示感激(Cahusac,1754,第1卷,第17页)。这就是评论家们关注芭蕾与哑剧的起源,例如,《私生子对话录》中的狄德罗、卡休萨克、诺韦尔及更早的迪博、博内(Bonnet),因为他们提供了比所言话语更直接的沟通模式。

## 情感与意识

但当"情感"这个术语被用来断定演员"真实"所想时,该术语意指为何?相关争议远非如其被狄德罗等人维系的那样简单。当考虑到社会语境时(演员们被逐出教会,尽管他们是大人物的座上宾),关于戏剧道德的争论借助卡法罗(Caffaro)与波舒哀(Bossuet)之间的交流追溯到教会早期神父时,人们已经牢记,对演员智力与情感的坚持是作为一种辩护,一种提升其地位的潜藏意愿而出现。[①] 如果演员的表演是理解力意向的结果,那么它是有价值的。如果他真的感受到自己流露的情感,那他不是虚伪,而是真诚。因此,看似将"情感"作为最重要品性予以推荐的作者们也都在坚持演员的理解力。然而,情感所言之物远非直白。

情感可能与从作者延展到演员的启发等同:"人们只在戏剧构想中取得成功,当心有所悸动,灵魂有所深爱,想象得以接纳,热情得以迸发,天赋得以彰显时"(Noverre,1760,第59页)。在此情境

---

① "因此这不足以完全理解这部剧作;也就是说,演员应该成为作者本人"(Sticotti,1769,第40页;参阅 Rémond de Sainte Albine,1747,第23—24页)。以诋毁演员为目的的沙尔庞捷证实了这一点(例如,1768,第2卷,第22页)。

下,根据定义,狂热几乎必定超越界限,成为本我,证明自己:"人们愿意看到自然战胜艺术规则"(Sticotti,1769,第68页)。① 但如果自然战胜艺术,演员被其情感战胜,他可能就听不见了。困难开始以这种情感描述出现。演员需要改变自己的情感阶梯,以将自己投射在某大厅之中,如果情感表述是草率的话,这便不可能(L. Riccoboni,1738b,第20、29—30页)。结果,甚至那些希望自然与艺术一体之人可能被迫承认一致性的缺失。例如,在《私生子对话录》中,狄德罗将如是观点当作普通论点予以宣告:演员"几乎不思考",他只是与自己的情感为一体。然而,狄德罗发现了"夸张",即自然与艺术之间的区分,甚至在古戏剧中也是如此。他直接追溯到诗歌形式,他暗示,这可能被用来确保演员所言得以倾听。他猜想,这可能甚至是:夸张源自诗朗诵,源自自然与艺术之间某种"原创"一致性的缺失:

不管怎样:诗歌已让戏剧夸张产生;这种夸张的必要性已在该布景中支持诗歌及其表述;该体系逐步成型,借助其组成部分的契合延续;当然,所有巨量的戏剧表演同时产生与消失。演员在此布景中收放自如(Diderot,《私生子对话录》,第123页)。

情感概念不得不在源自此番问题的压力中无意识地加以修

---

① 参阅 Prince de Ligne,1774,第107页:"努力吧,青年才俊们。专心致志,去足够远的地方,在那儿你会更轻松地达到目的。"

改,这从戴格贝尔(d'Aigueberre)关于伟大女演员勒库夫勒(Lecouvreur)的描述中得以揭示。他坚持情感的必要,但加上这么一句:"此外,她随心所欲地支配自己的心性与情感"(d'Aigueberre,1870,第34页)。该修改的另一样例由雷蒙德·德·圣阿尔宾提供,他坚持表演中出现差错是因为"人们并不真的根据人物情境需要而被激怒或被感化";在谋求改善演员地位,且不像卢梭与狄德罗那样探讨演员微弱社会地位及其扮演的英雄角色之间的矛盾时,他写道:"谁都没有让灵魂提升,糟糕地再现英雄"(Rémond de Sainte Albine,1747,第149、85页)。① 但在雷蒙德·德·圣阿尔宾关于演员技巧的详细讨论中,大部分内容与如是粗略描述相反,尽管其语境琐碎:"演员的这些表演只是借鉴而来,并不应该处于与言行自然之人相同的情境中;然而,他给我们留下了相同印象"(Rémond de Sainte Albine,1747,第63页)。他指出,演员是根据诗人的文本表演,其间,极为不同的激情借助有意识地将某激情转化而并置(Rémond de Sainte Albine,1747,第24—25页)。他坦率地宣布,"才智"应该是演员的向导,因为"他并不足以驾驭情感,人们希望他只是释放相关的激情"(Rémond de Sainte Albine,1747,第21页)。所有这一切都是意识与理解力的大量证明。但圣阿尔宾的不一致并不能借助假设理解力被分配一个对过去进行纯粹详述的角色一事而被删除。② 的确,他一度似乎正确地弱化理解力

---

① 参考克莱隆关于自己践行此信条的描述:"未曾忘记我的地位,我尽了无为的责任,没有说过谁不能演绎高贵及严厉品性的人物。我没有忽视这种存在方式评价我时的讥讽"(an vii,第298—299页)。

② 这是塔尔马对理解力与情感之间关系的阐释(见 Lekain,1825,第 xxxix 页)。

与"情感"之间的对立,因为据说情感是演员的媒介,其理解力通过自己的相关运用而得以揭示:"悲剧中的心智应该在演员身上,也同样应该在作者身上。作者只是揭示处于此情感形式之中的普通人"(Rémond de Sainte Albine,1747,第29—30页)。实际上,他极端地重新界定了"情感":

> 他在演员身上设计了这种能力,即能够让人们受之影响的不同激情在心中更替。如某位高明艺术家指尖下的成为某位历史人物替代品的软蜡一样,戏中人物的心智与心灵应该得体地接纳作者愿意赋予的所有更改(Rémond de Sainte Albine,1747,第32页)。

因此,演员既是主动的,又是被动的,如按照作者意图揉捏的蜡一样,但这些必定借助其本身的言行,借助促使其灵魂采用构成组成部分的情感更替形式而体现。

斯蒂科蒂作品中的问题自然非常近似,考虑到其文本的起源(圣阿尔宾作品英文改写版的改写),这造成一种相似的情感重新定义。演员"应该强烈感受到能够启发我们的激情"(Sticotti,1769,第62页)。他看似接受该论点的某些后果:"其才能取决于心灵与器官的短暂禀赋……最完美的演员只能在向公众表演时回应自己能展示的最微小特点"(Sticotti,1769,第40页,注释g)。他对表演存在于模仿之中的观点予以嘲讽:"借用某人微笑、哭泣的方式,本着在公众面前装真诚的意图,这就是夸张的理念,与达阿勒坎(d'Arlequin)相符"(Sticotti,1769,第30—31

页,注释c)。但如果演员并非模仿,那么他的灵魂必定能够适应涵盖所有等级的整体情感宇宙。斯蒂科蒂比圣阿尔宾更明确地得出结论:"人们感受到,伟大演员的得当品性就是一无所有"(Sticotti,1769,第71页)。这种能力被其命名为"普通情感"。瓦塞尔曼伯爵(Earl Wassermann)已经揭示,该理论与英国浪漫派关于诗人的概念如何密切相关,尤其是与济慈(Keats)关于善变诗人的理念(Wassermann,1947)。现实生活中作为毫无情感的艺术家理念也由此而来(Sticotti,1769,第71页),[①]其伟大的20世纪作品就是托马斯·曼(Thomas Mann)的《浮士德博士》(*Doktor Faustus*)。

弗朗索瓦·里科博尼明确回复了圣阿尔宾,并反驳了自己的父亲,但他写出了关于演员与其角色等同的论述,相形于其看似所想,他与这些人的作品及论述相差不远。他对演员"真正"所感之概念的弃绝预示着狄德罗的观点,正如马蒙泰尔与沙尔庞捷那样,远比圣阿尔宾的观点得到更严谨的论证。[②] 演员的确有所感知,但感到一种因表演,而非其正扮演的角色而起的情感(F. Riccobo-

---

[①] 参考塞尔万多多尼·达奈泰尔从《百科全书》中的"戏剧夸张"词条引用马蒙泰尔之言:"这是极好地扮演自身角色情感之人。"狄德罗可能早就知道沙尔庞捷对演员的抨击:第2卷中的某些段落与《演员的悖论》近似,例如:"谁共同造就了演员? 对所有其他状态而言的不幸、放纵、无能"(Charpentier,1768,第2卷,第22页),这可与狄德罗比较(《演员的悖论》,第349、355页)。

[②] "他们也需要灵魂的平等,不愿忍受内心中自己应该再现的那些其他情感"(Maillet Duclairon,1751,第18页)。"戏剧中的人物并不知道有足够的注意力,只用最微不足道的方式理解本人,而这可能降临在幸运或不幸的事件中"(Rémond de Sainte Albine,1747,第40—41页)。

ni,1750,第41页)。① 他重述了关于演员认同的描述,所用方法与众多理论家重述观众认同的方法相似:"一位真正处于相同情境的人不会用另一种方式自行表述,直到应该将幻觉提升,以更好表演的地步"(F. Riccoboni,1750,第36页)。因此,演员在表演时并不处于幻觉的状态,尽管观众可能是:"当演员运用必要的力量演绎其角色的情感时,观众在他身上看到最完美的真实意象"(F. Riccoboni,1750,第36页)。如圣阿尔宾与斯蒂科蒂一样,他将自己角色类型当作关于演员存在的核心事实:"自我变形……总是出于习惯而改变态度、声音、面部表情"(F. Riccoboni,1750,第64页)。但对圣阿尔宾而言,这种变形是内在的,演员们有"让人们受之影响的不同激情在他们心灵中得以更替的能力",内在改变必然产生一个被改变的外在;相反地,对里科博尼而言,尽管在演员的品性与其正在演绎的角色之间存在某种关系(F. Riccoboni,1750,第57页),模仿的概念将被认真对待。② 演员的模仿及其关注都是外向的,直指想象的投射,及其置于观众之前的角色。然而,对圣阿尔宾及斯蒂科蒂而言,演员与该投射一体,他们从未将演员的肢体变形与其情感分离:"情感是所有模仿的基础。那些并没有感受众多激情之人同时也不知道将某类激情转入另一类,喜剧中如此多样、

---

① 参阅狄德罗的这番话:"鼓吹狂热信仰之人是不可信的教士"(《演员的悖论》,第313页)。

② 他举的那个扮演杀死奴隶的俄瑞斯忒斯(Orestes)之演员的例子出现在《演员的悖论》中,尽管狄德罗说自己在扮演阿特柔斯(Atreus),第380页。弗朗索瓦·里科博尼指出作为证据的轶事之弱点,即演员借助表述希腊演员从没有想过杀死另一位演员的方式而有所感受。

频繁的模仿使普通情感成为演员之必须"(Sticotti,1769,第 83—84 页)。正是如此,狄德罗在《演员的悖论》中予以批判:"将所有秉性,甚至是凶残本性演绎的能力称为情感,这会是用语中特殊的滥用"(Diderot,《演员的悖论》,第 343 页)。

狄德罗是对的:该论点已通过专注一个词的方式使自身偏离。① 这个现实问题事关某个不同线轴,正如克莱隆关于演员的评论所揭示的那样:"为了不再成为自己,他应该首先放弃哪些研习?"这不是如它可能看似那样成为对演员感知的否定(Clairon, an vii,第 249—250 页)。这涉及关于演员的两种不同构想:第一种是,演员创建的是一个外在构造,是某种准确意义上的模仿:"看似演员只能达到自身技巧的完美程度,而完全忘记了自己;把自己的一些特点带入该游戏中,且只在所有这些活动中展示一个持续的副本"(Charpentier,1768,第 2 卷,第 61 页)。这就是沙尔庞捷、狄德罗、普勒维尔(Préville)、莫勒(Molé)与弗朗索瓦·里科博尼共有的构想。这种替代构想,其间演员"影响、渗入自己应该模仿的所有人物之中"(《百科全书》,"戏剧夸张"词条)就是马蒙泰尔、斯蒂科蒂与圣阿尔宾的构想。② 在前者的构想中,演员是社会人的化身。

---

① 比较塔尔马对狄德罗理论的弃绝,他准确地将其与狄德罗的"从容"(désinvolture)及对卢梭"真挚情感"的赞赏联系在一起。(见 Lekain,1825,第 xxxv 页)

② 仿佛这些关于演员的对立构想可能从悲剧与喜剧诗人之间的传统对立中发展而来。布吕穆瓦说,悲剧诗人"只是自我封闭,为的就是从自己内心中汲取能够确保进入所有人心的那些情感,他在自己的心中找到了它们。喜剧诗人应该创作几乎与自己愿意让读者感到愉悦之人同等多的笔下人物"(Brumoy,1730,第 3 卷,第 lxi 页)。参考 Diderot,《论戏剧诗歌》,第 212 页。

> 如果人们每天都毫不费力地在自身寄居世间时扮演的多种角色中变形,为何演员不能在自己的角色中借鉴这相同的能力,借用大人物的口气与自然未曾赋予他的情感?(Charpentier,1768,第2卷,第55—56页)

狄德罗尤其想出这些意象来描绘他:提线木偶、朝臣、阿斗,根据外界要求采用不同立场及表述:

> 一位伟大朝臣,自其出生以来就习惯了出色木偶的角色,并在主人手中绳索操纵下采用所有的形态。一位伟大演员就是一个出色木偶,诗人操纵着他。诗人在每行文字中都指明了演员应该采取的真正形态(Diderot,《演员的悖论》,第348页)。

然而,在第二构想,即圣阿尔宾的第二构想中,演员如浪漫理论中的诗人一样是风弦琴。塔尔马(Talma)说,"他在诗人的启发中左右摆动,正如风弦琴因最轻微的风动而发声一样"(Talma,见 Lekain,1825,第 xxxii 页)。[①]

但其他作者用其他隐喻探讨了这些构想之间的含混区域。对达赞古(Dazincourt)而言,普勒维尔,"真正的反复无常之人,在不经意间就变形"(Dazincourt,见 Préville,1823,第 377 页)通过模仿他人的肢体语言及表述方式再现他人的情感:

---

① 参考 Abrams,1958,第 51 页,了解此隐喻的重要性。

真正演员的技巧在于完美地洞悉他人身上天性的变化,在于总是成为自己灵魂的主人,为的就是使自己随意像他者(Préville,1823,第177页)。

加里克,"真正的变色龙……无形之中就采用了各种形态"(Servandoni d'Hannetaire,1774,第140页)。有迹象表明,这些关于演员的构想将"作者"与"演员"之间的对立明确阐释,特定的演员们开始使之具有象征意义:莫勒就是位"崇高的演员",但普勒维尔则是"真正的演员"(Dazincourt,见 Préville,1823,第377页;参考 Diderot,《演员的悖论》,第336页)。"列凯恩先生是位伟大的演员,而克莱隆小姐是位伟大的女演员,加里克先生是位伟大的演员"(Servandoni d'Hannetaire,1778,第140页)。然而,女演员克莱隆与杜梅斯尼尔(Dumesnil)在某个不同轴线上彼此对立,正如艺术与自然之间的对立那样。狄德罗在《演员的悖论》中运用了该对立,可能借助杜梅斯尼尔在帕利索(Palissot)的《哲学家》(Les Philosophes)中表演部分推广这个对立(Myers,1962,第264页)。杜梅斯尼尔扮演自己的天性,而克莱隆的观点倾向于说:"所有一切都被迫纳入角色之中,观众因自己所看到的压抑痛苦不已,困难地呼吸"(Maillet Duclairon,1751,第83—84页)。[①] 狄德罗在《演员的悖论》中把克莱隆当作演员表演中的技术元素象征而接纳,因此这

---

① 参考克莱隆对自己技巧的描述:"为了只是能够让自己的眼睑变湿,为了有时候让一滴泪水从眼中夺眶而出,我总是处于忧郁的状态中,胃的收缩让我的神经颤抖,喉中的梗塞让我言说有碍,我保持流汗的状态,这说明自己灵魂的悸动"(Clairon,an vii,第372—373页)。

源自其同时代人对她的评价。① 然而,克莱隆的技巧在狄德罗本人作品《拉摩的侄子》②及其同时代人的作品中③得到不同评价。这种对克莱隆的双重态度反映了狄德罗对我在别处探讨过的艺术家技巧(Hobson,1973)的含糊其辞。然而,加里克,《演员的悖论》论点的另一位支持者并不是事关判断的类似含糊主体。对狄德罗而言,正如对其同时代的人一样,加里克总是卓越的善变演员。但对其变形的阐释的确历经了某种变化。在《1765 年的沙龙》中,加里克就是罗休斯(Roscius),"控制着他的眼睛、前额、面颊、嘴及面部所有肌肉,更确切地说,他掌控自己的灵魂,随性调用激情,随后就是整个身体"(《1765 年的沙龙》,第 213 页)。④ 这个描述与相信

---

① 在克莱隆回忆录与《演员的悖论》之间存在某些令人吃惊的近似;在狄德罗的《演员的悖论》中,韦尼埃(Vernière)指明了这些。例如,她对因自己运用太多技巧而被责备一事回答道:"啊,人们愿意让我拥有什么呢? 罗克珊(Roxane),我实际上是阿梅纳伊德(Aménaïde)吗? 我应该为这些与自己恰当情感相符的角色及自己习惯方式有所准备吗?"(Clairon,an vii,第 253 页;参考《演员的悖论》,第 315 页)。

② "他"这样说起比西(Bissy)先生,"正是在象棋手身上,克莱隆小姐才是位演员。他们知道这些游戏之间的不同,并对此完全了解"(Diderot,《拉摩的侄子》,第 7 页)。

③ "克莱隆小姐用自己未曾有过的最幸福的自然研究替代最深层次的技巧,我们不知不觉地将这种简单性隔开,这在某位有品味之人的眼中产生一种戏剧表演的魅力……这种贪婪知道完全模仿直至简洁的目的,相同的自然,但人们仍然看到这种研习的成果"(《文学信札》,第 6 页,第 317 页,1765 年 7 月)。

④ "大卫·加里克的伟大技巧在于让心智自行隔离,并置于自己应该再现的人物情境中的能力。然而,他一度被认为不再是加里克,而是成为自己被赋予的那个人物角色。因此,随着角色的变化,他也变得与本人如此不同,以至于人们说他改变了特点与外形……所有这些在性格特点中发生的改变都源自他在内部受其影响的方式"(《文学信札》,第 6 卷,第 318—319 页,1765 年 7 月)。参考莫勒关于列凯恩的论述,列凯恩说过"其个性对其灵魂情感的忠实顺从"(Lekain,1825,第 47 页)。

演员必定感受到的作家们的观点相差无几,但每件事情都与《演员的悖论》一同变化。加里克并没有在此感受到,而他对文本的重要性并不只是在于如是事实,即他在演绎自身角色时并没有调用本人情感。他向观众投射之物并不只是一个得到精心算计的模仿;它是一部关于幻想的作品,一个"诗歌想象的幻影"(《演员的悖论》,第 315 页)。正如夏尔丹的作品与谈话可能已迫使狄德罗承认技巧在创作中扮演的角色那样,因此,正是围绕加里克这个形象,艺术客体是想象之物,如是承认得以成型。

## 狄德罗与技巧的悖论

在上述探讨的两种表演理论类型中,演员要么可以感知一切,要么就毫无感知。在感知一切方面,他的天性是独特的;在毫无感知方面,他对观众耍了花招:"纯粹的模仿,提前记录的教训、感人的鬼脸、崇高的怪相……幻觉只为您而设;他非常清楚这一点,并非如此"(《演员的悖论》,第 312—313 页)。他是费力克斯·克鲁尔(Felix Krull)的祖先,一位自信的骗子。关于演说者力量的古典理论也就是关于演员之理论的鼻祖,并采用了一个可疑的形式:"这不是一位超越驾驭我们本我的野蛮人;这是为克己之人保留的优势"(《演员的悖论》,第 309 页;参考第 381 页)。狄德罗将圣阿尔宾修饰过的悖论,即"虚假的不幸引出真正的泪水"进一步提升。观众可能处于幻觉状态中,仿佛他们是无意识的,但演员有意用作为引发该无意识之技巧的自身身体,甚至是感情的外在符号引发这种幻觉。

演员与观众因此彼此互补：

> 他四处奔忙，毫无感知；您有所感知，但未曾奔忙……演员的眼泪从脸上滑落，这是源自内心的，来自有感知之人的泪水；这是给有感知之人的头脑带来无限困惑的内脏；这是有时候让暂时的困惑进入内脏的演员头脑（《演员的悖论》，第313页）。

结果，彼此依赖的关系得以创立。观众们无法摆脱演员，但又对他们嗤之以鼻（《演员的悖论》，第356页）。狄德罗的轶事足以说明演员反过来如何鄙视自己的认可得以立足的观众。演员将自己的关注向外转向观众："冷漠且平静的观众"（《演员的悖论》，第306页）。他的任务就是"观察……辨认……模仿"（《演员的悖论》，第310页）。然而，他的观察因批判性自我意识而翻倍："自我理解、观察、评判，判断其引发的印象。在此时刻，这是双重的"（《演员的悖论》，第308—309页）。演员于是没有成为他自己，而是复制了自己："自我或其演绎对象的严格模仿者，我们感知的持续观察者"（《演员的悖论》，第306—307页）。[1] 不同于其他艺术家，他本人将自己的创作具化，这只是借助"与本人展开的这种难以理解的分

---

[1] 演员有针对狄德罗的个人及美学考虑。通过狄德罗，演员探讨自身的自我意识，如在以下引文中的例证一样："当我在宾客中间出现时，我充满他们传递给我的那份温柔。温柔在我的眼睛中闪耀，在我的言谈中发热；它支配着我的举止，完全展现出来。在他们看来，我无与伦比，灵感四射，神灵附体"（Diderot，《书信集》，第2卷，第269—270页，1759年10月12日）。

心"而成为可能(《演员的悖论》,第 318 页)。《1767 年的沙龙》将观众的反应描述成双重反应,用女演员勒库夫勒作为该类比的承载者:"我是勒库夫勒,我只是我自己"(《1767 年的沙龙》,第 144 页)。《演员的悖论》中更为复杂之处是演员的疏离:他总在观察观众及自己的言行。然而,他的表演并不与构成其关注点的第三客体之物极为一致:理想的模式,内在的模式,他正在模仿的想象建构(参阅《1767 年的沙龙》,第 308 页)。演员完成了疏离过程,并因此使之反转;并不是意识到有一双审视的眼光注视着他,并对他们的投射有所反应,他观察观众以评估他们对自己投射于其身上之表演的反应。如黑格尔式现象意识一样,演员"超越自我,并在自我外层显现,为的是在他者中提出并思考自我"(Hyppolite, 1946, 第 109 页)。

其关注点的第三客体,理想模式是通过模仿的接替系统而得以创建。构成这种表演描述的认识论与情感传递概念得以立足之观点极为不同。此处在被感受之物与将其表述的肢体语言之间存在一个不可逾越的差距。"真实"情感被阐释为我们必须认真审视加以解读的符号。这些符号居中并与它们意指之物分离,如是事实这为演员带来机会。演员模仿与其内在模式、理想模式保持一致的符号,这些符号被观众解读为指涉一个主角的存在:"因此,真实的才能为何?那就是明辨借用灵魂的外在表征,应对我们理解、看到并欺骗之物的感知……借助在他们头脑中与日俱增的模仿"(《演员的悖论》,第 358 页)。"演员长久以来只听自己内心的话;他在让您困惑的时刻倾听自己的内心,他的所有才华不在于我们猜测的感受,而在于如此审慎演绎您被此欺骗的情感外在符号"

(《演员的悖论》,第312页)。这就是从表象(情感的表现)到反过来就是表象的看似之物(情感的符号)的接替(因为符号得以模仿)。事实上,这就是我所称的"真理"之物。

值得注意的是,将狄德罗关于演员的描述包括在内的这种行动主义已带来一种个人主义。符号是奇特的分离,并可以组织成过渡等级。因此狄德罗两次提供加里克穿过情感范围的样例,并称之为一种"等级"(《演员的悖论》,第328页)。关于不同符号的研究在演员们的回忆录中已经得到推介:克莱隆描述自己如何研究解剖,布封的作品,为的就是清楚地演绎情感,一个显然与绘画理论及勒布龙(Le Brun)的激情分类法有关的概念:"所有灵魂的变化都应在面部表情中体现:绷紧的肌肉,爆出的血脉,发红的皮肤都能证明内在情感,没有这些,也就不能认为具有伟大才能"(Clairon, an vii,第283、280—281页)。普勒维尔在自己的回忆录中细致地归纳了肢体语言(Préville, 1823,第105页),情感也必定得以归纳,为的是每种情感都可能借助一个不同的符号标示:"为了明辨讽刺与蔑视之间的不同,该有怎样的研习?那蔑视与鄙视呢?"(Clairon, an vii,第280—281页)。[①]

如在《拉摩的侄子》中那样,狄德罗在《演员的悖论》中甚至将这种表象接替更推进一步。他研究了《伪君子》(*Tartuffe*)的例子,其间,演员必须扮演一个演员的角色;拉摩的侄子将体现社会地位的表演演绎出来。但在演员和拉摩的侄子这两个例子中,表象的

---

① 也是由此,狄德罗通过他人称赞了对古代哑剧及尼科利尼(Nicolini)场景的兴趣(Hobson, 1974)。

接替被插入一个封闭的、确定的体系中。剧院是一个由各种凝视组成的复杂结构,聚焦想象客体、演员的幻影、理想模式的投射。从某个极端角落观察幻影与观众的演员可以借助自己的疏离影响这些凝视的结构。通过自己演绎"大地的极大震撼",拉摩已确保依靠自己的疏离而在横冲直撞的提线木偶世界("各种立场"的世界)中占据某种立足之地。因为两者都让自己成为并非本真之物,两者能够观察那些正在观察之人。演员处于权力的地位,一种绝对的权力。但一个源自内在分裂,他在自己身上引发的疏离;而在让自己成为他人凝视所在时,这也使他将自己从该凝视中移开,对他们进行观察,对他们观察到的事物处理,更改"想象的幻影"以此影响他们。如在为《1767年的沙龙》所写的《韦尔内》论文中那样,狄德罗再次给艺术家情境的必要性与自由(同时是权力与依赖之立场)进行定位。

## 观众与演员-艺术家

对狄德罗而言,艺术家所创之物,"幻影"同时是客观与想象的,源自其某虚构个性躯体,且施于其上的投影。演员成为诗人的范式,《演员的悖论》明确将事关演员理解力与情感的争议扩展到关于艺术家本人的讨论:"为何演员与诗人、画家、演说家及音乐家有所不同?"(《演员的悖论》,第309页)艺术家"与本人展开的这种难以理解的分心"就是艺术家克己的样例:朝向其视野与技巧的克己,因为艺术家并不只是创作,而且必须通过自己支配的技术方法建构自己想象之作。

作者、演员、观众彼此处于近似关系状态,因为演员有与作者-诗人关系相同的生成过程,且必定不得不凭直觉得知观众的思想状态,如果只是能够对此加以运用的话。一般而言,从演员到艺术家,演员过程的如是延展并不为狄德罗独有。情感的支持者们通常明确地用诗人的相同术语描述演员的认同过程。这种倾向也看似与如沙尔庞捷那样否定演员理解力或情感之人不同,为的是更好地强调诗人的创造能力。它看似赞同圣阿尔宾与斯蒂科蒂关于演员具有创造性的声明:"因此这不足以完全理解这部剧作;也就是说,演员应该成为作者本人"(Sticotti,1769,第40页)。"演员应该成为作者本人;他应该不仅知道演绎某角色的所有微妙之处,而且会增添新内容;不仅会执行,而且会创造"(Rémond de Sainte Albine,1747,第22页)。

已得到讨论的表演理论实际上是诗人及其素材关系的某一方面,这远胜过当时的诗学。那些强调演员情感现实的相关诗人让自己摆脱这种"模仿"概念(在其拥有明显意识的某艺术中),并朝某个关于演员的观点发展,即显然对作为个人经验表述的浪漫派艺术理念有所预期的观点。但如前所述,根据事实的力量,其间"情感"被严肃地归于演员,它经历如此之深的修改,以至于该术语变得并不恰当。艺术过程及艺术家真挚品性的问题借助人物、演员得以探讨,这迫使讨论向着一个关于艺术家创造性的微妙复杂观点发展。

相应地,观众参与演员角色之举在评论家们看来成为经验的内在化,一种内在戏剧:

> 一个根据自然得以演绎的独特激情特点让我们提升,把我们放到诗人、演员及要人的位置;这不再是想象,正是我们的灵魂全然再现其赞同之物;主角是我们自己,我们经历我们的忧伤、愉悦,相信自己成为我们欣赏之人(Sticotti,1769,第97页)。

场景已经成为内在,主体性在戏中。幻觉现在是内在的,介入艺术经验的自我意识成为更深层次的自觉意识。这种美学转变甚至在该时期的诗学中得到更清楚的阐释,而本书随后内容将就此展开。

演员理论的发展可以通过狄德罗与卢梭之间的对比加以概述。在卢梭为《致达朗伯的信》所写的注释中(根据柏拉图的《理想国》[*Republic*],并以《论戏剧模仿》[*De l'imitation théâtrale*]之名为人所知[Rousseau,1764,第4卷,第15页]),何为作者的阐述被卢梭发展成关于演员的论述:

> 舞台上的演员展示了其自身以外的情感,只是说人们让他说的话,常常再现某个幻想存在,自行消失,也就是说,与自己表演的主角一同消逝;在人类的遗忘中,如果他还留下些什么,那就是为了成为观众的玩具(Rousseau,《致达朗伯的信》,第165页)。

但对卢梭而言,演员的存在只是源自观众的关注。这近似《论人类不平等的起源》中社会人的情境,这些社会人"仅仅知道活在他人的看法之中"(Rousseau,《作品全集》,第3卷,第193页)。卢梭因

此通过这个评论确定了社交性理论与表演理论之间的关系(我之前就已阐明)。对卢梭而言,社会人外向发展,以使本人与他人对自己的看法保持一致,此处观众的凝视就是内向专注演员,以塑就其虚无之感。让-雅克拒绝基于他人观点的自我意识,而这是在智识与视觉感知意义层面的思考中建构,支持的是自然流露的"纯粹存在情感"。《致达朗伯的信》中的分析当然影响了狄德罗的《演员的悖论》。但狄德罗将自我意识,他人看待自己的意识当作有待利用的事情,使持续道德接触与中断之间的活动成为可能之事。然而,卢梭将这种意识视为一种对自主的侵犯,逃避自我必定反求自身之事,对狄德罗而言,意识通过疏离,通过抢先一步及演员并不在观众预期其出现之处的方式创造了某种逃避必然性的可能性。狄德罗关于艺术家必定经历的疏离的分析占据了卢梭关于演员及社会人的讨论内容,这暗示,可能艺术客体,或至少演员的艺术客体就是作为自我之于他者,或他者之于自我之上的社会投射的相同想象建构类型。在审视关系的漩涡中,社会人创造了自身意象,艺术家创造了客体。

然而,《演员的悖论》中的狄德罗的确厌恶"炫目"这种往返于自我关系的过程,他也谴责演员及其幻影。因为演员并不是他本人,他并不是自然的。他的技巧,即其艺术得以创建自然表象的方式因成为其自身形体及声音符号的运用,并非画笔、颜料的操纵而更加可恶。

那么,对狄德罗与卢梭而言,演员所创从某种意义上来说就是一个客体,即便它是想象的,一个关于自己并非此物的投射。在这方面,他们与其同时代的普通人存在分歧,因为演员并不是为这些

普通人创造一个客体,而是模仿一个模型。18世纪后期,对卢梭而言,尽管不是对稍后的狄德罗而言,艺术媒介必定是透明的,必定没有关于幻觉的意识。结果,该模型的模仿在为角色准备时得到许可,但必定在实际表演中被抹去。演员必须在演出时成为透明人,他必定不能成为模仿接替的组成部分。演员与观众因此必定与角色"等同"(该词首先在18世纪具备当前的用法);更进一步而言,演员不是指定艺术家的接替,他本人就是艺术家。这种完全的透明性只可以借助演员"真实"感受的情感内在化而得以维系。

# 第四部分
# 幻觉与诗歌理论:从虚构到伪造

18世纪早期的"幻觉"指定了一种主体间游戏,其间,虚构的不同层面可彼此替代。准确地说,无疑存在一个从社会层面加以理解的艺术与现实实用区分。但已讨论过的绘画、小说及戏剧理论阐明,在18世纪,真实与虚假的会合之处被敲断:"幻觉"有时候用于构想成一个可能真实或虚假的公众客体的艺术作品,有时候用于受众或艺术家的思想状态。这可能是个幻想或真实的体验,但在每个情境中,要么是内在的体验,要么是个人体验。因这种内在与外在的分裂,表现概念作为复制品而成形。对那些难以被认为创建某公众客体的艺术形式而言(在其模型复制过程中,可能是真实或虚假),复制品必定是内在的。这就是诗歌与音乐的案例。从这个观点来说,戏剧作为一座拥有内在与外在复制品的桥梁而演绎。它创建了一个可能以假乱真的外在客体。演员创建了一个足以应对其扮演人物,并在观众之中造就其自身复制品的思想状态。

　　诗歌的地位更令人质疑。结果,理论家们从戏剧中衍生出两个自己极力回答的潜在问题:"谁在说话?他有何权威说自己的话?""为何诗人用自己的语言?"这些问题强入关于诗歌的普通描述之中,并总是强调关于诗行形式、史诗性质等等的讨论。它们尤

其引人注意,因为诗歌是从幻觉的角度得以阐释,既作为诗人的思想状态,又作为借助其语言而在读者或听众脑海中引发的状态。实际上,这是令人生疑的主体性地位,诗人是用何种声音说话的?(其与小说诸多问题的关系显而易见。)我已阐述,关于演员的讨论提供了一种解决方法。然而,这是对第二个问题,即最终促使第一个问题毫无相关的,关于诗歌语言性质问题的回答,因为语言开始采取其自身的某个有效形式,这支持了成为古代叙事短诗、现代沉思,或甚伪造的诗歌,并为之正名。

# 第八章
# 幻觉与诗人的声音

## "狂怒的逻辑"

17世纪末存在关于文学真实性的一个普遍焦虑。小说的地位为何?小说家如何开始明白自己所言?对这些默认的问题,人们设计出如是虚假回忆录,及理论层面的"幻觉"予以解答,即其序言详述了在秘密抽屉及古老城堡中发现相关书信的过程。这种焦虑无疑可能与当时文本批判中的伟大尝试(尤其是在《圣经》方面)有关。如今,不能公然向戏剧提出这些问题,因为每一位人物都在用自己的声音说话(18世纪对古代戏剧的合唱方面敏感,并费力地讨论合唱表现的对象)。但他们可能被问及诗歌。关于诗人声音的问题成为话题,正如布瓦洛(Boileau)与马蒙泰尔关于寓言与故事评论之间对比阐释的那样。布瓦洛比马蒙泰尔早一百年就写下了这些文字,对后者而言,关于文学文类的复杂态度仍然是可能的。布瓦洛就拉封丹的《约康德》(*Joconde*)起源辩护:因此阿里奥斯多(Ariosto)"讲述某荒诞之事的秘密就是用如是方式陈述,即您

给读者这样的想法,您本人并不相信自己向对方讲述的故事。因为这有助于自我欺骗,只是幻想着对方当趣事发笑"(Boileau,1966,第312页)。"自我欺骗"是该幻觉词汇的一部分。幻觉隐藏,揭示,并在此断言且否定讽刺态度的发展。马蒙泰尔在撰写《百科全书》词条时将该讽刺消除,并把寓言视为一个私人沟通:"那么,是哪类幻觉让寓言如此诱人? 人们相信理解一位足以简单、轻信之人,为的就是认真重复人们告诉他的那些幼稚故事"(《百科全书》,"寓言"[Fable]词条)。诗人必须说服自己的读者真的相信狐狸与驴子会说话。[1]

这种理论复杂化的缺失,这种对所说之言与所指之意之间"存在"的关切绝非仅在于具有马蒙泰尔特点的机会主义简单头脑。这可能是在世纪之交针对诗歌之抨击的反应,并与古今之争联系。这种抨击具备蔑视诗歌的特点。贝尔(Bayle),这位文本权威方面的极其严谨的评论家写道:"这是无法自明的某事,在这些为具备理性而自感荣耀之人当中,恰如他们出色的品性那样,存在一个公众责任,其主要特征就是给我们灌以寓言与谎言"(Bayle,引自 Gillot,1914,第537页)。[2] 塔内吉·勒费尔夫(Tannegui Lefèvre),古典主义者之子,安妮·达西耶(Anne Dacier)的兄弟,同时期荷马史诗最重要的译者,他在1697年出版了《论无用的诗学》(*De futilitate poetices*)。[3] 诗

---

[1] 参阅 Lacombe,1758,第215页:"因此,这些寓言失去了某些愉悦之处,它们因接受幻觉之故而对读者要求甚高。"

[2] 参阅 Frain du Tremblay,1713,第73页。

[3] 卡休萨克似乎已写就《关于诗歌之危的信》(*Epître sur les dangers de la poësie*),参阅 La Haye,1739;我没有查证此事。

歌是虚构的艺术,伯罗(Perrault)背信弃义地让自己老派的首领为其辩护。他有意得出的结果就是虚假的艺术(Perrault,1693,第2卷,第5页)。伯罗对话中的诗歌支持者提供了针对这些抨击的可能答复之一:诗歌的精髓由"虚构"组成(此处运用于神话人物,"奇幻"的附带权利),"虚构"在此语境中强烈暗示超自然与难以置信之物正同时发生。复数形式本身暗示轻浮,对虚空的修饰,"掩饰"。① 的确,在18世纪早期,某些诗歌更多看似"掩饰"诗学的实践;充斥诗歌的传说人物将读者的关注度从诗歌空洞中移开。因此,路易斯·拉辛(Louis Racine)谴责那些声言诗歌无法与虚假分割之人的观点:"确信诗歌与寓言不可分,只是将这些人列为诗人,即其作品完全不因某些虚构人物或某些寓言神祇的存在而赋有生命"(Louis Racine,1731,第389页)。对拉辛而言,这样的诗歌观点立即就是源自宗教的发展及可悲的损毁。"寓言"、神话被用于现代诗歌中,这正是因为它们的起源已失去其宗教意义,且根据路易·拉辛的观点,因某个不同但同等谬误的观点而正名:

> 他们说,一位诗人应该始终保持创作的状态;他的本名只有创造者之意,同样地,为了响应自己的职业,为了持续创作,他应该放弃哲人的训诫,历史学家的真实史实,而只说合宜的谎言,在此表面之下,他能够独自将某个有用的真理囊括在内

---

① 参考巴特关于某些诗歌理论的批判性精确描述:"这是魔法类型:它让眼睛、想象、甚至思想产生幻觉,为的就是借助奇幻创造让人们保持真实的愉悦"(Batteux,1746,第3页)。

(Louis Racine,1731,第 390 页)。

的确,巴耶(Baillet),一位崇古之人运用了这个论点,因古典诗歌受益之故而将真实本身派给历史:因为基督教关于真实的概念已限制虚构艺术,即拉丁与希腊诗歌比同时代之作更伟大(Baillet,引自 Gillot,1914,第 380 页)。语义的移换使这类抨击发生,拉巴尔(La Barre)神父得当地展开相关分析。他针对瓦特里(Vatry)事关勒博叙(Le Bossu)史诗重写一事予以抨击,所用的方式就是试图将作为某个得当美学术语、意指情节的"寓言"与意指寓意,或潜藏道德真理的"寓言",及意指"虚构"的"寓言"区分。①

路易·拉辛本人对这些困境与抨击的回复就是坚持"掩饰"对立面及"真理":这在名为《宗教》(*La Religion*)的一首思古之作中体现:

> 我明了众娱乐之丰,
> 丰富虚构为诗文之魅,
> 我们以谎言为生,清醒的成果
> 只是借助虚假奇幻的娱乐技巧;
> 我的作品只为神性事实
> 所用虚妄修饰只遭致羞辱
> ……

---

① 参阅 Abbé de la Barre,《论史诗》(*Dissertation sur le poème épique*),1741,第 378 页;与 Abbé Vatry,《论史诗寓言》(*Discours sur la fable épique*),1741 构成对答。

> 我的故事之魂就是简洁
>
> 这一切就是奇迹,就是真实。
>
> ——Louis Racine,1742,第 82 页

正是在宗教诗歌中,艺术与真实,奇迹与现实可以同时发生。虚构是被塑造的真实,更确切地说,指向真实。摩西因此就是首位诗人,但真的得到启示。"摩西,第一位且最崇高的诗人"(Louis Racine,1731,第 404 页)据说不用虚构之言向上帝禀告,而是荣耀上帝之名。达西耶兄弟(the Daciers)在为古典诗歌辩护时予以类似的评价,《圣经》中的诗歌是即刻所见真理的启示(A. Dacier, 1701;参考 Fénelon,1718,第 191 页)。正是因为 1746 年,巴特希望继续将真理视为宗教文本的属性,他坚称艺术就是模仿。

> 是凡人在摩西心中吟唱?不是上帝之灵主宰摩西吗?上帝是主人,不需要模仿,而是创造。并不是我们的诗人在他们所称的诗文中没有源自本人天生禀赋的其他灵感……他们的确有真实的快乐情感:这就是唱歌的必要,但只是两段而已。如果人们愿意有更多延展,这就是将类似前者的新情感之作结合之技巧。自然点燃心灵之火,至少该技巧应对其滋养与维系(Batteux,1746,第 238—239 页)。

无疑,正是这种宗教关切(尽管这从未明示)让巴特使之成为核心,而不是确认艺术虚构的理性(Batteaux,1746,第 93—94 页)。如是传统只允许面向上帝的直接持续表达性,但在 18 世纪后期,当个

人主体性概念得以完全建构时,个人将取代自己的造物主。然而,在皆为真理持有者的诗人与上帝之间的争斗时代,即雪莱(Shelly)笔下的《普罗米修斯》(Prometheus)时代尚未到来,《宗教》第5诗章只是在诗人的沉默中说出了诗人与上帝之言:

> 虚弱且高傲的理性,将你的勇气剥除
> 风在低吟:谁能发现他的痕迹?
> 我们惊诧他的撼响,感受他的伟力。
> ——Louis Racine,1742,第107页

真理与诗歌之间的这种关系类型构成了有关诗歌虚构抨击的一种答复,但轻易地伴随作为短暂虚假且作为堕落形式的现代诗歌观点。在18世纪中期,勒弗朗·德·蓬皮尼昂(Le Franc de Pompignan)侯爵写下宗教诗歌,其身为主教的兄弟抨击了同时代文学的琐碎性,两者在古今之中继续崇古立场。

对路易斯·拉辛而言,诗歌外向指涉,但指向更高层真理。与之相反,推今派利用了诗歌的轻浮一面。对他们而言,诗歌运用自身的空洞(与美术的"炫目"有明显关系)。诸如丰特内勒(Fontenelle)及拉莫特这样的作者本着"诸多幻觉"之意而把"幻觉"当作"虚构"的接替来运用。他们写就田园诗或牧歌,用以下诗行为他们有意选择传统自然内容正名:

> 常常借助虚妄的幻象,
> 我们那被愉悦引诱的理性迷失方向

它本身就以自己假扮之物为乐

该幻觉一度修补

贪婪自然未曾予以人类的

真正善事之过错

——Fontenelle,1688,第 5 页①

这种牧歌作为有意为明显想象而放弃自我之举来表现:"我确实怀疑牧羊人不是他们向我表现的那样,我非常明白,如果我愿意的话,他们向我描述的内容就是想象之作;但我并不愿意明白这一点。他们用我自得其乐的愉悦方式让我得乐其间"(Rémond de Saint Mard,1734,第 48 页;1749,第 4 卷,第 76—77 页)。②

令人好奇的是,推今派不会将这种想象容忍度扩展到容纳"奇幻"之物,即超自然的地步,例如它在荷马史诗中出现的那样,尽管其崇拜者们常从"幻觉"的方面进行辩护。③ 这促使为荷马辩护之人更加仔细地审查支持类型(可被赋予在与当今极为不同时代写就

---

① 诸如拉孔布与马蒙泰尔这样的后期作者本质上赞同这种态度,但他们更宏大的社会意识引出关于田园诗之虚构的更高层面意识;作为相关反应,为了让该形式更能相宜,主题在 18 世纪下半叶有所改变,成为人们在此改造自然的花园,参阅 Jacques Delille,《花园,或改善风景之技巧,诗歌》(*Les Jardins ou l'art d'embellir les paysages*, *poëme*),1782;Gouge de Cessières,《被装饰的花园》(*Les Jardins d'ornemens, ou les Géorgiques françoises, nouveau poème en quatre chants*),1758。这种发展类似休伯特·罗伯特(Hubert Robert)或卢泰尔堡(Loutherbourg)画作的演变。

② 如此彻底的承认可能早就令人无疑,相关暗示借助被挑出的如是引用而体现,见 Granet,1742,第 6 卷,第 33 页,这是针对诗歌之评论的最有效答复。

③ 例如,Lacombe,1758,第 91 页。

的诗歌),并坚持读者身上的历史想象程度。① 拉莫特与丰特内勒,推今派接受极为本地化的传统,因为他们是本地人,这显而易见。指涉行为追溯到其开始的别处:"幻觉"只是幻觉,只是被如此看到而已。然而,如在路易斯·拉辛对宗教诗歌阐释那样(崇古派常从宗教角度为诗人辩护),传统显然不仅是传统,而且是可能阐释的多层面,在其背后,真理可在没有完全被理解的情况下得以窥视。②

## 颂诗:针对缺乏真理之诗歌的明显解决方案

对 18 世纪而言,如果探求某类因完全不是模仿之故的非"幻

---

① 参阅 La Motte,1754,第 2 卷,第 22 页,《论荷马史诗》(*Discours sur Homère*); Fourmont,1716,第 204 页;《百科全书》中的"奇幻"(*Merveilleux*)词条:"他应该在才智层面进入这些诗人写诗的那个年代,暂时接受这些人的理念、道德、情感,这些本就为他们而写";亦可参阅 Brumoy,1730,第 3 卷,第 xxxvi 页。

② 很久以后,马蒙泰尔延续推今派对"奇幻"的弃绝,并使之更完整,但他这样做完全是出于其他原因。他要求"近似",此外希望诗人在设限之内"按事物本真状态"模仿。为此,他通过对近似的所有限制中最极端的方式弱化所有传统。他将其从社会契约的 17 世纪意义限制到"我们思考的方式"。这拥有严谨的认识论限制,且不只是社会限制。他希望用"近似"不仅指涉社会层面赞同之事,而且指涉我们有所意识之处。这种限制消除了信仰的需要,因为在他的眼中,这涵盖了认识论层面我们所能得到之物的整体:"当诗人只让我们想起所见超越之物,或体会到本我之上物,近似足以成为幻想,因为我们在虚构中看到现实的意象,诗人并没有获得我们信任的需求"(Marmontel,1763,第 1 卷,第 374—375 页)。在此限制下,意象自动与内在或外在经验相宜,并没有逻辑独立性及调停力量。思想接受了它,而不是对其建构,最后措辞仔细地消除了源自艺术效果建构角色的读者主体性。这个关于作为幻觉的诗歌的后期观点已将读者从"虚构"中逐出,并与狄德罗拓展的戏剧理论有清楚的关系。如我们将要看到的那样,相反,18 世纪下半叶的幻觉另一强力发展将幻觉深深植入读者的心中。

觉"的诗歌,这必定是在崇古派、希腊人、尤其是在希伯来人之中寻求:

> 长期以来,人们并没有创作更多的颂诗。希伯来人已经写过,这是最狂热之举;希腊人已经写过,但用的是逊于希伯来人的热情……罗马人已经在其为之所动的这首诗中模仿了希腊人,但他们的狂热几乎只是虚伪而已(Diderot,《1767年的沙龙》,第154页)。

此处宗教诗歌与颂诗之间的联系显而易见;颂诗成为在对其琐碎性指责、对作为心智游戏的诗歌之定义予以回复时提供的反例,例如,伯罗笔下的神父对此加以引用(见 Perrault,1693,第2卷,第14页)。颂诗实际上是诗歌的最高形式,其间,诗歌语言与普通言辞极为不同:"我了解颂诗作者,但这些田园诗人能够,也应该同样展示诗歌的所有丰富性。然而,他们能够在没有损害言辞清晰的情况下提及人类的共同性。"[①]颂诗是得到启示的诗人之作,正是他的热情为其语言的丰富性正名。拉莫特,被同时代人称为"伟大卢梭"的剧作家及诗人让-巴普蒂斯特·卢梭(Jean-Baptiste Rousseau)与类似希腊抒情诗人"平达尔"(Pindare)的勒布龙(Le Brun),这些人都在诗文中宣告自己的预言:

---

① 拉莫特甚至进一步说,产生争议的拉辛式文字"将恐惧的回流携裹而至的涌潮"早被颂诗接纳。

大地因我的高声而觉醒:

君王们,该警醒:民众,仔细倾听,

环世缄默,听我言说,

我的吟唱附和我主之弦

——J-B. Rousseau,《本世纪盲人颂》(*Ode sur l'aveuglement des hommes du siècle*),见 Bonafous,1739,第 101 页

颂诗运用被称为"紊乱"(désordre)的形式措辞,即在各主题之间的突然转变。更早的时候,布瓦洛只在《诗艺》(*Art poétique*)中提及"激动的智者",但在 18 世纪更进一步:"任何诗歌类型不再离开几何罗盘,不再暴露于技巧未曾预见的幸福随性,不再逃避如是天赋迸发,即常在完全不知自己所用方法情况下实现自身目的"(Le Brun,1811,第 4 卷,第 294 页)。[①] 催生颂诗的启示过程看似避开规律性:"今天人们称其为差异"(Rémond de Saint Mard,1734,第 241 页;1749,第 5 卷,第 72 页)。但正是这个运用于此过程的复数形式的"差异"术语说明,颂诗被认为重回其主题,即摇摆,完成了重回具有 18 世纪早期美学特点的其余部分,历经预设轨道之过程。如我在探讨洛可可艺术时已暗示的那样,外向发展,重回余部只是某种"炫目",而不是由此逃避。因为一系列快跳,"差异"都是借助客体而强加在关注之上,但这在往返的过程之中发生;重回起点的明显必要外向发展是其本身之内的"炫目"叠覆类型。颂诗的明显自由实际上就是在马里沃式"危险美学"类型更

---

① 参阅 La Motte,1754,第 1 卷,第 1 部分,第 42—43 页。

重基调的变化：

> 心灵充满被点燃的美丽激情，不得不遵从承载它的不同运转，并带着某种顺从自行发展，直至刚刚重新激发它的首要及主导客体，完全将其带回本身。也就是由此，在颂诗中差异得到同等的称赞（Rémond de Saint Mard, 1734, 第 223 页；1749, 第 5 卷, 第 50—51 页）。①

特别对 18 世纪而言，是从强制及不再被保持或规避层面理解自然性。"差异"是借助诗人自身的兴奋而强加在其身上，因此，这是一个被强迫的符号，即启示的征兆："为了标示完全超越自我的才智，诗人中断自己所言"（Le Brun, 1811, 第 4 卷, 第 296 页）。但这些征兆是不相联的，它们可能被归类，更糟的话，会被模仿，因为它们是外在的表现。狄德罗事实上通过诗人的肢体语言态度对诗歌分类，无意中揭示了行为主义者对言行的阐释（内在状态借此只能通过肢体语言或表述来诊断）与 18 世纪诗歌大多夸张态度两者之间的关系：

> 这是位写诗的诗人吗？他撰写讽刺诗或赞美诗吗？如果

---

① 参阅塞朗·德·拉图尔（Séran de La Tour）的这番话，他将这种变化类型与厌恶对称之感联系："变换兴趣平衡之举的艺术就是在对立中维系平衡的唯一方式"（Séran de La Tour, 1762, 第 210 页）。颂诗与"炫目"之间的关系通过勒布龙对让-巴普蒂斯特·卢梭的《圣经旧约诗篇第 98 篇》（Cantates）的描述而得以清晰展示："微风轻拂更吸引人吗？……这是半裸的仙女：平庸的服饰，浮华的配饰并没有掩饰这些美人，但轻浮的凝视让这些美人更添撩人的诱惑"（Le Brun, 1811, 第 4 卷, 第 312—313 页）。

> 这是讽刺诗,他会有凶狠狠的眼睛,深陷于肩膀之间的脑袋,紧闭的嘴唇,紧咬的牙齿,急促且压抑的呼吸:这是位愤怒之人。这是首赞美诗吗?他会让头扬起,嘴唇半张,眼睛转向上天,脸上露出狂喜的神态,喘气:这是位热忱之人(Diderot,《论戏剧诗歌》,第286—287页)。

狄德罗的征兆是视觉层面的:如启示从言辞转入眼睛那样,他们声明自己的非真实性。但特别而言的颂诗及一般而言的诗歌早就因这种理由而遭受抨击(Le Clerc,1699,第1页)。诗人发出启示的夸张符号,但他并不真受启发。这就追溯到对18世纪早期而言极为重要的问题:诗人基于何种权威而得以言说?是他自己的、给予自我的权威吗?崇高的概念为此问题提供了一个答案。

正是崇高被认为构成颂诗的特点:"颂诗特别有向崇高发展的倾向"(La Motte,《论颂诗》[*Discours sur l'ode*],1754,第1卷,第1部分,第34页)。该术语从道德概念发展成构成文学特点的品质,最终描述了在读者身上引发的情感。① 在17世纪,崇高是一个流行词,如果如拉布吕耶(La Bruyère)在其所写名为"才智之作"章节评论证明的那样,是一个模糊的批评术语(La Bruyère,1962,第90页),尽管布瓦洛对朗吉努斯(Longinus)论文的翻译已为该术语提供更多的实质内容,为评论家们提供参考观点。布瓦洛实际上已为崇高正名,

---

① 迈耶写道:"自布瓦洛为论文《论崇高》(*Du Sublime*)(1674)所写的译著前序起,人们有将此概念与在读者身上激发的情感,而不是其风格化的表述联系起来的倾向"(Meyer,1965,第36页)。

因为它为关于诗人所言之物的地位问题提供了一个答复:

> 并没有比完全被隐藏的修辞更为出色的了,然而人们完全不明白这是个修辞。为了阻止它看似崇高与悲戚,人们完全不寻求更为奇异的药方,艺术因此得以在某些伟大事物之中立足,并展示其所缺的所有,不再具有任何欺骗的嫌疑(Boileau,1966,第370页)。

与幻觉的关系是明确的:存在"欺骗",诗人的确在欺骗,但他的骗术可以被掩盖,如果他有足够欺骗性的话。崇高是同时代美学的延展,而不是由此而发。当评论家们再三讨论布瓦洛的样例时,评论家们的简化定义确认了这一点。例如,拉莫特写道:"崇高就是真实与新颖在某伟大理念中的融合,并用优雅且精准的方式表达"(La Motte,1754,第1卷,第1部分,第35页;参考 Rémond de Saint Mard,1734,第205页)。然而,按颂诗的方式,其如此崇高的媒介借助强制展示了力量:它如此强大,以至于并没有留时间以思考。罗林(Rollin)这样提及西塞罗的一篇演讲效果:"这些欢呼,这些掌声……完全不是自由与自主的,也不是思考的结果,但其效果产生某种狂喜与狂热,让人们忘乎所以,花时间幻想他们所做之事,自己身处之地"(Rollin,1726—1728,第2卷,第103页)。[①] 另一

---

[①] 崇高具备诗歌效果的程度借助博耶尔(Bouhier)对诗散文运用的反对而阐释:"散文有某种严肃、庄重的气势,不怎么知道在不遭致跌倒的危险情况下如何从地上站起。因此,它如何能够表现这样的诗歌呢? 如果诗歌采用激猛方式,如果其让我们提升,也就是说超越我们本人,它就不美了吗?"(引自《学者通讯》[*Journal des sçavans*],1737年2月,第96页)。

方面,纯粹的说服"并没有在我们身上产生如我们期待的那种力量。它并不如崇高那样。它为话语提供了高贵的活力,一种将我们聆听其说话之人的灵魂提升的无敌力量"(Rollin,1726—1728,第2卷,第102页)。但如大多数作者一样,直至18世纪中期,崇高的效果被描述为启示与内在意识之间的摇摆(甚至对布瓦洛而言,始终存在相关意识,虽然人们否定了这一点"不再具有任何欺骗的嫌疑")。孔狄亚克(Condillac)暗示,崇高涉及诸矛盾情感的快速体验,即摇摆。① 雷蒙德·德·圣马尔(Rémond de Saint Mard)将被表述之物的伟大性与表述简洁性之间的矛盾定位。这种矛盾效果令人震惊:"崇高让我们震惊,抓住我们的心,让我们提升,给我们留下鲜活动人的印象"(Rémond de Saint Mard,1749,第5卷,第20页)。他实际上用"惊悚"这个动词描述读者的反应。

崇高,即介入与意识之间的摇摆效果不仅接替了归于幻觉的效果,其他概念(显然是"奇幻")也通过他们的效果如此行事。② 雷蒙德·德·圣马尔修订了1734年版《诗学思考》(Réflexions sur la poésie),其间,崇高从欣赏的层面得以界定,并增添得到强调的这番话:"所有胜过我们力量之事,所有超越我们能力之事,所有借助欣赏唤醒的奇幻某处而抓心之事"(Rémond de Saint Mard,1734,第198页;1749,第5卷,第7页)。③ 另一个接替崇高与"奇幻"的

---

① "当这些激情给我们带来极大震撼,因而使我们提升了思考的运用能力,向我们证明了数以千计的不同情感"(Condillac,《散文》[Essai],第35页)。
② "因此应该借助朗吉努斯笔下的崇高理解非凡、惊异,正如我已翻译的对话中的奇幻一样"(Boileau,1966,第338页)。
③ 西尔万(Silvain)坚称,崇高不需要奇幻:1732,第30页。

概念就是"狂热"。作为一个运用于宗教及诗学启示的词,"狂热"经受了来自捍卫基督教真理理念,并坚信该词如是定义具有异教品性的评论家们的抨击。① 但不同于颂诗中的"差异",它从未成为启示的征兆,相反,它就是启示本身,被迫发生且不可驾驭。结果,理性主义推今派对此没有什么信心。拉莫特狂热颂诗的脆弱性由此得到丰特内勒的辩护:"这完全不是被人理解的非自主狂热,得以调动的神性狂怒;它只是写诗,付诸于行动的意愿,因为才情在此流露"(Fontenelle,见 La Motte,1754,第 1 卷,第 1 部分,第 xlvii—xlviii 页)。在普通构想中的狂热之非自主性意味着它比动物本能好不了多少(La Motte,1754,第 1 卷,第 1 部分,第 29 页)。相反,拉莫特的狂热是自发的,"本人激发,未曾放弃的想象热忱"。因为如其对崇高的界定一样,他的狂热有某种反身的元素:"心灵的某种伟大,在我们身上提升了关于自身卓越的理念"(La Motte,1754,第 1 卷,第 1 部分,第 xxxv,1 页)。② 这就是遭致批判的崇高、狂热的一面。因为这些概念具化了思想与本真之间的差距,这在情感层面对应着颂诗轨迹中的"差异"。马里沃不出所料地抓住了这个差异。他将崇高区分为"情感崇高"与"思想崇高"(在此方面与雷蒙德·德·圣马尔存在极大的不同,例如后者是在"方法层

---

① 参阅 Frain du Tremblay,1713,序言,但也参阅 Louis Racine,1731,第 407 页。后者将启示心灵的上帝比作吸引一串填充物的磁铁,以此讽刺如是构想:"得当复述某位伟大诗人作品之人将吸引自己心灵之火传递给自己的读者们:对他而言,这心灵之火通过复述作品的诗人而传递,诗人已从某位天神那里获得了这些。"他用生理学理论取代如是理论。

② 参考 Levesque de Pouilly,1748,第 172、714 页;Jaucourt,《百科全书》,"崇高"(Sublime)词条。

面的崇高"与"特点层面的崇高"之间区分)。"思想崇高"实际上只是成功的阶梯:"这是作者才智努力的意象:崇高给我们绘制了某位作者自为而成的印象"(Marivaux,1969,第59页)。① 相反,"情感崇高"被极度扭曲为一种马里沃式美学:"作者给我们绘制了他变成的样子;他是自己接受的,且令其出其不意的印象效果。"

然而,据说崇高与狂热后来都在诗人,随后是读者身上引发了得到启示的兴奋状态(《百科全书》,"意象"[*Image*]词条)。该理论采用了读者与诗人的机械等同方式:"我们机械地接受他者受其影响的情感印象"(Trublet,1754—1760,第2卷,第269页;参考Rémond de Saint Mard,1734,第202—203页)。"人们相信某人应该完全超越本我,为的是能够创出真正将那些看到且理解此事之人超越本我之事"(卡休萨克进而坚持反对狂热就是"理性的首要作品"这个观点,见《百科全书》,"狂热"[*Enthousiasme*]词条)。

但一般而言,崇高与狂热都是兴奋的状态,这可能只是在兴奋消退后得到分析,尽管它们可能因其持续期而得到自觉享用。②

## 崇高与天赋

在18世纪古典传统修辞中,演说家与诗人被认为拥有同样

---

① 拉莫特对"无序美"的描述与颂诗有关,崇高与马里沃的美学有关:"我借助无序美来理解,它们之间通过与相同素材共有的某种关系与一组思考连接,但解放了语法关系,解放了削弱韵诗力量的谨慎转变"(La Motte,1754,第1卷,第1部分,第xxxviii页)。

② "当人们感受狂热时,他们并不能对此分析,因为他们不是其思想的主人;但当人们不再感受狂热时,又如何分析呢?"(Condillac,《散文》,第35页)

的目标,即影响听众/读者。修辞或诗学教科书不可避免地专注说服技巧的分类与传递。演说家的眼泪只是技巧武器库中的一件装备。在后革命理论中,这得到全面改变。现在这是处于核心的艺术家状态,而不是相关的沟通。的确,艺术家经验的表述在当今理论中成为得以表述的经验的一部分。崇高作为这种"极端转向与美学思考一致的艺术家"(Abrams,1958,第3页)过程中的概念铰链而发挥作用。因为,特别是在与颂诗的联系中,打破规则的无序天赋的理念首次成为传统主题以外的素材,并摆脱了"炫目":

> 天赋就是一团火,这种鲜活、原创、几乎超自然的构想在我们的心灵中腾起,并使之超越本我,我只能借用盗取天火的普罗米修斯这个天才寓言得出这个再好不过的定义。这种狂热就如实质所在……将这些理念聚集,并迫使想象只看到某单独客体;它根据需要,总是带着热情,为了普通人,且以某种无序繁衍(Caylus,1910,第130—131页)。[①]

对很多评论家而言,正是"狂热"将想象概念的诸多缺陷保

---

① 参考"我愿意看到写就某篇颂诗,被此素材的庄重打动,因此得到持续提升的诗人不再如其他人那样说话;我愿意看到他飞得更高:为了到达高层,他越过所有将其隔离之物;我愿意看到所有一切近似拥抱他的热情,所有人感受到影响他的无序,所有人都在描绘其灵魂的悸动,最终如他应该被激情携裹那样投入,他弃绝这些胆怯的关系,谨慎的转变,因为这种不耐心并不知道如何适应它们"(Rémond de Saint Mard,1749,第5卷,第42页;1734,第216页)。

持平衡,对18世纪而言,这极具联想性。"想象就是回想意象的能力"(Diderot,《论戏剧诗歌》,第218页)。① 出于这个原因,马蒙泰尔在关于诗歌明显同化于戏剧的段落中对想象与认同进行区分:"我并没有将最珍贵的天赋,想象混淆,是它遗忘了自己,自行处于人们愿意绘制的人物位置"(Marmontel,1763,第1卷,第69页)。狂热接替崇高,"认同"从对某外在模型的浮夸模仿发展到源自活力内在深处的创造性概念:"在狂热之火中,压制的敌对天赋只看到伟大之处,只爱创造"(Charpentier,1768,第1卷,第10页)。②

宗教传统有助于维系创造性理念的程度可借助普吕什(Pluche)神父的作品暗示。他否认艺术家就像画家宙克西斯(Zeuxis)那样,只将不同先期存在的各种美拼合成整体。他断言,美可从丑中创造而来。美绝非模仿,它是创造:"它并没有在其之前并予以明示之事。这是一个新的创造……它源自推理,及有将这些分散无序素材和谐整合的人类意图"(Pluche,1751,第237、

---

① 参考《百科全书》中伏尔泰撰写的"想象"(Imagination)词条,尤其关注特鲁布特(Trublet),他看似以想象为代价确定18世纪传统层面对判断的强调,但又暗示后者提供了推理所不能的诸多理念之间的关系网络:"想象与自然使艺术与判断之间的关系更美好;它们轻易地将最具差异的诸事物联系……正是当某人有条不紊时,他就更难以联系与理解"(Trublet,1754—1760,第3卷,第154页)。

② 与某种神性的比较显而易见。参考 Séran de La Tour,1762,第126—127页,塞朗·德·拉图尔讨论了创造与发现之间的关系,卡斯特尔(Castel),"想象"的对象尽管只是心理造像,却与创造等同;Castel,1763,第14页。亦可参阅"以隐藏或不怎么为人所知的关系表现这些客体的理念,与构成创造特点的力量语调,这尤其是创造事物,或赋予其新生命的技巧,这是天赋最无懈可击的标记"(Chicaneau de Neuville,1758,第84—85页)。这就是创造与改造之间的犹豫。

241页)。① 艺术因此获得某种形而上功能,而非仅为社会功能:"艺术只模仿造物主言行"(Pluche,1751,第258页)。②

在18世纪中期理论的普通发展历程中,这种创造性并不局限于艺术家。崇高允许读者参与诗歌创作的传播之中,正如表演理论中的那样,观众以与演员及作者天赋某种交流方式参与英雄情感的发展之中:"为的是更鲜活地感受伟大诸美,应该有催生诸美的天赋。"③在这段引文中,似乎清楚的是,观众与艺术家主体间的空间正被消除:观众现在更加孤立,更加不为人知,必须以诗人的情感为食,据为己有。

## "逻辑的狂怒"

借助诸如"幻觉"、崇高、狂热这样的概念,为读者打开情感可

---

① 例如,在康德《判断力批判》第10段的这些页码与某些理念之间存在惊人的相似。并不清楚普吕什是否实现了其所言的意图。

② 相反,巴特强调了艺术的虚构,并将其与神性创造区分:"人类精神只能不得当地创造:所有作品都具有某种类型的痕迹。钻研最深的天才们只是发现从前存在之物。他们只是处于观察状态的生物;或反过来说,他们只是处于创造状态的观察者"(Batteux,1746,第10—11页)。但正是这种对虚构的强调导向如是注解:"我会根据某位名人来伪装、想象。别人会被骗,会相信自己看到了自然本身,他并没有如此惬意地用这种类型进行绘制;但这将是某种虚构,一部超越所有中庸精神力量的天才之作"(Batteux,1746,第20页)。

③ 这是编辑福尔梅(Formey)所作的注释,福尔梅反驳了布吕曾·德·拉马蒂尼埃(Bruzen de La Martinière)的如是断言:"这只是关于他人写就作品的欣赏问题,天赋几乎就不再必要。足以借助对艺术规则的了解强化此番品味"(Bruzen de La Martinière,1756,第273页)。但狄德罗驳斥了爱尔维修的如是断言:"构想他们的理念,这就是拥有事关精神的相同能力"(《与爱尔维修之争》[*Réfutation d'Helvétius*],见《作品全集》,第11卷,第544页),尽管在《论聋哑人书简》(*Lettre sur les sourds et muets*)中了解了他的态度(《作品全集》,第2卷,第549页)。

能性,以此达到平衡,如果这与 18 世纪前半叶显现的诗歌愉悦,及"被克服的困难"最具持久性阐释不构成矛盾的话。根据该理论,诗歌的欣赏在于将每首诗歌当作针对某技术问题的答复来赏鉴,在于仰慕诗人手法的优雅。如是描述提供的欣赏因此与"幻觉"术语允许的欣赏构成某种对立。困难意识就是对唯独与诗歌形式有关的一切意识。读者实际上重构诗人的技巧过程,正如其在认同理论中参与诗人的情感过程一样。结果,"被克服的困难"理论重复了诸幻觉理论之一的结构形式。

因为读者欣赏技术非凡之能,震惊就是"被克服的困难"之愉悦的组成部分,正如其之于"幻觉"那样。理解了技术完美就是能够如此,拉莫特可以坚称:"诗人们只能如那些同样具备诗歌才能之人,以此拥有良好品味"(La Motte,致费奈隆的信,1714 年 2 月 15 日,见 La Motte,1715,第 64 页)。然而,如崇高一样,"被克服的困难"包括某种摇摆:"人们被存在于相同状况中的困难触动,并为明了战胜之事而着迷"(Rémond de Saint Mard,1749,第 5 卷,第 102 页;1734,第 263 页)。① 效果就是在困难面前止步,一旦困难已被克服,就为能够前行而高兴。那么,为了发挥与"幻觉"互补的功能,"被克服的困难"已被赋予某种极为类似的结构。这显然是"炫目",因为技术的出众以意义为代价而自行展示,的确意图与执行之间的差距是被展示的,而非封闭。人们看到,这个过程(即人们看到欣赏是在战胜困难过程,而非意义本身中存在)比得上很久以后写就《对话》

---

① 参考 Trublet,1754—1760,第 3 卷,第 184 页:"读者对得到完美解决的极大困难表露的吃惊"。

(*Dialogues*)的卢梭中在原始激情与其文明化替代品之间确立的关系:"他们借助这些障碍规避目标,不再关注此障碍,避开此物就是为了接近它"(Rousseau,《作品全集》,第1卷,第669页)。

"被克服的困难"显然与17世纪末古今之争一同兴起的诗歌形式危机有关,但在整个18世纪持续。法国诗体论具有这样的严格性,即超越其困难,而不是表述某事成为目标所在。"被克服的困难"为如是问题提供某种答复:为何诗人用自己的语言? 正如我们之前看到的那样,大多数评论家们都提出了这个问题。对丰特内勒而言,法国诗体论的极端困难可以独自为诗人的语言滥用正名。[①] 对伯罗而言,相反,困难确实存在于将这种明显滥用消除的过程中:"诗歌的一个伟大美丽之处在于如诗文中的文字那样自然且清楚地讲述这些事情,尽管存在无尽困难,历来如此"(Perrault,1693,第2卷,第79页)。然而,这种对立只是明显的,因为在两个例子中,诗歌形式被认为是传统的,尽管传统的重要理念是不同的。对丰特内勒而言,诗歌形式徒劳地修饰本义;对伯罗而言,诗歌形式是对一组针对表述的传统限制。在两个例子中,并没有当前意义的简化理念;诗歌没有掩饰任何事物,也就没有幻觉。然而,对拉莫特及其支持者而言,诗歌形式就是某种幻觉:"我总是热爱诗文,只是赞同散文";幻觉源自因战胜困难而起的出其不意:"合宜的出其不意……源自被克服的困难"(La Motte,1754,第1

---

[①] "这些被克服的困难不是造就了诗人的荣耀吗? 难道不是在这个独特基础上,借助这种独特考虑,人们赋予其特殊语言及最大胆、最意外的手法吗? 最终,当他们自诩美丽、高贵、幸福愉悦时,这就是他们所言的自我,简言之,这就是说理的理性并没有采取这些吗?"(Fontenelle,见Gillot,1914,第535页)

卷,第2部分,第554页)。另一方面,雷蒙德·德·圣马尔这样为诗歌形式的传统性质辩护,并将自由诗当作缺乏幻觉之作而打发:"正如诗歌极为自然那样,无法建构幻觉,无法把沙子揉进眼睛。当耳朵习惯于押韵时,取得相同效果的传统愉悦没有把人们所说之差异提升"(Rémond de Saint Mard,1734,第291页)。① 对诗歌的抨击及为其所做辩护处于如此密切一致之处,辩护可能只是一种矛盾,整件事情可能简化为"品味事宜",关于诗歌规则是否可被接受或弃绝的讨论,这就是康德在《判断力批判》(Critique of Judgement)中解决的二律背反(the antinomies)之一。② 如果品味在个人层面是随性的话,那么人们认为传统处于社会层面。传统是在社会契约理论中创建形式,但在诗学中则被感受为将形式琐碎化。

丰特内勒与拉莫特都属于推今派,都将诗歌形式简化为传统,并因其仅为传统而批判,这与只是精确表述能够生成的真实相反。③ 拉莫特的诗学的确在当时被阐释为一种暗示,即形式意识打

---

① 参考"很多人假装美丽是随性的,值得通过人们在相同类型作品中看到的不同加以证明;但他们证明的一切就是作者已在如是观点中理解的这个客体,这与其感受方法有某种关系"(Chicaneau de Neuville,1758,第19—20页,注释)。诸如安德烈(André)神父这样的评论家们建构了从绝对美丽到传统美丽的范围。其他诸如莱韦斯克·德·普伊之人同时将美界定为与人类感知体系必然相符之物。对特鲁布特(Trublet)而言,美丽是目的论,"符合事物得以塑成的运用",因此,它在仰赖当时传统时,严格来说,其本身并不传统(Trublet,1754—1760,第3卷,第217页)。

② 参阅 Cartaud de La Vilate,1736,他具有这种态度的典型特点。

③ 莱韦斯克假定诗歌形式与读者思考之间的必然关系,即情感规则,以此尝试提出反证。塞朗·德·拉图尔实际上宣称诗律提升了模仿的"真实性":"为何诗歌通过某种完全顺服的方式而受制于此法?因为这种不便强化了各类颜色的表述及意象的鲜活性,这产生了更真实、更合宜的模仿。没有这些,它就只在比散文还稀有的话语低端"(Séran de La Tour,1762,第143—144页)。

破了读者的介入,换言之,幻觉与"被克服的困难"不可兼容。在针对《乔装的特里马可》的评论中,一位不友好的评论家说:"此番关于《乔装的特里马可》是诗歌之言的真实意思已被当作某种诗歌虚构,而不是人们能够将其视为某种真实历史的散文"(Gacon,1715,第367页,拉莫特作品中其他选段极大地为此阐释正名)。拉莫特的确使某位悲剧女主角在诗文中表述的相同反对成为歌剧如此之于歌曲,而非言说的对立面:它不怎么可信(La Motte,1754,第1卷,第2部分,第556页)。与音乐的类比令人启发:18世纪就是密切体会将意义归于诗性语言及音乐形式的相关困难。因为较之于散文,诗文是不怎么"可信"的形式,因为其传统破除了幻觉,不可避免地将被表述之言琐碎化。普雷沃斯特(Prévost)用类似的方法抨击了博耶尔(Bouhier)将诗歌形式比作舞蹈之举:如果这是真的话,诗人将只是杂技演员而已,从他们作品中获得的独有经验将是"被克服的困难"中的愉悦经验(Prévost,《赞同与反对》[*Pour et contre*],1736,第10卷,第cxlvi条款)。与普雷沃斯特的说服有关的评论家们认为,押韵,而不是韵律被认为是诗歌的界定元素,整个系列的评论家们以诗散文的运用暗示法国诗体论的自由化。[1]

---

[1]　参考 Longue,1737,第4页;Rémond de Saint Mard,1734,第28页;Levesque de Pouilly,1747,第104页,他分析了从费奈隆的《乔装的特里马可》到揭示韵律诗歌运用的散文选段。费奈隆自己的评论是:"很多人在写没有诗歌的诗文,其他人写了很多没有诗文的诗歌"(Fénelon,1718,第99页)。雷蒙德·德·圣马尔暗示了对"马罗体诗文(vers marotiques)"更广泛的运用,即对跨行(enjambement)(1734,第286页)可能性的更自由形式。拉雪兹在其《致克莱奥的信》(*Epître à Clio*)中的诗文阐明,这种争论是古今之争的另一种形式:

(转下页注)

然而,"被克服的困难"实际上被抨击诗歌、为诗歌辩护的两方运用,如特鲁布特(Trublet)明确所言。① 尽管该理念显然与"幻觉"对立,但它又与"幻觉"兼容,因为拉莫特与丰特内勒的诗歌实践被同时代的人认为存在于以新的"矫揉造作"自觉利用传统的方式中。不断提升对新颖度的呼求是件极为普通之事,意味深长的是,此举拥有与崇高相关举措相同的结构。拉莫特与丰特内勒不计任何代价地谋求新颖,"动人之处",为的就是超越其文学前辈。② 然而,他们的诗歌是他们对此毫无信心的传统的操纵。③ 他们的诗歌实践与诗歌概念因此紧密相连:法国诗歌的困难借助一

---

(接上页注)

> 但这不再是荷马之争(即拉莫特与达西耶夫人之间)
> 因此这也就进入另一幻象:
> 人们说,他被诗文的虚假魅力所惑
> 从此让宇宙醒悟;
> 为给天赋更多尝试
> 除去押韵与和谐。
>
> ——La Chaussée,1762,第 5 卷,第 146 页

① "最受尊重的此类诗歌大多作品中的真实与公正缺陷总是让很多善良精神生厌,这是如此之多地为反对诗歌与雄辩而创立的指责基础……有些人甚至直接说应该不考虑诗文中的诸事之基础,只考虑诗文得以表述的方式"(Trublet,1754—1760,第 2 卷,第 145—146 页)。

② 参考 Chicaneau de Neuville,1758,第 158 页,关于"体现精神的雄心":"至于对我们作品产生最大程度损害的缺陷,其起源追溯到拉莫特与丰特内勒先生,他们两人拥有足够的才能展示如此之多的才智;但那些对在文坛超越已拥有如此成就的前人感到绝望之人,他们自己开拓了新路,并已取得超越荣耀的盛誉"。亦可参阅 Rémond de Saint Mard,1734,第 303 页。

③ 参阅 La Motte,1754,第 3 卷,第 11 页,就诗人称赞自己的现实予以评论:"如果我有时以他们为榜样,这就是对现有品味的纯粹顺从,并使这些幼稚所言视为崇高的狂热,如与天赋密不可分的高贵信任一样。"

系列窍门而克服,这些窍门在读者身上引发了短暂的出其不意,并伴随着对令他们吃惊不已之聪慧的赞许。

当时对此自觉的阐释是以创造性与分析性过程之间对立为基础,被认为因"哲学精神"而起:"拉莫特先生只看到哲学精神与诗歌决然对立:冷静对判断而言有益,但对吟诗而言则无用"(Fourmont,1716,第 2 卷,第 27 页)。这种对立并非无足轻重:推今派的评论家们得当地将他们关于同时代诗歌的描述与流行的诗歌概念联系。他们说的"批判精神"已经创建了对诗歌无法容忍的氛围;狄德罗宣布:

> 随处可见的激情与诗歌的退化……哲学精神期待更严肃、更细致、更严谨的比较,其相关发展是比喻运用的敌人。意象的统驭随着事物的发展而演变。它借助理性自行引入精准性方法(请原谅我用这个词)以及谋杀一切的陈腐(Diderot,《1767 年的沙龙》,第 153 页)。

类似地,"您希望的是这样的吗?以夸张与谎言为基础的艺术在人们心中扎根,总是借助想象的幻影状态关注现实,关注他们的喘息就可以使之消失的敌手"(Diderot,《1769 年的沙龙》,第 111—112 页)。然而,在上述问题中,"哲学精神"显然遭受抨击,并没有提供取代语言与意义概念之物;"夸张"、"谎言"拥有与"幻觉"在拉莫特的诗学中相同的角色:狄德罗甚至在抨击美学的同时,仍然是在美学的框架内。

18 世纪中期古今之争的其中一个延展采用了文学评论的形

式:某些询问者极力证明18世纪已有艺术进展(Bricaire de la Dixmérie, Méhégan);其他人否定了这一点,并哀悼诗歌的命运"哲学世纪的诗歌类型"(Chabanon,1764b)。争论的政治学是复杂的:那些政治保守之人作为诗歌的辩护者而行事,然而,狄德罗及卢梭与他们达成了很大程度的一致。那么,狄德罗与卢梭在与诗歌的关系中将"哲学"与"哲学精神"予以区分的程度为何?他们两人显然弃绝了"哲学精神"的智识"炫目",但仍然存在柏拉图式引诱,及对所有模仿,甚至诗学模仿的谴责。卢梭将自己的《论戏剧模仿》,狄德罗将自己的《1767年的沙龙》序言分别以《理想国》为基础。对小说的矛盾态度源自这股张力,这在《新爱洛绮丝》序言,及在狄德罗美学中作为谎言的艺术与作为真理的艺术之间的永恒交互中体现。

争论的政治学需要与当时文化史及18世纪于其中所占位置的更广泛问题相关。"哲学精神"被敌对的评论家们设定在关于文化的循环观点之中:它们成长,繁荣,消退。[①]"哲学精神"不仅是循环的状态:它是产品,也是退化的加速器。但评论家们把经济因素认作这些循环的征兆或起因。费奈隆已经反对富庶、"奢侈",而曼德维尔(Mandeville)在《蜜蜂的寓言》(*The Fable of the Bees*)中已讽刺相关观点:奢侈品的生产对艺术及文学有益,因为这为后两者的发展提供了必要条件。然而,曼德维尔的作品并不总是被同时代的人视为讽刺之作。伏尔泰与卡尔托德(Cartaud)在18世纪30

---

① 参考 Rollin,1726—1728,第2卷,第398—399页;Cartaud de la Vilate, 1736,第5页;Rémond de Saint Mard,1734,第348页;Batteux,1746,第63页。

年代仍然设法将"奢侈"与美术结合。在他们看来,富庶与优雅、文明举止及打趣相关,因此也与"炫目"相关。但"奢侈"也越发与堕落有关,与力量及精力的消退有关。例如,狄德罗借助他所说的,因痴迷金融活动(《1769 年的沙龙》)而起的智识氛围,直接地(《拉摩的侄子》)、间接地将艺术的堕落归于经济情境。诗歌的理想实际上从优雅转向力量:堕落概念背后日益加剧的历史感产生了比崇高能够表述的精力理念更清楚的概念。因为崇高从未真正与"哲学精神"对立,但只是相同体系中的对立。它已经中性化:其差异实际上是"返回"。"狂怒的逻辑"的砝码只是被圣马尔谴责的"逻辑的狂怒"。① 这些是互助的概念,是在相同美学空间中发挥作用的互补。后期的评论家们可以得当地在"被克服的困难"中将作为过于自觉、"哥特式"(换言之,随性复杂,只提供"思考愉悦")的愉悦摈除。在其"炫目"中,障碍与克服障碍之间的"被克服的困难"只在技术层面重复崇高的结构,在其得到允许的"差异"复杂体系中,这支持并控制了诗歌的声音。

---

① "不久,关于精确及与颂诗的激情交恶方式的品味在法国盛行,我不知道何种逻辑的狂怒主宰了心智"(Rémond de Saint Mard, 1734, 第 225 页;1749, 第 5 卷,第 55 页)。

# 第九章
# 为何诗人用自己的语言?

## "幻觉"与诗人的声音

18世纪早期诗歌理论主要在结构层面成形。例如,如前所述,众多评论家们讨论诗歌是否可在没有严格押韵与韵律情况下成诗(一个因费奈隆的《乔装的特里马可》而变得尖锐的问题:法国史诗最终只存在于散文之中)。支持押韵之人将诗歌形式比作舞蹈,但在当时语言理论中并没有任何深度,其间,已考虑诗歌与舞蹈的仪式起源(Voltaire, Kehl编辑, 第1卷, 第342页; d'Olivet, 1738, 第153页)。的确, 对伏尔泰与奥利维特(d'Olivet)而言,法国诗歌已被简化为如此纯粹简单:押韵与换位是标明诗歌与散文界限之必须(Voltaire, Kehl编辑, 第1卷, 第341页; d'Olivet, 1738, 第76页)。另一派评论家们无论支持抑或反对诗散文都坚持这是独特的实际语言类型:"这是古代语言,这些文字绕开了其自然寓意,相形于那些为阐明相同事物而使用自身普通用法的文字,它们更形象,更有力,更温柔或更粗鲁"(Fraguier,

1731，第425—426页）。① 拉姆齐（Ramsay）为《乔装的特里马可》辩护时声言："成就诗歌的并不是固定的数字与指定的音节节奏，而是鲜活的虚构，大胆的比喻，美与意象的多样性"（Ramsay，见Fénelon，1719，第xxvii页）。在18世纪，评论家思想中的诗歌独特特点从形式结构（韵律、押韵）移到隐喻（类似相关语言理论中的转变，其间兴趣从秩序转到文字），随后转到文字的声音。正是这种转变将在19世纪赋予诗语言自主性，并将诗歌的声音问题移除。

在波尔罗瓦雅尔语法学派（Port-Royal）的《语法》（*Grammaire*）(1660)与《逻辑》（*Logique*）(1662)中，句法是意义的主要载体，并确保语言、思想与现实之间的"相宜"。阿尔诺与尼科尔因此能够驳斥霍布斯的观点，即词汇与句法是人类话语的产物，真相是诸命题之间关系的属性，而非诸命题与现实之间关系的产物（Arnauld and Nicole，1965，第43页）。对波尔罗瓦雅尔学派而言，翻译并不是问题，因为产生意义的深层结构可绘于任何特定表面结构之上（Chomsky，1966，第33ff页）。这种通常归于"比喻风格"的活跃被认为源自如是事实，即它同时传递自觉感情与意义："比喻表述意味着，除主要事物外，言说者的表述与激情也给这些心智理念留有印象，而不是简单的表述未曾标示的完全直接理念"（Arnauld and Nicole，1965，第96页）。但在18世纪下半叶，文字将被视为从其声音与词源中获得力量，某种程度上独立于使用

---

① 参考《学者通讯》，1737年2月，第103页，关于博耶尔的评论；特别是德方丹（Desfontaines）对奥利维特的批判，1739，第146、198、256页。

文字之人。在诗歌讨论中,这个观点将消除关于谁在说话,以及诗人声音的问题。

正是对词序的关切成为意义的载体,这潜藏在18世纪关于拉丁语或法语是否表现"自然"词序的热切争论之后。① 有待进一步研究的最著名争论以狄德罗1751年的《论聋哑人书简》(*Lettre sur les sourds et muets*)为中心,这是其对巴特复杂回复的一部分。1748年,巴特已写《致奥利维特先生的信》(*Lettre à M. d'Olivet*)(Ricken,1978,第131ff页),以此回复迪马赛(Dumarsais)词序理论。博泽(Beauzée),《百科全书》的语法学家们已经回复,巴特反过来回复了博泽与狄德罗。对波尔罗瓦雅尔学派、迪马赛、博泽而言,法语拥有"自然"词序,该词序与诸理念之间的真实逻辑关系最密切地对应。② 然而,其他评论家们的考虑更直接具备美学性。巴特努力揭示拉丁语拥有"自然"词序,因为他相信语言的语音贫乏可能借助词语安排而获得补偿,根据其理论,这与其说是意义创建的因素,不如说是美学效果创建的因素。③ 费奈隆关于直面法国诗歌之问题的思考比那些同时代其他作家们无可比拟地更加深入,他坚称,避免倒装的尝试使声音价值与诗歌的表述

---

① 关于此争议的描述,参阅 Court de Gebelin,1773,第2卷,第488页;Ricken,1978。

② "被假设的是任何语言的词语可进入的齐整关系群之存在,那些对应思想迫切需要的关系……它们反复强调样例体系只是表述这些关系的唯一策略"(Chomsky,1966,第45页)。

③ 库尔特·德·吉布兰(Court de Gebelin)关于此争议的讨论有所启发。他因此概括了拉丁语与法语的各自价值观:"一个侧重话语的情感与和谐;另一个则更侧重话语的清晰、精准与凝重"(1773,第2卷,第530页)。

事宜贫乏。① 狄德罗的《论聋哑人书简》回答了巴特,重提倒装问题。但狄德罗用个人词语力量成为主要问题的方式应对该问题,他得以应对诗人思想与词语给听众带来的效果这两个问题(参考 Todorov,1977,第 165—166 页)。

## 隐 喻

如果 18 世纪前半叶诸多哲学家-语法学家们有假定倒装词序不得不由听众/读者来解码的倾向,对隐喻的态度也就相似。拉莫特陈述了这个观点,不是作为自己的,而是作为过于貌似可信的观点:

> 为何不在信中说人们想说的,而只是陈述某个事物,以期利用该场合让人想起他者? 对这些修辞而言,只是寻求真实的修辞并不对此有利,它们将其视为陷阱,人们以精神为指归,为的就是加以诱惑(La Motte,1754,第 1 卷,第 1 部分,第 15 页)。

---

① "拉丁语有无尽的倒装与韵律。相反,法语几乎不认可措辞的倒装;它总是有条不紊地用主格、动词、体系来表述"(Fénelon,致拉莫特的信,1714 年 6 月 26 日,见 La Motte,1715,第 115 页)。有意思的是,德方丹认为"语法与思想的建构有直接关系,因此,众多语法问题就是逻辑,甚至形而上学的真实问题。每种语言有自己独特的语法:然而,正如心智只有一种运转,良知为所有国家共有那样,从这个意义上来说,对所有人而言,只有一个通用语法,也就是说,特定的语法只是不同的修改而已"(1739,序言);然而,他否认法语语法的特定规则可被用于诗人作品中。

但这些态度常被置于一个历史语境中:"龙沙(Ronsard)那令人不快的夸张有些把我们投入对立的极端中。人们已经穷尽我们的语言,使之干瘪,费劲。它从来只是根据最谨慎、最规范的语法而加以运用"(Fénelon,1718,第317—318页)。① 然而,与东方文学的接触,特别是将《圣经》置于一个历史与地理语境中时,这后来导致事关对隐喻毫无耐性之事的历史理解。阿尔诺在就杜尔哥(Turgot)关于奥西恩(Ossian)所发评论而写的注释中暗示,假如《圣经》已影响法语的成形过程(如《古兰经》之于阿拉伯语,有人可能会进一步说,如路德及钦定版之于现代德语与英语一样),可能"比喻风格"早就不会如此与普通言语的语调及形式区分。②

对大多数17世纪及18世纪早期评论家而言,东方文体似乎缺乏分析性,甚至逻辑性:"他们的精神完全不可能满足某话语中的单一意思……我们所在国家的精神……只愿意或只能够理解一个时候的单独事物,但它还应以极简洁、极精确的方式表述"(Perrault,1693,第2卷,第44页)。这种对法语逻辑简洁性(几十年后将被批判的"哲学精神"正面版本)的近似自诩之言可能看似傻气,假如这不是为50年来对如是问题的认识论关注,即人们是否能同一时刻思考一件以上的事情,狄德罗在《论聋哑人书简》中论述了

---

① 参考Cartuad,1736,第132页;Diderot,《作品全集》,第2卷,第564页;Condillac,《论人类认知的起源》,第75页:"我们的语言……在其建构与诗体论中如此简单,以至于语言几乎只需要记忆即可。"

② Arnaud,1804,第1卷,第225页。阿诺的论文是对杜尔哥译文的评论,并以此为题名"以苏格兰盖耳语或高卢语写就的诗歌片段,讲述苏格兰居民与山丘,从原文译成英语,再从英语译成法语。关于诗歌历史及特点的初步思考。"

这个问题(亦可参考 Hobson, 1977b)。晚于费奈隆的孔狄亚克将法语的诗歌贫瘠与比前者更晚的发展阶段联系起来,并将其不是视为理性主义语言运用的结果,而是矫揉造作的结果(实际上,这在拉莫特与丰特内勒作品中是同一事物)。孔狄亚克说,这种贫瘠是过度文雅的结果,其间对新表述方法的寻求,"生命的原则"具有毁灭性(Condillac, 1947, 第 102 页)。的确, 18 世纪末期诗艺采用的不是修辞形式,而是关于诗歌退化的思考形式,特别是语言及诗歌贫瘠的缘由。此类有趣样例就是谢尼埃(Chénier)的未竟之作《论完美与文学艺术退化的起因及功效》(*Essai sur les causes et les effets de la perfection et de la décadence des lettres et des arts*)。

尽管费奈隆的诊断本质准确,它并没有带来疗效。至少在 18 世纪早期,隐喻被认为是描述本质更简单、表现形式更简单之事的复杂化方式。伏尔泰将拉辛的《费德尔》(*Phèdre*)与普拉东(Pradon)作品作比较,并认为:"然而,两者之间拥有相同的情感与思考基础"(Voltaire, Kehl 编辑,第 1 卷,第 228—229 页),蒲伯(Pope)也有类似观点:"常所思,未佳述"(Pope,《批评论》[*An Essay on Criticism*], 1.298)。迪马赛作品暗示了脱离语言与思考之间关系的如是概念之法:比喻是转义,使词语与其原义背离。在涉及句法关系转型的普通语法理论语境中,相形于其对"原义"的依赖可能引人猜测,这是更深层次的观点。但迪马赛辞世时,他的著作未曾完成。

如果存在一个由隐喻装饰或表述的基本意义或思想,翻译不会构成任何问题。古今之争中的一个焦点就是达西耶夫人(Madame Dacier)对荷马史诗的翻译,及拉莫特的相关改编。达西耶夫

人坚称,在希腊语中有无法用法语表述的细微之处:拉莫特回复如是批评,即他声言自己已假设原文处处文雅,以此在不了解希腊语的情况下着手改编。词语与理念之间联系的随意性,及伴随的假设,即存在普通理念集合(与诸关系极为不同,如在波尔罗瓦雅尔学派理论中那样)是为法语所做现代派辩护及对崇古派理念(希腊语是最不可翻译的语言)抨击的老生常谈。正是荷马争议的仲裁者富尔蒙(Fourmont)在对拉莫特的批判中最大力度地阐述此问题。拉莫特已坚称自己对荷马史诗的批判实际上针对荷马思想,而不是其表述方式(他无法读懂希腊语版的荷马史诗)。富尔蒙回答道:"因此,问题就是了解是否他妄断的这些事情的基础完全如此与表述无关,只是完全仰赖于此或为了最大程度的参与"(Fourmont,1716,第1卷,第43页)。

马里沃的整个创建是对此问题的回复,正如他领受的抨击揭示的那样。他既因矫揉造作,又因新词而遭抨击,前者是其同时代人借此意指在传递其准确意思的句法中伪造变化的企图(Marivaux,1969,第385页),后者是拒绝接受事先固化的意思。对儿童语言学习过程的描述成为他的模型:

> 这个孩子记住自己听到的所有单词,人们了解到了这一点。但每一个单词从不单独出现,我们总是将其与其他单词并置。孩子开始理解我们未曾向他说过的意思,他进入这种运作方法中,比人们未曾想象过的还要多:这几乎就是猜测,而不是理解,是自然与无法说话的他之间的秘密。一个美好的大脑,一颗新生、空无思想的心灵,比其未曾是我们发出的

声音及令其吃惊的声音更令人惊异,因此比人们不能对着空气,以如是方式说这番话更加关注,我们说出这些词语,设法理解其阐述之意,并设法带着某种好奇探求,其准确性、优雅性与活跃性只在此间,从未与心灵感受到的最初惊异有关,这就是让一个孩童处于用自己语言的词汇自言自语的近似模仿(Marivaux,1969,第 479 页)。

语言与语意之间关系的如是模型就是存在之诸多危险与觉醒思想之间的关系模型。思想理解世界,正如小说《玛丽安的一生》(*La Vie de Marianne*)中那些嫉妒玛丽安美貌的女性之表述及肢体语言被阐释为实际措辞一样。马里沃说,其同时代人对原创性的质疑已经意味着只表述他们已知之物是可能的,在被报道的演说中指明了这一点。这种典型的曲解词义或将此词转述为他词,或从肢体语言转述为词语,正是在马里沃作品肌理中反映这种自我评论,这是他织入语言与语义两者关系之举的组成部分。

## 隐喻与幻觉

1726 年,罗林实际上告诉读者,自己正在用修辞手法讲授一系列古典比喻及其翻译:"也就是说,这完全没有对立之处:人们未曾听过喇叭那吓人的声音,不知道在铁砧上铸剑的噼噼啪啪声"(Rollin,1726—1728,第 1 卷,第 290 页)。他坚持隐喻之后的语义,借此实际上回答了针对缺乏真相之隐喻的可能反驳:"当它们得到巧妙运用,使心智产生幻觉时,这实际上远离了所

有比喻。这是用几个单词得体表述的所有鲜活、威严讲述的方法,人们只能借助更长的话语循环方式冷淡地表述"(Rollin,1726—1728,第1卷,第261页)。直至18世纪中期,有迹象表明,作为解密、设密隐喻的构想被认为在读者身上强迫密码与信息之间的运转,它就是如此与"炫目"联系。如今,有些读者们有坚称隐喻应该引发幻觉的倾向。马蒙泰尔的整体美学以幻觉为基础,他否认隐喻中存在任何语义的转换或移位,反而坚持语言与现实的相宜:"这种艺术符号的通用对等物,即话语给凡人带来足够的幻觉,以达到最忠实想起此事的同等感动效果,为的是在心灵之眼中重造自然与道德宇宙"(Marmontel,1763,第1卷,第43页)。诗歌与现实的相宜于此处得到确保,因为马蒙泰尔主要通过视觉方式指明诗歌是供使用的。"绘画"这个术语在18世纪的早期诗学中暗示了这一点。在18世纪中期诗学中,该术语的含义变得更加鲜明突出(如之前的马蒙泰尔引段那样)并作为被大多数原创评论家们弃绝的结果,但这会花上些时间。因为视觉就是思考过程的模式,甚至对狄德罗而言也是如此,"我们的心灵就是一幅流动的画"(《论聋哑人书简》,第543页)。"一般而言,思考就是在自身身上绘制一幅精神或感知客体的画作"(Rollin,1726—1728,第2卷,第174页)。绝大多数作者追随迪博的看法,将比喻限制在意象上:

> 如果诗歌与近似的性质允许我们按照在自己想象中构就的图画意象来表现,所有这些非情感之物都是值得的。因此,也就是说,我们在倾听诗文时就相信自己所见,贺拉斯说的

"诗中画"(Dubos,1719,第 1 卷,第 265 页)。①

至于与某实际情况相宜的可能意象,我们不得不在幻觉状态中得到启示:"意象就是我们明说的话语,借助狂热的类型或心灵的非凡情绪,我们相信看到自己所说的那些事物,我们尝试在那些倾听我们说话之人的眼中画出来"(《百科全书》,"意象"[Image]词条)。具备最伟大力量的比喻有两个,一个是视觉比喻,即生动的叙述(hypotyposis),一个是言语比喻,即拟人法(prosopopoeia):"生动的叙述是绘制事物意象的比喻,人们用如此鲜活的语言描述,以至于只是想象用自己的眼睛看到这一切,而不只是聆听故事"(Rollin,1726—1728,第 1 卷,第 282 页)。"对人们称为生动叙述及拟人法之物的运用,恒定不变的规则因此就是妄想的表象:更多地超越了近似,证明运用此文体变化之物就在幻觉中,这是得以确定的示意与语调"(Marmontel,1763,第 1 卷,第 158 页)。在这些情境中,诗人可从字面上得以理解,幻觉已成为相宜。②

但隐喻是双向发展的,也就是说:"它同时将心灵付诸于物质(拟人化)事物,或将形体付诸于形而上思考(生动叙述)"(d'Olivet,1738,第 155 页;参考 Chicaneau de Neuville,1758,第 6 页)。"拟人法在于使死者,不在场的某人,甚至没有生命的事物说

---

① 诗歌必定补偿语言的随意性:"诗歌文体应该充满如此得当描述诗文中所写客体的比喻,以至于我们并不能理解这些,除非我们的想象总是充斥逐步出现的图画,与此同时,话语的周期也接踵而至"(Dubos,1719,第 1 卷,第 266 页)。

② 这可能与坚持诀窍而非相宜的早期作者弗拉吉耶(Fraguier)的观点比较:"让无法承载散文的更鲜活、更伟大意象发生"(1731,第 420 页)。

话"(Dumarsais,1775,第 8 页)。对马蒙泰尔而言,它从仁慈的自利中获得效果,如在时间的表演理论中,观众对受难的主角感同身受一样:"这种普通益处散布在诗歌中,发现周边尽是自己相似物的愉悦,看到所有像我们这样感知、思考、行事之物。"但这种愉悦只通过诗人的幻觉而获得(Marmontel, 1763, 第 1 卷, 第 155 页)。①

关于"泰拉曼恩的故事"(récit de Théramène)的争论在拉辛《费德尔》最后一幕(特别是关于台词):

> 将恐惧的回流携裹而至的涌潮

从拉莫特至少延展到狄德罗及《论聋哑人书简》。这个争论以言语与台词是否应该作为生动叙述的样例、生动的意象或拟人化的样例(拟人法类型之一)而正名。迪马赛将整个言语视为生动叙述的样例,但他也质疑是否将比喻列入转义,确切地说,因为它们的文字保留了自己正常语义,并不是必须被解码(Dumarsais,1775,第 151 页)。对马蒙泰尔而言,拟人化可能只有当诗人看似得到超越正常语言界限的启示而得以正名,因此,他在某种意义上可能从字面被人理解。因此,奥利维特已在《费德尔》中为泰拉曼恩的言语辩护,坚称这是字面义,是古代科学的表述,以此对抗理性主义者

---

① 参考"有其他让文风活跃的方式,那是雄辩、悲怆诗歌共有之物。是将言语适应或归于缺失、死亡、无感知事物,看到了这些,相信理解了这些,并得以理解。这种为自己及他人造就的幻觉是也该拥有近似物的狂喜"(Marmontel,1763,第 1 卷,第 157—158 页)。

的抨击:"因此,诗歌的语言原来就是自然的语言,或至少只是最著名自然科学家们普遍接纳之理念的结果或延展"(d'Olivet,1738,第100页)。词语的字面义是失效的隐喻,这个老生常谈被颠覆:隐喻是失效的字面义。但奥利维特的辩护让拉辛遭受以不同理由为依据的抨击:他已选择超出自己所处时代信仰的意象"体系"。①德方丹(Desfontaines)在对奥利维特的《为拉辛而辩》(*Racine vengé*)回复中描述了这种暗示:诗人相信自然是如废话般的拟人化:"藏于泰拉曼恩诗文之中的比喻是完全自然的。这是激情与流露的表述,也就是说,是被感动的想象"(Desontaines,1739,第116页)。(正是卢梭,而不是德方丹,将此处指明的隐喻与激情之间的古老关系发展与深化。卢梭会将其阐释为个人主体性的穿插。)但如我们所见,马蒙泰尔与此类型的描述为对,表现了将任何语义转换的概念从隐喻理念中切除的倾向。他将意象与描述不当对比:"诗歌本身常宁要意象的,而不要客体的色调。维纳斯的腰带,这个如此巧妙的寓言也得当地内化为关于美的天真质朴画作,这也是美的象征"(Marmontel,1763,第193页)。对语言力量的极端限制,这种借助描述,而非转义对透明性予以坚持之举可能与其他艺术中否定媒介,将模型作为直接物展示的倾向联系。马蒙泰尔的幻觉因此立即为隐喻正名,并予以否定,因为它否定了其取代意义一事。然而,我将阐明,它在读者层面被视为一个谬误,并被赋予极端的主观力量,在18世纪诗歌语言理念中为重要变化调停。

---

① 参考"如果他采用某体系,例如他常受益于神学、神话;受益于伊壁鸠鲁(Epicure)、牛顿,他自身也在意象的选择中"(Marmontel,1763,第1卷,第187页)。

## 幻觉、现实、活力

因此,马蒙泰尔使描述与意象对立,描述提供一种透明性,而意象则没有:"意象如我已界定的那样是某个理念的物质面纱,而描述与图画只比相同客体镜像更常见"(Marmontel,1763,第1卷,第169页)。① 意象必定比客体的纯粹描述更甚。它必定更吸引人,或它可被摈弃:"否则想象将这奇特的面纱移除"(Marmontel,1763,第1卷,第188页)。如已暗示的那样,该理论中的视觉偏见显而易见:语义是指定的,如某客体一样,没有得到表述,较少被创造;任何媒介,恰如当时常见的感觉主义认识论中不同感知那样提供了相同的信息,此过程与语义传递完全一样。更需要的是"存在",而不是"真理"。马蒙泰尔需要的是互补的镜像关系,而不是由隐喻,"物质面纱",朝向"理念"的发展。因此,马蒙泰尔从它们效果方面对意象与描述区分。古物研究者及艺术评论家凯吕斯将这些揉入"画作"理念中,这个词对内在或外在意象有不同的处理,并将两者视为不同组件。凯吕斯在确定诗歌标准过程中运用了随之而生的可靠性:

> 诗歌提供的意象与行动越多,它就在诗歌方面越有优越

---

① 诸如泰拉松(Terrasson)这样的理性主义者尝试让面纱与被面纱遮蔽之物同时发生:"这对读者及作者而言是件好事。作者们被相同的引诱所困,词语只是提供一个纯粹的符号或如思想的空气体那样,因此在我们看来,它是在其自身所处的面纱之下"(Terrasson,引自 Ranscelot,1926,第511页)。

性。这种思考让我不免想到提供诗歌的不同图画算计可能起到对诗歌与诗人不同成就进行比较的作用(Caylus,引自Lessing《拉奥孔》[*Laokoon*],1967,第110页)。

一首诗歌提供的"图画"越多,那这首诗就越好,这个观点并没有考虑到媒介,而是采用语义的直接透明性。这种对画作效果的简单化描述实际上是以复杂的参照物规则为基础,如莱辛在其《拉奥孔》中对凯吕斯的抨击所指出的那样(在很多方面,这类似其对伏尔泰的抨击),这些被忽视的参照物更好用。格林批判了法国歌剧在让有形之物无形方面的无能为力。莱辛对凯吕斯批评,因为后者从字面义理解荷马给诸神裹上的云朵,并使之融入表现无形之物的绘画方式,给旁观者发出"你必须想象无形之物"信号的象形文字,超越图画表现之物,即"炫目"的指涉。他进一步特别区分诗画:"诗画并不是可能转化为某物质画作的必须;但每个特色,诸特色的各种合并被称为图画,诗人借此让自己的主题如此为人所知,以至于我们更清楚地了解此主题,而不是被称为图画般的文字,因为这让我们更几近幻觉程度,即物质绘画特别擅长,且极迅速、容易地从物质绘画中汲取的幻觉"(Lessing,《拉奥孔》,1970,第53页)。尽管莱辛一直坚持诗歌与绘画之间的差异,其对"幻觉"的运用说明,如格林与狄德罗一样,莱辛关注的是消除媒介,即词语的意识。这在后来的此段话中被确认:"诗人更渴求在我们这些活的生物中由他唤醒这些理念,因此,我们暂时意识到其描述客体的真实感官印象,且这些印象在此幻觉时刻不再对此方式,即词语有所意识,而他出于自身目的加以运用"(Lessing,《拉奥孔》,1970,第

60—61页)。这种透明性是感官效果清晰度的结果。莱辛此处显然继续留在"证据"的传统中,其间,幻觉及意象与视觉清晰度有关。奇异的是,该传统并非借助效果如此远离诗歌与绘画的同化,凯吕斯借用自己对"绘画"这个术语的运用产生了这个效果。但莱辛自己的作品实际上开始削弱了这种美学,他用"生活"(lebhaft)一词;然而,在注释中,他将"绘画"、"幻觉"与古典修辞概念结合,和"幻想"和"现实"(enargeia)结合。"我们所称的诗画,古人称为幻想,对自朗吉努斯以来的读者而言,这很清楚。我们在这些图画中称为幻觉或欺骗性之物就是被他们称为现实之物"(Lessing,《拉奥孔》,1967,第111页)。从古典主义而言,"幻想"及"现实"与视觉化、"证据",也和权力,现代意义上的奇幻及"活力"(energeia)、精力相关。从传统来说(该传统可追溯至昆体良),"现实"与"活力"都足以密切到在文本传播中混淆的地步,[1]无疑,这就是莱辛运用"生活"一词的原因,该词引入力量理念。这一改变对莱辛来说是个无心之举,但在赫尔德(Herder)对莱辛的抨击中则成为有心之事。

"绘画"向奇幻,"幻觉"向"活力"的转变在这些德国评论家身上更容易体现,因为他们的讨论正取决于这些观点。然而,我后来会讨论围绕着孔狄亚克"自然符号"概念发生的相同改变的感官主义及个人主义版本。在这方面,有意思的是,赫尔德在《第一丛林》

---

[1] 关于"现实"与"活力"非常古老的混淆,参阅 Aristotle,《修辞》(Rhetoric),1441 b21,与 Quintilian,VIII,3.89。我将这些引用归于约翰·伊斯特林(John Easterling)的惠助。亦可参阅 Hurst,1977。

(*Erstes Wäldchen*)(1769)中抨击了莱辛把语言当作个人主义,即暗示将感知与词语当作如此之多的不同微粒的相关论述。正如康德将抨击休谟把时间的联想概念视为感知延续之举那样(赫尔德听过康德众多讲座),因此,赫尔德抨击了莱辛的诗歌论述:"有旋律的一串语调从未被称为一组行为"(Herder,1878,第3卷,第139页)。相反,这不是延续,而是力量、活力构成诗歌效果:"与词语共存的力量,的确通过耳朵进入的力量,但直接对灵魂产生影响。正是这个力量成为诗歌的本质,而不是共存或延续之物"(Herder,1878,第3卷,第137页)。这种力量不是联想性的,而是不同印象的串接。赫尔德运用了"现实"与"活力"的古代混淆,以此取代"证据"("现实"的拉丁语翻译),用描写的活力取代描写的清晰度。幻觉视觉化已从静态转为动态。赫尔德用这种方法将空间艺术与活力的感官表现结合起来,而这活力就是灵魂从印象向力量的转换。结果,外部与内在模糊,即凯吕斯的"绘画"术语自身之物,莱辛的残留物被废止了,诗人直接对读者的灵魂产生影响,"现实"成为"活力",奇幻成为幻想:"我从荷马那里得知,诗歌的效果并不是借助语调而对耳朵及回忆产生影响,因为一段时间内,我们在诸特点的延续中保留某特定特点,但对我的幻想而言……我为莱辛先生并没有领会这个诗歌本质焦点而遗憾,他把'对灵魂、活力的效果'当作自己所见的客体"(Herder,1878,第3卷,第157页)。奇幻也采用现代的"想象"意思。在读者身上引发的这种幻觉类型必定相应改变,因为主体性概念是在作为一组感知的感官主义自我概念反应中成形(正如该词是一组随意语义一样,外部客体是一组属性)。这提供了"幻觉"更丰富的概念,一个移出该词更早语义场的

概念。因为诗歌欺骗了幻想:

> 绘画有意欺骗眼睛,但诗歌欺骗幻想;不是以字面的方式,因此我借助其描述认可此事,但也由此每一表现达到了诗人将其置于我面前的目的。艺术作品与诗人的活力必定借助此目而得以衡量。艺术家借助诸形式为观众在作品前逗留欣赏而努力,为眼睛谋求幻觉;但诗人借助持续时刻的词语精神力量设法实现灵魂的最完整幻觉(Herder,1878,第 3 卷,第 158—159 页)。

此处"幻觉"更多的是指明主体性,而不是欺骗,更多的是想象经验的内在性质,而不是谬误。①

## 孔狄亚克

在赫尔德对莱辛的反应中,关于幻觉的那部分理论坚称思想状态传播的清晰度,这是最重要的,因此"幻觉"的概念正变得内在化。"欺骗"的概念正向主体性理念转变,这可能并不与世界呼应,但却是个性化且合理的(不是一组印象,而是有机组织化)。在法

---

① 赫尔德承认自己从詹姆斯·哈里斯(James Harris)的《三篇论文》(*Three Treatises*)(1744)中获得此抨击所用的核心美学概念。哈里斯关于"ergon"与"energeia"的区分被洪堡(Humboldt)在其关于语言学的著作中得以发展。仿佛似乎是语言理论的演变给诗学带来动力;对诗人的媒介、语言的考虑提供了比探讨诗人声音更深层次的创造概念。

国,卢梭对隐喻发展的描述说明"幻觉"概念中的相同变化:他在《论语言的起源》(*Essai sur l'origine des langues*)中这样写道,"比喻语言就是产生的第一语义,其本义最后找到"(Rousseau,《论语言的起源》,第505页)。"本义"并不是时间层面的优先。卢梭想象原始人遇到令自己害怕的其他人。卢梭说,原始人首先会称这些人为"巨人",只是在后来称他们为人:"借助此激情而得以展现的幻觉意象首先说明,他们为之回应的语言也就是最初所创;随后它有隐喻意思,当开化的思想认识到最初谬误,只是在其得以产生的相同激情中加以运用"(《论语言的起源》,第506页)。因此,此处的语言"幻觉"在与主体体验关系中是真实的:"比喻语言"实际上是字面义,但通过运用的发展而具备隐喻义。这种得到接受的18世纪观点的矛盾,这种悖论是把隐喻当作语义的转换,而非解码来理解:"为了理解我的观点,应该取代如是观点:激情用我们转义的词语向我们呈现了这个理念;因为人们只是让词语转义,因为人们也让这些理念转义;否则,比喻语言并不表示任何意义"(《论语言的起源》,第506页)。

18世纪40年代,孔狄亚克与卢梭关系密切。如卢梭一样,他对诗歌语言的力量感兴趣,正如其处女作的第二部分《论人类认知的起源》(*Essai sur l'origine des connaissances humaines*)(1746)明示的那样:诗体论、肢体语言、"哑剧的艺术"、音乐、倒装与隐喻都在与它们非推论的表述价值关系中得到讨论。所有这些位于文本表层,并已得到大量研究,特别是在与沃伯顿(Warburton)的《摩西的神圣使命》(*Divine Legation of Moses*)(参阅 Derrida,1977)的关系中。孔狄亚克将语言与幻觉联系,尽管比卢梭所为隐晦,但仍然在

《论语言的起源》中存在。的确,如我希望揭示的那样,当时的幻觉理论结构在《论语言的起源》中强调了孔狄亚克对普通思考才能的整体演变的描述。在第一部分中,存在对美学样例的持续依赖,这并非偶然,而是指向该著作更深层次的内在特点。仿佛该著作正为与经验对立的思想提供一个下层模型,该模型与"幻觉"理论紧密联系。

在孔狄亚克提供的才能起源描述中,核心思想力量就是"关注"(参考 Tort,1976,第 493 页)。值得关注的就是为何如此。孔狄亚克坚称所有感知都有意识(尽管我们可能忘了这些)。[①] 结果,他不得不第二次引入意识,也就是说,阐释我们为何可以将某些客体的意识排除在外,以此近似独一专注他者。他将此力量冠以关注之名,并解释了其运行模式。他引介了其同时代人幻觉理论的一种说法:

> 在剧院中实现的幻觉就是一个证明。有很多时刻,意识只是看似在发生的行为与剩下的场景之间共享。这首先看似幻觉应该更为鲜活,有较少能够分心的客体。然而,每人能够指出,人们从未在场景得到极好填补时得到更进一步的延展,让人相信有趣布景的唯一一见证者。可能是数字、客体的类型与宏伟令感知震撼,令人兴奋,激发想象,我们借此留下更得

---

① 我并不赞同托特(Tort)的观点,对孔狄亚克而言,这暗示了一种原创的特殊性,一面插在感知心脏的镜子。托特设法查考后期作品《语法》(1775)以期证明这一点(Tort,1976,第 497 页)。借助《论语言的起源》中的此观点,孔狄亚克关于所提问题的无意识得以明确,这引发了狄德罗在《论盲人书简》(1749)中的某些评论。

当的印象,即诗人值得有一席之地(Condillac,1947,第11页)。

他与自己的感知理论保持一致,并否认意识阻止介入。相反,观众的模糊意识强化了自我的出离:"它更自主地参与。"正如在当时戏剧理论中那样,针对观众其他成员反应的意识是永恒的,且将介入提升。孔狄亚克已将此论述置入其关注的理论之中。他于是引介了悬置的力量(而不是如众多美学理论中的那种中断力量),这是第二等级的自觉意识,他将其明示为"关注"。"关注"借助与我们有关的事物而得以明示(如同时代美学家们所说的令我们感兴趣之事):"这些事物通过自身与我们秉性、激情与状态有最大程度关系之旁侧而获得我们的注意"(《论语言的起源》,第13页)。回忆源自关注,这是我们之前拥有过的感知意识。我们是从感知与"我们存在的情感"关系中得知此点,该意识为动物及人类常见,但思想的三种"运行",即想象、思考、回忆也源自关注,动物则没有,这是人类独有,因为它们主要仰赖偶然与事件相连的符号,而这可以被想象,被思考或被回忆。① 随着与偶然符号对立的体系化符号的发展,思考成为可能。思考拥有与想象、思考、回忆提供之素材相同的关系,正如关注在更原始的层面与感知的关系那样。好像是为了标示这一点,孔狄亚克在此再次用源自美学的样例加以阐释:

---

① "正是这样的时刻在场客体将要失去感知,感知在开始的时候就自行消失,一并带走想象功能及符号空间"(Derrida,1973,第64页)。

> 一旦回忆成型,想象活动成为我们的力量,那些被回忆起的符号,那些被唤醒的思想开始让心灵摆脱施加在自身之上所有客体的如是依赖……例如,看到某幅画,我们就回想起拥有的自然熟知,学会模仿的规则;我们持续地将自己对这幅画的关注提升到熟悉的地步,从这些熟悉转到这幅画,或者逐步转到不同部分(Condillac,1947,第21—22页)。

将某感知推入意识的全面清晰的能力,使之与知识(回忆)或可能事物(想象)比较,让其他感知只是处于"慢速运转"状态,随后将关注转移,这就是给人类提供思想自由之物:生成并消灭我们自己感知的自由。如果思考在结构层面与"关注"近似,它也在结构中与幻觉理论如此近似。

美学实例已暗示这种与孔狄亚克的类比:这已通过其就思考发展的描述与该语言的密切关系得以确认,其间,评论家们讨论了自主美学幻觉:

> 这种思考的效果比我们借用自己感知之举更伟大,如果我们有生成并消灭它们的能力的话,这有点近似。在此之间,我实际感受到了,已做选择,一旦其意识如此鲜活,他者的意识如此可信,这在我看来就是唯一能够理解之事……人们会说思考随意将在灵魂中生成的印象悬置,为的就是只保留其中一个(Condillac,1947,第22—23页)。

此处思考结构与自主介入结构有关:这是对以意识为背景的某印

象的全神贯注。如孔狄亚克对"关注"的描述一样,思考将其他印象的意识悬置,而不是将其中断。

可能美学幻觉模型散布在《论语言的起源》的孔狄亚克思考之中,关于此法的最令人瞩目的解释发生在其关于抽象的讨论中。这以如是方法为开始,即通过将词语误认为本质的方式,针对思想(特别是哲学思想)的理念人格化那令人想起传统的后洛克批评方式。但正如孔狄亚克明确承认的那样,此步骤是任何智识活动之必须。该步骤近似孔狄亚克描述中的关注与思考之举,但它朝潜在的美学模型进一步发展。为了检阅、思考其相关调整,思想必定首先对它们区分,通过将心灵调整的过程与永恒存在的背景感知对比的方式如此行事。对孔狄亚克而言,当这种存在本身确切地存在于调整过程中时,这如何可能?"当然,这些调整与构成其主题的存在类型有区分,并没有任何现实性。然而,精神并不能够在虚无中思考;因为这没有得到恰当思考吗?"该问题通过思想自相矛盾的方式来解决:

> 他继续将这些视为存在。总是习惯这一点,即他将这些视为自身,用他存在的现实予以观察,当它们并不清楚时。他保留了这些,如果他能够把这相同现实保留在自己予以区分的那个时代的话。这有些自相矛盾:一方面,他预见了与其存在没有任何关系的调整,它们也不再是虚无;另一方面,因为虚无无法被人理解,他就将它们视为某事物,继续将这相同现实归于它们。他借此首先看到,尽管现实不能更进一步适应(Condillac,1947,第50页)。

此处存在某种认同:"所有这些理念呈现真正现实,因为确切地说,理念就是我们那得到极大调整的存在,因为我们只知道在自己身上看到,我们并没有这样看待自己,如属于我们存在那样,或如我们如此,或以这种方式存在"(Condillac,1947,第50页)。但这种认同同时因"调整并非真实"这样的意识而矛盾。介入是虚幻的,紧随如是意识之后的介入模式,当然是同时代美学幻觉理论的深度阐述。这个出色段落说明,孔狄亚克如何把"幻觉"既当作介入,又当作距离来运用,以此建构人类的智识生活,根据事实,他对符号的运用。

有人可能的确好奇,如果孔狄亚克对自然符号(第一语言),及符号力量起源的整体描述并没有将幻觉当作其模型的话。人类最初表述模式的力量在于这些模式是征兆和符号之事实。作为征兆,这些肢体语言或噪音是经验本身的一部分;作为符号,它们指涉该情感。同样地,在与听众的关系中,作为一种征兆,肢体语言有直接的本能效果(参阅之前章节中关于怜悯的描述);作为一个符号,它是间接的,可被用于其他场合:它模仿了原始征兆(《论语言的起源》,第61页)。作为系列符号,由肢体语言与呼喊构成的第一语言确保了可重复性(语言的前提),以及与经验的距离。作为一个征兆,它确保语义,因为它因该经验而起,是其中的一部分。孔狄亚克关于第一语言(呼喊、肢体语言与音乐)效果的描述中论及示意及因果功能的结合,这在其关于古代音乐的论述中也明晰可见:"人们也看到那些人更难以打动,借助声音的力量,进而从喜悦到忧郁或甚狂怒。就此看来,那些完全没有被感动的人几乎也是相同的"(《论语言的起源》,第74页)。此处矛盾情感的快速更

替因对他者的相同更替观察而起:征兆成为他者的符号,并在其身上呈现。在18世纪理论中,艺术的"狂喜"、"幻觉"力量常借助让读者有所感悟的情感极端而为例证。思想并不是借助符号而将现实赋予所指,而是因具有传染性的征兆,借助情感等级的运动,即"炫目"而受困。

因此,对传播者而言,自然语言就是其表述之物:它因此也是自身的符号,这实在是个悖论。对听众而言,呼喊与符号语言既是经验的复制品,也是由自身而起的该经验之直接起因,因此是"硬性"幻觉理论的类比。正是在此,关于幻觉的诸多理论调停更深层次的主体性概念。如我已反复暗示的那样,当这些理论运用于诗歌时,它们将艺术理解成某私密亲近之物。与孔狄亚克及卢梭关于隐喻的讨论一样,"存在"概念已被剥离其替代性。适当的艺术客体可能将自身替代成其模仿的现实作品。此处和卢梭的隐喻概念一样,"自然符号"并不适应该模型,在某种意义上,这是个模型。① 但《论语言的起源》中与美学幻觉相联的认识论结构发展在其含义层面更为深远,并使更复杂、更多层面的自我意识概念成为可能。对孔狄亚克而言,当他在《论人类认知的起源》中明显进行官能心理的感官主义阐释时,他实际上在发展关于思想的更有力描述。他以清除洛克允许思想具备的活跃力量之明显意图为始,而莱布尼茨(Leibniz)则将思想视为使洛克式认识论无效的智识万能钥匙。但更深层次的主体性概念

---

① 不同于卢梭,孔狄亚克并不把隐喻视为符号的起源:源自德里达的术语"原-踪迹"(architrace)并没有得到认可。

源自有愿将智力降为系列印象结果的纯粹联想论意图。其哲学意图的如此奇特反转是可能的,因对其介于客体与分析过程之间的作品干涉之故。也就是说,被分析客体的明辨过程,此时的思想,此处哲学家的描述或阐明过程同时发生,但并不是全面的。(在马里沃那里存在类似模式。)哲学家追溯自我意识起源,但引入矛盾,即介入与距离应具有同时性,其间,在客体层面存在某智识行为的主要非矛盾复杂性。①

## 词语与主体性

孔狄亚克关于语言发展的论述实际上事关词语发展。词语从成为征兆与符号的最初呼喊或肢体语言发展而来。词语的衍生实际上是个过程,获得语义的过程:这就是18世纪中期最重要的智识变革之一,但这是已得到精心准备的变革。

的确,洛克已强调作为语义媒介的词语,这与笛卡尔对结构、进而对句法的兴趣对立。但对他而言,词语与语义的关系是随意的。词语是随意的联想群,在历史中成型。我们没有确保我们称为"黄金"之物实际上就是科研中那对应的构造体(但参阅Leibniz,1966,第269页)。语言已在我们可审阅之前对现实分类;对

---

① 德吉兰多(Degérando)后来运用关于幻想的更简化描述,及在其幻觉论述中纯粹联想性力量:"对借助想象而造就的这些全新联想才智而言,这会产生怎样的效果呢?它们像再现事实,因为一个事实就是与某些场景的联系。这些再现为信任提供了新素材。它们令心智吃一惊,正如某镜面反射的意象让不怎么留神的眼睛眼前一亮那样"(an viii,第2卷,第498页)。

后来的作者们而言,现在的历史或地理问题对当时的他来说就是一个认识论问题。① 洛克将词语视为语言单位,这显然是以间断的、个人主义的现实构想为基础。这种构想是在作为经验主义现实组成元素的"观念"(或休谟的"印象")概念内在的感知详述中,在当时数学核心问题(即数学观点的性质)中成为例证。实际上,词语,或更普遍地说,符号从此视角为间断,纯粹并置物提供一个权宜的智识模型。这本质上就是赫尔德对莱辛《拉奥孔》的批判:莱辛将词语视为个人持续组件,而不是将它们的构成视为语义,因此视为精神效果。与洛克对立的莱布尼茨从理论及实践层面阐明,符号的功能无法被简化为命名,其运用规律并不是霍布斯式意义的"传统性",而是它在任何智识体系中拥有一个活跃的启发式功能。但这种运用于语言的构想与关于符号是随意的反诘对立。正是出于这个原因,莱布尼茨在其《人类理解新论》(*Nouveaux essais sur l'entendement humain*)(1703年写成,1765年才发表)中用词源学证明语言的音位脉络与某概念脉络有关。

大多数作者缺乏关于此观点的微妙性。这些作者们在18世纪后半叶否认声音与语义之间的关系是随意的。他们运用孔狄亚克的论述,即呼喊构成语义及声音,可能借此回到无言称颂上帝的古老宗教传统(参阅卢梭在《音乐字典》[*Dictionnaire de musique*]中所写的"纽玛记谱法"[Neaume]词条)。例如,拉米(Lamy)已将声

---

① "这就是说,人们借助一个长环开始想象成一个新创的、人们已提及的首要事物的语言,或至少只是有一些不同,因为它适合表述更多的思想"(Condillac,《论语言的起源》,第71页)。

音与内在状态之间的普遍关联归于上帝所为(Lamy,1679,第193页)。孔狄亚克的著作清楚地阐明源于此处的艺术理论类型。他解释道,在漫长的过程中,表述借助肢体语言从含糊的呼喊发展到诗体论及诗歌、音乐、芭蕾。音乐与哑剧是原始语言的社会阐释,①原始语言是拟声的(与实际事物并非随意关联),带音调的(Condillac,1947,第63页),因此甚至到古典时期,言语与吟唱不可分割(Condillac,1947,第68页)。这一切逐步被拥有更扁平声音与分析性结构,而不是有力的声调的推论语言取代。诗歌与音乐因此表现了让各种潜在性保持活力之举,而这些潜在性已从日常语言中消失,并通过它们与人类历史的关系成为潜在活力与表述价值的仓库。

诗歌可能设法通过补偿过程恢复自然呼喊的力量:"如果在语言起源中,诗体论近似吟唱、风格,为的是模仿行为语言的感知意象,并采取所有比喻及隐喻,成为一幅真正图画"(Condillac,1947,第79页)。但对孔狄亚克而言,所有传统语言都是从符号-征兆的活力演变而来。沃伯顿在自己关于象形文字的著作中已暗示诗歌元素的可能模型,这不只是"一幅画作",是非线性的,尽管存在言语的延续性,如重写本那样,尽管有语言的分析倾向。沃尔顿的模型以这种方式被孔狄亚克及狄德罗所用。狄德罗采用了孔狄亚克关于随着语言发展而活力逐步消失的论述,但暗示了一种补偿模式,这不同于孔狄亚克的观点,并不具备模仿性。在《论聋哑人书

---

① 关于作为其后期态度样例的莫佩尔蒂(Maupertuis)与泰拉松,参阅 Grimsley,1971。

简》中，他坚称表述功能的增叠如象形文字中那样是可能的，他称为"诗歌象征"之物只是被并置的符号-征兆合集，但是绘制灵魂之必须的持续自然性结果。如前所述，赫尔德采纳莱辛关于诗歌延续性的概念，但他也指涉思想创造的同时整体，坚称必须存在驾驭该延续性的有机发展规律，因为诗歌对灵魂施加影响："诗人借助持续时刻的词语精神力量设法实现灵魂的最完整幻觉"（Herder，1878，第3卷，第159页）。诸如狄德罗与赫尔德这样的评论家们尽管存在不同，但他们坚持对诗歌持续词语思想的同时效果。正是以这种方式，转变得以发生，符号借此成为思想生成过程的一部分，幻觉具备真正的主体性。

如前所述，1750年后的法国语法学家们否认词语与语义之间存在某种任意关系；相反，存在一个为整个人类共有的首要有机必要语言（de Brosses，1765，第1卷，第xv页）。词源学起到重新发现此语言的作用（de Brosses，第1卷，第ix页）。其最初词语示意一个内在状态，并是没有得到表述的重音。语言的基本功能因此是具有情感的（de Brosses，第1卷，第230页），[①]外在的客体根据拟声而命名（de Brosses，第1卷，第217页）。[②] 正如狄德罗戏剧理论那样，是呼喊、感叹为情感状态提供直接介入；声音，而不是智识关

---

[①] 声音与内在状态之间的关系具有普遍性，并因为插入语的性质而成为可能："插入语表述情感，而非外在的理念"（de Brosses，1765，第1卷，第227页）。

[②] 至少对德·布罗斯而言，逻辑与词源学之间的关系因此得以建构。与最初客体有关的各思想方面围绕词源学之根聚集：后者是传统的。词源学之根也是最初的声音，也因此是"真正与最初词语物理感知……不同术语之间，事物与理念之间的真实关系"（de Brosses，1765，第1卷，第vi页）。

系体系如波尔罗瓦雅尔学派提议的那样是语义的载体。库尔特·德·吉布兰(Court de Gebelin)的作品是这些理论的广泛综合。在《古今世界对比分析》(*Monde primitive analysé et comparé avec le monde moderne*)(1773)中,感知分析自动得以确保,如果他认为声音是分离的话:"每个声音注定表述不同感知"(Court de Gebelin,1773,第1卷,第10页)。被书写的符号也直接指涉经验的分离元素:"原始字母表已在自然中被理解,每个元素都描绘了某特定客体"(第1卷,第12页)。(分离元素与直接语义的结合构成感官主义者孔狄亚克与狄德罗的特点。)几乎只是用元音表现感知,辅音表现理念。在得到许可的情况下,他重复了拉米关于客体、思想与理念之间融合的假设(第3卷,第282页)。① 语言不再是某种意义上的幻觉、面纱,而是确保内在状态与外在世界之间的直接联系:"词语与自然的关系是话语活力的源头,诗歌、雄辩、和谐的基础"(第3卷,第26页)。

在此框架内,听起来像幻觉理论之事宜采用了不同语义。"借助让客体存在的肢体语言表述缺席的客体,好歹在耳边或眼前进行相关比喻,为的是激发与因本人在场而起的相同感知"(de Brosses,1765,第2卷,第232页);② 该目标再现了在同时代音乐理论中得到最充分表述的发展。幻觉并没有重构一个缺席的客体,而是呼召感知。"存在"是对外在,而非内在经验而言。然而,它可

---

① 示意的过程与隐喻的发展等同:"原始词语按其有限本义指明自然中存在的物质客体。人们只是同时以它按比喻得以理解,及如何从自然感知发展到道德感知的方式而示人"(de Broses,1765,第1卷,第21页)。

② 参阅 Court de Gebelin,1773,第2卷,第11页。

重构或重新激活经验载体之内的经验,相宜因此不是对内在印象或模型,而是对过程而言:"这些符号是某种类型的直接环圈,灵魂所需借此与思维构想联系"(Degérando, an viii,第3卷,第259页)。

这种相宜是可能的,因各感知的类似结构之故,"示意"(geste)是德·布罗斯(de Brosses)的上述引文中视觉与口述符号之间的共有因素。然而,在《论感知》(Traité des sensations)(1754)中,孔狄亚克已用雕塑的例子阐明了所有的感知都主要提供相同的信息,"示意"这个术语非常清楚地说明对后期作者而言,这不是感知输出常见的信息,而是过程。例如,科皮奥(Copineau)写道:

> 另一个方法也源自感知类比:有时候是被感知影响的器官,各感知总是用某种震撼、某种神经颤动行事,好比那些因不同品性而起,并在耳畔响起的声音。因此,尽管这些感知并不借助听力而被了解,它们能够借助在耳边起作用的声音来表述,这极为近似在它们本身及不同器官上发挥作用的相同效果。

随后便是关于红颜色及它如何得以诠释的经典样例(Copineau, 1774,第34页)。感官比较的词汇可能因此得以创建:"存在模糊得像夜一样的声音……存在看似模仿香水之温柔的声音"(Degérando, an viii,第3卷,第352页)。这个类比过程使与内在状态的相宜成为可能,且实际上不是经验的复制,而是转型。诗歌真实性的问题与这种看待语言的方式并不具备相关性。因此,需

要注意到狄德罗只比科皮奥稍早些,在《达朗伯之梦》(*Rêve de d'Alembert*)中运用了颤动琴弦这个类比,这很有意思。但他借此摆弄了将诗歌视为虚假的概念,借达朗伯之口说道:

> 他的故事有些夸张,省略了情境,增添了些内容,让事实变形,或加以修饰,临近的可感工具构想与回响工具一样的印象,但不是能够发生之事的印象。
>
> 博尔德(Bordeu):这是真的,故事要么是历史的,要么是诗性的。
>
> ——Diderot,《达朗伯之梦》,第368页

无论如何,狄德罗在《论盲人书简》(*Lettre sur les aveugles*)(1749)与《论聋哑人书简》(1751)中总是否认各感知之间的可转变性,他于此处坚称艺术是源自真相的堕落之物:如在《1767年沙龙》与《演员的悖论》中那样,诗歌再一次在"去比喻化"与"修饰"之间摇摆。

## 隐喻与诗歌性质

诗歌唤起的"幻觉"暗示各感知之间的类比是过程之一,而不是它们提供的信息。语言表述会是隐喻。人们创造出转义来补充语言的不足性,这是老生常谈(Lamy,1679,序言)。对某些作者而言,对语言的历史与心理发生起源的研究已表明,这种"补充"并不限于隐喻,而是影响所有语言,这是创建语言时的重要原则。动词,即行动的概念成为语义的起源。认为现在的词语是死隐喻的

陈词滥调在这方面得到完全改变。语言的隐喻化是普遍的,因为即便名字的创造也是一个隐喻行为,该活力、转换、行动的核心存在于每一个词语之中。

这种理论的宗教起源显而易见。它们也在不同类型的描述中显明。该类描述在坚称语言活力的同时,也声言呼喊-征兆的直接性。在此类理论中,诗歌的幻觉、效果借助其在人类经验中的直接源头得以确保。理论学家们追随孔狄亚克,让词语或声音成为征兆与符号。征兆价值被用来确保为任何"存在"理论之必须的直接性。此处艺术的宗教起源将提供这种征兆。罗林在18世纪20年代中已经说过,诗歌成为人类见到自己造物主时发出的敬崇惊呼:"诗歌首先就像一眼看到独自值得爱慕、独自能够让人幸福客体而狂喜、陶醉、出神之人内心的呼喊与表述"(Rollin, 1726—1728, 第1卷, 第214—215页)。① 此处的活力源自上帝这个起源。在18世纪的另一端,上帝的代表、诗人-魔术家、各社会团体的奠基人确认倒装、省略、语言的复制更近似被假设的语言与客体的首要关系,而不是现代思想:"语言首先应为最先加以运用的诗人们而造。同样的,原创语言也最具倒装性、省略性,最适合描述客体"(Degérando, an viii, 第2卷, 第451页)。如我已指出的那样,这种观点处理了诗歌真实性与诗人功能的问题。对诗歌起源的关注也应对了"诗歌形式是随意的"这一观点:押韵和韵律从诗歌的口述传统衍生而来,并是记忆的必要(Turgot, 1808, 第68页)。这种对

---

① "人们能够通过植根于系列意象中的推理看到诗歌的起源及目的地都归于上帝,以颂扬他的伟大"(《文学年鉴》[*Année littéraire*], 1762, 第3卷, 第268页)。

诗歌起源的关心引发了针对隐喻的重要再评估。

18世纪得到接受的一个观点是,东方诗歌尤其充满隐喻,伏尔泰既嘲讽,又推崇《圣经》语言。然而,在18世纪后半叶,这个观点被取代:历史距离取代了地理距离,隐喻不被视为异国、不同人群的特殊性,相反被视为所有原始思想与表述的内在品质。甚至杜尔哥把当前品味视为一种真正的提升,将原始隐喻视为如它们正在表述的思想那样有所强调,有所不足,但允许给隐喻一种创造性的探索功能(Turgot,1808,第67、76页)。他甚至采纳了关于希腊语言优越性的古代观点。对某些法国评论家而言,希腊语言开始表现了处于文化起源的语言完美时刻,处于转录感知-印象及灵魂状态过程的独特丰富性与准确性语言:

> 人们说,它以最近似的方法临近的自然只是通过最丰富的方面向各感知开放;在没有任何可命名之物前,感知已了解了事物的普遍性,并掌控其关系与差异;一句话,束缚了所有存在特性:这种语言是感知之上的客体行为、自身之上的心灵行为的忠实意象。这些词语借助它们元素的幸福混合而成形,或甚成为图画;所理解的、有所不同及差异之物与感知自然或它们本为理念的自然相符,我说的不是工具,而是最鲜活的意象……这就是此语言的特点……对科学和艺术而言,就像光之于色彩一样,这看似更多借助传统,借助自然本身,而非需要,以此成形(Arnaud,1804,第1卷,第4—6页)。

此处的阿诺(Arnaud)坚称希腊语言是内在过程的复制品:其相宜

通过自身的古老性而得以确保,这被视为新鲜事物,而不是传统。阿诺归于古希腊的特征是由他及他者归于诗歌,这是借助其相宜及活力的自然语言:"对我们而言,诗歌只是一个人造语言,是人类简单与自然的语言,是语言与社会的成形"(Arnaud,1804,第1卷,第209页)。

从这个观点来看,隐喻因此不是可被更简单示意的某物之复杂化能指。它反映了某种直接,客体与思想之间诸多关系的原始活力。但令人好奇的是,正是奥西恩的伪造最终在法国建构了得到普遍运用的如是隐喻概念。这些伪造被同化进东方诗歌:

> 诗歌的特点一般看似与东方人诗歌相同的事物;这是相同的狂热,相同的思想不一致,相同的意象叠加,常常是崇高,也常常是巨大的,所有都被当作最伟大来理解,都是自然借以打动感知的最初客体,重复中的相同频率,进行中的相同不规则(《学者通讯》,1762年11月,第724页)。

该评论者指出这与以赛亚(Isaiah)及维吉尔(Vergil)的近似之处,但他并不只是将奥西恩转为所有"早期"诗歌的样例。相反,有明确的观点,即诗歌是伪作(《学者通讯》,1762年11月,第729页)。换言之,报道者在猜测这些碎片真实性时,并没有否认奥西恩的诗歌价值。他通过与《圣经》及维吉尔的比较暗中正在发展作为必然植入传统的诗歌概念。但如果诗歌是伪作,它们就不会真的需要值得"原始"标签为其隐喻运用正名。"狂热"、"不一致"因此可以从否定评估转为肯定评估。因为伪作消除了例如得到许可的让-

巴普蒂斯特·卢梭狂喜中的摇摆。授予诗人可以狂喜地许可这毫无问题。借助自己的伪作,麦克弗森-奥西恩(Macpherson-Ossian)已自行运用了这个许可。

只有"被伪造的"诗人声音最终能让诗歌从"谁在说话"这个问题中解放出来。同样地,这个问题也没有戏剧中的运用,演员在此为自己的角色发言。仿佛从伪作意义上来说,精心炮制的"幻觉"是将狂热、启示、隐喻从诗人得以行事的复杂授权许可体系中解放出来之必须。

结果就是对"东方文体"的极端再评估,隐喻的新功能。[①] 在1765年的《学者通讯》中一篇关于"东方文体"的论文阐明了这一点:

> 我并不是通过这个词理解充满不足信及过度比喻的文体;我理解富有足以让真相为人感知之意象的文体,带有明确感受的心灵印记的文体……我相信人们会祝愿这会更为人所知。我们的文学会更加有趣;它会用强力语调接近美德崇高,其本身总是启发活力情感。这种文体也同样更为自然……运气在于极大的体验……先生,一个充满表述或生成该情感之意象的文体将此运动及生命带入读者灵魂之中……这在他身上产生更多存在的优势,不间断地证明新的存在方式(《学者通讯》,1765年2月,第551—553页)。

---

① 关于17、18世纪常见评估,参阅 Prévost,《赞同与反对》,1736,第10卷,第254页;或 Lamy,1679,第330—331页。

此处幻觉或认同是情感及生命进入读者灵魂的过程,而不是如之前的理论那样是读者外向之举。诗人的活力与表述力量在读者身上产生更丰富的主体性。对该主体性而言的新标准被引入,一个将演员-变色龙的多变丰富性植入读者的标准。体验丰富情感的能力就是幸福的起源。与"真理"、"软性"幻觉有关的摇摆已消失,相反,几乎"无间断地"感受情感。但作为谎言的更深远幻觉概念明确被拒绝:"为何某文体给纯粹智力存在一个适合被人理解的形体?……东方文体因此没有排除思考的正当性;相反,它更适合相关表述"(《学者通讯》,1765,第 551 页)。从替代情感之摇摆及诗歌之虚假的意义上来说,幻觉最终已被放置一边。诗歌是活力,诗人身上的积极创造的活力,因读者而起的主体经验创造。①

因此,隐喻并不成为表面的装饰,而是诗歌的要素,因为诗人的情感如化学反应中的热量一样被释放:"奔放的激情如火一样……因此,对他而言,将存在方式转成物质客体,运用相关符号是可能的。他运用双重类比成功地让自身的相同想法进入其伴侣的思想之中"(Degérando, an viii,第 1 卷,第 120—121 页)。② 对德吉兰多(Degérando)而言,隐喻的"双重类比"将灵魂状态传递:"幻

---

① 诸如施塔尔夫人等后期作者抨击了这种活力概念(Madame de Staël, 1959,第 1 卷,第 5 页)。参考 Chassaignon,《想象的瀑布》(*Les Cataractes de l'imagination*),1779,这是非常奇特的讽刺。

② 然而,德吉兰多仍然不得不加上这句:"他借助这个指示性符号提出警示,他完全不理解所提及的回忆中的外部客体,但他自身很好地证明了这一点,客体就是一幅画作,这也就足够了"(an viii,第 1 卷,第 120—121 页)。

觉"已完全主观化,并失去所有轻蔑语义的痕迹。

然而,宗教传统的相同意识可能导致赋予源自无言称颂上帝的诗歌声音力量。隐喻创建了与内在状态相宜的复制品,因为它用孔狄亚克式符号方式在读者身上创建了相同状态。但声音可能有更直接的效果,因为它因内在状态而起,用的就是孔狄亚克式征兆。阿诺在《文学类型》(*Variétés littéraires*)中说道:"比喻及隐喻语言并不构成诗歌语言:语言的诗歌特点尤其关注从词语中的声音到话语中的词语及和谐多变秩序之合宜融合";这因语言的必要起源而正名:"在语言成形过程中,词语只是为耳朵而造,应该直接,或更明显地针对感官,在心灵中唤醒词语指明之物的自然意象"(Arnaud,1804,第 1 卷,第 212 页)。完全想象的经验因此可被重造:诗歌可提供这些(Pluche,1751,第 249 页)。因这种事关声音重要性的意识,音乐成为诗歌的范式,17 世纪价值观的反转得以完全。例如,布瓦洛已说过音乐并不如诗歌那样有表述性(Boileau,1966,第 277 页)。然而,现在诗歌与音乐创建了一个对源自物质世界的客观支持并无需求的内在状态:"诗歌与音乐设法将所有想象力置于作品之中,目的就是让我们在自身创造一个独立于外部客体的第二存在"(Degérando,an viii,第 2 卷,第 372 页)。这种将外部刺激简化之举甚至更进一步:音乐是无言的,语言几乎成为诗人的障碍,施塔尔夫人(Madame de Staël)写道:"也就是说,真正的诗人同时构思灵魂深处完全属于自己的诗歌:毫无语言困难之处,他像预言者那样即兴创作"(Staël,1968,第 208 页)。她清楚阐明(因为是负面的)早期作品中得以预示之物、莱辛与狄德罗当时似乎求索求之物:媒介会是透明的。诗歌将成为对内

部经验而言的相宜之物,针对调解的意识也将被消除。"浪漫主义"与"现实主义"的共同起源,它们的相互影响就在这个消除之中。因此,正是表现词语消除之举的音乐成为内在自我的出色艺术。

# 第五部分
# 作为主体性的幻觉:音乐理论

对18世纪中期的法国理论家们而言,音乐首先是歌剧的音乐。如戏剧理论家们那样,他们处理歌剧的方式是以对同时代音乐的反应为基础,并朝复制品、某外在与等同模型方向而努力。但该模型预期的透明性因音乐媒介的必然晦涩而受挫。理论家们自己忙着给歌剧表演及表现形式强加越来越多的限制,以此极力消除这种概念张力。但自相矛盾的是,这种紧张化只是首先处于晦涩起源的传统之强化。如在绘画理论中一样,在歌剧音乐理论中,18世纪中期,"炫目"(拉摩认同了这一点)与应匹配其模型的新风格(得到丑角歌剧[opera buffa]的认同)之间存在相同的对比。但其模型为何?音乐以极大的力量提出普通意义上的模仿问题。第9章已指出理论家们借以使自己摆脱此困境的方式。我当时阐明,对孔狄亚克而言,音乐与诗歌如何在"自然呼喊"中拥有共同的起源,而这同时也是一个征兆,征兆的幻觉复制品,最初符号。声音尤其将某印象的被动直接性与其活跃传播联系:语义不再是语法表述的结果,而在于其力量在文化演变过程中逐步理智化且迷失之感的最初元素中。因为音乐与诗歌表述了这些反应,它们可以恢复某些力量,对某些理论家而言,词语成为面向内在经验的透明媒介。如果人们甚至感到词语阻碍了这种透明性,使其晦涩,无

言的音乐在18世纪末将被认为构成该经验更全面的复制品。但无言的音乐在没有文字情况下如是时,它已经失去了纯粹的智识表述,理论家们将其连续性与主体性持续韵律结合,它成为某经验本身的一部分,而非其模型。如今,相宜是自我的内在之物:但总是存在于模型与模仿之间的距离也已内在化。因此可能该意识甚至被放入自然性之中,一个集卢梭的"存在情感"与的确为普通现代情感之特点为一体的混合。

# 第十章
# 音乐与幻觉

## 幻觉与作为戏剧的歌剧

法国歌剧壮丽恢弘,我在本书第三部分已论及场景美学。奇幻场景已被戏剧弃用,例如在拉辛的《费德尔》中,希波吕忒(Hippolyte)被怪物杀死,但没有在台上演出。仿佛为了补偿,歌剧传统上表现了神话与非自然之物,对评论家们而言,这是完全不可能的。人们将会记住,圣埃夫勒蒙(Saint Evremond)在抨击歌剧愚蠢之处时早已拒绝艺术的双峰体验。他说,理解力抵御了感知印象的不实之处,"感知的幻觉",仍然对之不满。无疑,拉布吕耶(La Bruyère)是这样回复相关抨击的:他坚持幻觉的力量,并这样界定舞台器械的角色:"它提升并修饰了虚构,在观众心中支持了这种全为戏剧愉悦的美好幻觉,其间,器械将奇幻之事再现……场景本身就是为了在相同的魔力中吸引观众的身心"(La Bruyère, 1962, 第 84 页)。"幻觉"具有魔法延承,并与"声望"与"魔力"相关术语一同被用于虚构、非现实的效果中,这就是此类歌剧有意创建的

效果。

法国歌剧的恢弘性质在"丑角之战"(Guerre des Bouffons)(1752—1753)中尤其遭受抨击。这实际上只是法国歌剧与意大利歌剧各自支持者之间持续战争中的一场战役,其主要舞台便是:拉格内(Raguenet)(1702)与勒瑟夫·德·拉维厄维尔(Le Cerf de la Viéville)(1704)之间的争议;因1752年一家意大利剧团带着丑角歌剧所有节目来到巴黎而起的争议;最终是格鲁克派(the Gluckistes)与皮契尼派(the Piccinistes)之间的争议(1777)。在每次争议中都有遭质疑的意大利歌剧不同风格。然而,正是丑角派(the Bouffonistes)尖锐地提出关于题材,及谁抨击"奇幻"的问题。大量关于音乐与歌剧的小册子因1752年8月"丑角"而起,并从1753年11月卢梭所写的《论法国音乐书简》(*Lettre sur la musique française*)中获得新动因,第一眼看去,这可能似乎有些奇特,因为两派都声言幻觉。但极端对立的戏剧实践应该都假称幻觉,这一事实已经在与戏剧有关的讨论中得以论述。法国古典歌剧抛弃了"近似",这在传统上与诸多元素结合:天神乘坐二轮战车"飞来"或降临;模仿那些被改变的布景与魔力效果。但总有人从幻觉的方面为此哑剧的祖先辩护:

真诚地承认这种美好幻觉将观众置于人物边上,将其对半地放入这些计划中;观众深陷于此的极大讹误被遗忘了,消失了,他如此满足地感受这一点。当他醒悟时,心甘情愿地接受使之得以发生的艺术,这是只属于法国歌剧的美。奥桑斯(Osons)说,这个伟大效果只通过简单模仿就得以实现,这种

独特美丽类型与自然完美相似,人们可能有权利视其为独特的戏剧完美,这是我们领域的自然之作(Rochemont,1754,第129—130页)。

(这正似拉布吕耶为歌剧所做的辩护。)另一方面,在狄德罗的《私生子对话录》中,多尔瓦勒(Dorval)批判法国歌剧,认为在没有选择充斥"变形"与"魔法"情节的情况下,极其难以获得艺术中的幻觉。显然,"幻觉"所指之物总在变化。狄德罗、格林、卢梭都坚称"幻觉"并不是以非现实、虚构的意识为伴。借用罗什蒙(Rochemont)的表述,他们也不赞同法国歌剧是"简单模仿,与自然完美近似"。关于何为可表现之物的概念与戏剧一同都在变化之中,关于应该被表现之物的概念也是如此(在整个 18 世纪总是倾向性地、合情合理地被界定为"现实"或"自然")。当我们记起"丑角之战"实际上是与另两种不同歌剧类型,并不只是不同国籍或音乐传统为对立时,这就清楚了。意大利的丑角歌剧与法国的严肃歌剧对立。因为该争议不仅事关可能被表现之物(卢梭笔下的圣普鲁诙谐地提及法国歌剧为表现不可表现之物而做的尝试,《作品全集》,第 2 卷,第 281ff 页),也事关题材。丑角歌剧的主题是喜剧性的,而不是神话性的。直至 18 世纪末,由此发展出唯一类型,喜歌剧,其间,低俗主题可能得到处理。喜歌剧与通俗集市艺术融合,继法瓦尔(Favart)的作品之后,从小说中获得主题。加尔桑(Garcin)在他的《论情节剧》(*Traité du mélodrame*)(1772)中总是将取自小说的标准运用于歌剧。它选用了诸如《汤姆·琼斯》(*Tom Jones*)、《马蹄铁匠》(*Le Maréchal ferrant*)这样的主题。因严肃歌剧

中的作品而闻名的,诸如塞代纳(Sedaine)这类剧作家们为此创作。我已阐明与戏剧有关之事:评论家们认为,在"低俗主题"与以幻觉为基础的反恢弘美学之间存在某种联系。努加雷(《论普通戏剧艺术》,1769)以此联系为例证,戏仿了低俗主题因更接近日常生活经验而产生未曾中断之幻觉的假设。相反,他揭示"日常"如任何其他主题一样是应该被表现之物的选择。他也阐明,在处理低俗主题时,喜歌剧提出如法国伟大歌剧同样急迫的、事关传统的问题,因为两类歌剧根据定义而言都是吟唱之作。

为法国歌剧辩护之人实际上在面对日益严峻的"幻觉"要求时不得不详述传统概念。他们否定模型与其对手渴望的模仿之间的透明关系可能性,坚称"任意之美与传统"是可能的,"所有一切,其应该成为之物都完全在此类型中"(Chassiron, s. d., 第 479 页)。某位辩护人实际上运用"幻觉"这个术语意指传统:"最终,当我去歌剧院时,我不是去听布道和辩护,而是去理解以音乐方式演绎的自然之效果。这就是幻觉,对我而言,就是为此而来"(Blainville, 1754, 第 51 页)。但这种论证提出了一个问题,一个已在戏剧理论中遇到的问题:如果所有艺术以传统为基础,这就必然意味着较之于他物,艺术作品就不能更自然、更接近自然吗?

卢梭运用对相关问题无比清楚的理解试图解决歌剧中的传统问题。在其《音乐字典》"歌剧"词条中,他提供了一个关于恢弘歌剧发展的假想历史。诗歌、音乐与语言原本都是一体的,但在文化发展过程中分开。因此人们陷于歌剧因诗歌与音乐结合而起的新不可信之中,并作为某种结果反而设法加以矫正,予以补偿。"奇幻"的运用源自逃离如是困境的尝试:人们希望"在人类生活模仿

中避免音乐与话语的不自然联合……为了支持一个如此强劲的幻觉,他应该证明人类艺术能够想象出最具诱惑力之事";换言之,歌剧不得不模仿"奇幻",以此防止源自机能的判断。更多相同之物、补充物战胜因不可信而起的抵抗(参考 Derrida,1967b,第 208ff 页):"因为当内心并没有参与其中时,感知难以接受幻觉。"如格林一样,卢梭指责歌剧误解戏剧情境,并试图催生史诗;如格林一样,他提及"假设的语言"。根据卢梭的观点,一个更少具有传统性的歌剧逐步发展,因为"人们开始对这些幻梦的噪音,对器械无谓的轰鸣,对从未见过之事物的奇幻意象感到厌烦,他们在对自然进行模仿的更有趣、更真实画作中探求"。这种将明显传统排除之举产生一个将废止关于该媒介自身意识的某种透明性,这被视为听者与模型之间的再一次介入:

> 这种更慎重、更有规律的形式也在最适合幻觉的情境中存在;人们感到音乐杰作就是使之忘我,在将无序与困惑放入观众灵魂的同时,它也阻碍温柔、悲怆吟唱与具有忧郁真实特点的女主角区分。①

卢梭用这种辩证方法阐释了法国歌剧的发展,借此有意消解"传统":但他危险地近乎消解艺术。"歌剧"词条不仅是他将其视为法国歌剧发展模式"溢美"的描述,而且也是模仿逻辑中的内在模糊

---

① 参阅 Lecerf de la Viéville,1705,第 31 页。他说,吟唱者必须如此自然地歌唱,以至于其让听众忘记万物皆可吟唱是件多么不自然的事情。

性描述：为了达到完美的效果，模仿必定不复存在，或至少模型与模仿之间的相宜必定如此完美，以至于如它们之间的屏障、它们分隔的意识必定要消除。有人可能好奇卢梭在《音乐字典》中总要强行限制歌剧（对"近似"与"相宜"令人生厌的坚持）是否就是迫使歌剧传统降到最低限度的尝试，此举好似《私生子对话录》中狄德罗极力将传统降格为任何表现之必须的情境。或这些限制是否更强化相宜的条件，借用某种溢美，实际上并没有强化了传统。任何模仿，甚至最相宜的模仿不是逊于现实，因此必然属于传统的吗？这种针对超自然与不可能事宜的、获得许可的享受或多或少与舞台上的愉悦同等随性。因此，为法国歌剧辩护之人论述道："在意大利歌剧与我们自己创建的歌剧带来的愉悦中有同等的传统，对我而言，证明这一点并非难事"（Cazotte，1753，第9页）。

例如，为何卢梭拒绝法国歌剧的传统事宜，而非吟唱传统？有人论述，神话事宜不仅让情节，而且使音乐的运用有效："观众对其没有非常精确理念的这些奇异存在赋予了音乐家自由，并使自身获得了更具音乐性的语言"（Mably，1741，第49页）。马蒙泰尔实际上抨击了意大利歌剧，因为它在除却"奇幻"的同时保留了歌曲，这是将某传统去除，但保留另一传统的不符合逻辑之举："严峻的现实将戏剧占据，并改变了其整个体系。如果它毁掉了戏剧的声望，那么人们愿意保留某些痕迹，协议，幻觉不复存在"（Marmontel，1763，第2卷，第329页）。此番论述得以延展，对言语与歌曲典型丑剧混合进行批评：

      正是此场景呈现的大众吟唱

当人们对此推定时,幻觉将我们俘获。

——Caux de Cappeval,1755;参考《帕钠塞斯山的小说家》[*Nouvelliste du Parnasse*],1731,第 1 卷,第 317 页

结果,宣叙调(récitatif)必定是音乐性的,否则效果将被干扰,甚至丑角派都大体赞同这一点:"因此,音乐家应该让歌声四处存在,没有这一点,幻觉也就不存在"(Yzo,1753,第 16 页);"音乐是门语言。想象下受启发的那些人;狂热者们的脑子里总是激扬的,灵魂总在狂喜之乐中……这样的人是在歌唱,而非言说,其自然的语言就是音乐"(Grimm,《百科全书》,"抒情诗"[Poème lyrique]词条)。这种态度构成达朗伯对意大利歌剧含糊反应的基础。他有意假设更多的传统更合宜,以此反手抨击。他显然在为丑角辩护,并抨击言说与歌曲的混合:"相形于语言是吟唱与话语之混合的人类假设,接受人类用音乐表述一切的假设更为容易"(d'Alembert,1821,第 531 页)。他假装提出更深层次的"现实"(尽管拒绝了英国戏剧的过分之处),这似乎暗示较之于以歌曲为表述的悲剧,用言语表述的悲剧更胜一筹。但这反过来促使他将立场从其开始之处反转到坚持如是观点的地步:因为歌剧就其本质而言是传统的("歌剧的讹误主要与其性质有关"),在某个传统内,并没有与被界定为现实之物相对近似的可能性。实际上,这给所有人及传统打开了大门。如是态度引发了卢梭的回复:"在歌剧应保留之物中存在某种近似,并将如此整齐的话语至少可以当作一门假设语言来理解"(Rousseau,《论法国音乐书简》,第 433 页)。传统不能从模仿中切除。但如我所述,对卢梭而言,正是借助其统一性与严肃

性,传统成为透明之物,无形于模型之前。然而,格林无疑受狄德罗那将真实与虚假对立的美学影响,他声言:

> 所有模仿艺术都以某个谎言为基础:该谎言是一种确立的假说,根据艺术家与评论家之间的默认传统而得到认可。艺术家说,给我这个最初谎言,我会用足以蒙骗您的真实性向您撒谎,尽管您已经有过类似经历。戏剧诗人、画家、雕塑家、哑剧舞者以及演员都有某种特定的假设,他们以此蒙骗,并没在刹那间看走眼,而没有让我们摆脱这个让我们的想象因其欺骗而成为共谋的幻觉,因为这完全不是真实,而是他们向我们许诺之真实的意象(Grimm,《百科全书》,"抒情诗"词条)。

假说是个谎言。它是所有艺术的必要基础,向我们允诺关于真实性的表现,而这掩饰艺术缺乏真实性这一事实。尽管存在所有近似处,狄德罗与卢梭两人美学之间的鸿沟通常在他们关于传统的构思中出现。其中一位运用表现的接替("这完全不是真实,而是……真实的意象"),另一位极力消除这个接替,因为音乐的完善在于其使自身被遗忘这一事实:幻觉是模仿的透明性。

## 幻觉与音乐风格

卢梭的论述是典型的丑角派反应,不仅针对歌剧,而且难以置信地针对音乐。如在修辞理论中的那样,狂热就是抹除媒介的意识:

> 意大利人……拥有如此高雅之作,以至于人们忘了这就是音乐之美;幻觉强大到人们相信这是自己所见的同一事物,就在那里存在。人们感受血脉微微喷张,感到自己将想象置于无序的状态,内心被感动,如此沉迷,就像来到另一个半球(Blainville,1754,第 31 页,论意大利的"人物配置")。

这重复了音乐家的感悟过程。[①] 观众必须"沉浸"在音乐中时才能获得这种幻觉,并已用学究语言勾勒出这些结论:印象的持续流动必定充斥人们感知的不安性;需避免过长的暂休,因为这会为思想恢复意识,予以判断,弱化印象留有时间(Estève,1753a,第 1 卷,第 229 页)。音乐与声音必须同步向前,否则就会产生一种摇摆:"往返流动类型与关注度失控对立,幻觉由此失效"(Garcin,1772,第 290 页)。[②] 这种摇摆将不惜任何代价予以避免,因为这是"炫目",远离音乐主题的指涉。[③] 如是摇摆也被视为典型的拉摩歌剧音乐结构。如在 18 世纪中期改革派戏剧美学中那样,任何与事件戏剧性质有关的指涉都被认为打乱了相宜性,因此拉摩的音乐风格特点作为歌剧核心的外来物,作为让我们注意音乐,而非遏制我们对

---

① "一朵亮云围绕着他,他被带入一个无限的空间中;这就是他存在的地方,所有的感知为他提供的交互的帮助"(Blainville,1754,第 14 页)。

② 沙巴龙(Chabanon)将随后推理归于格卢克(Gluck):"愤怒是从未吟唱的情感。如果可能的话,会产生令人肃然起敬与畏惧的协和音效果。此效果的幻觉在我的主角身上产生反作用。听到所有乐队噪音的观众会相信这百种声音只是阿基利(Achille)一人的声音"(1779,第 134 页)。

③ 在丑角派眼中,这种"炫目"无疑与被打乱的情节相似,或其语义远离其表面之意。

音乐之意识的过程而被批判。

丑角派对拉摩的抨击并不是件新鲜事。人们必须了解丑角派的起源从而有所认识。苦命人在两个不同阶段遭受抨击,一则在其职业起步阶段因太意大利化,二则在"丑角之战"中因不足够意大利化。这些抨击实际上构成了18世纪早期争议的接替与发展,其间,拉格内为意大利音乐辩护,勒瑟夫·德·拉维厄维尔予以批判。

对拉格内而言,意大利音乐令人兴奋:大胆的不协和音建构了悬置与舒缓之间的摇摆。法国音乐担心突兀转折与完全和声:"更大胆的意大利人突然改变音调与模式,以我们难以相信的方式表现最微小颤动的音调,使韵律翻番,再翻番,达到7或8节"(Raguenet,1702,第33页)。法国音乐用更舒缓的节奏及最少的伴唱。如是不同可以从库泊兰(Couperin)的作品《聚合的品味》(*Les Goûts réunis, ou l'Apothéose de Lulli et de Corelli*)中赏鉴,作者将两种风格混合成一曲。

直到丑角时期,意大利音乐,尤其是科雷利(Corelli)与维瓦尔第(Vivaldi)的作品被其对手冠以"炫目"这样的污名。例如,布尔德洛(Bourdelot)(1715)提出的反驳与稍晚些针对洛可可绘画的反驳类似。他抱怨,听者必须在对立印象中快速移动,正如画家的"炫目"似乎鼓励观众的快速目力。音乐被描述成"小步慢走、噼啪作响之声音的混合",他坚称"人们不再理解主题"。低音连奏将在若干乐器之上让旋律翻倍,并掩盖主音;演奏高手用上带"不纯音,不协和音"的小提琴,这只是演奏出不同作品,"杂烩"(Bourdelot,1715,第1卷,第434页)。例如,这些评论重提库泊兰大键琴作品

的特点,它们的"断裂风格"源自鲁特琴。根据布科夫策尔(Bukofzer)的观点:

> 鲁特琴快速消失的声音并没有让自身发出多音声音,也没有呼求特殊技巧以产生对该乐器技巧模仿之补偿……断裂的风格因反过来提供旋律与和音不同语域中快速交替音符而富有特点。音符看似以随性方式在不同语域中散布,并以复合韵律产生持续的音线,造就了自由之音结构(Bukofzer,1948,第165页)。

键盘的持续打断、精湛技巧、对缺乏严肃主题的抱怨(这必须在法国表现性音乐之传统中加以理解),[1]所有这些都近似之前在绘画中得到讨论的"炫目"定义。所有这些都假设在听众身上因音乐结构及完全被无视的欣赏不可能性而起的摇摆。然而,摇摆暗示了界限之内的发展。这在反牛顿的卡斯特尔(Castel)提出的和声描述中清楚体现。他错误地将音波的震动视为不连续之音,但以下这段引文的真正意义在于其被误解的物理知识:

> 从几何学及形而上学方面来说,和声如古人根据毕达哥拉斯(Pythagore)界定的那样只是一个数字。但从自然角度

---

[1] "未曾给眼睛与理解重现客体之物继续在美学之外"(Goldschmidt,1915,第34页)。相关保留意见参阅 Schering,1918,第298—309页,在我看来,该评论受反犹太主义影响。亦可参阅 Serauky,1929。

来说,这存在于震动数量之中,也就是,有限制、可替换、被中断之举。我们的情感受到限制,我们的愉悦就像自身那样亦为如此。未曾中断的行为,也就是说持续的行为,或甚过于延续的行为并不为此生命而造。我们总在一路引领,从未让我们抵达目的地,从未有让我们停步的间歇。我只限于当前主题:这是插入的中断,但鲜活且频繁,其势头未曾过度强势、激烈;以及构成数字与和声的交替间歇;因为数字是间断的伟大,是中断,是破除伟大,使之间断的非延续性(Castel,《特雷武的日记》[*Journal de Trévoux*],1735,第2026—2027页)。

本段读起来就像"炫目"的玄学。[①]

可能更重要的是,这种构想尽管不构成拉摩之前的法国音乐结构特征,但对法国歌剧中普遍运用的情节类型至关重要。歌剧是依照线性建构,从幕间到幕间逐步推进,因为情节总被庆典或芭蕾舞插曲打断。这种形式被视为引发某种情感摇摆:"较之于以怜悯之心对舞蹈进行的对比,没有什么更能够打动人,使人愉悦"(Mably,1741,第4页)。舞者会出现,中断,并伴随胜利或庆祝的舞蹈,及故事的发展:"法国构思的出色看似在于这种将诗歌按对话与庆典并存的方式。对话应该强势主导观众……庆典是某种间歇,面向某种新类型愉悦的过渡"(Rochemont,引自Girdlestone,1972,第43页)。马布利(Mably)也声言这种情绪改变是一种优势:"舞蹈中断了应该造就有趣行为的印象,这是真的吗? 在所有

---

① 关于该科学背景,参阅Fellerer,1966。

悲剧中,存在由某种激情转向另一种的过渡,这是希望与恐惧的往返,是改变与造就戏剧最伟大愉悦之一的诸情境对比"(Mably,1741,第119页)。

如此"炫目"的基础更甚于纯粹对比:它是事关场景虚假性的某种意识,这常体现在歌剧人物中。在卢力(Lulli)的《阿提斯》(*Atys*)中,主角唱道:"何等虚妄的幻想源出地狱。"拉丁语法暗示的"才智存在",其对幽灵的颠覆,甚至是其唤起的幽灵,这都反映了观众的摇摆,并因如此行事而被马布利批判(Malby,1741,第84页)。意识在受限制的(正如钟摆的弧度那样受限)诸对立情感之间摇摆;在远处也同样如此。该效果被认为有让思想陷于镜状碎片琐碎性之感,正如哲学思想被控诉为如此行事那样,"炫目"与哲学思想之间的关系在这些评论家身上显而易见。① 评论家将这种音乐比作丰特内勒与拉莫特这样的诗人之作。尽管后来的维瓦尔第与科雷利更加无比伟大,这种与拉莫特比较的基础足够真实,评论家们已明确指出这种比较,或借助诸如"炫目"、"闪耀"(pétillant)、"琐碎"(prétintaille)这样的术语进行表述。

基于这种理由,并以类似的语言,拉摩一度被卢力派(the Lullistes)抨击为意大利派,一度被丑角派抨击为反意大利派。他最初的歌剧作品因其复杂性而令人震惊。《希波吕忒与阿里丘》(*Hippolyte et Aricie*)中"三女神"(trio des Parques)的等音首先不可

---

① 参考"我急于让众多诗作面世,这些诗作的类型、合宜、巧妙的用词与哲学思辨几乎未得到我们诗人祖先的认可"《心灵愉悦》(*Les Amusemens du coeur et de l'esprit*),1741,前言。

唱,他因"独特、出色、镇定、博学,有时候过于博学"而被指责(Diderot,《作品全集》,第1卷,第534页)。据说,他用自己的伴唱毁掉了幻觉,"这些毁掉戏剧幻觉的杂乱伴唱,尽管它们有和声之处,人们并不该在我们的音乐会中受此折磨"(Mably,1741,第52页;参考Rousseau,《音乐字典》,"意图"[Dessein]词条)。他那多变复杂的和声被称为"琐碎",他多变的韵律"具有音乐性……不平等、不规则、激烈"(Grandval,1732,第19页)。他的风格与文学的矫揉造作有联系,"难以理解、混乱难懂、胡乱生造,因此愿意从对话转入音乐之中"(《现代作品评论》[*Observations sur les écrits modernes*],1735,第2卷,第238页),或与熟悉的争议核心一样,即拉辛的《费德尔》中"泰拉曼恩的故事"。[①] 在18世纪,直至查尔斯·伯尼(Charles Burney)(1771),如果拉摩的交响乐得到崇拜,他就被指责借助速度与语调让人类声音模仿乐器,正如洛可可的装饰师被指责用与自己表现之物不符的素材(Bollioud,1746,第40页),这屡次发生。"最终,拉摩先生出现了,正是因为他,我们拥有一种为意大利音乐之故而进入当前法国的混合类型:真正的炫目,话语与吟唱的杂声,并伴有人物场景"(d'Argenson,引自 Girdlestone,1962,第76页)。[②]

在"丑角之战"中,拉摩所做的批判并不是第一次出现。因为就拉摩与科雷利及维瓦尔第观点近似的事实而言,他与那不勒斯丑角

---

① "对等之物逐步在现代人与亲意大利人之间确立,另一方面在古人与卢力派人之间确立",Girdlestone,1962,第70页。

② Burney,引自 Girdlestone,1962,第214页:"在充斥许诺的协和音之后,耳朵已适应倾听序曲演奏,他只对含有中断的强音与弄乱的节奏之音热衷。"

歌剧对立,这源自流行或民间歌曲,其歌唱者缺乏精湛技巧,并被简单且具有戏剧效果的音乐书写利用(Robinson,1961—1962)。

处于两观点之间关口的音乐问题围绕和声与旋律之间的对立展开详细阐明:拉摩的音乐是复杂和声之一,这与未能"表现"的丑角派联系,其在18世纪60年代获得的巨大胜利并不是偶尔为之。沙巴农(Chabanon)完全否定音乐的模仿力量。对丑角派而言,拉摩不仅代表了舞台,而且代表了音乐传统。他的作品是在与生活隔离到无望地步的类型中探求其自身发展的音乐,是"普通农夫"的音乐,如布歇之于当时的画家一样(Lovinsky,1965)。

因为同时代人在拉摩与库泊兰的音乐结构中看到了这些摇摆,这与它们大胆运用和声结构中的不协和音有关,该不协和音并没有什么准备,重复,在没有取得任何解决的情况下离开,或其解决以另一种声音出现(Girdlestone,1962;Bücken,1927)。然而,拉摩重要理论作品的主题与不协和音有关。如今,更早时期,例如在开普勒(Kepler)的《世界的和谐》(*Harmonices Mundi*)(1619)中,音乐就是"人类思想,构成对自己所听之物的判断,依据自然本能模仿其造物主"(Kepler,1619,第2页)。和音的比例或"理性"比例便是那些可用尺子、圆规而非超验方式建构之物。音乐比例对应的是宇宙的建构。1636年,梅森(Mersenne)实际上把音乐分为"星辰"、"人类"与"工具"。但在17世纪末及18世纪,和音的概念与泰勒(Taylor)的作品,伯努利家族(the Bernoullis)及欧拉(Euler)关于震动琴弦的论述一同有所改变(Truesdell,1960)。音乐现在是音波震动的结果,是持续的,即便是不可察觉的,或被视为不连续的;它屈从于诸限制计算的过程,有限思想接近无限的过程。

因为音乐可分为诸多模式的绝对性质,费利比安(Félibien)提议以此为绘画的模型,当他此番态度与那些拓展牛顿研究,将如色彩一样的声音想象成沿某轴震动之作者观点进行比较时,①改变也就明晰了。与这种和音及声音性质构想演变对应的是针对不协和音之态度的改变。在文艺复兴时期,和声被构想成诸音程的结合,不协和音、被改变的比例被限制。但在巴洛克弦和声中,可以随处插入不协和音,低音连奏标志着和声支持,伟大自由能够以此获得旋律许可(参阅 Bukofzer,1948,第 1 章)。音调的秩序发展,以音调核心为基础的关系体系再次提出了和声问题(主要是不协和音问题)。拉摩关于音乐理论的作品使何为作曲特别规则之物成为以声音自然属性为基础的规则,将不协和音的运用从音乐传统移到一般而言的听觉领域。拉摩在发展梅森制定的、音符泛音与和声之间的关系时,受人影响,提出了第 12 与 17 泛音震动,但不发声的假设。尽管和声不再是宇宙之中的比例表现,但拉摩希望整个主观声音、和音、不协和音都是理性的、可衡量的。在他年老时,声音将成为所有科学之基。丹尼尔·伯努利(Daniel Bernoullis)与欧拉似乎都让音乐折回某特定音乐传统之中,即使这有科学基础,因为他们指出某发音体的泛音并不是完全和声,为乐器所选的材质的确就是那些可听泛音为和声之物(Truesdell,1960),这与拉摩

---

① "我刚在乡下读完书,很快在那儿有十年了。就在费利比安先生的家中,画作总在色彩与亮度方面不完美,且完全没有色调与明确的方式,没有与这些色调及模式等同的和音类型或色谱",Castel,1735,第 1447 页。费利比安看似没用如此多的词语说事,尽管他提到了普桑在诸模式与绘画之间的对比(《谈话集》[*Entretiens*],1725,第 5 卷,第 324 页)。亦可参考 Coypel,1721,第 136—137 页。

观点对立。拉摩极端地将知识分子的音乐传统内在化。音乐不再是宇宙和声,而是思想结构。音乐中的和音与不协和音指的是"主低音",这个抽象结构可能不是(一般的确也不是)真正可听低音,而是充斥该作曲过程的不可听秩序。作为现存,但并不必然可见的结构,拉摩的"主低音"便是关于自然秩序的哲学家-语法学家们概念的对应物,一个规定话语实际秩序的秩序(尽管常常并不是在此成为例证)。

卢梭对如是理论的弃绝在所难免:他拒绝不协和音生成的科学基础:"比例……对拉摩先生有用,为的是以令人听到为目的,引入不协和音与比例的缺陷"(《音乐字典》,"不协和音"[Dissonance]词条)。在真实与抽象结构之间必定不存在割裂,重要的是,他从未在语言中运用自然秩序概念。所有智识与抽象表现都被辩证反转拒绝或等同于纯粹感官表现(Derrida,1967b,第300页)。音乐必定就是他所听之物,而不是与其所听之物成比例事宜:因为如何可能存在数量与感知之间的关系,如何可能存在"抽象数量各类属性与心灵诸感知之间的某种等同"(《百科全书》,"不协和音"词条)。卢梭否定和声可表现声学关系体系,声音实体:"音乐家并不考虑其本身的声音实体,只考虑实践中的声音实体,这是何物? 这就是声音:因此和声表现声音。但和声伴随声音:声音因此不需要人们来表现,因为它就在那里"(Rousseau,《关于拉摩先生所提两个原则的评论》[*Examen de deux principes avancés par M. Rameau*],第454页)。百科全书派以同样的方式弃绝洛可可戏剧或绘画,因为它远离剧作或画作为何的指涉。如洛可可画家或剧作家一样,拉摩设法将存在的感官现实清空,因此它作为指涉现实艺术客体之

外某物的符号体系存在。

诸如卢梭之必要的态度当然在音乐中暗示某种结构的极度简化。卢梭拒绝拉摩的等音:突然的转换对耳朵而言太快,以至于无法重构该联系。它们不再拥有"可感知的关系"。应该注意到,卢梭最初掩饰,随后公开地厌恶拉摩,以此表达对虚假及卢力的过度简化的厌倦,进而推崇提供用低音弦奏出轻快乐调首行的那不勒斯音乐派(Robinson,1961—1962)。卢梭自身的理论演变与18世纪音乐的实际演变相匹配。例如,有人想到巴赫(Bach)整体与甚至最微小部分之间的紧密结合关系如何与仍然提供全部和声的亨德尔(Handel)之流传措辞相配。佩戈莱西(Pergolesi)因此如何提供以艾伯蒂低音(Alberti bass)为伴奏的纯粹旋律(Lovinsky,1965)。卢梭对拉摩的理论与实践的态度,对8音度伴奏的偏爱有认识论的基础,并在之前有所提及:"对耳朵来说,同时倾听众多旋律是不可能的事情"(Rousseau,《论法国音乐书简》,第423页)。如狄德罗一样,他认为思想一次只能关注一个理念,或一个感知,实际经验的多样性可能只以持续元素的形式出现在意识面前。

## 狄德罗与卢梭

百科全书派逐渐开始反对拉摩及其所有作品。"丑角之战"的第一枪由格林的小册子《伯米施布拉达的小预言家》(*Le Petit Prophète de Bōhmischbroda*)打响。这通过"小预言家"做的一个讥讽法国歌剧与音乐、颂扬意大利作品的讽刺梦境来体现。"小预言

家"已与1751年访问巴黎的音乐家施塔米茨(Stamitz)等同。① 如今,健在的最重要法国音乐家拉摩已因音乐"炫目"(极端的和声对立,甚至不协和音)而遭到批判。但当与对立的、亲意大利的争论一方联系的理论发展时,拉摩的对手们批判音乐"炫目",支持可能被称为情感"炫目"之物。他们推荐和声的简化,这就是将音乐"炫目"清除,以促使情感各极端之间的摇摆发生。对他们来说,音乐更多因情感的内在动力,而非音调形式而得以建构。情感表述中的持续激荡得以确立,但也受对立情感表述所困,因此内在欲望的感知甚至变得更强大。似乎极有可能的是,格林对曼海姆管弦乐队(the Mannheim orchestra)的了解(施塔米茨一度是该乐队的指挥),尤其对乐队运用当时为音调力量中极端变化之物的技巧的了解可能有助于如是音乐构想。②

狄德罗的《拉摩的侄子》概括了音乐中的这种强劲情绪对比理论及实践运用。狄德罗一次次(如在其他作品中那样)将激情诸极端之间的摇摆当作情感的力量、艺术的权力符号来呈现,如

---

① 实际音乐组合是复杂的。施塔米茨在巴黎被拉摩的恩主拉里奇·德·拉波普里涅尔(La Riche de La Poplinière)吸引。关于施塔米茨,参阅 Riemann,《音乐词典》(*Musiklexicon*),1979。我无法查阅这部参考书:Bettl,《伯米施布拉达的小预言家》(*Der Kleine Prophet von Böhmisch Broda*),Esslingen,1951,但似乎确凿的是,格林了解施塔米茨的作品。

② 这些当然是优雅风格(即与拉摩对立之反应的德国对等物)发展中的因素。至于施塔米茨,黎曼(Riemann)说道:"旋律创作中的新颖性与新鲜度成为其作曲风格的特点;他们的主题拥有常被切分的韵律,存在非常多样化的速度运用,对声音渐强的新运用类型,韵律与动态对比中措辞的奇异用法,不仅是单一发展,而且是单一主题动机的丰富运用语境中情感的突然反转"(Riemann,《音乐词典》,第717a页)。

孔狄亚克已将其当作古代音乐的效果之一呈现那样。至于拉摩的侄子，人们这样说起他对管弦乐队的模仿："他的声音像风一样……激情交替出现在他脸上。人们可以区分温柔、愤怒、愉悦、忧郁，可以感受轻缓、强劲之音"（Diderot，《拉摩的侄子》，第28页）。① 侄子把玩持续的对立激情，正如他在哑剧中演奏整个乐队乐器一样。然而，他并不只是把玩：他在受罪。如狄德罗常常认为的那样，自然性以强力出场：表述与激情同时发生。蒙受如是激烈情感之苦与其说是借助被表述的情感，不如说是个人主义符号的自然迸发："始终震撼人之事就是那呼喊，那吐词不清的话，中断的声音，用间歇的方式说出的单音节，我并不知道在喉咙中、在牙齿间有怎样的喃喃自语。情感的狂烈让人屏住呼吸，并把这种混乱带入思想之中"（Diderot，《私生子对话录》，第101—102页）。因为情感中的转换将是显而易见的，每个情感必定因其对立而有所不同。个人-符号作为起区分作用的限制而发挥作用："这种宣示某种情感的外在符号变得冷漠，且萎靡，如果它们并没有突然紧随其他指示符号的话（这些指示符号事关予以接替的某些新激情）"（Noverre，1760，第429页）。但事实上，这些符号，这些激情强调与面部表情定下界限，并独自构成特点；② 它们引至

---

① "在每次表现中，所有场景中的深度缄默预示可怕之作的到来。人们看到观众的脸变白，感受到颤栗，带着某种恐惧看着彼此：因为这并不是眼泪与呻吟，而是让心灵困扰的，冷酷严峻，藐视一切的情感，这便是让血液凝结的心"（Rousseau，《音乐字典》，"宣叙调"词条）。

② "激情的迸发常常冲击着我们的耳朵；但您远远不是去了解它们重音与表述之中的某个秘密。并没有什么面貌。所有的面貌都是在某张脸上接替出现的表情，否则他就不再成为同一人了"（Diderot，《理查逊的颂词》，第35页）。

诊断,它们是征兆。这些强调、肢体语言、呼喊与孔狄亚克的自然语言一样,同时也是征兆与符号。对侄子而言,这是实际摇摆,构成征兆-符号的呼喊声结构。因为是这些摇摆,他声音中的持续不同模仿了不同乐器之音,这反过来模仿了"自然呼喊"。因此,他在对立激情之间的转换是疏离与强迫的征兆,前者是其与自己为何的疏离,后者是设法矫正促使其在这些模仿中找到自己的如是疏离之强迫。作为符号,它们是可辨的;作为征兆,它们"逃脱了"他的掌控,并需要诊断,因此特殊的征兆遮蔽了拉摩哑剧的清晰度:"我确信,比我更能干之人早就通过演奏、人物性格、面部表情,以及有时未曾注意到的某些吟唱特点辨清了这段曲子"(Diderot,《拉摩的侄子》,第28页)。诸极端之间的摇摆因该转变引起的疏离意识而翻倍,这不仅归结于侄子,而且显然也被狄德罗描述为其自身经验中的一部分,与被认为可以重现古代音乐效果的庞塔里奥琴(Pantaléon)有关:"我感到震撼及面部的变化……我看到其他人也和我一样脸色有变"(Diderot,《书信集》,第5卷,第177页,1765年11月)。① 这种被动,与自我及他者的疏离只因阐释自身感知及他者视觉表述的活跃性而弱化。生理的"震撼"重复思想的摇摆:"在这些悸动与呼喊中,如果他呈现某种姿态,身处和谐情境之一。琴弓同时缓慢地放在多个琴弦上,他的脸上露出陶醉的表情,声音缓和下来,他带着狂喜之情专注聆听"(Diderot,《拉摩的侄子》,第27页)。因此,征兆就是一个复杂的

---

① 庞塔里奥琴可能就是舒巴特(Schubart)所说的那种乐器,见 Schubart,1806,第289页:"微型钢琴……可以在它上面完美演绎颤音。"

心理活动,逃离自我("带着狂喜之情"),与自我的联系("专注聆听")。借用交叉比喻(这是让·斯塔罗宾斯基所用的术语),这些对立面彼此反转,自我意识,对自我的认识成为疏离之事,但自我的外在思考"狂喜地"重回自我。这与《修女》中的修女之于自己那样:如该小说文本手稿修改那样,因此在侄子对音乐的界定中提供了一个完全对立的选择:"吟唱是一种模仿,一种借助艺术创造或如让您感受到愉悦的、自然噪音或激情迸发的自然启示之音阶声音的模仿"(Diderot,《拉摩的侄子》,第78页)。表述性或肢体性符号两者透露了疏离的事实,因为它们是征兆,并被粗暴地区分,甚至被置于对立的极端。

然而,侄子的疏离是因音乐而起的幻觉,这反过来给正在聆听的观众创建了幻觉:"他的脸上露出陶醉的表情,声音缓和下来,他带着狂喜之情专注聆听。无疑,这些和音在他的,及我的耳朵中回荡"(Diderot,《拉摩的侄子》,第27页)。这种泄露疏离,进而幻觉的表述符号也正是文本可揭示的内在状态,即幻觉的幻觉。狄德罗用文字"模仿"哑剧,而哑剧模仿乐器,乐器模仿"自然呼喊"。这就是我称为"真理"之物的典型接替结构,其间,我们拥有的不是稳定的模型-复制品关系,"存在",而是两者本身及之外的指涉表象。《拉摩的侄子》清楚地指出关于接替的美学,这构成狄德罗实践的基础,如果不是其全部理论的话。[①] 但如果存在某位隐藏的观众,这种结构是可能的,因为其必要组成部分就是表象作为其看似之物的外在体而得以构想。或,至少

---

① 参阅本书第一部分。

在表象与构成表象之事物之间必定有分裂。音乐以这种方式必然作为一组征兆而被构想,这必定用视觉术语来描述。因为这些征兆的观察者或诊断者一定继续在此之外,即便他被自己所见吸引:他将从一个表象被引至另一个表象。① 狄德罗认为,观众站着旁观,他的相关意识就是,所见只是之外某事的表象。由此紧随赋予模仿的接替结构,"真理"结构。相反,真正的听众被此声音整入听者与言说者-吟唱者之间的传播循环中。这就是卢梭的音乐美学,我们将会了解到。

然而,卢梭的美学是多个层面的。之前所述的传播循环得以创建的《论语言的起源》一书伴随更早所写的《百科全书》词条及后来的《音乐字典》。在此两者中,卢梭常将何为模仿与幻觉的传统观点之物强化、深化。因此,在《论法国音乐书简》所详述的"实验"中,也如在当时如此之多的小册子中,一位陌生人(此例为亚美尼亚人)被带到歌剧院,有人观察他的反应。正

---

① 狄德罗发展了作为思想生理学隐喻的"颤弦"(corde vibrante)。但这是共鸣的结构,而非他感兴趣的实际摇摆。思想就是"灵敏的羽管键琴":自我意识、回忆,最终推理都被比作《达朗伯之梦》中的共鸣。他接受《论聋哑人书简》中流动的理念,暗示与被接受的感官主义理论对立的思想如何可能一次可以想多个事情:"灵敏的颤弦在被人弹拨之后长久地摇摆回响。正是这种摇摆、这种必要的回响让物体当场存在,然而,理解具备相宜的特点"(Diderot,《达朗伯之梦》,第272页)。诗人或哲学家身上的创新也根据相同的原则得以描述:类比是对"第四和弦的寻求,与前三种和弦成比例,动物明白总是在其自身,而从未在自然中奏响的此三种和弦的回响"(Diderot,《达朗伯之梦》,第280页)。在此类比中,声音再现了现象,泛音再现了这些现象的思想理解。智识生活中的约束因素是泛音的共鸣,超越了其真实发生所在。然而,对卢梭而言,正是"存在情感"的潮起潮落成为存在的关键所在。

是他的视觉表述被阐释为情感的征兆,及意大利音乐优越性的试金石:[①]"这些神性吟唱让心灵撕裂或狂喜,使观众超脱自我,在迷狂中把他从我们安静的歌剧未曾有过的呼喊中拽出来"(Rousseau,《论法国音乐书简》,第 422 页)。音乐的幻觉产生了征兆,不自主的征兆从观众或听众的被动中撕扯而出。如狄德罗一样,卢梭把音乐构想为两个极端之间的通道:

> 正是借助变化的大胆之举,音乐家突然从一个音调或模式转入另一种,并在可能的情况下,遏制中间或学究转变,他知道表述缄默、插话、一再被打断的话语,这是迫切激情的语言(Rousseau,《论法国音乐书简》,第 421 页)。

借用"缄默"、"插话"、"一再被打断的话语"这些术语,卢梭暗示缄默并不完全,而是指向隐藏之事;如狄德罗一样,他暗示缄默必须被某个上层力量战胜。

然而,如果模仿是接替结构,如狄德罗所言,那么表象是不真实的;因为它指涉别的事情:"作者们似乎忘了自己,在所有可感知的观众心灵中误入歧途"(Rousseau,《论法国音乐书简》,第 427 页)。在狄德罗把玩的模仿逻辑中存在不真实污点类型,但卢梭在《致达朗伯的信》(1759)中将其剥除。《音乐字典》(1765)借用其在

---

[①] "我注意到,这位亚美尼亚人在聆听法国歌曲时,更多的是吃惊,而不是愉悦;但所有人都注意到,伴随着意大利歌剧的节奏,他的脸色与目光柔和下来;他被迷住了,让自己的心灵接纳音乐构造的印象,尽管他听不懂语言,仅靠声音就已给他带来人人可见的某种狂喜"(Rousseau,《论法国音乐书简》,第 420—421 页)。

《百科全书》词条中的尖锐性提出"模仿"的终极不可能性(狄德罗可能受《致达朗伯的信》影响,并在其《1767年的沙龙》序言中也如是说)。例如,在其声明"二重奏在模仿性音乐中超越了其本质"时,卢梭将予以强调的措辞添入《百科全书》词条,并为《音乐字典》而就此修改,在此过程中讥讽了本性与模仿之间的传统区别。最高等级的艺术并不是与自然等同:"音乐杰作就是能让人忘掉自我之作。"意识只可能被遗忘,它总是在那儿。在提及"遗忘"时,卢梭承认在艺术与自然之间一度存在隔阂,甚至他把该隔阂描述成被战胜之物。获胜方超越自然,因此失落于自然。① 但这两个因素,即对模仿的抵制,旨在战胜此抵制的某种溢美,共同创建了介入与意识之间变化的动态阐述。甚至极端情感因此不是摇摆,而是变化;甚至放纵情感的被动性成为某种巡回与和音(diapason):

  音乐家借助这些短暂间歇在低音中持续,为的就是表述悲伤与沮丧的怠情,在高音中将他拉入激动与忧郁的尖锐之音,借用所有其和音间歇快速吸引他进入绝望的悸动,或对立激情的迷乱(《音乐字典》,"表述"[Expression]词条)。

这种借助诸极端的转变只与狄德罗的观点在表层上近似。极为不同的结果通过他对"和音"这个术语的运用而被强调。《牛津英语

---

 ① "他应该借助轻柔深情的音乐以让耳朵与心灵适应这种情感,为的就是两者彼此接受激烈的动荡;他应该带着与我们的弱点相配的迅捷离开,因为当悸动过强时,它不能延续,所有自然之外的事物不再触及"(Rousseau,《音乐字典》,"二重奏"[Duo]词条)

词典》将该术语界定为"借助所有音阶的音符而和谐"。诸极端在圆规、循环中结合,如我们将在《论语言的起源》中了解的那样,听者与言说者在传播的循环中联合。甚至在上述引文中,卢梭与狄德罗的观点似乎最近似,我们用"和音"这一术语发现声音环形的完整,其间,我们与狄德罗一同发现了纯粹无限接替。

# 第十一章
# 音乐与模仿

在关于歌剧表现的讨论中,丑角派宁要意大利歌剧,而不要拉摩,因为意大利歌剧被认为与某个可被表现的模型相配。这种偏好可能与18世纪中期戏剧运动有关,在法国是与狄德罗有关,在德国则是莱辛。这场运动远离"炫目",面向"存在"。在关于音乐结构的讨论中,丑角派宁选意大利的佩戈莱西(Pergolesi),而不是法国的拉摩。他们把佩戈莱西的音乐视为结构更为轻快、更具旋律之作。然而,在两位主要的丑角派狄德罗与卢梭的实例中,我已阐明这些针对歌剧表现与音乐结构的简单态度因在更深层次发挥作用的关切而复杂化,这与作为让·法布尔(Jean Fabre)所说的"两个敌对兄弟"观点的美学对立。直到18世纪70年代,大多数评论家赞同这种偏好。在法国,18世纪极力坚持音乐是"模仿"的,这是事实。我将阐明在音乐及其他艺术形式中,"模仿"开始意指指涉。然而,音乐难具指涉性,因此,音乐最终要么必定被宣布为"模糊的",要么模仿模型必定被否定,或被修改得面目全非。根据艾布拉姆斯(M. H. Abrams)的观点,在英国,正是音乐调停了从作为模仿的艺术到

作为表述的艺术之概念的转变(Abrams,1958,第50页)。在法国,更复杂的事情发生了。关于何物可表现之概念收缩并主要开始反用于那些确切的优选客体。关于何物应该得到表现之概念发生变化,结果"幻觉"极度内在化,成为通过模型与复制品之间客观相宜而产生的谬误,这将听众或主观经验排除在外。在主观经验中,听众既是主体,又是客体,也就是说,他将自己包括在内。

## 模仿模型

法国音乐对模仿的坚持之特殊性可能在与德国音乐比较中最为明显。尽管有词汇相似性,"模仿"概念在德国理论与实践中更具广泛性。其间,卢力(Lulli)只是拥有重复的威仪,仰赖皇家管弦乐队24位小提琴手的精湛表演,将所有组成部分翻番,以使补充的和声变得多余。布克斯泰胡德(Buxtehude)与巴赫的"更严苛乐章"使复调作曲与和声达到平衡,以提供无可比拟的音调丰富性,且保留旋律。该音乐建立在模仿概念之上,这可以说是以宇宙为模仿对象,因为宇宙是和谐的。听众可以情感理论与动机词汇为基础,并准备象征性地阐释。因此,德语中的"模仿"在更广泛、更强大的语境中有意义,并更近似亚里士多德将模仿运用于音乐之举。[①] 人们认为,"文字表述"(expressio verborum)并不是现代意义层面的情感表述音乐:"巴洛克音乐中的文字表述方式因此并不

---

① 音乐和声反映了宇宙和谐。巴赫的传记作者已指出,巴赫属于莱比锡沃尔夫(Wolff)圈内成员,尽管他可能早就不是活跃成员了。

是直接心理与情感层面的,而是间接的,是智识与图画层面的"(Bukofzer,1948,第5页)。① 与此相对,"优雅风格"有所发展,巴赫(C. P. E. Bach)破除其父亲的某主题与层次化力度的持续扩张技巧,更早的时候,库泊兰用同样的方法已打乱卢力及其追随者们的主体旋律。在这种与老巴赫对立的反应中,宽茨(Quantz),腓特烈大帝(Frederick the Great)的长笛教师,优雅风格的出色美学家(Schäfke,1924)予以相关批判,用的就是在法国语境中针对拉摩的术语(尤其是"被克服的困难"被用在其精湛技巧之中)。

事实仍然是,自卢力起,法国音乐被认为是模仿,是从该术语比德国音乐更具限制性的层面如是行事。法国音乐拥有强大的标题音乐传统(Cudworth,1956—1957)。库泊兰与拉摩在协奏曲中呈现了他们朋友的音乐肖像画。马林·马雷(Marin Marais)写过一篇把单独奏鸣曲中的胆石功能描述为古大提琴与低音连奏的文字。将洛可可"装饰派"(ornemanistes)与他们龙虾状银盖汤盘的类比似乎显而易见。用似乎不相关的媒介对怪诞事物的模仿,效果是极为奇特的。这种用法类似施加于音乐的模仿"归谬法"。然而,这种标题音乐运用并不限于拉摩:丑角派因宁选滴答钟表的模仿,而不选古老年龄的呼唤而遭到抨击,即宁要丑角,不要蒙东维尔(Mondonville)的《蒂东与晨曦》(*Titon et l'Aurore*)。② 丑角

---

① 巴赫用颤音来表述"我在颤抖",并借助低音连奏的缺乏象征有罪之人脚下坚实大地的缺失。一般而言,他用"Affektenlehre"一词将情感归为感动组群(这源自古代,假借归于狄德罗的"心灵激情"),并用音乐模式与之相连。

② Richelière,1752,第7—8页。时钟的滴答必定是在某部丑角歌剧中被模仿,在争议中常被小册子作者提及。唤起时间悠久可能指涉1753年1月首演的蒙东维尔的《蒂东与晨曦》(参阅 Reichenburg,1937,第51页,注释3),尽管需要对日期间隔进行解释。

的继承者,喜歌剧似乎专事模仿声音的作品:"滴答游戏二重奏"。例如,在菲利多尔(Philidor)的歌剧《乐师士兵》(*Le Soldat musicien*)中是这样描述的:"人们可能会说,在号角声中,在手上,在未曾提及的桌底下并没有掷骰之举"(Garcin,1772,第10—11页)。①

对模仿的理论坚持,及标题音乐作曲实践之结果就是所有音乐类型从模仿,或至少表现的层面辩护。②但音乐是已于18世纪以隐喻形式存在之问题的病理学阐释。达朗伯、卢梭曾赞许地引用丰特内勒提出的问题——"你想让我弹奏鸣曲吗",后来,该问题有显著的改变,在博耶(Boyer)那里成为"你想让我谈音乐吗?"③如果模仿开始意味着复制,那音乐能复制什么?针对合理化的问题"你想让我弹奏鸣曲吗"的合理化回答便是寻找音乐参照物,抗击两种指控的尝试,即音乐有理性形式,但没有参照物,因此是随意的;音乐只是让感官愉悦,它同样是随意的。

如今,品味是否可能不是传统的,所有艺术是否可能不是随

---

① 参考"在滴答二重奏中,他喜欢通过八分音符与分解和弦唤起掷骰之音",见 Cucuel,1914,第155页。

② 参考"这是对自然的模仿,常被冠以诸如绘画、表述等其他名称。模仿越完美,艺术也就越接近完美"(Garcin,1772,第60页)。单词中的模糊性似乎普通。例如,《百科全书》提及1733年上演的芭蕾《爱情帝国》(*De l'empire de l'amour*):"热贝尔(Rebel)与弗朗克尔(Francoeur)先生都从事音乐创作,并在歌声中传递了令人亲切的表述,在大多数和声中设定了产生幻觉的魔力音调:几乎处处是如画的音乐,只有证明其才华,才配得到赞美的音乐"(《百科全书》,"芭蕾"[Ballet]词条)。作者似乎正在评价某种感官与表述的优雅,而不是标题音乐主义。

③ D'Alembert,1821,第544页;Rousseau,《音乐字典》,"奏鸣曲"(Sonate)词条;Pascal Boyer,1776,第20页。

意的,这个问题几乎夹杂着恐惧,极度受 18 世纪艺术推测所困。休谟的《论品味》(*Essay on Taste*)予以探讨,它提供了二律背反之一,而这在康德的《判断力批判》中已得到解决。但相形于一般意义的品味,该问题甚至对音乐而言更为迫切。诸如卡尔德·德·拉威拉特(Cartaud de la Vilate)这样的作家在 1736 年写道:"可能实际上,音乐音调因其随意排置而为人所知,如果哲学及未曾得到预示的耳朵将这些关系弄混的话"(Cartaud de la Vilate,1736,第 301 页)。这当然是针对推今派所写诗歌的形式随意性批判之变体。同一作者勾勒出卡斯特尔色彩钢琴的阐释,正如对音乐的讽刺(因其音调随意组合而起):"那些并不知晓卡斯特尔神父之真诚的众人会相信色彩钢琴是对音乐的天才模仿。"因为,尽管他声称已找到色彩音阶,因此在键盘上演奏的音乐和声会产生在眼前出现的色彩运动的视觉和声,卡斯特尔看似将自由与随意之物等同,的确如此。如雷奥米尔(Réaumur)一样,卡斯特尔相信科学家只能对被创世界之众多种类进行归类,艺术家只是能够展示而已。因此,他顿时闯入与哲学家-语法学家们关于自然秩序的纷争中,他们把自然秩序当作思想结构、光线结构(如牛顿的光学一同)来呈现。如果结构是人类分类,那么它是传统的,屈从于选择,具有随意性。

标准答复就是坚持音乐与理性结构的一致:

> 就在您所有协奏乐手读纸上乐谱时,您也读到以理性伟大之书中永恒及不可磨灭的音符写就的曲谱,理性向所有对事物有所关注的心智开放(Le père André,1843,

第 79 页)①

在此类理性主义美学中,创作与表演是相同的过程(对哲学家-语法学家们而言,自然秩序以相同的方式强调了言语的表述与理解)。如果狄德罗在《论盲人书简》中阐明甚至对称的愉悦可能是传统的,那在其他著作中,对称是建立在诸多内在但并非主观的关系理解基础之上:"一般而言,品味取决于对不同关系的理解。一幅美丽的画、一首诗、一曲动听的音乐只是通过我们能注意到的关系而使我们愉悦。品味之于美好生活,恰如其之于动听音乐会"(Diderot,《作品全集》,第 2 卷,第 578 页,参考 Bongie,1977)。此间没有一个观点认为音乐是借助思想的确被视为合调的领域而传播。宇宙被排除在外,有人可能会说,音乐结构只是思想的理性曲解:"莱布尼茨先生说,从这些方面来看,音乐只是难懂的计算,灵魂在无知的情况下所留的秘密……各种和谐声音的构成,彼此之间互成比例,通过自身以某种类型存在"(Arnaud,1754,第 16、22—23 页)。

在音乐实践中,这种事关音乐理解与愉悦的知识分子式观点与高度组织化及抽象的形式有关。很多人看到这些形式是与"被克服的困难"有关的无内容随意、"哥特式"复杂性:"赋格曲、模仿、双重构思、其他随意之美,纯粹惯例几乎只是拥有被困难征服的美德,所有这些都是在艺术之诞生中被创造出来"(Rous-

---

① 参考相关讨论,见 Perrault,1693,第 1 卷,第 93 页:"这独立于人类传统,为了让耳朵适应,八度音与五度音应以某种音调间隔方式得到精确谱曲。"

seau,《论法国音乐书简》,第 425 页)。① 这些音乐理性主义理论遭到反驳:

> 我知道,世界上存在某类哲学家……认为情感是和声的唯一评断;耳之愉悦便是人们应该追求的唯一之美,愉悦本身极大地取决于观点、对能被接受之服饰的预判、为能够顺从某些当局而养成的习惯(Le père André,1843,第 77 页)。

这些反知识分子式哲学家们中的某些人极力假设愉悦感知中的某种结构:莱韦斯克·德·普伊的"合宜情感理论"为"构成愉悦自然起因之秩序"假定了同等随意的"自然品味"(d'Olivet,1738,第7—8 页)。② 当时的理性化感觉论对这些理论进行有意的唯物论曲解。例如,埃斯特韦(Estève)宣布:"人们也会假设,他能够拥有将关于品味的主要原则予以拓展的理性力量,借助感知的机械

---

① 参考劳希耶(Laugier)那具有建筑师特点的回复:"假如在那有随意之美,纯粹传统,并没有为美饰、强化表述之故而从中获利的方法,这就是与某些经验对立的推理"(1754,第 55 页)。

② 参考"成就诗作的愉悦并不是虚幻与随性。如果是这样,人们就完全不能在整个世界中协调,以此品味旋律"(Prévost,《赞同与反对》,1736,第 10 卷,第 245 页,引自 Bouhier)。在狄德罗的《私生子对话录》中,美丽与美德都是"秩序之爱"的形式。亦可参考:"因此,在思考如感知般的声音时,人们能够提供造就和声的愉悦理由;它存在于主音与其他声音的比例之中……人们能够对我说,他们完全不顾虑比例如何产生愉悦,人们看不到此种关系为何,因为它是准确的,更加合宜……我会回答说,然而在构成愉悦起因的比例正当性中,因为我们的感知每次都以这种方式而受震撼,这就产生了合宜的情感"(Buffon,《人论》[ *De l'homme* ],1833,第 9 卷,第 136—137 页)。

运动,能够固定完全只是随意的箴言"(Estève,1753,第 2 卷,第 204 页)。① 这种理论将"实体感知"称为被模仿之物及在听众身上产生的结果(Estève,1753,第 2 卷,第 16—17 页)。

康德揭示,这种论证的恶性循环是以"感知"一词一方面作为愉悦或痛苦,另一方面作为直观印象的双重运用为基础。他清楚且敏锐地指出,此 18 世纪思想形式中的反身元素。因为愉悦是在某人状态的感知之中。结果,这是无法区分,并因无法被定性区分的刺激类型而平淡引发。② 更早的时候,卢梭已拒绝该感觉论,也是出于与康德类似的原因而拒绝纯粹理性主义。③ 如随后将要阐述的那样,何为少数感觉论美学中的反身元素(听众正在倾听声音这一纯粹意识)将在卢梭的思想中成为最深层次,与自我有关的自我意识。

## 幻觉、模仿、参照

音乐感觉论的基础就是声音中的"自然愉悦":"所有和声以合宜的方式产生影响,能够独立地将意象呈现在思想面前,

---

① 参考"我们也希望指出被普遍接受的讹误所在,这使得美丽存在于相关关系之中,而不是在心智思考之中。同时,人们只是应该在感知情感中寻求品味的纯粹性"(Estève,1753a,第 2 卷,第 230 页,可能是对《百科全书》中"美"[Beau]词条的抨击)。
② 《判断力批判》,参考 Hegel,第 4 卷,第 24 页。
③ "根据该圈内人的观点,省略或不可表述的历史事件比喻,抽象的理性与冷酷的传统将无生命的自然与自然界结合,某种理性主义与唯物论及感觉论混淆"(Derrida,1967b,第 300 页)。

唤醒理念"(《音乐思考》[ Réflexions sur la musique ],1754,第22页)。例如,鸟鸣声证明,在没有"意象"、没有和声与人类思想之间的比例(理性思想将其假定为"自然秩序")的感知中存在某种愉悦。但感觉论中的唯物论倾向,与作为理性及知识之物的18世纪音乐构想是关于艺术的纯粹形式描述,如卢梭在《论语言的起源》中清楚指出的那样:他们留下没有明确内容的音乐。

因为音乐在评论家们身上唤起了几乎能被称为抽象艺术的恐惧之感。如我所言,人们赞同地引用"你想让我弹奏鸣曲吗"这个问题;卡斯特尔神父的色彩钢琴引发了着迷的轻蔑:

> 没有模仿之处也就没有音乐。相信该艺术能够在不表现任何事物的声音系列中存在,正如相信绘画能够在没有构图的色彩混合中存在,语言能在没有构思的词语表述中存在一样(Garcin,1772,第60—61页)。[①]

同样地,芭蕾必定成为哑剧:"只以某些共同的舞步旋转,只以未曾有过意义的两或三种舞蹈方式组合,完全没有呈现其他意思"(Bridard de La Garde,1740,第53页)。芭蕾需要的就是一个明确的情节,即"向心智绘制持续且合理动作的芭蕾,同时还向眼睛呈现最适合凝聚关注之态度的合宜多变选择"。

---

① 加尔桑因处理"纯粹音乐"而抨击弗朗茨·约瑟夫·海顿(Franz Joseph Haydn)(?)。亦可参考Batteux,1746,第14、269页关于卡斯特尔的评论。

"所有的音乐与舞蹈应该具有某种意义及感知"(Batteux, 1746,第260页)。① 因为器乐是"模糊的",在声音与理念之间并不存在必然关系。② 为了抵消这一点,达朗伯要求针对和声的详细感知;舞蹈氛围必定"具有特点",这意味着它们的参照必定能够客观孤立。③ 所有一切必须能够转为语言:

> 因此,希望在我们的歌剧中只有能够表述的和声,这就是说,感知与心智总是能够在细节中指明……舞蹈氛围……以能够赋予的,也就是说,借助能够提供从某方转成另一方面的方式,通过音乐家来描绘(d'Alembert,1821,第544页)。

如果音乐不只是感知集合,那么随后的论点便是,音乐必定能从语言学层面得到重新阐释。与之相对的是,某些评论家们将如是假想弱点理解为某种力量。与卢梭有关的某位评论家说道:"正是这相同的模糊阻碍了赋予其音调的话语准确性,并将对阐释的关切付诸于我们的想象之中,让他体会到任何语言不知如何自创的帝国。"他承认:"音乐意象并不能够拥有诗歌与绘画意象的真实性",但他也指明,正是出于这个原因,思想可以更自由地享受其自身的

---

① "纯粹感知,清晰直接"(Batteux,1746,第264页)。

② 参考 Grimm,《百科全书》,"抒情诗"(Poème lyrique)词条,Garcin,1772,第88页。博马舍在关于其歌剧《风车》(Tarare)的明显过时论述中认为,如诗歌一样,音乐只是"一种美饰完全不应该滥用之言语的新艺术"(Beaumarchais,1964,第371页)。

③ 参阅第一部分,了解该构想与绘画的关系,特别是关于面庞、身体特色表述的理论家予以的处理。

创造力(Bonneval,1753,第9页)。诸如此言的辩护也指出了关于"现实"的这个问题。"意象"必定拥有可参照的"现实"。对作为语义担保人之语言的坚持并不止步于将器乐排除在外的举措,①尽管它强化了法国对歌剧的传统关注。被构想为"意象"的语义需要指向现实,这是必然将参照理解为"现实"支柱的观点。一个合适的主体就是针对某外在客体,或内在状态,得到具化,与众不同的精确参照。这等于一个置于"模仿"理解之物之上的严格限制(在绘画理论中,比得上当时的运动)。② 对参照的坚持以这种方式不只成为一个洛可可笑话,因媒介与主题不兼容而起的冲突(如之前提及的马林·马雷的奏鸣曲)。因为如果也坚持"幻觉",如果"幻觉"将成为以模型与复制品之间相宜为基础的错误,那么这不是超越自身,指向其表象之物的表象,而是相反成为近似等同正常直观印象的某组直观印象。但这些直观印象将与某组预期或感知语境

---

① 西林(Schering)在一篇评论中已经评判戈尔德施密特(Goldschmidt)关于模仿的阐释,前者论证的观点可能并不意指参照的欲望,而是"我们已失去关键的参照技巧"。的确,只对这些理论吹毛求疵是不明智的;音乐为18世纪法国理论家们提出了一个可观的问题,这也是真实的。卢梭用其《音乐字典》"奏鸣曲"词条中有特色的犀利表述提及这一点:"纯粹和声音乐并没有什么,只是为持续愉悦,消遣无聊。音乐应该超越模仿艺术等级,但它的模仿并不总是如诗歌、绘画那样直接,言语是一种方式,音乐以此决定最常见的、能给我们提供意象的客体。正是通过这些与人类有关的声音,该意象从内心深处唤醒其本该催生的情感。"

② 一个事关参照的确保可能是音乐家的思想状态:"所有这些没有构思与客体的纯粹器乐既不影响心智,也不触及灵魂,只值得人们与丰特内勒一同发问,'你想让我弹奏鸣曲吗?'这些创作器乐作品之人只是发出空洞噪音,他们脑中空无一物,没有可资绘画的行为或经验。人们会举名人塔蒂尼(Tartini)为例"(d'Alembert,1821,第544页)。

分离。① 如果有待创建之幻觉的客体是孤立的,如果换言之,它是复制品从中成形的参照客体,那么这种分离才可能有效。

但音乐如何能够指涉?"绘画、诗歌、音乐拥有相同的基础,共同的目的。绘画借助画笔勾勒意象。音乐家借助声音唤醒大脑细胞"(Duval,1725,第2卷,第270页)。这种描述用艺术家的素材或技巧消除了模型与复制品之间的任何调停。存在自然,而非艺术家的机制。根据如是理论,画家就是这样的模型;大脑纤维如此易变,以至于能够接纳任何印象:它们极为机械化地指引画家的手指,随后便是他的画笔。至于音乐家:

> 欣悦、崇拜、恐惧、忧郁、沮丧的呼喊冲击他的大脑。爱慕、憎恨、无动于衷的语言……反映着这些大脑纤维,他的心灵因与身体联合的规则而感动,并根据这些情感,针对心智采纳新举措;借助在发声器官中感受到的扭动,它们由此构成音乐的不同声调。音乐家只是将自己理解的经验关系置于其声调中,将其本人能够感受到的情感置于其他声调中(Duval,1725,第2卷,第271页)。

---

① 这显然源自坚定的模仿主义者加尔桑1772年之作。他批驳达朗伯如是阐述:音乐可能用语言类比准确表述,因为它引入了一个会毁掉将语义与参照等同的比较元素:"心灵看似洞悉语言之前的自然各类关系,因此'熊熊烈火'的说法并不足以帮助我们理解他者,'快速提升的声音'与这些措辞的类比一同建立在烈火与声音之间的另一类比之上"(Garcin,1772,第193页,引自达朗伯的《杂集》[*Mélanges*])。

音乐此处只是一个将声音及所听事宜记录的方式,是惊人简单性的解决方案。

在某评论家超越如是解决方案之处,他可能看似暗示普遍的表述性:

> 在该曲目中,存在人们较之于不能表述之物感觉更好的崇高:和声如此美好,伴随此声音的调音分配在所有组成部分中如此圆满造就,以至于幻觉使人相信,人们真的理解这些幸福之人为坐在天父身边之众子的安宁而庆祝(《和声爱好者的情感》[*Sentiment d'un harmonophile*],1756,第 8 页)。

但因如是声言而起的回复说明某些事何等不同。此类声明领受的批判性回复说明,同时代的人们将这种描述,尤其是幻觉语言当作暗示音乐声音复制经验的观点来阐释。作为谬误的幻觉被当时的人们视为与精确参照有关,此观点因此得以确认:

> 人们总是遇到在经文歌中区分图画、意象之人,我们的音乐超越了可被绘制的状态;他们看到全能上帝的伟大与仁慈,及赐给被造物的一切。我深信,拥有理解这些意象之足够敏感感官之人告诉我,他们在纯粹形而上理念与声音中发现了何种关系,或借助如是传统及声音已获得将之唤醒的能力(《音乐思考》,1754,第 26 页)。

模仿缩回到参照的程度可能借助后期作家拉塞佩德(La Cépède)

的"象形文字"运用而得以阐释。然而,对狄德罗而言,象形文字是事物得以表述,同时得以表现的方式(Diderot,《论聋哑人书简》,《作品全集》,第 2 卷,第 549 页),对拉塞佩德而言,该术语只是表示被插入某音乐声音组织的一组"真实"声音:复制品,而非表现。该术语的逻辑借助另一位评论家得以明晰:人们必定意有所指,为此必须绘制些东西,"应该总是为模仿之举提供某个模型;不存在没有图画的表述"(Lacombe,1758,第 257 页)。

音乐如何呈现"真实的"声音?"对于所有能被理解之物,音乐能在使之得以理解的同时将其绘制"(La Cépède,1785,第 1 卷,第 79 页)。没有哪位评论家将特定音高的声音与噪音区分。迪博与巴特根据其"模仿客体"而把音乐分为两类,一类是模仿"没有激情之声响的"音乐,它"对应着画作中的风景";另一类是"表述激动声音,关注情感的"音乐,它"是关于人物的图画"(Batteux,1746,第 266 页)。① 此类区分非常普遍:"自然画作与表述、性格画作"是进一步例子。但音乐对参照无望抵御,这位评论家立即进行再次区分:"自然画作"被分为"真实的"与"虚构的"。"这些事物如此精确地在我们面前呈现,就好像在自然中那样","真实"就在此发生;所举的例子是拉摩《阿康特与塞菲斯》(*Acante et Céphise*)的序曲,"吾王万岁"的曲子在此被模仿。另一方面,虚构将"音乐通过其类似自然的秉性与进展,通过声音测量与事物发展向我们演绎之事"封

---

① 迪博顺着器乐与声乐之间的区分轴在人类声音与非人类噪音之间分类,巴特借此明确阐明,器乐可以模仿情感(尽管远离关于模仿的自由思想理念),并明确否定幻觉(Dubos,1719,第 1 卷,第 637—638 页;Batteux,1746,第 39 页)。

闭起来,标准样例就是在当时理论与音乐中重复到令人作呕程度的暴风雨(《和声爱好者的情感》,1756,第68页)。音乐无法只是将声音从自然中"提升",必须通过类比产生作用。据说,这种类比产生了幻觉,尽管没有得到进一步分析。这种允许"类比"的音乐范围划分在其他音乐理论类型中得到重复。这不仅是音乐非指涉性质的结果。求助类比概念的需要是"参照"并不等同于"语义"这一事实的结果:它远非更具限制性的概念。但允许类比存在的效果就是使音乐摆脱它应该复制的需求。结果,"幻觉"改变了立场。"幻觉"的语义从"自然图画"中的感知印象复制品进而转向极为不同的事物。在诸如"表述与性格绘画完全是虚假与幻觉的"如此表述中,它显然取代了"主观的"一词(《和声爱好者的情感》,1756,第72页)。"幻觉"的后期两种语义此处得以阐释:要么是"存在"的结果,即模型与复制品之间的明显关系,要么是极度内在化、个体、主观思想状态的指示。

## 音乐、模仿、情感

音乐的参照力限于那些发出噪音或特定音高声音的客体。然而,自亚里士多德以降,音乐被认为最具艺术"模仿性",如是伟大古典传统将音乐与心灵情感联系:音乐能够根据其模式在听众身上产生不同情绪。然而,在18世纪中期之前,"模仿"正收缩成"公众的参照行为"。但情感是个体的,只有它们明晰可辨的外在表现可从这个意义层面被模仿。结果,音乐被认为是模仿激情的语言口述征兆、外在符号:"它提供了情感符号,为的是描绘这些藏在画

笔之下的情感自身;正如所有激情拥有构成其特点的、或多或少强烈的外在符号一样,它能够完全将其呈现出来"(La Cépède,1785,第1卷,第80页)。这种"自然呼喊"的双重性,即符号与征兆,沟通与不自主呼喊在与《拉摩的侄子》及孔狄亚克的论文中早就得到讨论。

然而,这不仅是关于音乐的古典评论传统,而且是诗歌的修辞传统,倾向于将情感的模仿与情感的激发合并,这通过将音乐界定为"借助声音媒介的绘画与感动艺术"方式而得以阐释(Laugier,1754,第4页)。如果听众的反应不只是针对征兆呼喊回复的征兆呻吟,那么音乐与情感的关系必定得到修改。如在对声音模仿的描述中那样,这再一次从类比的层面得以解决:

> 因为我们的心灵易于理解音乐的所有修改,随后,这些修改拥有与能够加以影响的客体相关的特点。这些特点成为音乐为描绘这些心灵情感而发挥作用的方式,并选择那些表述与这些情感在其身上产生的影响相似之物(《和声爱好者的情感》,1756,第72页)。

修改是非常可观的:从我们对音乐的主观理解方面论述,这位匿名评论家得出结论,声音因此必须与影响我们的"客体"有关。音乐的效果在于这层关系,一个借助因某类比表述而起的"修饰"、"与客体相关的特点"、"心灵情感"等系列主观接替进行调解的极为脆弱的关系。这不是关于作为感知的愉悦及作为令人愉悦的感知,也不是关于康德在其"合宜情感"理论类型讨论中批判类型的无意反身感

觉论描述。我们拥有的是在被表述的及被体验的自觉感情之间创建的一个循环的调解过程,而不是与其生成条件有关的"幻觉"。"幻觉",确切地说,其附属术语从某复制品的指定转向某极端主体性,其间,被体验的自觉感情借助让自身从主体性得到滋养的方式传播:"如是唯一声望滋养了使之诞生的激情"(Séran de La Tour, 1747,第45页)。幻觉在此处是主观的、自我繁殖的。结果,在此理论类型中,激情不再是鲜明对立时刻的延续:它被视为流动的情感。

通过音乐直接模仿情感,这可能只是产生系列呼喊与呻吟。音乐与情感结果不得不借助退化过程(起调解作用的类比介入)得以描述,该理论具有某些丑角派,或与之联系之人的特点。例如,《和声爱好者的情感》或《音乐思考》的匿名作者有时候被认为是达朗伯。[1] 根据我的了解,正是在《百科全书绪论》(Discours

---

[1] 并不确定谁写了这本重要的册子。在法国国家图书馆目录中,它同时归于卢梭(在声明自己是"德瑞库尔特[d'Héricourt]先生之儿子们的老师"的巴尔比耶[Barbier]之后)与达朗伯的名下。赖辛贝格(Reichenburg)阐明,"图尔南[Thoinan]与努安维尔的杜里[Durey de Noinville]认定阿诺[Arnaud]是作者"(1937,第80页)。我认为关于阿诺为作者的论述有可疑之处。同年,即1754年,阿诺写了一本《致凯吕斯伯爵先生关于音乐的信》(Lettre sur la musique à M. le Comte de Caylus)的小册子。他提出关于音乐的极为不同构想,不同于《音乐思考》且站在法国音乐一边。我对该册子归于达朗伯名下一事也不满意,尽管罗伯特·沃克勒(Robert Wokler)声明,该册子近似达朗伯未发表的作品,只是没有确认(通过个人沟通方式)。巴泰勒米(Barthélemy)和我一样对此怀疑。他认为,该册子赞赏蒙东维尔的《蒂东与晨曦》,而达朗伯则不曾如此。帕帕斯(Pappas)就达朗伯是否为作者问题进行的论证远没有得出结论,当时的大多数评论家推崇模仿,有几个人认定音乐无法模仿,他们可能以赋予"模仿"一词不当内容的方式回避。然而,帕帕斯的确引用了达朗伯致埃诺(Hénault)那封未发表的信,其间,达朗伯承认曾写过一篇关于音乐的作品,可能这就是沃克勒所指的那篇。

*préliminaire de l'Encyclopédie*)中,达朗伯首先提出,声音可能与自我感情相似:"和声不能绘制情感,但能够唤醒思想,并将灵魂置于如是状态中:人们假设,正是这些人物,人们使其有所行动";正是达朗伯阐明类比可能寄居此间。他接受了感觉论艺术描述中的反身元素,但改变了其等级;因为由此感知而起的愉悦或痛苦就是促使有待成形的诸感知之间的比较:

> 尽管我们通过彼此不同的感官及客体接受这些理解,但人们能够在另一视角中进行比较,也就是说,于此而言,借助我们灵魂得所放置的愉悦或麻烦情境,这是相同的。令人害怕的客体,可怕的噪音在我们身上产生某种情绪,我们借此能够将它们靠拢到某种程度;我们常在这些实例中要么借助相同的名字,要么借助匿名加以指明。因此,我无法理解为何某音乐家会绘制吓人的客体,而无法在自然中成功寻求在我们身上产生的,与该客体唤起极为近似情感的噪音类型(d'Alembert,1751,第 xii 页)。

有趣的是,达朗伯此时认为自己正将音乐中的模仿领域从激情扩展到感知,但他也指出了这一事实,即让类比或诸激情对比成为可能的普通立场就是我们借助愉悦或痛苦中自我思忖的情感关系。结果,借助类比的调解允许听众融于反应之中。正是如此,卢梭在1751 年 6 月 26 日致达朗伯的信中提及:"对极少数事物而言,音乐家的艺术完全不在于直接绘制客体,而是将灵魂置于与之类似、使之在场的秉性中"(Rousseau,《书信全集》[*Correspondance*

*complète*],第 2 卷,第 160 页)。正是用如此措辞,人们看到艺术感觉论描述中的反身元素得以提升:愉悦不是自动的,而是调解的,结果如将被看到的那样,它建构了与自身的关系,成为每个情感鲜为人知的成分。

## 音乐、模仿与语言

如我所言,音乐能模仿情感的方式之一就是模仿情感的声音,呻吟与呼喊。因为,通过 18 世纪的混乱,情感就是不能被遏制之物,它被视为自然的,如对整个历史中全体人类而言的普通情感。它们的声音是"自然呼喊"。

我也阐明孔狄亚克理论中的"自然呼喊"如何让表述与模仿,征兆与符号,自然性与已确定的理解配对。孔狄亚克显然希望让"自然的、偶然的符号"与"传统符号"连续。然而,让第一顺利发展成第二,这证明是不可能的。征兆就是不自主的符号,将感知或观念传播;这对传播者与接受者而言都是自动的:"自然符号,其特点就是借助其本身使之为人所知,并独立于我们所做的选择,我们感受的印象,在他者身上产生某种近似物"(Condillac,1947,第 19 页)。最不自主之物,征兆与经验的原初时刻极为近似;因恐惧或痛苦而起的呼喊便是揭示几乎违背个人意愿之情感的感受,即刻,并没有允许曲解的时效或精神距离。就此看来,它们并不是信息的传递。然而,当征兆被旁观者视为效果,当它被追溯到其起因,并被诊断时,那么信息开始传递。孔狄亚克将此变化视为某个事件,视为习惯事宜(Condillac,1947,第 61 页),因此设法将此转变抚慰成传统符号。但在"自然呼

喊"本身中存在如是间断。它作为语言发展的基础而发挥作用:它被模仿。作为符号的"自然呼喊"模仿作为表述及征兆的"自然呼喊"。模仿,重复的另一层确保借助指涉起源的符号语义;但在模仿中,起源并不在此。传统与自然语言之间的间断不能被克服;它被纳入"自然呼喊"的概念之中,当它是原始的,不自主符号时是真实的,但当它是自主符号,即语言时,则是被模仿的,非真实的。

"自然呼喊"概念的这种模糊性难免被带入音乐理论之中,理论家们为此争议。孔狄亚克使"自然呼喊"的两个元素成为历史层面不相同的时刻,以此设法使之失效。最初,音乐与语言是一体的,都从表述性肢体语言中发展而来。它们通过音调模仿那些伴随"自然呼喊"的肢体语言。但音调逐渐不怎么具备屈折变化;语言与音乐分开了。于是,哑剧与音乐以不同方式成为原创语言的再创造:"这就是,如一个新创造一样,人们通过某个长环开始想象已经成为人类曾经提及的最初语言,或至少只是有些不同的语言,因为它能恰当地表述大量的思想"(Condillac,1947,第 71 页)。音乐征兆性质及其新鲜性再造"自然呼喊"的效果。另一方面,狄德罗的观点仍模糊不清。因为如果音乐模仿"自然呼喊",它如狄德罗的"象形文字"一样,既能表述,同时又能成事。在此方面,音乐可能被视为高过语言,其间,词语难免并非其语义。但正是这种优越性以随后的"之后"为基础,模仿事物的意象从其被模仿者那里,从其指涉的不在场之假设起源获得力量。"自然呼喊"的模仿实际上是无限接替。

但语言自人之初起就已发生改变。对卢梭而言,歌剧的难以置信源自音乐与言语的历史分离。结果,他在《论法国音乐书简》中对法国歌剧的正面抨击从两个层面着手:首先是法国宣叙调用

法未能理解其为言语的恰当对等物:"显然……某语言中的最佳宣叙调就是……最接近言语之物"(Rousseau,《论法国音乐书简》,第433页)。正是这个声明激起那些抱怨卢梭忽略传统之人的怒火:"这就像音乐与舞蹈的例子一样;一边起舞一边最大程度靠近行进的人们,这并不能取悦于大多数观众"(Bonneval,1753,第10页)。抨击的第二层面就是论证,所有音乐(并不只是宣叙调)与语言声音密切联系。因为法语声音是鼻音,难听,法国音乐有内在的不足,将用极大远离言语的音乐风格进行补偿。卢梭说道,卢力远离语言声音。然而,出于其宣叙调的目的,卢力据信已研习女演员尚普斯蕾(Champeslé)的朗诵,他如此这般时,可能被认为已经符合卢梭关于语言近似性的标准。卢梭借助典型的18世纪假说实验,通过卢力的歌剧作者奎纳尔特(Quinault)为要朗诵的女演员提供某些台词的方式费劲阐明,相反,卢力的宣叙调与朗诵没有关系。然而,即便它已证明拥有这样的关系,法国音乐仍处于低位,因为语言本身就在声学层面处于低位。①

---

① 卢梭关于宣叙调的理论是悠久历史传统的一部分。16世纪末,佛罗伦萨的卡梅拉塔(Camerata)已经反对该词的文艺复兴对位处理,声称诗歌被撕裂,因为个体声音常常把不同词语当作相同和音组成部分来吟唱。(无疑,他们的态度示意极为不同的语义理念,较之于借助他们抨击音乐而具化的语义,这更具语言特点。)此处得以发展的是"表现风格",一个以自由韵律,并借助不协和音的自由用法的情感宣叙调风格,这无疑与戏剧风格紧密联系。后来在意大利,随着音调的逐步中心化,17世纪中期的"优美篇章"风格,咏叹调与宣叙调之间的区别一并出现。最终意大利歌剧发展了主导声乐的器乐风格。"这是乱七八糟的段落、持续、推进、曲言、颤栗,所有这些吟唱修饰让人感到耳畔的动听声音能够带来更柔和与出色之作"(Mably,1741,第135页)。马布利此处反驳的是拉摩代表的意大利传统,其批判类似针对卡梅拉塔的复调批判。

(转下页注)

有趣的是,这是具有卢梭特点的,关于论证结构的全民特定阐述。音乐必定如言说一样,但它必定不是言说。将所说词语替代宣叙调是困难的,很多年后他在写给格卢克(Gluck)的信中这样说道。他运用因破除幻觉危险而起的问题警示将言语与音乐混合的困难:

> 应该……极其小心,以此让结合更可靠,让其在模仿的音乐中足够自然以在戏剧中创建幻觉;然而,当激情的迸发用时断时续的话不时打断言语时,正是因为未曾找到自我表述的足够术语的情感力量,是因为这些言语在混乱中彼此接替,带着无后无序之速度的迅猛,我相信言语与和声的替代融合能够独自表述相同情境(Rousseau,《关于格卢克的评论》[*Observations sur Gluck*],第 466、468 页)。

然而,这种混合可能破除幻觉,这只是作为最热切的(即自然的)激情阐释而正名,当获得成功时(当其产生幻觉时),方为有效。卢梭

---

(接上页注)

同样地,对古代音乐的兴趣与简单声音风格之间的关系有悠久的历史。卡梅拉塔的作品已使自身与古代音乐有关。维琴佐·伽利略(Vicenzo Galileo)在其源自《神圣歌剧》(*Divine Comedy*)的乌戈利诺(Ugolino)哀叹背景中运用了独唱颂歌。他于 1581 年写成《古今音乐对话》(*Dialogo della musica antiqua e moderna*)。他也曾出版归于梅索梅德斯(Mesomedes)、哈德良(Hadrian)皇帝宫廷乐师名下的作品。《题词与纯文学学院》(*Académie des Inscriptions et des Belles-Lettres*)中的大多作品,比雷特(Burette)、达西耶、迪博的大多作品一并专注关于古代音乐的理解。正是迪博无法接受看似将其与 17 世纪法国歌剧接近的、事关希腊悲剧的论述。他暗示希腊人已写下自己的朗诵(Dubos,1719,第 1 卷,第 415ff 页)。

的美学在近似缄默与喧嚣之间演变,两者都是极端激情的符号。

如果写就《论法国音乐书简》的卢梭与写就《私生子对话录》的狄德罗用朗诵揭示法国宣叙调的不自然性,那么他们这样做是因为人们普遍相信希腊悲剧的朗诵已在音乐乐谱中被记录。"和声爱好者"指出,音乐家们应该运用"带音符的朗诵,这最接近言语,只是被朗诵的真正宣叙调用无形的歌唱取代我们赋予其名字之物"(《和声爱好者的情感》,1756,第74页)。①

但孔狄亚克在《论人类认知的起源》中已经质疑用音乐乐谱记录朗诵的可能性。音调并不维持到足以被欣赏的程度。他对古典悲剧中的音乐与语言关系进行不同阐释。在显然与卢梭相关的思想模式中,正是当时歌剧的奇特性揭示了它的堕落。当前的歌剧弥补了诗歌与音乐过度融合的不自然性。最初,根据孔狄亚克的观点,朗诵并不是构思之作,最初是被吟唱,因为语言就是音乐。当然,卢梭对声乐胜过器乐,被化入歌唱的旋律胜过和声的坚持源自这样的态度:"所有不能唱的音乐,某些不能成形的和声完全不是可被模仿的音乐"(《音乐字典》,"旋律"[Mélodie]词条)。

音乐的声音以第一语言为基础,并从中得以正名(i),音乐就是原创语言(ii),音乐就是当前语言的声音(iii),在确定此三个观点时出现的犹豫源自上述推测。例如,人们在拉塞佩德的作品中发现了这种犹豫,拉塞佩德写道:"就其自身而予以思考的音乐只是另一事物,普通的语言已除却其所有表述。"然而,音乐有自然,而非传统的基础:"它们只是借助某种本能而完全诉诸于音乐……

---

① 关于此论点的德语阐述,参阅 Fellerer,1962。

没有准备,没有传统,只是因为该语言与绝大多数的感知和谐结合"(La Cépède,1785,第1卷,第30页)。这样的语言从表现或乐谱的传统中逃脱:"在音乐中,人们用新符号描绘这种或那种激情是不合适的;在绘画中,用从同一角度观察的三角面表现所见的正方面是不合适的,两者相比,前者比后者更不可能。"因此,在音乐中,"词语是不可变的,且独立于所有传统;人们只是用这些词语起到表述其本意的作用"(La Cépède,1785,第1卷,第52、54页)。① 这些"词语"就是被视为本能讹误阻碍,且仍在非自然开化之人身上存在的"自然呼喊":"如此带劲的呼喊各处都是一样的;它源自所有语言,来自所有国家"(Lacombe,1758,第282页)。② 但如是呼喊并不只被视为内在情感的揭示:它是相关外在征兆,因为孔狄亚克式矛盾正延续到拉塞佩德那里:

  我们借助所有伴随的外在符号,用只能受感知影响的激

---

① 然而,拉塞佩德发展了这个关于感知独特性的矛盾概念。在一个详细的、有意设定为悲伤的样例中,一位鳏夫最初在自己哀悼时听到了某个声音,拉塞佩德暗示,对我们每个人而言,声音拥有不同语义,与之而来指向某个体过去的参照:"如果人们能够知道某人接受的不同印象故事,那么他们就能为他谱写一曲所有旋律都如最精确语言词语那样贴切的音乐"(La Cépède,1785,第1卷,第95页)。因此,声音可以成为不仅表述情感,而且带回往昔情感的"魔力词语":"这不仅与情感理念及构成普通语言的词语结合,而且也与激情催生的各种行为结合:它赋予这些存在形式,并使之产生"(La Cépède,1785,第1卷,第92页)。卢梭在自己关于《角笛曲》(*Ranz des vaches*)之于瑞士卫兵影响效果的著名论述中已经阐明,音乐如何可能成为"回忆性符号"(《音乐字典》,"音乐"词条)。

② 参考"得到恰当吟唱的歌声就是自然的最初呼喊,这是所有音乐艺术之根"(Blainville,1754,第12页)。

情替代绘画。这些外在符号如此强烈地围绕在我们的那些人身上,唤醒相关观点,以至于所有人明白了这一点,且被极大感动……音乐为描绘这些情感本身提供了情感符号(La Cépède,1785,第1卷,第80页)。

但一般而言,音乐模仿特定语言声音的观点证明不足信,并被迫回落到退化类型。如达朗伯论及与情感的关系时那样,这位《关于普通音乐,尤其是法国音乐的思考》(*Réflexions sur la musique en général et sur la musique française en particulier*)的作者在思考音乐与语言关系时诉诸于类比概念。最初的声音是非传统的:"因某激情而兴奋的人们,或处于激动状态的心灵发出表述自身状态的呼喊,以及这些激情的观念。这些状态应该自然地与呼喊联系。"将不再为此例之事传播的需要促成随意符号的发展,这并不与音调的特别修改有关。因此,表述与语义逐渐分离,迫使音乐以个体、自然语言,而不是自然音调为模范(《音乐思考》,1754,第14—15页),除了在极端激情时刻。因此,音乐"被迫把被人类传统取代的声音当作模范"(《音乐思考》,1754,第17页)。作者一般否定音乐描述情感的能力,尽管它可能用如是暗示唤醒情感:

> 当然,实际上人们只在和声任何可能组合中懂得理解借助实例的情感类似物……因此,和声并不能描绘情感,但能够唤醒理念,将心灵置于人们假设的、正是人物得以行事的状态中;这正是心灵为感动的目的而运用的、最确切地产生此效果的所有方式(《音乐思考》,1754,第14页)。

如达朗伯所述(《音乐思考》可能由他写就),音乐借助类比发挥影响。但"自然呼喊"理论中的征兆概念因此不可挽回地被修改。然而,对狄德罗笔下的拉摩的侄子而言,音乐模仿呼求某类诊断的"自然呼喊",此处存在调停之处,(作者说"人们假设之地")及创建灵魂诸状态沟通循环的阐释。卢梭将发展这个观点。

## 被抨击的模仿

正是限于参照的模仿概念运用于音乐之事而引发对"人们认为音乐可模仿一切"这一观点的否定。然而,众多评论家们并不把完全作为美学原则的模仿排除(特别是与格卢克争议相关的例子)。[1]

例如,莫雷莱(Morellet)抨击加尔桑的《论情节剧》。如其书名暗示的那样,加尔桑受喜歌剧的启发,提议小说家成为音乐家的榜样,并按莫雷莱的说法,已考虑到模仿是诸艺术的目的:"他与其他人一并相信,模仿是美术的目的;正是源于模仿,美术能影响我们的感知,影响我们相信的绝对错误原则"(Morellet,1772,第16页)。[2] 他从狄德罗那里获得自己的论证模式,[3]并将

---

[1] 似乎18世纪70年代评论家们(博耶、莫雷莱、沙巴农)的作品都坚持诸感知在音乐愉悦中扮演的角色。博耶如此坚持,以至于他否定了情感体验的可能性。他批判了丰特内勒对语义的寻求,并断言:"音乐的首要目的就是让我们在身体层面得到愉悦,不让心智处于费劲寻求无用相关比较境地。人们应该将其绝对视为感知,而非智力的愉悦"(1776,第33页)。

[2] 莫雷莱在自己的书名中将加尔桑论文日期标明为1771年,尽管我已发现实际不早于1772年。可能是把加尔桑的论文日期填迟了。

[3] 狄德罗在《论聋哑人书简》中已抨击巴特关于美丽自然的模仿原则。

"自然"降格为"合宜",因此艺术是与自然类似,而非毗邻的重要发展:"让热情的人冷淡,让冷漠的人用激情表现自己,这都是违背自然,并非出于自身……但因先前素材之故"(Morellet,1772,第17页)。他运用迪博从洛克那里发展的原则,好奇或焦虑解释人类对艺术的关注,并将感知分为两种类型:"强烈感知"与"合宜感知"。前者"也就是说,是感知、更新自身存在的方式";后者是自然的内在,"机械性的",并非随意,而是不可阐释的某类心理-生理事实类型:

> 不可能这样说,与草坪的鲜绿对立,与绿荫更暗色物体对立的水之晶体为何产生更合宜的感知:这是机制事宜,并不是我们创造了这个机制。如果我不能理解如某事实的、我们在欣赏美丽风景时品味的愉悦,那么我如何能顺从在聆听旋律的持续声音,或和声的同步声音时感受到的愉悦?

这种愉悦"是所有模仿的外在"(Morellet,1772,第17、19页)。"反映被克服的困难的情感"在过去从这种基本的、不可复归的感知中发展而来。莫雷莱的目的实际上与其说否定作为某原则的模仿,不如说否定它是一个独特原则:"不是将美术效果归于某单一原则,而是了解到,如人们尝试将其置于得到他人极为推崇的作品之中,人们能算出六种认识,即直接感知、被克服的困难的判断或情感、被唤醒之理念的类型、兴趣或激情,最后是出其不意与想象"(Morellet,1772,

第20页)。① 莫雷莱将反身愉悦融入听众的反应中,提出熟悉的、但如今是费力拼写出的"有意识为伴的幻觉":"如果我的心灵被此声望所骗,我智力中的一小部分留下来,也就是说,像哨兵一样,观察着艺术家,时不时地喊出'第二小提琴演奏出色,男高音太棒了,极好的转调'这些话,那这会是怎样的呢? 因此,我感受到了愉悦,当然,我不该将其唯独归于模仿"(Morellet,1772,第22页)。② 模仿太过完美,如一个被染色的蜡作一样,失去了这种意识与幻觉的融合之感,只是产生"不合宜幻觉"。这是一种修改,而非对模仿的弃绝。莫雷莱对感知不可复归性的坚持意味着幻觉,尽管与意识处于同一时期,与其截然不同。而这感知不可复归性与孔狄亚克的感知同源对立,某信号借此通过一种感知密码可能成为该密码或另一不同密码中的符号。因此,莫雷莱并不是暗示如更早期的评论家们所言,幻觉是因音乐与经验之间类比而起的主观印象组合。相反,他继续安稳地居于当时的陈词滥调"音乐是模仿"的语境之中。

关于此概念的更具洞见的批判源自这样一位作者,他为在18世纪蒙受日益加剧之轻蔑的拉摩辨护。他并不否认某些场境中的音乐模仿力量,如《阿康特与塞菲斯》(*Acante et Céphise*)的"吾王万

---

① 艺术评论中熟悉的暴风雨样例在幻觉定义中重新出现(Morellet,1772,第22页):"娴熟的作曲家……知道借助类似的声音、屈折短暂印象向我重述汹涌波浪的喧嚣,或惊恐水手的心慌意乱,我的心智苏醒了,我的想象启动了,我让自己来到远处的岬角,在那审视被风浪拍打的船只,看着闪电时时亮起,我听到水手的呼喊。一幅生动的图画并不只是音乐家之作,它也是我的想象之作。"

② 此段引文非常近似马蒙泰尔在1777年《百科全书增补》"幻觉"词条中关于戏剧幻觉的定义。

岁"。他只是否定其重要性,直接且有意驳斥达朗伯。后者在《论音乐的自由》(*De la liberté de la musique*)中已经发现这种值得称赞的模仿:

> 没有什么……能与画出来的这幅作品那样危险,特别是在交响乐中。该意图只是起到阻碍音乐家想象,将想象固定在与音乐家倾力为之的某些微小可ըի近似之上,并用寻求仅构成真实音乐之美好旋律的方式使他分心……您会说,《纳伊斯》(*Naïs*)序曲描绘了泰坦的攻击。在此情况下,人们应该理解大地之子那具有诱惑力的呼喊,看到他们用手掰起岩石……他们让我瞥见在所引序曲中的单独一段中指明的,而非描述的这些画,我对此予以谴责。根据我的看法,该序曲只是一段强力,大胆的旋律,其透彻及独特特点只因某些非凡和声实践而强化(Chabanon,1764a,第26—27页)。

在《关于音乐及主要为艺术玄学的评论》(*Observations sur la musique et principalement sur la métaphysique de l'art*)(1779)中,[①]沙巴农系统地抨击了时下将"模仿"运用于音乐之举。音乐既不模仿言语,也不模仿"激情的不成言呼喊"。甚至宣叙调也不能被视为对言语的模仿。大多数音乐与动听的声音并不能与情感或语义有

---

[①] 除了《拉摩的颂词》外,沙巴农还写了两部关于音乐的作品,即《关于音乐及主要为艺术玄学的评论》(1779)与《就本身而言,且在与言语、语言、诗歌、戏剧关系之中进行考虑的音乐》(*De la musique considérée en elle-même et dans ses rapports avec la parole, les langues, la poésie et le théâtre*)(1785),后者的开篇部分是前者理念的发展。

关;笼中小鸟的啁啾不能说成是在传递什么信息;民间音乐听起来常是悲伤的,尽管吟唱者及其"本意"可能是快乐的。的确,当被配以不同词语时,相同的旋律可被用来完全表述不同情感。然而,对音乐中的音调而言,拥有一个固定语义可能早就是完美之事:"因为吟唱已经表述、传递了这些理念,传统应该附着于此:没有什么能比此更容易"(Chabanon,1779,第106页)。

沙巴农比莫雷莱更进一步,不仅抨击时下理论,而且抨击模仿的一般基础。他同时代的人将语义限于参照,参照因模仿而得以确保。但沙巴农指出,"模仿"不仅暗示指涉的客体,而且是结构将得以模仿的模型。这导致他抨击可能为狄德罗"理想模型"理论之物。《沙龙》系列书籍并不是在此期间出版,而是在《文学信札》中发表,沙巴农与狄德罗有过接触。① 事实上,他进而抨击模仿概念本身。他坚持音乐与芭蕾的"模糊性":"它们的效果就是感知,随后拥有某种模糊之物。""这是某些看似完全属于我们感知的艺术部分;它们是没有心智调停的裁判"(Chabanon,1779,第170—171页)。然而,尽管沙巴农承认感知的重要性,他并不提供纯粹音乐感觉论描述。模仿是思想向音乐投射的产物:因此,此例是普林尼有意让自己笔下鸟儿证明之物的反面,因为一个纯粹符号可能不只是影响全面模仿。换言之,他做出微妙尝试,将音乐中的感觉论与唯理智论元素结合。这不是借助作为直观印象重现的"幻觉"运

---

① "自然所需将为我们提供判断建筑作品之物吗? 它将我应使之与艺术作品对峙的模型置于何处? 您告诉我该模型存在于我们之间吗? 美的理想类型处于我们存在之中吗? 这种纯粹的柏拉图式理念在我看来空洞无物"(Chabanon,1779,第167页)。

用而实现；因为美学愉悦并不是变得越伟大，声音的模仿就越真切。然而，耳朵不能将听感转为视感："感知完全不是根据其他某个感悟进行判断：同样地，不能说人们在冲击眼睛的音乐中挥笔绘制极为适合耳朵之作，这是置于两种感知之间的心智。"沙巴农为了发展作为介质的思想概念，用了身处网中央的蜘蛛这个隐喻（一个无疑源自狄德罗的隐喻），坚称所有艺术产生自身效果，甚至那些借助中介的综合美学（Chabanon，1779，第 13 页）。[①] 因此，沙巴农发展了作为感知与比较的双层艺术愉悦描述。音乐直接在我们感知之上发挥作用，但人类思想将自身与这种诸感知愉悦混合，以寻求类比或模仿。但在此模型中，模仿存在之处，幻觉便不可能（Chabanon，1779，第 31 页）。因此，沙巴农允许进入幻觉的后门，不是作为对感知的粗鲁回应，而是作为桥梁，感知及艺术语境中感知相关阐释之间的中介。当音乐的智识内容未定时，"幻觉"为关于音乐之语言的运用正名：

> 我们将称为"温柔"的氛围可能并不以正面的形式存在于我们所处的相同实体、心智情境之中，如果我们因为某位女性、父亲或朋友而真被感动的话。但在有效性与音乐性两种情境之间……类比便是心智同意彼此替代（Chabanon，1779，第 69 页）。

---

① 极为可能的是，他此处受狄德罗的影响（参阅《达朗伯之梦》与《1767 年的沙龙》）。Diderot，《书信集》（*Correspondance*），第 2 卷，第 359 页"1762 年冬"致罗思（Roth）信中提到沙巴农。狄德罗当时似乎在阅读沙巴农的剧作《伊波奈》（*Eponine*）。

此处的幻觉是权宜之计与进阶石:因缺乏更佳之物而用来描述思想对艺术的理解,却是从感知跃升到艺术效果复杂性的阶梯一部分。恰如在之前被当作声音、情绪或语言模仿而得以考虑的音乐描述那样,沙巴农诉诸于类比理念,以表述音乐与被投射模型之间的关系,尽管此处的模型只被简化为一个语言标签:"我们将称为'温柔'的氛围"。

然而,沙巴农作品中的"存在"投射部分回到更早的艺术家在此创作的自觉框架的理念。如果他的《拉摩的颂词》(*Eloge de Rameau*)原创性部分是音乐中得以表现的诸情绪与描述该音乐之感,与听众感受之事的分离,[1]那么它受限于回溯至明显自觉听众概念之举。例如,伏尔泰在自己剧作之一演出时,极为欣喜地接纳了如是概念。这以自觉框架为背景,描述了《卡斯特与鲍鲁斯》(*Castor et Pollux*)的效果:

> 混乱之感抓住了听众的心,它进前,潜入,沟通,延展,提升,沉闷噪音在听众中散布,它源自愉悦,加以阻碍;人们愿意

---

[1] "极少数音乐家们完全不是在合唱中设法找到乐曲音阶下降与喧闹降音之间的关系。乐曲的偶然情境只是在此,如绘画一样,它是无用的,甚至陌生的。音乐家完全不应该绘制这些喧闹,人们赞美太阳的发光;如果在此例中,存在有待入画之事,这将更多的是宁静,而非喧闹。越发下行的音符音阶秩序不再绘制更多的喧闹降音,而非所有其他事物的下降。但高贵、淳朴的旋律无碍地贯穿相关转变,正如相同躯干的四肢一样在周围消失,并为其加冠,这就是向感知与心灵所说之事,就是应该主要在《荣耀的太阳》合唱中感受之物。如果应该寻求人们命名为绘画的某些关系,足以这样说:该合唱激发了某种崇高情感,某种适合崇敬太阳之人的热情"(Chabanon,1764a,第 16—17 页)。

倾听,无法缄默;印象重复,情感知晓一切,它是全部的,普遍的……此刻,我的声音被人听到,提及拉摩之名,对其称赞(Chabanon,1764a,第6—7页)。

听众的狂热与致颂词者的狂热对立,且因后者而得以提升。沙巴农完成了自己所为。随后,在沙巴农有时间颂扬拉摩之前,这一切以用称拉摩之名的方式开始。文本应和源自狄德罗与卢梭关于音乐之作的段落。相宜原则已被拒绝,但只是将听众的意识融入。然而,更早的时候,在卢梭遗腹作《论语言的起源》中,如此文本的内在他者意识已经成为对自我的意识。随后将论证,这种自我意识深化且完善了音乐经验的同时代内在化,该过程与丑角之争有关,并已在音乐与声音、情感及语言相关理论中得到讨论。

## 卢梭与模仿

我已阐明,卢梭将典型的溢美之举用于歌剧:它必须胜过在某处的停留。并不允许时间或地点的想象延展:"诗人绝不应该使歌剧表演有比自身真实时间更久的假想时长,因为人们只能假设在我们眼前发生之事比我们实际未曾看到的延续更持久"(《音乐字典》,"表演"[Acte]词条)。歌剧表演的条件必定紧缩,因此幻觉更为全备。但这涉及到不一致事宜,因为卢梭让自己在歌剧中禁止之物在演出间歇中存在:"幕间休息有效时间内任意对待观众的方式"显然并不在歌剧自身中起作用。正是这种严谨让幻觉不精确;

它成为艺术力量的消退界限:"最佳宣叙调……就是最接近言语之物;如果存在一个如此接近,并观察到合宜的和声,耳朵或心智能够被此欺骗,已达到任何宣叙调能受此影响的完美境地"(Rousseau,《论法国音乐书简》,第 433 页)。幻觉的高度就是简化艺术与自然之间的区别,由此废除幻觉。相似地,模仿存在问题。在此语境中,声明是这样的:"场景表演总是另一表演的再现,人们看到的只是自身想象的意象"(《音乐字典》,"芭蕾"词条)。该声明是对"硬性"幻觉的坚持,借助演员或舞者将自我指涉移除。但卢梭因此坚持的语言实际上完全弱化了模仿。两个措辞是类似的,一个是连接词("是"[est]),一个是反意连词("不是"[n'est que]);一个运用实际状态讨论中的名词("表演"、"再现"),一个是描述实际思想定位的动词("在此看到"、"并非")。实际所见就是超越某物的再现,而非在场现实,因此,相反,所见只是思想想象得以投射的基础:在每个例子中,现实是双重隔离,"另一表演的再现,自身想象的意象"。从谬误的同时代意义来说,此处的幻觉是不可能的:的确,正当卢梭似乎旋紧器械以使之更易操作时,幻觉已变得不可能了。

幻觉借以被阐释为更具可能,同时更难理解之举在《论语言的起源》中得以发展的"模仿"概念内得到更全面的解读。这部神秘之作直到卢梭辞世之后才发表,但可能在 1753 年左右写就。它强调了卢梭美学的多层面且可能不合时序的性质。因为之前得以描述的溢美不能作为一个早期现象而被打发。《音乐字典》中具有如此明显特点的"表演"与"歌剧"词条是为此作专门写就,并不是对卢梭更早前所写《百科全书》词条的改写。然而,《音乐字典》中的

某些修改指向《论语言的起源》。有人已经指出,《百科全书》"二重奏"词条中的如是措辞"二重奏超越自然"已在《音乐字典》中被改为"二重奏在模仿音乐中超越自然"。这自相矛盾地消除了自然与模仿之间的传统区别。如是区别在《论语言的起源》中得到改写,一并构成系列相关对立:旋律/和声、重音/辅音、音调/语法、时间/空间、台词/间歇(参考 Derrida,1967b)。"自然音乐"是这样被界定的:

> 受限于只对感知起作用之声音的独一形体,它并不把印象载入心中,只能提供或多或少合宜的感知。这就是吟唱、颂歌、圣歌、所有歌曲的音乐,只是优美声音的组合,一般而言只是和声的音乐("音乐"[Musique]词条)。

"自然音乐"既是感觉论派,即合宜情感派的观点,也是拉摩的智识算计的观点。一个将愉悦限制在感知,另一个只是表现声音。因为和声的复杂性以主低音为基础,这并不必然在音乐中实现,尽管那些复杂性可能因此以迂回的方式将回指我们的感知。与"模仿音乐"的对比围绕视觉与听觉之间差别展开表述,这在《论语言的起源》中得以探讨。因为"可见符号让模仿更为精确,但……兴趣因声音而更为兴奋"(《论语言的起源》,第503页)。卢梭几乎确实有意反驳狄德罗的理论:"没有话语的单独哑剧让您逐渐越发静心;没有肢体语言的话语让您流泪不已"(狄德罗在自己的戏剧理论中已经坚持肢体语言的表述性与有效性价值)。绘画更接近自然,但其稳定性与同时性使其状如死物。视觉符号,肢体语言都被

需求决定:它们有进取性特点(《论语言的起源》,第502页,其间,所有被选样例都事关威胁、秩序或讥讽)。相反,声音表述激情;最久远的语言具有高度屈折变化:"最初的话语构成最初的吟唱:韵律的周期及有序回转,重音的优美变化让诗歌与音乐伴随语言一并产生"(《论语言的起源》,第529页)。视觉与听觉之间的对立被进一步详述为色彩与线条之间的对立。被视为同时声音的色彩与和声将愉悦限制在感知之上。相反,线条,旋律之线赋予生命:

> 是绘画,是模仿给这些色彩以生命及灵魂。色彩表达了那些将打动我们的激情,再现了那些影响我们的客体。兴趣与情感并不取决于色彩,感人画作的特点也在木版画中打动我们;在该画中除掉这些特点,色彩就不再发挥作用了。旋律的确在音乐中让在绘画中作画之事发生;正由此,标明特点与比喻,其和音与声音只是色彩而已(《论语言的起源》,第530—531页)。

解读如是类比结果是一个困难的过程。模仿旋律寄居何处?并不是通过纯粹参照:"如果我的猫知道我在模仿喵叫,我立刻看到它专注起来,不安,激动。如果它看到是我在以近似之音模仿它的声音,它会重新坐下,继续休憩。为什么有这种印象的不同?这是因为它完全没有纤维震动,自己本身被骗吗?"(《论语言的起源》,第534页)。幻觉是暂时的,引发行动或情感的感知必定被植入一个道德语境中。正是人类活动构成了这个语境。"绘画"并不被视为一个封闭的循环,而是一个运动:"但人们会

说,旋律只是声音的交替;绘画无疑也只是色彩的组配。演说者为了描述自己的作品而让自己发挥墨水的作用:这就是说,墨水就是强劲雄辩的液体吗?"(《论语言的起源》,第531页)。当人们考虑被假设的绘画最初创造相关评论时,该组配并非封闭的相关观点明晰起来。其间,画家传递情感的线条记录了这个发展:"那些带着极大愉悦描绘动听声音阴影之人会向他讲述这些事情!什么样的声音可被用来描述这魔法之举呢?"(《论语言的起源》,第501—502页)

然而,由旋律、模仿构成的如是发展并不像狄德罗认为的那样成为远离听众的接替。对卢梭而言,听众是被动的(不同于能把眼睛移开的观众,让听众把耳朵移开起不到什么效果),但他的被动性也是主动性,因为音乐创造了其表述的激情。在《百科全书》中曾被表述之物将在《音乐字典》中从认同的角度得以阐述:"观众从未听到自己体会到的情感表述从乐池那里传出……认同他们听到的。相形于冲击他们感知与触动他们心灵之间更完美的主导和声,他们的状态同样更加宜人"("幕间休息"[Entr'acte]词条),这在《论语言的起源》中极为不同。卢梭此处将该修辞循环内在化:"这些人们无法让声音功能掩藏的重音直抵听众内心,将使重音断裂,并使我们感受到自己所能理解之物的变化无意携裹而至"(《论语言的起源》,第503页)。自我意识并不是疏离,因为这不是被植入自我之外的变化。相反,沟通循环将听众与言说者联合起来:"一旦声音符号冲击您的耳朵,它们向您宣告与您类似的存在;也就是说,它们是心灵器官。如果它们为您也描绘了孤独,那么它们会向您诉说您并不是一人在那儿"(《论语言的起源》,第537页)。

此处模仿的结构实际上是对同时言说的同时接纳,是借助听众与言说者构成的循环加以联合。

对狄德罗而言,曾是外向接替之物的类似折返在卢梭处理相关事宜、结构及模仿中出现。声音与色彩之间的类比是错误的,因为这是固定的关系体系类比;然而,费利比安把音乐当作绘画的模型,因为它有不同、可测的声音及固定模式。对卢梭而言,声音与其得以发生的情境完全有关:

> 色彩是持久的,声音消失了,人们从不确信这些再生之物就是消亡的同一物。况且,每种色彩是绝对的,独立的,对我们而言,每种声音只是相关的,只是通过比较来区分。声音并不通过自身而拥有让自己辨认的绝对特点;它是严肃或尖锐的,强力或温柔的,借助与他者的关系,就其本身,它是一切(《论语言的起源》,第536页)。

音乐从文化角度来说是特定的。加勒比人不会被法国音乐感动,这证明了感知中的道德因素。当时的人们认为,音乐与某特定语言的声音模式紧密相连,卢梭超越了这个观点:[①]"它根据某些心灵活动模仿了语言的重音,每个方言中的声调"(《论语言的起源》,第533页)。但他进行了这样的修改:

---

① 在《音乐字典》的"奏鸣曲"词条中,该发展仍在继续,这省略了《百科全书》近似词条中得到强调的词语:"正是借助这些感人声音与言语结合的人类声音,同样的客体把应该在此催生的情感带入内心之中。"

> 它并不是单纯模仿,它在说话。它的语言模糊不清,但有力,热切,有激情,甚至拥有比同样的言语强一百倍的力量……单独的噪音对心智没有说什么:应该是客体为让自己被理解而说话;应该总在所有模仿中,话语类型替代自然声音(《论语言的起源》,第533—534页)。

确保相符价值的模仿并不足够,必定存在填补不足之物的话语。溢美之举此处被颠覆,艺术与所有"近似"及"相宜"体系一并不足以让模仿与自然相配,此处自然本身需要一个增补:卢梭已创建沟通圈及参照圈。

卢梭的这种圈子创建因其后续者而被极大简化。对他们而言,正是音乐的模糊性让沟通发生(与卢梭本人一样,这不是诸多被传递情感与被唤起的情感之间的交互):"因此,在该语言中存在更多模糊,更少确定的某些事物声音;它们似乎在诸心灵之间确定了更直接的沟通;我们对起到发声作用方式予以的少量关注给它们的效果带来某种更有魔力之感"(Degérando, an viii,第2卷,第368页)。此处针对具有18世纪后半叶特点的透明性的希望通过消除媒介及"我们对……方式予以的少量关注"的方式而体现。黑格尔同样宣称音乐是一门艺术,其间,听众与作品之间的对立被废止,外在化的确消失,因为这就是外在化(Hegel, 1975,第2卷,第904—909页)。

18世纪末,在自身与音乐关系中,"幻觉"的转变极为清晰地说明了已有感知的内在化:媒介变得透明,因为音乐不是复制品,与模型并不相配,留给音乐的只有内在经验,纯粹的主体性

关系。①

---

① "用画作阐释诗歌的主要特点之法在 18 世纪极为流行,但在浪漫主义时期的大多评论中几乎消失了:留存下来的诗歌与绘画之间比较是偶然之举,或如镜子一例中,阐述被反转的画布,以此想象诗人的内在本质。音乐取代了绘画,成为常常有所指的艺术,与诗歌拥有极深渊源。因为如果一幅画似乎是外在世界镜像的最近似之物,那么众艺术中的音乐便是最遥远之物:除了在标题音乐选段的琐碎回声,它并不复制可感自然的方方面面。从任何明显意义上来说,这也不是说指涉任何超越自身的事务状态。结果,音乐是一般被视为自然非模拟物之艺术的首要。根据 18 世纪 90 年代德国作家的理论,音乐开始成为最直接表述精神与情感的艺术"(Abrams,1958,第 50 页)。

# 结 论

本书每一部分关注一类特定艺术。除了涉及小说的那部分,其余都揭示了一股张力,一场约在 18 世纪中期、在两种风格之间展开的抗争。常被诋毁者指涉为"炫目"的更早风格与被少些轻浮之感的更新风格为对。在绘画中,早期风格因始终对关注图画表面的观众有所提示而被批评:例如,运用能让人眨眼(字面上的"炫目")的光的折射;[①]或如布歇画作那样,运用因彼此倾覆而造就不稳平面,或运用借助不曾预期的素材,费心努力的瞬间消失营造的出其不意(例如,在 18 世纪 40 年代末制作精美提线木偶的风尚)。在戏剧中,以某种形式存在的"炫目"是一出政治指涉游戏,假借"一般悲剧"(tragédie en règle)之形,其间,存在一种持续解码,即阐释与密码信号之间的转变;或这是以另一种形式出现的、关于情节出其不意与反转的自觉运用,让人关注用以实现此目的的方式。

---

① "如是提及眼睛:不确定、不自主的转动阻碍眼睛固定在这些客体上",引自 Robert,《特雷武字典》(*Dictionnaire de Trévoux*)。

在诗歌中,该风格被认为引发了惊诧转变,随后是对此惊诧动因的分析。诗歌形式中的愉悦被当作"被克服的困难",当作一组必须成功跨越的障碍来解释。同样地,诗人在创作中的转变也被视为一系列"跳跃"、受启发的转变,因它们退回到了起点,复位而正名。在音乐中,"炫目"用其一贯的中断运用与法国歌剧结构相符,其间,共同合唱曲或芭蕾位居戏剧咏叹调或二重奏前后,但该术语始终运用于拉摩身上,适于他不协和音的运用;其间,未曾预期的音符之后的决断对拉摩和声的复杂性与困难而言常为过度延迟。

在每一艺术中,该风格因更新的风格之名而遭受抨击。在绘画中,眼睛将有意保持稳定,其转变将更为有意之举,对画布的意识将被消除,这样主题可能拥有所有的效果,有效主题也将得到使用。休伯特·罗伯特与卢泰尔堡画风从风格化的或"理想的"乡村向工业化风景的转变证明了此类事宜。在戏剧中,"装饰"、剧作与演员不再吸引观众注意。如是最清楚的符号就是1759年法兰西喜剧院舞台上座椅的移除。往昔的伟大剧作被认为有风格化之感,所以会影响观众的注意力。因此,尝试新类别,即严肃喜剧、资产阶级正剧的实验。语言学调停了诗歌形式构想的变化。诗歌远非成为随性游戏,而是被赋予了一种确认,有时候是一种宗教历史,因为据说其根扎于人类最早的语言之中。在音乐中,丑角歌剧团1752年造访巴黎,引入更线性的歌剧形式,其作曲者对旋律的运用将弦乐与声乐元素一并融入某旋律之中,创建了法国恢弘歌剧缺乏的整体及动态之感。

这些风格被拥护者与反驳者们从作为表象之艺术的关系层面,更确切地说,从它们对作为表象的艺术之意识的态度层面进行

比较。前者比较承认该意识融入艺术自身体验之中。该体验被视为我已称为"软性"或"双峰"的事宜:关于表象的意识是事关表象的想象介入之完整组成部分。后者比较,即更新的风格相反坚持这两个时刻的区分:想象的联系被视为一种幻觉,错误,的确常被称为"认同"(一个最初从18世纪美学层面得以运用的术语)。客体将被呈现为透明的、在场的;艺术作品与观众之间的距离必须消除,作为表象的客体之意识必须切除。我已称此艺术体验概念为"硬性"或"双极"的幻觉。"双极"术语旨在暗示,尽管距离是介入的必要补充,据信,它将中断摧毁自身之过程,必定会尽可能久地被搁置。

我已区分这两种风格,以此明示其实际范围及其建构艺术经验的不同方式。尽管其对应着18世纪美学问题的理念,但并不是密封性地隔绝,而是在某个体作品及某些类别中彼此交叉。例如,狄德罗是它们实践交叉的最明显例子:如果他的理论与其部分实践坚持意识的切除,那些在艺术中将其引发之特点的切除,那么他作为小说家、艺术评论家(可能在后期"这是好的,还是坏的?"中作为剧作家)的实践相反始终提醒读者,他关注的只是模仿过程中的接替地位,即从被假设的起源到对该起源的模仿,至对该模仿的模仿之过程。例如,在《拉摩的侄子》中,肢体的自然语言已被现代人模仿,且被降格,它在社会中得到进一步模仿。该模仿反过来被这位侄子,作为依附他人的角色的模仿。这种利用,即模仿也进一步向"我"展示。所有这些以词语形式存在,显然模仿正在模仿的展示。诸如尼韦勒·德·拉雪兹的"流泪喜剧"这样的形式尽管似乎是先驱(如果不是实际新风格部分的话),可能被视为"炫目"的例

子,在因艺术作品而起的矛盾情感之间的摇摆,即你眼中带泪欣赏的喜剧。但这不只是任何历史片段中的诸多线索,而这使关于意识的两种态度的实际复杂混淆不可避免,不仅是如此明显事实:诸理念并非按时序延展的彼此异质元素。如我将阐明的那样,它也具有表象的本身性质,即消除任何将其与看似之物割裂的企图,保留我们关于表象之意识。这是两种风格、两种态度(我已作为不同群体加以呈现)实际交错的进一步原因。

然而,与艺术作品相关的观众定位在此两种风格中不尽相同,情况仍然如此,恰如它在事关幻觉的两种态度中一样。这种不同在近期艺术史中极为重要。"炫目"允许向观众的转变:眼睛的转动,参照借此在戏剧中得以解码的智识转变;它允许观众追随诗人的"崇高狂喜"。它可能采取对立结构(如在音乐中)之间,对立情感(悲剧中其不意之法的运用,从张力到舒缓之反转,从克雷比永到伏尔泰及更多)之间,或内容与媒介(梅索尼耶的银器)之间的摇摆形式。或它可能采取向外转变及复位的形式(诗人的"间隔",随后是定义,重回"间隔"由此岔开的途径)。这可能仅是"炫目"中关于摇摆的更缓慢式样,最终作为钟摆在两个极端之间摇摆,但其轨迹是某圆环的一部分。想象参与及距离之间的转变并不暗示艺术客体及正在观察的主体的极端孤立,而是暗示一种交互。

然而,如果意识被排除在外,如果观察者对画布无所意识,且完全陷入沉思之中,他有将自身置于某端,只成为从视觉金字塔顶端,面向该画作的一个持定凝视之倾向。同样地,如果观众未曾意识到戏剧表象,在幻觉中失去其意识,那么其成员将自身界定为窥视者,即隐秘孤立的观察者。对其他观众的意识将成为借助其他

观众的自我意识,最终是作为观众的自我意识。从某种意义上来说,在"炫目"中被中断的距离已经内在化,并改变了自然。如今,距离并不允许艺术的表象出现,但相反就在观众-窥视者的关系中被铭记,这就是允许自我恭维与喜悦存在之物。这种艺术经验的主体化,这种极端内在化,甚至在音乐理论中更为清晰,我将加以阐释。

"炫目"的消除,表象意识的切除并不只是带来与艺术相关的不同观众定位。它暗示,也借此暗示针对表现的不同态度,及针对可被表现之物的不同概念。"炫目"把玩表象,因此,表现始终指涉超离自身,面向可被表现之物。我已称之为"真理",将此概念与悠久的哲学传统连接。但如果"炫目"遭到禁用,表象就得以稳定。它会一律指涉自己是否相配的模型。但这对被选择主体的类型(如今会不得不成为某精确时刻,一个"人物",一出轶事,一个印象)及该主体得以呈现的模式(即如之前物质性存在那样的某历史轶事或不同事实)产生影响。我已称之为"存在"。

主体的这种双重决定是新或不同现实概念的组成部分。仿佛借助它们对可认同的外在存在之相宜的关切,某些艺术形式有助于创建此新概念。一个明显且直接的样例就是 18 世纪肖像画获得的重要性。更有趣的是戏剧与绘画中对立类别越发明确的意识效果:[1]喜剧与悲剧对立,绘画中的"夸张"与田舍风俗画对立。两者之间得以界定的空间(并非艺术之物)被感知为与某"现实"之物对应,可能作为一个不高不低、身居中间的现实而得以认同。

---

[1] 关于诗学中如是历史区分,参阅 Genette,1979,第 19ff 页。

然而,关于表象必须相配的外在模型之概念可能难以运用。关于诗歌与音乐据说可能模仿之物现在决非清楚,特别是当模仿从精确指涉层面进行阐释时。在这些艺术中,某类内在模型,无论是情绪、情感等必须会被假定,如果"表象"将被视为稳定的话。该结果是双重的。令人心烦的是,音乐缺乏明确的指涉内容,因此作为艺术所为描述的、关于模仿的最直接抨击是在音乐理论中发生。其次,关于音乐将相配的某内在模型的假设只是把音乐中的表现问题进一步向后推,因为不得不找到某个关于音乐如何可以表现心理过程的论述,必须对声音与情感关系正名。这在18世纪中期语言理论中完成。最初的呼喊在他者身上唤醒了直接反应。音乐模仿了该呼喊。但在人类发展的早期阶段,音乐是语言,确切地说,两者未曾分离。结果,声音是它们表现的自觉感情,并在听众身上创建了情感作用。模型及模仿之间的关系与模仿及效果之间的关系对称(音乐中得以模仿的某自觉感情创建了此自觉感情)。从声音到接纳声音的转变实际上是诸自觉感情之间更广之圈的一部分。介入的衍生性质("幻觉"术语中的负面暗示)被废止。"幻觉"更多的是指定个人,而不是谬误,因此就具有正当主体性。

尽管对诗歌而言,外在指涉似乎因语言而得以确保,这只是将其模型为何的问题推迟。为何诗人用自己所用的语言?当其并不与外在模型对应时。诗人为何让我们意识到诗歌形式?这是关于语言的诸多构想中的变化,及其与促使诗歌形式不再成为问题的思想过程的关系。这个变化促使诗歌(特别是隐喻)被当作语言的起源来思考。语言中的生动描述让被表现之物在读者心中复活,此外,它将隐藏于文字之内的活力闪烁传递,而该活力是构想该描

述之需要。如音乐一样,诗歌具有活力与意义。从某种意义上来说,语言是被授权的主体性。然而,在戏剧中,媒介、演员似乎不可避免。如果针对某模型的透明性得以确保,作为媒介的,关于演员表象的意识被消除,那么他必定与自己的角色不可区分。这可能通过艺术的高度来获得:但同时代人对技术透明性的坚持便是如此,他们选择另一可能性,从某种意义上来说,演员的确就是他扮演之人。事关演员的是,艺术家真诚度的问题首先以现代方式提出。因此,在音乐、诗歌、表演三个案例中,被艺术创建的幻觉开始意味着类似其两极对立,真实主体性或真诚性之物,因为它与某内在模型有关。

显然,19世纪"浪漫主义"与"现实主义"以这种方式在历史层面彼此影响。它们都针对直接性与透明性,都仰赖与模型的相宜,该相宜将消除对艺术家用以获得意识之方式的相关意识。它们共有起源就是艺术客体与艺术受众主体间的弃绝。这种转变已延入20世纪。幻觉场景技术发展的最后阶段是立体布景、相机,最终是电影,这绝非偶然。至于电影,观众坐在全黑的房间一角,处于自身视觉金字塔顶端,结果方法完全被消除。这是针对那些意识到银幕就是画布,阴影构成电影之人吗?任何意识必定以上映(冲印质量、剪辑等等)之前的相关技术为基础。将受众对艺术之态度的意识切除,这等于创建不同层次的不同意识类别,这被并入观影的自我,孤独且只与个人有关。这是与自我的关系,而不是与艺术作品的关系。如此并不中断介入。事实上,这种意识可能只以关于现实的、得以强化与受限的概念为基础,现实包括得到更好界定的外在客体。作为"硬性"幻觉,艺术经验与远离艺术客体的距离

不兼容。但后者可能只是被延误,它必定在那。有人可能会问距离是否并不在此采用某社会形式。它可能开始暗示,在19、20世纪资本主义世界成形中,"现实"完全与已作为艺术而得以创建之物疏离。

在18世纪后半叶,"炫目"被忽略表象与看似之物之间沟通的艺术理论取代,并创建了作为自足复制品的艺术作品。因此,艺术作品成为值得行家与文人注意之作品以外的事物。19、20世纪的艺术经验在此取代之后发生。"幻觉"已完全失去其嘲讽意义,成为针对艺术的个人反应。"存在"已经取代"真理"。

如是变化的原因是复杂的。该变化更多的是强调的改变而非延续。无疑,它似乎对应着思想生活性质构想的极端改变,与世界有关的自我定位之深远变化。休谟身上"信仰"概念的重要性此处得以明示。它是否源自迪博的美学,① 这当然与18世纪中期艺术得以展开的内在事宜有关。休谟寻求思想使自己与虚构、事实相关定位方式的恰当描述,他偶然发现作为将两者区分之术语的"信仰"。但正是在美学中,休谟称为"信仰"之物的问题已得到最大程度的讨论,思想与其自身印象关系的问题也得到了彻底探讨。他否定艺术创建了作为谬误的幻觉,并将此问题延至全部经验。在其第一本著作《论人类认知的起源》中,孔狄亚克也同样从结构的角度考虑注意力的问题,对他而言,这是思想生活的基础。该结构是当时幻觉分析结构,他一直运用的美学样例暗示了这些。对休谟与孔狄亚克两人而言,信仰或注意力问题深植于思想之中。

---

① 参阅导言 II。

对休谟而言,我们的经验是一个思想建构,信仰与想象之作。对孔狄亚克来说,距离转变与其说是弱化了思想的介入,不如说使其运用其印象,使经验建构的动态过程得以发生。

迄今为止,从"真理"到"存在"的强调转变已与两种认识论变化有关:一方面与不同的"现实"构想有关;另一方面与思想之于"现实"关系的兴趣有关,在休谟的术语中作为"信仰",在孔狄亚克的术语中,作为关注的重要态度发展(拥有当时美学理论结构)而被构想。就此而言,确定变化性质最为重要,因为它已被奇怪地曲解。例如,施蒂尔勒(Stierle)在重述从品味美学向天赋美学的转变时断言,文学文本的接纳已得到微妙提升。他的论点就是,作为在18世纪就已存在之谬误的幻觉如今也在"天真实用"的读者身上存在,但一般被拒绝,以支持更复杂的解读方式:"特别自'品味'美学向'天赋'美学转变起,虚构的创建呼应相应的接纳,比'天真'实用接纳更为复杂之接纳的其他形式已经消失"(Stierle,1979,第303页)。这种平淡无奇,关于随后发生之物的假设更为复杂,约早于1800年,作为谬误的幻觉是关于"接纳"的普通理论与实践,这并不与事实相符,《项狄传》与《宿命论者雅克》足以证明这点。[①]相反,关于18世纪幻觉概念转变的有趣观点就是,"幻觉"从某间质空间主客体之间起作用的相对复杂化概念回退到与某模型相宜的、更具约束力的概念。

---

① 该论文中大多内容未有事实例证。关于《堂吉诃德》与萨特(Sartre)的《词语》(Les Mots)的论述将这些文本中的虚构态度过于简单化,将它们视为幻觉样例来处理,施蒂尔勒称之为"天真感知",两者都充斥着相关意识。

如今,处于发展阶段的小说并没有以其他艺术形式得以发展的相同方式展示这种年表。小说的两种形式对应"真理"及"存在"表象的态度,两者的确处于同时代。但正是通过考虑这两种形式,"真理"与"存在"之间的关系才有了新思考。它们以针对"现实"的两种态度为基础。"现实"的概念因与小说可以"非现实"方式对立的界定而获得意义:在某例中,小说将非现实排除在外;在另一例中,它将其整合,在其结构中得以叠覆。在第一个样例中,小说通过将非现实界定为小说方式以声言真实性,它通过声称这并非小说断定真实性。但正是这种声言将被排除之物引入,因此无心地揭示"现实"与"非现实"定义的彼此影响,这是无心之作。正是如此,戏仿小说得以发力:它在只是声言非现实性,运用其影射暗指时提及的被其排除之物,即界定"非现实/现实"另一极的所需之物。在第二个样例中,小说采用故事中的故事形式,借此在自身之内包含现实/非现实这样的对立。在两种形式中,表象的接替在那儿,但一个形式试图使其稳定,另一形式加以运用。这些形式的两个伟大的 18 世纪法国样例清楚揭示这一点。卢梭的《新爱洛绮丝》将"幻觉"与"现实性"的关系当作主题,并将表象的接替折回到该书界限之内的圆圈中:关于朱莉(Julie)的个人经验是否为幻觉的问题并不指涉该书之外,而是对书内事件予以复杂的阐述。另一方面,狄德罗的《宿命论者雅克》使表象叠覆:借助运用故事中的故事之接替迫使我们意识到表象之物的瞬间性。

小说的两种形式是针对某特定历史情境的反应。此时期的小说必定在传奇与历史之间巡游。传奇与历史被视为彼此界定,彼此排斥的两极。但这些文类的对立是以关于"真相"的新详述为基

础。参照成为真相与意义的范例。① "真相"是声明与物质世界某情境或客体之间的合宜关系,一个促使该客体之认同得以发生的关系。就此而言,该概念为寻求真相的过程提供支持。正是在此语境中,小说如诗歌一样可被指责为虚假。传奇未能指涉之处,历史亦为如此。其至当小说不是传奇时,根据定义,它也不是历史。真相就是恒定在场的上帝知晓之事的所在,传奇并不必然是虚假的。但作为指涉所在某事的真实限制了真实的概念。② 关于"现实"的已被修改的定义修改了关于真实的概念,正如参照之于该"现实"一样:正是小说对此的适应困难揭示了其历史与认识论方面的特定性。声言真实性的小说可能只是似乎与作为参照的真实标准相符,所用方法就是追溯涉及非现实、作为被认为已被切除之表象的艺术的提法。

对看似之物摇摆性质的忽略、对艺术即为表象之事实的忽略已然发生,因为我们仍然生活在因18世纪从"真理"向"存在"之转变而开启的艺术经验时期。"炫目"艺术将受众与艺术家的活力导向表象。已遭拒绝的是,表象与看似之物之间的辩证已被简化为其中某个术语,如今在使表象稳定过程中投入精力。我们倾向于从相宜层面构想表现。这是涉及外在客体或内在经验(这正塑就了我们思考艺术的方式),甚至是涉及相宜的现代对立采用特定形式关系的透明性"幻觉"。因为使自身以能指自由运用为基础的现

---

① 这在施蒂尔勒关于真相的界定中仍然明显。
② 然而,逻辑学家对时态及情态逻辑的关注正使得关于真相的不同概念成为可能。参阅 Dummett,1978,Prior and Fine,1977。

代美学仍然有将自己界定为相宜对立面的倾向,因此仍然保留在其范畴之内。

然而,18世纪小说阐明,表象的稳定确保我们能够看到的看似之物是某种平衡行为。存在两种与艺术("存在"及"真理")有关的思想定位形式,并注定存在。它们可以在施蒂尔勒已被引用的论文中找到,正如在本书开篇提及的评论家菲利普·哈蒙与罗兰·巴特的作品中发现的那样。施蒂尔勒抨击了沃尔夫冈·伊泽尔(Wolfgang Iser)关于虚构解读的概念,用本书详述的术语来说,这是"真理"的某种形式,以想象参与的波浪形式行事。施蒂尔勒的反应就是使此过程稳定。他的论文揭示,自己在18世纪幻觉态度改变之后从事研究。他允许无限系列的阐释,但这些已稳定下来,有人几乎可能会说它们被净化室隔离。虚构与"真相"之间的关系远非根据各特定小说而得以界定及生成(作为关于历史层面可得解读模式的变体),这些关系一开始就被固定。"根据定义,虚构不仅假设某个特性,而且是其构成的假设与实情状态之间的差异,即便这种差异是不完全的"(Stierle,1979,第299页)。如是声明与关于真相的指涉标准一起才有可能,正如"实情"一词用法揭示的那样。对施蒂尔勒而言,一般意义的虚构就是以并非虚构的世界为界定对立面的虚构;小说是封闭的,这允许阐释的无限性(正如在0与1之间存在无限无理数那样),除了"正确"、"谬误"阐释的无限性,他实际上提及"虚构的虚假性"。针对虚构的支持通过虚构的封闭得以确保,表象过程被隔离。"现实"与虚构之间恒定交换的可能性因它们彼此界定而遭弃绝。

对18世纪而言,"幻觉"是针对表现问题的一个答复。但从作

为一个答复角度而言,它已从限制性层面倾向指定,并塑造我们关于该问题的构想。了解其历史就是更加了解其试图排斥之物,可能更有准备地理解以突破其限制为自身事业的那些艺术家与评论家。

# 参考文献 *

## Sources

Accolti, Pietro, 1625. *Lo Inganno degl'occhi*, *prospettiva practica*, Firenze, P. Cecconcelli.

d'Aigueberre, Jean Du Mas, 1870. *Seconde lettre du souffleur de la Comédie de Rouen au garçon de café, ou Entretien sur les défauts de la déclamation* in d'Allainval (q. v.), Abbé Léonor-Jean-Christine Soulas, *Lettre à Mylord*** sur Baron et la Dlle. Lecouvreur*, ed. Jules Bonnassies, Paris, Wille [1730].

d'Alembert, Jean Lerond, 1751. *Discours préliminaire*, in *Encyclopédie ou Dictionnaire raisonné des sciences, des arts et des métiers, par une société de gens de lettres*..., Paris, Briasson.

1821—2. *De la liberté de la musique*, in *Oeuvres complètes de d'Alembert*, Paris, Belin, 5 vols.; vol.1, pp. 515—46 [1759].

Algarotti, Francesco, Comte, 1773. *Essai sur l'opéra, traduit de l'italien du comte Algarotti par M*** [le marquis Fr. Jean de Chastellux], à Pise, et se trouve à Paris, Ruault.

d'Allainval, 1822. *Lettre à Mylord*** sur Baron et la Dlle. Lecouvreur*, par Georges Wink, in *Colleciton des Mémoires sur l'art dramatique*, *Mémoires sur*

---

\* 本参考文献目录只收录本书引用的作品。

*Molière et sur Mme. Guérin*, *sa Veuve*, Paris, Ponthieu, Jean-Baptiste-Denis Després, pp. 215—61 (see also d'Aigueberre).

*Les Amusemens du coeur et de l'esprit. Ouvrage périodique. Nouvelle édition, corrigée et augmentée*, Amsterdam, Henri du Sauzé, 1741—5, 15 vols.

André, le père Yves, 1843. *Essai sur le beau*, in *Oeuvres philosophiques du Père André de la Compagnie de Jésus*, *avec une introduction sur sa vie et ses ouvrages tirée de sa correspondance inédite par Victor Cousin*, Paris, Charpentier [1741].

*Année littéraire, ou Suite des lettres sur quelques écrits de ce temps*, 1754—90, Amsterdam, Paris, different publishers, 292 vols.

Aquinas, St Thomas, 1962. *Summa theologiae*, cura et studio Isac. Petri Caramelo, Turin, Marietti, 3 vols.

Arnaud, Abbé François, 1754. *Lettre sur la musique à Monsieur le Comte de Caylus, Académicien honoraire de l'Académie royale des inscriptions et des belles lettres, et de celle de peinture*.

1804. *Variétés littéraires ou Recueil de pièces tant originales que traduites, concernant la philosophie, la littérature et les arts*, Paris, Deterville. With J-B-A Suard [1768].

d'Arnaud, François Baculard, *see* Baculard d'Arnaud.

Arnauld, Antoine, et Nicole, Pierre, 1965. *La Logique ou l'art de penser, contenant, outre les règles communes, plusieurs observations nouvelles, propres à former le jugement*. Edition critique par Pierre Clair et François Girbal, Paris, P. U. F. [1662].

*L'Art du théâtre ou le parfait comédien*, *Poème en deux chants*, Approbation dated 7 mai 1744.

d'Aubignac, Abbé François Hedelin, 1927. *La Pratique du théâtre*, éd. Pierre Martino, Paris-Alger, Champion/Carbonel [1657].

1971. *La Pratique du théâtre und andere Schriften zur Doctrine classique*, ed. Hans-Jorg Neuschläfer, Munich, Fink.

Augustine, St, 1973. *City of God*, in *A Select Library of the Nicene and Post-Nicene Fathrs of the Christian Church*, edited by Philip Schaff, Grand Rapids, Michigan, Wm B. Erdmann, 14 vols., vol. IX.

Baculard d'Arnaud, François-Thomas-Marie de, 1746. *Les Epoux malheureux, ou Histoire de Monsieur et Madame de La Bedoyère*, Avignon.

1782. *Nouvelles historiques*, Maestricht, Jean-Edmé Dufour et Phil. Roux, 2 vols.

Baillet de Saint Julien, Baron Louis-Guillaume, 1749. *Lettre sur la peinture, la sculpture, et l'architecture, à M. \*\*\*, Seconde édition, revue et augmentée de nouvelles notes et de réflexions sur les tableaux de M. de Troy*, Amsterdam. Reprinted Minkoff, Geneva, 1972.

1753. *Lettre à Mr. Ch, sur les caractères en peinture*, Genève. Reprinted Minkoff, Geneva, 1972.

Balzac, Jean-Louis Guez de, 1665. *Response à deux questions ou du caractère & de l'instruction de la comédie*, in *Les Oeuvres de M. de Balzac*, Paris, Billaine, 2 vols. ; vol. II, pp. 509—19.

*Bambocciaden*, 1797. Pictoribus atque poetis. Quid libet audendi semper fuit aequa potestas, Berlin, Friedrich Maurer.

Baro, Balthasar, 1629. *Célinde, poème héroïque du Sr. Baro*. Paris, F. Pomeray.

Batteux, Charles, 1746. *Les Beaux Arts réduits à un même principe*, Paris, Durand.

Beaumarchais, Pierre-Augustin Caron de, 1964. *Théâtre complet ; lettres relatives à son théâtre*, ed. Maurice Allem et Paul Courant, Paris, Bibliothèque de la Pléiade.

Béliard, François, 1751. *Rézéda : ouvrage orné d'une postface par M. B \*\*\**, Amsterdam, pur la Compagnie.

1765. *Zelaskim, histoire amériquaine ou les avantures de la Marquise de P \*\* avec un discours pour la défence des romans*, Paris, Mérigot père, 4 vols.

Bérard de la Bérardière de Battant, 1776. *Essai sur le récit ou entretien sur la manière de raconter*, Paris, Bertin.

Berkeley, George, 1964. *An Essat Towards a New Theory of Vision*, in *The Works of George Berkeley, Bishop of Cloyne*, ed. A. A. Luce and T. E. Jessop, London, Nelson, 9 vols. ; vol. 1 [1704].

*Bibliothèque choisie et amusante*, Amsterdam, aux dépens de la compagnie, 1745, 6 vols. in 3 tomes.

*Bibliothèque françoise ou histoire littéraire de la France*, Amsterdam, J-F Bernard, then H. du Sauzet, 1723—46, 42 vols.

*Bibliothèque raisonnée des ouvrages des savans de l'Europe*, Amsterdam, Wetstein & Smith, 1728—53, 52 vols.

*Bibliothèque universelle des romans*, *ouvrage périodique dans lequel on donne l'analyse raisonnée des romans anciens et modernes*, *françois ou raduits dans notre langue*; *avec des anecdotes et des notices historiques et critiques concernant les auteurs ou leurs ouvrages*; *ainsi que les moeurs*, *les usages du temps etc*., Paris, Lacombe, au Bureau & chez Demonville, 1775—89.

Blainville, CHarles Henri, 1754. *L'Esprit de l'art musical ou réflexions sur la musique et ses différentes parties*, Genève.

Blondel, Jacques-François, 1774, *L'Homme du monde éclairé par les arts*, par M. Blondel, Architecte du Roi, Professeur Royal au Louvre, Membre de l'Académie d'architecture, publié par M. de Bastide, Amsterdam, et se trouve à Paris chez Monory. Reprinted Minkoff, Geneva, 1972.

Boileau-Despréaux, Nicolas, 1966. *Oeuvres complètes*. Introduction par Antoine Adam. Textes établis et annotés par Françoise Escal, Paris, Bibliothèque de la Pléiade.

Bollioud de Mermet, Louis, 1746. *De la corruption du goût dans la musique françoise*, par M. Bollioud de Mermet de l'Académie des sciences et des belles lettres de Lyon, et de celle des beaux arts de la même ville, Lyon, Imprimerie Aimé Delaroche.

Bonafous, 1739. *Nouveau parterre du parnasse françois ou Recueil des pièce les plus rares & des plus curieurse*, *caractères*, *allusions*, *pensées morales*, *ingénieuses & galantes des plus célèbres Poètes françois*, par Monsieur D. B. B., La Haye, B. Gibert.

Bonaventure, St, 1885. *Commentaria in quatuor libres sententiarum magistri Petri Lombardi*, in *Opera omnia*, edita studio et cura pp. collegii a S. Bonaventura, Florence, 1882—1902, 11 vols; vols. I—IV.

Bonneval, René de, 1753. *Apologie de la musique françoise et des musiciens françois*, *contre les assertions peu mélodieuses*, *peu mesurées & mal fondées du Sieur Jean-Jacques Rousseau*, *ci-devant Citoyen de Genève*, signed Chevalier d'Oginville.

Bougeant, le père Guillaume-Hyacinthe, 1735. *Voyage merveilleux du prince Fan Fédérin dans la Romancie*; *contenant plusieurs observations historiques*, *géographiques*, *physiques*, *critiques et morales*, Paris, Le Mercier.

Bouhours, le père Dominique, 1971. *La Manière de bien penser dans les ouvrages d'esprit*, *nouvelle édition*, *Paris*, *1715*, Brighton, Sussex Reprints, French Se-

ries no. 3 [1687].

Bourdelot, Abbé Pierre Michon, 1715. *Histoire de la musique et de ses effets depuis ses origines jusqu'à présent, et en quoi consiste sa beauté*, Paris, C. Cochart. (With P. Bonnet-Bourdelot and J. Bonnet.)

Boursault, Edmé, 1675. *Le Prince de Condé*, Paris, Claude Barbin.

Boyer, Pascal, 1776. *La Soirée perdue à l'opéra*, Paris, Esprit. (?)

— 1779. *L'Expression musicale mise au rang des chimères*, par M. Boyé, Amsterdam et se trouve à Paris.

Bricaire de La Dixmérie, see La Dixmérie.

Bridard de La Garde, see La Garde.

Brijon, 1763. *Réflexions sur la musique et sur la vraie manière de l'exécuter sur le violon*, par M. Brijon, Paris, chez l'auteur et M. Vandemont.

Brosses, le Président Charles de, 1765. *Traité de la formation méchanique des langues et des principes physiques de l'étymologie*, Paris, Saillant, 2 vols.

Brumoy, le père Pierre, 1730. *Le Théâtre des Grecs*, par le R. P. Brumoy, de la Compagnie de Jésus, Paris, Rollin père, Jean-Baptiste Coignard, Rollin fils, 3 vols.

Bruzen de La Martinière, Antoine-Auguste, 1756. *Introduction générale à l'étude des sciences et des belles-lettres*, in Formey, Jean-Louis-Samuel, *Conseils pour former une bibliothèque peu nombreuse mais choisie. Nouvelle édition, corrigée et augmentée. Suivie de l'Introduction générale à l'étude des sciences et des belle-lettres*, par M. de La Martinière, Berlin, Haude et Spener [1731].

Buffon, Georges Louis Leclerc, Comte de, 1833. *Oeuvres complètes de Buffon*, mises en ordre et précédées d'une notice historique par M. A. Richard, Professeur à la Faculté de Médecine de Paris, Paris, Pourrat frères, 20 vols. ; vol. IX.

Burney, Charles, Mus. D., 1771. *The Present State of Music in France and Italy, or the Journal of a Tour through those Countries, undertaken to collect Materials for a General History of Music*, London, T. Becket & Co.

Bussy Rabutin, Comte Roger de, 1857. *Histoire amoureuse des Gaules*, édition nouvelle avec des notes et une introduction par Auguste Poitevin, Paris, Delahaye, 2 vols. [1665?]

Cahusac, Louis de, 1739. *Epître sur les dangers de la poèsie*, par Monsieur le Comte de C***, La Haye.

1754. *La Danse ancienne et moderne*, ou *Traité historique de la danse*, par M. de Cahusac, La Haye, J. Neaulme, 3 vols.

Cailhava de l'Estendoux, Jean-François, 1772. *De l'art de la comédie*, ou *Détail raisonné des diverses parties de la comédie et de ses différents genres*, *suivis d'un traité de l'imitation*, *où l'on compare à leurs originaux les imitations de Molière et celles des modernes* ..., *terminé par l'exposition des causes de la décadence du théâtre et des moyens de la faire refleurir*, par M. de Cailhava, Paris, Didot, 4 vols.

1777. *L'Egoïsme*, *comédie en cinq actes et en vers*, Paris.

Cartaud de la Vilate, Abbé François, 1736. *Essai historique et philosophique sur le goust*, Amsterdam.

Castel, le père Louis-Bertrand, 1735. *Nouvelles expériences d'optique et d'acoustique*, *adressées à M. Le Président de Montesquieu*, par le P. Castel, Jésuite, in *Journal de Trévoux*, i.e. *Mémoires pour l'histoire des sciences et des beaux-arts*, *commencés d'être imprimés l'an 1701 à Trévoux et dédiés à Son Altesse Sérénissime*, *Monseigneur le Duc Du Maine*, vol. 139, article LXXIX, LXXXV, août 1735; vol. 140, article XCIII, septembre 1735; article CIII, octobre 1735; article CXIII, novembre 1735; vol. 141, article CXXIX, décembre 1735.

1741. *Dissertation philosophique et littéraire*, *où*, *par les vrais principes de la physique et de la géométrie*, *on recherche si les règles des arts*, *soit méchaniques*, *soit libéraux*, *sont fixes ou arbitraires*, *et si le bon goût est unqiue et immuable ou susceptible de variété et de changement*, in *Amusemens du coeur et de l'esprit* (q. v.), vol. II [1738].

1763. *Esprit*, *saillies et singularités du P. Castel*, Amsterdam et Paris, Vincent. Attributed to Abbé Joseph de La Porte.

Caux de Cappeval, N. de, 1755. *Apologie du goût françois relativement à l'opéra*; *poème*, *avec un discours apologétique et des adieux aux Bouffons*, Paris.

Caylus, Anne-Claude-Philippe de Tubières Grimoard de Pestels de Levis, Comte de, 1757. *Tableaux tirés de l'Iliade*, *de l'Odyssée d'Homère*, *et de l'Enéide de Virgile avec des observations générales sur le costume*, Paris, Tilliard.

1910. *Vies d'artistes du dix-huitième siècle*. *Discours sur la peinture et la sculpture*. *Salons de 1751 et de 1753*. *Lettre à La Grenée*, publiés avec une introduction et des notes par André Fontaine, Paris, Renouard.

Cazotte, Jacques, 1753. *Observations sur la lettre de J. J. Rousseau au sujet de la mu-

*sique françoise*.

Chabanon, Michel-Paul-Gui, 1764a. *Eloge de Rameau*, par M. Chabanon, de l'Académie royale des inscriptions et des belles lettres, Paris, Imprimerie de M. Lambert.

1764b. *Sur le sort de la poésie en ce siècle philosophique*, par M. Chabanon, de l'Académie royale des inscriptions et des belles lettres, Paris, Imprimerie de S. Jorry.

1779. *Observations sur la musique et principalement sur la métaphysique de l'art*, Paris, Pissot père et fils.

1785. *De la musique considérée en elle-même et dans ses rapports avec la parole, les langues, la poésie et le théâtre*, Paris, Pissot père et fils.

Chapelain, Jean, 1936. *Opuscules critiques*, introduction par Alfred C. Hunter, Paris, Société des textes français modernes.

Charpentier, Louis, 1768. *Des causes de la décadence du goût sur le théâtre, où l'on traite des droits, des talens, et des fautes des Auteurs ; des devoirs des Comédiens, et de ce que la Société leur doit, et de leurs usurpations funestes à l'Art Dramatique*, Paris, Dufour, 2 vols.

Chassaignon, Jean-Marie, 1779. *Les Cataractes de l'imagination, déluge de la scribomanie, vomissement littéraire, hémorrhagie encyclopédie, monstre des monstres, par Epiménide l'inspiré, dans l'Antre de trophonius au pays des Visions*, 4 vols.

Chassiron, Pierre-Mathieu-Martin de, 1749. *Réflexions sur le comique larmoyant* par Mr. M. D. C., Trésorier de France et Conseiller au Présidial, de l'Académie de La Rochelle [...], Paris, Durand, Pissot. *Réflexions sur les tragédies en musique, lues dans une séance de l'Académie de La Rochelle*, par M. de Chassiron.

Chicaneau de Neuville, Dider-Pierre, 1758. *Considérations sur les ouvrages d'espirit*, Amsterdam.

Choderlos de Laclos, Pierre Ambroise François, 1782. *Les Liaisons dangereuses, ou Lettres recueillies dans une société et publiées pour l'instruction de quelques autres*, par M. C.... de L...., Amsterdam et Paris, Durand, 4 vols.

Clairon, an vii. *Mémoires d'Hyppolite Clairon et réflexions sur la déclamation théâtrale* ; publiée par elle-même. Seconde édition, revue, corrigée et augmentée, Paris, F. Buisson.

Cochin, Charles-Nicolas, and Bellicard, Jerôme-Charles, 1754. *Observations sur*

*les antiquités de la ville d'Herculaneum*, *avec quelques réflexions sur la peinture et la sculpture des anciens*; *et une courte description de quelques antiquités des environs de Naples*, par Messieurs Cochin le fils et Bellicard, Paris.

1757—71. *Recueil de quelques pièces concernant les arts*, *extraites de plusieurs Mercure de France*, Paris, C-A Jombert, 2 vols. (B. N. copy.)

1771. *Oeuvres diverses de M. Cochin*, *Secrétaire de l'Académie royale de peinture et sculpture*, *ou Recueil de quelques pièces concernant les arts*, Paris, C-A Jombert, 3 vols. (British Museum copy.) The first volume of these two copies appears identical, and was probably issued in 1757. The second volume of the British Museum copy contains works not by Cochin on the *Salons*. The third volume of the British Museum copy appears to correspond to the second volume of the B. N. copy. It is the first volume in both copies that reprints some (?) of Cochin's articles for the *Mercure*. The article *De l'illusion* appears in the second volume of the B. N. copy and in the third volume of the British Museum copy, and in spite of my efforts I have not been able to trace it in the *Mercure*. I doubt indeed whether it appeared there.

1758. *Voyage d'Italie*, *ou Recueil de notes sur les ouvrages de peinture et de sculpture*, *qu'on voit dans les principales villes d'Italie*, Paris, C-A Jombert, 3 vols.

1771. éd. *Manière de bien juger les ouvrages de peinture*, *par feu M. l'Abbé Laugier* [...], Paris, C-A Jombert.

1781. *Lettres sur l'opéra*, Paris, L. Cellot.

Collé, Charles, 1868. *Journal et mémoires de Charles Collé sur les hommes de lettres*, *les ouvrages dramatiques et les événements les plus mémorables du règne de Louis XV* (*1748—1772*), nouvelle édition augmentée de fragments inédits recueillis dans le manuscrit de la Bibliothèque impériale du Louvre [...] avec une introduction et des notes, par Honoré Bonhomme, Paris, Firmin-Didot frères et fils et Cie, 3 vols.

Condillac, Abbé Etienne Bonnot de, 1947. *Essai sur l'origine des connaissances humaines*, in *Oeuvres philosophiques*, ed. Georges Le Roy, Paris, P. U. F., 3 vols.; vol. 1.

Copineau, l'abbé, 1774. *Essai synthétique sur l'origine et la formation des langues*, Paris, Rualt. *La Coquette punie ou le triomphe de l'innocence sur la perfidie*, 1740. La Haye, au dépens de la Compagnie.

Corneille, Pierre, *L'Illusion comique* [1636]. 1862. *Oeuvres de Pierre Corneille*, *nouvelle édition* [...], par M. Ch. Marty-Laveaux, Paris, Les Grands Ecrivains de France, 7 vols. Renaudot's review of Corneille's *Andromède* is in vol. v, pp. 274—90.

1965. *Writings on the Theatre*, ed. H. T. Barnwell, Oxford, Blackwell. *Correspondance littéraire, philosophique et critique, par Grimm, Diderot, Raynal, Meister etc*. Revue sur les textes originaux comprenant, outré ce qui a été publié à diverses époques, les fragments supprimés en 1813 par la censure, les parties inédites conservées à la bibliothèque ducale de Gotha et à l'Arsénal à Paris. Notices, notes, table générale par Maurice Tourneux, 1877—82. Paris, Garnier frères, 16 vols.

Cotgrave, Randle, 1611. *A French and English Dictionary*, London, printed by A. Islip.

Court de Gebelin, Antoine, 1773—82. *Le monde primitif analysé et comparé avec le monde moderne ; considéré dans son génie allégorique et dans les allégories auxquelles conduit ce génie*, Paris, chez l'auteur, 9 vols.

Courtilz de Sandras, Gatien de, 1687. *Mémoires de Mr. L. C. D. R.* [ le Comte de Rochefort ], *contenant ce qui s'est passé de plus particulier sous le ministère du Cardinal de Richelieu, et du Cardinal Mazarin, avec plusieurs particularités remarquables du règne de Louis le Grand*, Cologne, Pierre marteau.

1700. *Mémoires de Mr. d'Artagnan, capitaine lieutenant de la première Compagnie des Mousquetaires du Roi, contenant quantité de choses particulières et secrettes qui se sont passées sous le règne de Louis le Grand*, Cologne, Pierre Marteau.

1701. *Mémoires de Monsieur le Marquis de Montbrun, enrichis de figures*, Amsterdam, Nicolas Chevalier et Jacques Tirel.

Coypel, Antoine, 1721. *20 Discours sur la peinture, Disours prononcez dans les conférences l'Académie royale de peinture et de sculpture*, Paris, Collombat. (Also in Jouin, q. v.)

Crébillon, Prosper Jolyot de, 1772. *Oeuvres de Crébillon*, nouvelle édition, corrigée et augmentée la vie de l'auteur, Paris, Compagnie des libraires associés, 3 vols.

Crébillon, Claude-Prosper Jolyot de (Crébillon fils), 1772. *Collection complète des oeuvres de M. de Crébillon le fils*, London, 7 vols.

Dacier, André, 1701. *Les Oeuvres de Platon*, *avec des remarques et la vie de ce philosophe avec l'exposition des principaux dogmes de sa philosophie*, Paris, 2 vols.

Dacier, Mme Anne Lefebvre, 1714. *Des causes de la corruption du goût*, Paris, Rigaud.

Dandré Bardon, Michel-François, 1765. *Traité de la peinture*, *suivi d'un essai sur la sculpture*, *Pour server d'introduction à une histoire universelle*, *relative à ces beaux arts*, par M. Dandré Bardon [. ], Paris, Desaint, 2 vols.

Degérando, Baron Joseph-Marie, an vii [1799]. *Des signes et de l'art de penser considérés dans leurs rapports mutuels*, par Jh. M. Degérando, Paris, Goujon fils, 4 vols.

Delille, Jacques, 1782. *Les Jardins*, *ou l'Art d'embellir les paysages*, poème par M. l'abbé de Lille, Paris, Imprimerie de F-A Didot l'ainé.

Della Porta, Giambattista, 1558. *Magia naturalis sive de miraculis rerum naturalium*, Antwerp, ex-officinal C. Plantini.

Descamps, Jean-Baptiste, 1753. *La Vie des peintres flamands*, *allemands et hollandois*, *avec des portraits graves en taille-douce*, *une indication de leurs principaux ouvrages et des réflexions sur leurs différentes manières*, par M. J-B Descamps, Peintre [...], Paris, C-A Jombert, 4 vols.

Descartes, René, 1897—1908. *Oeuvres de Descartes*, publiées par Charles Adam et Paul Tannery sous les auspices du Ministère de l'instruction publique, Paris, Le Cerf, 10 vols. 1963. *Oeuvres*, ed. F. Alquié, Paris, Garnier, 3 vols.

Desfontaines, Abbé Pierre-François Guyot, 1739. *Racine vengé*, *ou Examen des remarques grammaticales de Mr. l'Abbé d'Olivet sur les œvres de Racine*, Avignon, 1793. (This edition contains *Remarques sur l'usage des inversions ou transpositions dans la prose et les vers*, at the end of the main text.)

1757. *L'Esprit de l'Abbé Desfontaines*, *ou Réflexions sur différens genres de science et de littérature*, *avec des jugements sur quelques auteurs et sur quelques ouvrages tant anciens que modernes*, [publié par l'abbé de La Porte, avec une préface par Giraud] Londres, Clement, 4 vols.

1787—9. *Le Nouveau Gulliver*, *ou Voyages de Jean Gulliver*, *fils du Capitaine Lemuel Gulliver*, *traduit d'un manuscrit anglois par M. L. D. F.*, in *Voyages imaginaires*, *songes*, *visions et romans cabalistiques ornés* de Figures, Amsterdam, Paris, rue Serpente, 36 vols. ; vol. xv [1730].

Desmolets, le père, 1739. 'Lettre à Mme. D*** sur les romans', in *Continuation des mémoires de littérature et d'histoire*, Paris, Simart, 11 vols.; vol. v, pp. 191—213. (This is also found in the Bibliothèque françois (q. v.), 1728, vol. XII, pp. 46—61.)

Dézallier D'Argenville, Antoine-Joseph, 1745. *Discours sur la connoissance des tableaux*, in *L'Abrégé de la vie des peintres*, Paris, chez de Bure l'ainé, 2 vols.

Diderot, Denis. O. C. = *Oeuvres complètes*, édition chronologique, introdictions de Roger Lewinter, Paris, Club français du livre, 1969—73, 15 vols.

*Correspondance* = *Correspondance 1713-juillet 1784*, publiée par Georges Roth et Jean Varloot, Paris, Editions de minuit, 1955—70, 16 vols.

*Contes* = *Contes*, edited by Herbert Dieckmann, London, Athlone Press, 1963.

*Diderot et Falconet*, 1958 = *Diderot et Falconet: Le Pour et le contre, correspondance polémique sur le respect de la postérité, Pline, et les anciens auteurs qui ont parlé de peinture et de sculpture*, introduction et notes de Yves Benot, Paris, Les Editeurs Français réunis. *Diderot*, 1963 = *La Religieuse*, nouvelle edition établie et présentée par Robert Mauzi, Paris, Editions de Cluny, 1963.

*Diderot-Parrish*, 1963 = *Denis Diderot: La Religieuse*, édition critique par Jean Parrish, *in Studies on Voltaire and the Eighteenth Century*, vol. XXII, Geneva, Droz, 1963.

*Discours* = *Discours sur la poésie dramatique*, 1758. See below, Vernière (1).

*Eloge de Richardson*, 1762, see below, Verniére (1).

*Entretiens sur le 'Fils naturel'*, 1757, see below, Vernière (1).

*Essais sur la peinture*, 1766, see below, Vernière (1).

*Jacques le fataliste* = *Jacques le fataliste et son maître*. Edition critique par Simone Lecointre et Jean Le Galliot. Droz, Geneva, 1976 [1778—80].

*Lettre sur les aveugles*, 1749, see below, Vernière (2).

*Lettre sur les sourds et muets*, 1751, in O. C. II, pp. 519—602.

*Le Neveu de Rameau*, éd. Jean Fabre, Geneva, Draz, 1950.

*Pensées détachées sur la peinture*, 1775, see below, Vernière (1).

*Paradoxe sur le comédien*, 1770, see below, Vernière (1).

*Rêve de d'Alembert*, see below, Vernière (2).

*Salons* = *Les Salons de Diderot*, texte établi et présenté par Jean Seznec et Jean

Adhémar, Oxford, Clarendon Press, 1957—63, 3 vols. (vol. I, *Salons de 1759, 1761, 1763*; vol. II, *Salon de 1765*; vol. III, *Salon de 1767*). vol. IV, éd. Jean Seznec, Oxford, Clarendon Press, 1967 (*Salons de 1769, 1771, 1775, 1781*).

Vernière (1) = *Diderot : Oeuvres esthétiques*, texts établis avec introductions, bibliographies, notes et relevés de variantes, par Paul Vernière, Paris, Garnier, 1959.

Vernière(2) = *Diderot : Oeuvres philosophiques*, texts établis avec introductions, bibliographies et notes par Paul Vernière, Paris, Garnier, 1956.

*Discours à Cliton*, 1898, in *La Querelle du Cid*, pièces et pamphlets publiés d'après les originaux, par Armand Gasté, Paris, H. Welter.

Doppet, le Général François-Amédée, 1786. *Mémoires de Madame de Warens*, suivis de ceux de Claude Anet, publiés par M.C.D.M.D.P. pour servir d'apologie aux Confessions de J-J. Rousseau, Chambéry.

1789. *Vintzenried ou les Mémoires du Chevalier de Courtille*, pour servir de suite aux Mémoires de Madame de Warens, à ceux de Claude Anet, & aux Confessions de J-J. Rousseau, Paris.

Dorat, Claude-Joseph, 1766. *La Déclamation théâtrale*, Poème didactique en trios chants, precede d'un discours, Paris, Imprimerie de S. Jorry.

1772. *Les Sacrifices de l'amour*, ou Letters de la Vicomtesse de Senangeset et du Chevalier de Versenai, Paris, Delalain.

1882. *Contes et nouvelles*, precede des Réflexions sur le conte, Paris, L. Lefilleul [1765].

Dubos, Abbé Jean-Baptiste, 1719, *Réflexions critiques sur la poésie et sur la peinture*, Paris, Jean Mariette, 2 vols.

Duclos, Charles. Pinot, 1741. *Les Confessions du comte de *** écrites par lui-mé à un ami*, Amsterdam.

Dumarsais, Charles Chesneau, 1775. *Des tropes, ou des différens sens dans lesquels on peut prendre un méme mot dans une méme langue*, Paris, Prault [1757].

Du Perron, 1758. *Discours sur la peinture et sur l'architecture, dédié à Mme. de Pompadour*, Paris, Prault père.

Du Rosoi, Barnabé-Farmian, 1773. *Dissertation sur Corneille et Racine*, suivie d'une épître en vers, Londres, Paris, Lacombe.

Duval, François, 1725. *Lettres curieuses sur divers sujets*, Paris, N. Pepie, 2 vols.

*Encyclopédie ou Dictionnaire raisonné des sciences, des arts, & des métiers, par une société de gens de lettres. Mis en ordre et publié par M. Diderot, et quant à la partie mathématique, par M. d'Alembert*, Paris, Briasson, 1751—65. 17 vols.

*Ballet*, vol. II, signed B (Cahusac)

*Comédie*, vol. III, attributed to Marmontel.

*Déclamation des anciens*, vol. IV, attributed to Duclos.

*Déclamation théâtrale*, vol. IV, attributed to Marmentel.

*Décoration (Opéra)*, vol. IV, signed B (Cahusac).

*Décoration théâtrale*, vol. IV, attributed to Marmentel.

*Décoration des théâtrale*, vol. IV, signed P (Blondel).

*Dénouement*, vol. IV, attributed to Marmontel.

*Didactique*, vol. IV, addition by Marmontel to an article by Mallet.

*Elocution*, vol. V, signed O (d'Alembert).

*Eloquence*, vol. V, attributed to Voltaire.

*Enthousiasme*, vol. V, signed B (Cahusac).

*Expression (Peinture)*, vol. VI, attributed to Watelet.

*Fable, apologue (Belles letters)*, vol. VI, attributed to Marmontel.

*Féerie*, vol. VI, signed B (Cahusac).

*Figure*, vol. VI, signed F (Dumarsais).

*Goût*, vol. VII, attributed to Voltaire.

*Image* (Belles lettres), vol. VIII, unsigned.

*Imagination*, vol. VII, attributed to Voltaire.

*Merveilleux*, vol. X, unsigned.

*Narration (Belles lettres)*, vol. XI, signed G (Mallet).

*Opéra (Belles lettres)*, vol. XI, signed D. J (Jaucourt).

*Peintre*, vol. XII, signed le Chevalier de Jaucourt.

*Poème iyrique*, vol. VII, attributed to Grimm.

*Sublime*, vol. XV, signed Jaucourt.

*Unité (Belies lettres)*, vol. XVII, unsigned.

Epinay, Mme d', 1951. *Histoire de Madame de Montbrillant*. Les pseudomémoires de Madame d'Epinay, texte intégral, publié pour la prémièrè fois avec une introduction, des variantes, des notes et des compléments, par Georges Roth,

Paris, Gallimard, 3 vols.

Estève, Pierre, 1753a. *L'Esprit des beaux arts*, Paris, C. J. Baptiste Bauche fils, 2 vols. 1753b. *Lenre à un ami sur l'exposition des tableaux faite dans le grand Sallon du Louvre*, le 25 Aout 1753.

Evelyn, John, 1668. Translation of Roland Fréart de Chambray, *An Idea of the Perfection of Painting Demonstrated*, by J. E., Esquire, Fellow of the Royal Society, London, In the Savoy, H. Herringman.

Falconet, Etienne, 1761. *Réflexions sur la scupture*, lues à l'Académie royale de peinture et de sculpture le 7 juin 1760, par Etienne Falconet, Amsterdam, Paris, Prault fils.

Favart, Charles-Simon, 1808. *Mémoires et correspondances littéraires*, *dramatiques et anecdotiques de C. S. Favart*, publiés par A. P. C. Favart, son petit fils, et précédés d'une notice historique redigée sur pièces authentiques et originales, par H. F. Dumolard, Paris, L. Collin, 3 vols.

Félibien, André, 1725. *Entretiens sur les vies et sur les ouvrages des plus excellens peintres anciens et modernes* [...], Trévoux, de l'Imprimerie de S. A. S., 6vols. [1666—88].

Fénelon, François de Salignac de la Mothe, 1718. *Dialogues sur l'éloquence en général et sur celle de la chaire en particulier avec une letter écrite à l'Académie françoise par feu Messire François de Salignac de la Motte Fénelon*, *Précepteur de Messeigneurs les Enfans de France et depuis Archevêque Duc de Cambray*, *Prince du Saint Empire*, Paris, Jacques Estienne.

1719. *Les Avennures de Télémaque fils d'Ulysse par feu Messire François de Salignac de la Motte Fénelon* [...], which contains le Chevalier Ramsay's *Discours de la poésie épique et de l'excellence du poème de Télémaque* [1717], Londres, J. Tonson et J. Watts.

1968. *Les Avennures de Télémaque*, chronologie et introduction par Jeanne Lydie Gore [...]. Paris, Oarnier-Flammarion [probably wirtten 1694—6].

Fenouillot de Falbaire de Quingey, Charles-Georges, 1771, *Le Fabricant de Londres*, drame en cinq actes en prose, représenté à la Comédie francoise le 12 janvier 1771, Paris.

1776. *L'Ecole des moeurs*, *ou les suites du libertinage*, drame en cinq actes et en vers, représenté à la Comédie françoise le 12 mai 1776, Paris.

Foigny, Gabriel, 1693. *Les Ayantures de Jaeques Sadeur , dans la découverte et le voyage de la Terre Australe , contenant les coutumes et les moeurs des Australiens , leur religion , leurs excercices , leurs études , leurs guerres , les animaux particuliers à ce pays et toutes les raretés curieuses qui s'y trouvent* , Paris, Claude Barbin. .

Fontenelle, Bernard Le Bouyer de, 1688. *Poèsies pastorales de M . D . F . avec un traité sur la nature de l'églogue et une digression sur les Anciens et les Modernes* , Paris, M. Guérout.

Fourmont, Etienne, 1716. *Examen pacifique de la Madame Dacier et de Monsieur de La Motte sur Homère . Avec un traité sur le poème épique et la critique des deux Iliades et de plusieus autres poèms* , par Monsieur Fourmont, Professeur en Langue arabique au Collège royal de France, et associé de l'Académie royale des in scriptions, Paris, Jacques Rollin, 2 vols.

Fraguier, Abbé Claude-François, 1731. *Qu'il ne peut y avoir de poèms , en prose* , in *Mémoires de l'Académie des inscriptions et des belles lettres* , Amsterdam, François Changuion, vol. VIII.

Frain de Tremblay, Jean, 1713. *Discours sur l'origine de la poésie , sur son usage et sur le bon goût* , par le Sieur Frain du Tremblay, de l'Académie royale d'Angers, Paris, François Fournier.

Fréart de Chambray, Roland, 1662. *Idée de la perfection de la peinture , démontreé par les principes de l'art , et par des exemples conformes aux observations que Pline et Quintilien ont faites sur les plus célèbres tableaux des ancients peintres , mis en parallèle à quelques ouvrages de nos meilleus peintres modernes , Léonard de Vinci , Raphael , Jules Romain et le Poussin* , par Roland Fréart, Sieur de Chambray, Au Mans, Imprimerie de J. Ysambart.

Gachet d'Artigny, Abbé Antoine, 1739. *Relation de ce qui s'est passé dans une assemblée tenue au bas du Parnasse , pour la réforme des belles lettres , ouvrage curieux et composé de pièces rapportées selon la méthod des beaux esprits de ce tems* ... La Haye, P. Paupie.

Gacon, François, 1715. *Homère vengé , ou réponse à M . de La Motte sur l'Iliade* , par L. P. S. F. [le poète sans fard], Paris, E. Ganeau.

Garcin, Laurent, 1772. *Traité du mélodrame , Réflexions sur la musique dramatique* , Paris, Vallat-la-Chapelle.

Gautier d'Agoty, Jacques, 1753. *Observations sur la peinture et sur les tableaux anciens*

*et modernes dédiées à M. de Vandière*, Année 1753, tome I, Paris, Jorry.

Goethe, Johann Wolfgang von, 1971. *Goethes Farbenlehre*, ausgewählt und erläutert von Rupprecht Matthaei, Ravensburg, O. Maier.

Gouge de Cessières, Francois-Etienne, 1758. *Les Jardins d'ornemens, ou les Géorgiques françoises*, nouveau poème en quatre chants par M. Gouge de Cessières, Paris, Guillyn.

Gougenot, —, 1633. *La Comédie des comédiens*, tragi-comédie par le Sr. Gougenot, Paris, P. David.

Grandval, Nicolas Ragot de, 1732. *Essai sur le bon goust en musique*, Paris, Pierre Prault.

Granet, Abbé François, 1738—9. *Réflexions sur les ouvrages de littérature*, Paris, Briasson, 10 vols.

Grimarest, Jean-Léonor le Gallois, Sieur de, 1707. *Traité du récitatif dans la leture, dans l'action publique, dans la déclamation et dans le chant, avec un traité des accens, de la quantité, et de la ponctuation*, Paris, J. Le Fèvre.

Grimm, Friedrich-Melchior, Baron von, 1753. *Le Petit Prophète de Boemischbroda*.

Hamilton, Anthony, 1964. *Mémoires du Comte de Grammont*, edition établie, preface, et annotée par Gilbert Sigaux, Lausanne [1713].

Harris James, 1744. *Three Treatises. The first concerning Art. The second concerning Music, Painting and Poetry. The third concerning Happiness*, London, J. Nourse.

Herder, Johann Gottfried, 1877—1913. Sämtliche Werke, herausgegeben von Bernhard Suphan, Berlin, Weidmannsche Buchhandlung, 33 vols. (The translations are mine.)

Hogarth, William, 1955. *The Analysis of Beauty*, with the rejected passages from the manuscript drafts and autobiographical notes, edited with an introduction by Joseph Burke, Oxford, Clarendon Press [1753]. (The subtitle to Hogarth's first edition is: *Written with a view of fixing the fluctuating ideas of taste*.)

Hume, David, 1967. *A Treatise of Human Nature*, ed. L. A. Selby-Bigge, M. A., Oxford, Clarendon Press (1888) [1739].

Iamblichus, *Les Mystères d'Egypte*, texte établi et traduit par Edouard des Places, S. J., Paris, Les Belles Lettres, 1966.

Isidore of Secille, *Sententiarum Liber IV*, *Appendix IX* in Migne (q. v.), vol. LXXXIII, p. 1163.

Jouin, Henry, 1883. *Conférences de l'Académie royale de peinture et de sculpture*, recueillies, annotées et précédées d'une étude sur les artistes écrivains par M. Henry Jouin, Paris, A. Quantin. *Journal étranger*, *ou Notice exacte et détaillée des ouvrages de toutes les nations étrangères*, *en fait d'arts*, *de sciences*, *de littérature etc.*, 1754—62, Paris, Michel Lambert, 45 vols. *Journal des sçavans*, 1665—1797, Paris, different publishersd, 142 vols.

Journal de Trévoux, i. e. *Mémoires pour l'Histoire des Sciences et des Beaux Arts*, 1701—58, Amsterdam, Trévoux, Paris. *Journal de Verdun*, i. e., *La Suite de la clef*, *ou Journal historique sur les matières du tems*, 1717—76, Paris, E. Ganeau, 120 vols., see Passe.

Kant, Immanuel, *Kant's Critique of Judgement*, translated with introduction and notes by J. H. Bernard, New York and London, Hafner, 1966 (1892).

Kepler, Johannes, 1619. *Joannis Kepleri Harmonices mundi libri V* [...] Linz, G. Tampachii.

La Barre, Abbé Louis-François-Joseph, 1741, *Dissertation sur le poème épique*, in *Mémoires de literature...* (q. v.), vol. XIII, 1741 [1731].

La Bruyère, Jean de, 1962. *Les Caractères*, edited by Robert Garapon, Paris, Garnier [1688].

LaCépède, Bernard-Germain-Etienne de La Ville sur Illon, Comte de, 1785. *La Poétique de la musique*, par M. le Comte de La Cépède [...], Paris, de l'Imprimerie de Monsieur, 2 vols.

La Chaussée, Pierre-Claude Nilvelle de, 1762. *Oeuvres de Monsieur Nilvelle de La Chaussée*, *de l'Académie françoise*. Nouvelle édition, corrigée, et augmentée de plusieurs pieces qui n'avoient point encore paru, Paris, Prault, 5 vols.

Lacombe, Jacques, 1753. *Le Salon*. 1758. *Le Spectacle des beaux-arts*, *ou considerations touchant leur nature*, *leur objet*, *leurs effets et leurs règles principales*, *avec des observations sur la manière de les envisager*, *sur les disposition nécessaires pour les cultivar et sur les moyens propres pour les étudier et les perfectionner*, par Monsieur Lacombe, Avocat, Paris, Hardy.

La Dixmérie, Nicolas Bricaire de, 1759. *L'Isle taciturne et l'isle enjouée*, *ou Voyage du genie Alaciel dans ces deux isles*, Amsterdam.

1765. *Lettres sur l'état present de nos spectacles avec des vues nouvelles sur chacun d'eux, particulièrement sur la Comédie françoise et l'Opéra*, Amsterdam, Paris, Duchesne.

1769. *Les Deux ages du gout et du genie français, sous Louis XIV et sous Louis XV*, par M. de La Dixmérie, La Haye, Paris, Lacombe.

1779. *La Sibyle gauloise ou la France telle qu'elle fut, telle qu'elle est, et telle, à peu près, qu'elle pourra être*, ouvrage traduit du Celte et suivi d'un Commentaire par M. de La Dixmérie, Londres, Paris, Valleyre l'ainé.

LaFayette, Marie-Madeleine Pioche de La Vergne, Comtesse de, 1674. *La princesse de Montpensier*, Paris Charles Osmont.

La Font de Saint Yenne, 1747. *Réflexions sur quelques causes de l'état present de la peinyure en France avec un examen des principaux ouvrages exposés au Louvre le mois d'Août 1746*, La Haye, Jean Neaulme.

1754. *Sentimens sur quelques ouvrages de peinture, sculpture, et gravure. Ecrits à un particulier en province.*

La Garde, Abbé Philippe Bridard de, 1740. *L'Echo du public sur les ouvrages nouveaux, sur les spectacles et sur les talens, ralation d'un François à Mylord \*, Duc de—*, Paris, Didot, La Veuve Pissot, Prault fils.

Lambert, Abbé Claude-François, 1741. *Mémoires et avantures d'une dame de qualité qui s'est retiree du monde*, La Haye, aux dépens de la Compagnie, 3 vols.

La Motte, Antoine Houdar de, 1715. *Réflexions sur la critique*, par Monsieur de la Motte, de l'Académie François, avec plusieurs letters de M. l'Archevêque de Cambray et de l'auteur, La Haye, Henri du Sauzet.

1754. *Oeuvres de Monsieur Houdar de La Motte*, l'un des Quarante de l'Académie François, dédiées à S. A. S. M. le Duc d'Orléans, Premier Prince du Sang, Paris, Prault l'aîné, 10 vols.

Lamy, le père Bernard, 1679. *De l'art de parler*, suivant la copie imprimée, Paris, André Pralard.

1701. *Traité de perspective, où sont contenus les fondemens de peinture*, par le R. P. Bernard Lamy, Paris, Annisson, directeur de l'Imprimerie royale.

Landois, Paul, 1742. *Silvie, tragédie en prose en un acte*, Paris, Prault.

La Place, Pierre-Antoine de, 1746. *Le Théâtre anglois*, Londres, 8 vols.

La Porte, Abbé Joseph de, *see* Castel, and Desfontaines, 1757.

La Solle, Henri-François, 1740. *Bok et Zulba*, *histoire allégorique*, traduite du portuguais de Dom Anrel Enime.

La Tour, Abbé Séran de, 1747. *Amusement de la raison*, Paris, Durand.

1762. *L'Art de sentir et de juger en matière de goût*, Paris, Pissot.

Laugier, Abbé Marc-Antoine, 1754. *Apologie de la musique françoise contre M. Rousseau*, Paris.

1771. *Manière de bien juger les ouvrages de Peinture*, *par feu M. l'Abbé Laugier*, *mise au jour et augmentée de plusieurs notes intéressantes par M *** [Cochin]*, Paris, C. A. Jombert.

Le Blanc, Abbé Jean-Bernard, 1747. *Lettre sur l'exposition des ouvrages de peinture*, *sculpture*, *de l'année 1747. Et en général sur l'utilité de ces sortes d'Expositions*.

1753. *Observations sur les ouvrages de M. M. de l'Académie de peinture et de sculpture*, *exposés au Sallon du Louvre en l'année 1753*, *et sur quelques écrits qui ont rapport à la peinture*.

Le Bossu, le père René, 1675. *Traité du poème épique*, par le R. P. Le Bossu, Chanoine régulier de Sainte Geneviève, Paris, Michel Le Petit.

Le Brun, Ponce-Denis Ecouchard, dit, 1811. *Oeuvres de Le Brun* [...], Mises en ordre et publiées par P. L. Ginguené [...], Paris, G. Warée, 4 vols.

Le Camus de Mézières, 1780. *Le Génie de l'architecture*, *ou l'analogie de cet art avec nos sensations*, par M. Le Camus de Mézières architecte, Paris, l'Auteur. Reprinted Minkoff, Geneva, 1972.

Le Cerf de la Viéville de Freneuse, Jean-Laurent, 1705. *Comparaison de la musique italienne et de la musique françoise*, Bruxelles, François Foppen seconde edition [1740].

Le Clerc, Jean, 1699. *Parrhasiana ou Pensées diverses sur des matières de critique*, *d'histoire*, *de morale et de politique*. *Avec la defense de divers ouvrages de Mr. L. C.*, par Théodore Parrhase, Amsterdam, chez les héritiers, d'Antoine Schelle.

Lefèvre, Tannegui, 1697. *De futilitate poetices*, auctore Tanaquillo Fabro, Tanaquilli filio, Amsterdam, Desbordes.

Leibniz, Gottfried Wilhelm, 1966. *Nouveaux essays sur l'entendement humain*, chronologie et introduction par Jacques Brunschwig, Paris, Garnier-Flammarion. [Written 1703, first published 1765.]

Lekain, Henri Louis Kaïn, dit, 1825. *Mémoires de Lekain*, precedes de réflexions sur cet acteur et sur l'art théâtral par M. Talma, Paris, Etienne Ledoux.

Lenglet Dufresnoy, Abbé Nicolas, 1734. *De l'usage des romans, où l'on fait voir leur utilité et leurs différens caractères : Avec une Bibliothèque des Romans, accompagnée de remarques critiques sur leur choix, et leurs éditions*, Amsterdam, chez La Veuve de Poiras, à la Vérité sans fard (written under the pseudonym M. le C. Gordon de Percel), 2 vols.

1735. *L'Histoire justifiée contre les romans*, par Mr. L'Abbé Lenglet du Fresnoy, Amsterdam, aux dépens de la Compagnie.

Le Noble de Tennelière, Eustache, Baron de saint Georges, 1694. *Ildegerte, reine de Danemark et de Norwège, ou l'amour magnanime*, Paris, de Luyne.

Lessing, Gotthold Ephraïm, 1785. *Dramaturgie, ou observations critiques sur plusieure pièces de théâtre, tant anciennes que modernes*, ouvrage intéressant, traduit de l'allemand de feu M. Lessing, par un François, revu, corrigé et publié par M. Junker [...], Paris, M. Junker, Durand, Couturier, 2 vols.

1967. *Laokoon oder über die Grenzen der Malerei und Poesie*, mit beilaüfigen Erlaüterungen verschiedener Punkte der alten Kunstgeschichte, ed. Ingrid Kreuzer, Stuttgart, Reklam [1766].

1970. *Laocoon*, translated and edited by William A. Steel, London, Dent, Everyman's Library. (The notes are omitted from this translation.)

*Lettres portuguaises*, 1962. [Par Gabriel de Lavergne de Guilleragues], introduction, notes, glossaire et tables d'après de nouveaux documents par F. Deloffre et J. Rougeot, Paris, Garnier [1669].

Levesque de Pouilly, Louis-Jean, 1747. *Théorie des sentimens agréables, où après avoir indiqué les règles que la Nature suit dans la distribution du plaisir, on établit les principes de la Théologie naturelle et ceux de la Philosophie morale*, Genève, Barillot et fils.

Longue, Louis-Joseph, prince de, 1774, *Lettres à Eugénie sur les spectacies*, Bruxelles, Paris, Valade.

Longue, Louis-pierre de, 1737. *Raisonnements hasardés sur la poésie françoise*, Paris, Didot.

Louvet de couvray, Jean-Baptiste, 1966. *Les Amours du chevalier de Faublas*, introduction de Michel Crouzet, Paris, Editions 10/18 [1787].

Mably, Gabriel Boonot, Abbé de, 1741. *Lettres à Madame la marquise de P... sur l'opéra*, Paris, Didot.

Maillet Duclairon, Antoine, 1751. *Essai sur la connoissance des théâtres françois*, Paris, Prault père.

Malebranche, le père Nicolas, 1965—7. *De la recherche de la vérité, où l'on traite de la nature de l'esprit de l'homme et de l'usage qu'il en doit faire pour éviter l'erreur dans les sciences*, éd. Geneviève Rodis-Lewis, Paris, Vrin, 2 vols. [1674]

Mandeville, Bernard de, 1714. *The Fable of the Bees; or, private vices publick benefits*.

Marchand, Jean-Henri, 1880. *Le Cidangeur sensible*, drame en trois actes et en prose par Jean-Henri Marchand, réimprimé sur l'exemplaire de la collection Ménétrier, avec une notice par Lucien Faucou, Paris, Le Moniteur du bibliophile [1777].

Marivaux, Pierre Carlet de Chamblain de, 1957. *La vie de Marianne, ou Aventures de Madame la Comtesse de* \*\*\* , éd. Frédéric Deloffre, Paris, Garnier [1731—8].

1969. *Journaux et œuvres diverses* [...], éd. Frédéric Deloffre et Michel Gilot, Paris, Garnier.

1972. *Oeuvres de jeunesse*, éd. Frédéric Deloffre, avec le concours de Claude Rigaut, Paris, Bibliothèque de la Pléiade.

Marmontel, Jean-François, 1763. *Poétique françoise*, Paris, Lesclapart, 2 vols.

1819—20. *Oeuvres de Marmontel*, Paris, Belin, 7 vols.; the *Essai sur les romans, considérés du côté moral* is in vol. III, p. 558—96. (I have been unable to date this. It appears, for example, in vol. XII of *Oeuvres complettes de M. Marmontel*, Historiographe de France et Secrétaire perpétual de l'Académie française, Edition revue & corrigée par l'Auteur, à Paris, Chez Née de La Rochelle, Libraire, rue de Hurepoix près du Pont Saint Michel no. 13, M D CC LXXXVIII. Avec approbation et privilège du Roi. There is no mention of a possible date in the chronoly in Ehrard, 1970.)

Méhégan, Guillaume-Alexandre, Chevalier de, 1755. *Considérations sur les révolutions des arts, dédiées à Monseigneur le Duc d'Orléans, premier Prince du sang*, Paris, Brocas.

*Mémoires de littérature tirez des registres de l'Académie royale des inscriptions et belles let-*

tres, Amsterdam, François Changuion, 54 vols.

Mercier, Louis-Sébastien, 1771. *L'An deux mille quatre cent quarante*, *Rêve s'il en fût jamais*, Amsterdam.

1775. *La Brouette du vinaigrier*, drame, Londres.

1784. *Mon Bonnet de nuit*, Neuchâtel, de l'Imprimerie de la Société typographique, 4 vols.

*Mercure de France*, 1742—91. Paris, 974 vols.

Mersenne, le père Marin, 1636. *Harmonie universelle*, *contenant la théorie et la pratique de la musique*, par F. Marin Mersenne, Paris, S. Cramoisy.

Meusnier de Querlon, Anne-Gabriel, 1753. *L'Ecole d'Uranie*, *ou l'Art de la peinture*, *traduit du latin d'Alph. Dufresnoy* [ *par Roger de Piles* ] *et M. l'abbé de Marsy* [ *par meusnier de Querlon* ], édition revue et corrigée par le sieur M. D. Qu., Paris, Imprimerie de P. G. Le Mercier.

Migne, J-P, 1844—64. *Patrologiae Cursus Completus*, Paris, excudebat Migne, 221 vols.

Molé, François-René, 1825. *Mémoires de Molé*, précédés d'une notice sur cet acteur par M. Etienne, Paris, Collection de mémoires sur l'art dramatique.

Montesquieu, Charles-Louis de secondat, Baron de, 1949. *Oeuvres complètes*, éd. Roger Caillois, Paris, Bibliothèque de la pléiade, 2 vols.

Morellet, Abbé André, 1772? *Observations sur un ouvrage nouveau*, *intitulé Traité du mélodrame*, *ou réflexions sur la musique dramatique*, à Paris, chez Vallat-la-Chapelle, 1771.

Mouhy, Charles de Fieux, Chevalier de, 1736. *La Mouche ou les Avantures de M. Bigand*, traduties de l'italien par le chevalier de Mouhy, Paris, L. Dupuis.

1739. *Mémoires d'Anne-Marie de Moras*, *comtesse de Courbon*, *écrits par elle-même*, La Haye, P. de Hondt.

1746—51. *Le Papillon ou Lettres parisiennes*, *ouvrage qui contiendra tout ce qui se passera d'intéressant*, *de plus agréable et de plus nouveau* ..., La Haye, Antoine van Pole, 4 vols.

Nadal, Abbé Augustin, 1783. *Oeuvres meslées*, Paris, Briasson, 2 vols.

Néel, Louis-Balthasar, 1745. *Le Voyage de Saint Cloud*, *par mer et par terre*, in Bibliothèque choisie et amusante (q. v.), vol. 1.

Newton, Sir Isaac, 1704. *Opticks*, *or a treatise of the reflexions*, *refractions*, *inflex-*

*ions and colours of light* ; *also two treatises of the species and magnitude of curvilinear figures*, London, S. Smith.

Niceron, le pérc Jean-François, 1652. *La Perspective curieuse* , *avec l'optique et la catoptrique de R . P . Mersenne* , Paris, P. Billaine [1683].

Nougaret, Pierre-Jean-Baptiste, 1769. *De l'art du thé treâtre en général* , *où il est parlé des différens genres de spectacles et de la musique adaptée au théâtre* , Paris, Cailleau, 2 vols.

*Le Nouvelliste du Parnasse* , *ou* , *Réflexions sur les ouvrages nouveaux* , 1731—2, Paris, Chaubert, 4 vols.

Noverre, Jean-Georges, 1760, *Lettres sur la danse et sur les ballets* , Stuttgart et Lyon, Delaroche.

*Obervations sur les écrits modernes* , 1735—43, Pairs, Chaubert, 33 vols.

*Observations sur la littérature moderne* [par Joseph de La Porte], 1749—52, La Haye, 9 vols.

d'Olivet, Abbé Pierre-Joseph Thorellier, 1736. *Traité de la prosodie* , Paris, Gandouin.

1738. *Remarques de grammaire sur Racine* , par M. l'abbé d'Olivet, Paris, Gandouin.

Pajot, le père Charles, 1670. *Dictionnaire nouveau françois-latin* , La Flèche, Griveau.

Pascal, Blaise, 1904. *Opuscules et pensées* , publiées avec une introduction, des notices et des notes, par M. Léon Brunschvieg, Paris, Hachette, 3 vols.

Passe, 1749. 'Lettre de M. de Passe à Madame D*** sur les romans', in *Journal de Verdun* (q. v. ), Paris, vol. LXVI, p. 102—12.

Patte, Pierre, 1782. *Essai sur l'architecture théâtrale* , *ou de l'ordonnance la plus avantageuse à une salle de spectacle* , *relativement aux principles de l'optique et de l'acousitique* , *avec un examen des principaux théâtres de l'Europe et une analyse des écrits les plus importans sur cette matière* , Paris, Moutard.

Perrault, Charles, 1693. *Parallele des Anciens et des Modernes en ce qui regarde les arts et les sciences* , nouvelle édition, augmentée de quelques dialogues, par M. Perrault, de l'Académie françoise, Amsterdam, Georges Gallet, 2 vols.

Piles, Roger de, 1699. *Dialogue sur le coloris* , Paris, N. Langlois [1673].

1707. *L'Idée du peintre parfait* , *pour servir de règle aux jugemens que l'on doit por-*

*ter sur les ouvrages des peintres*, Londres, David Mortier.

1708. *Cours de peinture par principes*, composé par M. de Piles, Paris, Jacques Estienne.

Plato, 1961. *The Republic*, translated by H. D. P. Lee, Harmondsworth, Penguin.

1956—70. *The Sophist*, in *Oeuvres complètes*, Paris, Les Belles Lettres, 27 vols.

Pliny, 1958. *Naturalis Historiae*, Loeb Library, London/Cambridge Mass., Heinemann/Harvard University Press, 4 vols.

Pluche, Abbé Antoine, 1751. *La Mécanique des langues et l'art de les enseigner*, par M. Pluche, Paris, Vve. Estienne et fils.

Poinsinet le jeune, Antoine-Alexandre-Henri, 1765. *Le Cercle ou la soirée à la mode*, comédie épisodique en un acte et en prose, jouée le 7 Septembre 1764.

Pope, Alexander, 1711, *An Essay on Criticism*.

Porée, Abbé Charles-Gabriel, 1736. *Histoire de D. Ranuncio d'Alétès*, *écrite par lui-même*, Venise [Rouen], F. Pasquinetti.

Préville, Pierre Louis Dubus, dit, 1823. *Mémoires de Préville et de Dazincourt*, revus, corrigés et augmentés d'une notice sur ces deux comédiens, par M. Ourry, Paris, Baudoin frères, libraries.

Prévost, Abbé Antoine-François, 1731. *Mémoires et avantures d'un homme de qualité qui s'est retiré du monde*, Paris, Amsterdam, 7 vols. [1728—32]

*Le Pour et contre*, ouvrage périodique d'un goût nouveau [...], par l'auteur des *Mémoires d'un homme de qualité*, Paris, Didot, 1733—40, 20 vols.

1734. Ed. *Histoire universelle de Jacques-Auguste de Thou depuis 1543 jusqu'en 1607*, traduite sur l' édition latine de Londres, Londres, 15 vols.

1740. *Histoire de Marguerite d'Anjou*, *Reine d'Anleterre*, par M. l'Abbé Prévost, Aumonier de son Altesse Sérénissime Monseigneur le Prince de Conty, Amsterdam, François Desbordes.

1742. *Histoire de Guillaume le Conquérant*, *duc de Normandie et roi d'Angleterre*, par M. l'Abbé P***, Paris, Prault, 2 vols.

1742. *Le Doyen de Killerine*, *histoire morale*. *Composée sur les mémoires d'une illustre famille d'Irlande*, *et ornée de tout ce qui peut rendre une lecture utile et agréable*, par l'Auteur des *Mémoires d'un homme de qualité*, Amsterdam, François Changguion, 6 vols. [1735—9].

1777. *Le Philosophe anglois*, *ou Histoire de Monsieur Cleveland*, *fils naturel de Cromwell*, écrite par lui-même et traduite de l'anglois, nouvelle édition, Londres, Paul Vaillant, 6 vols. [1731—9].

1965. *Histoire d'une Grecque moderne*, introduction par Robert Mauzi, Paris, Editions 10/18

*Les Princesses malabares*, *ou le célibat philosophique* [par Louis Pierre de Longue?], Andrinople, chez T. Franco [1734].

Puisieux, Madeleine d'Arsant, Madame de, 1750. *Les Caractères*, par Madame de P\*\*\*, Londres.

Quesnel, Abbé Pierre?, 1737. *Almanach du diable*, *contenant des prédictions très curieuses et absolument infaillibles pour l'année 1737*, Aux Enfers.

Quintilian, 1963. *Institutio oratoria*, Loeb Library, London/Cambridge Mass., Heinemann/Harvard University Press, 4 vols.

Racine, Louis, 1731. 'Dissertation sur l'utilité de l'imitation et sur la manière dont on doit imiter', and 'Sur l'essence de la poèsie', in Mémoires de littérature (q.v.), vol VIII [British Museum copy].

1742. *La Religion*, poème, Paris, Coignard, Desaint.

Raguenet, Abbé François, 1702. *Parallèle des Italiens et des François en ce qui regarde la musique et les opéra*, Paris, Jean Moreau.

Rameau, Jean-Philippe, 1722—6. *Traité de l'harmonie réduite à ses principes naturels*, *suivi du nouveau système de musique théorique*, Paris, Ballard, 2 t. in 1 vol.

Rapin, le père René, 1674. *Réflexions sur la poétique d'Aristote et sur les ouvrages des poètes anciens et modernes*, Paris, F. Muguet.

*Réflexions sur la musique en général et sur la musique françoise en particulier*, 1754.

Rémond de Sainte Albine, 1747. *Le Comédien*, ouvrage divisé en deux parties, par M. Rémond de Sainte Albine, Paris, Desaint, Saillant, Vincent fils.

Rémond de Saint Mard, Toussaint, 1734. *Réflexions sur la poésie en général*, *sur l'églogue*, *sur la fable*, *sur l'élégie*, *sur la satire*, *sur l'ode et sur les autres petits poèmes comme sonnet*, *rondeau*, *madrigal etc*. *Suivies de trois lettres sur la décadence du goût en France*, par M. R. D. S. M., La Haye, C. De Rogissart.

1741. *Réflexions sur l'opéra*, La Haye, Jean Neaulme.

1749. *Oeuvres de Monsieur de Saint Mard*, Amsterdam, Pierre Mortier, 5 vols.

Rétif de la Bretonne, Nicolas Edmé, 1769. *Le Pornographe*, *ou Idées d'un honnête*

*homme sur un projet de règlement pour les prostituées propre à prévenir les malheurs qu'occasionne le publicisme des femmes, avec des notes historiques et justificatives*, Londres, J. Nourse, La Haye, Gosse junior et Pinet.

1770. *La Mimographe, ou Idées d'une honnête femme pour la réformation du Théâtre national*, Amsterdam, Changuion.

Reynolds, Sir Joshua, 1887. *Discourses*, edited with an introduction by Helen Zimmerman, London, W. Scott.

Riccoboni, François, 1750. *L'Art du théâtre*, à Madame \*\*\*, Paris, C-F Simon, Giffart fils.

Riccoboni, Louis, 1728. *Dell'Arte rappresentativa*, Londra

1731. *Histoire du théâtre italien, depuis la décadence de la comédie latine; avec un catalogue des tragédies et comédies italiennes imprimées depuis l'an 1500 jusqu'en l'an 1660, Et une dissertation sur la tragédie moderne*, Paris, Cailleau, 2 vols.

1736. *Observations sur la comédie et sur le génie de Molière*, Paris, Vve. Pissot

1738a. *Pensées sur la déclamation*, Paris, Briasson.

1738b. *Réflexions historiques et critiques sur les différens théâtres de l'Europe, avec les pensées sur la déclamation*, Paris, Imprimerie de Jacques Guérin.

*Lettre à Muratori*, in La Chaussée (q. v.), vol. V [1737].

1743. *De la réformation du théâtre*.

Richardson, Jonathan, 1728. *Traité de la peinture par Mrs. Richardson père et fils, divisé en trois tomes*, Amsterdam, Herman Uytwerf, Paris, Briasson, 3 t. in 2 vols. [translation of *An Essay on the Theory of Painting*, 1715].

Richelière, Claude de, 1752. *Jugement de l'orchestre de l'opéra*.

Rivet de la Grange, Dom, et al., 1742. *Histoire littéraire de la France*, par des religieux bénédictins de la Congrégation de Saint-Maur, Paris, Osmont, vol. VI, pp. 12—17.

Rochemont, - de, 1754. *Réflexions d'un patriote sur l'opéra françois et sur l'opéra italien qui présentent le parallèle du goût des deux nations dans les beaux arts*, Lausanne.

Rollin, Charles, 1726—8. *De la manière d'enseigner et d'étudier les belles lettres par rapport à l'esprit et au cœur*, Par M. Rollin, ancien Recteur de l'Université, Professeur de l'Eloquence au Collège Roial, et associé à l'Académie roiale des in-

scriptions et des belles lettres, Paris, J. Estienne, 4 vols.

Rotrou, Jean, 1954. *Le Véritable Saint Genest*, edited with an essay on Rotrou's life and work by R. W. Ladborough, Cambridge, University Press [1647].

Rouquet, Jean-André, 1746. *Lettres de Monsieur * * à un des ses amis à Paris, pour lui expliquer les estampes de Monsieur Hogarth*, Londres, R. Dodsley.

1775. *L'Etat des arts en Angleterre*, par M. Rouquet, de l'Académie royale de peinture et de sculpture, Paris, C-A Jombert. Reprinted Minkoff, Geneva, 1972.

Rousseau, Jean-Baptiste, *see* Bonafous.

Rousseau, Jean-Jacques. O. C. = *Oeuvres complètes*, édition publiée sous la direction de Bernard Gagnebin et Marcel Raymond, Paris, Bibliothèque de la Pléiade, 3 vols.

*Correspondance* = *Correspondance complète de Jean-Jacques Rousseau*, édition critique établie et annotée par R. A. Leigh, Geneva-Banbury, 1965— .

*De l'imitation théâtrale*, in *Oeuvres de Monsieur Rousseau de Genève*, nouvelle édition revue, corrigée et augmentée de plusieurs morceaux qui n'avoient point encore paru, Neuchâtel, 1764, 5 vols., 80; vol. V.

*Lettre sur la musique françoise*, *Dictionnaire de musique*, *Observations sur l'Alceste de M. Gluck*, *Examen de deux principes advances par M. Rameau*, in *Oeuvres complètes de J-J. Rousseau*, edition de Ch. Lahure et Cie, Paris, Hachette, 1863, vols. IV and V.

*Essai sur l'origine des langues, où il est parlé de la mélodie et de l'imitation musicale*, Belin, 1817, reproduced in Paris, Bibliothèque du Graphe, 1967.

*Lettre à M. d'Alembert sur son article 'Genève'*, ed. Michel Launay, Paris, Garnier Flammarion, 1967.

*La Nouvelle Héloïse*, nouvelle édition publiée d'après les manuscrits et les editions originals avec des variants, une introduction, des notices et des notes, par Daniel Mornet, Paris, Hachette, 1925, 4 vols.

Sade, Donatien-Alphonse-François, Marquis de, 1966—7. *Oeuvres complètes*, édition definitive par Gilbert Lély, Paris, Cercle du Livre précieux, 16 vols.

Saint Evremond, Charles de Marguetel de Saint Denis, Seigneur de, 1709. *Sur les opéra, à M. le Duc de Buckingham*, in *Oeuvres meslées de Saint Evremond, publiées sur les manuscrits de l'auteur*, seconde édition, revue, corrigée et

angumentée, Londres, Jacob Tonson, 3 vols. ; vol. II, pp. 214—22 [before 1687].

Saint Réal, César Vichard, Abbé de, 1922. *Conjuration des Espagnols contre la république de Venise, en l'année MDCXVIII*, éd. par Alfred Lombard, Paris, Collection des chefs-d'œuvre méconnus [1674].

— 1977. *Don Carlos*, introduction et notes par Andrée Mansau, Geneva, Droz [1672].

Saint Yves, 1748. *Observations sur les arts et sur quelques morceaux de peinture et de sculpture exposés au Louvre en 1748, où il est parlé de l'utilué des embellissemens dans les villes*, par une société d'amateurs, Leyden, 1748.

Scarron, Paul, 1951. *Le Roman conique*, texte établi et présenté par Henri Bénac, Paris, Société Les Belles Lettres 2 vols. [1651,1657]

Schubart, Christian Friedrish Daniel, 1806. *Ideen zur einer Aesthetik der Tonkunst*, herausgegeben von Ludwig Schubart, Wien, J. V. Degen.

Scudéry, Georges de, 1641. *Ibrahim ou l'illustre bassa*, Paris, chez Antoine de Sommaville, 4 vols.

*Sentiment d'un Harmonophile sur différens ouvrages de musique*, 1756. Amsterdam, Paris, Jombert. (The date is derived from the Année littéraire.)

Seran de La Tour, *see* LaTour.

Servandoni, Jean-Jerôme, 1739. *Description du spectacle de Pandore*. Inventé et execute par le Chevalier Servandoni, Peintre et Arehitecte du Roi, de l'Académie roiale de peinture [...], Paris.

— 1740. *La Descente d'Enée aux enfers*. Représentation donnée sur le théâtre des Thuilleries par le Sieur Servandoni le 5ᵉ avril 1740, Paris, Vve. Pissot.

— 1741. *Lettre au sujet du spectacle des avantures d'Ulisse*. A son retour du siège de Troye jusqu'à son arrive en Itaque, *tire de l'Odissée d'Homère*. Ouvert au Palais des Thuilleries, dans la Salle des Machines, au mois de mars 1741, Inventé par le Chevalier Servandoni [...], Paris. Prault fils.

— 1742. *Léandre et Héro*, qui doit estre représenté sur le grand théâtre du Palais des Thuilleries, au mois de mars 1742 par le Chevalier Servandoni, Paris, Vve, Pissot.

— 1754. *La Forest enchantée*. Représentation tirée du poème italien de la Jérusalem délivrée. Spectacle orné de machines, animé d'acteurs pantomimes

accompagné d'une musique (de la composition de M. Geminiani) qui en exprime less différentes actions, exécuté sur le grand théâtre du Palais des Thuilleries pour la première fois le dimanche 31 mars 1754, Paris, Imprimerie de Ballard.

1755. *Le Triomphe de l'amour conjugal*, spectacle orné de machines, animé d'acteurs pantomimes et accompagné d'une musique qui en exprime les différentes actions. Exécuté pour la première fois sur le grand théâtre du Palais des Thuilleries le dimanche 16 mars 1755. Par le Sieur Servandony [...], Paris, Imprimerie de Ballard.

1758. *Description du spectacle de la chute des anges rebelles*, sujet tiré du poème du Paradis perdu de Milton. Exécuté pour la première dois sur le grand théâtre de la Salle des Machines, aux Thuilleries, le dimanche 12 mars 1758. Par le Sieur Servandoni[...]. Paris, Imprimerie de S. Jorry.

Servandoni d'Hannetaire, Jean-Nicolas (son of the preceding, actor), 1774. *Observation sur l'art du comédien. Et sur autres objets concernant cette profession en général. Avec quelques extraits de différens auteurs et des remarques analogues au même sujet, ouvrage destiné à de jeunes acteurs et actrices*, par le sieur D*** , ancien comédien, seconde édition, corrigée de beaucoup d'anecdotes théâtrales et de plusieurs observations nouvelles, Aux dépens d'une société typographique.

Silvain, 1732. *Traité du sublime, à Mr. Despréaux, où l'on fait voir ce que c'est que le sublime et ses différentes espèces ; quell en doit être le stile ; s'il y a un art du sublime, et les raisons pourquoi il est si rare* ; par M. Silvain, Paris, P. Prault.

Staël, Germaine Necker, Madame de, 1959. *De la littérature considérée dans ses rapports avec les institutions sociales*, éd. Paul Van Tieghem, Geneva-Paris Droz, 2 vols. [1800].

1968. *De l'Alllemagne*, éd. Simone Balayé, Paris, Garnier-Flammarion. 2 vols. [1813]

Sterne, Lawrence, 1938. *Tristram Shandy*, London, Dent [1759—67].

Sticotti, Antonio Fabio, 1769. *Garrick ou les acteurs anglois, ouvrage contenant des réflexions sur l'art dramatique, sur l'art de la representation, et le jeu des acteurs*, traduit de l'anglois, Paris, Lacombe.

*Supplément à l'Encyclopédie, ou Nouveau Dictionnaire pour servir de Supplément au Dictionnaire des Sciences des Arts et des Métiers* [...], Amsterdam, M. M. Rey,

1777, 4 vols.

Terrasson, Abbé Jean, 1754. *La philosophie applicable à tous les objets de l'esprit et de la raison*, ouvrage en réflexions detaches par feu M. l'Abbé Terrasson de l'Académie françois [...], précédé des réflexions de M. D'Alembert de l'Académie des Sciences, d'une lettre de M. de Moncrif, de l'Académie françois, et d'une autre lettre de M*** sur la personne et les ouvrages de l'autre, Paris Prault et fils.

Trublet, Abbé Nicolas-Charles-Joseph, 1754—60. *Essais sur divers sujets de littérature et de morale*, par M. l'Abbé Trublet, de l'Académie royale des sciences, des bells lettres, Archidiacre et Chanoine de Saint Malo, cinquième edition, corrigée et augmentée, Paris, Briasson, 4 vols.

Turgot, Anne-Robert-Jacques, Baron de l'Aulne, 1808—11. *Discours aux Sorboniques*, *Tableau philosophique des progrès successifs de l'esprit humain*, in *Oeuvres*, Paris, Imprimerie A. Belin, 9 vols., vol. II, [1750].

Vairasse d'Alais, Denis, 1702. *Histoire des Sevarambes*, *peuples qui habitent une partie du troisième continent communément appellé la Terre australe*, *contenant une relation du gouvernement*, *des mœurs*, *de la religion et du langage de cette nation*, *inconnue jusqu'à présent aux peuples de l'Europe*, Amsterdam, Estienne Roger.

Vasari, Giorgio, 1885—90. *Lives of the most eminent painters*, *sculptors and architects*. Translated from the Italian with notes by Mrs Jonathan Foster, London, G. Bell, 6 vols.

Vatry, Abbé, 1741. *Discours sur la fable épique*, in *Mémoires de littérature* (*q.v.*), vol. XIII [1731].

Voltaire, François-Marie Arouet de, *Oeuvres complètes* [duodecimo Kehl], de l'Imprimerie de la société littéraire typographique, 1785, 92 vols.

Wier, Johannes, 1579. *Histoires*, *disputes et discours des illusions et impostures des diables*, Geneva, J. Chouet [Latin, 1563].

Winckelmann, Johann Joachim, 1756. Compte rendu of his *Gedancken über die Nachahmung der Griechischen Wercke in der Mahlerey und Bildhauerkunst*, in *Journal étranger*, Paris, janvier 1756, pp. 104—63.

Yzo, 1753. *Lettre sur celle de Jean-Jacques Rousseau sur la musique*.

# Critics

Abrams, M. H. , 1958. *The Mirror and the Lamp. Romantic Theory and the Critical Tradition*, New York, The Norton Library [1953].

Adorno, Theodor W. , 1973. *Aesthetische Theorie*, Frankfurt, Suhrkamp [1970].

Auerbach, Erich, 1953. *Mimesis, the Representation of Reality in Western Literature*. Translated from the German by Willard K. Trask, Princeton University Press.

1959. 'La Cour et la ville', in *Scenes from the Drama of European Literature*, New York, Meridian Books.

Austin, J. L. , 1961 'Pretending', in Philosophical Papers, Oxford, Clarendon Press, pp. 200—19.

1964. *Sense and Sensibilia*, Oxford, Clarendon Press.

Baczko, Bronislaw, 1978. *Lumières de l'utopie*, Paris, Payot.

Baltrušaitis, Jurgis, 1969. *Anamorphoses, ou magie artificielle des effects merveilleux*, Paris, O. Perrin.

Bapst, Germain, 1893. *Essai sur l'histoire du theater, la mise en scène, le décor, le costume, l'architecture, l' éclairage, l'hygiène*, Paris, Imprimerie de Lahure.

Barthélemy, Maurice, 1956. 'L'Opéra français et la querelle des Anciens et des Modernes', in *Letters romanes*, vol. X , pp. 379—91.

1966. 'Essai sur la position de d'Alembert dans la *Querelle des Bouffons*', in *Recherches sur la musique française classique*, vol. VI.

Barthes, Roland, 1973. *Le Plaisir du texte*, Paris, Le Seuil.

Bergman, G. M. , 1961. 'Le décorateur Brunetti', in *Reasearches théâtrales*, vol. IV, pp. 6—28.

Bernheimer, Richard, 1956. 'Theatrum Mundi', in *The Art Bulletin*, vol. XXXVIII, pp. 225—47.

Bjurstöm, Per, 1951. 'Servandoni, décorateur de théâtre', in *Revue d'histoire du théâtre*, vol. III, pp. 150—9.

1956. 'Les mises en scène de *Sémiramis* de Voltaire en 1748 et 1759', in *Revue d'histoire du théâtre*, vol. III, pp. 299—320.

1959. 'Servandoni et la Salle des Machines', in *Revue d' histoire du théâtre*, vol. XI, pp. 222—4.

1961. *Giacomo Torelli and Baroque Stage Design*, Stockholm, Almquis and

Wiksell (Acta universititatis Upsaliensis, nova series, 11).

Blanchot, Maurice, 1967. *Lautréamont et Sade*, Paris, Editions 10/18.

Bongie, Laurence L., 1977. *Diderot's 'femme savante'* in *Studies on Voltaire and the Eighteenth Century*, vol. CLXVI.

Bonneyfoy, Yves, 1970. *Rome 1630. L'Horizon du premier baroque*, Milan and Paris, Flammarion.

Bonno, Gabriel, 1950. 'Une amitié franco-anglaise du XVII$^e$ siècle: John Lockel' Abbé du Bos', in *Revue de littérature comparée*, vol. XXIV, pp. 481—520.

Bray, René, 1963. *La Formation de la doctrine classique en France*, Paris, Nizet [1927].

Brecht, Berthold, 1966. *Nachträge zum kleinen Organon für das Theater*, in *über Theater*, Leipzig, Reklam [1952—4].

Bruyne, Edgar de, 1946. *Etudes d'esthétique medieval*, Brugge, 'De Tempel', 3 vols.

Bücken, Ernst, 1927. *Die Musik des Rokoko und der Klassik*, Potsdam, Akademische Verlagsgesellschaft Athenaion.

Bukofzer, Manfred F., 1948. *Music in the Baroque Era, from Monteverdi to Bach*, London, J. M. Dent and Sons [1947]

Bundy, Murray Wright, 1927. *The Theory of Imagination in Classical and Mediaeval Thought*, Urbana, University of Illinois Studies in Language and Literature, vol. 12,2/3.

Cabeen, D. C., 1951. *A Critical Bibliography of French Literature*, vol. IV, *The Eighteenth Century*, edited by George R. Havens and Donald F. Bond, Syracuse, University Press.

Caillois, Roger, 1960. *Méduse et compagnie*, Paris, Gallimard.

Cassirer, Ernst, 1906. *Das Erkenntnisprblem in der Philosophie und Wissenschaft der neueren Zeit*, Berlin Verlag von Barno, 3 vols.

Cayrou, Gaston, 1923. *Le Français classique, lexique de la langue du dixseptième siècle* [...], Paris, H. Didier.

Chomsky, Noam, 1966. *Cartesian Linguistics. A Chapter in the History of Rationalist Thought*, New York and London, Harper and Row.

Chouillet, Jacques, 1970. 'Une Source anglaise du *Paradoxe*', in *Dix-huitième siècle*, vol. II, pp. 207—26.

1973. *La Formation des idées esthétiques de Diderot*, Paris, Colin.

1974. *L'Esthétique des Lumières*, Paris, P. U. F.

Christout, Marie-Françoise, 1967. *Le Ballet de Cour de Louis XIV 1643—1672*, Paris, A. et J. Picard.

Cleaver, Eldridge, 1969. *Soul in Ice*, *Selected Essays*, London, Cape Editions.

Cook, Malcolm, 1982. *Politics in the Fiction of the French Revolution*, in *Studies on Voltaire and the Eighteenth Century*, vol. CCI.

Coulet, Henri, 1967. *Le Roman jusqu' à la Révolution*, Paris, Colin, 2 vols.

1975. *Marivaux romancier*, *Essai sur l'esprit et le cœur dans les romans de Marivaux*, Paris, Colin.

Courville, Xavier de, 1943. *Un Apôtre de l'art du théâtre au XVIII$^e$siècle*, *Luigi Riccoboni, dit Lélio*, Paris-Geneva, Droz, 3 vols.

Cucuel, Georges, 1914. *Les Créateurs de l'opéra comique français*, Paris, Alcan.

Cudworth, C. L., 1956—7. '"*Baptist's Vein*"—French orchestral music and its influence from 1650 to 1750', in *Proceedings of the Royal Musical Association*, vol. LXXXIII, pp. 29—47.

Day, Douglas A. 1959. '*Crébillon fils, ses exils et ses rapports avec l'Angleterre*' in *Revue de littérature compareé*, vol. XXXIII, pp. 180—91.

Derrida, Jacques, 1967a. 'Cogito et histoire de la folie', in *L'Ecriture et la différence*, Paris, Le Seuil, pp. 51—97.

1967b. *De la grammatologie*, Paris, Le Seuil.

1972a. *La Dissémination*, Paris, Le, Seuil.

1972b. *La Voix et le phenomène*, Paris, P. U. F. [1967].

1973. 'L'archéologie du frivole', in Condillac, *Essai sur l'origine des connaissances humaines*, Paris, Editions Galilée.

1977. 'Scribble (pouvoir/écrire)', in Warburton, *Essai sur les hiéroglyphes des Egyptiens* [...], Paris, Aubier-Flammarion.

Dickmann, Herbert, 1952. 'The Préface-annexe of *La Religieuse*', in *Diderot Studies*, vol. II, pp. 21—141.

1964. 'Die Wandlung des Nachahmungsbegriff in der französischen Asthetik des 18 Jahrhunderts', in *Nachahmung und Illusion*, ed. H. R. Jauss, München, Fink Verlag, pp. 28—59.

Dodds, E. R., 1933. ed. Proclus, *Elements of Theology*, Oxford, Clarendon Press.

Drujon, Fernand, 1885—8. *Les Livres à clef*, *étude de bibliographie*, Paris, E. Rouveyre, 2 vols.

Dulong, Gustave, 1921. *L'Abbé de Saint Réal. Etude sur les rapports de l'histoire et du roman au XVII<sup>e</sup> siècle*, Paris, H. Champion, 2 vols.

Dummett, Michael, 1973. *Frege: Philosophy of Language*, London, Duckworh.

—— 1978. *Truth and Other Enigmas*, London, Duckworth.

Ehrard, Jean, 1970. *De l'encyclopédie à la Contre-Révolution: Jean-François Marmontel (1723—1799)*. Etudes réunies et présentées par J. Ehrard, postface de J. Fabre, Collection Ecrivains d'Auvergne, G. de Brissac, Clermont-Ferrand.

Ellrich, Robert J., 1961. 'The rhetoric of *La Religieuse* an eighteenth century forensic rhetoric', in *Diderot Studies*, vol. III, pp. 129—54.

d'Estrée, Paul, 1897. 'Un journaliste policier: le Chevalier de Mouhy', in *Revue d'histoire littéraire*, pp. 195—238.

Fabre, Jean, 1958. 'Le Théâtre au XVIII<sup>e</sup> siècle', in *Histoire des littératures*, éd. Raymond Queneau, Paris, Encyclopédie de la Pléiade, vol. III, pp. 793—813.

—— 1961. 'Deux frères ennemis: Diderot et Jean-Jacques', in *Diderot Studies*, vol. III, pp. 155—214.

Fellerer, Karl Gustav, 1962, 'Zur Melodielehre im 18ten. Jahrhundert', in *Festschrift Zoltan Kodaly zum 80ten*, *Geburtstag*, Budapest, Studia Musicologica, vol. III, pp. 109—15.

—— 1966. 'Zur musikalischen Akustik im 18 ten. Jahrhundert', in *Festschrift Josef Maria Müller-Blattau*, Saarbrücken (*Saarbrückische Studien zur Musikwissenschaft*, vol. I), pp. 80—90.

Finch, Robert, 1966. *The Sixth Sense*, *Individualism in French Poetry*, *1686—1760*, Toronto, University Press (University of Toronto, romance series 11).

Fontaine, André, 1909. *Les Doctrines d'art en France. Peintres*, *amateurs*, *critiques*, *de Poussin à Diderot*, Paris, H. Lanrens.

Forcellini, 1858—60. *Totius Latinitatis Lexicon opera et studio Ageidii Forcellinii* [...], Prato, Albergettus & Co., 6 vols.

Freud, Sigmund, 1953. *Psychopathic Characters on the Stage*, in *Standard Edition of the Complete Works of Sigmund Freud*, London, Hogarth Press, vol. VII, pp.

303 [1905?].

Gaiffe, Félix Alexandre, 1910. *Le Drame en France au XVIII<sup>e</sup> siècle*, Paris, Colin.

Genette, Gérard, 1979. *Introduction à l'architexte*, Paris, Le Seuil.

Gillot, Hubert, 1914. *La Querelle des Anciens et Modernes en France*, Nancy, Crépin-Leblond.

Gilson, Etienne, 1930. *Etudes sur le rôle de la pensée médiévale dans la formation du système cartésien*, Paris, Vrin.

Girdlestone, Cuthbert, 1962. *Jean-Philippe Rameau, sa vie, son oeuvre* (Bruxelles), Desclée de Brouwer.

1972. *La Tragédie en musique*, Geneva, Droz.

Goldschmidt, Hugo, 1915. *Die Musikästhetik das 18. Jahrhunderts und ihre Beziehungen zu seinem Kunstchaffen*, Zurich, Leipzig, Rascher u. Co.

Gombrich, E. H., 1962. *Art and Illusion : a study in the psychology of pictorial reprensation*, London, Phaidon [1960].

1974. 'The sky is limit: the vault of heaven and pictorial vision', in *Perception, essays in honor of James J. Gibson*, ed. Robert B. Macleod and Herbert L. Pick Jr, Ithaca-London, Cornell University Press.

Gossiaux, Ph., 1966. 'Aspects de la critique littéraire des nouveaux modernes: La Motte et son temps', in *Revue des langues vivantes*, vol. XXXII, pp. 278—308, 349—64.

Green, F. C., 1928. 'The eighteenth-century critic and the contemporary novel', in *Modern Language Review*, vol. XXIII, pp. 174—87.

Gregory, R. H., 1966. *Eye and Brain, The Psychology of Seeing*, London, Weidenfeld and Nicolson.

Grimsley, Ronald, 1971. *Maupertuis, Turgot et Maine de Biran sur l'origine du langage. Etude de Ronald Grimsley, suivie de trois textes* (langues et Cultures 2), Geneva, Droz.

Haack, Susan, 1974. *Deviant Logic*, Cambridge, University Press.

Hamon, Philippe, 1973. 'Un discours contraint', in *Poetique*, vol. IV, pp. 411—45.

Hazard, Paul, 1935—9. *La Crise de la conscience européenne, 1680—1715*, Paris, Boivin, 3 vols.

Hedgecock, F. A., 1911. *David Gareick et ses amis français*, Paris, Hachette.

Hegel, G. W. F. , 1975. *Aesthetics : Lectures on fine art* , translated by T. M. Knox, Oxford, Clarendon Press, 2 vols.

Heidegger, Martin, 1962. *Kant and the Problem of Metaphysics* , translated by James S. Churchill, foreword by Thomas Langan, Bloomington, London, Indiana University Press.

1967, *Being and Time* , translated by John Macquarrie and Edmund Robinson, Oxford, Blackwell.

Hobson, Marian, 1969. 'The concept of illusion in France in the eighteenth century', unpublished Ph. D. dissertation, Cambridge University.

1973. 'Le Paradoxe sur le comédien est un paradoxe', in *Poétique* , vol. IV, pp. 320—39.

1974. 'Notes pour les Entretiens sur le " *Fils naturel* " ' , in *Revue d'histoire littéraire de la France* , vol. LXXIV, pp. 203—13.

1976. 'La Lettre sur les sourds et muets de Diderot : Labyrinthe et langage', in *Semiotica* , vol. XVI, pp. 291—327.

1977a. 'Du theatrum mundi au theatrum mentis', in *Revue des sciences humaines* , vol. CLXVII, pp. 379—94

1977b. 'Sensibilite et spectacle : le contexte médical du *Paradoxe sur le comédien* de Diderot' in *Revue de métaphysique et de morale* , vol. LXXXII, pp. 145—64.

1980. 'Kant, Rousseau et la musique', in *Reappraisals of Rousseau* , *studies in honour of R . A . Leigh* , Manchester, University Press, pp. 290—307.

Hurst, Andre, 1977. 'La Rhétorique et l'énergie', in *Cahiers Ferdinand de Saussure* , Geneva, vol. XXXI, pp. 109—16.

Husserl, Edmund, 1967. *Ideas* , *a general introduction to pure phenomenology* , translated by W. R. Boyce Gibson, London, New York, Allen and Unwin.

1970. *Logical Investigations* , translated by J. N. Findlay, London, Routledge and Kegan Paul, 2 vols.

Hyatt Major, A. , 1964. *Architectural and Perspective Designs by Giuseppe Galli Bibiena* , New York, Dover (1740).

Hyppolite, Jean, 1946. *Genèse et structure de la ' Phénoménologie de l'esprit ' de Hegel* , Paris, Aubier-Montaigne.

Jones, Silas Paul, 1939. *A list of French Prose from 1700 — 1750* , with a brief introduction, New York, the H. W. Wilson Conpany.

Kaplan, James Maurice, 1973. *La Neuvaine de Cythère : une démarmontélisation de Marmontel*, in *Studies on Voltaire and the Eighteenth Century*, vol. CXIII.

Kaufmann, Emil, 1968. *Architecture in the Age of Reason. Baroque and post-Baroque in England, Italy and France*, New York, Dover [1955].

Kemp Smith, Norman, 1941. *The Philosophy of David Hume, a critical study of its origins and central doctrines*, London, Macmillan.

Kimball, Fiske, 1949. *Le Style Louis XV, origine et évolution du rococo*, traduit par Mlle Jeanne Maris, Paris, A. et J. Picard.

Klein, Robert, 1970. *La Forme et l'intelligible*, Paris, Gallimard.

Kowalska-Dufour, Gabrielle, 1977. 'L'Imagination maîtresse de vérité', in *Penser dans le temps, mélanges offerts à Jeanne Hersch*, Lausanne, Age d'homme, pp. 111—28.

Kristeva, Julia, 1969. 'La Productivité dite texte', in *Semiotikè : recherches pour une sémanalyse*, Paris, Le Seuil, pp. 208—44.

Labriolle, Marie-Rose de, 1965. *Le ' Pour et contre' et son temps*, *Studies on Voltaire and the Eighteenth Century*, vol. XXXIV.

Lacan, Jacques, 1973. *Le Séminaire XI*, Paris, Le Seuil.

Lancaster, H. C., 1932. *French Dramatic Literature in the Seventeenth Century*, Baltimore, Johns Hopkins Press, 9 vols.

Lanson, Gustave, 1920. *Esquisse d'une histoire de la tragédie française*, New York, Columbia University Press.

Lawrenson, T. E., 1957, *The French Stage in the XVIIth Century, A Study in the Advent of the Italian Order*, Manchester, University Press.

1965—6. 'The shape of the eighteenth-century French theatre and the drawing board renaissance', in *Recherches théâtrales*, vol. VII, pp. 7—27, 99—109.

Leclerc, Hélène, 1946. *Les Origines italiennes de l'architecture théâtrale moderne*, Paris, Bibliothèque de la société des historiens du théâtre, no. 22.

1953. 'Les Indes galantes 1745', in *Revue d'histoire du théâtre*, vol. V, pp. 259—85.

1959. 'Le Théâtre et la danse en France aux $17^e$ et $18^e$ siècles', in *Revue d'histoire du théâtre*, vol. XI, pp. 327—31.

Lewinter, Roger, 1976. *Diderot ou les mots de l'absence : essai sur la forme de l'œuvre*,

Paris, Champ libre.

Locquin, Jean, 1912. *La Peinture d'histoire en French de 1747 à 1785. Etude sur l'évotion des idées artistiques dans la seconde moitié du XVIII<sup>e</sup> siècle*, Paris, H. Laurens.

Lombard, Alfred, 1913. *L'Abbé du Bos : un initiateur de la pensée moderne ( 1670— 1742 )*, Paris, Hachette.

Lovinsky, E. , 1965. 'Taste, style and ideology in eighteenth-century music', in *Aspects of the Eighteenth Century*, ed. E. R. Wassermann, Blatimore, Johns Hopkins Press, pp. 163—205.

Lough, John, 1957. *Paris Theatre Audiences in the Seventeenth and Eighteenth Centuries*, London, O. U. P.

McLaughlin, Blandine, 1968, 'A New Look at Diderot's "*Fils naturel*"', in *Diderot Studies*, vol. X, pp. 109—19.

Mannoni, O. , 1969. *Clés pour l'imaginaire*, Paris, Le Seuil.

Martin, Angus, Mylne, Vivienne G. , Frautschi, Richard, 1977. *Bibliographie du genre romanesque français*, 1751—1800, London/Paris, Mansell/France Expansion.

Mattauch, Hans, 1968. 'Sur la proscription des romans en 1737—8', in *Revue d'histoire littéraire*, vol. LXVIII, pp. 610—17.

Mauzi, Robert, 1964, 'La Parodie romaneaque dans *Jacques le fataliste*', in *Diderot Studies*, vol. V, pp. 89—132.

'Humeur et colère dans La Religieuse', in Diderot, *Oeuvres complètes*, éd. Lewinter, vol. IV.

May, Georges, 1954. *Diderot et ' La Religieuse'*, *étude historique et littéraire*, New Haven, Yale University Press.

1955. 'L'Histoire a-t-elle engendré le roman?', in *Revue d'histoire littéraire*, vol. LV, pp. 155—76.

1963. *Le Dilemme du roman au XVIII<sup>e</sup> siècle*, New Haven/Paris, Yale University Press/P. U. F.

Merleau-Ponty, Maurice, 1964a. *L'Oeil et l'esprit*, Paris, Gallimard.

1964b. *Le Visible et l'invisible*, Paris, Gallimard.

1972. *La Phénoménologie de la perception*, Paris, Gallimard [1945].

Meyer, P. H. , 1965. Ed. *Lettre sur les sourds et muets*, *Diderot Studies*, vol. VI.

Monselet, Charles, 1860. *Les Originaux du siècle dernier*, *les oubliés et les dédaignés*, Paris.

Morillot, Paul, 1888. *Scarron*, *étude biographique et littéraire*, Paris, H. Lecène and H. Oudin.

Mornet, Daniel, 1925. Ed. *La Nouvelle Héloise*, see Rousseau, Jean-Jacques.

Mortier, Roland, 1971. 'Pour une histoire du pastiche littéraire au XVIII$^e$ siècle', in *Beiträge zur französischen Aufklärung und zur spanischen Literatur*, *Festgabe für Werner Krauss*, *zum 70sten*. Geburtstag, Berlin, Akademie Verlag, pp. 203—19.

Mossner, E. C., 1948. 'Hume's early Memoranda', in *Journal of the History of Ideas*, New York, vol. IX, pp. 492—518.

Myers, Robert Lancelot, 1962. *The Dramatic Theories of E. C. Fréron*, Geneva, Droz.

Mylne, Vivienne, 1962. 'Truth and Illusion in the "Préface-Annexe" to Diderot's *La Religieuse*', in *Modern Language Review*, vol. LVII, pp. 350—6.
1965. *The Eighteenth-Century French Novel*, *Techniques of Illusion*, Manchester, University Press.

Nagler, A. M., 1957. 'Maschinen und Maschinisten der Rameau Ara', in *Maske und Kothurn*, vol. III, pp. 128—40.

Naves, Raymond, 1938. *Le Goût de Voltaire*, Paris, Garnier.

Panofsky, Erwin, 1919. 'Die Scala Regia im Vatikan und die Kunstanschauungen Berninis', in *Jahrbuch der preussischen Kunstsammlungen*, Heft IV, pp. 241—78.
1968. *Idea : a concept in art theory*, translated by Joseph Peake, New York, Harper and Row [1924].
1975. *La Perspective comme forme symbolique*, *et autres essais*, traduction dirigée par Guy Ballangé, introduction de Marisa Dalai Emiliani, Paris, Editions de minuit.

Pappas, J. N., 1965. 'D'Alembert et la Querelle des Bouffons', in *Revue d'histoire littéraire*, vol. LXV, pp. 479—84.

Parret, Hermann, 1976. Ed. *History of Linguistic Thought*, *and Contemporary Linguistics*, Berlin, W. de Gruyter.

Pastore, Nicholas, 1971. *A Selective History of Theories of Visual Perception*,

*1650—1950*, New York, O.U.P.

Pfühl, E., 1910. 'Apollodorus o skiagraphos', in *Jahrbuch des kaiserlichen deutschen archaeologischen Instituts*, vol. XXV, pp. 12—28.

Pirenne, M.H., 1970. *Optics, Painting, and Photography*, Cambridge, University Press.

Pirro, André, 1907. *L'Esthétique de J. S. Bach*, Paris, Fischbacher.

Poulet, Georges, 1952. 'Marivaux', in *La Distance intérieure*, Paris, Plon, pp. 1—34.

Prior, A.N. and Fine, Kit, 1977. *Worlds, Times and Selves*, London, Duckworth.

Proust, Jacques, 1962. *Diderot et l'Encyclopédie*, Paris, Colin.

Ranscelot, Jean, 1926. 'Les manifestations du déclin poétique au début du XVIII$^e$ sièlcle', in *Revue d'histoire littéraire*, vol. XXXIII, pp. 497—520.

Reichenburg, Louisette, 1937. *Contribution à l'histoire d la ' Querelle des bouffons', guerre de brochures suscitées par le ' Petit prophète' de Grimm et par la ' Lettre sur la musique françoise' de Rousseau*, Philadelphia.

Renwick, John, 1967. 'Reconstruction and interpretation of the Bélisaire affair with an unpublished letter from Marmontel to Voltaire', in *Studies on Voltaire and the Eighteenth Century*, vol. III, pp. 171—222.

Ricardou, Jean, 1973. *Le Nouveay Roman*, Paris, Le Seuil.

Ricken, Ulrich, 1978. *Grammaire et philosophie au siècle des Lumières: controversies sur l'ordre naturel et la clarté du français*, Lille, Publications de l'Université de Lille III.

Riemann, Hugo, 1979. Musiklexikom, Wiesbaden and Mainz, Brockhaus and B. Schott's Söhne, 2 vols.

Robinson M.F., 1961—1962. 'The aria in opera seria 1725—1780', in *Proceedings of the Royal Musical Association*, vol. LXXXVIII, pp. 21—43.

Rodis-Lewis, Geneviève, 1956. 'Machines et perspectives curieuses dans leur rapport avec le cartésianisme', in *Bulletin de la Société d'Etudes du XVII siècle*, pp. 462—74.

Saraiva, Maria Manuela, 1970. *L'Imagination selon Husserl*, La Haye, M. Nijhoff.

Sartre, Jean-Paul, 1940. *L'Imaginaire: psychologie phénoménologique de l'imagina-

tion, Paris, Gallimard.

Schäfke, Rudolf, 1924. 'Quantz als Asthetiker: eine Einfhührung in die Musikästhetik des galanten Stils', in *Archiv für Musikwissenschaft*, vol. VI, pp. 213—42.

Schering, Arnold, 1918—19. Review of Goldschmidt (q. v.), in *Zeitschrift für Musikwissenschaft*, vol. I, pp. 298—309.

Schöne, Günter, 1933. *Die Entwicklung der Perpektivbühne, von Serlio bis Galli Bibiena nach den Perspektivbüchern*, Leipzaig, Theatergeschichiliche Forschungen, Heft 43.

Serauky, Walter, 1929. *Die musikalische Nachahmungsästhetik im Zeitraum von 1700 bis 1850*, Münster, Universitas Achiv no. 17.

Sgard, J. and Oudart, J., 1978. 'La Critique du roman', in *Presse et histoire au XVIII$^e$ siècle, l'année 1734*, sous la direction de Pierre Rtat et de Jean Sgard, Paris, Editions du C. R. N. S.

Sheridan, Geraldine, 1980. 'The life and works of the Abbé Lenglet-Dufresnoy', unpublished Ph. D Dissertation, Warwick University.

Spitzar, Leo, 1953. 'A propos de la *Vie de Marianne*', in *Romanic Review*, vol. XLIV, pp. 102—26.

Starobinski, Jean, 1964. *L'Invention de la liberté 1700—1789*, Geneva, Skira.

1971a. 'Sur la flatterie', in *Nouvelle Revuede Psychanalys*, vol. IV, pp. 131—51.

1971b. 'L'Ecart Romanesque', in *Jean-Jacques Rousseau, la transparence et l'obstacle*, Paris, Gallimard, pp. 393—414.

1978. 'Espace du jous, espace du Bonheur', in *Annali-Studii Filosofici*, vol. I, pp. 1—12.

Stewart, Ph. R, 1969. *Imitation and Illusion in the French Memoir-Novel 1700—1750: The Art of Make Believe*, London, Yale University Press (Yale Romance Studies, Serues 2, no. 20)

Stierle, Karlheinz, 1979. 'Réception et fiction', in *Poétique*, vol. X, pp. 299—320.

Svoboda, K., 1927. *La Démonologie de Michel Psellos*, Brno.

Szondi, Peter, 1979. *Die Theorie des burgerlichen Trauerspiels im 18. Jahrhundert*, Frankfurt, Suhrkamp, Taschenbuch Verlag.

Tieje, A. J., 1912. 'The expressed aims of long prose fiction', in *Journal of English and Germanic Philology*, vol. XI, pp. 402—32.

— 1913. 'A peculiar phase of the theory of realism in pre-Richardsonian fiction', in *Publications of the Modern Languages Association of America*, vol. XXVIII, pp. 213—52.

— 1916. *The Theory of Characterization in Prose Fiction prior to 1740*. Minneapolis, University of Minnesota, Studies in Language and Literature no. 5.

Tocqueville, Alexis de, 1951. *De la Democratie en Amérique*, in *Oeuvres, papiers et correspondances*, éd. définitive publiée sous la direction de J. P. Mayer, Paris, Galliard. 13 vols., vol. I, ii [1835].

Todorov, Tzvetan, 1977. *Théories du symbole*, Paris, Le Seuil.

Tort, Patrick, 1976. 'Dialectique des signes chez Condillac', in Parret (q. v.). 1976, pp. 488—502.

Truesdell, C., 1960. 'The rational mechanics of flexible or elastic bodies, 1638—1788', Introduction to *Leonhardi Euleri Opera Omnia*, vol. X and XI, seriei secundae, Swiss Society for Natural Sciences, Zurich, Orell Fussli.

Venturi, Franco, 1939. *La Jeunesse de Diderot 1713—1753*, trad. par Juliette Bertrand, Paris, A. Skira.

Verbeke, Gérard, 1945. *L'Evolution de la doctrine du pneuma, du stoïcisme à Saint Augustin*, Paris, Louvain, Desclée de Brouwer.

Walker, D. P., 1958. *Spiritual and Demonic Magic from Ficino to Campenella*, London, Studies of the Warburg Institute, no. 22.

Wartburg, Walther von, 1962. *Französisches etymologisches Wörterbuch*, Basel, Zbinden Druck und Verlag.

Wassermann, Earl R., 1947. 'The sympathetic imagination in eighteenth-century theories of acting', in *Journal of English and Germanic Philology*, vol. XLXI, pp. 265—272.

Watt, Ian, 1963. *The Rise of the Novel*, Harmondsworth, Penguin [1957].

Wilson, A. M., 1972. *Diderot*, New York, O. U. P.

Winnicott, D. W., 1974. 'Transitional Objects and Transitional Phenomena', in *Playing and Reality*, Harmondsworth, Penguin.

Wittgenstein, Ludwig, 1968. *Philosophical Investigations*, Oxford, Balckwell.

Wölfflin, Heinrich, 1964. *Renaissance and Baroque*, translated by Kathrin Simon,

with an introduction by Peter Murray, London, Fontana.

Wollheim, Richard, 1963. 'Reflections on *Art and Illision*', in British Journal of Aesthetic, London, vol. III, pp. 15—37.

Yates, Frances A., 1975. *The Rosicrucian Enlightenment*, London.

# "轻与重"文丛(已出)

01 脆弱的幸福　　　　[法]茨维坦·托多罗夫 著　　　孙伟红 译
02 启蒙的精神　　　　[法]茨维坦·托多罗夫 著　　　马利红 译
03 日常生活颂歌　　　[法]茨维坦·托多罗夫 著　　　曹丹红 译
04 爱的多重奏　　　　[法]阿兰·巴迪欧 著　　　　　邓　刚 译
05 镜中的忧郁　　　　[瑞士]让·斯塔罗宾斯基 著　　郭宏安 译
06 古罗马的性与权力　[法]保罗·韦纳 著　　　　　　谢　强 译
07 梦想的权利　　　　[法]加斯东·巴什拉 著
　　　　　　　　　　　　　　　　　　杜小真　顾嘉琛 译
08 审美资本主义　　　[法]奥利维耶·阿苏利 著　　　黄　琰 译
09 个体的颂歌　　　　[法]茨维坦·托多罗夫 著　　　苗　馨 译
10 当爱冲昏头　　　　[德]H·柯依瑟尔　E·舒拉克 著
　　　　　　　　　　　　　　　　　　　　　　　张存华 译
11 简单的思想　　　　[法]热拉尔·马瑟 著　　　　　黄　蓓 译
12 论移情问题　　　　[德]艾迪特·施泰因 著　　　　张浩军 译
13 重返风景　　　　　[法]卡特琳·古特 著　　　　　黄金菊 译
14 狄德罗与卢梭　　　[英]玛丽安·霍布森 著　　　　胡振明 译
15 走向绝对　　　　　[法]茨维坦·托多罗夫 著　　　朱　静 译

16 古希腊人是否相信他们的神话

　　　　　　［法］保罗·韦纳 著　　　　　　张 竝 译

17 图像的生与死　［法］雷吉斯·德布雷 著

　　　　　　　　　　　　　　　　　黄迅余　黄建华 译

18 自由的创造与理性的象征

　　　　　　［瑞士］让·斯塔罗宾斯基 著

　　　　　　　　　　　　　　　　　张 亘　夏 燕 译

19 伊西斯的面纱　［法］皮埃尔·阿多 著　　　张卜天 译

20 欲望的眩晕　　［法］奥利维耶·普里奥尔 著　方尔平 译

21 谁，在我呼喊时　［法］克洛德·穆沙 著　　李金佳 译

22 普鲁斯特的空间　［比利时］乔治·普莱 著　张新木 译

23 存在的遗骸　　［意大利］圣地亚哥·扎巴拉 著

　　　　　　　　　　　　　吴闻仪　吴晓番　刘梁剑 译

24 艺术家的责任　［法］让·克莱尔 著

　　　　　　　　　　　　　　　　　赵苓岑　曹丹红 译

25 僭越的感觉/欲望之书

　　　　　　［法］白兰达·卡诺纳 著　　　　袁筱一 译

26 极限体验与书写　［法］菲利浦·索莱尔斯 著　唐 珍 译

27 探求自由的古希腊　［法］雅克利娜·德·罗米伊 著

　　　　　　　　　　　　　　　　　　　　　张 竝 译

28 别忘记生活　　［法］皮埃尔·阿多 著　　　孙圣英 译

## 图书在版编目(CIP)数据

艺术的客体:18世纪法国幻觉理论 /(英)玛丽安·霍布森(Marian Hobson)著;胡振明译. --上海:华东师范大学出版社,2017
("轻与重"文丛)
ISBN 978-7-5675-6334-6

Ⅰ.①艺… Ⅱ.①玛…②胡… Ⅲ.①艺术评论—法国—18世纪 Ⅳ.①J055.65

中国版本图书馆 CIP 数据核字(2017)第 066527 号

华东师范大学出版社六点分社
企划人 倪为国

*The Object of Art*: *The Theory of Illusion in Eighteenth-Century France*
**By Marian Hobson**
Copyright © Marian Hobson, 1982, 2008
Simplified Chinese translation Copyright © 2017 by East China Normal University Press Ltd.
ALL RIGHTS RESERVED.
上海市版权局著作权合同登记　图字:09-2017-578 号

轻与重文丛
## 艺术的客体:18世纪法国幻觉理论

主　　编　姜丹丹　何乏笔
著　　者　(英)玛丽安·霍布森
译　　者　胡振明
责任编辑　徐海晴
封面设计　姚　荣

出版发行　华东师范大学出版社
社　　址　上海市中山北路 3663 号　邮编　200062
网　　址　www.ecnupress.com.cn
电　　话　021-60821666　行政传真　021-62572105
客服电话　021-62865537
门市(邮购)电话　021-62869887
地　　址　上海市中山北路 3663 号华东师范大学校内先锋路口
网　　店　http://hdsdcbs.tmall.com

印 刷 者　上海中华商务联合印刷有限公司
开　　本　787×1092　1/32
印　　张　16.75
字　　数　330 千字
版　　次　2017 年 9 月第 1 版
印　　次　2017 年 9 月第 1 次
书　　号　ISBN 978-7-5675-6334-6/J·298
定　　价　68.00 元

出 版 人　王　焰

(如发现本版图书有印订质量问题,请寄回本社客服中心调换或电话 021-62865537 联系)

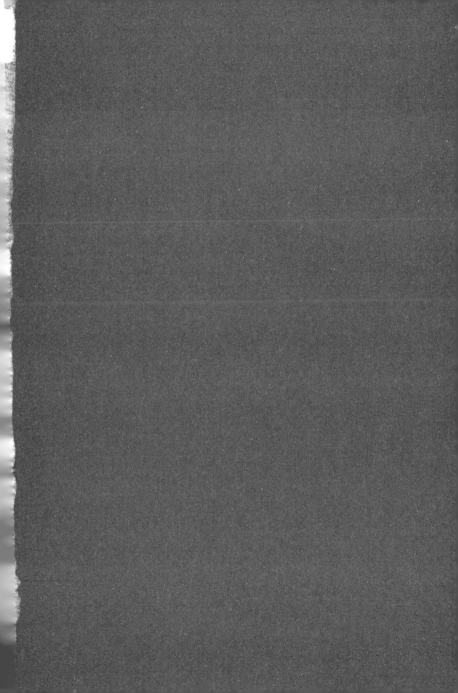